북으로 간 미술사가와 미술비평가들

: 월북 미술인 연구

이 저서는 2013년 정부(교육부)의 재원으로 한국연구재단의 지원을 받아 수행된 연구임
(NRF-2013S1A6A4018497).

북으로 간
미술사가와 미술비평가들

: 월북 미술인 연구

홍지석 지음

경진출판

이 책은 1945년 8월 해방 이후 분단의 경계를 넘어 북(北)으로 간 미술인들 가운데 월북 전후 남한과 북한에서 유의미한 미술사, 미술 비평 텍스트를 발표한 여덟 명의 미술인들을 조명한 연구서이다. 그 명단은 다음과 같다.

이여성(李如星, 1901~?), 한상진(韓相鎭, ?~1963),
김주경(金周經, 1902~1981), 김용준(金瑢俊, 1904~1967),
강호(姜湖, 1908~1984), 박문원(朴文遠, 1920~1973),
정현웅(鄭玄雄, 1911~1976), 조양규(曹良奎, 1926~?)

이 가운데 이여성·김주경·김용준·강호·정현웅 등은 이미 일제강점기부터 미술계의 담론과 실천을 주도했던 유력 미술인들이고 한상진과 박문원은 해방기에 활동을 시작한 미술사가·미술비평가이다. 한편 경상남도 진주 태생의 조양규는 1948년 일본으로 가서 재일조선인 미술가로 활동하다 1960년 이른바 북송선을 타고 북한으로 간 유명 화가이자 미술비평가였다. 굳이 조양규(와 재일조선인미술가

들)에게 마지막 장을 할애한 것은 제한적으로나마 월북(북으로 간 미술인들)의 미술사적 의미를 동아시아의 확장된 장에서 헤아려 보고 싶었기 때문이다. 이 책에서 필자는 지난 10년 간 수집한 자료들을 토대로 이들 월북미술인들의 삶과 행적을 정리하고 그들이 월북 전후 발표한 미술사, 미술비평 텍스트들을 꼼꼼히 비교 검토하여 월북의 미술사적 의미와 의의를 파악하고자 했다. 그들 대부분은 회화·디자인·무대미술 등 미술의 여러 영역에서 활동한 빼어난 예술가이자 미술비평가·미술사가들이었다. 하지만 이들의 미술작품 가운데 남아 있는 것이 극히 드물고 남아 있는 작품들도 현재 직접 접하기 어렵기 때문에 이 책에서는 부득불 이들의 미술사, 미술비평 텍스트에 좀 더 집중하는 방식을 취했다. 그런 의미에서 이 책은 미술비평사, 또는 메타비평(비평에 대한 비평)으로서의 성격을 갖는다고 말할 수 있다.

"북으로 간 미술인들은 그 후 어떻게 됐을까?" 필자의 월북미술인 연구는 이러한 물음에서 출발했다. 따라서 사실 관계를 확인하는 일에 집중해야 했다. 무엇보다 월북 이후 그들이 북한에서 어떻게 살았고 어떤 일을 했는가를 확인하는 작업에 몰두했다. 물론 "북으로 간 미술인들은 그 후 어떻게 됐을까?"라는 물음에 답하는 일은 사실 확인에만 머무를 수 없다. 개별 월북미술인들의 작품과 텍스트 분석을 통해 "이들이 월북한 이유는 무엇인가?" 그리고 "월북이 이들의 예술과 예술관에 미친 영향은 무엇인가?"라는 이어지는 질문들에 답할 수 있어야 했다. 따라서 필자는 해당 미술가들이 일생에 걸쳐 여러 지면에 발표한 텍스트들을 가급적 모두 찾아 읽어보려고 노력했다. 이를 통해 한편으로 월북 전후 개별 예술가들의 예술과 예술관에 발생한 변화를 관찰하고자 했고, 다른 한편으로 그럼에도

불구하고 변함없이 유지된 바들을 확인하고자 했다.

"사람은 쉽게 변하지 않는다"는 말을 흔히 듣는데, 이 말은 월북미술가들의 경우에도 대부분 들어맞는다. 즉, 필자가 이 글에서 다룬 미술인은 거의 모두 과거 일제강점기, 또는 해방기 남한에서 자신이 세운 문제의식과 신념, 예술의지를 월북 이후 북한에서도 여전히 신직했나. 즉 그들은 일북 이후 새고은 환경에 적응히기 위해 고군분투하면서도 당시 북한미술계에서 진행된 여러 논쟁에 참여하여 자신의 오랜 신념과 의지를 현실에 관철하기 위해 애썼다. 물론 때때로 논쟁은 그들이 원했던 바와 전혀 다른 방향으로 전개됐고, 그 결과는 이여성과 조양규 등의 경우에서 보듯 간혹 파국으로 귀결되기도 했지만, 그것을 단순히 '잘못된 선택에 따른 예고된 실패'나 '유토피아를 추구한 예술가들의 덧없는 몽상' 정도로 폄훼할 수는 없다. 그들이 남긴 작품이나 텍스트들이 한국 근대미술의 중요한 유산이라고 보는 까닭이다. 특히 월북미술인들의 삶과 예술세계에 대한 관심을 월북 이전에 한정하는 선택적 접근이 아니라 월북 이후를 포용하는 포괄적 접근으로 나아갈 때 한국 근대미술사의 폭과 깊이도 지금보다 확장·심화될 수 있을 것이다.

독자들이 다양한 관점에서 이 책을 읽어주기를 희망한다. 이 책에서 다룬 미술인 한명 한명에게 관심을 갖는 독자들도 있을 것이고, 해방기나 초기(형성기) 북한미술의 전개에 주목하는 독자들도 있을 것이다. 물론 '예술과 사회'의 관계 문제에 천착하면서 이 책을 '사회주의 리얼리즘'이나 소위 '주체미술'을 비판적으로 이해하는 데 활용하는 독자들도 있을 것이다.

다른 미술사 연구도 그렇지만 월북미술인 연구는 자료 확보를 전제로 한다. 해방 이전 자료는 비교적 쉽게 구할 수 있지만, 해방기

문헌이나 1950~1960년대 북한 텍스트는 구하기가 쉽지 않다. 통일부 북한자료센터나 국사편찬위원회 자료실 등 국내 관련기관뿐만 아니라 일본 도쿄, 중국 연길 등 자료를 구하기 위해 온갖 곳을 찾아다녔다. 그 과정에서 여러 선생님들의 도움을 받았다. 그 고마움을 어찌 말로 다 전할 수 있을까? 자료를 구할 때마다 기존의 내용을 수정해야 했다. 덕분에 책을 완성하는 데 생각보다 오랜 시간이 걸렸다. 참고로 이 책 각 장의 내용은 지금껏 필자가 발표한 다음 논문들을 대부분 큰 폭으로 수정·보완한 것이다. 서문에 해당하는 1장과 2장은 이 책을 위해 새로 썼다.

3장 「해방기 중간파 예술인들의 세계관: 이쾌대 〈군상〉 연작을 중심으로」, 『한민족문화연구』 제46집, 2014

4장 「이여성의 조선미술사론」, 『인물미술사학』 제5집, 2009

5장 「해방공간 예술사회학의 이론과 실천: 1940~1960년대 한상진의 미학·미술사론을 중심으로」, 『미학예술학연구』 제36집, 2012

6장 「이상적 자연주의, 생성의 회화론: 김주경의 초기 미술비평」, 『인물미술사학』 제12집, 2016

7장 「카프 초기 프롤레타리아 미술담론」, 『사이』 제17권, 2014
「고유색과 자연색: 1960년대 북한 조선화단의 색채논쟁」, 『현대미술사연구』 제39집, 2016

8장 「강호의 문예비평」, 『한민족문화연구』 제54집, 2016

9장 「박문원의 미술비평과 미술사 서술」, 『미학예술학연구』 제39집, 2013

10장 「1930년대의 초현실주의 담론」, 『인물미술사학』 제10집, 2014
「정현웅의 후기 미술비평」, 『인물미술사학』 제9집, 2013

11장 「1960년대 재일조선인 미술가들의 북한 귀국 양상과 의미」, 『통일
 인문학』 제58집, 2014

 본문 서술에서 북한문헌을 직접 인용할 경우에는 원문의 북한식
표기와 맞춤법을 따랐다. 이에 따라 같은 글에서 이여성과 리여성,
이쾌대와 리패네, 이식호의 리석호, 그암규이 그막규끼 다소 한란스
럽게 뒤섞이는 상황이 발생했다. 읽기에 다소 불편하지만 이를 분단
이 야기한 특수 상황을 반영한 결과로 이해해주셨으면 한다.
 서술을 마무리하는 시점에서 새삼 만족감보다는 부끄러움이 앞선
다. 또한 사실 확인이 미진한 부분은 없는지, 꼭 읽어야 했던 글을
빼놓지는 않았는지, 중요한 문헌을 허술하게 읽지는 않았는지 걱정
이다. 이 책에서 발견한 부족함을 다음 기회에 채우겠다고 스스로에
게 다짐한다. 머지않은 장래에 새로 구한 자료들로 이 책의 내용을
좀 더 풍성하게 채울 수 있기를 소망한다. 또한 이 책에서 미처 다루
지 못한 월북미술인들—배운성·이석호·길진섭·김일영·정종여·이쾌
대·김만형·김정수 등—에 관한 연구를 종합해 또 하나의 책으로 내
는 날을 기약한다.
 지난 10년간 월북미술인 연구를 진행하며 지금보다 훨씬 더 열악
한 상황에서 월북미술인들을 발굴, 조명한 이구열·김복기·윤범모·
최열 선생님의 소중한 연구에 많이 의지했다. 특히 「이여성의 조선
미술사론」(2009)을 발표한 때부터 필자의 월북미술인 연구를 따뜻하
게 살펴주신 최열 선생님께 깊이 감사한다. 이인범·최태만·조은정·
목수현·권행가·신수경·강민기·김경연·황정연·전영선·오창은·임
옥규·배인교 선생님의 격려와 조언도 잊을 수 없다. 단국대학교 한
국문화기술연구소와 미술학부의 여러 교수님과 동료들, 한국미학예

술학회, 한국근현대미술사학회, 인물미술사학회의 여러 선생님들, 월북예술인들과 북한문예 연구를 함께하는 남북문학예술연구회 선생님들, 근대 수묵채색화와 유채화 연구를 함께하는 선생님들, 오월 동인들, 그리고 오랜 스터디 친구들에게 감사의 인사를 드리고 싶다. 책의 출판을 위해 애써준 도서출판 경진의 양정섭 대표님과 편집팀에게는 고마운 마음뿐이다. 원고를 정성껏 검토해준 김영락·김보경 선생께 감사를 전한다. 벗이자 동료이기도 한 사랑하는 아내 최혜미에게 감사한다. 가족 모두에게 고개 숙여 감사드린다. 무엇보다 지금의 나를 있게 해주신 부모님께 특별한 인사를 전해야 한다. 이 책은 두 분의 보살핌이 없었다면 세상에 나올 수 없었을 것이다. 이 책을 나의 어머니와 아버지께 바친다.

2018년 4월
홍지석

목차

7. 객관적 현실과 주관적 초월　227
 : 김용준(金瑢俊)의 미술론

8. 개체와 파편들의 종합　275
 : 강호(姜湖)의 영화 및 무대미술론

1. 북(北)으로 간 미술인들

월북과 납북: 개념 규정 문제

　'월북미술가' 또는 '납북미술가'라는 단어는 해방 이후 휴전선(6.25 전쟁 이전에는 38선)을 넘어 북(北)으로 간 미술가들을 지칭하는 개념이다. '월북'이 행위의 자발성을 전제한다면 '납북'은 행위의 타율성

임군홍 〈고궁의 추광(秋光)〉, 캔버스에 유채, 60×72cm, 국립현대미술관 소장, 1940

을 전제하는 단어다. 월북/납북의 개념 대립에서 드러나듯 해방 이후 미술가들이 "북으로 간" 행위는 단순히 활동 공간의 이동만을 뜻하지 않는다. 신수경이 적절히 지적한 대로 여기에는 "국가와 사회, 개인의 각 차원에서 내적으로 연관된 사회적 의미체계"가 복잡하게 얽혀 있다.[1] 따라서 '월북미술가'나 '납북미술가'는 정의하기가 쉽지 않은 개념이나.

1997년 6월 21일 『경향신문』에 임군홍(林群鴻, 1912~1979)에 관한 기사가 실렸다. 「6.25직후 납북, 잊혀진 화가 임군홍을 다시본다」라는 제목이 암시하듯 기사는 임군홍을 "1930~1940년대에 주목할 만한 활약을 펼치다 6.25직후 납북된 비운의 화가"로 소개하고 있다. 기사에 따르면 임군홍은 독학으로 미술을 공부했고 〈봄의 스케치〉(1931)가 조선미술전람회에 입선되어 화가로 데뷔했다. 일제 말에는 중국에서 백화점 점원으로 일하며 중국인을 상대로 그림을 팔아 생활하다 해방 후 서울로 돌아왔으나 "1950년 장발(張勃) 당시 서울대 미대 학장의 화실을 빌려 〈가족〉이라는 작품을 제작하던 중 인민군에게 납치"됐다.[2] 이것은 6.25전쟁 당시 북으로 가게 된 화가를 기억하는 하나의 방식이다. 그러나 이 화가에 대한 전혀 다른 회고가 있다. 그의 이름은 또한 리재현이라는 북한미술평론가가 집필한 『조선력대미술가편람』(증보판, 1999)에 등장한다. 리재현에 따르면 임군홍은 1946년에 좌익적인 남조선미술동맹에 가맹하여 선전화를 창작했고 이 일로 경찰에 체포되어 감옥살이를 했다. 그러다가 전쟁 시기 북한으로 넘어가 문화선전성 동부전선연예대에서 직관선전원으로 활동했고 전쟁이 끝난 후에는 1961년까지 조선미술가동맹 개성시 지부장으로 활동했다.[3]

이렇게 서로 다른 기억 가운데 어느 쪽이 현실에 부합하는지 파악

하는 일은 쉬운 일이 아니다. 임군홍이 좌익적인 선전화를 제작한 일로 엄도만(嚴道晚, 1915~1971)과 함께 검거됐다는 당대의 기록4)이 존재하는 것으로 보아 리재현의 서술은 전적인 왜곡으로 볼 수 없다. 하지만 이 기록이 그의 북한행이 자발적인 의지의 결과였다는 것을 입증하는 증거가 될 수는 없다. 사람들이 그가 "납치됐다"고 기억하는 데는 그만한 이유가 존재할 것이기 때문이다. 따라서 현재 남한에서 1950년 당시 임군홍에 대한 서술은 다소 애매한 관점을 취하는 경향이 있다. 일례로 국립현대미술관 홈페이지에서는 임군홍을 "1950년에 괴한에게 납치되어 행방불명됨으로써 오랫동안 한국화단에서 잊혀진 존재였다"5)고 설명하고 있다.

임군홍의 경우에서 보듯 '월북미술가', '납북미술가'라는 개념의 사용은 매우 조심스러울 수밖에 없다. 따라서 최근에는 '월북(越北)'이라는 단어에서 "남한 체제를 배반하고 북한 체제를 선택했다"는 이념적 함의를 최대한 배제하고 이 단어를 말뜻 그대로 "경계를 넘어 북으로 간" 미술가를 지칭하는 일종의 가치중립적 개념으로 사용하는 태도가 좀 더 일반적이다. 어쩌면 이런 가치중립적 태도를 취할 때 우리는 그들이 "북으로 간" 복잡하고 다양한 이유들을 헤아릴 수 있을 것이다.

그들이 북으로 간 이유

흔히 생각하듯 월북미술가들, 즉 해방 이후 북으로 간 미술가들은 하나의 이념으로 똘똘 뭉친 단일 집단이 아니었다. 그들은 세계와 예술에 대해 서로 다른 신념을 품고 있었고 서로 다른 이유로, 서로 다른 상황하에서 월북을 택했다. 해방기에 이들이 속해 있던 미술가

집단을 확인해보는 것이 상황 판단에 보탬이 될 것이다. 해방기에 미술계에는 여러 단체들이 이합집산을 서슴했는데, 그 가운데 1945년 9월 15일 서울에서 "프롤레타리아미술의 건설을 기함"을 목적으로 결성된 조선프롤레타리아미술동맹은 소위 좌파미술운동가들의 단체였다. 그 조직 구성은 다음6)과 같은데 여기 이름이 등장하는 작가들 상당수는 훗날 월북을 택했다.

조선프롤레타리아미술동맹(1945년 9월 15일 결성)

위원장: 이주홍
서기장: 박진명
위원: 이주홍, 박진명, 김일영, 강호, 채남인, 이춘남, 추민
중앙협의원: 이주홍, 박진명, 김일영, 이춘남, 박문원
조직부: 김일영, 이주홍, 박석정, 김경준
맹원: 이주홍, 강호, 김용환, 채남인, 김정수, 장기남, 김일영, 박진
　　　명, 이춘남, 조철, 이순종, 한상익, 김경원, 최계순, 박석정,
　　　김경준, 추민, 홍남극, 박문원, 정대규, 박수천, 서정길, 조국
　　　환, 정범수

그러나 이 무렵 조선프롤레타리아미술동맹처럼 극좌 노선에 가담하지 않고 조선문필가협회나 전국문화단체총연합회 등 우파 단체들과 거리를 두면서 중간지대(중도좌파 노선)에서 결성된 미술가 단체들, 이를테면 〈조선미술가동맹〉(1946년 결성, 위원장: 김주경), 〈조선조형예술동맹〉(1946년 결성, 위원장: 윤희순), 〈조선미술동맹〉(1946년 결성, 위원장: 윤희순), 〈조선미술문화협회〉(1947년 결성, 위원장: 이쾌대)에서 활동했던 많은 미술가들이 존재했다. 예를 들어 1946년 11월

10일 조선미술가동맹과 조선조형예술동맹의 통합으로 만들어진 조선미술동맹의 인적 구성은 다음과 같다.

<div style="border:1px solid">

조선미술동맹 (1946년 11월 10일 결성)

위원장: 길진섭 ⇨ 윤희순 부위원장: 이인성, 오지호
동양화부: 김기창, 정종여 조각부: 이성
서양화부: 이쾌대, 박영선 공예부: 김봉룡
아동미술부: 정현웅 미술평론부: 윤희순
무대미술부: 김일영 미술교육부: 이순종
선전미술부: 한홍택 서기국: 박문원, 김만형

</div>

이처럼 중간지대에서 중도좌파 노선을 취한 작가들 중에는 훗날 분단이 기정사실로 되어 좌파를 철저히 배제하는 사회분위기 속에서 국민보도연맹에 가입하는 식으로 전향하기도 했다.[7] 그러나 이처럼 보도연맹에 가입했던 작가들 가운데 상당수는 6.25전쟁 전후의 극심한 혼란 속에서 결국 월북을 택했다.

그러나 해방공간에서 좌파 내지 중도좌파 미술가 단체에 가입하지 않았던 작가들, 또는 우파노선의 단체에 관여했던 미술가들의 일부도 훗날 월북을 택했다. 예를 들어 해방공간에서 좌파 미술가 단체에 전혀 관여하지 않았을뿐더러 우파 단체인 조선문필가협회 결성준비위원회에 참여했던 김용준(金瑢俊, 1904~1967)은 서울수복 직전 가족과 함께 북으로 갔다.[8] 이런 상황을 염두에 두면 해방 이후 경계를 넘어 북으로 갔던 미술가들의 이념적 스펙트럼은 대단히 넓었다고 할 수 밖에 없다. 따라서 소위 월북미술가들의 '월북'을 해명하는 일은 당대의 사회 조건이나 변화를 직시하면서 그들 각자의

세계관이나 예술관을 꼼꼼히 살피는 식으로 진행할 필요가 있다.

1957년 문교부 월북작가작품 출판판매 금지령을 보도한 신문기사. 6.25 이후 월북한 B급 작가명단에 정종여·정현웅·김만형·박문원 등 미술가들의 이름이 보인다. (『동아일보』, 1957년 3월 3일)

　　미술가들의 '월북'을 문제삼을 때 그들의 월북 시기는 중요한 참조점이 된다. 예를 들어 1946년에서 1948년 사이에 북으로 간 미술가들의 월북은 정치적 신념이나 이념에 따른 자발적인 월북으로 보는 경향이 두드러지지만 월북 시기가 늦을수록 비자발적인 경향이 농후한 것으로 보는 경향이 있다. 실제로 이미 1950년대에 6.25전쟁을 기준으로 전쟁 전에 월북한 미술가를 A급, 전후에 월북한 미술가를 B급으로 분류하는 접근이 널리 나타났다.

　　하지만 좌익활동으로 체포 투옥되었다가 6.25전쟁이 일어나자 풀려나 월북한 박문원의 경우9)처럼 월북 시기는 그의 월북의 성격을 파악하는 작업에서 결정적인 단서가 될 수는 없다. 다만 그것을 중요한 참조사항 정도로 다루는 것이 적절할 것이다.

분류의 어려움

주귀화 〈재봉대원들〉, 조선화, 113×239cm, 조선미술박물관 소장, 1961. 주귀화(1930~)는 함경남도 북청군 출생으로 서울에서 경기여자중학교를 졸업했다. 해방기에 서울에 거주하다 6.25전쟁기에 의용군에 입대하는 방식으로 월북했다. 1951년 5월 제대한 후에 평양미술대학 예비과와 본과를 거쳐 1957년에 조선화과를 졸업했다. 주귀화는 평양미술대학 조선화과의 첫 번째 졸업생이다.

'월북미술가'를 규정하는 것은 쉬운 일이 아니다. 예컨대 평양 태생이지만 식민지 시절부터 서울의 중앙화단에서 활동했고 해방공간에서 서울대학교 교수, 조선미술동맹 서울지부 위원장을 역임한 길진섭(吉鎭燮, 1907~1975)이 결국 북한 체제를 택한 것을 두고 '월북'이라 지칭할 수 있을까?10) 다른 문제들도 있다. 남한에서 미술대학을 다니다가 6.25전쟁을 전후로 북으로 가서 미술교육을 받고 미술가가 된 이들을 우리는 월북미술가로 부를 수 있을까? 예컨대 북한 무대미술비평가로서 1964년부터 1987년까지 조선연극인동맹 중앙위원회 무대미술분과위원장을 역임한 성두원(1931~)은 충청남도 강경 태생으로 1950년 강경상업중학교를 졸업하고 서울대학교 예술대학 미술학부 동양화과에 입학했으나 그 해 6.25전쟁이 발발하여 의용군 입대의 방식으로 월북한 경우다. 월북 이후 성두원은 1955년 평양연극영화대학에 입학하여 무대미술을 전공했다. 이런 사례는 물론 부

지기수다.[11] 그런가하면 1960년대 초중반 소위 '귀국사업'에 동조하여 재일조선인 미술가 일부가 북안미술계에 합류한 사례들이 있다. 조양규(曺良奎, 1928~?)가 대표적인 사례다. 그 조양규를 '월북미술가'로 분류하는 것이 가능한가?

이에 대한 가장 현실적인 해결책 가운데 하나는 최열의 서술에서 찾을 수 있다. 그는 2006년에 발간한 『한국현대미술의 역사: 한국미술사사전 1945~1961』에서—재일조선인 미술가를 제외하고—문제가 되는 거의 모든 미술가를 망라하는 방식으로 작성한 월북미술가 명단을 제시했다.[12] 그 명단은 다음과 같다.

1945년 한상익

1946년 김주경, 강호, 조규봉, 김정수, 임홍은

1947년 김경준, 김무삼

1948년 이여성, 길진섭, 이팔찬, 김일영, 박병수

1949년 윤자선

1950년 박문원, 정현웅, 이석호, 배운성, 정종여, 정온녀, 최재덕, 이순종, 이해성, 장석표, 기웅, 김진항, 방덕천, 김만형, 이팔찬, 허남흔, 임군홍, 엄도만, 김혜일, 임자연, 유석연, 이혜경, 현재덕, 박용달, 한상진, 이성, 이국전, 박승구, 현충섭, 채남인, 유진명, 오지삼, 이석주, 황영준, 지달승, 손영기, 윤형열, 구본영, 서돈학, 이지원, 김용준, 엄도만, 임신, 조관형, 조규봉, 윤승욱, 임용련, 정용회, 이병효, 홍종원, 변옥림, 송영백, 주귀화, 김장한, 안상목, 장성민, 성두원, 채남인, 김기만, 조준오, 정장모, 김재홍

1953년 이건영, 이쾌대

이 명단은 해방 이후 1953년까지의 월북미술인 명단으로 최근까지 가장 잘 정리된 월북미술가 명단으로 받아들여졌다. 좀 더 최근에 신수경은 북한에서 발행된 『력대미술가편람』(증보판, 1999)을 기본 자료로 삼아 일종의 표본추출의 방식으로 다음과 같이 60인의 월북미술가 명단을 정리했다.

1945년 11월: 한상익

해방 직후: 허영

1946년: 임홍은

1946년 7월: 강호

1946년 하순: 김정수, 조규봉

1946년 10월: 김주경

1947년 말: 김경준

1948년 4월: 이여성

1948년 8월: 박병수, 길진섭

1948년 9월: 김일영

6.25전쟁 이전 시기 미상: 윤상렬, 이갑기

9.28 서울수복 이전: 김만형, 김용준, 박문원, 배운성, 손영기, 엄도만, 유진명, 이국전, 이석호, 임군홍, 정온녀, 정종여, 정현웅, 최재덕, 유석연, 윤자선, 현충섭, 황영준

6.25전쟁 중: 구본영, 기웅, 박승구, 박용달, 오지삼, 이석주, 이팔찬, 이해성, 조관형, 지달승, 최시협, 허남흔, 현재덕

의용군입대: 김건중, 김진항, 윤형렬, 이병효, 이성, 이지원, 채남인, 최창식, 한상진

6.25전쟁 이후: 이건영, 이쾌대

월북 시기 미상: 방덕천, 서강헌, 최은석

　최열의 명단과 신수경의 명단은 대부분 일치하지만 작가들의 명단과 이들의 월북 시기에서 다소 차이가 있다(이를테면 최열의 명단에 등장하는 김무삼·윤자선·윤승욱 등의 이름이 신수경의 명단에 등장하지 않고 신수경의 명단에 등장하는 이영·최정식 등의 이름이 최열의 명단에는 보이지 않는다). 이러한 차이는 두 논자가 참고로 한 자료 및 월북미술가 선정의 기준의 상이함에서 유래하는 것으로 보인다. 이렇게 월북

『조선력대미술가편람』은 삼국시대부터 현대까지를 대상으로 화가·서예가·조각가·비평가들의 활동을 인물사전, 또는 미술사열전의 형태로 정리한 책이다. 1994년 초판이 1999년 증보판(1999년 2월 5일 문학예술종합출판사)이 발행되었다. 저자인 리재현은 1942년 평양북도 향산군 출생으로 1965년 평양미술대학 미술리론과를 졸업했고 조선미술가동맹 중앙위원회 위원(평론분과 위원장), 문학예술종합출판사 부사장 등을 역임했다. 증보판은 이미 사망하였거나 현재 활동하고 있는 미술가·서예가·조각가 987명을 출생 순서에 따라 편집했고 개별자료를 넣지 못한 400여 명의 미술가명단을 부록의 형태로 덧붙였다. 개별 미술가 항목은 대부분 1) 생애와 활동상(관련 일화), 2) 주요작품 소개, 3) 평가순으로 구성되어 있다. 월북미술가 연구의 관점에서 보자면 해방 이후 북한에서 활동한 미술가들을 거의 대부분 포함하고 있어서 1차 자료로서의 가치가 있다. 물론 이 책을 참조할 때는 북한 텍스트 특유의 이념지향성을 염두에 둘 필요가 있다.

미술가들의 명단은 그것을 정리한 논자의 해석을 내포하기 때문에 명단을 활용할 경우 여러 사례를 교차 검토하는 방식이 유용하다.

　그런데 지금까지 논자들이 월북미술가로 정리한 미술가들 모두가 현재 시점에서 '월북미술가'의 프레임으로 연구할 가치가 있다고는 할 수 없다. 이를테면 성두원, 주귀화(1930~), 정창모(1931~2010) 등은 모두 남한 출신의 월북작가들이지만 모두 북한에서 본격적인 미술교육을 받고 미술가가 된 경우로 이들의 미술작품이나 비평활동에 접근할 때 '월북미술가'라는 프레임은 대부분 큰 의미를 갖지 않는다. 이들을 '월북'의 관점에서 접근하는 연구는 현재 진행 중인 북한미

술 연구가 보다 진전된 후에나 가능할 것이다. 예를 들어 우리는 '고향상실'에 초점을 두어 그들의 미술작품을 연구할 수 있으나 그 작업은 북한미술의 규범과 역사에 대한 기본적인 이해를 전제로 진행할 수 있다. 북한미술 연구가 초보 수준에 머물러 있는 현 단계에서 이 작업은 아직 가능하지 않다.

오히려 현재 시급한 것은 일제강점기 시대 또는 해방기에 유력한 미술가로 활동하다 북으로 간 미술가들에 대한 연구일 것이다. 이 미술가들은 우선 해방 이전 한국의 근대미술 연구의 핵심 연구 대상에 해당한다. 해방 이후에 초점을 둔다면 이 미술가들은 분단 체제에서 남북 미술계의 분화 양상을 해명하기 위한 가장 중요한 연구 대상이다. 게다가 그들 중 상당수는 작품(예술)성, 영향력 등 여러 면에서 개별 작가로서 연구가치가 있는 미술가들이다. 따라서 우리는 이 유력 미술가들의 월북 전후를 검토하여 현재 대부분 미완의 상태로 남아 있는 개개 미술가들의 작가론을 완성할 필요가 있고 분단 이후 남북한미술의 분기 지점을 확인할 필요가 있다. 무엇보다 이 미술가들의 월북 이후의 행적을 살피는 일은 북한미술의 특수성, 또는 특이성을 그 형성기(1950~1960년대)의 시점에서 관찰하는 작업으로서의 의의를 갖는다. 물론 해방 이전 근대미술사 서술에서 이 미술가들이 차지하는 비중은 두말할 필요가 없다.

이 경우 주목을 요하는 미술가들은 일제강점기 시대에 미술가로 데뷔한 작가로 1945년 시점에서 기성(또는 신예)작가로 분류할 수 있는 작가군이다. 한상익·김주경·강호·조규봉·김정수·김무삼·이여성·길진섭·이팔찬·김일영·채남인·윤자선·박문원·정현웅·이석호·배운성·정종여·정온녀·최재덕·이순종·이해성·장석표·기웅·유석연·김만형·임군홍·엄도만·한상진·이성·이국전·박승구·김용준·

조규봉·윤승욱·임용련·손영기·허남흔·이건영·이쾌대 등이 여기에 해당한다. 1960년 전후 북으로 산 재일소선인 미술가 가운데는 조상규·표세종·장만희 등을 여기에 포함시킬 수 있다.

월북의 미술사적 의미: 작품 내용과 형식의 변화

북으로 간 미술가들은 그 후 어떻게 됐을까? 무엇보다 월북, 납북된 미술가들의 작품은 어떻게 변했을까? 이것은 월북미술가 연구의 가장 핵심적인 관심사에 해당한다. 그러나 변화를 관찰하는 작업은 월북 이전, 곧 일제강점기 시대 또는 해방기의 그의 활동상과 작품 양상을 파악하고 있을 때 비로소 가능하다. 하지만 위에서 열거한 월북미술가 대부분은 아직 연구 자체가 없거나 있다고 하더라도 아주 기초적인 단계에 머물러 있다. 김용준·김주경·이여성·이쾌대·정현웅·배운성·정종여·박문원 등 이미 연구가 상당히 진행된 소수의 미술가를 제외하면 월북미술인들에 대한 연구는 극히 미진하며 초보단계에 머물러 있다. 단 한편의 연구논문 조차 없는 미술가들이 부지기수인 것이다.

게다가 작품에 집중하는 연구 방법은 현실적인 한계를 지니고 있다. 식민지 시대는 물론이거니와 해방기에 월북미술가들이 제작한 작품들 가운데 대부분은 현재 남아 있지 않다. 사실 이런 문제는 한국근대미술사 일반의 문제이기는 하나 1988년 해금될 때까지 거의 망각 속에 묻혀 있던 월북미술가들의 경우, 문제가 훨씬 심각하다. 이런 까닭으로 월북미술가들의 작품세계에 대한 연구는 이쾌대·배운성의 경우처럼 작품이 남아 있는 소수의 작가들에 집중되는 경향이 있다. 최근에 신수경은 『조선미술전람회』 도록을 중심으로 월

북미술가들의 해방 이전 작품 경향을 탐색하는 접근을 대안으로 제시한 바 있다.13)

월북미술가들이 북한에서 제작한 작품들은 현재 직접 눈으로 확인할 길이 없다. 물론『조선미술』·『조선예술』등 미술관련 잡지에 실린 도판사진이나 화집에 실린 작품이미지를 참조할 수 있지만 그러한 접근은 제약이 클 수밖에 없다. 이런 사정으로 인해 식민지 시대-해방기-분단기로 이어지는 월북미술가들의 작품세계에 대한 포괄적 연구는 쉽지 않은 과제이다. 하지만 특정 미술가의 월북 전후 작품 변화를 관찰하는 연구 모델을 그려볼 수는 있다.

길진섭은 1907년 평양태생으로 평양 숭실중학교 재학 시절 이미〈풍경〉으로 제3회 조선미술전람회에 입선하여 두각을 나타냈다. 그후 서울 중앙고보에 입학해 이종우(李鍾禹, 1899~1981)에게 그림을 배웠고 1927년 일본 도쿄미술학교 서양화과에 입학했다. 이후 길진섭은 식민지 시대 가장 유력한 미술 및 문예단체들에서 활동했다. 1930년 제1회 동미전에 참여했고, 1934년에는 목일회, 1936년에 백만회에 가담했는가 하면, 1930년대 후반에는 이태준·김용준 등이 주도한『文章』그룹에서 활동했다. 해방 이후에는 조선미술건설본부 서양화부 위원장(1945년), 조선미술동맹 서울시지부 위원장, 동맹 위원장(1946년)을 역임했고, 서울대학교 예술대학 미술학부 교수로 있다가, 1948년 북한 체제를 택해 월북했다. 월북 이후 길진섭은 평양미술대학 교수, 국립미술제작소 소장, 조선미술가동맹 부위원장 등으로 있으면서 북한미술의 형성에 깊이 관여했다.

식민지 시대 길진섭의 주요 작품들 가운데 현존하는 작품이 거의 없기 때문에 이 시기 그의 작품은 신문의 사진 자료를 참조해야 한다. 그 가운데『동아일보』1936년 2월 4일에 실린 백일회 출품작과

『동아일보』 1938년 2월 26일에 실린 〈黑船〉은 자연에 대한 주관적 해석과 풍경을 매개로 한 감정의 토로가 두드러신 그의 조기 화풍을 잘 보여준다. 이런 종류의 화풍은 월북 이후에도 한동안 지속됐던 것 같다. 〈종달새 노래할 때〉(1957)가 대표적인 경우인데 이 작품은 발표 당시 북한미술계에서 최대의 문제작이 됐다. 일례로 1957년 『조선미술』 제5호에 실린 심정식의 평을 보자. 그가 보기에 이 작품은 화면 전체 크기에 비해 전면 소년의 몸집이 좀 크고 비례도 맞지 않으며 얼굴 묘사도 충분치 않지만 보는 이의 발걸음을 잡아당기는 친밀감을 느끼게 한다. 그래서 김창석은 이 작품이 하나의 훌륭한 서정시와 흡사하다고 평가했다. 그것은 김창석이 보기에 "삽화적이며 설명적인 화폭들이 범람한 회장에서 그래도 회화예술의 질적특성을 높은 직업적 수준에서 살린 작품"이다.[14]

길진섭의 동경백일회 출품작, 신문도판, 1936

길진섭 〈黑船〉, 신문도판, 1938

하지만 1963년에 이르면 상황이 달라진다. 1963년 『조선미술』 제2호에 발표한 글에서 문학수(文學洙, 1916~1988)는 이 작품을 혁명적 현실에 대한 무관심에서 비롯된 것으로, 즉 시대정신과는 거리가 먼 주관주의적 요소들이 포함된 '서정을 위한 서정'으로 배격했다.

그것은 "서정을 그릇되게 도입한 것으로 새시대의 생활과 현대인의 기호감정을 옳게 파악하지 못한 데로부터 결함을 산생시킨 작품의 실례가 된다"는 것이다.15) 1963년의 문학수가 보기에 서정성은 사실주의 미술에 필수불가결한 것이지만 이러한 서정은 "주관적으로 추상화된 것도 아니며 낡은 시대의 서정과도 판이한 것"이다. 즉, 이제 서정은 "사회주의 혁명과 사회주의 건설속에서 창조되는 생활의 생동한 반영으로 특징지어지며 어떠한 말초적인 신경의 작용이나 관능을 자극하는 부패한 부르죠아적 서정과는 아

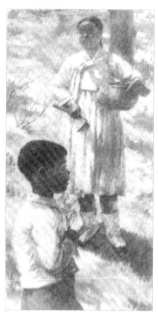

길진섭 〈종달새가 운다〉, 유화, 1957

무런 공통성도 없다"는 것이 그의 판단이었다.

이러한 상황에서 길진섭의 작품세계에 큰 변화가 발생했다. 이전까지 그의 작업을 추동하던 주관의 개입이 점차 약화(배제)되고 이념의 코드에 따라 작업하는 방식이 전면에 부상했다. 지금 북한미술계가 1960년대 최고의 성과작 가운데 하나로 내세우는 〈전쟁이 끝난 강선 땅에서〉(1961)는 길진섭·장혁태·송찬형·최창식이 집체창작(합작)16)한 소위 수령형상회화인데, 이미 제작 당시에 "천리마 시대의 형상을 높은 수준에서 실현한"17) 작품으로 상찬됐다.

〈종달새가 운다〉(1957)에서 〈전쟁이 끝난 강선 땅에서〉(1961)에 이르는 길진섭 화풍의 변화 과정은 당시 북한미술계 전체의 담론 전개 과정을 염두에 두고 해석할 필요가 있다. 물론 작품의 변화 양상에 대한 화가의 논리를 확인하는 일도 중요할 것이다.

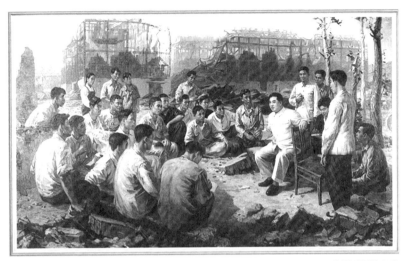

길진섭·장혁태·송찬형·최창식 합작 〈전쟁이 끝난 강선땅에서〉, 유화, 498×295cm, 조선미술박물관 소장, 1961.

월북 미술인들의 미술비평과 미술사 연구

현재까지 진행된 월북미술가 연구에서는 작품 연구보다는 미술사, 비평 연구가 훨씬 우세하다. 작품보다는 미술사 논문이나 미술 비평문에 대한 접근이 훨씬 용이한 까닭이다. 해방 이전, 해방기, 월북 이후 매 시기 여러 매체에 미술 비평문이나 미술사 논문을 발표한 월북미술가들이 존재한다. 이여성(1901~?), 김주경(1902~ 1981), 김용준(1904~1967), 강호(1908~1984), 정현웅(1911~1976), 한상진(?~1963), 박문원(1920~1973)이 대표적인 사례이다. 이 가운데 김용준·김주경· 정현웅은 이미 1920년대 후반~1930년대 초반부터 비평활동을 시작해 식민지 시대 프롤레타리아 미술, 미술에서의 향토색과 민족성, 전위미술 등을 둘러싸고 벌어진 치열한 논쟁의 중심에 섰던 논자들이다. 이 가운데 정현웅은 『삼사문학』 동인으로 활동했고 김용준은

1920년대 후반 프롤레타리아 미술 논쟁에 참여한 것을 시작으로 매우 활발한 비평활동을 전개했다. 특히 그는 1930년대 후반 이태준(李泰俊, 1904~?), 정지용(鄭芝溶, 1902~?) 등과 함께 잡지 『문장(文章)』 간행을 주도했다. 해방 후에 『조선미술대요』(1949)를 발표한 김용준의 미술사 서술은 월북 이후 북한에서도 꾸준히 이어졌다. 그런가하면 일본 릿쿄대학(立敎大學) 본과 상학부 경제학과 출신의 이여성은 독립운동가·언론인·정치가로 활동하면서 꾸준히 작품과 비평문, 논문을 발표한 경우다. 그는 식민지 시대 말기에 『문장』·『춘추』 등에 꾸준히 미술사 논문을 발표했고 이런 저술활동은 훗날 『조선복식고』(1947), 『조선미술사 개요』(1955), 『조선 건축미술의 연구』(1956)와 같은 저술들로 이어졌다. 한편 해방 후에 미술계에 등장한 박문원과 한상진은 해방공간에서 예술사회학과 리얼리즘에 관한 주목할 만한 글을 발표했고 월북한 이후에는 북한미술사 서술의 기초를 닦은 논자들이다. 그런가하면 1920년대 후반~1930년대 초반 카프(KAPF) 미술부의 핵심 구성원이었던 강호는 월북 이후 북한 무대미술 이론의 기초를 설계했다.

이 밖에 많다고는 할 수 없으나 매 시기 주목할 만한 비평텍스트를 발표한 월북미술가들로 배운성(1900~1978), 이석호(1904~1971), 길진섭(1907~1975), 이쾌대(1913~1965), 정종여(1914~1984), 김만형(1916~1984), 조규봉(1917~1997), 김정수(1917~1997), 이팔찬(1919~1962) 등이 있다. 1960년대 초에 북으로 간 재일조선인 미술가들 가운데는 조양규(1928~?)의 일련의 비평문을 주목할 수 있다. 해방기에 본격적으로 활동을 시작한 한상진과 박문원, 그리고 조양규의 경우를 제외하면 이들 모두는 이미 해방 전부터 식민지 조선의 유력한 미술가(비평가)로서 주목받던 이들이다. 게다가 이들 대부분은 월북 이후 인재

부족으로 허덕이던 북한미술계에 편입되어 각 분야의 실천 및 담론·교육을 주도했다. 초기 북한미술의 남론 형성과정에서 일북미술가들의 역할은 거의 절대적이었다고 해도 무방할 정도다.

이런 사실을 감안하면 위에서 열거한 일련의 비평가/미술사가들의 텍스트에 집중하는 것이 현재로서는 최선의 연구 방법이다. 즉 우리는 월북미술가들이 북한에서 발표한 비평/미술사 테스트를 그의 식민지 시대, 그리고 해방기의 비평텍스트와의 비교하여 연구할 수 있다. 이러한 비교 연구는 작가 연구 및 북한 초기 미술의 연구에 기여할 수 있을 뿐만 아니라 실물이나 도판사진으로 유존하는 월북 미술가들의 작품을 분석, 해석하는 데에도 유용한 준거틀을 제공할 수 있다. 이러한 접근 방식을 취할 경우 가장 중요한 선결과제는 당대 북한의 미술매체를 확보하는 일이다.

하지만 미술가들의 월북이 집중됐던 1946년부터 1953년 사이 북한미술계에는 미술전문매체가 전무했다. 따라서 그들은 1946년 7월 25일에 창간된 조선작가동맹기관지『문화전선』·『문학예술』이나 조쏘문화협회18) 기관지『조쏘친선』·『조쏘문화』등에 비평이나 연구 논문을 발표해야 했다. 하지만 미술매체에 관한 갈증은 곧 해소됐다. 6.25전쟁 직후 조선미술가동맹 중앙위원회 주도로 미술잡지『미술』이 창간됐다. 『미술』은 1953년 이후 조선미술가동맹 중앙위원회에서 발행한 미술잡지다. 이 잡지에는 미술 이론 및 비평, 미술사 관련 글과 미술계 소식, 그리고 해당 시기에 제작된 성과작들의 작품사진이 실려 있다.19) 그 중 상당수는 월북미술가들의 글과 작품들이다. 1956년 제1호 발행 당시 편집위원은 정관철·길진섭·김종권·신우담·문석오·문학수·조인규이다. 이 잡지에는 소련 미술가와 비평가들이 쓴 사회주의 리얼리즘 미술에 관한 내용이 다수 번역 소개됐고,

소련, 중국 및 동유럽과 베트남(월남)의 사회주의 미술, 조선미술사와 민족적 예술에 관한 글들이 게재되었다.

그러나 편집위원의 구성에서 보듯『미술』은 이른바 재북 작가들, 즉 북한 지역 출신 작가들이 주도하여 만든 잡지였다. 하지만 1957년에 창간된『조선미술』(조선미술가동맹 중앙위원회 기관지)에서는 상황이 달라졌다. 이 잡지의 창간호(1957년 제1호)의 편집위원은 길진섭·김용준·김종권·이여성·문석오·문학수·박문원·선우담·장진광·정현웅·조인규다. 이 가운데 월북작가로 분류되는 인사로는 길진

「조선미술」, 1963년 제2호(1963)

섭·김용준·이여성·박문원·정현웅이 있다. 편집위원뿐만 아니라 잡지 필진의 상당수도 월북미술가들이었다. 일례로 1957년 3호에는 실린 글 가운데 김용준의 글 두 편「우리미술의 전진을 위하여」,「리석호 개인전을 보다」, 김만형의「회화에 있어서의 인간 형상화」, 김무삼「고려 시기의 회화」등이 보인다. 북한미술의 형성기(1950~1960년대)에 월북미술가들은 미술 각 분야에서 조선미술가동맹 중앙위원회 기관지『조선미술』지면에서 전개된 담론 투쟁의 중심에 섰다.

하지만『조선미술』은 1968년 폐간됐고 그 기능은 종합문예지『조선예술』에 흡수됐다. 이것은 미술의 독자성이 축소되어 지배 체제의 일원적 문예통제 시스템에 편입됐음을 의미한다. 이러한 사태는 1960년대 후반 유일지배 체제의 확립과 불가분의 관계에 있다. 이른바 '주체사상'은 1965년 최초의 정식화를 거쳐 1967년 12월 최고인민회의 제4기 1차 회의에서 국가활동의 지도사상으로 공식화됐다.

이와 때를 같이 해 1950~1960년대 활발했던 미술계의 담론 투쟁도 종결됐다. 유의미한 논쟁이 사라진 시대가 시작되면서 이전까지 논쟁을 주도했던 월북미술가들의 위상과 지위 역시 크게 흔들렸다. 1968년 이후『조선미술』을 대신한『조선예술』지면에는 한동안 미술관련 글들이 거의 실리지 않았다. 간혹 시론(時論)이나 작품론의 형태로 발표된 글들에서 월북미술가들의 이름을 거의 찾아볼 수 없다. 그런 의미에서 1968년은 월북미술가들의 시대가 사실상 종결된 시기로 볼 수 있다.

1) 신수경, 「해방기(1945~1948) 일본미술기연구」, 명지대학교 미술사학과 박사논문, 2015, 9쪽.
2) 이용, 「6.25직후 납북, 잊혀진 화가 임군홍을 다시본다」, 『경향신문』, 1997년 6월 21일.
3) 리재현, 『조선력대미술가편람』(증보판), 문학예술종합출판사, 1999, 289쪽.
4) 「운수부 월력(月曆)사건의 진상」, 『경향신문』, 1948년 3월 10일.
5) 국립현대미술관 홈페이지
 http://www.mmca.go.kr/collections/collectionsDetail.do?menuId=2010000000&wrk
 MngNo=PA-01568
6) 최열, 『한국현대미술의 역사: 한국미술사 사전 1945~1961』, 열화당, 2006, 82쪽.
7) 보도연맹에 가입했던 주요 미술가들로는 정현웅·이쾌대·최재덕·정종여·김만형·오지호 등이 있다.
 보도연맹의 가입은 대부분 외형상으로는 자발적 신고를 통해 이뤄졌지만 김만형의 경우는 체포되어
 국민보도연맹에 강제 편입된 경우다. 『동아일보』, 1949년 6월 7일자는 미술동맹 중앙서기장 김만
 형의 체포 소식을 전하고 있다.
8) 최열에 따르면 해방기에 김용준은 좌익성향을 드러내지는 않았으나 서울대 교수 시절 국립종합대학
 안 반대 투쟁 때 교수직을 사퇴하는 모습을 보였고, 6.25 전쟁 시기에 서울대 미대 학장을 맡으면서
 사상 지향을 뚜렷하게 드러냈다. 최열, 『한국근현대미술사학』, 청년사, 2010, 680쪽.
9) 최열, 『한국현대미술의 역사: 한국현대미술사 사전 1945~1961』, 열화당, 2006, 264쪽.
10) 길진섭은 1959년에 발표한 글에서 "나는 해방전과 후 남조선 서울에서 살았으며…공화국 품으로
 돌아 오기 전 1948년도까지도 내가 살던 서울 남산 기슭 샘터 언덕 우에서 본 모습들이 지금도
 눈에 선 하다"고 썼다(길진섭, 「남반부 형제들을 생각하여」, 『조선미술』, 1959년 제12호, 16쪽).
 길진섭 외에 출신지가 북쪽인 작가로서 월북미술인으로 규정하기 애매한 작가들의 명단은 다음과
 같다. 김만형(개성), 김경준(함북 명천), 임홍은(황해도 재령), 허남흔(평북 창성), 이병효(함북 청
 진), 이해성(황해도 해주), 한상익(함남 함주). 신수경, 「해방기(1945~1948) 월북미술가연구」,
 명지대학교 미술사학과 박사논문, 2015, 31쪽 참조.
11) 신수경에 따르면 이 계열에 포함시킬 수 있는 월북미술가들로 이지원(1924~), 박상락(1925~
 1978), 한명렬(1926~), 안상목(1928~1990), 김장한(1928~), 홍종원(1928~), 이한조(1929~
 1970), 김종렬(1929~1978), 김기만(1929), 조준오(1929~1978), 장성민(1930~), 김재홍
 (1932~), 최남택(1932~), 장재식(1932~) 등이 있다. 신수경, 「월북미술가 연구의 현황과 과제」,
 『미술사와 문화유산』 제2집, 2014, 14쪽 참조.
12) 최열, 『한국현대미술의 역사: 한국미술사 사전 1945~1961』, 열화당, 2006, 311쪽.
13) 신수경, 「월북화가들의 일제강점기 작품활동: 조선미술전람회 서양화부를 중심으로」, 『한국근현대
 미술사학』 27집, 2014, 277~307쪽.
14) 김창석, 「찬란한 민족미술 창건 도상에서: 전국미술전람회를 논함」, 『조선미술』, 1957년 제5호,
 27쪽.
15) 문학수, 「조형 예술에서 서정적 쟌르의 발전을 위하여」, 『조선미술』, 1963년 제2호, 15쪽.
16) 북한미술계는 체제 초창기부터 미술에서 '개인'과 개인의 표현으로서 '개인양식'을 배제하는 방향으
 로 나아갔다. 1960년대 초부터 일반화된 개작 및 집체창작은 극단적인 사례다. 김정수·조규봉·오
 대형 등 조선미술가동맹 조각창작단 작가들이 집체창작한 46미터 높이의 〈천리마동상〉 건립(1961
 년)은 상징적인 사건이다. 처음에는 기념비 제작에 적용되던 '집체창작'은 곧 회화를 포함한 미술
 전반으로 확대 적용되었다. 량강도 지부 창작집단, 「집체창작을 마치고」, 『조선미술』, 1962년
 제1호, 31~32쪽 참조.
17) 정관철, 「미술 작품의 사상 예술적 질을 제고하기 위하여 제기되는 문제」, 『조선미술』, 1964년
 제3호, 1쪽.

18) 소련과 초기 북한의 문화교류를 위한 핵심 채널은 1945년 11월에 북한에 설립된 '조쏘문화협회'(1956년 '조쏘친선협회'로 변경)다. 이 협회는 〈全소련 대외문화 교류협회 Vsesoyuznoe obshchestvo kuliturnoi svyazi s zagranitsei: VOKS〉의 산하기관이었다. 1949년 후반 '소쏘문화협회'의 회원 수는 (당시 협회 주장에 따르면) 130만 명으로 당시 북한에서 가장 큰 조직 가운데 하나였다. 현재 확인 가능한 조쏘문화협회의 가장 두드러진 활동은 기관지 『조쏘친선』, 『조쏘문화』의 발간과 단행본(조쏘문고) 발간 사업이다. 『조쏘친선』에는 소련과 북한 논자들이 집필한 문학·예술·대중문화·과학·기술·정치 등 다양한 분야의 글이 실려 있다.

19) 『미술』 1956년 제1호에 조선미술가동맹 중앙위원회 제17차 상무위원회의 결과를 보고하는 기사가 실렸다. 기사에 따르면 잡지 『미술』의 발행은 이 시기 조선미술가동맹 출판 사업에서 가장 주요한 과제였다. 『미술』은 1957년 조선미술가동맹 중앙위원회 기관지 『조선미술』이 창간되면서 1957년 제3호(누계 제7호)를 끝으로 발행이 중단됐다. 그런 의미에서 『미술』은 『조선미술』의 전신으로서 이 잡지의 발행은 『조선미술』이라는 본격적인 기관지 간행을 위한 준비작업으로서의 성격을 지닌다고 할 수 있다.

2. 납·월북 미술인 연구의 역사와 현황

1988년 10월 27일: 납월북 미술인 해금 조치

1988년 10월 27일은 한국 근대미술 연구에서 가장 의미 있는 날 가운데 하나였다. 이날 문화공보부는 "1948년 대한민국 정부수립 이전에 발표된 순수 미술작품에 한한다"는 전제를 달아 미술인을 포함한 납월북예술인 해금 조치를 단행했다. 이 가운데 미술 분야의 해금 작가 명단은 다음과 같다.

「반신불수 민족예술사 복원」(『한겨레신문』, 1988년 10월 28일)

1) **서양화가**: 길진섭, 김용준, 김주경, 배운성, 이쾌대, 윤자선, 정현웅, 최재덕, 엄도만, 기웅, 김만형, 이순종, 김민구, 김진항, 박문원, 배운성, 강호, 박진명, 방덕천, 서강헌, 유석연, 이갑기, 이범천, 이상춘, 임군홍, 임용련, 장석표, 정관철, 조관형, 정온녀, 최연해, 한상익

2) **동양화가**: 이석호, 정종녀, 이여성, 이건영, 이팔찬, 정말조

3) **조각가**: 조규봉, 김성수, 이국전, 이성

이 명단의 정확성에 대해서는 이미 당대에 이의가 제기된 바 있고[1] 그 후 수차례 수정되었으며 지금도 수정보완 중이지만 그 명단 발표 자체는 각별한 의의를 갖는다고 해야 한다. 근대미술사의 관점에서 보자면 월북미술가 해금은 지금껏 '김모', 또는 '김○준' 등으로 표기하던 월북미술가들의 이름을 온전하게 표기하기 시작했다는 것을 의미하는 동시에 본격적인 의미의 한국 근대미술사 연구가 시작되었다는 의미를 갖는다. 무엇보다 한국 근대미술사가들의 시야와 지평이 1988년 월북 미술인 해금 조치로 크게 확대됐다는 점을 강조할 필요가 있다. 1993년 한국근대미술사학회의 창립(현재의 한국근현대미술사학회)으로 본격화된 한국 근대미술사 연구는 1988년의 해금 조치를 배제하고서는 생각할 수 없다.

월북 미술인 연구 소사(小史)

1988년 납북, 월북미술가 해금 조치 이전에도 월북미술가들의 이름은 여러 지면에 간간이 언급됐다. 일례로 1956년 화가 이상범(李象範, 1897~1972)은 일장기 말소 사건을 회고하며 "진즉에 월북한 이여성과 언제나 상면하게 될지" 아쉬움을 드러냈고,[2] 1974년 『동아일보』

에 연재한 회고담에서 소설가 유진오(兪鎭午, 1906~1987)는 녹향회 활동 시절 김주경의 활동상을 비교적 소상히 전했으며,3) 화가 김은호 (金殷鎬, 1892~1979)는 1977년에 발행한 자서전『서화백년』에서 김용 준을 회고한 바 있다. 1976년 장우성(張遇聖, 1912~2005)의 개인전 보도 기사에서 기자는 그를 "해방 후 근원 김용준과의 교우로 근원의 영향 을 많이 받은 화가"로 서술했다.4) 하지만 이런 기록들은 어디까지나 회고담에 속하는 것으로 미술사 연구와는 거리가 멀고 월북미술가들 의 작품이나 비평세계를 구체적으로 아우르고 있지 않았다. 이런 사정은 미술평론, 미술사 분야에서도 크게 다르지 않아서 이경성과 오광수 등이 집필한 1960~1970년대의 한국근대미술 관련 저술에서 월북작가들은 좌익계열의 주변적인 인사들(즉 과거 미술단체의 구성원 명단이 필요할 때 소환되는 이름들)로 다뤄졌을 따름이었다.5)

흥미로운 것은 월북미술가 연구와는 별개로 이미 1979년에 북한 미술에 대한 연구가 시작됐다는 점이다. 1979년 이일이 연구 집필 책임을 맡아 국토통일원에서 낸 보고서『북한미술』이 간행됐다.6) 여기에는 이일·오광수·유준상·윤명로가 각각 맡아 쓴 4편의 글이 실려 있다. 발표된 시기, 그리고 발표지면을 감안하면 이 글들은 정 부의 대북정책 필요성을 충족시키기 위한 정책지향적 분석에 속한 다. 따라서 현재의 시점에서 이 연구서는 다음과 같은 비판, 즉 "편 협한 이데올로기적 목표를 수행하기 위해 자의적으로 왜곡된 북한 미술의 상을 구축하는 글", 또는 "북한미술을 파악하는 일정한 시각 을 전제로 해놓고 자료가 공급되고 연구가 진행되었던 것"이라는 비판7)에서 자유롭지 않다. 하지만 여기서 논자들이 제기한 문제의 식이나 주제 가운데 상당수는 현재의 북한미술 연구에 이어져 있 다. 어떤 의미에서 이후의 연구는 1979년판『북한미술』에서 노골적

인 반공·반북 경향성을 가급적 배제하고 거기서 제기된 논제들을 객관화·이론화, 또는 재평가하는 과정이라고 볼 수 있을 정도다. 네 편의 글 가운데 이일의 글 「북한의 사회주의적 사실주의의 실상」은 '사회주의적 사실주의'의 관점에서 북한미술을 비판한 것이고 오광수의 글 「한국미술의 전통양식과 북한미술: 특히 조선화를 중심으로」은 '민속 형식'의 관점에서, 유순상의 글 「북한미술에 있어서의 개성의 저각현상」은 '개별과 보편'의 관점에서, 윤명로의 글 「북한미술의 기법과 양식」은 '기법과 양식, 장르'의 관점에서 북한미술을 비판했다. 그리고 앞에서 확인한 대로 1988년 월북작가 해금을 전후로 월북미술가 연구가 본격적으로 시작됐다. 주지하다시피 이런 변화에는 탈냉전의 시대 흐름이 큰 영향을 미쳤다.[8] 또 7.7선언으로 대표되는 정부의 대북정책 방향 전환도 빼놓을 수 없다. 제한적인 형태로나마 북한미술 관련 자료들의 접근 가능성이 확대되어 월북미술가들이 북한에서 제작한 작품들 다수가 우리 미술계에 소개되기 시작한 것도 이 무렵이다.[9] 이러한 분위기에서 미술 분야에도 다른 분야와 마찬가지로 기존의 냉전적 북한 연구에 반기를 든 일련의 움직임이 나타났다. 이종석이 지적한 대로 이러한 움직임은 초기에 '북한바로알기운동'으로 불리는 진보적 운동과 일정하게 궤를 같이하며 발전했다.[10] 1989~1990년 절정에 달한 진보적인 관점에서의 월북미술가와 북한미술 연구에는 '학문으로서의 실사구시를 우선시하는 경향'과 '실천적 운동의 입장에서 연구를 진행하는 경향'이 뒤얽혀 있었다.[11]

초기 월북 미술인 연구를 주도한 논자들은 이구열·김복기·윤범모·최열이었다. 이구열은 오랜 신문기자의 경험을 살려 「납월북미술가, 그 역사적 실체」(『계간미술』, 1987년 겨울호) 등을 발표하는 한편, 최초의

월북미술가 화집『한국근대회화선집: 북으로 간 화가들』(금성출판사, 1990)의 발간을 주도했다. 그런가 하면 김복기는『계간미술』1985년 가을호에「산 증언/6.25전후의 미술인들」을 발표한 것을 시작으로『월간미술』(1989~1991)에 정종여·김주경·길진섭·김용준·이석호·정현웅·배운성·이쾌대에 관한 글을 연이어 발표했다. 윤범모는『한국현대미술 100년』(현암사, 1984)에서 임용련과 임군홍을 다룬 이후 지속적으로 월북작가를 발굴 소개하는 데 주력하면서 개개 월북작가들의 해석틀을 구축하는 데 기여한 논자다. 조양규처럼 1960년대 초반 북한으로 건너간 재일조선인 미술가들로 시선을 확장시킨 것(『미술과 함께, 사회와 함께』, 미진사, 1991)도 그의 업적이다. 한편 최열은 1987년 무렵부터 지금껏 금기시되던 좌파미술운동에 관한 연구를 진행하며 월북미술가에 접근한 경우다.「상실된 미술사의 복원」(『현대』창간호, 1987년 11월),「재구성해야 할 월북미술가들의 지위」(『현대공론』, 1988년 9월),「통일미술사 서술을 위하여」(덕성여대신문, 1988년 10월),「현단계 미술사와 전환의 계기: 월북 예술인 해금과 전망」(『공간』, 1988년 12월호) 등이 월북미술가들을 문제 삼은 최열의 초기 저작들이다. 윤범모·김복기·최열의 1980년대 후반부터 1990년대 초반 저작들은 치밀한 사료 수집과 꼼꼼한 사실 확인에 기초해 이후의 월북미술가 연구의 토대를 구축했다는 의의를 갖는다. 특히 최열이 1990년대 초반에 발표한『한국현대미술운동사』(돌베게, 1991), 1990년대 후반에 발표한『한국근대미술의 역사: 한국미술사사전 1800~ 1945』(열화당, 1998), 그리고 2006년에 발표한『한국현대미술의 역사: 한국미술사사전 1945~1961』(열화당, 2006) 등은 묻혀 있던 자료들을 대대적으로 발굴·체계적인 방식으로 배치·소개한 저작들로 지금도 월북미술가 연구의 가장 중요한 선행 연구자료로 꾸준히 활용되고 있다.

월북 미술인 연구사에서 납월북미술가 해금 조치가 있던 1988년 못지않게 중요한 해는 1993년이다. 이 해 11월 23일 농아갤러리 상낭에서 한국근대미술사학회 창립총회가 열렸다. 『한국근대미술사학』 창간호(1994)에는 최열의 「1928~1932년간 미술논쟁 연구」가 실렸다. 이 글은 녹향전과 동미전을 둘러싸고 벌어졌던 1930년 전후의 격렬한 논생을 문세 삼았다. 이와 더불어 학회시에는 참고자료로 김용준의 「동미전을 개최하면서」(1930), 「백만양화회를 만들고」(1930), 김주경의 「녹향전을 앞두고－그림을 어떻게 볼까」(1931)와 같은 글이 소개됐다. 이러한 양상은 이후 근대미술사학회 학술 연구의 모델로 굳어졌다. 한국근현대미술사학회로 이름을 바꾼 현재까지 학회는 월북미술가를 포함 한국 근현대미술사 연구의 역동적 장(場)으로 굳건히 기능하고 있다.

연구 성과들

1988년 납월북 미술인 해금 조치를 전후로 본격화된 월북 미술인 연구는 지난 20년간 다양한 연구 성과를 축적했다. 이 연구 성과들은 여러 갈래로 범주화가 가능하다. 일단 작가론·작품론·비평론 등으로 구분할 수 있다. 또한 월북 미술인 연구를 시대별로 구분하는 것도 가능하다. 즉, 해방 이전/해방기/6.25전쟁기/분단 체제로 구분하여 범주화하는 접근을 생각해 볼 수 있다. 아울러 장르별(회화·조각·공예·디자인 등)로 나누어 연구 현황을 검토할 수도 있다. 물론 여러 갈래의 접근은 서로 긴밀하게 연결되어 있다.

먼저 작가, 작품 연구의 주요 성과들을 살펴보기로 하자. 앞서 언급했던 대로 월북미술가들 가운데 작품이 실물로 유존하는 경우가 드물

기 때문에 이 분야의 연구 성과는 제한적이다. 작가 연구 성과 가운데 가장 먼저 언급할 것은 단행본과 전집의 간행이다. 이 경우 김진송이 1995년에 발간한 『이쾌대』(학고재, 1995)를 주목할 수 있다. 이 책은 평전의 형태로 발간된 최초의 월북 미술인 연구서이다. 2015년에는 국립현대미술관에서 『거장 이쾌대: 해방의 대서사』를 발간했

1991년 가을 신세계미술관에서 이쾌대 작품전(10월 8일~10월 27일)이 열렸다. 가족이 보관하고 있었던 이쾌대의 유화 40여 점이 일반에 처음 공개됐다. 이때 공개된 이쾌대의 작품은 이후 이쾌대 열풍이라 부를 만한 현상을 야기하면서 해방기 미술과 월북미술가들의 재조명에 크게 기여했다. (「월북화가 이쾌대 작품 40여년만에 햇빛본다」, 『한겨레신문』, 1991년 10월 4일)

다. 이 책은 이쾌대의 주요 회화를 망라한 화집의 성격을 지닐 뿐만 아니라 「비극의 시대, 예술의 사명」(김예진), 「제국미술학교와 이쾌대」(박형국), 「이쾌대의 민족의식과 진보적 리얼리즘」(윤범모), 「이쾌대 노선」(최열), 「성북회화연구소 시대를 중심으로 바라본 이쾌대의 유산」(김인혜), 「이쾌대 연구, 어디까지 왔나」(김복기) 등 주요 이쾌대 논자들의 글을 망라하고 있어 이쾌대 연구의 기념비적 성과라 부를 만하다.

전집 형태로 발간된 월북 미술인 연구서로는 『근원 김용준 전집』과 『정현웅 전집 1910~1976』이 있다. 먼저 『근원 김용준 전집』은 2001년 모두 5권—1권 새 근원수필, 2권 조선미술대요, 3권 조선시대 회화와 화가들, 4권 고구려 고분벽화 연구, 5권 민족미술론의 형태—이 발간됐고, 2007년 새로

『근원 김용준 전집』(열화당, 2001~2007)

발굴된 산문과 회화, 장정작품을 모아 『근원전집 이후의 근원』(열화
당, 2007)이 간행됐다. 전집은 식민지 시대에서 해방기, 그리고 월북
이후까지 김용준이 발표한 글들을 거의 대부분 망라하고 있어 김용준
연구뿐만 아니라 근대미술 연구 전반에 기여한 바가 매우 크다. 한편
2011년 정현웅기념사업회에서 발간한 『정현웅 전집』(청년사, 2011)은
시편·예술론·미술론·전시평·삽화·수필·설문·편집후기 모음의 순
으로 정현웅의 글을 망라하고 있어 정현웅과 그의 시대에 대한 포괄
적 이해를 돕고 있다.

이 밖에 논문 및 비평의 형태로 발간된 주요 월북 미술인에 관한
연구를 정리하면 다음과 같다.

미술가	저자	제목
정종여	윤범모	「근대기 사찰 봉안용 佛畵 혹은 鄭鍾汝와 吳之湖의 경우」, 『동악미술사학』 제3집, 2002
	이은주	「청계 정종여의 작품세계연구」, 이화여자대학교 석사논문, 2006
	강민기	「1930~1940년대 한국 동양화가의 일본화풍: 일본화풍의 전개와 수용」, 『미술사논단』 제29집, 2009
	김복기	「청계 정종여 연구 어디까지 왔나」, 『청계 정종여 탄생 100주년 세미나』, 국립현대미술관, 2014
	윤범모	「청계 정종여의 예술세계」, 『청계 정종여 탄생 100주년 세미나』
	정단일	「청계 정종여의 흔적을 찾아서」, 『청계 정종여 탄생 100주년 세미나』
	신수경	「청계 정종여의 해방기 작품과 활동: 민족미술론의 수용과 실천」, 『미술사학보』 제74집, 2016
배운성	박근하	「배운성의 〈가족도〉 연구」, 목원대학교 석사논문, 2003
	김미금	「배운성(裵雲成)의 유럽체류시기(1922~1940) 회화연구」, 『한국근현대미술사학』 제14집, 2005
	김복기	「배운성의 생애와 작품연구」, 상명대학교 석사논문, 2011
배운성 이쾌대	정형민	「한국근대회화의 도상연구: 종교적 함의」, 『한국근대미술사학』 제6집, 1998
배운성 임용련	이지희	「1920~30년대 파리 유학 작가 연구」, 『인물미술사학』 제8호, 2012
임용련	김소연	「1930년대 서양화단의 성장과 학생화가들」, 『한국근현대미술사학』 제31집, 2016

미술가	저자	제목
김주경	오병희	「김주경의 민족주의 회화이론과 작품세계 연구」, 홍익대학교 석사논문, 2001
	최열	「심미주의 미술비평의 교사, 김주경」, 『한국근대미술비평사』, 열화당, 2001
	홍윤리	「『오지호·김주경 二人畵集』 연구」, 『한국현대미술사학』 제22집, 2011
	김이순	「한국 근대의 '자연주의적' 풍경화에 나타난 이중성: 오지호와 김주경의 1930년대 풍경화를 중심으로」, 『미술사연구』 제27호, 2013
	신수경	「김주경의 해방 이전 민족미술론 연구」, 『인물미술사학』 제9호, 2013
	신수경	「해방공간기 김주경 민족미술론 읽기」, 『근대서지』 제10집, 2014
조규봉	이경성	「잊혀진 조각가 조규봉」, 『황해문화』 제17집, 1997
김만형	전혜숙	「일본 제국미술학교 유학생들의 서양화 교육 및 인식과 수용: 김만형(金晩炯)을 중심으로」, 『미술사학보』 제22집, 2004
박문원	최열	「박문원의 미술비평」, 『한국근대미술비평사』, 열화당, 2001
	홍지석	「박문원의 미술비평과 미술사 서술」, 『미학예술학연구』 제39집, 2013
한상진	홍지석	「해방공간 예술사회학의 이론과 실천: 1940~1960년대 한상진의 미학미술사론을 중심으로」, 『미학예술학연구』 제36집, 2012
이여성	홍지석	「이여성의 조선미술사론」, 『인물미술사학』 제5호, 2009
이여성 이쾌대	이중희	「민족주의 화가 이여성, 이쾌대 형제의 예술」, 『한국학논집』 제51집, 2013
이쾌대	김복기	「월북화가 이쾌대의 생애와 작품」, 『한국근대미술논총』, 학고재, 1992
	김선태	「이쾌대의 회화연구: 해방공간의 미술운동을 중심으로」, 홍익대학교 석사논문, 1993
	최열	「제국과 식민지, 그리고 아시아의 낭만, 이쾌대」, 『미술세계』, 1994년 6월호~7월호
	김진송	『이쾌대』, 학고재, 1995
	김경아	「이쾌대의 군상연구」, 서울대학교 석사논문, 2003
	윤범모	「이쾌대의 경우 혹은 민족의식과 진보적 리얼리즘」, 『미술사학』 제22집, 2008
	윤범모	「이인성과 이쾌대 혹은 식민지 현실과 연출된 상징성」, 『한국근현대미술사학』 제26집, 2013
	홍지석	「해방기 중간파 예술인들의 세계관: 이쾌대 〈군상〉 연작을 중심으로」, 『한민족문학연구』 제46집, 2014
	김현숙	「이쾌대의 수집자료를 통해 본 이쾌대 작품의 이미지 참고 양상」, 『미술사학보』 제45집, 2015
	김인혜	「이쾌대 연구: 인체해부학 도해서를 중심으로」, 『시대의 눈』, 학고재, 2011
	신수경	「이쾌대의 해방기 행적과 〈군상〉 연작 연구」, 『미술사와 문화유산』 제5집, 2016
	최태만	「해방정국과 한국전쟁 사이 이쾌대의 행적」, 『한국근현대미술사학』 제33집, 2017

미술가	저자	제목
정현웅	최열	「교과서같은 비평의 고신, 정현웅」, 『한국근대미술비평사』, 열화당, 2001
	최리선	「정현웅의 작품세계연구」, 서울대학교 석사논문, 2005
	권행가	「1950, 60년대 북한미술과 정현웅」, 『한국근현대미술사학』 제21집, 2010
	윤범모	「시인과 화가의 예술적 교감 혹은 백석과 정현웅의 경우」, 『인물미술사학』 제8호, 2012
	백정숙	「정현웅을 만나 해방 공간이 살아나다: 만화가 정현웅의 재발견」, 『근대서지』 제5집, 2012
	홍지석	「정현웅의 후기 미술비평」, 『인물미술사학』 제9호, 2013
	한상정	「월북 이후 정현웅의 출판미술 궤적 분석」, 『인물미술사학』 제10호, 2014
	홍지석	「1930년대의 초현실주의 담론: 삼사문학과 정현웅」, 『인물미술사학』 제10호, 2014
	신수경	「해방기 정현웅의 이념 노선과 활동」, 『인물미술사학』 제10호, 2014
	이수나	「해방기 정현웅의 신문소설 삽화」, 『한국근현대미술사학』 제30집, 2015

월북미술가 가운데 김용준에 대한 연구는 다른 월북미술가들에 비해 아주 많은 편이다. 이것은 일제식민지 시기는 물론이거니와 해방 이후 남북한미술계에서 '김용준'이라는 존재가 갖는 각별한 위상을 암시한다. 『근원 김용준 전집』(열화당, 2001) 발간 역시 연구의 양적·질적 성과에 기여했을 것으로 추측할 수 있다. 주요 김용준 연구를 시기별로 정리하면 다음과 같다.

[1989년 이후 주요 김용준 연구 목록]

연도	저자	제목	출처
1989	김복기	「김용준: 민족미술의 방향을 제시한 화단의 재사」	『월간미술』, 1989년 12월호
1994	최열	「김용준의 초기 미학미술론 연구」	『미술연구』 제4호, 1994
1994	최열	「김용준: 논쟁의 소용돌이 속에서 지새운 한평생」	『가나아트』, 1994년 1~2월호
1996	정형민	「한국미술사에 있어서 근대성의 논의2: 김용준(近園 金瑢俊 1904~1967)을 중심으로」	『미술사학연구』 제211집, 1996
1997	이경희	「근원 김용준의 회화와 비평활동 연구」	영남대학교 석사논문, 1997
1999	최태만	「근원 김용준의 비평론 연구」	『한국근대미술사학』 제7집, 1999

연도	저자	제목	출처
1999	이경희	「근원 김용준의 초기이론과 작품연구: 모더니즘을 중심으로」	『한국근대미술사학』 제8집, 1999
2000	이경희	「김용준 향토색의 성과와 의의」	『예술문화연구』 제10집, 2000
2002	김현숙	「김용준과 문장의 신무위화운동」	『미술사연구』 16호, 2002
2004	최열	「근대화단의 지성: 김용준을 추억하다」	『월간미술』, 2004년 11월호
2005	윤범모	「김용준 조선미술론의 고찰」	『인물미술사학』 제1호, 2005
2005	조은정	「1950년(월북) 이후 근원 김용준의 활동에 대한 연구」	『인물미술사학』 제1호, 2005
2005	박은순	「근원 김용준(1904~1967)의 미술사학」	『인물미술사학』 제1호, 2005
2006	안현정	「해방이후(1945~1960) 한국화단의 경향과 수묵화 교육에 관한 연구: 근원 김용준의 '水墨南畵論'을 중심으로」	『미술교육논총』 제20권 제3호, 2006
2006	윤세진	「현실과 예술 그 '사이'의 비평: 김용준의 20~30년대 비평연구」	『한국근대미술사학』 제17집, 2006
2006	박계리	「일제강점기 '전위미술론'의 전통관 연구: '문장(文章)그룹을 중심으로」	『미술이론과 현장』 제4호, 2006
2009	박슬기	「『문장』의 미적 이념으로서의 『문장』: 김용준의 예술론을 중심으로」	『비평문학』 제33호, 2012
2010	최열	「김용준의 해방공간 행장과 서울대학교 미술대학」	『조형아카이브』 제2호, 2010
2010	박계리	「김용준의 프로미술론과 전위미술론: 카프, 동미회, 백만양화회를 중심으로」	『남북문화예술연구』 제7집, 2010
2012	박성창	「이태준과 김용준에 나타난 문학과 회화의 상호작용」	『비교문학』 제56집, 2012

위의 김용준 연구 목록에서 확인할 수 있듯 연구자의 상당수는 월북미술가들을 그들과 연관된 집단(단체)이나 동인지, 또는 시대 배경과 관련하여 다루는 경향이 있다. 이를테면 일제 말 신미술가협회에는 이쾌대·최재덕 등이 주요 구성원으로 활동했기 때문에 「신미술가협회연구」(윤범모, 1997), 「신미술가협회 작가연구」(김현숙, 2005)[12] 등의 논문을 월북미술가 연구 목록에 포함시킬 수 있다. 같은 이유로 우리는 미술사 분야에서 『문장』 그룹을 조명한 논문을 대부분 김용준 관련 논문으로 분류할 수 있다. 이 계열에 속하는 연구 목록을 주제별

로 열거하면 다음과 같다.

1) 프롤레타리아 미술 및 월북미술가 일반에 관한 연구

저자	제목
박영택	「1930년대 전후의 프롤레타리아 미술운동 및 해방 직후 좌익미술운동에 관한 연구」, 성균관대학교 석사논문, 1989
최열	「프롤레타리아 미술논쟁」, 『한국근대미술비평사』 열화당, 2001
홍지석	「카프 초기 프롤레타리아 미술담론」, 『사이』 제17집, 2014
신수경	「월북미술가의 연구현황과 과제」, 『미술사와 문화유산』 제2집, 2014
신수경	「월북화가들의 일제강점기 작품활동」, 『한국근현대미술사학』 제27집, 2014
신수경	「해방기(1945~1948) 월북미술가 연구」, 명지대학교 박사논문, 2015

2) 해방기·전쟁기 월북 미술인 관련 연구

저자	제목
조은정	「한국전쟁기 북한에서 미술인의 전쟁수행 역할에 대한 연구」, 『미술사학보』 제30집, 2008
최태만	「한국전쟁과 미술: 선전, 경험, 기록」, 동국대학교 박사논문, 2008
조은정	「6.25전쟁기 미술인 조직에 관한 연구」, 『한국근현대미술사학』 제21집, 2010
신수경	「월북미술가의 연구현황과 과제」, 『미술사와 문화유산』 제2집, 2014
신수경	「해방기(1945~1948) 월북미술가 연구」, 명지대학교 박사논문, 2015

3) 북한미술 연구

저자	제목
이구열	『북한미술 50년』, 돌베게, 2001
윤범모	「평양미술계와 월북화가」, 『한국미술에 삼가 고함』, 현암사, 2005
박계리	「김일성주의 미술론 연구: 조선화 성립과정을 중심으로」, 『통일문제연구』 제39호, 2003
박계리	「김정일주의 미술론과 북한미술의 변화: 조선화 몰골법을 중심으로」, 『미술사논단』 제16·17호, 2003
전영선	『북한의 문학과 예술』, 역락, 2004
최열	「조선공화국의 미술」, 『한국현대미술의 역사: 한국미술사사전 1945~1961』, 열화당, 2006
홍지석	「초기 북한과 소련의 미술교류」, 『중소연구』 제35권 제2호, 2011
이주현	「중국과 북한의 미술교류 연구」, 『한국근현대미술사학』 제33집, 2017

한편 문영대·김경희의 『러시아 한인 화가 변월룡과 북한에서 온 편지』(문화가족, 2004)는 월북 미술인 연구에 매우 유용한 텍스트다. 이 책은 러시아 한인 2세 화가로 레핀 예술대 부교수로 있다가 1953년 6월부터 1954년 9월까지 소련 문화성의 추천으로 북한 교육성 고문 자격으로 북한에 머물며 평양미술대학 설립 등 북한미술계의 정립에 지대한 영향을 미친 변월룡 관련 서신들을 묶은 것이다. 여기 소개된 김주경·김용준·정관철·문학수·배운성의 편지글들은 그 자체 월북작가의 월북 이후 연구에 참고할 중요한 일차 자료일 뿐 아니라 북한 초기 미술이 소비에트의 사회주의 리얼리즘을 학습, 수용하는 과정을 추적하는 데 중요한 단서를 제공하고 있다.

1) 최열, 「월부미술이 해금의 허구성과 몇 가지 착오」, 『한겨레신문』, 1988년 11월 2일. 최열에 따르면 명단에 포함된 작가 가운데 이상춘과 박진명은 1937년, 1947년에 이미 사망한 작가이고, 최연해·정관철은 원래부터 평양을 기반으로 활동했던 재북작가들이기 때문에 월북미술가로 분류하는 것이 부적절하다.

2) 이상범, 「일장기말소사건: 20년 전의 회고기」, 『동아일보』, 1974년 3월 11일.

3) 유진오, 「편편야화(9)」, 『동아일보』, 1974년 3월 11일.

4) 「월전 장우성 개인전」, 『경향신문』, 1976년 6월 21일.

5) 신수경, 「해방기(1945~1948) 월북미술가연구」, 명지대학교 미술사학과 박사논문, 2015, 15~19쪽 참조.

6) 양현미, 「북한미술 연구의 현황과 과제」, 『한국예술종합학교논문집』 제3권, 2000, 93~94쪽.

7) 이영욱·최석태, 「주체미술의 개념과 실제」, 김문환 편, 『북한의 예술』, 을유문화사, 1990, 43쪽.

8) 이종석, 『새로쓴 현대북한의 이해』, 역사비평사, 2000, 89쪽.

9) 일례로 『역사비평』 1989년 봄호, 『가나아트』 1989년 5~6월호에는 다수의 북한미술작품들이 원색도판 형태로 소개됐다.

10) 이종석, 앞의 책, 93쪽.

11) 위의 책, 94쪽.

12) 윤범모, 「신미술가협회연구」, 『한국근대미술사학』 제5집, 1997; 김현숙, 「신미술가협회 작가연구」, 『한국근대미술사학』 제15집, 2005.

3. 현실의 과학적 이해와 예술적 이해

: 이여성(李如星)의 초기 미술비평과 미술사

이여성과 그의 시대

이여성(李如星, 1901~?)은 1901년 경상북도 대구에서 대지주의 장남으로 태어났다. 본적은 경상북도 칠곡군 지천면 신리 39번지다. 본명은 이명건(李命鍵)인데 훗날 독립운동에 투신하여 이름을 "별과 같다"는 뜻을 갖는 '여성(如星)'으로 바꿨다고 한다. 유명한 화가 이쾌대(李快大, 1913~1970)가 그의 동생이다.

1940년대에 이쾌대가 그린 이여성의 초상화가 남아 있다. 여기서 40세 전후의 이여성은 한복을 입고 양반다리를 한 채 독서에 몰두하고 있는 모습이다. 이렇게 동생은 형을 매우 지적인 존재로 묘사했다. 이것은 비단 동생만의 관점이 아니었다. 이여성은 1934년 제13회 서화협회전에 작품을 출품하는 것으로 미술계에 본격 진입했고, 이후 미술과 관련된 글도 여러 편 발표했으나 미술계 인사들은 대부분 그를 미술이라는 작은 틀에 국한되지 않는 '예외적인 개인'으로 인정했다. 그도 그럴 것이

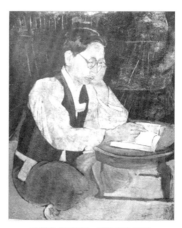

이쾌대 〈이여성〉, 캔버스에 유채,
90.8×72.8cm, 1940년대

이여성은 누구나 인정하는 당대의 저명한 엘리트 지식인이었다. 그는 이미 17세의 어린 나이에 중국으로 망명하여 독립운동에 투신한 혁명가였고, 대학에서 정치경제학을 전공한 경제학자이자 역사학자, 사회주의 사상가였으며, 조선일보사와 동아일보사에서 요직을 역임한 언론인이었고, 일제 말부터는 여운형(呂運亨, 1886~1947)과 행보를 함께 한 유력정치가였다. 이여성은 학문과 예술 모두를 아우른 근대의 르네상스맨이었던 것이다.

그런데 이여성이라는 존재가 흥미로운 것은 다방면에 걸친 그의 활동이 서로 별개의 것으로 뚝뚝 끊어져 있지 않다는 점이다. 그는 공시적 연구와 통시적 연구, 학문과 예술을 상호작용적 관계에서 이해하는 통합적 지식인이었으며 그의 학문과 예술은 언제나 식민지 사회현실의 근본적 변혁에 대한 열망을 바탕에 깔고 있었다. 이런 관점에서 보자면 다방면에 걸친 이여성의 활동 가운데 '역사화(歷史畫)'와 '미술사(美術史)' 영역의 활동은 각별한 주목을 요한다. '역사'와 '그림(畵)'의 결합으로서 '역사화', 그리고 '미술'과 '역사(史)'의 결합으로서 '미술사'는 그 자체 학문(역사)과 예술(미술)의 융합적 수준을 가리키고 있기 때문이다. 따라서 이 글은 '역사화'와 '미술사'라는 두 영역에 집중하여 이여성의 초기 세계관에 접근하고자 한다. 물론 그 전에 식민지 시대에서 해방기에 이르는 기간 이여성의 행적1)을 확인해둘 필요가 있다.

대구에서 어린 시절을 보낸 이여성은 8살 때인 1909년 상경하여 보성소학교를 다녔다. 이 학교를 졸업하고 보성학교에 다니다가 1917년 중앙학교로 전학하여 1918년 봄에 이 학교를 졸업했다. 그리고 그해 9월 이여성은 중국으로 망명하여 김원봉(金元鳳, 1898~1958), 김약수(金若水, 1893~1964) 등과 더불어 독립운동에 투신했다. 이 무렵

그는 중국 난징의 진링대학(金陵大學)에 입학했으나 3.1운동이 일어나자 귀국하여 대구에서 혜성단을 조직하고 선전활동을 벌이다 체포되어 징역 3년형을 선고받고 대구형무소에서 복역했다. 출옥 후에는 일본 도쿄에 유학했다. 1923년 4월 18일 릿쿄대학(立敎大學) 예과에 입학했고 1925년 3월 졸업했다. 1925년 4월에는 릿쿄대학 본과 상학부 경제학과에 입학하여 수학했다. 신용균에 따르면 이여성이 자신의 이념으로 사회주의 사상을 수용한 것은 1920년대 초반 무렵이다. 1925년에 도쿄에서 일월회(日月會)를 결성하여 사회주의 운동에 나섰다. 1926년 무렵에는 도쿄에서 상하이로 피신하여 활동했고 1929년 후반 귀국하여 조선일보사와 동아일보사에 근

이여성은 1925년 도쿄음악학교 출신의 성악가 박경희(朴慶姬)와 결혼했다. 하지만 혁명가의 결혼생활은 순탄치 않았다. 『삼천리』 제13호 (1931년 3월)에는 1927년 부부의 상하이 망명생활을 회고한 박경희의 글이 실렸는데 이에 따르면 상하이 갑북보산로(閘北寶山路)의 아파트에 셋방을 얻어 지낸 2년 동안의 생활은 "첫날부터 끝날까지 실로 공포와 경이와 고난의 가장 긴장된 연속"(박경희, 「動亂의 上海: 음악가 愛兒屍體를 안고 울든 기록」, 『삼천리』 제13호, 1931년 3월, 35~37쪽)이었다. 이 무렵 박경희는 첫 아이를 임신 8개월에 유산했다. 1937년 8월 31일 『동아일보』 지면에는 성악가 박경희를 조명한 기사가 실려 있다. 필자에 따르면 박경희는 우수(憂愁)와 섬세미, 서정성이 두드러진 가수다. 사진은 이 신문기사에서 가져온 것이다.

무하며 언론인으로 활약했다. 매부인 김세용과 더불어 『숫자조선연구』(세광사, 1931~1935)를 발표한 것이 이 무렵이다. 1936년 동아일보에서 해직된 후에 화가, 미술사가로 활동하다가 1944년에 여운형의 건국동맹에 가담했다. 1945년 해방 후에 이여성은 건국준비위원회, 조선인민당, 민주주의 민족전선, 근로인민당 등에서 여운형의 사회민주주의 이데올로그이자 핵심참모로 활동했고, 1948년 월북했다.

사화가(史畵家) 이여성
: '조선역사의 시간적 평면화'로서의 역사화

경제학을 전공한 사회과학도
가 미술에 관심을 갖게 된 이유
는 무엇일까? 좀 더 정확히 말
하면 그는 아예 화가로서 미술
계에 진출했다. 화가로서 이여
성의 이름은 1923년 11월 17일
『동아일보』 지면에 처음 등장
한다.2) 당시 대구노동공제회관

1935년 10월에 열린 이상범·이여성 2인전 전시풍경(출
처: 『동아일보』, 1935년 10월 2일)

에서 대구미술전람회(제2회 교남서화연구회展)가 열렸는데 이 전시회
서양화부에 이여성은 〈유우(悠牛)〉 등 16점의 작품을 냈다. 이렇게
시작된 화가로서의 활동이 본격화한 것은 1933년 무렵이다. 그 해에
그는 서화협회에 가입했고 그 이듬해인 1934년 제13회 서화협회전
에 작품을 출품했다. 1935년에는 이상범(李象範, 1897~1972)과 더불어
동아일보사에서 〈청전청정소품전〉을 열었다. 이 전시를 두고 김용
준은 "정히 사막에서 만난 물과 같았다"고 하면서 "청전(이상범)의
유현(幽玄)한 묘사와 청정(이여성)의 웅건한 필법은 비록 소품전일망
정 적막한 화단의 공기를 확실히 북돋아주는 청량제였다"고 격찬했
다. 특히 그는 이여성에 대해서 "회화를 하신 이외에 다방면에 조예
가 깊으신 분인듯 작년 협전을 비롯하여 부단히 조선화단을 빛나게
하였주었음을 경하한다"3)고 썼다.

이렇게 20대의 젊은 나이에 미술이라는 끈을 붙잡은 이여성은 이
후 사회주의 운동가, 정치사상가, 언론인, 정치인 활동으로 바쁜 상

황에서도 그 끈을 놓지 않았다. 게다가 그는 미술평론가, 미술사가로
서도 적극 활동했다. 당시 미술인 이여성의 활동을 살펴보다 보면
그에게 미술이란 단순한 여기(餘技)가 아니었음을 확인할 수 있다.
그만큼 그는 미술활동에 적극적이었다. 박계리의 표현을 빌면 '정치
경제이론가', 그리고 '화가'는 "인간 이여성을 지탱하는 커다란 두
축"이었다.4) 그런데 이여성에게 구체적으로 미술이란 무엇이었을
까? 이 경우 우리의 눈길을 끄는 것은 1936년 이후 이여성의 역사화
(歷史畵) 작업이다. 그런데 이여성의 역사화 작업을 살펴보기 전에
주목해야 하는 텍스트가 있다. 경제학자 이여성이 매부인 김세용(金
世鎔, 1904~?)과 함께 발표한 『숫자조선연구』(세광사, 1931~1935)가 그
것이다.

이여성·김세용 共著, 『숫자조선연구』
제3집, 1932.

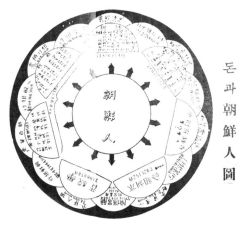

이여성·김세용, 〈돈과 조선인도(朝鮮人圖)〉, 『숫자조선연구』 제3
집, 1932.

『숫자조선연구』는 "조선인으로서 조선의 실사정을 밝게 알아야
할 것은 무조건 필요한 일"이라면서 "당해 사물의 질량을 표시하는

숫자의 행렬과 그 변화의 족적을 표시한 통계적 기록을 찾아보는 것"[5]을 복적으로 집필한 저작이다. 당대 조선의 현실에 관련된 온갖 수치와 도표들로 빼곡하게 채워진 『숫자조선연구』에 대해서 저자들은 "모집한 조사자료와 숫자자료를 그대로 초사(抄寫)하여 보기 좋게 나열만 하는 것이 우리의 뜻이 아니오 될 수 있는 한도까지는 그 숫자들의 뒷 음영(陰影)들로서 어두컴컴하게 핀 그 뒷골목길을 한 걸음이라도 더 드러내보이고자 한 고충"[6]의 결과물이라고 했다. 그 어두컴컴한 뒷골목길을 드러내는 방법 가운데 하나는 '그림'을 적극적으로 활용하는 것이었다. 예를 들어 『숫자조선연구』 제3집(1932) 첫머리에 실은 〈돈과 조선인도(朝鮮人圖)〉에 대해서 저자들은 이렇게 설명했다.

조선인은 그 가진 바 돈을 어디로 얼마씩 헛고있는가! 다시 말하면 조선인의 돈은 어디로 얼마씩이나 끌려들어가고 있는가? <u>이 관계를 일견(一見)명료하게 표현하고자 한 것이 이 그림이다.</u> 조선인의 환경은 예전보다 아주 딴판으로 변하여 <u>이 그림에 나타난 바와 같이 전에 볼 수 없던 것들이 사면팔방에 겹으로 둘러싸였다.</u> 이 그림 가운데 조선인 주위의 백지(白地)는 전체로 조선자본주의를 가리키는 것이오, 그 외곽의 흑지는 일본자본주의를 가리키는 것이며 조선인(여기에 조선인이라 한 것은 주로 빈궁 조선인을 가리킴) 외곽의 실선은 자본축적의 이동방향, 즉 돈의 헛치는 방향을 표시한다. 그리고 이 그림에는 자본주의 상품의 소비관계를 매매(枚枚) 표시하지 않고 그냥 백지, 흑지만을 베풀어 양지(兩地) 자본주의 전 기구(機構) 속에 조선인이 들어있다는 것만 보이고자 하였다. 소비관계 이외에도 직접 조선인 금융관계에 심절(深切)한 것만을 골라서 도시한 것인데 백지 내곽에는 국세, 지방세,

부세(府稅), (…이하 생략…)를 도시한 것이다.[7] (강조는 필자)

인용한 〈돈과 조선인도(朝鮮人圖)〉 설명에는 수집한 통계자료에 대한 저자들의 해석을 '어떻게 하나의 그림(圖)으로 나타낸 것인가'에 대한 고민이 담겨 있다. 그 고민의 결실로서 〈돈과 조선인도〉에는 식민지 조건에서 조선인 자본의 흐름에 대한 구조적 해석이 포함되어 있다. 여기서 '그림'은 저자들이 갖가지 요인들의 동시적 공존상태와 자본축적의 이동 방향을 '일견명료하게 표현'하기 위해 선택한 대안이었던 것이다.

기호학자들에 따르면 그림, 곧 시각이미지는 "여러 차원에 걸친 동시적 복합성을 제공할 수 있는"[8] 기호에 해당한다. 즉 그것은 '조직 형태 내에서 다중요소들의 동시적 공존'[9]을 나타내기에 적격이다. 이여성이 '그림'에 주목했던 이유도 같은 맥락에서 이해할 수 있다. 즉 『숫자조선연구』 저자의 고민은 수집한 자료들을 하나의 공간에 효율적으로 동시에 배치하는 방법이다. 그것은 단순한 숫자와 도표의 나열이어서는 안 되고 "조선의 경제적 현실", 곧 "숫자들의 뭇 음영(陰影)들로서 어두컴컴하게 된 그 뒷골목길을 한 걸음이라도 더 드러내보이는" 것이어야 했다. 〈돈과 조선인도〉를 두고 "조선인의 환경은 예전보다 아주 딴판으로 변하여 이 그림에 나타난 바와 같이 전에 볼 수 없던 것들이 사면팔방에 겹으로 둘러싸였다"고 설명하는 방식에서 드러나듯 당시 이여성에게 그림은 수집한 데이터들을 결합하여 조선의 경제적 현실에 대한 구조적 해석을 제시하는 수단이었다.

지금까지 살펴본 대로 『숫자조선연구』(1931~1935)는 식민지 조선의 경제적 현실에 대한 공시적 연구의 성과물이다. 그런데 같은 문제

의식을 통시적 연구, 곧 역사의 축에서 전개시킬 수도 있다. 실제로 5권이나 되는 방대한 『숫자조선연구』 집필을 마무리한 후 이여성의 관심은 그가 식민지 조선의 '문화적 현실'로 지칭한 역사의 축으로 이동했다. 이렇게 우리는 사학자 이여성의 출현을 마주하게 된다. 그런데 흥미로운 것은 역사의 축에서 '문화적 현실'을 살피는 작업이 처음에는 그림, 곧 역사화 제작으로 나타났다는 점이다.

이제 다시 화가 이여성으로 돌아오면 1936~38년 사이에 그의 회화는 의미심장한 분기점에 도달했다. 이즈음부터 이여성은 회화라는 매체를 통해 "조선의 긴 역사를 시간적으로 평면화시켜 보겠다"는 야심을 실천에 옮기게 된다. 당시 중악정(中岳町) 이여성 화실을 방문했던 『조선일보』 기자의 서술을 인용하면 이 작업은 "조선역사와 풍속에 색다른 대목들을 붙잡아 이것을 영롱한 채관(彩管)을 통하여 체계 있는 풍속화집을 만드는"[10] 일에 해당한다. 이것을 이여성은 "눈으로 보는 조선풍속사"라 칭했는데, 1938년 1월 당시 신라시대 5점, 고구려시대 3점, 고려시대 1점이 완성됐고, 조선시대 1점(대동여지도 작자 고산자)이 진행 중인 상태였다.

이 가운데 신라시대를 다룬 〈유신참마도〉는 "구적 장수가 장검을 빼어들어 백마를 한 칼에 쳐죽이는 옆에 선녀 같은 미인이 쓰러져 앉은 채 눈물을 지우는 광경"을 그린 것이다. 이것은 유명한 김유신과 천관녀의 이야기를 그린 것인데 이 작품을 그리기 위해 이여성은 김유신의 얼굴과 의복은 물론 칼, 말굴레, 안장을 따져나가는 한편 기생의 옷과 장신구, 머리 트는 법 따위를 파악하기 위해 경주를 수차례 찾았다. 그런가 하면 고려시대에 해당하는 〈격구지도〉는 고려시대 단오절에 유행한 격구장면을 그린 것인데, 이 그림을 그리기 위해 이여성은 『어제무용통지(御製武藝通志)』, 『용비어천가』, 『경국

대전』 등을 검토했고, 황실 아악부 뒤뜰에 있는 태복사 신당 벽화를 참조했다.[11)]

이여성의 역사화 또는 풍속화 제작은 그가 1935년에 발표한 글[12)]에서 예술가란 "현실 조선의 과학적 파악자"여야 한다면서 "우리의 예술가는 유한자를 위한 사치품의 제조자가 아니요, 민중의 피와 살을 돋우며 그 감각과 기분을 살리며 또 생활과 활동을 향도하고 북돋아주는 위대한 존재가 되어야 한다"고 했던 자신의 주장을 실천에 옮기는 것이었다. 즉 이여성에게 역사화란 "조선의 실태를 과학적으로 파악하여 그

이여성 〈격구지도〉, 비단에 채색, 1937년경

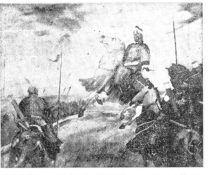

이여성 〈고무도(古武圖)〉, 『동아일보』, 1939년 1월 3일

마음의 소리를 밝게 듣는 예술가"가 되기 위한 방도였던 것이다.

이여성의 역사화를 『숫자조선연구』의 연장선상에서 보자면 그에게 역사화 또는 풍속화는 〈돈과 조선인도(朝鮮人圖)〉와 거의 유사한 문제의식을 내포한다. 즉 그것은 객관적 사실들을 하나의 화면에 배치, 결합하여 현실에 대한 명료한 해석을 제공하는 수단이었던 것이다. 예를 들어 이여성이 그린 〈유신참마도〉는 신라시대 김유신의 일화를 전달하되 동시에 그 이야기를 배태한 사회현실의 물적 토대와 문화발전 상태와 더불어 전달하는 것을 목적으로 한다. 물론

양자 사이에는 차이도 존재한다. 즉 『숫자조선연구』(1931~1935)는 식민지 조선의 경제적 현실을 드러내는 데 목적이 있었다면 1936년 이후의 역사화(풍속화)는 식민지 조선의 문화적 현실을 드러내는 데 목적이 있었다. 어떤 경우든 수집·고증한 자료를 하나의 화면에 결합하는 방식이 가장 큰 문제였다. 이에 대해서는 사화가(史畵家) 이여성의 말을 신문기사를 참고할 수 있다. 예컨대 그는 '회화이 구도'는 다음과 같아야 한다고 주장했다.[13]

1. 그림의 중심을 결정하여 그것이 그림의 썬 부분을 잘 통솔하도록 배치할 것
2. 구도는 항상 안정감이 있도록 할 것
3. 한 화폭에 나타난 그림은 서로가 분산하지 않고 유기적으로 잘 경영 되어 있어야 될 것
4. 상하좌우의 단조로운 대칭 구도를 피하고 되도록 변화 있게 할 것
5. 동양화 구도에 있어 특장(特長)이라 할 만한 여백의 효과를 항상 의미 있게 이용할 것

이것은 물론 회화의 구도를 설정하는 방식에 관한 요구지만 동시에 여기저기 흩어져 있는 자료들을 종합하는 경제학자나 역사학자를 향한 요구이기도 할 것이다. "잘려져 있는 부분들을 잘 통솔하는 일", 또는 "하나의 화폭에 등장하는 이미지들을 분산시키지 않고 유기적으로 경영하는 일"은 『숫자조선연구』의 머리말을 빌자면 "숫자들의 뭇 음영(陰影)들로서 어두컴컴하게 된 그 뒷골목길을 드러내 보이는" 일과 무관하지 않다는 말이다. 이상의 내용을 도해하면 다음과 같다.

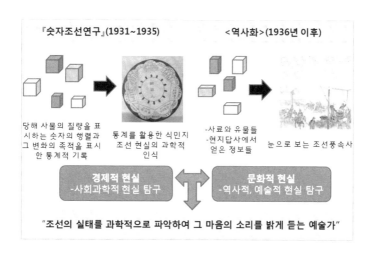

『숫자조선연구』(1931~1935)　　　　　<역사화>(1936년 이후)

당해 사물의 질량을 표　　통계를 활용한 식민지　　-사료와 유물들
시하는 숫자의 행렬과　　조선 현실의 과학적　　-현지답사에서　　눈으로 보는 조선풍속사
그 변화의 족적을 표시　　인식　　얻은 정보들
한 통계적 기록

경제적 현실　　　　　　　　　**문화적 현실**
-사회과학적 현실 탐구　　　　　　-역사적, 예술적 현실 탐구

"조선의 실태를 과학적으로 파악하여 그 마음의 소리를 밝게 듣는 예술가"

월북 전후: 중간파의 세계관

1945년 8월 15일. 해방이 찾아왔다. 이미 식민지 시기부터 주목받던 엘리트였던 이여성은 해방공간에서 할 일이 많았다. 그는 해방 전후 정치가로서 활동하며 혼란스러운 정국에 뛰어들었다. 그는 이미 1944년 8월 여운형이 주도한 조선건국동맹결성에 참여했고, 1945년 8월 조선건국준비위원회 선전부장이 되었다. 그해 9월에는 전국인민대표자회의에서 조선인민공화국 선전부차장으로 선출되었고, 11월에는 조선인민당 결성에 참가하고 당무부장에 선출되었다. 그리고 그 이듬해인 1946년 11월에는 사회노동당 결성에 참여하여 중앙상임위원 겸 사무국장이 되었고, 그 다음해인 1947년 4월 근로인민당 서울시당 준비위원회 선전부장, 5월에는 근로인민당 중앙상임위원 겸 비서실장에 선임되었다.

해방공간에서 이여성은 항상 여운형과 함께 행동했다. 즉 건국동맹에서 건국준비위원회, 조선인민공화국, 조선인민당, 사회노동당,

근로인민당으로 이어지는 이여성의 행보는 여운형의 행보와 정확하게 일치한다. 이여성은 여운형의 최측근이자 동료였다. 게다가 그는 해방공간에서 여운형 노선, 즉 민족해방을 우선시하면서 계급해방을 추구한 중도좌파, 또는 중간파 노선을 이끈 문화계의 리더였다.

먼저 이여성의 친동생 이쾌대(李快大, 1913~1965)를 문제 삼을 수 있다. 1938년 이쾌대가 일본 이과회(二科會) 미전에 처음 입선하자 그 소식을 전한 신문기사들이 하나같이 이쾌대의 맏형이 이여성임을 강조했던 사실14)에서 볼 수 있듯 대중은 항상 이쾌대를 이여성과 함께 바라보았고, 동생 역시 이를 마다하지 않았던 것으로 보인다. 실제로 1946년 11월 조선미술동맹에 참가하여 박영선과 함께 서양화부 위원장을 맡았던 이쾌대는 1947년 8월에 조선미술동맹 탈퇴후 조선미술문화협회를 구성하고 그 위원장을 맡았다.15) 조선미술문화협회는 좌익의 미술동맹 노선에 비판적이었으나 우익의 조선미술가협회에도 동조하지 않았다. 즉 이 협회는 친미 우익 노선에 가담하지 않았다. 그래서 심형구는 "근로인민당의 배경을 띤 듯한 소위 중간노선을 표방한 조선미술문화협회"16)라고 했던 것이다. 당시 이여성이 여운형이 주도하는 근로인민당의 핵심 구성원이었음을 감안하면 해방기에 이쾌대는 형 이여성과 동일한(적어도 유사한) 노선—중간파노선—을 택하고 있다고 해도 무방할 것이다.

그런가 하면 일찍부터 이여성과 친밀한 관계에 있던 시인 김기림(金起林, 1908~?)의 해방기 행보에 주목할 수도 있다. 양자의 인연은 김기림이 1930년 일본 유학에서 돌아와 조선일보 사회부에 입사하여 당시 조선일보 사회부장으로 있던 이여성과 함께 일한 것으로 시작됐다. 당시 김기림은 "이 형은 나의 2년 동안의 서울 살림 중에서 얻은 최대의 우정이다"라고 했거니17)와 이 우정은 식민지 말에서

해방기까지 이어진 것으로 보인다.[18] 실제로 김기림은 해방기에 중도파 노선을 취했다. 에긴내 박연희는 해방기 김기림 문학을 '중간자 문학'이라고 명명했다. 박연희가 보기에 당시 김기림은 좌우이념의 헤게모니로부터 벗어나 중도적 지식인 정당을 역설하거나 냉전을 상징하는 두 세계를 부정하고 '하나의 세계'를 갈망하고 있었다.[19] 이런 관점에서 보면 이쾌대가 미술동맹을 탈퇴하며 중도노선의 미술문화협회를 구성한 것과 때를 같이 하여 김기림이 문학동맹과 거리를 두게 된 것도 우연이 아닐 것이다.[20]

그런가 하면 시인 설정식(薛貞植, 1912~1953)도 해방기에 이쾌대, 김기림 등과 유사한 입장을 취했다. 일단 1947년 설정식 시집 『종』의 출판 축하회에 정지용과 김기림, 그리고 이여성이 참가했다는 신문 기사를 참조할 수 있다.[21] 또 설정식이 "분열된 형상과 본질의 합일은 거의 불가능한 상태에 빠진" 상황에서도 "그 매개항에 이를 수 있는 흔적 같은 것, 일종의 실마리에 해당하는 요인"을 붙잡고 있다는 점에서 그를 '좌우합작노선'과 연관짓는 김윤식의 평[22]을 참조해야 한다.[23] 설정식은 여운형의 암살 소식을 듣고 다음과 같은 시를 남겼다.

산천이 의구한들 미숙한 포도
오늘 밤에 과연 안전할까

우두커니 앉았음은
방막(彷莫)한 땅이냐 슬퍼하는 것이냐

오호 내일 아침 태양은

그여히 암흑의 기원이 되고 마는 것이냐

—설정식, 「無心· 여운형 서생 작고하신 날 밤」 부분(1947)[24]

이상에서 살펴본 대로 해방기에 이쾌대와 설정식과 김기림은 긴밀한 관계에 있었다. 이들 모두는 이여성·여운형, 그리고 '중간파' (또는 근로인민, 피압박자파)라는 명칭을 매개로 상호 연결되어 있었다. 그들 모두가 당시 좌파의 문학동맹·미술동맹과 깊은 연관을 맺고 있었지만, 이들의 작품은 동맹의 지배적 경향과 거리를 두고 있었고, 프롤레타리아 독재보다는 민족해방을 보다 중시하는 여운형 노선과 친연성을 갖고 있었다.

이쾌대의 대표작 〈군상〉(1948)은 해방기 중간파의 세계관을 대변하는 작품 가운데 하나다. 일단 이 작품에 등장하는 인물들이 모두 계급을 표지하는 의복을 걸치지 않은 '알몸'의 상태임에 주목할 수

이쾌대 〈군상 4〉, 캔버스에 유채, 177×216cm, 1948년경

있다. 그것은 해방기 중간파의 구호에 등장하는 '인민'을 연상시킨다. 이때 인민이란 계급을 우선시하는 작가들이 생각하는 프롤레타리아(무산계급)가 아니다. 박문원의 표현을 빌면 이쾌대의 그림에는 "인민미술에 대한 열정은 있으되 무산자계급에 대한 열정은 좀처럼 찾아볼 수 없는 것"[25]이다. 그 '인민'이란 중간파-여운형-근로인민당이 주장하는 '반동분자만을 제외한 전 인민' 또는 민족 전체에 상응한다. 이들이 말하는 '전 인민', '민족 전체'는 계급을 초월해 있다. 다시 근로인민당의 언어를 빌자면 그것은 '무계급사회'를 추구한다. 그러나 해방기에 인민은 분열되어 있었다. 그 분열을 통합과 화해로 이끌고자 했던 중간파 정치인들과 마찬가지로 〈군상〉은 사분오열된 세계에서 통합과 화해를 염원하는 한 작가의 이상을 보여준다. 통합과 화합을 염원하지만 현실에서 그것이 가능하지 않다는 것을 이 작가는 알고 있다. 그런 이유로 통합은 모티프의 수준에서가 아니라 구성, 즉 〈군상〉 전체를 관통하는 느슨한 삼각형 구도라는 일종의 주관적인 통일체 수준에서 구현됐을 따름이다.

하지만 주지하다시피 중간파의 지도자 여운형은 1947년 7월 19일 서울 혜화동로터리에서 암살당했다. 그와 동시에 중간파가 추구하는 세계가 현실에서 구현될 가능성도 희박해졌다. 이런 상황에서 중간파에 속하는 예술가들의 선택도 갈라졌다. 먼저 이여성은 1948년 4월 20일 평양에서 열린 남북연석회의 근로인민당 대표로 참석한 후 돌아오지 않는 방식으로 월북했다.[26] 반면에 이쾌대·김기림·설정식 등은 떠나지 않고 서울에 남았다. 서울에 남기로 결정한 세 사람의 이름이 모두 포함된 선언문이 있다. 1948년 7월 '조국의 위기를 천명함'을 제목으로 발표된 '문화예술인 330명 선언문'이 그것이다. 이 선언문은 단정을 반대하고 자주적 통일건설과 좌우이념의

초월을 주장하고 있는데, 그 명단에는 김기림·설정식·이쾌대가 모두 포함되어 있다.[27] 이봉범에 의하면 이 선언문은 "남한만의 단정수립이 기정사실화된 정치현실에서 극우/극좌의 편향성을 비판하고 남북협상을 통한 민족통일을 일관되게 요구"했고, 그런 의미에서 여기 참여한 작가들은 비좌비우의 문화적 중간파로 간주할 수 있나.[28] 이들은 모두 1948년 8월 대한민국 정부수립과 더불어 좌파를 용인하지 않는 사회 분위기에 따라 국민보도연맹에 가입하는 방식으로 전향했다.[29] 주지하다시피 국민보도연맹 가입을 통해 전향한 문인들은 대부분 좌파라기보다는 비판적 성향의 문화적 중간파들이다.[30] 이런 관점에서 보면 당시 국민보도연맹에 가입한 다른 미술가들—정현웅·최재덕·정종여·김만형·오지호 등—도 문화적 중간파로 분류할 수 있다(이들 중 오지호를 제외한 다른 미술가들은 6.25전쟁 전후에 자발적·비자발적으로 북한으로 갔다).

그런데 왜 이여성은 월북을 택했을까? 대부분의 중간파 예술가들이 '전향'을 통해 서울에 남았던 반면 그들의 대표자라 할 만한 이여성은 월북을 택했다. 이에 대해서는 『동아일보』 1947년 8월 13일 보도기사가 해명의 단서가 될 수 있을 것 같다. 그것은 여운형의 장례식 직후인 1947년 8월

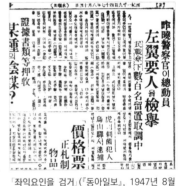

「좌익요인을 검거」(『동아일보』, 1947년 8월 13일)

초에 실시된 좌익 요인 검거 소식이다. 기사는 해방기념일을 앞둔 8월 12일 전격 단행된 남로당·근민당(근로인민당) 등 좌익계열 인사들의 총검거를 전하고 있는데, 이때 체포된 수백 명 가운데 근민당 부위원장을 역임한 백남운, 근민당 정치위원 이여성, 그리고 연극인

심영 등의 체포를 대표적 성과로 내세우고 있다. 이 기사를 염두에 두면 당시 이여성은 당국에 의해 대표적인 좌파인사로 분류되고 있음을 확인할 수 있다. 그는 단순히 좌파 이데올로기에 경도된 문화예술인이 아니라 유력한 현실 정치인이기도 했던 것이다. 이때 체포되었다가 석방된 백남운이 이여성과 동일한 방식—1948년 4월 20일 평양에서 열린 남북연석회의 근로인민당 대표로 참석한 후 돌아오지 않는 방식—으로 월북을 택했다는 점은 시사하는 바가 크다. 결국 이여성이 월북한 것은 현실 정치인이 직면했던 생존 자체의 위기 때문이 아닐까?

백남운(1894~1979)은 도쿄상과대학을 졸업하고 연희전문학교 교수를 역임했던 사회경제사학자다. 1948년 월북한 이후 북한 체제에서 문교상과 최고인민회의 의장을 역임했다. 그와 이여성의 인연은 1935년으로 거슬러 올라간다. 당시 백남운은 『동아일보』 지면(5월 29일자)에 『숫자조선연구』 제5집의 리뷰를 실었는데 여기서 그는 이 책이 통계 자체의 대립성과 이중성을 보여주는데 성공했다고 격찬했다. 통계를 통해 도시가 자본주의적으로 발전하는 양상을 보여주면서 동시에 실업자의 팽창, 소득격차 등의 문제를 발생시키는 양상을 잘 보여줬다는 것이다.

경제적 현실과 문화적 현실의 종합: 『조선복식고』(1947)

그런데 해방기에 이여성은 정치활동에만 전념한 것은 아니다. 그는 이 시기에 화가·미술사가로서도 열성적으로 활동했다. 1946년 9월 중순에 본정(本町) 태백공동 앞 환선(丸善)에서 15점 내외의 소품들로 이여성 개인전이 열렸다. 시인 김기림이 이 전시평을 『자유신문』에 2회 연재했다(9월 16~17일). 김기림은 이 글에서 "보는 사람을 그 속에 휩싸버리는 굳센 박력에 나는 도저히 항거할 수가 없었다"라고 썼다. 그런가 하면 이여성은 1947년 3월에 발족한 '조선조형문화연구소'의 간사로 활동했다. 덕수궁미술관에 임시사무소를 두었

던 조선조형문화연구소는 해방 후의 열악한 조건 속에서 미술사 연구 및 교육의 토대를 형성하는 데 주력했다. 김재원·송석하·이규필·윤희순·이여성·한상진·민천식 등 7명이 연구소 간사로 활동했는데, 김재원(1909~1990)의 회고에 따르면, 이 가운데 한상진과 민천식은 이여성의 소개로 연구소에 합류한 경우다. 훗날 민천식은 전쟁 중에 사망했고 한상진은 월북하여 북한 체제 미술사 분야를 대표하는 인사가 됐다. 우리는 그를 이 책에서 다시 만나게 될 것이다.

그리고 1947년 초 출판사 백양당에서 『조선복식고』가 출간됐다. 김미자에 따르면 이 책은 "최초의 탁월한 한국복식사"[31]이며, 고부자에 따르면 "우리나라 상대복식에 대한 참고문헌 제1호이며 최고(最古), 최고(最高)의 자료라는데 누구도 이의를 달지 않을 책"[32]이다. 실제로 이 책은 1998년 범우사에서 2008년 민속원에서 재출간되어 지금도 널리 읽히고 있다. 이제 이 책의 관점을 검토해 보기로 하자. 머릿글(序)에서 이여성은 책을 쓰게 된 경위를 다음과 같이 밝히고 있다.

"조선을 잘 알고 싶다"는 것은 여지껏 나의 생활에 변치 않는 간절한 소망이었다. 일찍이 통계를 뒤적거릴 때에는 현실 조선의 실상을 샅샅이 알고 싶었고 그 뒤 역사를 공부할 때에는 문화조선의 실태를 구미구미 알고 싶었다. 이 소저(小著, 『조선복식고』)는 나의 역사수업 기간 중 역사 도회(圖繪)를 만들러 가는 길에서 얻어진 한 개의 부산물로서 극히 좁은 틈으로 문화조선의 일반을 엿본 것이기는 하나 이렇게 보아가는 동안에 행여 문화 조선의 거상(巨像)을 인식한 수 있을까 하는 것이 나의 기대였다.[33]

인용한 구절에서 확인할 수 있듯 이여성은 1930년대에 역사화를 세팍하면서 삿게 된 분제의식을 1947년에 좀 더 확대 심화시키고 있다. 즉 그는 이 시기에 경제적 현실(『숫자조선연구』)과 문화적 현실(역사화)의 양 축을 놓고 그 양자의 상호 관계, 또는 양자의 종합이라는 문제로 고민했다. 예술의 관점에서 보자면 이것은 "예술이 그 물적토대인 사회현실과 어떻게 상호작용하는가?" 하는 물음과 불가분의 관계다. 이 문제를 확인하는데 복식사는 유의미한 연구 대상이다. 그에 따르면 복식은 원래 하나의 자연적 산물이기는 하지만 그것이 어느 발전 단계에 도달하면 인간의 정의(情意)가 그것에 적극적으로 작용해서 자연적 산물이라기보다 한 개의 문화적 산물로서 문화사의 영역으로 들어오게 되는 까닭이다. 물론 복식은 그 기원 상태에서 어쨌든 자연적인 것으로서의 성격이 두드러지지만 오랜 역사적 발전 과정에서 회화나 조각과 마찬가지로 정의적 요소가 점차 첨가되어 "문화적 산물로 보지 않을 수 없는 객관적 상태"를 갖게 된다는 것이다. 그는 이렇게 말한다. "자연과 문화는 이런 관계로 보아 한 줄기 연쇄의 양단(兩端)이라고 할까. 자연에서 '스타트'해 가지고 '문화'라는 꼴로 들어오게 된다."34)

이런 관점에서 보자면 특정 사회, 또는 특정 시대의 복식을 연구하는 일은 그 사회, 시대의 문화 양상, 문화 수준을 파악하는 일이 된다. 그래서 이여성은 "물체로서의 복식의 상태를 구명해보는 동시에 그 물체의 상태에 포함되어 있는 문화성을 이해해서 그 전체적 인식을 파악해야 한다"고 강조했다. 이 경우 복식의 물적 토대와 정의적 요소는 양자 가운데 어느 한쪽이 아니라 다 같이 존중되어야 한다. 이 작업을 이여성은 요리에 비유했다. 도마 위에 있는 요리 재료를 맛있는 음식물로 요리하는 것이 우리들의 임무라는 것이다. 이때

요리는 요리사의 솜씨 여하에도 달려 있는 것이지만 먼저 그 전제로
되는 것은 풍부하고노 선선한 원료를 깇는 일이리는 것이 그이 주잘
이다. 따라서 건전한 원료의 탐색과 선택 여하가 일의 성과 여하를
좌우할 수 있음을 명심해야 한다는 것이다.[35]

　　이제 『조선복식고』의 구체적인 내
용을 뜯아볼 자메디. 이 근의 무저이
이 저작의 전체 내용을 개괄하거나
그 서술(고증) 내용의 옳고 그름을 따
지는 것이 아니기 때문에 여기서는
앞의 전제를 예증할 만한 하나의 사
례를 제시하는 것으로 족할 것 같다.
이제 살펴볼 것은 신라 금관에 대한
서술 부분이다. 이여성에 따르면 신
라 금관(이를테면 서봉총 금관)의 내관

서봉총 금관, 신라, 1926년 발굴

과 외관의 관 모양을 정밀히 살펴보면, 외관은 결수식(結首式) 윤대에
서 발달되고 내관은 복두식(覆頭式) 고깔에서 온 것으로 이것을 동시
에 착용해야 그 미관(美觀)과 권위를 더하므로 마침내 그것을 내외로
결합하여 하나의 관모로 삼은 것이다. 서로 계열을 달리하여 발전한
관의 두 가지 형태가 일종의 예술 의욕, 또는 미적 욕구에 의해 하나
에 결합되어 신라 금관의 기본 형태가 만들어졌다는 것이다(이와
유사한 사례로 이여성은 중국 한대의 건책(巾幘)이 건(巾)과 책(幘)이라는
서로 다른 물건의 복합으로 이뤄진 경우를 예시한다). 또한 그는 신라
금관에서 "외관보다는 내관이 주체이며 외관은 관모라기보다는 내
관을 수식하는 부속물로 보는 것이 적당할 것 같다"면서 내관의 새
(鳥) 날개꼴 장식은 수렵시대의 유산이요, 외관의 입화형 장식은 농

경시대의 것이므로 내관에 외관이 첨가되는 식으로 신라 금관이 형성되었을 것으로 추측했다.

이여성에 따르면 처음에 신라인들은 관에 새깃을 꽂았으나 부와 문화, 취미가 발달하면서 그것을 금은화했고 목에 늘이는 짐승의 어금니는 취옥화(翠玉化)했다. 그러나 그 단계에서 그들은 더 이상 수렵생활을 하지 않는 정주민의 삶을 살았다. 그래서 그들은 수렵시대의 옛 풍속을 미화(美化)(금은화·취옥화)하는 데서 한 걸음 더 나아가 그들이 정주(定住)하는 정원의 꽃들에 자극받아 수식(修飾)의 의욕을 전개한다. 그것은 처음에 꽃을 꺾어 관모에 꽂는 식으로, 다음에는 (곧 시들고 마는) 꽃가지 모양을 상징하는 외관의 금화입식으로 나아갔다. "금관 기둥에 줄지어 세운 다섯 개의 장식 기둥은 확실히 꽃가지를 본떠 만든 것으로 세 기둥은 마주나기로 두 기둥은 어긋나기로 하였는데 이는 잎차례의 변화를 상징한 것이요, 가지 끝의 보주형은 꽃봉우리를 상징한 것으로 보인다"는 것이다.[36]

지금까지 살펴본 신라 금관에 대한 서술은 물적 토대와 물질적 조건에서 시작된 복식이 시대의 정의(情意) 내지 의욕에 따라 변화되는 양상에 주목하는 이여성식(式) 접근 방식의 전형적 사례다. 다음 장에서 보겠지만 이 양자의 상호작용은 월북 이후 이여성의 미술사 서술에서도 아주 중요한 문제로 유지된다. 앞서 언급한 이여성 개인전 전시평(1946)에서 김기림은 이여성의 작품들이 번잡한 전시공간에서도 두드러진 일관성을 보인다고 했는데 이런 일관성은 그의 회화 작품에서뿐만 아니라 그의 미술사 서술에서도 매우 두드러진다.

1) 신용균, 「1920년대 이여성의 세계관과 민족해방운동론」, 『한국근현대사연구』 제60집, 2012, 90~96쪽 참조.
2) 「대성황의 대구미전」, 『동아일보』, 1923년 11월 17일.
3) 김용준, 「을해예원총결산」, 『동아일보』, 1935년 12월 28일.
4) 박계리, 「한국 근대 역사인물화」, 『미술사학보』 제26집, 2006, 44쪽.
5) 이여성·김세용, 『숫자조선연구』 제1집, 세광사, 1931, 1쪽(서언).
6) 이여성·김세용, 『숫자조선연구』 제3집, 세광사, 1932, 2쪽.
7) 위의 책, 5쪽(삽도).
8) Ferdinand de Saussure, 최승언 역, 『일반언어학 강의』, 민음사, 2006, 98쪽.
9) Fernande Saint-Martin, *Semiotics of visual language*(Bloomington: Indiana University Press, 1990), p. XI.
10) 「찬란한 조선문화를 채관을 통해 재영」, 『조선일보』, 1938년 1월 8일.
11) 위의 글.
12) 이여성, 「예술가에게 보내는 말씀」, 『신동아』, 1935년 9월.
13) 사화가(史畵家) 이여성, 「감상법강좌 동양화과(4) 구도」, 『조선일보』, 1939년 4월 19일.
14) 「이과회전에 이쾌대군 초입선」, 『동아일보』, 1938년 9월 2일.
15) 최열, 『한국현대미술의 역사: 한국미술사사전 1945~1961』, 열화당, 2006, 166쪽.
16) 심형구, 「미술」, 『민족문화』, 1949년 9월호; 최열, 『한국현대미술의 역사: 한국미술사사전 1945~1961』, 열화당, 2006, 166쪽 재인용.
17) 조영복, 「김기림의 언론활동과 초기 글들의 성격」, 『한국시학연구』 제11집, 2004, 360쪽.
18) 조영복은 서양에 대한 거부와 동양정신에의 회귀로 특징지어지는 김기림의 사상적 경향을 이여성과의 관계에서 이해한다. 조영복, 「김기림의 예언자적 인식과 침묵의 수사: 일제 말기와 해방기를 중심으로」, 『한국시학연구』 제15집, 2006, 24쪽.
19) 박연희, 「해방기 '중간자' 문학의 이념과 표상: 김기림의 민족표상을 중심으로」, 『상허학보』 제26집, 2009, 340쪽.
20) 김기림은 단정 수립을 전후하여 문학동맹을 탈퇴한 것으로 알려졌다. 1948년 1월에 월남한 시인 김규동은 이때 이미 김기림·정지용이 문학동맹을 탈퇴한 상태라고 증언하고 있다. 김동석은 1947년에 발표한 책에서 다음과 같이 김기림을 비판하고 있다. "행동가로서 미흡하고 적극적인 비판력이 부족하며…인간으로서는 가장 순수한 사람 중의 한명일 수는 있으되 시인으로서, 행동가로서는 부적격"(김동석, 「금단의 과실: 김기림론」, 『예술과 생활』, 박문출판사, 1947, 43쪽).
21) 이 축하회에 참여한 다른 인사로는 오장환·배정국·안회남 등이 있다. 『자유신문』, 1947년 5월 17일.
22) 김윤식, 「혁명적 낭만주의: 설정식론」, 『김윤식 선집 5: 시인, 작가론』, 솔출판사, 1996, 214~215쪽.
23) 설정식의 형인 설의식은 『새한민보』의 발행인으로 해방기 대표적인 중간파 언론인으로 분류된다. 『새한민보』는 주로 자주적 통일국가 수립을 주장하는 중간파적 논조의 논평들을 게재했고 이 논평들은 대체로 계급적 대립 문제보다는 당면한 민족문제의 해결이 시급하다는 입장을 견지했다. 하지만 1949년 국가보안법이 공포되고 설의식이 국민보도연맹에 가입하는 일을 겪으면서 종간되었다. 박용규, 「미군정기 중간파 언론: 설의식의 『새한민보』를 중심으로」, 『한국언론정보학보』 제2집, 1992, 173~187쪽 참조.
24) 설정식, 「無心: 여운형 선생 작고하신 날 밤」, 『포도』, 정음사, 1948.
25) 박문원, 「리얼리즘과 로맨티시즘의 문제: 『창공』과 『조난』을 중심으로」, 『새한민보』, 1948년 12월호, 31쪽.

26) 최열, 『한국현대미술의 역사: 한국미술사사전 1945~1961』, 열화당, 2006, 195쪽. 이여성의
 월북이 이여성-이쾌대의 관계에 어떤 영향을 미쳤는가 하는 거으 세밀한 건트를 요히는 것이지민
 1948년 난성 수립을 전후로 양자의 직접적인 교류는 중단된 것으로 보인다. 1948년 이쾌대는
 보도연맹에 가입했고 조선미술문화협회는 1949년 해산됐다.
27) 이쾌대 외에 이 명단에 포함된 미술인으로는 길진섭·정종여·정현웅 등이 있다.
28) 이봉범, 「단정 수립 후 전향의 문화사적 연구」, 『대동문화연구』 제64집, 2008, 233쪽.
29) 이쾌대 외에 보도연맹에 가입한 미술인으로 정현웅·최재덕·정종여·김만형·오지호 등이 있다. 보도
 연맹의 가입은 대부분 외형상으로는 자발적 신고를 통해 이뤄졌지만 김만형의 경우는 체포되어
 국민보도연맹에 강제 편입된 경우다. 이봉범, 「단정 수립 후 전향의 문화사적 연구」, 『대동문화연구』
 제64집, 2008, 226~227쪽. 『동아일보』, 1949년 6월 7일자는 미술동맹 중앙서기장 김만형의
 체포 소식을 전하고 있다.
30) 이봉범, 「단정 수립 후 전향의 문화사적 연구」, 『대동문화연구』 제64집, 2008, 227쪽.
31) 김미자, 「李如星論: 『朝鮮服飾考』를 중심으로」, 『한국민속학』 28집, 1996, 146쪽.
32) 고부자, 「서평 한국복식사 연구의 출발점: 『朝鮮服飾考』(李如星, 白揚堂, 1947)」, 『역사와 현실』
 19집, 1996, 258쪽.
33) 이여성, 『조선복식고』(백양당, 1947), 범우사, 1998, 4쪽.
34) 위의 책, 11쪽.
35) 위의 책, 13쪽.
36) 위의 책, 137~138쪽.

4. 미술사의 이념과 법칙

: 이여성의 후기 미술사 서술

『조선미술사 개요』(1955): 마르크스-레닌주의 미술사

이제 월북 이후 이여성의 행적을 살필 차례다. 앞 장에서도 말했듯 그는 1948년에 월북했다. 월북 이후 그는 정치가로서의 활동을 중단하고 미술사 연구에 매진한 것으로 보인다. 북한에서 그가 쓴 첫 번째 논문은 1949년에 발표한 「최근 안악에서 발견된 고구려 고분의 벽화와 년대에 대하여」(『력사제문제』 제9집, 1949년 7월)다. 그 이듬해인 1950년 5월에는 조선물질문화유물조사보존위원회 기관지 『문화유물』 제2집에 「삼국시대의 조형예술」을 발표했다. 「삼국시대의 조형예술」(1950)에서 그는 "삼국시대라는 계급사회의 특질로서 그 시대의 조형유물을 이해해야 한다는 것"을 강조했다. 그렇다면 조형유물의 특질을 분석하는 일은 그 사회적 성격을 이해하는 작업과 불가분의 관계다. 이런 관점에서 보면 조형예술은 단순한 취미의 완호품(玩好品)일 수 없고 "새로운 인민문화건설을 위한 엄숙한 비판섭취를 위한 기본적 자료들"에 해당한다.[1] 이렇듯 1930년대 역사화(歷史畵) 제작에서 시작된 사회현실과 예술의 상호작용에 대한 이여성의 관심은 월북 이후에도 변함없이 유지됐다.

6.25전쟁 기간 이여성의 행적은 알 수가 없다. 그의 이름이 등장하는 문헌을 찾아볼 수 없기 때문이다. 하지만 1950년대 중반 이후

그는 북한 역사학계와 미술계의 중심에서 왕성하게 활동했다. 이여
성은 1956년 5월 소선역사가민족위원회 중앙위인이 됐고, 1957년
8월에는 김일성종합대학 물질문화사 강좌장으로 선임됐다. 같은 해
에 제2기 최고인민회의 대의원으로 선출되기도 했다. 이 무렵 이여
성은 신설된 김일성종합대학 물질문화사(역사학) 강좌장을 역임하면
서 소문오를 위시한 훗날의 미술사가들은 길러내는 한편, 조선미술
사 관련 저술을 다수 발표했다. 여기에는「우리나라 건축에 민족적
양식을 도입하는 문제에 관하여」(1958),「석굴암 조각과 사실주의」
(1958) 같은 짧은 논문들과『조선미술사 개요』(1955),『조선 건축미술
의 연구』(1956),『조선 공예미술 연구』(1957) 같은 단행본 저작들이
두루 포함된다. 이 무렵 그는 '과학원 고고학 및 민속학연구소' 기관
지『문화유산』편집위원, '조선미술가동맹 중앙위원회' 기관지『조
선미술』편집위원을 역임했다. 월북 이후 이여성이 발표한 주요 텍
스트를 열거하면 다음과 같다.

시기	제목	출처	비고
1949	「최근 안악에서 발견된 고구려 고분의 벽화와 년대에 대하여」	『력사제문제』 제9집	
1950	「삼국시대의 조형예술」	『문화유물』 제2집	
1955	『조선미술사 개요』	평양: 국립출판사, 1955	단행본
1956	『조선 건축미술의 연구』	평양: 국립출판사, 1956	단행본
1957	『조선 공예미술 연구』	평양: 국립출판사, 1957	단행본
1957	「새 중국학계의 인상」	『문화유산』, 1957년 제2호	
1957	「전국미술전람회에 나타난 공예작품에 대하여」	『조선미술』, 1957년 제5호	
1957	「우리나라 건축에 민족적 양식을 도입하는 문제에 관하여」	『문화유산』, 1958년 제1호	
1958	「개인전을 가지면서」	『조선미술』, 1958년 제3호	
1939	「우리 나라 공예유산의 특성」	『조선미술』, 1958년 제4호	

이 가운데 특히 『조선미술사 개요』는—'개요'라는 명칭에서 드러나듯 검토와 수정을 요하는 미완의 저술로 제시되었지만[2]—북한에서 발간된 최초의 본격 조선미술사라는 의의가 있다. 특히 이 저작은 조선미술사를 서술하는 이론 틀로 마르크스-레닌주의를 수용한다는 것을 분명히 밝힘으로써 (적어도 공식적으로는) 최초의 마르크스-레닌주의 조선미술사 서술의 사례가 되었다.[3] 따라서 이 글에서는 이여성의 후기 텍스트들을 두루 살피되, 특히 『조선미술사 개요』에 집중하여 이여성의 후기 사상을 검토하고자 한다. 이러한 검토에서 각별한 주목을 요하는 텍스트들이 있다. 그것은 이여성이 숙청된 직후인 1960년에 김용준이 쓴 글들이다. 1960년에 김용준은 『조선미술사 개요』를 비판하기 위해 『문화유산』에 두 편의 글 「사실주의 전통의 비속화를 반대하며」, 「회화사 부문에서 방법론상 오유와 사실주의 전통에 대한 외곡」을 연이어 발표했다. 이 글들은 1958년 말 경에 단행된 이여성 탄핵을 정당화하기 위해 집필된 것으로 보이는데, 매우 격렬한 어조로, 동시에 매우 체계적으로 『조선미술사 개요』의 전 내용을 비판하고 있다. 이 글에서는 『조선미술사 개요』의 독해를 진행하면서 그에 대한 김용준의 비판을 함께 검토할 것이다. 그 과정에서 이 특별한 엘리트 지식인이 북한 체제에서 자기 이론을 확립하는 과정을 확인하는 동시에 그가 체제의 중심에서 밀려나 배제되는 양상을 확인할 수 있을 것이다. 그런데 『조선미술사 개요』의 내용을 본격 검토하기 전에 확인해야 할 텍스트가 있다. 『조선미술』 1957년 제2호에 지상 중계된 「조선화의 전통과 혁신」이라는 좌담회가 그것이다. 어쩌면 우리는 여기서 1960년의 김용준이 왜 그토록 열정적으로 이여성 비판에 나섰는가를 이해하는 단서를 얻게 될지 모른다.

1957년의 좌담회 「조선화의 전통과 혁신」

1957년 열린 조선화 좌담회(「조선화의 전통과 혁신」, 『조선미술』, 1957년 제2호, 12쪽)

박문원의 사회로 진행된 이 날의 좌담회에는 사회자를 포함해 모두 25명의 미술계 인사들이 참여했다. 조선화를 주제로 한 좌담회였으나 이 무렵 북한미술계의 주요 논자들(이데올로그들)이 두루 참여했다는 점에서 이 좌담회의 중요성을 확인할 수 있다. 이 좌담에 참여한 인사들의 명단은 다음과 같다.

길진섭(미술가동맹 부위원장), 김규동(조선화 화가), 김무삼(조선미술애호가), 김용준(조선화분과 위원장), 김종권(미술가동맹 서기장), 김창석(평론가), 김창원(조선화 화가), 리건영(조선화 화가), 리능종(조선화 화가), 리석호(조선화 화가), 리여성(김일성종합대학 물질문화사 강좌장), 리팔찬(조선화 화가), 리해경(조선화 화가), 림자연(조선화 화가), 민병제(유화가), 배운성(판화가), 오택경(유화분과 위원장), 유순수(조선화 화가), 정종여(조선화 화가), 정현웅(그라휘크분과 위원장), 조인규(평론가), 최도렬(조선화 화가), 한상진(평론가), 황욱(중앙력사

박물관 관장)

좌담은 주제별로, 1) 사실주의의 범주에 관하여, 2) 조선화의 선과 양화의 선, 3) 사의에 대하여, 4) 새로운 시도에 대하여, 5) 민족적 특성에 대하여, 6) 쩨마의 적극성에 대하여 등의 순으로 진행됐다. 일단 여기서는 그 구체적인 내용에 대한 상세한 검토는 뒷날의 과제로 미루고 김용준과 이여성의 의견 대립에 초점을 맞춰 보기로 하자. 양자의 견해차는 네 번째 주제인 '새로운 시도에 대하여'에서 가장 극명하게 드러난다. 먼저 이여성의 발언을 확인해보기로 하자.

리여성: 지금까지 볼 때 우리 조선화가 변화무쌍한 정경을 유화에서처럼 충분히 예술적으로 표현한 것을 보지 못했습니다. 서양화는 피아노이고 동양화는 하모니카라고 말하는데 나는 동양화는 동양식 피아노라고 보는 것이 좋겠습니다. 아름다움을 표현하기 위해서 자만자족은 하지 말아야 하며 연구를 더 해야만 되겠다고 생각합니다. 우리의 선조들이 많은 노력을 했지만 그것이 만족한 것은 아닙니다. 때문에 연구는 물론 대담한 시도가 필요하며 새 것을 적극 도입하여 시간관념, 립체감, 아름다운 색채 등등을 잘 살려야 하겠습니다. 나는 동양화에서도 립체감이 전혀 없다고는 보지 않습니다. 그러나 서양화가 립체감에 있어서는 더 우수하다고 생각하는 것이 우리 발전에 더 리롭지 않겠습니까. 만약 조선화가 양화와 절연하고 자기 테두리에만 파묻힌다면 발전을 기하기는 힘들 것입니다. 색조에 있어서도 동양화는 양화보다 색조가 적으며 단조롭습니다. 이것은 당연한 것이라고 생각지 말고 색조에 있어서도 많이 도입하는 것이 좋다고 생각합니다. 그것이 자기 발전에 도움이 되지 결코 손해는 되지 않을 것입니다.[4]

"서양화가 립체감에 있어서는 더 우수하다"거나 "동양화는 양화보다 색조가 적으며 단조롭다"는 이여성의 발언을 염두에 둔 듯 김용준은 다음과 같이 주장했다.

김용준: 우리에게는 풍부한 채색이 있으나 하늘 그림에서 색칠을 하지 않아노 훌륭히 표현할 수 있습니다. 루마니야의 어느 작가하고 조선화를 보면서 그 그림의 하늘이 어떤 감을 주느냐 물었드니 그는 말하기를 맑고 흐리게 다양한 날씨를 련상시키며 사상을 풍부히 해준다고 말하였습니다. 동양화도 이렇게 색 하나로써도 여러 가지 자연 현상을 풍부하고 다양하게 표현할 수 있습니다. 루노아-르는 색에 있어서 거대한 역할을 하였습니다. 즉 색갈을 많이 도입해야만 되는 것이 아니라 간단한 색을 써서라도 화면에서 다양성을 느끼도록 하는 것은 작가의 예술적 심도 여하에 달렸다고 봅니다.[5]

이여성이 서양화의 입체감과 다양한 색조를 옹호한 데 비하여 김용준은 "간단한 색을 써서라도 화면에서 다양성을 느끼도록 하는 것은 작가의 예술적 심도"임을 애써 강조하고 있다. 이는 같은 좌담회에서 김용준 자신의 다음과 같은 주장, 곧 "사실주의의 가장 높은 단계가 사의(寫意)라고 생각합니다"는 주장과 통한다. 뒤에서 보겠지만 이여성은 사의를 내세운 문인화를 반동적인 요소로 지목한 바있다. 김용준은 미술가동맹 조선화분과 위원장의 자격으로 좌담을 마무리하면서 이여성을 지목해 다음과 같이 비판했다.

리여성 선생의 말씀에 양화에서는 색채라든가 기타 많은 배울 점이 있다는 의견과 기타 동지들의 토론에서 조선화도 채색화로 넘어가자

는 의견들은 모두 우리 발전을 위해 앞으로 신중히 연구해야할 문제들
이나 우리는 기교상 문제, 방법상 문제에서 작가의 개성을 존중해서
묵색만을 가지고도 얼마든지 그릴 수 있고 또 채색화를 하여도 물론
좋다고 봅니다. 얼마든지 자기의 개성을 살려 자유로운 기교에 맡김으
로써 우리 조선화가 류례없는 특색을 가지고 다양하게 발전할 것을
충심으로 바랍니다.6)

이상의 내용을 정리하면 1957년의 좌담에서 이여성이 조선화에서
'형사(形似)'와 '채색화'를 옹호했다면 김용준은 '사의'와 '수묵화'를
강조하면서 이여성의 주장을 반박하는 태도를 취했다.

1958년 여름 〈이여성 개인전람회〉

1958년 여름 평양에서 이여성 개인전이 열렸다 그는 여기에 그는
23점의 소품을 출품했다. 이여성 자신의 회고에 따르면 전시는 미술
가동맹 여러 동지들의 권고에 따라 열리게 된 것으로 주로 먹그림(먹
빛을 위주로 한 그림)을 선보였다. 먹그림, 곧 수묵화에 대해 그는 이렇
게 말했다.

좋은 먹그림은 색채를 죽이는 것이 아니라 도리여 다채로운 색감을
은근히 상기시키는 기묘한 효과가 있었다. … 참으로 좋은 먹그림의
색채의 여운은 한 없이 크다는 것을 나는 느꼈다. 먹그림의 단조미(單
調味)는 먹빛 여운에서 족히 보충될 수 있다고도 생각되었다. 먹 그림
의 색채적 여운은 바로 그 색채는 아니라 할지라도 그러루한 색채를
상기시키는 데 능청맞은 것이다. 요컨대 색채의 생략에서 색채적 효능

을 갖게 하는 일종의 예술적 수법이다. 나는 이 먹그림의 색채적 여운을 사랑한다. 이것은 분명히 예술의 귀중한 속성 중 하나일 것을 믿기 때문이다.[7]

그는 뒤이어 먹그림들의 선조(線條)에도 매력을 느낀다면서 "과거 우리 그림에 있어서 빛빛과 선소의 좋은 배합은 누나한 색삭들을 내어놓았다"고 주장했다. 글의 말미에 그는 "건전한 것의 합리적 도입!"을 강조했다. 복고주의를 경계하면서 "우리 그림의 아름다운 바탕에 남의 그림의 아름다운 특색을 가져다가 그것을 충분히 용해시키고 융합시킴으로써 더 아름다운 것을 만들어야 한다"[8]는 것이다. 이러한 발언은 1957년 좌담회의 발언과 상충된다. 1957년에는 "색조에 있어서도 동양화는 양화보다 색조가 적으며 단조롭습니다"라고 했던 논자가, 바로 그 다음 해인 1958년에는 "참으로 좋은 먹그림의 색채의 여운은 한 없이 크다는 것을 나는 느꼈다"고 말하고 있기 때문이다.

당시 이여성 개인전에 대한 평을 쓴 것은 김용준이었다. 그는 「리여성의 개인전람회」라는 글을 "청정 리여성 동지는 미술사가이며 전문 화가는 아니다"라고 시작했다. 그에 따르면 이여성은 "우리나라 미술전통에 대하여 력사적으로 연구를 거듭하면서 오늘 공화국이 요구하는 새로운 미술발전을 위하여 리론적 해명을 주려는 학자"이다. 그는 전시에 출품된 이여성의 소품들을 "학자로서의 력작"으로 평했다. 그에 따르면 전시는 "새 것에 대하여 민감하라"는 태도를 일깨워주는데 특히 "하나같이 구태의연한 방법과 태도를 배격하고 새로운 현실과 새로운 감정을 담고저 구석구석 노력한 자취가 일관되게 흐르고 있다"는 장점이 있다. 물론 그는 다음과 같이 문제

점을 지적하기도 했다.

　리여성 동지의 작품에는 물론 약간의 결함들이 없는 바는 아니다. 가령 보이는 것을 다 그리려는 데서 중점이 흐려지기도 하고 모처럼 여러가지 색채를 쓰면서도 색채의 화려감이 없어졌으며 선조와 묵색이 단조롭고 또 선과 묵색과 색채와의 유기적 련계가 없으며 작가가 노린 시적 정서가 감소된 경향들과 화법에서의 무비판적 도입 등의 결함이 있다. 그러나 이러한 결함은 동지의 작품에서 책임을 추궁할 아무런 리유도 없다. 왜냐하면 리여성 동지는 전문 작가가 아니며 이 방면에 대한 처음 시도이기 때문이다. …나는 리여성 동지가 미술사를 연구하는 한편 앞으로도 쉬지 않고 화필을 들어 보다 더 좋은 작품들을 많이 창작해 주기 바란다.[9]

　1957년 좌담회에서 김용준이 이여성을 대한 태도에 비해 1958년의 전시평에서 김용준이 이여성을 대하는 태도에는 묘한 변화가 감지된다. 1958년 김용준의 발언에는 어떤 승리자의 자신감 같은 것이 엿보인다는 것이다. 아무튼 개인전을 개최한 1958년 이여성은 확실히 어떤 위기에 직면한 상태로 보인다. 『조선미술』 1958년 10호의 편집위원 명단에 보이던 그의 이름이

이여성 〈휴식시간〉, 조선화, 1958

1958년 11호에서는 보이지 않는데, 이때를 즈음하여 이여성의 지위가 위태롭게 된 것이 아닐까 추측해 볼 수 있다. 실제로 이후 북한미술

매체에서 이여성의 이름을 찾아볼 수 없다. 『조선미술』1958년 10호
와 11호의 편집위원 명단은 다음과 같다.

> 1958년 10호: 길진섭, 김용준, **리여성**, 문석오, 문학수, 박문원, 선우담,
> 정현웅, 조인규
> 1958년 11호: 길진섭, 김용준, 문석오, 문학수, 박문원, 선우담, **오택경**,
> 정현웅, 조인규

어떤 일이 있던 것일까? 이제 우리는 이여성의『조선미술사 개요』
(1955)를 꼼꼼히 독해하면서 그의 후기 미술사론을 살피되『조선미
술사 개요』를 격렬히 비판한 김용준의 1960년 텍스트들을 참조하여
그가 북한미술계에서 배제된 이유를 헤아려 볼 것이다.

조선미술사의 정의와 시대 구분 문제

이여성이 1955년에 발표한『조선미술사 개요』는 현재의 관점에서
보아도 매우 수준 높은 미술사 저작이다. 이 책은 흔히 '유물등록대
장'으로 비난받는 종래의 미술사 저작들, 즉 사실의 단순 나열과 간
단한 분류에 만족하는 미술사 저작들과는 달리 "(조선)미술사란 무엇
인가?" "미술은 사회와 어떤 관계인가?" "미술사 전개의 발전 법칙
은 무엇인가?" "미술사에서 개인과 집단의 관계는 어떻게 설정해야
하는가?"와 같은 굵직한 물음들에 대한 진지하고 무거운 성찰을 내
포하고 있다. 먼저 미술사 자체에 대한 물음에서 시작하기로 하자.
이 책의 서문에서 이여성은 조선미술사를 조선역사의 한 개의 분과
사로서 "조선미술의 발생시기로부터 근대에 이르기까지의 全발전

과정을 역사적으로 고찰하며 그 발전의 합법칙성을 조형예술의 구체적 형상을 통하여 연구하는 학문"(8쪽)으로 규정했다. 이렇게 조선미술사를 정의함에 있어 이여성은 맑스-레닌주의 관점을 적극적으로 수용하여 "미술은 사회생활을 반영하는 사회적의식의 한 형태"(8쪽)이며 따라서 "미술은 사회생활이 그 사회의 경제적 토대를 통하여 합법칙적으로 움직이는 것 같이 그 자신을 합법칙적으로 움직이지 않을 수 없게"(8쪽) 된다고 주장했다. 이러한 관점에서 보자면 '천재들의 창조'니, '선택된 자들의 영감', '우수한 인종들의 감성' 운운하며 미술을 신비화하고 그 변화·발전을 불가지(不可知)로 만드는 미술사는 배격될 수밖에 없다. 또한 미술의 변화·발전을 사회생활과 분리시켜 양식론·유형론적 방법으로 다루는 이른바 형식주의적 미술사 역시 부정된다.10) 그러한 부르주아 미술사에서 미술은 그저 "인간의 복잡한 의지, 행동의 혼돈, 무질서한 발현으로만 나타나게 된다"(8쪽)는 것이다. 따라서 그는 부르주아 미술사를 배격하고 변증법적 유물론, 역사적 유물론을 이론적 무기로 삼으면서 미술을 역사적 계기성에서 고찰하며 그 발전의 내용적 합법칙성을 밝히는 (과학으로서의) 미술사를 요청했다.

이런 관점에서 서술되는 조선미술사는 어떤 목차로 구성될 수 있을까? 즉 어떤 시대 구분법을 택할 것인가? 예컨대 우리는 다음과 같은 마르크스주의의 전형적인 시대 구분 도식에 준하는 목차, 즉 1) 원시-공산사회 미술, 2) 고대-노예제사회 미술, 3) 중세-봉건사회 미술, 4) 근대-자본주의사회 미술로 전개되는 목차를 기대할 수 있다. 하지만 그는 이런 기대와는 달리 '왕조 교체'를 기준으로 하는 종래의 구분 방식을 따라 『조선미술사 개요』를 다음과 같이 구성했다(2~4쪽).

제1장 선사시대의 미술

제2장 내몽상배 漢式古墳과 미술

제3장 삼국 시기의 미술

제4장 신라통일 시기의 미술

제5장 고려 시기의 미술

제6장 本朝 시기의 미술

이러한 시대 구분에는 무엇보다 "미술은 특수한 자기의 발전 법칙을 가지고 있다"(226쪽)는 생각이 전제되어 있다. 이여성에 의하면 미술을 포함한 상부 구조가 생산력 발전 수준과 全역사 시기를 통하여 같이 나아가고 있는 것은 명확한 사실이지만(예컨대 그에 의하면 조선미술사는 전반적으로 초기의 간단, 소박한 미술에서 근대의 복잡, 세련된 미술로, 사회의 발전과 같이 부단히 발전되어 왔다. 226쪽) 현실적으로 매개(每個) 역사 시기에 있어서 미술 발전 수준은 반드시 그 사회의 생산력 발전 수준과 동일하지는 않다. 예컨대 "8, 9세기의 신라보다 13세기의 고려는 생산 발전 수준이 높았지만 부석사의 조각은 석불사조각에 널리 미치지 못하며"(226쪽), 또 "12세기의 고려는 18세기의 조선보다 생산력 발전 수준이 낮았지만 비색, 상감의 공예는 분원의 도자공예가 결코 따르지 못할 높은 수준이었다"(226쪽)는 것이다. 이러한 견지에서 이여성은 "어떤 특정한 시기의 미술 발전 수준이 그 시기의 사회생산력 발전 수준과 같지 않다"(227쪽)고 주장하며 미술이 특수한 자기의 발전 법칙을 갖고 있다고 역설했다. 따라서 위의 목차가 만족스럽지 않다면 그것은 도식적인 마르크스-레닌주의적 시대 구분법이 적용되지 않았기 때문이 아니라 "미술사로서 응당 그 자체의 발전단계에 반수(伴隨)하는 시대 구분"

94

이 있어야 할 것이나 "본의 아니게" 종래 일반사의 시대 구분을 따르세 뇌었다는 점 때문이다(7쪽).

이렇게 미술 자체의 발전 법칙을 인정할 경우 미술사 서술은 도식적인 선형적 발전 단계에 제약되지 않을 수 있다. 실제로 이여성은 석불사(석굴암) 조각, 부석사 건축, 고려의 비색—상감 청자, 김홍도의 회화를 해당 영역에서 제작된 최고 수준의 걸작으로 내세웠다. 이런 관점에서 보면 예컨대 고려청자 이후의 조선도자들은 고려청자에 미치지 못하는 낙후된 것으로 보일 수 있다. 실제로 그는 이렇게 말했다. "리조의 도자는 고려의 청자, 백자, 상감 청자의 빛나는 전통을 잇고 있으면서도 직접 중심적 전통에서 출발하지 못하고 그것의 타락한 려말 잡요에서 출발하지 않을 수 없었다."(178쪽) 이러한 서술 방식은 훗날 이여성 비판의 한 전거가 되는데, 김용준에 의하면 이여성의 『조선미술사 개요』는 발전사적 견지에서 진행되는 분석을 포기하고 조선미술사를 점차 몰락의 일로를 걷는 듯 묘사하는 세키노 다다시 類의 견해를 직수입한 견해에 불과하다.[11] 김용준은 이여성의 조선 도자에 대한 서술을 '허무주의적 타박'이라고 부르며 그러한 태도가 조선미술사를 고대로부터의 점진적 낙후로 간주하고 민족적 자부심을 꺾으려 했던 일제 어용사가들의 그것과 별반 다르지 않다고 비난했다.[12] 그렇다면 이여성이 이렇게 뻔히 예상되는 비판을 감수하며 발전사를 원칙상으로만 인정하고 그에 반할 수 있는 태도, 즉 특정 작품, 또는 유형의 우수성을 부각시키는 태도를 취한 것은 어떤 이유에서일까?

진보적 미술과 반동적 미술

이여성에 따르면 일정한 경제적 토대를 가진 사회에는 서로 모순되는 두 가지 미술이 함께 나타난다. 하나는 진보적인 것이고 다른 하나는 반동적인 것이다. 전자는 과학과 같이 진실하고 필연의 인식에서 넘어선 사유급고 독창적인 '리희주의저 사신주의' 미숙이다. 반면 후자는 "과학적 진실성을 갖지 못하고 필연의 인식에서 독창의 세계를 열줄 모르며 사회를 고정불변하는 것으로 보아 그러한 상태를 유지하는 것 만에 도움을 주고자"(10쪽) 하는 反사실주의 미술이다. 후자는 본성상 지배계급에 복무하는 反인민적인 미술이며 전자는 지배계급에 반대하여 산출된 인민적인 미술이다. 이여성이 보기에 미술사의 목적은 이 양자를 모두 끄집어내고 그 가운데 진보적이며 인민적인 미술을 계승, 발전시키는 것이다. 예컨대 그는 「우리나라 건축에 민족적 양식을 도입하는 문제에 관하여」(1958)에서 조선건축에서 "지나간 세기의 봉건적 생활과 이데올로기가 빚어낸" 낡은 요소, 버려야 할 요소로 1) 뿔랑의 히에라르키적 요소(계획의 위계적 요소), 2) 내실 밀폐 건축과 같은 유교적 내외사상, 남녀 불평등사상, 3) 높은 장벽, 대문 같은 봉건적 고립 폐쇄주의, 4) 봉건적 옥사 제한과 건축부재의 협애성에 의한 건축물의 조포성과 협애성을 열거하고, 이에 반하는 "평화와 민주를 사랑하는 인민적인 사상 감정에서 빚어진" 아름답고 건전한 요소들로 1) 치마와 마루새들의 아름답고 무게 있는 곡선의 리듬, 2) 지붕과 집체와 축담의 균형잡힌 밸런스에서 느낄 수 있는 아담성, 3) 굵은 체목과 견실한 결구에서 느끼게 되는 확고감·견실감, 4) 소박하고 구수하며 따뜻해 보이는 건축 수식 등을 열거했다. 그에 의하면 이런 요소들은 "봉건 량반 사회와 같이 소멸된 봉건 량반적

미학과 구별되는 것"으로서 우리는 "이런 요소들을 계승한다".[13)

하지만 이여성 자신도 인정했듯 진보적이며, 인민적인 요소를 그와 반대되는 것들과 구별하는 것은 쉬운 일이 아니다. 왜냐하면 "우리의 미술 유산을 구체적으로 분석할 때에는 그것이 거의 과거 봉건사회의 산물이였던만큼" 우리에게 만족감을 주는 것은 극히 희소하기 때문이다.[14) 달리 말해 대부분의 미술에는 두 가지 요소가 혼재되어 있다. 따라서 진보적인 것과 반동적인 것, 인민적인 것과 반인민적인 것의 구별은 극히 신중하고 조심스러워야 한다. "만일 그것을 조포(粗暴)하게(거칠게) 처리하여 집어치운다면 이는 금싸락을 굵은 체로 이는 오류를 범하는 것으로 된다."[15) 이를 위한 대안으로 이여성은 레닌의 톨스토이 평가를 예시했다.

똘쓰토이의 작품, 견해, 학설, 학파에 있어서의 모순은 참으로 뚜렷하다. 한편으로 로씨야 생활의 류례없는 도상을 주었을 뿐 아니라 세계 문학에 있어서 제 일급가는 작품들을 준 천재적 예술가인가하면 다른 편으로는 크리스트에 의하여 미련하게 된 지주이다. 한편으로 사회적 허위와 기만에 대한 상당히 강력하고 직접적이고 충심으로써 항의를 하는가 하면 다른 편으로는 '똘스또이 파' 즉 로씨아적인 인테리라고 불리우는 진부하고 히스테릭한 불평가로써 …웨친다. ……똘스또이의 제 견해에 있어서의 제 모순은 현대 로동 운동이나 사회주의의 견지로부터 이를 평가할 것이 아니라 (이와 같은 평가도 물론 필요하지마는 그러나 그것으로써 충분하다고는 할 수 없다) 엄습해 들어오는 자본주의를 반대하고 가부장적 농촌의 필연적 소산이였던 대중에 대한 파멸적 행위 및 토지 수탈을 반대하는 그러한 항의의 견지로부터 평가하여야 할 것이다.[16)

이러한 레닌의 견해를 수용하는 일은 "만일 봉건적이라 하여 또한 종교적이라 하여 다 버리기로 한다면 우리의 예술 유산 가운데에 과연 몇 가지나 남을 수 있는 것이 있을 것인가"[17]라는 실천적 문제에 봉착할 때 좋은 돌파구가 된다. 이러한 견지에서 이여성은 조선미술사 서술에서 "봉건사회의 이데올로기적 테두리를 벗어날 수는 없었으되 그 침세성을 벗어나 새것을 만들려는 사항성을 시켰던 작가와 작품"을 찾는 일을 무엇보다 중시했다. 미술유산은 오늘날 실천적인 견지에서 '새 미술창조의 요소' 또는 '그 창조열의를 북돋우어 주는 고무제(鼓舞劑)'로 되어야 하기 때문이다. 이렇게 톨스토이의 작품에 비견되는, 창조열의를 북돋는 고무제로서 부각되는 것이 바로 전술한 석불사의 조각이요, 부석사의 건축이며, 고려 상감청자이고 김홍도의 회화다.

과거에 있어서의 석불사의 조각, 부석사의 건축, 12세기의 자기, 김홍도의 회화 등등이 암담한 보수적 내용을 비집고 들어앉은 진보적 내용에서 피여오른 꽃이라면 가장 진보적인 내용으로 완전히 교체된 오늘의 미술은 그보다 더 찬란한 꽃이 피어나게 될 것을 과학적으로 예견할 수 있을 것은 물론이다. (20쪽)

블라디미르 레닌(1870~1924)

주목을 요하는 것은 이여성에게서 이러한 접근이 다분히 어떤 모범, 또는 전형을 제시하는 쪽으로 향하고 있다는 것이다. 즉 그에게서 레닌적 분석이란 레닌이 톨스토이를 찾아내 그를 위대한 작가

의 반열에 올렸듯, 조선미술사에서 어떤 바람직한 전형으로 간주되는 훌륭한 작가, 작품, 또는 특성을 찾아내 그것을 새 미술의 모범이자 고무제로 끌어 올리는 것이다. 그것은 결국 계승할 것과 버려야 할 것을 구별히는 작업이 될 것이다.

미술 유산(다른 모든 문화 유산과 같이)의 계승은 민족 미술의 발전에 그 목적이 있는만큼 그것의 발전에 공헌할 수 없는 요소들에 눈이 환황하여져서는 안 된다. 우리나라에 있어서는 례하면 건축에 있어서 일부 봉건적, 히에라르키적인 쁠란들, 비건축력학적인 결구와 용재들, 조잡한 시공들과 저급한 채장(彩裝)들, 공예에 있어서 일부 도자의 둔중성과 비색채성(청색 혹은 백색들에는 류례없는 발전을 보여주고 있으나), 그 취미의 유, 불, 도적인 경향, 목공예의 일부 웅졸성과 침울성, 회화에 있어 일부 환각적인 도불화(道佛畵)들, 도피적인 은일화들, 회화적 본도를 리탈하는 선조화들, 사실과 인연이 먼 사의화(寫意畵)들, 음악에 있어서 봉건적이고 사대적인 가사들, 파렬음(탁성)섞인 창법들, 무용에 있어서 지나치게 단조하고 느린 동작 등등이 그것이다.[18]

요컨대 이여성의 『조선미술사 개요』는 새 시대에 요구되는, 새 미술에 부합하는 모범적 선례와 그렇지 않은 선례를 제공한다는 실천적 목적과 의의로 집필되었다. 그런 의미에서 그의 조선미술사는 발전사의 견지에서 각 시기 미술에 내재된 긍정적 요소와 부정적 요소 간의 부단한 종합과 재종합을 관찰·기술하기보다는 어떤 결정론의 견지에서 명확한 명사(名辭)의 형태로 표현되는 교훈적 사례들을 추출하는데 좀 더 비중을 두고 있었다. 이를테면 『조선 공예미술 연구』(1957)의 머리말에서 이여성은 "우리의 공예미술 유산 중 계승

발전을 요하는 제 요소들을 되도록 넓게 찾는 일, 그러한 요소들의 제 현상과 성격들을 옳게 파악하는 일 및 그것을 우리의 공예미술 창조 사업에 합리하게 도입하는 일들을 자기의 연구 과업으로 삼았다"[19]고 썼다.

사실적 미술과 관념적 미술

맑스-레닌주의에 입각해 조선미술사를 쓰고자 하는 저자에게 난제는 어떻게 변증법적 유물론과 역사적 유물론에 입각해 "조선미술의 발생과 발전과정을 역사적 계기성에서 고찰하고 그 발전의 내재적 합법칙성을 밝힐 것인가"(8쪽) 하는 문제다. 이러한 난제는 특히 구체적인 작가나 작품을 분석·서술하는 과정에서 크게 부각됐다. 이여성은 이 문제를 해결함에 있어 독일 미술사가 빌헬름 하우젠슈타인(Wilhelm Hausenstein, 1882~1957)의 견해를 수용했다.[20]

블라디미르 프리체(Vladimir Friche, 1870~1929)의 설명에 따르면 하우젠슈타인은 미술에서 마르크스적인 사회학을 건설하고자 했던 최초의 논자로 인간 사회의 발전에 있어서 각각의 시대에 적합한 예술은 어떤 예술인지를 탐구했다.[21] 그는 모든 사회경제적 형태를 두 가지의 기본적 전형, 즉 '조직적 사회'와 '개인주의적 사회'로 총괄하고 이에 따라 예술의 모든 전형도 종교적-기념비적인 것과 사실적-분화적인 두 가지 기본 전형에 총괄했다. 이러한 관점은 특히 "동일하거나 유사한 사회적 상황에서 그에 적합한 예술상의 전형이나 종류, 주제, 양식의 반복성을 확립하는데" 용이할 뿐만 아니라 "모든 예술의 흥망성쇠 과정의 합법칙적 특질을 탐구하는데도" 적합하다는 것이 프리체의 판단이었다. 이를 위해서 미술사가는 가령 사회학

적 제약성을 염두에 두면서 회화·조각에서 두 가지 근본 양식인 관념석 양식(Idealismus stil)과 사실적 양식(Realismus stil)의 상호작용을 탐구할 수 있다.22)

이여성 역시 이러한 하우젠슈타인의 견해를 상당 부분 수용하여 조선미술사를 사회적 제약에 준하는 관념적 양식과 사실적 양식 간의 대립으로 보는 견해를 시종 유지했다. (이것은 이여성의 사상적 영향력하에서 성장한 한상진의 초기 미술사 서술에서도 나타나는 관점이다. 하지만 그 관점 때문에 공격받고 배제된 이여성과 달리 한상진은 그런 관점을 스스로 폐기함으로써 살아남았다.)23) 물론 그가 긍정적인 것으로 평가한 미술은 관념적 양식이 아니라 사실적 양식이다. 먼저 신석기 미술에 대한 서술을 보자.

신석기시대 이래의 인류는 첫째, 수렵에서 농경으로 생활대상이 변경되어 사양(飼養)한 가축과 재배한 농작물과 사냥한 소동물과 어로한 어구(漁具) 등으로 그 노동대상은 종류가 늘고 그것에 대한 기억도 잡다하여졌으며, 둘째 호모 사피엔스로 진화된 두뇌는 자연의 초인간적 우세력에 대한 종교행동을 감각하고 신의 창조에로 발전되어 물상에 대하여는 물상 그것만이 아니라 그 배후에 또 무엇이 있는 것처럼 인식하려는 자기마술에 걸리게 되었다 그러므로 객체에 대한 동물학적 기억표상은 흐리여지고 혼돈하여지며 불가사의화하여짐을 따라 그것의 경상(鏡像)적인 재현은 불가능하게 되고 많이는 주술적 의미를 가지는 상징적 문양화로 미술은 형태를 바꾸는 데 이르렀다. 말하자면 자연적 소형은 관념적 조형에로 이행을 보게 된 것이다. (19쪽)

이렇게 미술의 흐름을 관념적 양식-사실적 양식의 유물 변증법적

상호 관계에서 바라보는 관점은 그의 저서 곳곳에 나타나는데 특히 석불사 불상에 내안 서술에서 두드러진다. 그가 보기에 석불사 석굴 조상은 그 이전의 관념적인 불상, 곧 무감정적 불균형적, 비현실적인 불교조각이 보다 사실적인 불상, 곧 관능적·균형적·현실적(상대적 의미에서)인 것에로 발전된 것이다.[24] 이는 사회경제상의 변화와 짝을 이룬다.

여기에는 정전(丁田)을 쟁취한 신라인민의 의지—묵은 생산관계에서 새 생산관계로에로의 혁명적 전입(轉入)을 보여주는 지향이 그 예술적 형상에서 간취되어 비인간적인 생활상태에서 인간적인 생활상태에로 일보전진하기 위하여 전장(田莊)과 공방에서도 싸웠거니와 불교조각에서도 싸웠던 것을 보여준다. (227쪽)

요컨대 석불사 석불은 '정전 쟁취'로 대표되는 생산 관계의 변화에 대응하여 종래의 관념적 양식이 사실적 양식으로 한층 발전한 경우다. 그런 의미에서 석불사불상은 진보적인 미술의 대표적인 사례로 평가될 수 있다. 하지만 이런 견해에 대하여 김용준은 이른바 '추상적·신화적 요소'란 어느 계급의 미술에서나 관찰되는 것

석굴암 본존불, 통일신라, 8세기

으로 어느 측면에서는 긍정적인 역할을, 어느 측면에서는 부정적 역할을 수행했다고 보아야 한다고 반박했다.[25] 또한 그는 하우젠슈타인이 서부독일의 아데나우어 반동 정부의 일원인 반동 미술사가

이며 그의 미술사관은 우경 기회주의분자 부하린(N. I. Bukharin)과 연결되어 있나고 하여 그러한 논의를 수용한 이여성의 논의를 반동적 요소와 결탁한 논리적 허구라 비난했다.26)

실제로 김용준이 지적한 대로 이여성은 곳곳에서 하우젠슈타인의 도식을 무리하게 적용하려는 나머지 기계적으로 미술 현상을 단순화하려는 모습을 보였다. 조선조 회화에 대한 서술이 그 대표적인 경우다. 이여성은 『조선미술사 개요』 조선회화 항목에서 조선 회화를 화가의 사회적 위치에 따라 1) 유가양반계급의 문인여기화풍회화(文人餘技畵風繪畵)와 2) 평민계급의 화원화풍회화(畵員畵風繪畵)로 구분했다.

여기서 화원들은 지배계급인 유가양반계급에 대하여 피지배계급으로 간주됐다. 그가 이 두 계급의 관계를 서술한 부분을 보자.

李朝時期의 양반계급은 성리(性理)의 공담(空談)이나 사장(詞章)의 문화(文華)를 즐겼을 뿐 조형예술에 대하여는 전반적으로는 이것을 천시하였으므로 예술가를 노예와 같이 취급하여 그들의 천재를 말살하여 왔거니와 또 관념적이고 도피적이고 복고적이고 사대적인 반동적 쩨마들을 강제로 그리게 하여 저의들의 기분을 즐겁게 하고자 하였으며 새예술발전의 길을 항상 가로막으며 자라는 사회의 새싹을 마르게 하는 역할을 놀고 있었다. (195쪽)

이에 반하여 평민, 곧 피지배계급의 화원들은 참지 못할 모욕, 빈궁과 싸워 가면서 그들의 반항을 행동으로 작품으로 표출하는 예술가들로 묘사됐다. 따라서 화원화는 "이조회화의 최대결함인 비사실적 화풍에 대한 불만으로서 객관세계의 진실을 재현하려는 사실적

회화에로의 지향을 보이게 된다"[27]는 것이다. 이러한 관점은 구체적인 작가와 작품 실명에도 그대로 적용됐다. 먼저 문인화가 이정(李霆)에 대한 서술을 보자.

이정은 문인화가로서 화죽으로서 □ 명비었다. 저렴은 그이 자을 펴하며 "성글게 그린 것도 좋으나 빽빽하게 그린 것도 싫지 않았다. 소리 없으나 들을 수 있고 색(色)이 다르나 진(眞)에 가까웠다"라 하였고 이정구는 "세상에 명화를 묻는다면 나는 석양(石陽)의 대로서 답할 것이다"라 한 것 등으로 보아 그의 사의적인 묵죽화가 당시의 양반 계급에게 크게 환영받고 있음을 알겠으며 그의 묵죽을 찬한 많은 글 가운데 …"왕계의 붓끝 묘(妙)함이 공외(工外)에 화(化)하고

이정(李霆) 〈풍죽도〉(17세기 초), 비단에 수묵, 127.5×71.5cm, 간송미술관 소장

있다"라거나 "공자(公子) 풍류의 늙은 화사"라고 한 것 등등에서 보는 바와 같이 그의 신분이 그 작품평에 크게 작용하고 있는 것으로 알 수 있다. 또 묵죽은 유가의 존왕도덕인 충절을 상징하는 것에서 양반유사의 취미와 결부되어 그 자체가 매우 단조로운 것임에도 불구하고 양반사랑의 치장으로 필요하게까지 된 것이다. 따라서 묵죽의 요구는 묵죽이외에 요인들이 잡다하게 섞여 있는 것을 본다. (202쪽)

여기서 그는 이정의 신분(왕손)에 기초해 그의 작품을 사의적(寫意

的)이라 평하며, 그에 대한 찬사까지도 그의 신분과 무관치 않음을 은근히 암시하여 문인화(관념화)-화원화(사실화)의 틀을 입증하고자 했다. 이를 화원화가인 남계우에 대한 다음의 서술과 비교하면 이른바 화원화를 문인화보다 높이 사는 그의 관점이 명확히 드러난다.

남계우는 19세기 중엽에 나타난 유명한 곤충화가로서 세상에서는 '남나비'로 불려오던 분이다. 덕수궁박물관 소장 〈화접도〉 두첩은 그의 대표작일 것인바 구도, 색조, 형태의 묘사에 우수할 뿐만 아니라 사생에 충실한 것은 놀랄만한 정도이다. 그리고 화접의 참착한 것을 그림에 있어서 광선관계를 고려하여 색조의 농담을 분석하고 있는 것을 보는 바 이것은 분명히 서양화법의 인입이다, 그는 화원이었다. (207쪽)

하지만 김용준에 따르면 이여성의 설명과는 다르게 남계우는 우의정 남구만의 5대손인 양반이다. 그래서 김용준은 이여성이 "예술가들의 계급적 성분 관계를 의식적으로 외곡하면서까지 사실주의 예술의 계급적 분석을 비속화하고 있다"[28]고 비판했다. 더 나아가 김용준은 조선시대 화원은 피지배계급인 평민이 아니라 지배계급에 속하는 중인 계급이었으며, 조선시대에는 사실상 양반의 그림과 화원의 그림이 화풍에 큰 차이가 없었다고 주장했다. 그들은 모두 "채색화도 서로 그렸고 수묵화 사의화도 다 같이 그렸다"는 것이다.[29] 내용에 있어서도 대개의 화원들은 (특히 그 대표작들을 일별해 보건대) 이른바 '반동적 쩨마들'을 강제로 그린 것이 아니라 즐겨 그렸다는 것이 김용준의 생각이다.[30] 특히 김용준은 이여성이 작가와 작품에 대한 가치 평가를 그 작가의 출신계급에 국한시켜 '계급적 의식'을 협애하게 규정짓는 유치한 잘못을 범했다고 비판한다. 그래서 그는

이여성의 분석을 '속류 유물론자적 기계적 미학적 분석'이라 규정했다. 이러한 이여성의 한계에 대한 하나의 대안적 시각으로 김용준은 우리미술 전통에서 인민성을 찾는 문제는 다만 '량반화가 도화서 화원'이라는 분파적 견해로만 볼 것이 아니라 주요하게는 희귀하나마 민간 미술에서 이 문제가 크게 서술되어야 할 것이라고 주장했다.

정말 피압박 피지배의 위치에 있던 수많은 공장(장인)화공들이 만든 미술에서 과연 찾을 것이 없겠는가. 우에서도 말하였지만 우리의 도자기에는 도공들이 그린 훌륭한 장식화들이 있다. 옛날에는 민간으로 돌아다니던 화공(환쟁이)들이 그린 세화(정월에 사다 붙이는 그림)나 부벽화(도배할 때 붙이는 그림)와 병풍화 등등 많은 그림들이 있었다. 그러나 리여성은 이런 민간 회화들이 비록 기술적으로 어리고 화가들의 그림을 모방하는 정도를 넘지 못하고 하였더라도 그것들의 밑바닥에 흐르고 있는 아름다움을 찾아보려고도 하지 않았으며 일고의 가치도 없는 것으로 집어 치우고 말았다.31)

이상에서 살펴본바, 이여성이 현실을 직시하기보다는 자신의 분석틀에 현실을 꿰어 맞추려 했다는 김용준의 비판은 수긍할 여지가 있다. 하지만 그럼에도 마르크스-레닌주의적 견지에서 조선미술사를 합법칙성의 수준에서 설명하고 그럼으로써 미술사를 과학의 경지로 끌어올리려 했던 이여성의 시도 자체는 유의미한 것으로 보아야 한다. 이여성이 제시한 미술사 분석틀은 김용준의 말처럼 '모험적인 리론 체계'32)일 것이나 오늘날의 미술사가에게 현재적인 의의를 지닌 유의미한 이론 체계라고 보기 때문이다. 설령 실패한 접근일지라도 그것은 시도 자체에서 의의를 찾을 수 있는 학문적 접근이다.

어떤 의미에서 이여성의 접근 방식은 미술작품 자체에 주목하는 미술사가, 또는 예술학자의 접근 방식보다는 역사의 합법칙성과 그에 부합하는 분석틀을 고민하는 역사가, 또는 역사철학자의 접근 방식에 가깝다고 할 수 있을지 모른다. 김용준이 "미술사가의 립장에서가 아니라 력사가의 립장에 서 있어서 미술사 서술을 할 대신 사회 구성에 대한 론증을 전개하거나……"[33]라고 이여성의 미술사론을 비판할 때 그는 바로 그 사실을 짚고 있었다.

프롤레타리아 국제주의와 민족주의

이오시프 스탈린(1879~1953, 오른쪽)과 안드레이 즈다노프(1896~1948, 왼쪽)

마르크스-레닌주의에 입각해 조선미술사를 쓰고자 하는 저자가 당면한 또 하나의 난제는 충돌을 빚기 쉬운 프롤레타리아 국제주의와 민족주의의 관계를 어떻게 설정할 것인가 하는 문제다. 결론부터 말하자면 이여성은 이 양자의 병존, 또는 융합이 가능하다는 입장을

취했다. 이러한 입장에 설 경우 양자의 병존·융합이 불가능하다는 입장을 반박할 필요가 생긴다. 특히 프롤레타리아 국제주의의 실현을 위해 민족주의를 배격해야 한다는 견해는 중요한 논박의 대상이다. 예컨대 이여성은 "일부 인텔리겐챠 가운데 자기예술유산에 대하여 사랑과 존경을 가지는 것, 또 그것으로 민족적 自信心을 가지는 것이 민족적 외고주의로 돌입하는 것이고 프로레타리아 국제주의와 양립할 수 없는 것처럼" 생각하는 이가 있으나 그러한 생각은 잘못이라고 주장했다(12쪽). 왜냐하면 그가 보기에 스탈린이 지적한 대로 프롤레타리아 운동과 모순되지 않는 옳은 민족주의가 존재하기 때문이다. 그는 스탈린의 다음과 같은 발언을 인용하여 프롤레타리아 운동과 모순되지 않는 민족주의가 가능하다고 주장했다.

> 각 민족들이 대소를 막론하고 다 같이 오직 그에게만 있고 다른 민족에게는 없는 자기의 질적특징과 특수성을 가지고 있으며…이 특징들은 각 민족들이 세계문화의 총보물고에 이바지하며 그를 보충하고 그를 풍부히 하는 공헌을 말하는 것이다.[34]

이러한 견지에서 이여성은 소비에트 초기에 막대한 영향력을 행사한 코스모폴리타니즘에 대하여 그것이 부르주아 객관주의 및 사회개량주의 중에 자기 동맹성에 뿌리를 둔 반동적 사상이라고 일축했다. 즉 므·느·뽀그롭스키, 느·르·루빈쓰데인 등등의 "꼬스모폴리찌즘은 로씨야 인민의 민족적 전통을 조소하고 서구문화를 과대히 평가함으로써 쏘베트 애국주의를 약화시키는 동시에 공산주의를 위한 쏘베트 인민의 투쟁력을 약화시키는데 광분하였다"(14쪽)는 것이다. 그리하여 그들은 당과 옳은 사상들에 대하여 송두리째 청산되는

운명에 처했다는 것이 이여성의 평가다. 이러한 루빈스타인류의 코스모폴리타니즘 대신 그가 선택한 것이 바로 스탈린-즈다노프의 견해다. 그는『조선 건축미술의 연구』(1956) 서론에서 다음과 같은 즈다노프의 발언을 길게 인용하며 깊은 공감을 표했다.

예술에 있어서 국제주의는 민족예술의 축소와 빈곤화에 기초하여 탄생되는 것이 아니다. 그와는 반대로 국제주의는 민족 예술이 개화되는 곳에서 탄생된다. 이 진리를 망각한다는 것은 지도적 로선을 잃는 것이며 자기의 면목을 잃는 것이며 정치없는 꼬스모폴리트로 된다는 것을 의미한다. 다른 인민들의 음악의 풍부성을 평가할 수 있는 것은 오직 고도로 발전된 자기의 음악 문화를 가진 인민뿐이다. 자기 조국의 진정한 애국자로 되지 않고서는 음악에 있어서는 다른 모든 것에 있어서와 마찬가지로 국제주의자로 될수는 없다. 만약 국제주의의 기초에 다른 인민들에 대한 존경이 놓여 있다면 자기 인민을 존경하지 않고 사랑하지 않고서는 국제주의자로 될 수 없다.[35)]

경천사지 10층 석탑, 고려, 14세기

스탈린과 즈다노프의 관점에서 보자면 이른바 프롤레타리아 국제주의는 각 민족미술의 개화를 전제로 한다. 그리고 이러한 개화를 통해 도출되는 각 민족들의 특질은 세계문화의 총보물고를 풍부히 하며 이는 프롤레타리아 국제주의의 실현에 이바지한다. 곧 제민족문화의 발

전은 각 민족문화가 하나의 공통어를 가진 하나의 공통된 문화로 압류하기 위한 선설 소선이 된다. 민족주의자이면서 동시에 사회주의자이고자 했던 이여성에게 이러한 논리는 환영할 만한 것이었다. 그래서 그는 "타일면(他一面)으로 미술계를 잠항(潛航)하는 꼬쓰모폴리찌즘"을 배격하고 이른바 "사회주의적 내용과 민족주의적 형식"의 빌린을 모색한다(229쪽).

『조선미술사 개요』에서 이러한 모색은 크게 두 가지 방향으로 전개됐다. 하나는 자기 미술을 비하하고 자기 미술에 대한 자포자기를 조장하는 봉건사대주의에 맞서 자기 미술의 우수한 전통을 찾고 그럼으로써 애국주의를 고취시키는 일이다. 이를 위해서 조선미술사는, 특히 일제어용학자 및 이를 추종하는 세력들이 퍼트린 모든 편견·왜곡·부회를 폭로 시정하는 작업에 몰두해야 한다(11~12쪽). 이는 또한 "전통을 찾는 것은 비행기를 타지 않고 가마를 타랴는 것이다"라고 하여 전통을 부정하고 절연(絕緣)하는 것이 무슨 혁명인양 주장하는 자들과 맞서 싸우는 일이기도 하다(14쪽).

다른 하나는 모든 종류의 회고주의·복고주의에 맞서 프롤레타리아 국제주의를 지향하는 일이다. 확고한 주체성은 결코 배타적인 것이 되어서는 안 된다. "내 것의 좋은 면에 한없는 애착을 가지는 열정은 남의 것의 좋은 면을 배워오는 데에도 누구보다 못지않는 열정을 갖는다"[36]는 것이다. 이것이 바로 애국심과 국제주의가 통일되는 길이다.

이여성의 조선미술사 서술에서 이 두 가지 방향 가운데 후자를 대표할 만한 사례들은 주로 외래미술의 영향을 짙게 드러내는 작품들에 대한 서술에서 찾아볼 수 있다. 예컨대 경천사지 10층 석탑에 대한 서술을 보자.

이 탑의 전탑신에 불상을 부조한 것은 현화사 7층탑에서 가져온 것이고 시붕과 저마를 록조 루각같이 새긴 것은 렴거탑, 수철탑에서 가져온 것이며 란간의 양식은 신복사탑, 흥경사탑에서 가져온 것이고 이 탑의 다층성은 보현사탑, 월정사탑 등에서 가져온 것이다. 그리고 4중 기단은 라마탑에서 기둥의 룡조각과 마루새의 치물은 元의 건축에서 가져온 것으로 보여지는 바 이로써 보면 이 탑은 자국의 모든 전통을 계승하였을 뿐 아니라 외국의 수법까지를 받아들여 그것을 더욱 발전시킴으로써 전고에 없는 참신한 형태를 창조하기에 크게 성공한 것이다. 그러므로서 이 탑은 미술유산 계승발전의 모범을 보여주는 것으로서 형태에 나타난 것 이외에도 배울 것이 있다는 것을 잊어서는 안되겠다. …위대한 예술적인 종합! 이는 위대한 창작의 어머니이다.[37]

같은 맥락에서 그는 조선 후기 미술에서 나타나는 서양미술의 영향을 긍정적으로 평가했다. 가령 그는 남계우나 김홍도의 그림에서 나타나는 서양화식 음영법을 종래의 '사의'적 수법을 반대하는 '사실'에로의 새 발전의 징후로 높이 평가하는 한편 20세기 초에 동양화가 서양화 기법에 접근했던 것을 긍정했다. 그가 보기에 이러한 변화는 중국화와 일본화를 위시한 동양화 전체의 형식적 동요를 초래했으며 이는 "오래 잠자고 있던 동양봉건사회미술의 낙후한 표현 형식을 버리고 서양자본주의사회미술의 선진적인 요소들을 인입코저 하는 진보적 지향"(212쪽)[38]이다. 물론 김용준은 이에 반대했다. 그가 보기에 이여성의 견해는 사실과 사의를 대립되는 것으로 간주하는 어리석은 편견에 빠져 있으며, 일정한 광원을 설정함이 없이 입체감을 내는 데 주력하는 동양식 운염법(暈染法)을 광원을 설정하고 모든 명암을 광원에 복종시키는 서양식 음영법과 혼동하여 사실 관계를

왜곡하고 있다.[39] 또한 그는 "20세기 초두에 서양화 기법이 동양에 들어온 때부터 락후하던 봉상화는 인재아 새 세상을 만나 일대 동요를 일으켰다고 하는" 이여성의 발언이 자기 나라 미술사를 서술하면서 민족유산을 전면적으로 거부하는 민족허무주의에 빠져 있다고 맹렬히 비난했다.[40]

하시만 이니킨 이여성과 김용준이 대립은 또 다른 하나의 방향, 곧 자기 미술의 우수성을 찾고 그것으로써 애국주의를 환기시키는 방향에서는 정반대의 양상을 보인다. 이에 대해서는 고려청자의 생산 기원에 대한 서술을 살펴볼 필요가 있다. 먼저 이여성은 고려청자의 생산을 송(宋)의 가마(窯)기술이 전래된 바의 소산으로 보는 일본 학자들의 이른바 송자(宋磁) 발원설을 거부했다. 그에 의하면 기록상 특정한 짧은 시기를 제외하면 고려와 송의 교통은 원활하지 않았고, 그 와중에 청자 제작기법과 같은 까다로운 기술이 전해졌을 가능성은 희박하다. 그러므로 고려청자는 송대의 중국 窯기술을 급하게 배워 만들어진 것이 아니라 "자기의 오랜 전통의 기초우에서 후주(後周)시기 월주용 등의 견본을 보고 연구를 거듭한 결과 마침내 12세기 경부터 차츰 청자를 구워내기 시작한 것"(140쪽)으로 보아야 한다는 것이다. 이에 대하여 김용준은 "고려 시기는 송나라와의 문화적 련계가 잦았으며 특히 도자기에 대해서는 송대자기의 선진적 방법을 많이 도입한 것을 고려의 수많은 자기가 스스로 증명하고 있다"고 반박했다.[41] 그가 보기에 고려자기는 신라시대 이래의 도자 전통에 송대 자기의 우점을 도입함으로써 창조된 것이다. 이런 관점에서 김용준은 이여성을 쇼비니즘에 빠진 민족주의자로 비난했다.

한편 미술사로서 애국주의를 환기한다는 이여성의 목적이 잘 드러나는 또 다른 사례는 『조선미술사 개요』 전체 구성의 일관성을

깨트리면서까지 독립된 장을 할애하여 서술한 '대동강畔 한식고분 (漢式古墳)과 미술'(2장) 전체의 내용이다. 여기서 이여성은 김두봉의 주장을 수용하여 고조선의 중심지가 한반도 평양이 아니라 요동에 있었다고 주장했다.

김두봉 선생의 연구는 역두원의 대동강설과 정다산의 압록강설과 한백겸의 청천강설 등과 같이 조선반도 내에서 그것을 찾고자 한 것이 아니라 사료의 재발견 재검토에 의하여 요하 중심의 중국 동북지역에 서 그것을 찾아 가장 합리하고 확증적인 위치결정에 도달하게 되었다. (25쪽)

이는 평양중심의 고조선이 한무제의 정벌로 멸망하고 그 중심지였던 평양에 한사군의 하나인 낙랑이 세워졌으며, 대 동강畔 한식고분은 그 낙랑 유적이라는 종래의 지배적인 학설을 뒤집는 견해다. 이여성이 보기에 그러한 관점은 임나일 본부설과 마찬가지로 일제 어용사가들 이 "조선족은 고대부터 정치적, 문화적 으로 독립되지 못한 부용민족"이라는 왜

김두봉(1898~1961?)

곡된 견해를 퍼트리기 위해 고안한 기만적 학설이다(25~27쪽). 이여 성은 정현·김무삼 등의 연구 결과를 인용해 대동강畔 한식고분은 요하 지역에 있던 낙랑이 몰락하고 고구려가 평양 지역을 중시하게 되자 이 지역으로 이주한 한인(漢人)상인들의 한인방(漢人坊, 훗날 신 라방과 유사한)이라고 주장했다. 하지만 김용준은 이에 대해 이여성

이 전거로 삼는 김두봉의 저서가 공개되지도 검증되지도 않은 것일 뿐더러 이여성이 내놓은 유물에 대한 논의늘이 근서가 박약하나고 비판했다.[42] 더불어 그는 이여성이 우리 미술사의 주류도 아닌 방계 미술에 대한 논의를 그토록 길게 모든 정력을 기울여 소개한 저의가 무엇인지를 따져 물었다 김용준이 글을 집필한 1960년은 1958년 이튼바 '8월 공파 구네나 사건'으로 촉밀된 연인피 숙성 직후고 이 사건 간에 김두봉은 종파 두목으로 지목되어 축출된 상태였다.[43] 따라서 다음과 같은 김용준의 비판, 곧 "김두봉은 력사학계와 조선 어문 학계에서 학문연구의 자유에 대한 무서운 폭군이었으며 리여성은 바로 그 폭군의 뒤를 받들고 다닌 추종분자였다", 또는 "미술사의 명목을 리용하여 김두봉과 은밀히 결탁하고 진행하였다는 그 음흉한 종파적 본질은 참을 수 없는 사실이다"[44]는 비판은 예사롭지 않다. 그런 의미에서 김두봉의 숙청과 연관되어 이여성 또한 숙청되었다는 조법종의 견해[45]는 충분히 타당해 보인다.[46] 흥미로운 것은 김용준의 텍스트를 제외하면 당시 북한미술매체에서 이여성을 반혁명종파분자로 공식 비난한 문헌을 찾아볼 수 없다는 점이다. 북한미술계에서 종파분자의 숙청은 1958년 중순에 시작됐다. 먼저『조선미술』1958년 제6호에 박승희가 "반당종파분자 최창익 도당의 충실한 개인 장진광"을 규탄하는 글을 발표했다.[47] 장진광에서 시작한 미술계의 종파분자 숙청은 1959년 3월에 "미술가 호상간에 리간을 붙임으로써 미술가 대렬의 분렬을 임삼던 반당 종파분자들인 유준수, 김순이, 정창파, 여운창"[48] 등에 대한 탄핵으로 확대됐고 1959년 9월경 "동맹 대렬 내에 잠입하였던 반혁명 종파분자들인 장진광, 정창파, 김순이, 김종권, 반당 반혁명 이색분자들인 유준수, 여운창, 차대도 등"을 폭로 제거하는 작업이 완결됐다.[49]

에필로그: 미술사가 이여성에 대한 평가

해방 직후에 발표한 자신의 첫 번째 미술사 저서『조선복식고』
(1947) 서언에서 이여성은 이렇게 말했다.

> 의식주 기타 생활수단의 생산과정은 도덕, 예술, 학문 등 모든 문화
> 형태가 생산되는 사회적 지반인 만큼 한 시대의 문화는 그 시대의 현
> 실적 지반, 즉 사회적 존재로서의 인간의 생활의 모든 관계를 떠나서
> 그 진실한 성격을 파악할 수는 없는 것이다.[50]

『조선복식고』의 저자는 미술사 서술에서 미술, 더 나아가 문화를
그 현실적 지반인, 사회적 존재로서의 인간과 어떻게 연관지을 것인
가를 고민했다. 이 저자는 "보이는 물체를 취하고 말하는 역사를
얻을 때"[51] 비로소 그 연구는 원활해질 수 있을 것이라고 기대했다.
그 후 마르크스-레닌주의에 입각해『조선미술사 개요』(1955)와『조
선 건축미술의 연구』(1956),『조선 공예미술 연구』(1957)를 쓸 때도
이러한 기대와 신념은 유지됐다. 역사가로서 이여성은 항상 합법칙
성을 내포한 과학으로서의 미술사를 추구했다. 그것은 체계를 만들
고 그 체계를 작동시키는 근본 원리를 규명하는 일에 다름 아니다.
하지만 이러한 시도는 곧잘 복잡한 현실을 단순화하고 어떤 개념적
틀 속에 현실을 가두는 잘못으로 귀결됐다. 김용준은 이러한 한계를
집요하게 파고들었다. 그는 이여성이 애써 만들어 놓은 체계와 원리
앞에 복잡한 현실을 대면시키고 그럼으로써 그 체계와 원리를 무력
화했다. (단순화의 위험을 무릅쓰고 말하자면) 이러한 대립은 분석가로
서의 미술사가와 해석가로서의 미술사가의 대립이다. 양자 간 합의

를 도출하기란 거의 불가능하다. 따라서 양자는 끝을 모르는 계속적인 대립 상태에 있게 될 것이나. 그렇게 세계가 만들어지고 허물어지고 다시 만들어지고 허물어지는 가운데 미술사는 풍성해진다. 하지만 "이상 모든 점에 있어서 가까운 앞날에 많은 수정이 있을 것을 미리 말씀하여 둔다"(7쪽)는 약속은 끝내 지켜지지 못했다.

끝으로 이끌까지 언급하지 못한 또 하나의 논제를 제기하는 것으로 글을 마무리하고자 한다. 그것은 '예술가'의 위치와 역할에 대한 것이다. 예술가는 자기 활동을 통해 사회를 반영한다. 그런데 사회의 힘은 대단한 것이어서 예술가의 피치 못할 사회생활 가운데는 "이러저러한 자기 의사 이외의 힘이 자기 예술의 기저에서 작용하는 것도 피치 못했을"52) 것이다. 하지만 그들 예술가들은 결코 하나의 고정된 렌즈가 아니다. 재간 있는 총명하고 진실한 예술가들은 그 생활 가운데서 낡은 요소와 새 요소에 대하여 정당한 판단을 내린다. 이에 관해 이여성이 석굴암 조각을 창작한 조각가를 평하는 부분은 매우 인상적이다. 이여성이 보기에 이 조각가의 머릿속에는 부처의 신비성과 인간의 현실성이 서로 반발하는 형태로 싸우고 있었으며 그 결과 이 석가상에는 관념적 요소와 현실적 요소가 서로 교착, 혼효되지 않을 수 없게 됐다. 주목할 점은 이 조상이 모순의 극복에 의한 통일, 즉 부정의 부정에 의한 통일이 아니라 "부정, 그것으로서 멈추고 있다"53)는 것이다. 이여성에 따르면 이러한 모순은 종교라는 '전도된 세계'가 지배적인 당시 시대의 모순을 반영한다. 그러나 석굴암의 조각가는 예술을 종교에 복종시키는 데 그치지 않고 대담하게 그것을 인간 현실에 접근시키는 방식으로 종교를 예술에 복종시키려는 태도를 견지함으로써 시대적 제약 속에서 가능한 최선의 방식으로 진보적인 미술의 장을 개척했다.

요컨대 이여성이 보기에 예술가란 수동적 위치에 놓인 기계적 존재들인 것이 아니라 사회생활의 체험에서 긍정적 요소와 부정적 요소를 분간하고 긍정적 요소를 섭취하기 위해 부정적 요소들과 싸우는 높은 능동성을 발휘하는 존재들이다(또는 존재여야 한다).[54] 물론 이러한 견해는 당시의 시대 상황과 이여성 자신의 몰락을 감안할 때 지나치게 낙관적으로 보인다. 하지만 험난한 현실 속에서도 낙관적 기대를 품을 수 있었던 것은 근대인들의 특권이다. 나는 이여성이 상정했던 '예술가'의 자리에 어떤 미술사가의 이름을 나란히 올려놓고 싶다. 그 미술사가란 다름 아닌 이여성이다.

1) 리여성, 「삼국시대의 조형예술」, 『문화유물』 제2집, 1950, 38쪽.

2) 리여성, 『조선미술사 개요』(평양: 국립출판사, 1955), 影印本 한국문화사, 1999, 7쪽. 이하에서 이 저서의 주(註)는 본문에서 (○○쪽)의 형태로 표기한다.

3) 이여성의 1950년대 미술사 서술에 대한 연구로는 최열·박계리의 연구가 중요하다. 그들은 이른바 '조선화 논쟁'이라는 틀에서 『조선미술사 개요』에 관한 김용준의 이여성 비판, 또는 그 뒤에 이어진 한상진과 이능종, 조준오와 김무삼의 논쟁에 주목하는 가운데 북한식 조선화가 출현하는 과정을 밝혔다. 최열, 『민족미술의 이론과 실천』, 돌베게, 1991; 최열, 「김용준, 논쟁의 소용돌이 속에서 지새운 한평생」, 『가나아트』, 1994, 1·2쪽; 박계리, 「김일성주의 미술론 연구: 조선화 성립과정을 중심으로」, 『통일논세인구』 세15편 1호, 2000.6; 박계리, 「20세기 한국회화에서의 전통론」 이하 여자대학교 박사논문, 2006.

4) 김용준·리여성 外, 「좌담회: 조선화의 전통과 혁신」, 『조선미술』, 1957년 제2호, 17쪽.

5) 위의 글, 15쪽.

6) 위의 글, 19쪽.

7) 리여성, 「개인전을 가지면서」, 『조선미술』, 1958년 제3호, 13쪽.

8) 위의 글, 14쪽.

9) 김용준, 「리여성의 개인전람회」, 『조선미술』, 1958년 제3호, 15쪽.

10) 이여성이 김세용과 더불어 쓴 『숫자조선연구』 제3집(세광사, 1933) 서문(2~3쪽)의 다음과 같은 구절은 『조선미술사 개요』의 형식주의 비판에서 드러나는 이여성의 시각이 그의 전 생애를 걸쳐 매우 일관되게 유지되었음을 시사한다. "모집한 조사자료와 숫자재료를 그대로 초사하여 보기 좋게 나열만 하고자 하는 것이 우리의 뜻이 아니오……본서는 특수한 정치적, 사회적 처지에서 사물의 숫자적 정동대량(靜動大量) 현상을 관찰하고자 한 것임으로 통계학적 관찰, 즉 숫자 자체의 규칙성 또는 법칙성을 발견코져 하는 노력은 전연 없는 것이다."

11) 김용준, 「사실주의 전통의 비속화를 반대하며」, 『문화유산』, 1960년 제2호, 88쪽.

12) 위의 글, 88~89쪽. 『조선미술사 개요』에서 이여성은 확실히 다른 시기 다른 도자에 비해 고려의 비색–상감청자를 높이 평가했다. 하지만 이여성이 이후의 도자 공예를 타락하는 과정으로 본다는 김용준의 비판은 좀 과도하게 보인다. 가령 분청사기에 관한 다음과 같은 이여성의 서술을 접할 때 우리는 김용준의 비판이 일종의 아전인수식 비판이 아닌가 하는 의문을 갖게 되는 것이다. "이 그림은 密花나 密點이 그릇의 그림이라는 것보다 그릇의 地文으로 되기 때문에 그 무늬 하나하나가 개성을 주장하는 것이 아니라 그것들이 모여서 그릇에 文依를 입히는 예술적 효과를 갖게 되었고 둘째 이 그릇의 빛갈이 담갈지(淡褐地)에 백토상감 또는 담회청지(淡灰靑地)에 백토상감인 만큼 박력은 없으되 순탄한 색조에 조화를 가져오게 된 까닭이다. 特點은 분명히 도자 공예의 한 창작적 의의를 갖게 된다."(179쪽)

13) 리여성, 「우리나라 건축에 민족적 양식을 도입하는 문제에 관하여」, 『문화유산』, 1958년 제1호. 15쪽.

14) 리여성, 『조선 건축미술의 연구』, 평양: 국립출판사, 1956, 16쪽.

15) 위의 책, 16쪽.

16) 『레닌전집』 15권, 180쪽(로문판); 리여성, 위의 책, 17쪽 재인용.

17) 리여성, 위의 책, 18쪽.

18) 위의 책, 15쪽.

19) 위의 책, 1쪽.

20) 이여성과 하우젠슈타인의 영향 관계를 언급한 것은 김용준이다. 김용준, 「사실주의 전통의 비속화를 반대하며」, 『문화유산』, 1960년 제2호, 83~84쪽. 실제로 이여성은 『조선미술사 개요』에서

두 차례, 한 번은 간접인용의 형태로(19쪽), 하나는 직접인용의 형태(44쪽)로 하우젠슈타인을 인용했다.

21) Vladimir Friche, 김휴 역, 『예술사회학』, 온누리, 1986, 16쪽. 하우젠슈타인의 저서는 일찍이 일본어로 번역되었다. 예컨대 그의 주저인 *Die kunst und die gesellschaft*(1916)은 1928년 坂本勝이 『藝術と唯物史觀』(東京: 同人社書店, 1928)로 번역·출간했다. 한편 프리체의 『예술사회학』 일본어번역판은 1930년 新潮社에서 발간되었다. 하우젠슈타인과 프리체의 견해는 1930~1940년대 조선사회에도 꽤 알려져 있던 것 같다. 이에 대해서는 안함광의 「문예론」(1947); 김재용, 이현식 역, 『민족과 문학』, 박이정, 1998, 247~250쪽 참조.

22) Vladimir Friche, 김휴 역, 『예술사회학』, 온누리, 1986, 17~18쪽.

23) 이 책 4장 참조.

24) 다른 글에서 이여성은 석굴암 조각을 이렇게 묘사했다. "오늘의 예술해부학적 표준비례에 상응하며 또는 접근하는 수치로서 자못 균형된 체구를 가지고 있다. 이것은 이 거상의 조각예술이 종전과는 달리 엄밀한 과학적 추구로서 인체 전형에 도달하려는 것을 보여준다. 따라서 전 시기 이래 소박한 모방과 추상으로 이루어진 불상의 괴기성, 기형성은 여기서 거의 소멸되고 말았다. …이 불상은 얼굴, 몸, 팔, 다리로부터 그 손가락에 이르기까지 부드럽고 탄력있는 살속으로 혈맥이 통하는 것처럼 느껴지며 심지어는 그의 몸에서 체온을 감촉할 수 있을 것 같이 느끼게 하는바 이것이 이 불상이 가지는 탁월한 사실주의적 예술의 강대한 매력에 기여하는 것임은 물론이다."(리여성, 「석굴암 조각과 사실주의」, 『문화유산』, 1958년 제4호, 34~35쪽)

25) 김용준, 앞의 글, 83쪽.

26) 위의 글, 84쪽.

27) 물론 이러한 생각이 문인화풍에 대한 전면적인 부정으로 이어지지는 않는다. 이여성은 이렇게 말했다. "그러나 문제는 線이나 沒骨이나 或種의 구도법이나 수묵중심단채법이나 여백존중이나 낙관제화형식 등 제 형식을 버려야 된다는 것을 의미하는 것이 결코 아니요 이 모든 형식이 엄밀한 사생에서 출발하는 것이 아닌만큼 그 형식들이 사실수단으로서 살아나지 못하였다는데서 문제가 있다. 이와 같은 회화형식으로 사실의 묘법을 재발견할 수 있게 된다면 이는 새로운 공헌으로 될 것이다."(212쪽)

28) 김용준, 「회화사 부문에서 방법론상 오유와 사실주의 전통에 대한 외곡」, 『문화유산』, 1960년 제3호, 53쪽.

29) 김용준, 위의 글, 64쪽.

30) 위의 글, 64쪽.

31) 위의 글, 75쪽.

32) 위의 글, 64쪽.

33) 김용준, 「사실주의 전통의 비속화를 반대하며」, 『문화유산』, 1960년 제2호, 94쪽.

34) 리여성, 『이. 브. 쓰딸린 全集』第13卷; 리여성, 『조선미술사 개요』(평양: 국립출판사, 1955), 影印本 한국문화사, 1999, 12쪽 재인용.

35) 아. 아. 즈다노브, 「쏘련 전 련맹 공산당 중앙위원회에서의 쏘베트 음악일꾼들의 협의회」, 리여성, 『조선 건축미술의 연구』, 평양: 국립출판사, 1956, 13쪽 재인용.

36) 리여성, 「새 중국학계의 인상」, 『문화유산』, 1957년 제2호, 79쪽.

37) 리여성, 『조선 건축미술의 연구』, 평양: 국립출판사, 1956, 152쪽.

38) 박계리는 이러한 이여성의 견해를 '동·서양화 집대성론', 또는 '전통미술개조론'이라고 규정했다. 또한 박계리는 이에 반하는 김용준의 견해를 '전통우월론'이라고 칭한다. 박계리, 「김일성주의 미술론 연구: 조선화 성립과정을 중심으로」, 『통일문제연구』 제15권 1호, 293~295쪽.

39) 김용준, 「회화사 부문에서 방법론상 오유와 사실주의 전통에 대한 외곡」, 『문화유산』, 1960년 제3호, 71~72쪽.

40) 위의 글, 72쪽.

41) 김용준(1960년 제2호), 앞의 글, 93쪽.

42) 위의 글, 84~85쪽.

43) 조법종, 『고조선, 고구려사 연구』, 신서원, 2006, 101쪽. 이 자료는 최열 선생님이 추천해주셨다. 이 자리를 빌려 감사 인사를 전하고 싶다.

44) 김용준(1960년 제2호), 앞의 글, 85쪽.

45) 조법종, 앞의 책, 100~104쪽 참조.

46) 실제로 이후 이여성의 글은 더 이상 발표되지 않았고 그의 이름은 북한학계에서 사라졌다. 하지만 이여성의 이름은 1999년에 리재현이 펴낸 『조선력대미술가편람』 증보판에서 복원됐는데 그것도 독립된 하나의 이름으로서가 아니니 동생 이쾌대의 이름을 빌려서 복원됐다. 〈리쾌대〉 항목이 서술 말미에는 다음과 같은 짧은 구절이 등장한다. "리쾌대의 형 리여성은 제1기 최고 인민위원회 대의원이였으며 조선화를 잘 그린 역사학자, 미술사가였다. 리여성은 〈조선미술사〉, 〈조선건축사〉, 〈조선공예사〉를 서술하였다. 리여성의 제자는 조준오이다."(리재현, 『조선력대미술가편람』(증보판), 문학예술종합출판사, 1999, 292쪽)

47) 박승희, 「만화잡지 〈활살〉에 표현된 장진광의 반동성」, 『조선미술』, 1958년 제6호, 7쪽.

48) 정관철, 「당의 붉은 편지와 작가 예술인들에게 주신 10월 14일 수상동지의 교시 실천을 위하여: 조선미술가동맹 중앙위원회 제3차 확대전원회의에서 한 정관철 위원장의 보고 요지」, 『조선미술』, 1959년 제3호, 5쪽.

49) 정관철, 「조선 로동당 제3차 대회 결정 실행을 위한 미술가 동맹 사업 정형에 대하여: 조선미술가동맹 제33차 확대상무위원회 정관철 위원장의 보고」, 『조선미술』, 1959년 제9호, 7쪽.

50) 리여성, 『조선복식고』, 백양당, 1947, 34쪽.

51) 위의 책, 35쪽.

52) 리여성, 「석굴암 조각과 사실주의」, 『문화유산』, 1958년 제4호, 33쪽.

53) 위의 글, 46쪽.

54) 위의 글, 33~34쪽.

5. 예술과 사회의 상호작용

: 한상진(韓相鎭)의 예술사회학과 미술사

2016년 〈변월룡〉展에서 만난 한상진

2016년 봄 국립현대미술관 덕수궁 분관에서 〈변월룡〉전(展)이 열렸다. 변월룡(1916~1990)은 연해주에서 태어나 러시아 상트페테르부르크(舊레닌그라드)에서 미술교육을 받고 화가가 됐다. 구(舊)소련 레핀예술아카데미 부교수로 활동하던 변월룡은 1953년 소련문화성의 지시에 따라 북한에 파견됐다. 북한에서 머문 1년 3개월(1953년 6월~1954년 9월) 사이에 변월룡은 평양미술대학 학장 겸 고문으로 활동하면서 북한미술가들을 지도했다.

변월룡은 북한미술의 형성 과정을 이해하는 데 매우 중요한 인물이다. 해방 직후부터 1950년대 후반까지 북한미술가들은 소련미술의 학습에 열중했다. 그들은 이른바 '사회주의 리얼리즘'으로 지칭되는 소련미술을 배워 미술에서 낡은 과거의 잔재를 청산하고 새로운 미술을 건설하고자 했던 것이다. 당연히 초기 북한미술은 제작 태도, 작가관, 작품의 형식과 내용, 제도, 미술사 서술의 전 영역에서 소련미술의 영향을 강하게 받았다. 소련과 북한 간 활발한 인적교류가 그 바탕이 됐다. 이미 1946년에 연간 150명의 북한 유학생을 3~5년간 소련에 유학 보내는 프로그램이 구축됐다. 1949년 후반 무렵 소련에는 600명 이상의 북한 유학생이 머물고 있었다는 기록이 있다.[1]

그 가운데는 미술가들도 상당수 포함되어 있었다.[2] 또한 많은 소련 미술가들이 북한을 방문했다. 1947년에 베드베쪼브·나림은 등 소련 미술가들이 참여한 모스크바지구 미술가 전람회가 열렸는가 하면 1949년에는 평양시 문화회관에서 소련미술가 마카로브의 강연, 소비에트연맹 문화사절단으로 온 스딸린상 수상작가 크·이·휘노게노브가 삼니만 싸림회가 열렸다.[3] 1953년 변월룡이 북한 파견 역시 북한·소련 간 미술 분야 인적 교류의 일환이었다. 특히 변월룡은 이제 막 제 모습을 갖추기 시작한 평양미술대학의 기초를 다지는 데 중요한 역할을 담당했다.

지금도 북한미술의 중추 구실을 하는 평양미술대학은 1947년에 세워진 평양미술전문학교를 전신으로 한다. 이를 바탕으로 1949년 3월 1일 국립미술학교(평양미술학교)가 설립됐다. 이 학교는 해방 후 1950년까지 북한에 신설된 15개의 각종 대학 가운데 하나로 회화·조각·도학(圖學)의 세 학부를 두었다.[4] 국립미술학교는 1952년 10월 평양미술대학으로 확대·개편됐다. 당시 북한미술계의 핵심 인물들인 김주경·김용준·문학수·정관철 등과 더불어 평양미술대학을 본격적인 궤도 위에 올려놓는 것이 1953년에 북한에 파견된 변월룡의 몫이었다.

따라서 초기(형성기) 북한미술에 관심 있는 사람이라면 〈변월룡〉展은 결코 놓쳐서는 안 될 각별한 기회였다. 특히 북한 체류(1953~1954) 전후(前後) 변월룡의 화풍은 초기 북한미술이 모델로 삼았던 소위 사회주의 리얼리즘 미술을 확인하는 데 필수적인 자료다. 따라서 나는 두세 번 전시장을 방문하여 그의 작품과 아카이브의 관련 기록들을 꼼꼼히 살펴야 했다. 그 가운데 꽤 오래 내 눈길을 잡아끈 것은 변월룡이 그린 북한문예계 인물들의 초상화였다. 그 중에는

조류학자 원홍구(1888~1970), 소설가 한설야(1900~1976), 이기영(1895 ~1984), 무용가 최승희(1911~1969) 같은 인물의 초상화가 누루 포함 되어 있었다. 미술계 인사 중에는 화가 배운성(1900~1978), 그리고 김용준의 초상화가 눈에 들어왔다. 그런데 초상화를 주제로 한 전시 장을 돌아보며 아주 반가운 얼굴을 만났다. 변월룡이 그린 미술사학 자 한상진(韓相鎭, ?~1963)의 초상화가 그것이다. 한상진은 나와는 각 별한 인연을 지닌 존재다. 처음 그의 글을 접한 때는 2009년이다. 당시 나는 해방기 이여성의 문헌을 찾다가 그의 글을 처음 발견했다. 이여성의 이름 옆에 빈번히 등장하는 한상진이 어떤 사람인지 궁금 해서 그의 글을 찾아 읽었는데 예술사회학과 미술사에 대한 그의 관점이 매우 독특하고 흥미로워서 언젠가 그에 대한 글을 꼭 써보리 라 다짐했다. 그 다짐은 2012년에 실현됐다. 여러 한상진 관련 자료 들의 수집과 독해, 선행 연구들[5]에 대한 검토를 바탕으로 학술지 『미학예술학연구』에 「해방공간 예술사회학의 이론과 실천: 1940~ 1960년대 한상진의 미학 미술사론을 중심으로」를 발표했던 것이다. 이 글은 한상진에 대한 최초의 본격 연구다. 나에게는 이여성 연구 (2009)에 이어 월북 미술인들에 대한 연구를 본격적으로 시작한 논문 이라는 의의가 있는 글이기도 하다.

2012년에 논문을 쓸 때도 그랬지만 지금도 한상진에 대한 기록이 나 자료는 풍부하다고 할 수는 없는 상태다. 그가 남긴 비평문이나 저작들은 여럿 존재하지만 그의 삶과 행적을 살필 자료는 거의 전무 한 실정이다. 따라서 한상진의 삶을 재구성하는 일은 조심스러울 수밖에 없다. 여기서는 현재 확인 가능한 자료들을 바탕으로 한상진 의 삶의 궤적을 복원하면서 그의 예술론·미술사론을 살펴볼 작정이 다. 물론 현재 채울 수 없는 부분은 공란으로 두게 될 것이다. 앞으로

그 공란을 채울 날이 오기를 고대할 따름이다.

다시 변월룡이 그린 한상진의 초상화로 돌아오면 이 화가는 한상진을 매우 지적인 학자로 묘사했다. 인물을 그린 때 그의 겉모습뿐만 아니라 그의 계급적 정체성, 당파적 입장과 성품까지 그려내야 한다는 사회주의 리얼리즘의 요구를 화가는 매우 충실히 수행했다. 미술작품을 배경으로

변월룡 〈미술학자 한상진〉, 유화, 1953

연필을 들고 생각에 잠겨 있는 안경 낀 한상진의 모습은 인텔리겐챠(지식인) 특유의 사색가적 기질을 유감없이 보여 준다. 양복 상의 한쪽 주머니에 찔러 넣은 책, 한 손을 주머니에 넣고 몸을 살짝 기울인 모습은 다소 건조하게 느껴지는 표정과 어울려 미술사학자에 대한 화가의 태도를 엿볼 수 있게 해준다. 그림의 전체적인 분위기는 매우 담백하고 깨끗하다. 물론 미술사학자 한상진의 삶 자체는 그림에서처럼 평온하고 조용하지 않았다. 북으로 간 다른 많은 미술비평가·미술사가들과 마찬가지로 그의 삶과 사상의 궤적 역시 강도 높은 긴장을 내포하고 있다.

해방공간의 미술사가

한상진의 이름은 해방공간에서 처음 등장한다. 예컨대 조선조형문화연구소 발족에 관한 『조선일보』1947년 3월 14일자 기사에서 그의 이름을 찾아볼 수 있다. 이 기사에 따르면 1947년 3월에 발족한

'조선조형문화연구소'는 임시사무소를 덕수궁미술관에 두었으며 김재원·송석하·이규필·윤희순·이여성·한상진·민천식 등 7명이 간사로 활동했다. 국립박물관 관장을 역임한 김재원(1909~1990)의 회고에 따르면 이 가운데 한상진과 민천식의 합류는 이여성의 의지가 개입된 경우다. 민천식은 와세다 대학을 졸업한 학력이 알려져 있으나 한상진의 경우는 아쉽게도 현재 생년과 학력확인이 어려운 상태다. 다만 정황을 살피면 한상진은 대략 1910년대 중반에 태어났고 1947년 경 30대 초반이었을 것으로 추정된다.[6] 한상진은 자신을 조선조형문화연구소에 끌어들인 이여성의 월북(1948년) 이후에도 김재원·김원용·김용준·황수영·이경성 등과 더불어 1949년에 공식출범한 국립박물관 산하 미술연구회의 일원으로 활동했다.[7] 또한 이 시기에 한상진은 이화여자대학교 교수로 재직하면서 6.25전쟁이 시작된 1950년 6월까지 이 대학에서 미술사 교육을 담당했다.[8] 해당 기간 중 한상진은 이여성·김원용·민천식 등과 함께 1945년 12월 25일에 창립된 역사학회(歷史學會) 회원으로 활동하기도 했다. 1948년 2월에 신임된 역사학회 총무부 간사로 그의 이름이 명기돼 있다[9] 1947년에서 1950년까지 한상진의 주요 활동상을 요약하면 다음과 같다.

1) 미술연구회 서양미술 강의

국립박물관에 사무소를 둔 미술연구회는 1949년 이후 매월 1, 2차 각 방면의 권위자들이 참여하는 미술강연을 진행했다.[10] 이 가운데 한상진은 〈다-빈치 그림의 예술적 구조에 대하여〉(1949년 9월 30일), 〈서양예술에 관하여〉(1950년 4월 14일)를 주제로 두 차례 강연에 나섰

다. 미술연구회 강연 중 그밖에 서양미술사를 다룬 발표로는 1950년 이경성의 〈이태리 르네쌍스 회화에 나타난 '싱모닝'〉(1일 14일), 유고열 〈현대의 서양화〉(4월 14일), 1952년 부르노오(미국공보원)의 〈미국 회화에 대하여〉(5월 20일)가 있다.[11]

2) 현장 미술비평

이 기간 중 한상진은 경향신문·동아일보·새한민보 등에 동시대 미술에 대한 비평문을 발표했다. 열거하면 다음과 같다.

「김기창, 박래현 양화백 합동전소평」(경향신문, 1948년 4월 4일)
「무체계적인 혼란」(경향신문, 1948년 8월 22일)
「畿中美術展을 보고」(동아일보, 1949년 10월 15일)
「美術文化協會展槪評」(새한민보, 제3권1호, 1949년 1월)

3) 논문/단행본(교과서)

해방공간에서 한상진이 발표한 논문 형태의 글로는 1950년 6월 『학풍(學風)』 통권 13호(을유문화사)에 발표한 「예술사회학의 제문제」가 있다. 또 1949년 12월에는 문교부 후원하에 『먼나라 미술의 발달: 학생서양미술사 입문』(조선문화교육출판사)을 발표했다. 책 첫머리에는 문교부 장관 안호상의 추천서가 실려 있는데 그 내용은 다음과 같다. "이 책은 대학 특히 미술대학 사범대학 서양미술사 학생용 교본 및 중등학교 사회생활과 먼나라 생활 역사 부분과 미술담당교사의 참고독본 및 일반교양도서로 유익함이 있을것으로 인정됨으로

이에 이를 추천함."12) 1995년 김경연 등은 이 책에 대하여 '한글로 쓴 최초의 서양미술사 입문서'로서의 의의를 부여하는 한편 이 책이 고대미술에서부터 20세기의 다양한 미술사조까지 체계적으로 서술 했으나 갖가지 미술사적 사항들을 개설적으로 나열하는 데 그친 한계를 지니고 있다고 평했다.13)

4) 번역서

1949년 한상진은 허버트 리드(Herbert Read)의 『예술과 사회』를 번역하여 조선문화교육출판사에서 출간했다.14) 여세기(呂世基)는 이 책의 서평에서 한상진의 번역을 충실하고 창달한 역필로 평했다.15) 또한 동아일보 1949년 4월 9일자 서평에서는 이 책이 번역에 충실하면서도 원문번역에 충실할 경우 발생하는 난해한 점이 없다며 역자 한상진 씨의 실력과 고심(苦心)에 경의를 표한다고 썼다.16)

여세기, 「신간평: 『예술과 사회』」, 『경향신문』, 1949년 4월 18일.

이상에서 살펴본 대로 1947년에서 1950년까지 한상진은 미술계에서 비평가·번역가·미술사가로 활발히 활동했다. 이 시기 그의 활동에서 특기할 점은 미술연구회에서 함께 활동한 동료들—예컨대 민천식·황수영—처럼 박물관 학예활동이나 한국미술사 서술에 몰두하기보다는 주로 서구의 이론을 미술사 서술이나 비평에 반영하려고 노력했다는 점이다.

한상진의 예술사회학론: 「예술사회학의 제문제」(1950)

이제부터 해방기 한상진의 미술론을 꼼꼼하게 읽어보기로 하자. 이 시기에 그가 발표한 글 가운데 특별한 주목을 요하는 글은 「예술사회학의 제문제」라는 글이다. 6·25전쟁 발발 바로 직전인 1950년 6월 한상진이 『학풍』 13호(을유문화사)에 발표한 글이다. 이 글은 미학의 학문적 전통에서 예술학이, 예술학의 학문적 전통에서 예술사회학이 출현하는 역사적 과정을 되짚으면서 예술과 사회의 관계를 어떻게 설정할 것인가를 묻고 있다. 물론 이러한 접근 자체는 해방공간에서 전혀 새로운 것은 아니었다. 예컨대 경성제국대학 철학과 출신으로 당시 동국대학교 교수로 있던 김용배(金龍培)는 『미학·예술학』(1948)에서 선험철학적 미학파와 경험과학적 미학파를 구분하고 경험과학적 미학파의 하위에 심리학적·생리학적·사회학적·인류학적미학파를 두었다.[17] 하지만 이러한 여러 입장들을 개념화·범주화하는 데 치중하는 김용배와는 달리 한상진은 미학에서 예술학, 예술학에서 예술사회학으로의 전개를 역사적 발전 과정으로 이해했다. 이러한 역사적 인식은 적어도 1940년대 후반의 우리 미학, 미술사학계에서 달리 찾아볼 수 없는 것이다.

1) 예술학의 출현 과정: 미학에서 예술학이 독립한 이유

이 글의 초반부는 미학에서 예술학이 출현하는 과정과 그 의의를 짤막하게 다루고 있다. 우선 그는 '미(美)의 본질'을 어떻게 해명할 것인가의 문제를 제기했다. 한상진이 보기에 "미란 우리의 주관적인 취미의 판단에 의하여 일어나는 감각작용임은 부정할 수 없는 사실"이기에 독자적인 하나의 과학으로서의 자립 이후에도 미학은 과학으로서의 확고한 터전을 갖추지 못했다.[18] 그에 의하면 이러한 한계는 칸트가 『판단력 비판』에서 "미(美)란 대상 그 자체의 성질이 아니고 대상이 우리의 주관에 주는 감각적인 인상의 작용"이라는 전제하에 주관의 정밀한 분석을 통하여 미감의 정체를 캐내려고 시도하여 미학의 학문적 지위를 확고히 한 이후에도 여전히 뒤따르는 문제였다. 미의 주관적 속성이라는 문제에 직면하여 칸트는 '초감성적 실체' 또는 '초감성적 비결정 개념'이란 것을 안출하여 거기에다 주관적 취미의 객관적 근거를 두려했으나 한상진이 보기에 그것은 "구름과 같이 걷잡을 수 없는" 것이다. 하여 이후의 미학은 칸트로부터 본격화된 문제, 곧 "객관적 근거의 정체를 현현(顯現)하기 위한 피어린 모색의 자취"가 되는 것이다.[19]

이런 관점에서 그는 19세기 후반 '아래로부터 미학'의 등장에 주목한다. 페히너(Gustav Theodor Fechner, 1801~1887)와 립스(Theodor Lipps, 1851~1914)가 그 대표자로서 이들은 "과학적, 경험적 방법을 빌려" 미의 본질을 해명하려고 했다. 즉 이들은 "미를 근본적으로 주관적인 작용이라는 것을 한 개의 산 경험적 사실로서 인정하되 미감을 순수한 생리적 또는 심리적 현상으로 간주하여 이를 자연과학의 견지에서 고찰하고자"[20] 했다. 하지만 한상진이 보기에 페히너와 립스는 미의

탐구에 있어 과학적 확실성의 문제를 결부시킨 공로가 있으나 미적 취미의 내용과 본질을 구체적으로 해명하는데 이르지 못했다. 다음으로 저자의 시선은 피들러(Konrad Adolf Fiedler, 1841~1895)로 향했나. 그에 따르면 피들러는 미와 예술의 분리를 꾀하여 "미를 자연미 혹은 자연적 감각의 소산이라고 하고 예술에 대해서는 미에 대치하여 진(眞)을 끌어와서 진리 인식의 촉진을 예술의 유일한 과제로 인

빌헬름 하우젠슈타인(1882~1957)

정하여"(미학과 분리된) 예술학을 내놓고자 했다. 하지만 이러한 시도 역시 한상진이 보기에는 형식적·추상적인 관점에서 진리의 내용을 확연히 규명하지 못하였고, 그 결과 예술의 개념마저 흐려놓는 우를 범한 것으로 보인다. 이는 피들러를 계승한 우티츠(Emil Utitz, 1883~1956)도 마찬가지여서 이들은 "기껏 주관적인 추상적 일반개념 법칙을 끌어낼 따름"이다.21)

결국 1950년의 한상진에게 중요한 것은 미적 취미의 형식보다는 내용이다. 그가 보기에 형이상학적, 자연과학적, 예술학적(피들러式) 방법으로는 우리가 현실에서 직면하는 미의 다기성 문제를 해결할 수 없다. 왜냐하면 "미는 인간의 사회적 역사적 생활조건 속에 있기 때문"이다. 이러한 주장은 곧장 예술사회학의 필요성과 의의를 강조하는 것으로 이어졌다.22)

2) 예술사회학: 예술을 사회와 어떻게 연결할 것인가?

이제 한상진이 파악한 예술사회학의 전개 과정을 보자. 먼저 실증주의적 예술사회학을 성립한 텐느(Hippolyte Taine, 1828~1893)가 있다. 그에 의하면 텐느는 한 예술의 내용과 형식이 인종과 기후, 사상과 기풍의 상태에서 발원한다고 보아 극히 과학적인 미와 예술에 대한 접근 방식의 선례를 제시했다. 하지만 한상진이 보기에 이러한 장점에도 불구하고 텐느는 식물학자와 거의 같은 자리에서 "동일한 풍토에 있어서는 동일한 식물이 적응한다"고 하는 소박한 결정론에 머문 한계가 있다. 또 귀요(Marie Jean Guyau, 1854~1888)나 그로세(Ernst Grosse, 1862~1927)에 주목할 수 있을 것인데, 전자가 말한 '보편적 공감과 사회연대'란 현실적으로 존재할 수 없는 개념적인 가정에 불과하며, 후자가 말한 예술의 본질적 조건으로서 경제 조직은 원시적 문화 단계에만 적용된다는 한계가 있다.[23]

예술사회학을 다루는 한상진의 고민은 결국 "예술을 사회와 어떻게 연결할 것인가?"라는 문제였다. 예술과 사회가 밀접한 연관성이 있다는 것을 부인할 사람은 없다. 하지만 학문적 수준에서 양자의 연관성을 규명하는 문제는 결코 쉬운 일이 아니다. 일단 예술과 사회를 인과 관계로 파악하려는 접근이 가능하다. 이것은 특정 예술을 특정한 사회적 계기, 물적 토대의 산물로 보자는 입장이다. 예술을 종족(민족)·환경·시대의 산물로 간주했던 텐느의 접근이 대표적이다. 하지만 이렇게 원인(사회)-결과(예술)로 예술과 사회의 관계를 다루는 접근은 언제나 예술의 주관적·자율적 측면을 축소시키거나 배제하는 결과를 초래하기 마련이다.

그러면 텐느와 귀요, 그로세의 한계를 어떻게 극복할 것인가? 그

가 주목하는 것은 플레하노프(Georgi Valentinovich Plekhanov, 1856~1918), 하우젠슈타인(Wilhelm Hausenstein, 1882·1957) 그리고 프리체(Vladimir Maksimovich Friche, 1870~1929)였다. 한상진에 따르면 플레하노프의 예술사회학은 사회의 구조를 경제적 요인-사회심리-이데올로기(예술)로 정식화했다. 그는 이 정식에 기초하여 일정한 역사적 단계의 예술을 설명하려고 했지만 한상진이 보기에 그것은 부분적·체계적 서술에는 미치지 못했다. 이러한 한계를 극복하고자 했던 논자가 바로 하우젠슈타인이다. 한상진에 따르면 그는 "광범한 영역에 걸쳐 사회의 역사적 발달의 계제(階梯)에 있어서의 개개 단계와 예술발달의 일정한 단계가 일치되어 있음"을 증명하고자 했다. 하지만 그 역시 사회학적 인식과 방법의 결여로 의도한 바를 성취하지는 못했다. 반면 프리체는 실천적 수준에서 큰 성공을 거둔 것으로 평가된다.

한상진에 따르면 프리체는 "언제나 그리고 어디에서나 한 사회적 형태는 일정한 경제조직과 불가피적으로 일치하고 또 그 사회적 형태는 예술의 일정한 전형과 형식과 또한 합법칙적으로 일치한다"고 했다. 이러한 전제 하에 프리체는 "한편으로는 일정한 예술의 형과 일정한 사회의 형 사이의 법칙적인 연관을 설정함과 아울러 다른 한편으로 유사적 사회형태가 있을 경우에 그와 일정한 예술의 형과

프리-체 著, 김용호 譯, 『예술사회학』, 대성출판사, 1948

의 법칙적인 반복을 명확하게 할 것"을 요구했다. 이것은 말하자면

특정 예술 형식과 특정 사회 형식의 형식적 상동성(相同性)에 주목하자는 요구다. 하지만 이러한 주장은 한상진에게 창의적이지만 여전히 너무나 공식적이며 계기주의적인 한계를 갖는 것으로 보였다. 왜냐하면 "사회형태란 결코 단순한 내용을 갖는 것이 아니고 그 내면에는 이질적인 요소를 동시에 함유하고 있을 뿐만 아니라 그 전형과 모순되는 여러 가지 요소" 역시 간과할 수 없기 때문이다.[24] 이러한 서술의 끝에 한상진은 "속 시원한 결론은 아직껏 못 본채 남아있다"고 말했다. 하지만 그럼에도 불구하고 미학에서 시작된 예술사회학의 여정은 "미적 취미란 개인적, 주관적 작용임에 틀림없지만 그 배후엔 한층 큰 민족과 사회적 주관이라고 불리우는 것의 작용이 있고 한 사회와 민족 사이에는 공통된 미적 관념이 있어 그것이 개인적 취미에 중요하고 결정적인 영향을 주는 것은 부정할 수 없는 사실"[25]임을 확인시켜 준다. 그러므로 한상진은 "특정한 미적 관념이 어떻게 발생하고 어떠한 사회적 사정아래 어떻게 발전하여 변화하느냐를 과학적으로 기술하는 것"은 (아직 누구의 손으로도 이뤄지지 못했으나) 가능한 일이라고 주장했다.

지금까지의 내용을 정리하면 해방기의 한상진은 예술사회학의 전개를 텐느에서 플레하노프, 하우젠슈타인, 그리고 프리체로 이어진 발전 과정으로 이해했다. 사실 이렇게 프리체를 정점에 놓는 예술사회학의 전개 과정 서술은 1930년대 초 이헌구[26)에게서 시작되어 이미 1930~40년대에 김남천[27]·안함광[28] 등에 의해 보편화된 시각이었다.[29] 게다가 1950년 당시에 이미 프리체의 중요한 두 권의 저서는 한글로 번역 출판되어 있었다.[30] 한상진이 지적한 프리체의 한계 -공식적(도식적)이며 계기주의적이라는 한계—역시 이미 이헌구나 임화[31] 등이 지적한 것이다. 이런 관점에서 본다면 「예술사회학의

제문제」의 의의는 미학·예술학의 전개 과정을 이미 잘 알려진 예술사회학의 선개 과정에 절합시킨 것에 지나지 않는 것으로 보일 수 있다. 게다가 이러한 발상 자체 역시 미술사 서술에서 피들러와 텐느의 조율을 추구한 고유섭의 선례 「조선탑파의 연구」(1948)를 감안할 때 전혀 새로운 것이었다고 말할 수도 없다. 고유섭은 이미 여러 근에서 미술사 서술에서 플레하노프의 프리체의 수용 문제를 언급한 바 있다.[32] 하지만 「예술사회학의 제문제」가 갖는 시대적·학문적 함의는 결코 가볍지 않다. 무엇보다 해방기 한상진이 미술비평과 미술사 서술이라는 실천 영역에서 하우젠슈타인과 프리체의 적극적인 수용을 추구하고 있다는 점에 주목해야 한다. 이는 수용의 필요성을 강조했던 전대(이를테면 고유섭)의 논의를 더욱 확장시킨 것이다. 더욱이 1940년대 후반 그는 이미 실천의 영역에서 공식적이며 계기주의적인 프리체(어쩌면 예술사회학 일반)의 한계를 넘어서고자 시도하고 있었다. 그 결과는 만족스럽지는 않더라도 최소한 의미 있는 시도였다는 평을 들을 자격은 있다. 이제 이하에서는 그 내용을 구체적으로 살펴보기로 하자.

한상진의 미술비평과 미술사 서술
: 『먼나라 미술의 발달』(1949), 『예술과 사회』(1949)

1) 해방 이후 예술의 존재 방식: 사회 변화에 대응하는 미술!

그런데 당시 한상진이 하우젠슈타인과 프리체를 주역으로 내세운 예술사회학을 거론한 이유는 무엇일까? 이 물음에 답하려면 먼저 '동시대 미술'을 논했던 미술비평가로서 한상진의 입장을 확인할 필

요가 있다. 프리체는 "사회적 형태는 예술의 일정한 전형, 형식과 합법칙적으로 일치한다"고 주장했다. 프리체를 따라 해방공간의 한상진은 "광범한 영역에 걸쳐 사회의 역사적 발달의 계제(階梯)에 있어서의 개개 단계와 예술발달의 일정한 단계가 일치되어 있다"고 생각했다.[33] 그런데 이러한 관점을 미술비평, 곧 현실의 미술 실천에 적용하면 어떤 결론이 도출될까? 이에 대하여 미술비평가 한상진은 「무체계적인 혼란」(1948)이라는 글에서 "움직이는 현실 속에서 새로운 예술의 새로운 내용을 파악하여 그에 적절한 새로운 형식을 창조할 것"[34]을 요구했다. 프리체를 따라 사회적 형태와 예술적 형식이 연결되어 있다고 믿는 논자는 사회의 변화에 호응(대응)해 예술 역시 변화해야 한다고 보았다. 한상진은 동시대 미술가들에게 해방 이후의 사회 변화에 대응하는 새로운 미술 형식을 창조하라고 요구했다.

하지만 한상진이 동시대 미술에서 확인한 현실은 이러한 기대와 크게 어긋나 있었다. 이를테면 양화가들은 서구의 양화를 피상적으로 섭취하여 "자신(自身)없는 자체(自體)를 교묘하게 컴프라쥬하고 있다"[35]는 것이다. 한상진에 따르면 "김재선씨와 임군홍씨의 그림은 '반·상·곳흐'(빈센트 반 고흐)의 수법 그대로"인데, 이것은 문제다. 왜냐하면 "고흐의 기법은 앞으로 조선유화가 채택해야할 내용을 묘하는 데 있어서 결단코 적용될 수 없다"고 보기 때문이다.[36] 당시 한상진이 소망했던 미술은 변화하는 현실에 대응하는 새로운 미술이었다. 이런 관점에서 보면 서구 미술의 의의는 시대의 변화에 응하여 항시 발전해 간다는 점에 있다. 따라서 한상진은 조선의 화가들이 서구미술을 수련하고 그 과정에서 남의 것을 겸허하게 받아들일 필요가 있다고 주장했다. 하지만 문제는 조선의 화가들이 서구미술의 일방적 수용에 머물고 있다는 점이다. 이러한 현상은 당시 한상진에

게 '무체계한 혼란'으로 보였다. 그의 말을 들어보자.

> 잘 알려져 있다시피 조선의 양화(洋畵)는 '유로파' 특히 불란서근대
> 파에서 결정적으로 많은 영향을 받게 된 것으로 그나마 직접 아닌 다
> 른 나라(왜국)의 손을 거쳐 받아들였기 때문에 그 요역(要譯)에서 오는
> 기진 패에도 믈른이기니의 힝기발건체기는 그 곳이 히픔에 비거 히픔
> 으로서의 낙후성이라든가 정상적인 발전경로를 밟지 못하였다는 불리
> 한 뭇 사실과 더불어 마침내 무체계한 혼란을 일으켰고 (…중략…) 작
> 가로서의 확고한 심적 체도(體度)와 예술적 인식의 결함을 초래하여
> 성실성이 부족한 안이한 화격 제작에 떨어지고 말았던 것이다.[37]

2) 사회 형태와 예술 형태의 상호작용: 미술사의 근본 원리

그렇다면 무체계적인 것에 반하는 체계적인 것이란 무엇인가? '체
계적인 것'을 보여주는 일, 이것은 대학의 미술교육자, 미술사가, 그
리고 현장의 비술비평가로서 해방공간의 한상진이 떠맡은 과제였
다. 그 좋은 모델은 물론 하우젠슈타인과 프리체다. 하우젠슈타인과

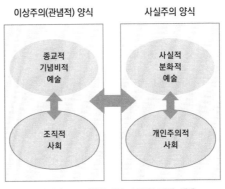

블라디미르 프리체의 예술-사회의 관계 체계

프리체는 인간 사회의 발전에 있어서 각각의 시대에 적합한 예술은 어떤 예술인지를 탐구했다.[38] 이를 위해 그들은 모든 사회경제적 형태를 두 가지의 기본적 전형, 즉 '조직적 사회'와 '개인주의적 사회'로 총괄하고 이에 따라 예술의 모든 전형도 종교적-기념비적인 것과 사실적-분화적인 두 가지 기본 전형에 총괄했다.

한상진이 1949년에 발표한 『먼나라 미술의 발달: 학생서양미술사 입문』(조선문화교육출판사)은 프리체式 체계를 도입하여 서술한 미술사의 사례다. 이 책에서 한상진은 서구미술사를 관념적 양식과 사실적 양식의 상호작용의 역사로 보는 프리체의 방식으로 서술했다. 가령 "이집트 미술은 자연숭배와 불사의 관념으로 이루어진 독특한 종교와 왕의 권세에서 빚어진…종교관념의 표현이고"(2쪽), "15세기 말엽에 들어서자 마침내 눈도 쓰리게끔 활짝 핀 르네쌍스의 미술은 전세기(14세기)의 사실의 세계에서 한 걸음 나아가서 새로운 이상에의 세계로 들어간"(42~43쪽) 것이다. 19세기 말 쌰방느(퓌비 드 샤반느) 등의 화풍을 이상파(Idealism)로 규정하여 쿠르베의 사실주의와 비교하는 부분은 프리체式 예술사 서술의 중핵인 변증법적 역사 인식이 투영된 것으로 특히 인상적이다. 그의 말을 들어보자.

19세기 말에 이르러 한쪽으로 쿠르베의 손으로 이루어진 사실주의는 미술로 하여금 현실에 발붙이게 하여 새로운 발전을 이룩하였고 다른 한쪽으로 이와 정반대의 길을 나아가려는 이상주의파가 일어났는데 이것이 현실과는 먼 시적인 꿈의 세계를 동경하는 점에 있어 종래의 로맨티시즘에 퍽 가까우나 그러나 삶을 뚜렷이 의식하고 깊은 회의(懷疑) 속에서도 언제나 아름다운 희망과 목적을 갖는 점에 있어 그와는 아주 달랐다.[39]

한편 인상주의 이후의 근대미술사 서술 역시 프리체의 영향이 두드러진다. 프리체에 따르면 자본주의에 기반한 부르주아 문화는 극단적 개인주의의 길로 나갔다. 서로 고립되고 자족 그에미 자기 자신만을 긍정할 뿐인 극단적 개인주의적 사회에서는 예술가도 극단적 개인주의자가 될 수밖에 없다는 것이다.[40] 이런 관점에서 서술되는 현대미술사는 "자아의 창조를 예술의 가장 중요한 요소로 삼는"(96쪽)

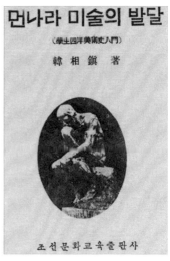

한상진, 『먼나라 미술의 발달』 조선문화교육출판사, 1949

야수파, "물체를 여러 조각으로 헐어서 이를 대상의 추상적인 형식에서 떠나 자기의 주관에 의하여 멋대로 구성하려고 하였던"(97쪽) 입체파, "공기와 광선은 그리지 않고 주관적인 형식의 구도와 빛깔로서 대상의 깊은 내면성과 정신을 즐겨 그린"(99쪽) 표현파, "현실의 세계를 떠나서 꿈의 세계를 찾는 것을 이상으로 했던"(100쪽) 초현실파, 그리고 "자연을 모방하고 그에 접근하려는 종래의 수법에서 떠나 작가의 주관과 관점을 새로운 방법으로 표현하려고 했던"(102쪽) 현대조각의 양상에 주목할 것이다. 한상진에 따르면 이러한 주관화 양상은 물론 사회적 양상과 맥을 함께 한다. 예컨대 이 논자에게 표현주의는 1차 세계대전과 뒤이어 일어난 혁명으로 말미암은 심각한 사회의 혼란과 생활의 불안에 대한 예술적 대응으로 간주됐다. "이러한 혼란과 불안을 그들의 고유한 전통과 새로운 이상을 사각함으로써 이겨 나가려는 기세가 농후해지고 이는 마침내 미술에도 미쳐 새로운 유파가 나타났으니 이것이 곧 표현주의"[41]라는 것이다.

지금까지 살펴본 대로 『먼나라 미술의 발달: 학생서양미술사 입문』은 작금의 무체계적인 혼란상에 체계를 부여하려는 한 미술사가의 고투를 보여준다. 그런데 이렇게 체계를 부각시키는 일은 필연적으로 예술을 어떤 인과율 속에서 결정론적으로, 또는 계기론적으로 다루기 마련이다. 그래서 그것은 보편을 벗어나는 개별 내지는 주관적 개성을 다루는데 취약하다. 이것은 그 입안자(프리체)나 적용자(한상진) 모두 명확히 인식하고 있는 문제였다. 그래서 프리체는 자신의 예술사회학을 "너무나 어린 과학"이라 칭했던 것이고, 한상진은 "전형과 모순되는 여러 가지 요소" 때문에 괴로워했던 것이다. 이것은 프리체의 영향권하에 있었던 다른 논자들에게도 공통된 과제다. 예컨대 박영희는 1930년대에 사회사와 문학사를 동일하게 생각하는 견해에 반대하며 이 두 사항이 반영의 관계가 아니라 다른 차원, 서로 관계는 갖고 있으나 종속의 관계는 아닌 차원의 관계에 있다는 주장을 내놓은 바 있다.42)

3) 체계와 개성: 구조와 행위의 접근 가능성

그렇다면 문제는 프리체의 한계를 넘어서는 일, 곧 미술사의 차원에서 체계를 관찰·기술하면서도 "필연의 왕국이 갖는 강제성에 대한 반발"(박영희에 대한 문학평론가 김현의 표현)로서 살아 있는 인간(의 개성)을 놓치지 않는 일이다. 이것은 의식의 수동성과 능동성을 함께 존중하는 예술사회학적 미술사 서술을 요청할 것이다. 그런데 사회가 예술에 가하는 구조적 제약을 승인하면서 동시에 개인(예술가)의 능동적 행위를 존중하는 미술사 서술이 가능한가?

이런 관점에서 우리는 1949년 한상진이 허버트 리드의 『예술과

사회』를 번역한 사실에 주목할 수 있다. 『먼나라 미술의 발날』과 같은 해에 같은 출판사에서 번역 출간된 이 책은 체계와 개성을 다함께 존중하는 미술사를 소망하는 미술사가 한상진이 허버트 리드에게서 새로운 가능성을 찾고 있음을 보여준다. 역자 서문에서 한상진은 "텐느와 귀요를 비롯한 일련의 실증주의적, 사회학적 방법을 내세운 예술사회학파"가 "객관

하-바-드리-드 著, 한상진 譯, 『예술과 사회』, 조선문화교육출판사, 1949

적인 존재로서의 예술과 환경 및 사회를 대상으로 하여 거기서 인과관계와 보편적인 법칙을 추상하려고 한 태도"는 종래의 독일의 관념론적 예술론에 비겨 한층 과학적인 것임에는 틀림이 없으나 이들이 "현실적으로 있을 수 없는 형이상학적인 가정"에 기초한 탓에 사계에 새로운 문제를 많이 제기했을 뿐 소기의 성과를 거두지 못했다고 주장했다. 반면에 허버트 리드는 "예술사회학의 기본적인 방법에 따라 예술의 사회적인 제약성을 인정하면서 동시에 예술창조에 있어서의 '예술적 본질'과 '개인적 재능'의 중요성, 즉 예술의 독자적인 내용과 목적을 강화"하는 데 성공한 논자로 간주됐다.[43]

"가시적인 세계라는 것은 상상력이 일정한 위치와 가치를 부여하는 영상과 부호의 광이다. 그것은 일정한 미끼와도 같아서 상상이 이를 소화하고 변화시켜야 한다"는 보-드렐(보들레르)의 말을 인용하는 것으로 시작되는 이 저서에서 리드는 시종일관 예술사에서 개성 내지는 개인적 상상력이 갖는 의미를 부각시키고 있다. 리드가

보기에 "사회의 제형태와 이와 일치 하는 예술의 선형에 대한 연구는 어 느 정도까지 사회학자에 의하여 실현 되고 있어" 이에 따라 우리가 연구하 려고 하는 현상도 다소 정리되어 있 지만 이것이 예술의 본질에 대한 오 해나 왜곡으로 이끌어져서는 안 된 다. "예술의 본질적인 성격은 욕구를 채울 수 있는 생산에서나 종교적 내 지 철학적인 사상의 표현에 있는 것

허버트 리드(1893~1968)

이 아니고 종합적이고 동시에 그 자체가 한 개의 생명을 갖는 세계를 창조할 수 있는 인간적 능력에 있기"44) 때문이다.

이러한 주장은 예술이란 '변증법적 활동'이라는 생각이 전제돼 있 다. 리드가 보기에 "그는 한 개의 테-제로서의 이성을 안티 테-제로 서의 상상에다 부딪치게 하여 그 모순을 해결케 함으로써 한 개의 새로운 통일 또는 종합에 도달한다".45) 그것은 "하나는 개인이고 다른 하나는 사회인 상반하는 양극사이에 일어나는 불꽃과 같은 것" 이다. 그렇다면 우리는 예술을 자율적 활동으로 존중할 필요가 있다. 그것은 "인간의 다른 모든 활동과 같이 생리적 조건에 입각"하지만, "독자적 내용 및 목적과 더불어 독립될 수 있는 것"이기 때문이다.46)

한상진은 허버트 리드로부터 (프리체로 대표되는) 예술사회학 일반 의 문제, 곧 사회경제적 토대와 예술을 기계적으로 연결하는 접근 방식으로부터 벗어날 가능성을 발견하고자 했다. 이것이 그가 이 책을 번역한 이유였다. 이런 시각은 허버트 리드를 국내에 소개한 최재서가 리드를 통해 프로이트를 끌어들이면서 개성(personality)과

성격(character)을 구분한 선례를 떠올리게 한다. 리드를 따라 최재서는 틀에 매이고 굳어져 참신 창작과 민 기리에 있는 예술을 '성격'과 연관된 것으로, 창작의 원천이 되는 생기 있는 독창적 예술의 영역은 '개성'과 연관된 것으로 이해했다. 이러한 구분은 물론 성격과 상반된 개성(그리고 낭만주의)을 옹호하기 위한 토대가 될 것이었다.[47] 1949년 넝시 안닝민은 일제식민기 시기에 최재서 등에 의해 '개성'의 대변자로 이해된 리드를 예술사회학과 결합시켜 체계와 개성을 함께 아우르는 미술사를 지향하고 있었다. 그것은 구체적으로 어떤 모양새를 갖게 될 것인가? 예컨대 우리는 해방공간에서 한상진이 이쾌대의 독특한 리얼리즘을 옹호한 대표적인 비평가였음을 떠올릴 수 있다. 그는 이 시기에 이쾌대가 발표한 〈조난〉을 사회현실에 부합하는 예술 형식이면서 동시에 작가 개인의 조형의지가 남김없이 표출된 역작으로 평가했다. 그의 말을 들어보자.

> 그 모티브의 현실성이라든가 적절한 구도의 채택은 같은 군상을 다룬 작품이면서 〈해방고지〉보다 훨씬 완결된 성과를 거두는 역작이 아닐 수 없다. 즉 전번의 산만한 인물 표정이라든가 화면전체의 통일성에 비겨 여기에는 삼각형 구도 속에 배열된 군상은 완전한 한 개의 통일을 이루고 있다. (…중략…)작가의 조형적인 의지가 남김없이 표출되었으며 거기다가 표현의 정확성이 힘을 얻어 역작으로서의 높은 화격을 남김없이 자아내고 있다.[48]

미술사가로서는 어떤가? 이 기간 중 한상신이 쓴 유일한 미술사 『먼나라 미술의 발달』은 체계와 개성의 관계를 미술사의 축에서 면밀하게 관찰한 역작으로 보기에 어려운 것이 사실이다. 이러한 한계

는 시간의 문제에서 비롯된 것일 수도 있고, 현실적으로 보편/개별의 균형을 잡는 일이 매우 어렵다는 사정에서 기인한 것일 수도 있다. 그럼에도 우리는 해방 공간에서 한상진이 보편과 개별, 구조와 행위, 객관과 주관, 체계와 개성 사이에서 보여준 남다른 균형감각은 기억해둘 필요가 있다. 그러나 이런 독특한 균형 감각은 이후의 사회 변동에 따라 위기에 봉착하게 된다.

북(北)으로 간 미술사가

한상진은 1950년 전쟁 와중에 북으로 갔다. 그것은 자발적인 월북이었을까? 아니면 납북이었을까? 일단 1950년 6월, 전쟁 직전까지 그가 남한의 제도권 안에서 활발히 교육·저술활동에 전념했고, 그 교육이나 저술 내용에 이데올로기적 경도나 당파성이 비교적 두드러지지 않았다는 점에 주목할 필요가 있다. 1991년 김재원은 한상진을 김용준·민천식과 함께 "우리 미술과 고고학 분야에 많은 관심을 가진 분들로서 해방과 더불어 기를 펴려 했으나 뜻을 이루지 못한 사람들"로 회고하며 이렇게 썼다. "미술강좌에도 도와주었던 김용준은 자진월북하여 공산진영으로 갔고 한상진은 행방불명, 민천식은 박물관에도 잠시 적을 두었으나 동란 중 오해로 일시 감금된 바 있었으나 사거(死去)하였다."49) 또 다른 곳에서 김재원은 1950년 6월 북한군 점령하의 서울에서 한상진이 자신을 찾아왔는데, 그 후 행방불명이 됐다고 적고 있다.50) 북한미술비평가 리재현의 『조선력대미술가편람』(1999)에서는 한상진의 이 시기 행적을 다음과 같이 기록하고 있다. "해방전후 남조선에서 생활하였다. 조국해방전쟁시기 의용군에 입대하여 여러 전투에 참가하였다가 소환되여 미술사 연구를

위하여 일정한 기간 외국에 류학하였으며 귀국하여 평양미술대학에서 교원을 잡았다."[51] 이러한 일련의 시술로부터 우리는 한상진의 북한행이 6·25전쟁과 매우 밀접히 연관되어 있음을 확인할 수 있다. (사)6.25전쟁 납북인사가족협의회가 제공하는 납북인사 DB에는 한상진(韓相鎭)의 이름이 등장하는데, 혹시 그가 문제의 한상진과 동일인일지 모르겠다. DB 자료에 따르면 그의 직업은 교수이고, 1950년 8월 납북 당시 나이는 33세, 주소는 성북동 170의53이다.[52]

북으로 간 이후 한상진은 비교적 순탄하게 북한미술계에 진입했다. 위에서 인용한 리재현의 서술을 다시 참조하면 전후(戰後) 한상진은 일정기간 외국에서 유학생활을 했다.[53] 그 후 「조선화에 관한 몇 가지 문제」(1956), 『신라의 미술』(1957, 평양: 국립출판사)—이 책은 이여성이 감수했다—등을 발표하며 북한미술계의 주류에 진입했다 그가 평양미술대학에 신설된 미술이론학과에 재직하기 시작한 것도 이 무렵부터인 것으로 보인다. 리재현에 따르면 1950년대 후반 평양미술대학 미술이론과에서는 한상진 외에 소련 레핀미술대학 이론학부를 졸업한 김재홍(1932~), 레핀미술대학 조각과를 졸업한 지청룡(1929~1991) 등이 강의를 맡았다. 훗날 『조선미술사』 서술을 도맡게 되는 김순영(1938~1993)이 당시 평양미술대학 미술이론과에서 수학했다.[54]

북으로 간 한상진의 행적을 파악할 때 일찍이 해방공간에서 한상진의 후원자 역할을 맡았던 이여성의 행적을 참조할 수 있다. 1948년 월북한 이후 김일성종합대학 물질문화사 강좌장으로 있으면서 『조선미술사 개요』(1955), 『조선 건축미술의 연구』(1956), 『조선 공예미술 연구』(1957)를 썼던 이여성은 1958년 '8월 종파 쿠테타 사건'에서 종파 두목으로 지목된 김두봉과 연루되어 북한학계와 미술계에서 배제됐

146

다.55) 이 시기 이여성 탄핵에 앞장섰던 김용준은 이여성이 『조선미술사 개요』 등을 십렵하면서 하우젠슈타인과 프리체의 방식을 적용한 것을 비난했다. 즉, 그는 하우젠슈타인이 서부 독일의 아데나우어 반동정부의 일원인 반동 미술사가이며, 그의 미술사관은 우경 기회주의분자 부하린(N. I. Bukharin)과 연결되어 있다고 하여 그러한 논의를 수용한 이여성의 논의를 반동적 요소와 결탁한 논리적 허구라 비난했다.56) 과거 이여성 그리고 한상진의 이론적 토대였던 하우젠슈타인과 프리체式 접근 방식은 당시 "생활의 진리를 예술적으로 표현할 무한한 가능성들을 주관주의와 독단, 정서적 결핍과 무미건조성, 사회학적 도식과 도해성으로써 안팎으로 압착하여 협착하게 하는"57) 도식주의, 사회학적 비속화의 대표적인 사례로서 배격됐다. 이러한 상황 변화에 따라 6.25전쟁 바로 직전까지 서울에서 프리체와 허버트 리드를 붙잡고 고민하던 한상진의 태도도 달라져야 했다. 실제로 1956년 이후 북한에서 발표된 한상진의 글에는 더 이상 프리체나 리드의 이름이 등장하지 않는다. 또한 서구 담론과 서구 미술사에 집중하던 태도에도 변화가 생겼다. 그는 조선미술사 서술에 집중하는 미술사가가 됐다. 그의 미술사를 지탱하는 이론적 토대는 바로 "내용은 사회주의적이며 형식은 민족적인 사회주의레알리즘"58)이었다. 「조선화에 관한 몇 가지 문제」(1956)에서 한상진은 "사회주의레알리즘 예술의 생명인 예술의 당성, 계급성, 인민성을 견결히 고수하며 이와 반대되는 일체 자연주의와 형식주의와의 투쟁을 강화하는 것"이야말로 "우리 화가들의 신성한 임무"라고 썼다.59)

조선미술의 사실주의 전통

: 「석굴암 소각」(1959), 「리조회화의 사실주의적 전통」(1960)

사회주의 리얼리즘의 편에서 조선미술사 서술에 임했던 미술사가의 최우선 과제는 미술사로부터 사실주의의 전통을 찾는 일이었다. 그에게는 까까이 미술에서 "사실주의의 한계를 규정하는"[60] 일이 중요했다. 예를 들어 석굴암 조각들은 비현실적인 종교 조각, 즉 불교적인 전설과 관련된 불상으로서 봉건시대 종교적 제약성에 묶여 있었으나 당시의 '공인(工人)'들이 그러한 제약 속에서도 생활적 현실을 깊이 연구하고 이에 입각하여 사실주의적인 수법을 적용하고 있는 데 주목해야 한다는 것이다.[61] 그는 "석불사 석굴암 내부 조각들에서 우리는 당시 이름 없는 위대한 인민 출신의 조각가인 '석공'들이 온갖 종교적 제약성에도 불구하고 그 당시의 현실적 생활과 인간에 관심을 두고 거기에서 참된 아름다움을 찾으며 인간의 성격을 명료하게 표현하며 무한히 풍부한 조각적 표현성을 창조하려는 열렬한 지향을 갖고 있었다는 것을 찾아보게 된다"[62]고 썼다. 그런가하면 윤두서(尹斗緖, 1668~1715)의 〈어초문답도〉와 같은 작품들은 형식과 제재의 설정과 전개에 있어 종교적 외피를 완전히 벗어나지 못했으나, "인물들의 형상에서 인물의 깊은 내면세계를 탐색하는 심오한 철학적 사고를 반영하는" 창작 성과로 고평됐다. 한상진이 보기에 이러한 창작 성과는 "무릇 인물과 동식물을 그림에 있어서도 반드시 종일 그 묘사대상을 깊이 관찰하고 그 진행을 체득한 연후에나 그렸다"는 윤두서의 사실주의적인 창작 태도에서 비롯됐다.[63] 한상진에 따르면 이러한 경향은 18세기의 화가들, 이를테면 김두량·김홍도에 이르러 한 층 더 뚜렷이 나타나게 됐다. "18세기 우리 나라

의 사실주의는 개관적인 현실 생활에 대한 새로운 사실주의적 관계가 지배석으로 된 시기로서 거기서는 사회생활과 인간을 직접적으로 묘사하고 있는 것이 특징적"[64]이라는 것이다. 예를 들어 그는 김홍도의 〈씨름〉을 이렇게 서술했다.

특히 〈씨름〉에서 화가는 예술적 화면 포치와 제재의 전개에 있어서 비상한 재능을 발휘하였다. 매개 인물들의 각양한 성격과 심리 상태, 주된 것과 부차적인 것의 명료한 판별로 그것의 유기적인 통일이 극히 표현적으로 처리되고 있다. 〈대장간〉에 등장하는 인물들과 마찬가지로 여기에 출연하는 인물들에는 조금의 허위도 거만함도 교활함도 찾아볼 수 없으며 오직 소박하고 정직한 그 당시 인민들의 전형적인 품성이 각양한 인간의 풍모와 성격을 통하여 명시되고 있다.[65]

당시 한상진에게 미술사에서 사실주의의 전통을 확인하는 일은 사회주의 리얼리즘이 요구하는 민족적 특성을 찾는 작업으로서의 의의를 갖는다.[66] 이후 그는 이런 접근 태도를 조선미술사 전반에 걸쳐 확대 적용했다.

한상진의 조선미술사론: 「조선미술사개설」(1961~1962)

1961~1962년 한상진은 『조선미술』에 13회에 걸쳐 「조선미술사개설」을 연재했다. 원시시대 미술, 계급사회 형성 초기의 미술, 기원 1세기~7세기 선반기까지의 미술, 7세기 하반기~9세기 미술, 10~12세기 미술, 13~14세기 미술, 15~19세기의 미술 순으로 연재한 「조선미술사개설」은 1965년 북한에서 미술대학 교과서로 발행된 『조선미

술사』 1권의 토대가 됐다.[67] 이제 이 글의 내용을 구체적으로 확인해 보기로 하자.

1) 조선미술사의 발전 과정

한성진에 따르면 원시 유적의 발굴 사업은 20세기 초에 시작됐지만, 이는 일본학자들에 의해 진행된 것으로 체계적인 발굴 사업이 되지 못했고, 식민지 노예화 정책을 합리화하기 위한 왜곡으로 점철돼 있다는 문제가 있다. 반면 해방 후 북한 학자들이 "라진 초도, 온천 궁산리, 청진 농포리, 태성리 및 기타 허다한 원시 유적들을 발굴함으로써" 아직 부족하나마 진정한 과학적 발굴 및 연구 사업이 본격화됐다는 것이 그의 주장이다.[68] 그는 원시 유적들의 출토 유물을 일별한 후 원시미술이 "생산활동과 직접 관련되어 발전하였으며 그 결과도 어떤 개인이나 특권을 가진 몇몇 사람들에 의해서가 아니라 원시 공동체 내의 전체 성원들에 의해 향유되었다"고 주장했다. 그에 따르면 원시시대 미술은 이렇듯 "전 인민적이며 민주주의적인 특성"을 간직하고 있었으나 일정한 한계를 지니고 있다. 즉 이 시기 우리 조상들은 "포착하는 현상의 범위가 협소하고 예술적 시야가 극도로 제한되어 있었기 때문에 묘사대상은 그들의 생활에서 중요한 자리를 차지한 수렵대상의 동물이나 조류가 아니면 인체의 형태가 조잡하게 표현된 인물에 불과하였다"[69]는 것이다. 이러한 한계는 물론 사회적 기원을 갖는다. 즉 그것은 "생산력 발전 수준이 매우 낮으며 이 시기 사람들의 사회적 실천에서 세계를 파악하는 규모 자체가 극히 협애한 데" 기인한다는 것이다. 그러나 앞에서 보았듯 시대적 제약을 극복한 인민-예술가의 역량을 강조하는 것이야말로

한상진 미술사의 특성이다. 실제로 그는 이렇게 덧붙였다. "이와 같은 세악성이 있음에도 불구하고 일련의 유물들은 이 시기 사람들이 자연과 투쟁하는 과정에서 세계에 대한 예술적 의식이 점차적으로 발전한 과정으로 볼 수 있다."70)

원시시대의 미술은 역사의 발전과 물적 토대의 변화에 따라 변화를 겪게 된다. 한상진에 따르면 원시공동체 사회가 붕괴되고 "계급 사회의 형성에 따라 미술의 성격도 변화하였다".71) 이렇게 한상진의 미술사는 미술의 변화를 "정치 경제적 면에 일어난 새로운 변화"와 연결하여 설명하는 것을 기본으로 삼았다. 이 경우 미술사는 생산 관계의 변화, 사회구성체의 변화를 설명하는 일과 불가분의 관계일 수밖에 없다. 일례로 삼국시대 봉건통치자들(왕과 귀족)은 "계급적 모순을 완화하기 위해 대륙으로부터 유교와 불교 등 제 종교를 받아" 들였고 이 종교들은 "삼국 문화와 사람들의 정신생활에 크게 변동을 일으켰다"는 것이 한상진의 생각이었다. 특히 한상진은 "교리 류포를 위하여 소요되는 불교 사원 건물과 그 내부의 복잡한 장치 및 잡다한 우상들은 전적으로 조형예술에 의거해야 했기 때문에" 당시의 조형예술은 불가피하게 불교교리와 결부될 수밖에 없었다고 주장했다. 그것은 사회주의적 세계관을 견지하는 미술사가에게 "미술발전에 적대적인 종교의 장애물"로 보였다. 그러나 다시금 시대적 제약을 극복하는 인민-예술가의 능력이 강조된다. 다음과 같은 식이다.

사실주의적 미술 발전에 있어서 적대적인 이와 같은 온갖 종교의 장애물이 있었음에도 불구하고 당시 선진적인 미술가들은 주어진 제재의 테두리 안에서 인민 미술의 사실주의적 전통을 고수하고 현실을 진실하게 반영하기 위한 투쟁을 한시도 늦추지 않았다. 수많은 작품들

이 불교의 제한적인 제재와 왕과 귀족들의 생활을 미화하며 그들의 념원과 관련된 내용을 반영한 것인만큼 일련의 제약성을 가지고 있었으나 그 형상에는 현실과 삼국 인민들의 정신세계가 생동하게 반영되여 있음을 보게 된다.[72]

한상진에 따르면 인민 예술가들은 과거에서 현재에 이르기까지 시대적 제약을 극복하며 사실주의를 발전시켜 왔다. 그가 보기에 이런 발전은 예술이 "더 뚜렷하게 현실세계와 깊은 련계를 갖는"[73] 것에 상응한다. 따라서 그는 "사의란 사실을 추구하는 진지한 태도"라고 하며 사실주의의 가장 높은 단계가 사의(寫意)라고 역설했던 김용준·김무삼 등의 견해[74]에 동의할 수 없었다. 1959년의 조선화 좌담회에서 그는 이렇게 주장했다.

"사의는 곧 사실주의다"라는 의견에 나는 동의할 수 없습니다. 사의뿐 아니라 이에 사형(寫形)도 따라가야 합니다. 과거 일부 화가들은 사의를 자기 주관에 복종시킴으로써 사형에서 어긋났습니다.[75]

그러나 사의 내지 예술가의 주관 자체를 부정하는 것은 아니었다. 지금까지 살펴본 대로 시대적 제약성을 극복하는 예술가의 역량이야말로 한상진의 최우선의 관심사였다. 사의만이 아니라 사형도 중요하다는 것이 그의 판단이었다. 이를 15~19세기 미술사 서술에서 문제 삼은 '문인화'의 사례를 통해 새삼 확인해 보기로 하자.

한상진에 따르면 '리씨 조선'의 사회경제적 구성은 고려 시기와 동일하였으므로 이 시기 문화예술의 기본성격 또한 본질상 변화는 없다.[76] 이것은 기본적으로 토대 하부가 상부를 결정짓는다는 소위

유물론적 역사인식이 반영된 견해다. 하지만 한상진이 보기에 미술 분야에 있어서는 이전과는 확연히 구별되는 이 시기 특유의 풍격이 조성됐다. 그것은 한상진이 보기에 "봉건들의 통치수단으로서 불교를 대신하여 출현한" 주자학이 이 시기 사람들의 물질 정신생활에 일정한 변화를 가져왔기 때문이다. 한상진은 주자학을 따르는 봉건 사대부 화가들이 문인화를 숭상했다고 하면서 문인화의 사상미학이 다음과 같은 제한성을 지니고 있다고 주장했다. 1) 화제를 산수, 도석인물화, 사군자 등에서만 찾고 당해 사회의 생활적 현실에서 주제의 적극적인 탐구를 기피한 것, 2) 수묵담채만을 금과옥조로 여겨 채색화를 홀시한 것, 3) 객관적 현실을 인식하고 개조하는 강력한 수단의 하나로서 회화의 독립적인 역할을 무시하고 그를 시서에 종속시키려는 편향.77) 그러나 한상진에 따르면 이러한 제약에도 불구하고 문인화는 어떤 의의를 지니고 있다. 즉 문인화는―탄은 이정과 설곡 어몽룡의 사군자(四君子)가 그렇듯―회화예술에서 나타나는 자연주의를 배격하고 화가의 의경(意境)과 시의(詩意)를 중요시하여 최대한의 집약적 언어로 예술적으로 전달할 수 있는 예술적 표현의 가능성을 개척했다는 것이다.78)

이상에서 살펴본 대로 「조선미술사개설」은 사회경제적·시대적 영향을 강조한 다음, 다시 그에 반하는 예술의 독자성을 부각시키고, 다시 그 시대적 제약성을 논하고, 뒤이어 그러한 제약을 뛰어넘는 화가의 역량을 강조하는 방식으로 미술사를 서술했다. 물론 제약을 뛰어넘은 화가는 다시 '사실주의의 발전'이라는 거대한 흐름의 하나로 편입될 것이다.

2) 체계와 개성의 합일: '폭 넓은 전형적인 표현'

또 다른 사례를 보자. 한상진이 고려시대 조각의 대표작으로 내세우는 〈7릉동 3릉 석인상〉(공민왕릉 석인상)에 관한 서술이 그것이다. 그에 의하면 이 작품은 마치 불상 조각을 연상케 하는 직립 자세의 임식한 구도와 거립 처리에서 고려 초이 수법을 계승한 자취가 역력하지만 "7등신의 후릿한 몸매, 직립자세의 경직성을 풀어주는 어깨의 부드러운 처리, 매개 인물들의 각이한 용모의 특징과 개성의 전달"에서 새로운 사실주의적 요소들을 구현하고 있다.[79] 이렇듯 한상진이 기술하는 조선미술사는 늘 유사한 패턴을 보인다. 시대적 제약을 극복한 예술가들의 개성과 성취를 강조하고 이를 사실주의 미술의 발전이라는 거대한 흐름에 귀속시키는 식이다. 리재현의 표현을 빌자면 이것은 "온갖 반동적인 예술조류와의 투쟁에서 사실주의와 기타 진보적인 미술조류가 장성발전한 력사적과정을 밝히는"[80] 작업이다. 이런 관점에서 보자면 미술가의 활동은 개성적이되 그 개성은 언제나 거대한 틀 속에 편입되어 있다. 즉 그것은 정해진 방식으로 개성적인 어떤 것이다. 이러한 양상을 1960년에 발표한 「미술의 민족적 형식」에서 재확인해보기로 하자. 이 글에서 한상진은 "미술작품은 매우 복잡한 과정과 다면적인 요소들의 호상 작용에서 이루어진다"고 하면서 '소박성과 담백성', '억센 투지와 정렬' 같은 단편적인 사실을 내세워 민족미술의 특성으로 하자는 견해에 반대했다. '색채의 담백성'이란 단순하고 협애한 기준이라는 것이다.[81] 그러면서 그는 우리 미술의 민족적 특성은 "심오한 공산주의적 낭성과 새로운 현실의 절실한 반영과 새로운 공산주의적 인간의 성격 및 혁명적 랑만성의 반영 등 사회주의 사실주의 미술의 기본 특성과 밀접히 결합되어

있다"고 강조했다. 그래서 그는 미술가들에게 "본질적인 것의 가장 명백한 일반화와 폭넓은 전형적인 표현"[82]을 요구했다.

'폭넓은 전형적인 표현'으로 대변되는 체계와 개성의 공존 방식은 해방공간에서부터 이 문제에 골몰했던 한 미술사가가 인생 후반부에 얻은 하나의 결론이다. 그러나 나는 이러한 결론에서 어떤 허전함을 느낀다. 체계와 개성, 구조와 행위 사이에서 끝없이 고뇌하던 해방기의 한상진에 좀 더 매력을 느끼기 때문일 것이다. 반면에 '폭넓은 전형적인 표현'을 운운할 때의 한상진은 양자의 긴장과 대립을 너무 간단하게 봉합하고 있다. 그의 이런 변화는 물론 1960년 전후의 북한 체제에서 그 원인을 찾을 수 있을 것이다. 역시 개인의 의지보다는 사회의 제약이 좀 더 강력한 현상의 동인(動因)인 것일까?

3) 미술사가 한상진에 대한 평가

"다시 말하면 예술발전의 일반적 법칙은 물론이거니와 이와 아울러 예술의 창조방법과 세계관의 문제, 예술비평의 문제와 예술적 진실, 내용과 형식등의 제문제를 어디까지나 실재 예술가의 생활과 예술작품의 주도한 탐구를 통하여 이룩하여 거기에서 수립된 이론이 일부 예술에만 적용되는 편벽한 것이 아니고 모든 예술전역에 걸쳐 적용될 수 있는 보편적인 것이어야 할 것이다."[83]

자네트 울프(Janet Woolf)가 지적한 대로 예술가는 본질적으로 '사회적 개인'이며, 그의 예술적 표현은 사회적 맥락 속에서 창조된 것이다. "개인의 창조 행위는 의미와 내용에 있어 사회적"[84]이라는 것이다. 실제로 "예술(여기서는 미술)이 사회와 깊은 연관성을 갖는

다"는 사실을 부정할 논자는 없을 것이다. 하지만 이러한 사실을 학문적으로 검토하는 일, 즉 실제로 사회와 예술의 관계를 느리적으로 해명하는 것은 쉬운 일이 아니다. 예컨대 우리는 "인간은 그 발전의 최고 형태에서조차도 생산력의 발전 수준과 그에 상응하는 교류의 일정한 발전 수준에 의해 제약된다"[85]는 마르크스와 엥겔스의 주장을 말 그대로(즉자적으로) 수용해 특정 작품을 특정 계급(사회)의 이데올로기적 산물로 규정하는 입장을 참조할 수 있다. 하지만 이러한 결정론적(또는 계기론적) 접근은 창조적인 개인의 개성을 아우를 수 없다. 이것이 바로 해방공간에서 한상진이 매달렸던 문제였다. 그래서 그는 한편으로 사회적 발전단계와 예술의 발전단계가 일치한다고 주장했던 하우젠슈타인과 프리체의 논의에 귀를 기울이면서 다른 한편으로 개인의 개성을 존중하는 사회학적 예술사의 가능성을 논했던 허버트 리드에 관심을 가졌다. 더 나아가 그는 체계와 개성을 다함께 존중하는 미술사를 꿈꿨다. 무엇보다 이 시기 한상진이 이론적 논의를 미술사 서술의 구체적인 맥락에 실천적으로 적용하려고 했던 점은 높이 평가되어 마땅하다.

1950~60년대 북한에서 한상진이 서술한 조선미술사에는 과거 한상진의 텍스트를 관통했던 체계와 개성, 보편과 개별, 객관과 주관의 긴장이 여전히 간취된다. 하지만 그 긴장이 이전에 비해 느슨해졌다는 것은 부인할 수 없을 것 같다. '폭 넓은 전형적인 표현'이라는 요청에 내포된 도식화·경직화를 염두에 두어야 한다는 것이다. 오로지 리얼리즘만을 미술사 서술의 가치로 삼는 한상진의 조선미술사 서술은 복잡한 미술을 지나치게 단순화하는 문제를 지니고 있었다. 게다가 그가 조선미술사 서술에 활용한 자료들의 사료적 가치와 정당성에도 얼마든지 이의를 제기할 수 있다. 하지만 그럼에도 한상진

의 후기 미술사는 매우 개성적인 사회학적 한국미술사 서술의 모델로서의 가치를 갖는다. 특히 해방기, 그리고 1950~60년대 북한 체제에서 한상진이 제시한 담론과 실천이 사회학적 미학 또는 예술사회학의 견지에서 (한국)미술을 관찰하고자 하는 논자에게 의미심장한 선행 모델이라는 점도 인정해야 할 것 같다. 적어도 그가 던진 다음과 같은 질문들, 곧 1) 역사적으로 사회와 미술은 어떤 관계를 맺어왔는가? 2) 미술사의 전개 과정에서 개인(미술가)은 어떤 역할을 담당해 왔는가? 3) 한국미술사를 전체적으로 돌아볼 때 발전법칙의 관찰과 도출은 가능한가? 하는 물음들이 지금 우리에게도 여전히 유효하다고 보는 까닭이다. 끝으로 한상진의 죽음에 대해 살펴보면 그는 1963년 8월 14일에 숨을 거뒀다. 이것은 북한미술사가 리재현의 기록인데, 이 기록에 그의 사인(死因)은 포함되어 있지 않다. 1963년 초반까지만 해도 한상진의 글이 여러 매체에 등장한다는 점에서 그의 죽음은 다소 갑작스러운 것이었을 게 틀림없다. 그가 1910년대 중반에 태어났다는 추정이 틀리지 않다면 50살도 되기 전에 세상을 떠난 셈이다.

[한상진 저작 목록]

시기	제목	출처	비고
1948	「김기창, 박래현 양화백 합동전소평」	『경향신문』, 1948년 4월 4일	
1948	「무체계적인 혼란」	『경향신문』, 1948년 8월 22일	
1949	「美術文化協會展槪評」	『새한민보』 제3권 1호, 1949년 1월	
1949	「畿中美術展을 보고」	『동아일보』, 1949년 10월 15일	
1949	『먼나라 미술의 발달: 학생서양미술사 입문』	조선문화교육출판사, 1949	단행본 저서
1949	허버트 리드, 『예술과 사회』	조선문화교육출판사, 1949	번역서

시기	제목	출처	비고
1950	「에술시회획의 제긴제」	『學風』 통권 13호, 늘뉴분화사, 1950	
1956	「조선화에 관한 몇 가지 문제: 8.15 10주년 기념 미술전람회 조선화 분야를 보고」	『미술』, 1956년 1호	
1957	『신라의 미술』	평양: 국립출판사, 1957	단행본 저서
1957	「겸재의 생애와 활동」	『미술비평집』, 조선미술사, 1957.	비평집
1957	「시씨 사임당과 그의 작품」	『조선미술』, 1957년 6호	
1959	「혜원의 풍속도」	『조선미술』, 1959년 2호	
1959	「석굴암 조각」	『조선미술』, 1959년 7호	
1960	「리조 회화의 사실주의적 전통: 인물형상에 있어서」	『조선미술』, 1960년 1호	
1960	「조선의 자연과 산수화: 18세기의 위대한 사실주의 풍경화가 겸재 정선 서거 200주년에 제하여」	『조선미술』, 1960년 2호	
1960	「리조 회화의 사실주의적 전통: 인물형상을 중심으로」	『조선미술』, 1960년 5호	
1960	「미술의 민족적 특성에 대하여」	『조선미술』, 1960년 12호	
1961	「조선미술사개설(1): 원시시대미술」	『조선미술』, 1961년 4호	13회 연재
1961	「조선미술사개설(2): 계급사회 형성초기의 미술」	『조선미술』, 1961년 5호	
1961	「조선미술사개설(3): 기원 1세기~7세기 전반까지의 미술(1)」	『조선미술』, 1961년 6호	
1961	「조선미술사개설(3): 기원 1세기~7세기 전반까지의 미술(2)」	『조선미술』, 1961년 7호	
1961	「조선미술사개설(4): 7세기 하반기~9세기 미술(1)」	『조선미술』, 1961년 8호	
1961	「조선미술사개설(4): 7세기 하반기~9세기 미술(2)」	『조선미술』, 1961년 9호	
1961	「조선미술사개설(4): 7세기 하반기~9세기 미술(3)」	『조선미술』, 1961년 10호	
1961	「조선미술사개설(5): 기원 10~12세기 미술(1)」	『조선미술』, 1961년 11호	
1961	「조선미술사개설(5): 기원 10~12세기 미술(2)」	『조선미술』, 1961년 12호	
1962	「조선미술시개설(6): 기원 13~14세기 미술(1)」	『조선미숟』, 1962년 1호	
1962	「조선미술사개설(6): 기원 13~14세기 미술(2)」	『조선미술』, 1962년 2호	
1962	「조선미술사개설(7): 15~19세기 미술(1)」	『조선미술』, 1962년 3호	

시기	제목	출처	비고
1962	「조선미술사개설(7): 15·16세기 미술(2)」	『조선미술』, 1962년 4호	
1963	「발해 미술 소고」	『조선미술』, 1963년 2호	논문
1963	「민족 고전 평가에서 나타난 편향」	『조선미술』, 1963년 3호	
1963	「추상주의 미술의 란무장으로 되고 있는 남조선 화단」	『조선미술』, 1963년 4호	
1963	「추상주의 미술의 본질」	『근로자』, 1963년 제6호	
1964	「〈화조 묘구도〉와 리암」	『천리마』, 1964년 3호	

1) Charles K. Armstrong, "The Cultural Cold War in Korea, 1945~1950", *The Journal of Asian Studies*, Vol. 62, No. 1, 2003, pp. 83~84.

2) 조은정, 「한국전쟁기 북한에서 미술인의 전쟁 수행 역할에 대한 연구」, 『미술사학보』 제30호, 2008, 103쪽.

3) 이는 당시 소련 자료에서도 확인할 수 있다. 화가 카. 이. 피노겐노브는 소연방교육아카데미위원장 카이로브, 작가 아.아.뻬르벤체브, 지리학자 베.테. 자이치코브 등과 함께 조소문화협회 3차 대회에 참석하기 위해 대표단을 구성하여 1949년 4월 25일에서 5월 10일까지 북한에 머물렀다(『프라우다』, 1949년 4월 30일; 강인구, 「북조선에서 소련군 철수 이후 소연방대외문화교류협회의 활동」, 『ㅗᆯ시학』 제0집, 100C, 10ㅗ쪽 재인용)

4) 『조선중앙년감: 1950년판』, 조선중앙통신사, 1950년 2월 15일, 343쪽.

5) 한상진에 대한 선행 연구는 많다고는 할 수 없다. 일제강점기 이후 서양미술사 서술의 변화 양상을 관찰하는 가운데 해방공간에서 한상진의 활동상을 간략히 다룬 한국미술연구소 근현대미술연구반의 연구(1995), 해방공간 조선조형문화연구소, 미술연구회의 활동상을 다루면서 한상진을 짧게 언급한 최열의 연구(2003), 1950년대 말~1960년대 초 북한미술계에서 전개된 수묵화/채색화 논쟁의 문맥 속에서 채색화 전통계승론자의 주도자로 한상진의 역할을 언급한 박계리의 연구(2003), 한상진의 해방공간에서의 활동상을 거의 배제하고 북한에서의 활동상을 부각시킨 리재현의 서술(1999) 정도가 있을 따름이다. 여기에 해방공간 미술계를 회고하면서 한상진을 짧게 언급한 김재원의 서술(1991, 1992)을 추가한다고 해도 지금까지 그에 대한 관심과 연구는 매우 부족하다고 말할 수밖에 없다. 박계리·김경연·권행가·홍선표, 「한국에서의 서양미술사연구경향」, 『미술사논단』 제1호, 1995; 최열, 「해방이후 1950년대까지 미술제도 연구: 관료부분을 중심으로」, 『한국근대미술사학』 제11집, 2003; 박계리, 「김일성주의 미술론 연구: 조선화 성립과정을 중심으로」, 『통일문제연구』 제39호, 2003; 리재현, 『조선력대미술가편람』(증보판), 문학예술종합출판사, 1999; 김재원, 『경복궁야화』, 탐구당, 1991; 김재원, 『박물관과 한평생』, 탐구당, 1992.

6) 1999년 북한에서 간행된 『조선력대미술가편람』(증보판)은 월북미술가들의 경우에도 일제하 학력(경력)을 대부분 소상히 기록하고 있지만 한상진의 경우에는 "해방전후 남조선에서 생활하였고…교편을 잡고 있었다"는 식으로 간략하게 서술하고 있다. 다만 세대별로 미술가를 배열하는 이 책의 구성 방식을 볼 때 북한미술계에서는 한상진을 이쾌대(1913~1965), 정종여(1914~1984), 김만형(1916~1984) 등과 동년배로 파악하고 있음을 확인할 수 있다. 리재현, 『조선력대미술가편람』(증보판), 문학예술종합출판사, 1999, 312~313쪽.

7) 김재원에 따르면 미술연구회를 주도한 것은 이여성을 따르던 신응식·민천식·한상진이다. 해방 후 이여성은 건국준비위원회 활동으로 바빴던 반면 민천식·한상진 등은 자주 박물관을 찾아 미술에 대한 관심을 표했고, 이런 사람들이 외부에서 후원을 얻어 박물관을 중심으로 미술연구회가 태어났다는 것이다. 김재원, 『경복궁야화』, 탐구당, 1991, 34쪽.

8) 한상진의 저자 소개에 梨大敎授가 명기된 (확인 가능한) 최초의 텍스트는 「무체계적인 혼란」(『경향신문』, 1948년 8월 22일)이다. 1950년 6월에 발간된 『學風』 통권 13호에서도 한상진을 梨大敎授로 지칭하고 있다. 이로써 우리는 한상진이 적어도 1948년에서 1950년까지 이화여대 교수로 재직했다는 것을 알 수 있다. 하지만 1994년에 간행된 『이화 100년사 자료집』(이화여자대학교출판부, 1994)에 실린 舊교수명단에 한상진의 이름은 등장하지 않는다. 이 명단에서 1940년대 후반 미술사를 담당한 교수로 확인 가능한 사람은 민천식(전임강사, 동양미술사, 미술감상, 봉직년대 1947.9)뿐이다. 이에 대해서는 이경성의 진술을 참조할 수 있다. 2004년 구술에서 이경성은 1945년에서 1953년까지의 자신의 활동을 회고하는 가운데 근원 김용준에 대한 질문을 받고 다음과 같이 답했다. "미술관회라고 만들어서 일주일에 한번씩 회랑에서 강좌를 했거든. 근원이 추진해서. 개성에서 와서 도자기에 대해 얘기했고. 또 한석진. 이대 미술사 선생도.…미술사 이야기를 하고

나도 르네상스 미술에 대해 얘기했고 그리고 분위기가 있었는데….” 이인범 채록, 2004년 4월 9일, 국립예술자료원 〈구술로 만나는 한국예술사〉 http://oralhistory.knaa.or.kr/oral/archive/ 여기에서 한석진은 ‘한상진’의 오기로 보아야 한다. 이 기간 중 미술연구회에 관여한 사람 가운데 한석진은 존재하지 않기 때문이다. 한석진을 한상진으로 간주할 경우 이경성 역시 한상진을 이대교수로 기억하고 있다는 것을 확인할 수 있다.

9) 역사학회, 「彙報」, 『역사학연구』 제1집, 정음사, 1949, 326쪽.
10) 「미술계 1년」, 『주간서울』, 1949년 12월 26일,
 국사편찬위원회 한국사데이터베이스 http://db.history.go.kr
11) 김재원, 『경복궁야화』, 탐구당, 1991, 35~38쪽.
12) 한상진, 『먼나라 미술의 발달: 학생서양미술사 입문』, 조선문화교육출판사, 1949, 1쪽.
13) 박계리·김경연·권행가·홍선표, 「한국에서의 서양미술사연구경향」, 『미술사논단』 제1호, 1995, 98쪽.
14) 김경연 등은 이 번역서가 일본서의 重譯이라고 주장한다. 박계리·김경연·권행가·홍선표, 위의 글, 98쪽.
15) 여세기, 「예술과 사회」, 『경향신문』, 1949년 4월 18일.
16) 申繪園, 「허-벌 리-드의 예술과 사회를 읽고」, 『동아일보』, 1949년 4월 9일.
17) 김용배, 『미학·예술학』, 동방문화사, 1948, 1~3쪽.
18) 한상진, 「예술사회학의 제문제」, 『學風』 통권 13호, 을유문화사, 1950, 79쪽.
19) 위의 글, 80쪽.
20) 위의 글, 80쪽.
21) 위의 글, 81쪽.
22) 위의 글, 81쪽.
23) 위의 글, 82쪽.
24) 위의 글, 84쪽.
25) 위의 글, 85쪽.
26) 이헌구, 「사회학적 예술비평의 발전」, 『동아일보』, 1931년 3월 29일~4월 8일(연재). 이 연재글은 1) 선구자적 테느, 2) 2대창설자 플레하노프와 하우젠쉬타인, 3) 조직자로서의 프리체, 4) 실행자로서의 캘버트으로 구성되어 있다. 이헌구의 글에 대해 문학평론가 김현은 소략하나마 뒤에 문학사회학으로 불리게 될 분야의 사적 계보를 어느 정도 작성한 것으로서의 의미를 갖는다고 평한 바 있다. 김현, 『한국문학의 위상/문학사회학』, 문학과지성사, 1995, 211쪽.
27) 김남천, 「창작방법의 신국면」, 『조선일보』, 1937년 7월 13일.
28) 안함광의 「문예론」(1947). 김재용·이헌식 역, 『민족과 문학』, 박이정, 1998, 247~250쪽 참조.
29) 김외곤에 따르면 일제하 프리체 담론의 수용에는 일본 프롤레타리아 문학의 지도자 가운데 하나였던 구라하라 고레히토(藏原惟人), 그리고 1930년대에 일본 프롤레타리아 문학을 정리한 아마카스 세키스케(甘粕石介)가 중요한 영향을 미쳤다. 특히 아마카스 세키스케는 1935년 간행된 『藝術論』에서 칸트, 헤겔에서 시작하여 텐느와 그로세, 그리고 프리체로 이어지는 미학/예술학의 계보를 정리한 바 있다. 김외곤, 「1930년대 후반 창작방법론에 미친 외국이론의 영향(1)」, 『한국현대문학연구』 제4집, 1995. 그렇다면 우리가 다루는 해방공간 한상진의 논의는 아마카스 세키스케의 직접적인 영향권하에 있다고 해야 할 것이다.
30) 블라디미르 프리체, 김용호 역, 『예술사회학』, 대성출판사, 1948; 블라디미르 프리체, 송완순 역, 『구주문학발달사』, 개척사, 1949.
31) 임화, 「사실주의의 재인식」, 『동아일보』, 1937년 10월 8일~10월 14일.
32) 고유섭, 「조선미술사 서」, 「조선조형예술의 시원」, 『우현 고유섭 전집 1: 조선미술사 上』, 열화당,

2007.

33) 한상진, 「예술사회학의 제문제」, 『學風』 통권 13호, 을유문화사, 1950, 81쪽.

34) 한상진, 「무체계적인 혼란」, 『경향신문』, 1948년 8월 22일

35) 위의 글.

36) 한상진, 「美術文化協會展槪評」, 『새한민보』 제3권1호, 1949년 1월, 35쪽.

37) 한상진, 「무체계적인 혼란」, 『경향신문』, 1948년 8월 22일.

38) 블라디미르 프리체, 김휴 역, 『예술사회학』, 온누리, 1986, 16쪽.

39) 한상진, 『먼나라 미술의 발달: 학생서양미술사 입문』, 조선문화교육출판사, 1949, 86쪽.

40) 블라디미르 프리체, 김휴 역, 앞의 책, 111쪽.

41) 한상진, 앞의 책, 99쪽.

42) 김현, 앞의 책, 206~207쪽.

43) 하-바-드리-드 著, 한상진 역, 『예술과 사회』, 조선문화교육출판사, 1949, 205~206쪽.

44) 위의 책, 4쪽.

45) 위의 책, 4쪽.

46) 위의 책, 5~6쪽.

47) 김윤식, 「경성제대영문학과와 낭만주의」, 『김윤식 선집 1』, 솔, 1996, 185쪽.

48) 한상진, 「美術文化協會展槪評」, 『새한민보』 제3권 1호, 1949년 1월, 35쪽.

49) 김재원, 『경복궁야화』, 탐구당, 1991, 34쪽.

50) 김재원, 『박물관과 한평생』, 탐구당, 1992. 119쪽.

51) 리재현, 『조선력대미술가편람』(증보판), 문학예술종합출판사, 1999, 312쪽.

52) 6.25전쟁 납북인사가족협의회 납북인사DB, http://www.kwafu.org/korean/directory.php

53) 이 기간 중 한상진이 외국에 유학을 갔다면 그 외국은 아무래도 소련이었을 가능성이 크다. 시기는 변월룡이 그의 초상화를 그린 1953년에서 『신라의 미술』을 발간한 1957년 사이였을 것이다. 1955년 2월에 조선미술가동맹 위원장 정관철이 변월룡에게 보낸 편지에는 "레닌그라드와 모스크바에 있는 우리 미술 공부하는 학생들"에 대한 언급이 있다. 문영대·김경희, 『러시아 한인화가 변월룡과 북한에서 온 편지』, 문화가족, 2004, 121쪽.

54) 리재현, 앞의 책, 634쪽.

55) 조법종, 『고조선, 고구려사 연구』, 신서원, 2006, 100~104쪽.

56) 김용준, 「사실주의 전통의 비속화를 반대하며」, 『문화유산』, 1960년 제2호, 88쪽. 84쪽.

57) 엄호석, 「문학 평론에 있어서의 미학적인 것과 비속 사회학적인 것」, 『조선문학』, 1957년 제2호, 124쪽.

58) 한상진, 「조선화에 관한 몇 가지 문제: 8.15 10주년 기념 미술전람회 조선화 분야를 보고」, 『미술』, 1956년 제1호, 5쪽.

59) 위의 글, 7쪽.

60) 김용준·리여성·한상진 外, 「좌담회: 조선화의 전통과 혁신」, 『조선미술』, 1957년 제2호, 13쪽.

61) 한상진, 「석굴암 조각」, 『조선미술』, 1959년 제7호, 12쪽.

62) 위의 글, 9쪽.

63) 한상진, 「리조회화의 사실주의적 전통: 인물 형상에 있어서」, 『조선미술』, 1960년 제1호, 14쪽.

64) 한상진, 「리조회화의 사실주의적 전통: 인물 형상을 중심으로」, 『조선미술』, 1960년 제5호, 13쪽.

65) 위의 글(1960년 제5호), 15쪽.

66) 한상진, 앞의 글(1960년 제1호), 12쪽.

67) 리재현, 앞의 책, 313쪽. 현재 한상진·조준오의 공저 『조선미술사』 1권은 자료 확인이 불가능한

상태다.

68) 한상진, 「조선미술사개설: (1) 원시시대 미술」, 『조선미술』, 1961년 제4호, 36쪽.

69) 위의 글, 37쪽.

70) 위의 글, 37쪽.

71) 한상진, 「조선미술사개설: (2) 계급사회 형성 초기의 미술」, 『조선미술』, 1961년 제5호, 33쪽.

72) 한상진, 「조선미술사개설: (3) 기원 1세기~7세기 전반까지의 미술(1)」, 『조선미술』, 1961년 제5호, 35쪽.

73) 한상진, 「조선미술사개설: (5) 기원 10~12세기 미술(1)」, 『조선미술』, 1961년 제11호, 38쪽.

74) 김용준·리여성·한상진 外, 앞의 글, 15쪽.

75) 위의 글, 15쪽.

76) 한상진, 「조선미술사개설: (7) 15~19세기 미술」, 『조선미술』, 1962년 제3호, 34쪽.

77) 위의 글, 34쪽.

78) 위의 글, 34쪽.

79) 한상진, 앞의 글(1962년 제11호), 39쪽.

80) 리재현, 앞의 책, 313쪽.

81) 한상진, 「미술의 민족적 특성에 대하여」, 『조선미술』, 1960년 제12호, 2쪽.

82) 위의 글, 2쪽.

83) 한상진, 「예술사회학의 제문제」, 『學風』 통권 13호, 을유문화사, 1950, 85쪽.

84) 자네프 울프, 송호근 역, 『철학과 예술사회학: 지식사회학과 예술사회학의 인식론적 문제에 대한 고찰』, 문학과지성사, 1982, 92쪽.

85) Karl Marx and Frederick Engels, 박재희 역, 『독일 이데올로기 Ⅰ』, 청년사, 1988, 48쪽.

6. 미적 감각과 현실인식

: 김주경(金周經)의 미술비평

〈가을의 자화상〉(1936): 근대 회화장르로서의 풍경화

김주경(金周經, 1902~1981)이 1936
년에 제작한 〈가을의 자화상〉[1]은
그가 직접 붙인 작품 제목대로라
면 '자화상(self portrait)'에 해당한
다. 하지만 〈가을의 자화상〉에는
우리가 통상 '자화상'이라는 장르
에서 기대하는 많은 요소들이 빠
져 있다. 무엇보다 이 작품에는 자
화상 주인공의 얼굴이 등장하지
않는다. 따라서 우리는 다른 자화
상에서처럼 주인공의 얼굴 표정을

김주경 〈가을의 자화상〉, 캔버스에 유채, 15호, 1936

바라보면서 그의 인격이나 기분, 감정을 헤아릴 수 없다.

그래서 차라리 〈가을의 자화상〉은 '자화상'보다는 '풍경화(landscape
painting)'에 가깝다고 할 수 있다. 즉 이 작품에는 왼쪽 하단부에 작게
그려져 있는 주인공 화가보다는 붉게 물든 가을 산과 뭉게구름이
있는 파란 하늘이 훨씬 부각되어 있다. 따라서 이 작품 앞에 선 관객은
이 작품을 자화상보다는 풍경화로 받아들일 가능성이 훨씬 크다.

그럼에도 불구하고 화가가 이 작품을 '가을의 자화상'이라고 이름붙인 까닭은 무엇인가? '근대 풍경화'의 장르적 속성을 되짚어 보는 것으로 이에 대한 의문을 풀어 보기로 하자.

자연풍경을 단지 인물이나 사건의 배경이 아니라 하나의 독립된 주제로 다루는 풍경화는 17세기 네덜란드에서 본격 등장한 것으로 알려져 있다. 이후 풍경화는 18세기 낭만주의를 거쳐 19세기 인상주의에 이르러 가장 중요한 근대 회화장르 가운데 하나로 자리매김됐다. 프랑스의 상징주의 시인 폴 발레리(Paul Valéry, 1871~1945)는 『드가·춤·데생』(1936)이라는 저서에서 근대적 회화장르로서 풍경화의 속성을 살핀 적이 있다. 그에 따르면 근대의 풍경화는 "바다, 숲, 인적 없는 들판을 그저 그것만으로 사람들의 눈을 즐겁게 하는 방식"으로 다루려는 경향이 있다. 발레리가 보기에 풍경화에서는 다른 회화장르와는 달리 화가가 제멋대로 독단을 발휘하는 경향이 두드러진다. 풍경화에서 다뤄지는 나무나 땅은 인물이나 동물보다 훨씬 덜 친숙한 것이기 때문에 "예술에 자의성이 증가한다"[2]는 것이다. 풍경화를 초상화와 비교해보면 이와 같은 발레리의 주장을 쉽게 납득할 수 있다. 초상화를 그릴 때 화가는 눈앞에 있는 대상, 즉 초상화의 주인공을 좀처럼 멋대로 변경해서 그릴 수 없다. 그가 초상화 주인공을 사실적으로 그리지 않고 주관적으로 변형시켜 그린다면 그는 곧장 "이게 뭐야. 나와 하나도 닮지 않았네!"라는 비판에 직면하게 될 것이기 때문이다. 반면에 풍경화를 그리는 화가는 그런 비판을 거의 의식할 필요가 없다. 그가 그리는 하늘과 들판, 나무와 바위는 말이 없다. 따라서 초상화보다 풍경화에는 화가의 주관이 개입할 여지가 그만큼 크다고 할 수 있다. 그런 까닭에 발레리는 풍경화를 두고 "몽상의 거주지"[3]라 했던 것이다. 그런가 하면 일본의 문예비

평가 가라타니 고진(柄谷行人, 1941~)은 근대적 풍경화가 "외부 세계의 소외화(疏遠化), 다른 말로 하면 극도의 내면화를 농해"[4] 발견된 것이라고 주장했다. 이렇듯 발레리와 가라타니 고진은 풍경화를 주관화, 내면화가 두드러진 장르로 이해했다. 다른 어떤 회화장르보다 풍경화는 확실히 화가의 주관이 부각될 가능성이 큰 장르다. 물론 그럼에도 우리는 풍경화를 전적으로 주관적인 장르로서 다룰 수 없다. 그것이 풍경화로 받아들여지려면 그림은 여전히 "눈앞의 풍경"이라는 객관적 현실을 담고 있어야 하는 까닭이다. 이런 관점에서 보자면 풍경화라는 근대의 회화장르는 그야말로 '주관'과 '객관'이 팽팽한 긴장 속에서 사투를 벌이는 일종의 전쟁터였다고 할 수 있다. 저 유명한 풍경화가 폴 세잔(Paul Cezanne, 1839~1906)의 다음과 같은 주장, 곧 "우리가 해석해야 할 텍스트는 눈에 보이는 자연과 가슴으로 느끼는 자연이라는 두 가지 평행한 것일세. 하나는 저기에(청록의 평원을 가리키며) 있고, 또 하나는 바로 여기에(자기의 이마를 두드리며) 있어"[5]라는 발언은 이와 같은 상황을 압축해서 보여준다고 하겠다.

다시 〈가을의 자화상〉(1936)으로 돌아오면 이 작품을 그린 화가는 "붉게 물든 가을 산과 단풍, 그리고 파란 가을하늘과 흰 구름"에 자신의 주관적 감정이나 기분을 마음껏 투사하고 있다. 특히 '하늘'은 풍경화가의 모든 소재 가운데 그의 주관적 기분이나 감정을 펼치기에 가장 좋은 소재라 할 수 있다. 누구도 그의 그림 속 하늘을 보면서 "실제 하늘과 다르게 생겼다"고 비난할 수 없을 것이기 때문이다. 이렇게 풍경을 통해 자신의 주관적 기분과 감정을 마음껏 펼쳤기에 화가는 그것을 주저 없이 '자화상'으로 지칭할 수 있었을 것이다. 그런 의미에서 〈가을의 자화상〉을 그린 화가, 김주경은 풍경화의 주관적 속성을 충분히 염두에 두고 있었다고 할 수 있다. 실제로

이 작품에 붙인 시적 단상(斷想)에서 그는 이렇게 썼다.

> 인생의 가을은 허막(虛漠)하고 또 냉혹(冷酷)하야
> 비록 오장(五臟)과 폐부(肺腑)를 어여가려 하나
> 그러나 그것이 나에게 무엇이랴
> 화폭 앞에는 언제나 적이 없나니[6]

　인용한 단상에서 화가는 자신의 존재(오장과 폐부)를 위협하는 "허막하고 냉혹한" 인생의 가을이라는 객관적 현실에 맞서 싸우는 화가의 내면 또는 주관을 강조하고 있다. "화폭 앞에는 언제나 적이 없나니"라는 발언은 그런 맥락에서 헤아릴 필요가 있다. 이로써 우리는 1936년의 김주경이 풍경화의 주관적 속성을 충분히 이해하고 있었을 뿐 아니라 풍경화를 주관-객관의 대결의 장으로 받아들이는 근대예술가 특유의 실험적 태도를 취하고 있었음을 확인할 수 있다.
　〈가을의 자화상〉(1936)에서 확인할 수 있는 김주경의 풍경화 인식은 일찍이 김관호(金觀鎬, 1890~1959), 나혜석(羅蕙錫, 1896~1948) 등 근대 서양화 1세대가 받아들인 '풍경화'라는 근대 회화장르가 1930년대 중반 무렵 김주경으로 대표되는 좀 더 젊은 세대 화가들에 의해 근대의 문제적 장르로 본격 부상하게 됐음을 알려주는 중요한 지표다. 이 무렵 김주경과 오지호(吳之湖, 1905~1982), 이인성(李仁星, 1912~1950) 등이 그린 풍경화는 주관/객관, 주체/대상의 대립 또는 긴장을 회화적으로 해결하려는 노력의 소산으로서 1930년대뿐만 아니라 한국근대미술 전체를 두고 보아도 가장 중요한 성취 가운데 하나다. 특히 김주경은 화가로서뿐만 아니라 여러 지면에 다수의 비평문을 발표한 미술비평가로서도 매우 중요하다.[7] 이제 우리는 김주경의

생애를 돌아보면서 그의 비평문들을 회화작품들과 더불어 살피는 식으로 김주경의 예술세계에 접근하게 될 것이다.[8]

김주경의 미술 수업과 화단 데뷔

1928년 조선미술전람회 서양화부 특선 수상 직후에 「동아일보」에 실린 김주경의 사진과 작품 이미지. 기사는 김주경을 조선미술전람회에 연속 특선한 수재로 소개하고 있다(「美展의특선작품과그사람들(7) 〈都의夕暮〉波國 김주경氏」, 『동아일보』, 1928년 5월 15일).

김주경은 1902년 8월 1일 충청북도 진천군 문백면 사양리에서 태어났다. 리재현의 기록에 따르면 그는 몰락 양반 출신의 빈농가 셋째 아들이었다.[9] 어릴 때 아버지(김정학)에게 한자를 배웠고 13세 때인 1915년 진천공립보통학교에 입학했다. 5년 후인 1920년에는 찰스 헌트(Charles Hunt, 1889~1950)라는 영국 성공회 신부의 도움으로 경성제일고등보통학교에 입학했다. '홍가로'라는 한국명을 지녔던 찰스 헌트 신부의 도움으로 김주경은 서울 정동 소재 조선성공회 니콜라이 기숙사에 머물며 학교를 다녔다고 한다.[10] 경성제일고보 재학 당시 도화(圖畵) 과목에서 줄곧 만점을 받는 등 미술에 재능을 드러낸 김주

경은 '고려미술원'과 중앙고보 도화교실에서 이제창(李濟昶, 1896~1954), 이종우(李鍾禹, 1899~1981) 등에게 그림을 배우면서, 오지호(吳之湖, 1905~1982), 김용준, 길진섭, 구본웅(具本雄, 1906~1953) 등과 교유했다.[11]

1925년 경성고보를 졸업한 직후 김주경은 일본 유학길에 올라 그해 도쿄미술학교 도화사범과에 입학했고 1928년에 졸업했다. 도교 유학기(1925~1928)를 전후로 한 1920년대 후반은 김주경의 예술세계가 본격적으로 개화한 때다. 1924년 제2회 고려미술원 전람회에 〈한재(旱災)〉, 〈기억〉, 〈평화의 村〉 등을 출품했던[12] 김주경은 1927년 제6회 조선미술전람회에 〈과물(果物)있는 정물〉을 출품하여 서양화부 특선을 수상했고[13] 도쿄미술학교 졸업 직후인 1928년 제7회 조선미술전람회에 출품한 〈都의 夕暮〉로 서양화부 특선, 그 다음해인 1929년 제8회 조선미술전람회에 출품한 〈北岳을 등진 풍경〉으로 또다시 서양화부 특선을 받았다. 이 가운데 〈북악을 등진 풍경〉은 그해 이왕가(李王家)에 매입[14]된 덕분에 김주경의 조선미술전람회 출품작 가운데 유일하게 현존하게 된 작품이다.[15]

〈북악을 등진 풍경〉(1929)은 〈都의 夕暮〉(1928)와 더불어 서울(경성) 중심부의 근대 인공건축물과 나무, 산 등 자연풍경의 공존 상태를 그린 작품이다. 1929년 당시 〈북악을 등진 풍경〉에 대해 진지한 평을 남긴 김종태(金鍾泰, 1906~1938)에 따르면 이 작품에는 '문화적 재료에 대한 관심'과 '모던 화풍'이 부각되어 나타난다. 김종태가 보기에 이 작품은 "보는 사람의 주의를 끄는 위광(威光)" 또는 "사람의 가슴을 뭉클하게 하는 괴력(怪力)"을 간직한 작품이지만, 그가 "붙임성"으로 지칭한 조화를 결핍한 작품이다. 예를 들어 오른쪽 하단 돌담 묘사에서 대패로 민 것처럼 날카로운 면은 석조건축물의 무게

를 나타내는 데 성공했으나 왼쪽의 나무는 힘이 약하고 배치도 막연하고 부자연스러워 조화를 깨트리고 있다는 것이다. 아울러 왼쪽 나무 아래에 칠한 빨간색은 무의미하며 식물, 혹은 광물의 본질을 잃고 다면 열(熱) 또는 불(火)의 기분을 내는 것으로 멈췄다는 것이 그의 판단이다. 그림 전체의 푸른 색조에 빨간색을 넣어 생기를 부여하려는 의도는 알겠으나 그것이 다만 "빛으로만 되고 보니" 무의미하다는 것이다.[16]

 김종태의 〈북악을 등진 풍경〉에 대한 논평은 이 작품의 부자연스러움을 지적(질책)하는 데 많은 지면을 할애하고 있다. 그러나 현재의 시점에서 보자면 그러한 지적으로부터 우리는 당시 김주경의 회화적 관심사를 구체적으로 확인할 수 있다. 즉, 김종태의 논평을 통해 우리는 이 무렵 김주경이 1) 회화적 터치를 통해 사물(돌담)의

김주경 〈北岳을 등진 풍경〉, 캔버스에 유채, 65.5×180cm, 국립현대미술관 소장, 1929

사물성(생기)을 가시화하는 데 몰두하고 있었다는 점, 2) 회화에서 인공적인 것과 자연적인 것의 유기적 결합을 도모하고 있었다는 점, 그리고 3) 구도와 형태의 대립을 색(色)의 배치를 통해 제어(통제)하는 방식을 모색하고 있었다는 점을 확인할 수 있다. 이하에서 보겠지만 열거한 문제들은 이후 김주경의 가장 중요한 화두이자 중단 없는 탐구 과제였다.

김주경의 평단 데뷔: 「평론의 평론」(1927), 「예술운동의 전일적(全一的) 조화를 捉함」(1928)

앞에서 서술한 대로 김주경은 도쿄미술학교 재학 시절인 1927년 (26살) 조선미술전람회에 〈과물(果物)있는 정물〉로 특선을 받아 화단의 주목을 받기 시작했다. 그런 의미에서 1927년은 화가 김주경에게 매우 뜻 깊은 한 해였다. 1927년은 그가 자신의 첫 번째 비평텍스트인 「평론의 평론」을 발표하여 평단에 데뷔한 해이기도 하다.[17)]

『현대평론(現代評論)』 1927년 제9호(10월호)에 실린 김주경의 첫 번째 비평문 「평론의 평론」은 부제가 "예술감상의 본질을 들어 朝美評界의 평론을 논함"이다. 저자가 '東京 김주경'으로 표기되어 있기 때문에 이 글이 그의 도쿄유학 시절 집필되었음을 확인할 수 있다. 제목과 부제에서 확인할 수 있는 대로 이 글은 동시대 조선미술비평을 문제 삼은 일종의 메타비평으로서의 성격을 갖는다. 최열에 따르면 김주경은 "비평에 대한 비평을 통해 등장한 첫 미술가"[18)]였던 것이다.

첫 문단에서 김주경은 동시대 조선의 미술평론을 두고 "엄정한 의미에서의 평자다운 평자가 일인(一人)도 보이지 않는 것이 더욱

실망을 주는 가련한 현상"을 문제 삼았다. 그는 이러한 상황이 발생한 이유를 다음과 같이 설명했다. 그에 따르면 예술작품의 감상 내지 비평은 크게 1) 제재(題材)상에 의한 방법(속인적(俗人的) 평), 2) 모체(母體) 고찰상에 의한 방법(예술사가적 평론), 3) 형상적 관찰에 의한 방법(전문작가적 평론)으로 나뉘는데, 이 가운데 1)은 "무엇(what)을 표현하였는가"를 보는 방법이고, 2)는 "어찌해서(why) 이 작품이 생겼는가를 고찰하는" 방법이며, 3)은 "작품이 결과에 있어서 어떻게(how) 표현되었는가를 보는" 방법이다. 그는 평론가적 평론이 이상의 세 가지 방법을 전부 종합하는 것이라야 한다면서 조선의 미술평론이 그에 미치지 못함을 비판했다. 그가 보기에 "예술평가(藝術評家)는 마땅히 큰 사가(史家)가 되어야 할 것이며 많은 작품에 접하여야 할 것이며 또한 큰 체험가가 되어야 할 것"인데, 동시대 조선미술에는 그에 합당한 평자가 존재하지 않는다는 것이다.19)

이러한 전제하에 그는 각론 수준에서 동시대 미술비평을 문제 삼았다. 첫째로 그는 "모방을 떠나서 내 것을 만들자"는 안석주(安碩柱, 1901~1950)의 발언을 비판했다. 그는 안석주와 더불어 "자연과 풍습이 독특하여 환경과 민족성이 독특한 민족이…독특한 예술을 낳지 못한" 상황을 염려했으나 그렇다고 성급하게 "모방을 떠나서 내 것을 만들자"(안석주)고 주장하는 것은 문제라고 여겼다. 김주경은 우리 미술계의 현실에서 "내 것을 창작하는 것보다 견실한 내 것을 창출키 위한 견실한 준비가 필요한 줄 믿는다"고 썼다. 그가 보기에 모든 위대한 예술은 "원래부터 순전한 그들의 것이 아니"다. "현재를 낳아 준 과거가 있다"는 것이다(10쪽). 그런 의미에서 모방은 기피될 것이 아니라 차라리 권장될 것이다. A=B라는 말은 수학에서나 쓸 말이지 예술에서는 쓸 말이 아니라는 것이다. 새로운 내 것은 (과거

의) 모방 과정에서 얻어질 것이라는 게 그의 판단이었다. 김주경은 이렇게 썼다. "나는 그늘이 가상 숭실히 선배늘 본받아야 할 뭘요가 있는 줄 믿는다. 그리하는 동안에 부지불식간에 자기 이외에 아무도 흉내 내지 못할 독특한 자기 것이 생길 줄 믿는다."(11쪽)

또한 그는 동시대 미술평론가들이 작품 자체가 아니라 작품 외적인 요인들을 평곤(가지 편반)의 근기로 필용이는 빙식을 비판했다. "작품은 작품대로 그 작품 만에 대해서만 평가할 것이요 감정적으로 선입(先入)감정이나 연상(聯想)감정 등에 도경(徒傾)할 바 아니다"(12쪽)라는 것이다. 그 대안으로 김주경은 비평이 "나의 심령(心靈)과 작자(作者)의 심령의 온전한 종합", 즉 "나의 마음속에서 나 이외에 작자의 면영(面影)이 동일 위치에 병립하는" 입장을 취해야 할 것이라고 주장했다. 이것은 구체적으로 "나 자신의 본 바와 작자의 본 바와를 바꾸어 보는 것"이며, 그런 후에야 비평가는 "자기의 보는 바를 보아야 할 것"(9쪽)이라고 김주경은 주장했다.

그런데 이렇게 "작자의 본 바에서 볼 것"을 강조하는 접근은 필연적으로 작자가 되어보는 체험을 강조하는 태도를 취할 수밖에 없다. 그런 관점에서 김주경은 김복진(金復鎭, 1901~1940)이 장석표(張錫杓)의 서양화 작품을 논하면서 "뿔액(black)을 쓸 정도가 못된다"고 했던 발언을 문제 삼았다. 화가가 뿔액이나 에메나ー드 그린(emerald green), 실바화잇트(silver white) 등의 안료를 쓴 것을 두고 "색들의 용법이 미숙하다"고는 할 수 있어도 "뿔액을 쓸 정도가 못된다"고 말한 것은 잘못이라는 것이다. '뿔액'은 반드시 정도가 높은 화가만이 써야 하는 색이 아니라는 것이다. 김주경은 김복진의 본업이 조각임을 들어 이렇게 반문했다. "그러면 조각을 하는 데는 재료를 쓰지 않고도 제작하는 법이 있을까?"(13쪽)

미술평론가의 태도 내지 한계를 문제 삼은 김주경의 이 도발적 평론은 당시 미술계에 적지 않은 물의를 불러일으켰다. 특히 김복진은 안석주의 평문이 김주경의 궐기를 불러일으켰다면서 자신 역시 몇 년 전 발표한 평문의 일단으로 인해 동군(同君)의 도마 위에 올랐다고 했다.[20] 이에 대해 김복진은 문제의 평론이 주장하는 바를 "회화비평은 회화전문가야만 할 것이다"로 요약한 후 그것이 비평의 자유를 억누르는 접근이라고 비판했다. 즉 그 '자기격리' 태도가 인간의 비평 본능을 전문가적 우월지위로 거부하는 문제가 있다는 것이다.[21]

현재의 관점에서 보자면 김복진의 비판과는 달리 1927년의 김주경은 회화를 자기격리의 상태로 두려는 입장보다는 회화비평에서 주체(평론가)와 타자(작가)의 대화적 관계, 또는 가다머가 말하는 지평융합적 입장을 취하고 있었던 것으로 보인다. 그는 자신의 관점을 타자(작가)의 관점과 종합하려는 비평가의 지향성을 강조하고 있었던 것이다. 이러한 태도는 모방에 대한 김주경의 인식, 곧 미술의 새로움은 모방에서, 곧 과거와 현재의 지속적인 대화에서 얻을 수 있다는 신념과 긴밀히 연관되어 있었다. 물론 이 글의 첫머리에서 언급한 근대 풍경화의 속성, 즉 주관과 객관의 계속적인 쟁투의 장(場)으로서의 풍경화의 특성에 대한 이해 역시 이와 불가분의 관계다.

한편 김주경이 1928년 2월 14일 『조선일보』에 발표한 「예술운동의 전일적(全一的) 조화를 捉함」은 프롤레타리아 예술의 본질을 두고 벌어진 논쟁에 대한 김주경式의 응답이다. 여기서 김주경은 1928년 당시 프롤레타리아 예술의 본질을 두고 대립하는 두 가지 입장을 열거했다. 하나는 "우리는 맑스주의적 선전(宣傳)삐라式 예술로써 유일의 목표로 삼지 않으면 아니 된다. 따라서 주리고 목마른 우리에게

는 오직 유용(有用)만이 유일의 미적 대상이 된다"는 임화(林和, 1908~1953) 등의 입장이고 다른 하나는 "맑스주의 선전(宣傳)삐라式 예술이 근본적으로 예술을 부정하는, 즉 처음부터 예술자체를 거부하는 사이비예술"(김용준)이라고 보는 입장이다. 김주경은 이 양자의 분리가 분립을 위한 분립이 아니라 결합을 위한 분립, 곧 상호 부조(扶助)를 추구해야 한다고 주장했다. 김주경이 보기에 선전삐라식 예술이 정통예술이 아닌 것은 자명하나 그로부터 예술을 찾을 필요가 있고, 정통예술은 선전삐라식 예술의 주장을 용인함으로써 "조선을 위하는" 예술로 될 수 있다.22) 여기서도 예술의 자기격리 내지는 고립의 상태를 거부하는 김주경의 독특한 관점이 매우 두드러진다. '예술을 거부하지 않는 프롤레타리아 예술', 또는 '프롤레타리아의 이상을 거부하지 않는 예술'이야말로 김주경이 원하는 바였던 것이다. 이런 견지에서 김주경은 양자를 분리(격리)시켜 어느 한쪽만을 강조하는 태도를 강하게 반대했던 것이다.

타동(他動)적인 회화와 자동(自動)적인 회화
: 「녹향전을 앞두고 – 그림을 어떻게 볼까」(1931)

김주경은 1928년 도쿄미술학교 도화사범과를 졸업했고, 졸업과 동시에 귀국해 식민지 조선미술계에 본격적으로 발을 내딛었다. 귀국 직후 김주경의 가장 주목할 만한 활동은 녹향회 활동이다. '녹향회(綠鄕會)'는 1928년 12월 김주경·장석표(張錫豹)·심영섭(沈英燮)·이창현(李昌鉉)·박광진(朴廣鎭)·장익(張翼) 등 양화가들이 조직한 미술가 집단이다. 결성 이듬해인 1929년 5월 녹향회 제1회展이 서울 경운동 천도교회관에서 열렸다.23) 녹향회 조직 당시 이 집단을 대표하여

발언한 논자는 심영섭이었다.

심영섭이 녹향회 소식을 스음하여 신문에 발표한 글에 따르면 이 집단은 조선미술전람회(선전)나 서화협회전(협전)에서는 "자유롭고 신선발랄한 젊은이의 마음으로 창조할 수 없다"는 인식에서 조직됐다. 심영섭은 "우리는 우리의 기분을 따로 표현하려는 것"이라고 썼다. 그러면서 심영섭은 녹향회가 사회적 정치적 사상운동의 색채를 띠지 않는 "순연히 작품의 발표기관인 미술단체"임을 분명히 했다.[24] 단체의 성격을 논하면서 심영섭은 이 단체가 양화가들의 단체이나 맹목적으로 서양화풍을 따르지 않는 태도를 취할 것이며 아세아인이자 조선인이 제작한 '서세아화(西細亞畵)' 내지 '조선화(朝鮮畵)'를 추구할 것이라고 했다. 집단이 추구할 회화의 성격에 대해 심영섭은 이렇게 썼다. "오오 우리는 녹향(綠鄕)을 창조한다. 부절히 창조한다. 무한한 미래를 향하야 찰나찰나로 부절히 유동한다. 그리하야 녹향회는 성장(成長)을 따라 완전히 대(大)조화, 대(大)평화, 대(大)경이의 세계인 녹향이 실현된다. 따라서 미술과 한 가지 인생과 우주대자연은 무한(無限)무지(無知)무명(無名)인 영원한 종교적 세계에서 생활하며 해결한다."[25] 인용한 심영섭의 발언에 대해 당시 김주경이 어떤 입장이었는지 확인할 길은 없다. 다만 서양화를 그리되 조선인이 그린 서양화를 그리겠다는 심영섭의 입장은 우리가 앞에서 확인한바, 객관-주관의 경쟁 관계에서 외부의 세계를 언제나 주관적으로 받아들인다는 김주경의 입장에 부응하는 면이 있다.

심영섭이 밝힌 녹향회의 또 다른 특성은 "민중과의 상호조화를 추구한다"는 점이다. 이는 구체적으로 전시 작품 출품을 농인에 국한하지 않고 찬조회원출품제를 두어 일반미술가의 작품을 수용하는 식으로 나타났다. 그러나 여기에 심영섭은 "녹향회의 공기를 해하지

않는 작품"이라는 단서를 달았다.[26]

조직 당시 녹향회의 대변자는 심영섭이었으나 김주경은 이 집단의 사실상의 대표자였다. 실제로 이태준은 녹향회 제1회 전람회(1929)에 대한 비평문에서 "한두 분 작가에게 커다란 감명을 받았기에 이 글을 쓴다"면서 김주경을 첫 번째로 다뤘다. 이태준은 김주경에 대해서 "미학적으로 너무 개념적인 곳이 많다고 생각한다"면서도 "그러나 그 개념이 희미해지는 순간에 나오는 주정(主情)의 표현"이 있어서 "작품을 통해 독특한 세계를 보이고 있다"고 평했다. 그는 여기에서 "진실한 연구를 쌓고 있는 작가의 태도"를 발견했다.[27]

하지만 1928년 의욕적으로 출발하여 1929년 첫 번째 전시를 개최한 녹향회는 이후 위기에 봉착했다. 1929년 말에 김용준의 주도로 조직된 동미회(東美會)의 첫 번째 전시가 1930년 4월 17일 동아일보사 강당에서 열릴 때 장석표·장익·심영섭 세 사람이 녹향회를 제쳐둔 채 이 전시에 작품을 냈던 것이다. 이에 따라 1930년 개최 예정이었던 녹향회 제2회 전람회가 무산됐다.[28] 이런 상황에서 김주경은 녹향회 활동의 전면에 나설 수밖에 없었다. 이 무렵 이하관(李下冠)은 "제1회 녹향회전을 열고나서는 2회전이 소식이 없더니 요즘에 와서 그것 때문에 波國(김주경)이 동분서주하는 중이다"라고 썼다.[29] 그 동분서주의 결실로 1931년 4월 제2회 녹향회전람회가 천도교회관에서 열렸다.[30] 전시회 개최에 즈음하여 김주경은 『조선일보』에 「녹향전을 앞두고-그림을 어떻게 볼까」라는 글을 발표했다.

1931년 4월 5일에서 4월 9일까지 『조선일보』에 연재된 「녹향전을 앞두고-그림을 어떻게 볼까」는 당시 김주경의 회화관을 확인하기 위한 가장 중요한 자료다. 이 글에서 김주경은 "그림이란 것이 대체 무엇인가"라는 문제를 제기했다. 이에 대한 김주경의 대답은 "그림

은 그림이오 그린 그 대상 자체가 아니다"라는 것이다. 즉, 그림이란 것은 '무엇'을 그린 '그림'이지, 무엇이란 것 그 자체가 아니라는 것이 다.31) 이것은 주관을 배제한 객관의 묘사가 그림일 수 없다는 선언이 다. 김주경의 표현을 빌자면 그림은 "기계로 찍은 사진이 아니다". 오히려 그림은 "사람의 정신을 통해서 그 사람의 관찰안(觀察眼)의 개성적 차별상(差別相)을 띠고 나온 것"이어야 한다는 것이 그의 판단 이었다.

그림을 그리는 목적은 대상 그것을 그대로 재현해 주려고 하는 타동 적(他動的) 노력이 아니라 자기의 심적 상태, 또는 정신내용 주의사상 을 표현하는 데에 그 대상에 의해서 하거나 또는 일(一)수단으로 응용 하거나 하는 자동적(自動的) 노력인 것을 먼첨 생각하여야 한다.32)

따라서 그림을 보는 행위는 무엇을 그렸는가를 확인하는 선에서 머물 수 없다. 김주경에 따르면 "관자(觀者)는 작품 앞에서 자기 자아 의 사적 견지를 일시 떠나서 그 작품을 다리(橋)삼아 가지고 그 화자의 심리 속으로 건너가보는 정신작용, 즉 감정을 이입하는 순간이 필요 한 것"33)이다. 여기서 김주경이 말하는 감정이입(Empathy, Einfühlung) 은 인간의 느낌이나 감정, 태도를 대상에 투사하는 것을 의미한다. 이렇게 어떤 대상들에 스며들어 합쳐져 있는 감정 상태는 그 사물을 관통하여 그 자신의 이미지를 주조한다. 근대적 용어로서 '감정이입 (Einfühlung)'은 독일철학자 로베르트 피셔(Robert Vischer, 1847~1933)가 처음 사용한 것으로 알려져 있다. 길버트(Katherine Everett Gilbert)와 쿤(Helmut Kuhn)의 해설에 따르면 현실(reality)은 벙어리이며 어떤 느 낌도 없는 것, 즉 우리와 소원한 것일 수 있다. 하지만 우리는 그것을

우리의 삶에 다시 일깨워주는 일종의 변형장치를 지니고 있는데 이러한 변형(transformation)을 작동시키는 심리학적 메커니즘이 바로 '감정이입'이다.34)

요컨대 감정이입은 근본적으로 주체가 타자(대상)가 되는 상태를 뜻한다. 독일 미술사가 보링어(Wilhelm Worringer)에 따르면 "활동의 지를 다른 대상 중에 이입함으로써 우리는 이 대상 가운데 존재"하게 된다. 따라서 그것은 근본적으로 자기 포기를 전제로 한다.35) 김주경의 표현을 빌자면 그림 앞에서 주체는 "자기 자아의 사적 견지를 일시 떠날" 필요가 있는 것이다. 대신 그는 다음과 같은 체험, 즉 "그림(畵)이 잠시나마 내 그림(畵)이 되는"36) 체험을 즐길 수 있다. 김주경에 따르면 "화가(畵者)의 것과 닮은 자기 독특한 미적 감흥이 동시에 작용되기 시작하는데서 화면은 하나이로되 만인(萬人)만색(萬色)의 각(各) 닮은 자극과 충동이 생길 수 있는 것"37)이다.

이와 같은 독특한 회화관을 김주경은 식민지 조선에 필요한 예술의 존재 방식으로 여겼다. 그는 "조선과 같이 천연적 은택(恩澤)을 받지 못하고 무엇이든지 인간 자신의 손으로 자연을 경작하고 개척해나가지 않으면 생명도 보안(保安)될 수 없는 지역에서 사는 민족"은 "자연계가 감사하고 기특하고 아름다워서 그것을 찬미하는 심리보다도 인생이 자아발전 또는 환락의 세계를 창조해나가고자 하는 적극적, 지배적, 정복적 심리가 타민족보다 강렬해야 할 것이 필연"이라고 썼다.38) 글 후반의 프롤레타리아 미술 비판 역시 같은 맥락에서 이해라 수 있다. 그에 따르면 프롤레타리아 미술은 단순히 노동자나 빈민의 걸식상을 그리는 식으로 성립될 수 없으며 "일생을 두고 길식으로만 그대로 늙으리라는 생(生) 여(如) 사(死)의 심리"에 머물러서도 안된다. 김주경은 프롤레타리아 미술이 "현재에 당하고 있는 고통을

고통으로서 의식하는 동시에 그 고통의 원인에 대한 감정과 그 감정의 원인에 대한 해결책을 속구하려는 심적 태도 내지 그 실천적 현상을 표현하는 미술"[39])이어야 한다고 주장했다. 눈앞의 현실을 있는 그대로 묘사하는 것이 프롤레타리아 미술일 수는 없다는 것이다. 오히려 거기에는 마땅히 화가 주관의 개입, 곧 "투쟁 목적, 심적 태도가 의식적으로 표현된 무엇"이 명백하여야 한다고 그는 주장했다.

'가을의 예술'과 '봄의 예술'
:「조선미술전람회와 그 기구」(1936)

1931년 4월 제2회 녹향회 전람회를 끝으로 녹향회 전시는 더 이상 열리지 않았다. 김용준은 1935년에 발표한 글에서 녹향회는 "해산 여부를 알 수 없는 상태"[40)라고 썼다. 1930년 무감사 출품을 끝으로 김주경은 조선미술전람회에 작품을 출품하지 않았다. 그는 1931년 무렵 1929년부터 교사로 근무했던 경성여자미술학교를 떠나 개성의 송도고보 교사로 부임했고, 이 학교에서 1935년 2월까지 근무했다. 1935년부터 해방 전까지는 모교인 경성제일고보와 경기중학에서 교사로 활동했다. 1939년에 1월 13일 『동아일보』에는 경기중학 교사 자격으로 "건전한 사람은 건전한 가정으로부터"라는 교훈을 역설하는 김주경의 「학교의 부탁」이라는 글이 실려 있다.

1931년 이후 한동안 김주경의 활동에는 회화작품 발표보다는 비평 테스트 발표가 두드러진다. 하지만 이 기간 중 작품활동을 게을리한 것은 아니어서 1935년부터는 오지호와 너불어 일주일이 널다하고 풍경 스케치를 다녔고, 1935년 여름에는 오지호와 더불어 만주여행을 떠나 작품을 제작했다.[41)] 이때 제작된 신작 회화들은 1938년 10월

에 발간된 『오지호·김주경 二人畵集』(한성도서주식회사)에 실렸다.

1931년 이후 1939년까지 김주경이 발표한 중요 비평텍스트를 열거하면 다음과 같다.

[1931~1938년 김주경의 주요 비평텍스트]

시기	제목	출처	비고
1932년	「畵壇의 회고와 전망: 조선미술은 어디까지 왔는가」	『조선일보』, 1932년 1월 1일~1월 9일	
1935년	「朝鮮展을 보고와서」	『신동아』, 1935년 7호	127쪽
1936년	「조선미술전람회와 그 기구」	『신동아』, 1936년 6호	241~248쪽
1937년	「세계명화 裏面의 일화」(1~20)	『동아일보』, 1937년 11월 3일~12월 8일(20회 연재)	미켈안젤로(1회~3회) 밀레(4회~6회) 루벤스(7회~9회) 룻소(10회~15회) 세간티니(16회~20회)
1938년	「미와 예술」	『오지호·김주경 二人畵集』, 한성도서주식회사, 1938	
1939년	「현대회화사상의 분수령: 쎄잔 생후 백년(百年)제를 당하여」(1~4)	『동아일보』, 1937년 3월 30일~4월 7일(4회 연재)	
1939년	「미협전인상(1~2)」	『동아일보』, 1939년 4월 22일~4월 23일	재동경미술협회전에 대한 전시평

이 가운데 「畵壇의 회고와 전망: 조선미술은 어디까지 왔는가」는 1931년의 조선미술계를 중심으로 화단의 신사조 수입(輸入) 양상을 살핀 글이다. 여기서 그는 조선미술의 신사조 수용이 일본의 그것과 유사한 행로를 밟아왔음을 지적했다. 즉 "후기인상주의에서 기초를 닦아가지고 누보-포비즘으로 쑤-레알리즘에 달(達)해 온 일면(一面)에 푸로미술운동이 있어온" 일본과 마찬가지로 "조선도 역시 이러한 딘계를 밟아온 것"42)이라는 게 당시 그의 판단이었다.

1936년 『신동아』에 발표한 「조선미술전람회와 그 기구」는 "조선미술의 존재와 그 활동은 그 어느 곳에 표준을 둘 것인가"43)라는

문제를 다룬 일종의 예술론의 성격을 갖는 글이다. 이러한 문제를 다루기 위해 그는 두 가지 예술을 구분했다. 하나는 "인생을 발육하는 시절인 봄으로 끌고 가는" '봄의 예술'이고 다른 하나는 "인간을 결실하는 시절인 가을로 끌고 가는" '가을의 예술'이다.

김주경에 따르면 '가을의 예술'은 '출세'나 '성공' 등 결실을 목표로 한다. 그 결실은 이름을 붙일 수 있는 어떤 것이다. 김주경의 표현을 빌면 가을의 예술은 "무슨 명칭이던지 칭호를 붙이는 족속(族屬)으로 끌고 가려는 외적 결실을 목표로 하는 길"(243쪽)에 해당한다. 이를테면 "졸업생이 아니던 것이 지금부터는 졸업생이라는 명칭을 갖는 족속이" 되고 "박사가 아니던 사람인데 이제부터는 박사라는 족속으로 편입이 됐다"는 것이다. 여기에는 무엇이든 "칭호를 붙여야 한다는 규약"이 있어서 "아무 칭호도 없어서는 못쓴다"(243쪽)는 말이 횡횡한다.

반면에 봄의 예술은 "그의 타고난 씨(좋은 소질)를 말리지 말고 싹 틔우고 꽃피는 것이 활동의 전(全)목적인" 예술이다. 따라서 여기서는 "칭호를 붙이지 않으면 못쓴다는 규약이 불필요하다"는 것이 김주경의 판단이었다. 봄의 예술을 추구하는 자는 칭호 얻기를 걱정하는 대신에 "자기의 꽃이 좀 더 향기롭지 못한 것을 걱정"하며 "혹여 꽃잎에 벌레가 쪼아들지 않을까를 걱정"(244쪽)한다는 것이다.

그런데 김주경이 보기에 가을의 예술이 추구하는 '결실' 곧 이름(칭호)을 얻은 것은 이미 볼 일을 다보고 난 후의 터전을 가질 뿐이다. 그에게 남은 것은 쇠퇴, 곧 파괴(破壞)뿐이다. 하지만 봄의 예술은 "이제부터 전(全)활동이 개시되는 것"이다. 즉, 여기서는 건설(建設)이 가능하다. 이 양자 가운데 김주경이 소망하는 예술은 물론 봄의 예술이었다. 봄이야말로 "예술의 정체(正體)"(244쪽)라는 것이다. 이

런 견지에서 김주경은 '칭호' 따위의 목적을 내세우고 가는 예술을 "물물교환을 목적하고 나오는 시장의 물품과 같은 것"(246쪽)이라고 비판했다.

김주경에 따르면 조선미술전람회, 또는 그와 동연(同然)한 기구(機構)를 갖는 대부분의 전람회·미술시장은 예술을 황폐한 가을 벌판으로 내몰고 있다. 특히 그는 전람회의 심사제도를 문제 삼았다. 그가 보기에 "미술이란 명칭을 갖는 간판점포"로서 전람회의 심사란 "화가에게 씌어줄 관(冠)을 만들어 파는 점포"(245쪽)와 같은 것이다. 그것은 예술을 개방(공개)하는 대신 "술법(術法)을 가르쳐왔다"고 김주경은 비판했다.

김주경에 따르면 사람이 꽃을 좋아하는 것은 꽃이 떨어진 후의 열매를 예기(豫期)하기 때문이 아니다. 사람은 "봄 그 자체가 갖는 자랑을 어여삐 여길 뿐"이라는 것이다. 그는 이렇게 말했다. "아무것도 없는 무(無)에서 뜻하지 않은 새싹과 꽃이 찬연(燦然)한 광채와 향기를 뿌리는 그 창조현상을 사람은 놀라고 도취하는 것이다."(246쪽)

이런 관점에서 보자면 「조선미술전람회와 그 기구」의 필자(김주경)는 '존재자'가 아닌 '존재(있음)' 자체를 묻는 일종의 존재물음을 던지고 있다고 해도 틀리지 않다. '조선미술전람회와 그 기구'는 시장에서 미술이라는 명칭을 갖는 상품을 파는 데 골몰할 뿐 미술 자체, 더 나아가 미술시장의 활동 의의를 묻지 않는다는 것이 이 논자의 판단이다. 또한 이 논자의 예술론은 예술을 현실태가 아닌 잠재태나 가능태의 수준에서 바라보고 있다는 점에서 '생성'(건설, 생명)의 예술론으로 불릴 만한 것이다. 다른 글에서 그는 "화폭을 자기 대지(大地)로 알고 자기 집으로 알고 자기 마당으로 알고…자기를 내놓은 것이라야 예술"[44]이라 했다. 「조선미술전람회와 그 기구」는 다음과

같이 이 생성의 예술에 대한 기대를 표명하는 것으로 마무리된다.

그러나 그렇다고 해서 좋은 예술이 멸종되고 말 것이냐 하면 결코 그럴 리 없다. 절대안심이다. 예술은 그 자체로 이미 살아있는 것이다. 환경의 이불리(利不利)로 인하여 생(生)하고 사(死)하는 것이 아니다. 그 스스로의 힘으로 생존할 수 있고 스스로의 힘으로 빛날 수 있는 것은 오직 예술이 있을 뿐이다. …오히려 그 힘이 영원히 빛날 수 있거늘 무엇이 부족하여 살을 썩게 하는 길을 용납할 것이냐. 예술은 그 자체가 이미 생명이다. 영원의 빛이다. (248쪽)

이쯤해서 우리는 이 글 도입부에서 언급한 〈가을의 자화상〉의 의미를 좀 더 분명히 이해할 수 있다. 이 작품은 대부분의 화가들이 '명칭(결실)'을 추구하는 가을의 황폐한 상태에서, '명칭'으로 굳어지기 전의 상태, 즉 모든 가능성과 잠재성이 만개하는 봄의 예술을 추구하겠다는 화가의 결심을 가시화한 작품인 것이다. 아무튼 이렇게 「조선미술전람회와 그 기구」(1936)에서 김주경이 사용한 봄/가을의 비유는 몇 년 뒤 미추(美醜)의 관계를 문제 삼는 미적 범주론으로 발전하게 된다.

화가의 미적 범주론: 「미와 예술」(1938)

1931년 4월 제2회 녹향회전람회를 전후로 끝으로 조직이나 대외활동을 자제하던 김주경은 1938년 10월 절친한 벗 오지호와 함께 『오지호·김주경 二人畵集』(한성도서주식회사)을 발간했다. '2인화집'은 한국근대미술사 최초의 원색화집이자 "화집출판의 효시"[45]로서

「오지호·김주경 二人畫集」(1938) 속표지

「二人畫集 출판기념회」, 『동아일보』, 1938년 11월 11일.

이미 당대에 "조선 초유의 성사"[46]로 주목받았던 역사적 텍스트다. 1938년 11월 11일 황금정 아서원에서 열린 출판기념회에는 미술계와 문단 인사 40여 명이 몰려 성황을 이룰 정도였다.

"조선초유의 성사"였던 이 역사적 텍스트에 김주경은 지난 10년간 제작한 회심의 역작 10점을 골라 화집에 실었고 「미와 예술」을 제목으로 하는 장문의 예술론을 실었다. 당대 미술계는 '2인화집'의 두 저자, 오지호와 김주경을 비교하는 데 열중했다. 1938년에 발표한 이 텍스트의 서평에서 유진오는 "양인(兩人)의 콤비와 대조가 매우 흥미를 끈다"면서 오지호를 "허심탄회하게 대상 속으로 자신을 몰입시켜 끈기있게 그 정체를 탐색하는 데 있다"고 평하고 김주경에 대해서는 "대상은 이데의 제조물이라 화면의 분방한 구성과 붓질이 따른다"고 하면서 전자를 억제와 은폐가 두드러진 리얼리즘 작가로, 후자를 이데와 로만이 두드러진 로맨티스트로 평했다.[47] 여기서는 '2인화집'의 두 저자 오지호와 김주경 가운데 김주경에 초점을 두기로 하자. 특히 김주경이 화집에 실은 문제의 텍스트 「미와 예술」이 최우선의 관심사가 될 것이다.

「미와 예술」은 총 3부, 13장 분량의 장문의 비평문이다. 글은 "미란 무엇인가"를 다룬 미학적 검토에서 시작해 예술의 문제에 대한 검토, 그리고 회화의 문제에 대한 검토로 이어진다. 글의 전체적인 구성은 다음과 같다.

[「미와 예술」(1938)의 목차]

(1) 미란 무엇인가
　　【미와 추】-【유생물(有生物)의 미】
　　【용자(容姿)의 미(美)】
　　【선율(旋律)의 미】
　　【무생물과 미】
　　【광(光)과 미(美)】
　　【비극미와 가련미(可憐美)】
　　【가소미(可笑美)】

(2) 예술이란 무엇인가
　　【형식문제】

(3) 회화란 무엇인가
　　【회화와 형(形)과 색(色)】

　글의 전체적인 논의를 살피면 글 후반부의 예술 및 회화론은 전반부의 미학적 검토에 준해서 전개되기 때문에 「미와 예술」은 미학적 비평, 또는 최열의 표현을 빌면 심미주의 비평으로서의 성격을 갖는다. 전반부의 미학적 검토는 미와 추의 구별을 다루는 것으로 시작해 비극미와 가련미, 그리고 가소미를 연이어 문제 삼는 미적 범주론의 성격을 갖는다. 이 미적 범주론이 특이한 것은 미와 추, 그리고 비극미와 가련미를 구별하는데 만족하는 것이 아니라 미적인 것이 추한 것으로 또는 역으로 추한 것이 미적인 것으로, 더 나아가 비극적인 것인 미적인 것으로 변화되는 문제를 다루고 있다는 점이다. 이것은 미적 범주를 "하나(의 미적 범주)로부터 다른 하나의 미적 범주로의

전환(transition)"48)으로 이해하는 관점으로 이는 당대 식민지 조선의 미학 담론에서 거의 찾아볼 수 없는 종류의 것이다. 앞에서 살펴본 대로 '명칭'으로 대표되는 결정된 것, 굳어진 것에 대한 거부는 김주경 예술론의 가장 중요한 특성이다. 다시 1931년에 발표한 「녹향전을 앞두고 – 그림을 어떻게 볼까」를 살펴보면 여기서 그는 "무릇 예술이라 것은 원래가 어떠한 일정한 법칙 하에서 불가동(不可動)의 지배를 받는 구속의 세계가 아니"라면서 "눈물이 흐르는 검은 세계를 웃음이 터지는 붉은 세계로 보거나 만화(萬花)가 때를 만난 환희의 춘성(春城)을 인명을 조려낼 불가마로 보는" 것이 모두 "예술혼의 약동하는 대로 따라갈 뿐"49)이라고 했다. 1938년의 「미와 예술」은 이와 같은 문제의식을 구체화(심화)·체계화한 것이라고 볼 수 있다. 이제 「미와 예술」의 내용을 꼼꼼히 살펴보기로 하자.

1) 미(美)와 추(醜)

「미와 예술」은 미(美)란 무엇인가를 문제 삼는 것으로 시작한다. 김주경에 따르면 미(美)는 무엇보다 먼저 "생명이 있음"50)으로부터 나온다. 그가 보기에 "생명의 자연적 발육을 가진 자"는 미의 기본을 갖는 자이다. 그런데 그 "생명의 자연적 발육"을 우리는 어떻게 확인할 수 있는가? 즉 생명적 존재는 어떻게 현현(顯現)하는가? 김주경에 따르면 생명은 '용자적(容姿的) 조화', 즉 형태와 색채의 조화를 통해 또는 '선율적(旋律的) 조화'를 통해 현현한다(11쪽). 그가 보기에 이렇듯 형태와 색채의 조화, 선율적 조화를 구유(具有)한 것들은 아름다운 것들이다. 그것을 김주경은 "생명의 자연상(自然相)"(11쪽)이라고 지칭했다. "형태적으로나 색채적으로나 또는 선율적으로나 자아생명

김주경 〈숲〉, 캔버스에 유채, 30호, 1934

을 현현할 수 있는 통일적 조화를 구유한 자라 하면 그는 비록 여하(如何)한 자일지라도 아름다운 것이 원칙"(11쪽)이라는 것이다.

물론 "생명의 자연적 발육을 가진 자"라고 해서 모두 아름다운 것은 아니다. 생명은 제 나름의 용자(容姿), 즉 형태와 색채를 갖기 마련인데, 그 모두가 아름다운 것은 아니라는 것이다. 김주경에 따르면 '미적(美的) 생명'과 '추적(醜的) 생명'의 한계가 존재한다(12쪽). 전자는 자아생명의 '현현'을 본위로 하는 현현적 형태와 색채를 지니지만 후자는 자아생명의 '엄폐(掩蔽)'를 본위로 하는 엄폐적 형태와 색채를 갖는다고 그는 주장했다. 전자, 즉 '현현적 형태와 색채'의 사례로 그는 꽃(花), 과(果), 웃음(笑), 노래(歌), 춤(舞), 탄생 등을 열거했다. 이런 것들은 "자아의 존재를 명확케 하야 타자에게 불가침을 경고하거나 자아의 미를 선전하는 자력본위의 적극적 수단을 취하는" 것으로서 우리에게 쾌감을 선사한다. 후자, 즉 '엄폐적 형태와 색채'의

사례로 그는 벼룩·빈대·회충·진딧물·송충과 같은 기생충·기생초·기생수의 애탄(哀歎)·병균·사몰(死沒) 등을 열거했다. 이런 것들은 "자아의 존재를 애매(曖昧)하게 하여 타자에게 발견되지 않도록 하는 소극적 방법, 즉 자아를 부정하는 태도"를 취하며 우리에게 우울(憂鬱)이나 불쾌감을 선사한다. 화가로서의 김주경 역시 엄폐된 형태 내지는 애매한 상태에 대한 거부가 두드러진다. 그러한 태도는 이를 테면 "산이 앞을 막은 것처럼 답답한 일이 없다"는 고백에서 나타난다. 그렇기 때문에 이 화가는 산을 올라 탁 트인 전망을 확보하려 하지만 이번에는 지평선 밑으로 가득히 엎드려 있는 크고 작은 산 무더기가 전부 '묘(墓)'의 형상으로 변하는 문제가 발생한다.

김주경은 "자아생명의 현현을 스스로 부정하고 무생물화"한 것들을 "추(醜)한 것"으로 규정했다. 고목(枯木)과 유사한 뱀, 토괴(土塊)에 유사한 두꺼비, 흙에 유사한 지렁이, 썩은 밤송이에 유사한 고슴도치 같은 것들이 그것으로서 그 중에는 간혹 선적(善的) 가치를 인정할 수 있는 것이 존재하지만(이를테면 장어나 미역) 이것들은 엄폐적 형태와 색채를 지니고 있기에 미적인 것이 될 수는 없다.[51] 이런 주장은 형태·색채뿐만 아니라 음성이나 동작에도 적용된다. "생명의 현현을 본위로 하는 음성이나 동작에 가까울수록 아름답고 멀어질수록 추하다"는 것이다. 이를테면 노래(旋律)에 가까운 꾀꼬리, 종달새의 소리는 아름답지만 비명(悲鳴)에 가까운 두견(杜鵑)이나 까마귀의 소리는 추하다는 것이 그의 주장이다. 마찬가지의 이유에서 화가는 묘(墓)의 형상으로 변한 산 무더기가 달갑지 않다.

〈숲〉(1934)은 묘(墓)의 형성으로 변한 산무더기를 피해 할 수 없이 좌처(坐處)를 산의 중허리로 낮추는 과정에서 천행으로 만난 큰 고원(高原)과 같은 풍경에서 화가가 경험한 희열을 나타낸 것이다. 화가는

이렇게 회고했다. "이 때의 나의 환희는 얼마만 하였든가. 이 고원의 숲속을 다만 홀로서 거닐고 있던 그 무한한 희열을 나는 아직도 잊을 수 없다."

우리가 지금 애브젝트(abject)라고 부르는 생명/사물의 경계선에 존재하는 것들(이를테면 시체)을 김주경은 추(醜)하다고 평가했다. 그 것은 생명 존재가 애매하게 된 상태, 또는 엄폐적 형태와 색채를 지니고 있기에 부정됐다. "무엇이든지 조락(凋落)한 생명은 미가 아니라는"(13쪽) 것이다. 김주경은 이렇게 생명의 '현현'과 '엄폐'의 관점에서 미(美)와 추(醜)를 구별하고 이를 예술과 비(非)예술의 구별로 확장했다. 그가 보기에 "썩고 병든 자(者)를 미(美) 내용의 주체로 삼아서는 예술이 될 수 없다"(13쪽). 물론 화가는 썩은 과실이나 말라붙은 꽃이나 죽은 동물 등을 그릴 수 있고 시인은 엄동에 떠는 수림(樹林)이나 황폐한 벌판을 읊을 수 있으나 그것은 어디까지나 그에 "숨어 흐르는 희망의 힘"을 다루는 한에서 예술이 될 수 있다(또는 그 예술적 태도를 인정받을 수 있다). 반면 "이미 생명이 없어진 시탄(柴炭)이나 해골(骸骨)의 벌판을 찬송하는" 그림이나 詩를 김주경은 "추태(醜態)의 폭로(暴露)에 불과한 해골 곡"(13쪽)으로 규정했다. 다 같이 임종 장면을 다룬 작품이라 하더라도 죽어가는 자의 고통을 묘사하는 경우는 비예술이요 죽어가는 생명에 대한 애정을 묘사하는 경우는 예술이라는 것이다.

2) 용자(容姿)와 선율(旋律): 생명성적 가공

앞에서 살펴본 대로 「미와 예술」의 가장 핵심적인 주장은 "생명이 용자적(容姿的) 조화와 선율적(旋律的) 조화를 통해 현현한다"는 것이

다. 이런 관점은 곧장 미적 판단과 연결되어 "용자적 조화, 선율적 주화를 구유(具有)한 것들은 아름다운 것"이라는 주장으로 이어졌다. 그렇다면 '용자의 미'와 '선율의 미'를 구체화할 필요가 있다. 이제 그에 관한 김주경의 입장을 검토해보기로 하자.

김주경에 따르면 "꽃이나 과실처럼 일정한 형(形)과 색(色)을 갖는 것을 용자(容姿)를 갖는 것"(13쪽)이라고 할 수 있다. 「미와 예술」에서 용자의 미란 "형태적 미와 색채적 미를 아우르는" 개념이다. 그런데 김주경이 보기에 이 용자미는 여러 미(美)들—이를테면 동작미·음성미·표정미 등—중에서도 "생명의 현현성을 가장 구체적으로 표현하는"(13쪽) 것이다. 어떤 무엇이 어떤 형태와 어떤 색조를 가졌다는 것은 "자아 생명의 내적현상을 설명하는 노골적 표명"이라는 것이다.

무수한 내적(생명) 현상이 입증(立證)적으로 노골화되는 것이 즉 그의 '용자(容姿)'인 것이다. 실로 그의 용자는 그의 전부를 명명백백히 설명하는 것이다. 그러므로 그의 어조를 들음으로써 그의 용자를 상상함보다는 그의 용자를 봄으로써 그의 어조와 표정, 동작, 정신의 전부를 상상하는 편이 용이한 것이니 이는 즉 용자는 그만큼 직감적(直感的) 구체성의 요소가 노골화한 것이기 때문이다. (13~14쪽)

그런데 이렇게 '용자(容姿)'를 "생명현상이 입증적으로 노골화된 것"으로 규정하면 '용자'와 '생명' 간 일종의 '구조적 상동성'을 드러낼 필요가 있다. 이 경우 생명은 언제나 움직이고 또 움직이는 유동적 존재라는 것이 문제가 된다. 용자는 생명의 유동성을 담지할 수 있을까? '선율의 미'는 이러한 필요에 대한 김주경의 응답이다. 그에 따르면 선율(旋律)은 "우주의 일체의 음향(音響)과 일체의 활동을 형

성하는 주류 생명의 규율(規律)적 약동(躍動)"을 뜻한다. 선율은 "그 자체기 이미 '생명의 요동'으로서 우주적 생명의 대근원에 해당된다. 이 대근원의 유동으로 인해 만물은 끊임없이 움직이고 또 움직이며 현재도 이렇게 움직이고 있다는 것이다. 그가 보기에 용자란 이 선율을 형태화한 것이다. 따라서 용자의 미를 갖는 것은 선율적 계조(階調)를 지니며 역으로 선율적 계조의 형태와 색채를 갖는 것은 용자의 미를 나타낸다고 그는 주장했다.

그런데 선율의 형태화(용자)란 구체적으로 어떻게 가능한가? 이에 대해서는 먼저 '생명성적 가공'에 대한 논의를 살펴보아야 한다. 김주경에 따르면 무생물은 "생명에서 가장 극단으로 쇠퇴(衰頹)한" 것으로서 "자기자

김주경 〈입추절의 숲〉, 캔버스에 유채, 8호, 1935

체만의 존재로는 언제든지 추"인 것이지만, '생명성적 가공' 즉 "자력을 대신하는 타력을 빌리는"(14쪽) 식으로 미화(美化)될 수 있다. 가령 종이(紙)는 그 자체로 아름답지 않지만 그 종이로 만든 조화(造花)나 인형은 아름답다. 이것은 김주경이 보기에 무생물이 유생명자에 접근함으로써 "생명화하였다"는 것을 뜻한다. 그는 이것을 '생명의 환원작용' 또는 '인공적 환원'이라고 부른다. 이 인공적 환원의 대표적인 사례가 바로 조각이다. 그가 보기에 조각의 미적 근거란 그 재료(무생물)에 있는 것이 아니라 그 재료로 형성한 인물이나 동물의 어떤 신생명을 의식함에 있는 것이다. "이 생명의 의식이 없다하면 그는 다만 흙덩어리나 나무토막으로밖에는 아니 보일 것"이라는 게 그의

판단이었다. 인공적 환원의 또 다른 예는 건축이다. 가령 "고식크(고딕)式 건축은 생명의 연장을 종(縱)적으로 구하였으나 애급(이집트)의 수평식건축은 이것을 횡(縱)(지상)적으로 구하였다"는 것이다. 그에 따르면 건축의 횡적(橫的)직선은 생명의 평방적 연장을 상징하며 종적(縱的)직선은 생명의 입방적 연장의 상징이다(14쪽).[52]

그런데 이렇게 '생명성적 가공'을 통한 선율의 형태화에 집중하는 접근은 필연적으로 아름다운 사물 자체가 아니라 아름다움 자체의 출현, 보다 정확히는 그 출현을 가능케 한 근원적 동인을 문제 삼을 수밖에 없다.

대저 바다의 미는 오직 파도(선율)가 그 생명이다. 물결은 끊임없이 모이고 또 헤치어 생명의 끝없는 창조를 보이나니 바다야말로 생명의 창조국이 아닌가. 그러나 이는 물론 물(水) 자체만의 독자적인 미가 아니니 여기에 끼치는 바람과 이 나라에 비추는 일광(日光)의 힘을 어찌 잊을 수 있으랴. (15쪽)

김주경의 관점에서 보면 바다는 아름다운 데 그것은 물(대상) 자체만의 독자적인 미(美)에서 유래한다기보다는 그 선율(파도)에서 유래한다. 그 선율은 물론 '바람'과 '일광(日光)'의 힘에서 유래한다. 그가 일광, 또는 광휘(光輝)를 예찬한 데는 그럴만한 충분한 이유가 있었던 것이다. 1935년 작 〈입추절의 숲〉에 붙인 단상(斷想)에서 김주경은 대상의 물질성을 잊게 만드는 일광을 이렇게 예찬했다.

명랑한 일광(日光)은 만물을 골(骨)속까지 꿰뚫어 비치어 우리로 하여금 완전히 대상의 물질성을 망각케 하고 너무도 놀라운 "투명체(透

明體)인 자연"만을 보게 한다. 이 때야말로 갓 생물은 생명의 완전한 발육과 이울러 넘치는 환희의 친상을 한 없이 우리에게 뿜어군나. 생(生)한 자(者)의 자연적 정체를 보는 기쁨, 이는 곧 티없는 옥(玉)돌을 봄과 같다. (도판, 13쪽)

3) 광휘(光輝): 생명의 웃음, 비(悲)의 정복

앞에서 다룬 '생명성적 가공'이란 "무생물일지라도 특히 선율적 광채를 보일 수 있는 질과 형태를 가진 것이라 하면 그는 미적(美績) 권내(圈內)에 들 수 있다"(15쪽)는 관점을 전제로 한다. 여기서 그가 '선율적 광채'라고 지칭한 대로 무생물을 생명화하는 데에는 광(光)의 작용이 결정적이다. 예컨대 "암석이나 흙과 같은 둔(鈍)한 존재라 할지라도 일광의 신비로운 빛을 받는 때는 훌륭히 미화될 수도 있다"는 것이다. 그런 견지에서 김주경은 "광(光)은 생의 웃음이요 생의 꽃이요 생의 노래"라고 주장했다. 그 '생명의 웃음'을 그는 '광휘(光輝)'라고 지칭했다.

그가 이렇듯 광(光)을 예찬한 것은 그 광(光)과 더불어 우리가 스스로 움직이지 않는 산야를 보고도 미를 의식할 수 있기 때문이라고 여겼기 때문이다. 그에 따르면 산야(山野)가 아름다운 줄을 의식하는 것은 "벌써 그 산야의 노래와 춤(광휘)을 의식한 것"(16쪽)이다.

이러한 논리는 무생물의 생명화뿐만 아니라 비(非)생명에 해당하는 감정, 즉 자아를 부정하는, 또는 불쾌감을 유발하는 감정들의 생명화에도 마찬가지로 적용됐다. 즉 그는 무생물의 생명성적 가공을 고민했던 것과 동일한 견지에서 비애(悲哀), 공포(恐怖)와 같은 부정적 감정에 저항하는 방식을 고민했다. 예컨대 그에 따르면 우리가

어떤 비극을 보고 거기서 미를 의식한다는 것은 비애 그 자체를 미로 의식하는 것이 아니다. 오히려 그것은 비애의 이면에서 "비애를 극복하려고 암약(暗躍)하는 '장렬(壯烈)'의 활동을 의식하는 것"이다. 그렇다면 어떤 비극이 '극(劇)' 또는 '미(美)'로서 성립되려면 반드시 장(壯)의 활동이 전제되어야 한다. "사람들이 매양 울면서도 굳이 비극을 보고 앉아 있는 것은 그것이 '비(悲)'만의 나열(羅列)'(非自然)이 아니라 '장(壯)(美)의 승리'(자연)를 보이는 '극(劇)(예술)'이란 것을 예기(豫期)하고 보기 때문"(16쪽)이라는 것이다. 그에게 비극(비장미)은 "패배자인 비(悲)를 표준하는 것이 아니라 승리자인 장(壯)을 표준하는 세계"로서만 의의를 지녔던 것이다. 그에게 비극은 "자아의 확대, 또는 자아의 승리를 추구하는 욕망의 발현"으로서 중요했던 것이다. 이런 관점은 식민지 조선에서 예술의 존재 방식에 대한 김주경의 오랜 고민을 내포하고 있는 것 같다. 우리가 앞서 살펴본 「녹향전을 앞두고―그림을 어떻게 볼까」(1931)에서 김주경은 "조선과 같이 천연적 은택(恩澤)을 받지 못하고 무엇이든지 인간 자신의 손으로 자연을 경작하고 개척해나가지 않으면 생명도 보안(保安)될 수 없는 지역에서 사는 민족"은 "자연계가 감사하고 기특하고 아름다워서 그것을 찬미하는 심리보다도 인생이 자아발전 또는 환락의 세계를 창조해나가고자 하는 적극적, 지배적, 정복적 심리가 타민족보다 강렬해야 할 것이 필연"이라고 썼다.[53] 같은 글에서 김주경은 프롤레타리아 미술이 "현재에 당하고 있는 고통을 고통으로서 의식하는 동시에 그 고통의 원인에 대한 감정과 그 감정의 원인에 대한 해결책을 촉구하려는 심적 대도 내지 그 실천적 현상을 표현하는 미술"[54]이어야 한다고 주장했다. 그렇다면 '비애'와 '공포'의 정복을 내걸고 김주경이 「미와 예술」(1938)에서 개진한 비극(비장)미론은 이미 1931년에

개진된 문제의식의 연장에서 이해할 필요가 있다.

　나시 「미와 내츌」로 돌아오면 비극에서 보는바, 장(壯)의 활동을 통한 비(悲)의 극복(또는 정복)에서는 '울음'이 중요하다. 김주경에 따르면 비극에서, 그리고 더 나아가 일상에서 울음은 근본적으로 "비(悲)(추(醜))를 정복하려는 활동"으로서 의의를 갖는다. "극도로 약한 자가 극도로 슬퍼하는 양(樣)을 보고는 미를 의식할 수도 있는 것이니 그의 울음은 비에 대한 저항, 즉 자아생명의 현현을 위하는 활동"(16쪽)이라는 것이다. 자아의 비애를 '울음'으로써 저항하는 일이 비극미를 구성한다는 것이 그의 주장이다. 물론 울음이 아니라 '웃음'으로도 비애에 저항할 수 있다. "용자의 미장(美裝)을 강조하고 그 실현을 촉진시켜 감으로써 일체 비애에 대한 전면적 저항을 단행하는" 방식이 그것인데 그것을 김주경은 '가련미(可憐美, charming)'라 부른다. 그는 가련미를 여성의 미에 비유했는데 여성은—"자신의 움직이지 못하는 비애를 해결하기 위한 방법으로, 어여쁜 용자와 향취(香臭) 등으로써 비애에 저항하는 꽃"과 마찬가지로—"섬세(纖細)하고 치밀한 선율적 계조로서" 비애와 공포에 저항한다는 것이다. 안양에서 열린 습률회(拾栗會)에 참석한 여인들을 그린 〈부녀야유도〉(1936)에 붙인 단상에서 김주경은 "명랑한 일광 아래서 빛나는 자연 속에서"에서 본 여인들이 "자연적 융화의 공기(空氣)를 이룬다"고 썼다.

　김주경에게서 비장미(울음)와 가련미(웃음)가 중요한 것은 그것이 비애(非자연)를 정복하고 현현하는 일, 즉 '생명을 현현'하는 방식이기 때문이다. 그에 따르면 이 활동이 우월한 자일수록 '자연상'에 그만큼 가까워진 상태이며 열등인 자일수록 그는 '자연상'에서 멀어진 상태인데 물론 전자는 아름답고 후자는 추하다.

김주경 〈부녀야유도〉, 캔버스에 유채, 50호, 1936

4) 예술의 과제: 산만하게 나열된 세계와 창조적 활동

앞에서 김주경은 미는 '생명의 자연상'에 해당하며 예술은 그 미를 구하는 일이라 했다. 그런데 그것은 실천의 수준에서 실제로 어떻게 가능한가? 「미와 예술」의 후반부에서 김주경은 이 문제에 천착했다. 이 문제를 다룸에 있어 김주경의 논의는 '생명의 자연상' 내지 '미'가 우리에게 완벽한 상태로 주어져 있지 않다는 점에서 출발했다. 즉 처음부터 완전무결한 '자연상의 세계', 그리고 '미의 완성의 세계'는 존재하지 않는다는 것이다. 따라서 예술은 주어진 세계를 예찬하는 태도 또는 처음부터 생명의 자연상을 그대로 찬미하는 태도를 취할 수 없다. 오히려 우리에게 주어진 세계는 엄밀히 말해 다만 "저절로 있는 세계", 즉 자존(自存)의 세계일 뿐이요, '자연상의 세계'는 아니라는 것이 그의 판단이었다. 이 "저절로 있는 세계"란 "다만 여러 가지 군상(群像)이 산만히 나열된 세계"(17쪽)에 해당한다.

그러나 이 산만한 세계는 확실히 '자활(自活)의 세계'이며, 따라서

"생명의 현현을 요구하는 상태"에 있다고 김주경은 판단했다. 따라서 그가 보기에 예술은 생명적 과정으로서 "자연상에 달(達)하고자 하는 노력의 과정"으로서 존재 이유와 의의를 갖는다. 이 경우 예술가는 결핍(과 그것이 야기하는 불쾌)을 극복하려는 의지를 지닌 존재로 부각된다. 그의 '미적 추구'는 "그가 접하는 대상의 세계가 불만(不滿)함으로써 그 불쾌를 해결하기 위한 진취적 활동을 의미하지 않을 수 없다"(18쪽)는 것이다. 그에게는 '생명의 자연상' 내지 '미'가 주어져 있지 않기 때문에 그것을 '표현'할 길이 없다. 오히려 그의 과제는 '생명의 자연상'과 '미'를 '창조'하는 일에 해당한다.

　　미적 직관의 활동은 대상에게서 미쳐오는 그대로의 미를 의식하는 '감수'만에 그치는 것이 아니라 그로부터 자극하여 오는 충동을 기회로 하여 그 즉시로 반응하는 반발적 작용으로서 **대상 이상의 아름다운 세계를 창조 직관**함으로써 비로소 만족하는 것이니 이 때에 보는 신세계는 현실 이상의 세계, 즉 '창조의 세계'다. (…중략…) 이상과 같은 의미에 있어서 예술은 미의 표현이 아니라 미를 창조하는 세계—즉 예술은 "생명의 자연상을 창조하는 세계"라고 나는 말한다. (강조는 원문, 18쪽)

　　물론 김주경이 보기에 이때의 예술적 창조는 "공중누각을 가설하는 허망한 일이 아니다"(18쪽). 또한 예술은 "보고 들어서 불쾌한 세계라거나 보고 들어도 알지 못할 세계라거나 보고 들을수록 골치 아픈 세계"가 아니라 "그것으로 인하여 미적 쾌감을 얻을 수 있는 희열의 세계"이어야 한다는 게 그의 판단이었다. 그러면 필연적으로 예술적 창조의 근거가 되는 '자유'의 문제가 제기될 것이다.

김주경은 자유의 문제를 제기하면서 1930년대 시민기 조선 회단의 젊은 예술가들에게 강력한 영향을 미치고 있던 프로이트(Sigmund Freud, 1856~1939)의 잠재의식론, 또는 '꿈의 자유'석(說)을 문제 삼았다. 초현실파를 위시해 현실적 형태를 무시하는 제 유파와 밀접한 관련을 맺고 있는 "꿈의 자유를 인용하는 방법"에 접촉하지 않을 수 없다는 것이다. 김주경에 따르면

1930년대에 식민지 조선의 예술가들은 프로이트와 초현실주의에 관심이 매우 많았다. 왼쪽은 초현실주의 회화를 설명한 1936년의 신문기사인데 이 글은 "초현실주의의 회화라는 것은…프로이드의 영향을 받아서 꿈과 잠재의식의 표현을 의도하는 것"이라는 설명으로 시작한다(『동아일보』, 1936년 4월 18일).

꿈의 자유가 추구하는 '자유연합'이란 "우연한 이합(離合)의 무질서를 의미할 뿐"이기 때문에 "생명의 자유발전에 필요한 어느 이상(理想)의 현현"이라고 긍정할 수가 없다. 그 근거로 김주경은 꿈에서도 현실과 마찬가지로 고통을 경험하는 현상, 즉 '고통을 거듭하면서도 그 고통을 벗어날 길을 찾지 못하여 오히려 죽음 이상의 신고(辛苦)를 받는" 현상을 거론했다. 거기서는 이를테면 "공중에서 알몸으로 떨어지는 일이나 강물에 빠지는 일, 맹수나 도적에게 쫓기는 일, 이(齒)가 빠져 보이는 일, 자신의 사(死)를 경험하는 일 등 일일이 열거할 수 없는 비자연적고통을 얼마든지 경험하기" 때문에 꿈은 도리어 현실보다도 더한층 '비(非)자유'라는 것이다. 그 비자유는 김주경에게 생명의 자연성이 파괴된 상태이자 자유의 가경(佳境)에 동떨어진 추(醜)로 간주됐다.

가령 산에서 자유로 춤추고 뛰놀던 사람이 절벽으로 떨어지는 현상

이나 음식을 자유로 먹다가 발병(發病) 사몰(死沒)하는 장면이나 조접(鳥蝶)이 자유로 날아서 불타는 아궁이속으로 들어온 상면 등을 생각할 때에 우리는 그것을 과연 자유가경에 도달한 미라고 부를 수 있는가. 먹는 도중, 노는 도중, 날으는 도중—이것은 과연 자유다. 그러나 절벽으로 떨어지는 도중 내지 그 결과나 조접이 불속에서 타는 도중이나 내지 그 결과가 과연 자유 가경인가. (19쪽)

김주경이 보기에 이런 현상은 '꿈의 자유'를 구가하는 초현실파의 예술에서도 마찬가지다. 즉 거기서는 "인물의 목이 잘려져 없어지고 목 대신에 철관(鐵管)이 꽂히기도 하며 혹은 배를 갈라 창자를 내놓기도 하고 혹은 악기나 일용기물 무엇이든지 전부를 할복, 절단하여 내부를 끄집어놓는" 양상이 펼쳐지는데 이것은 김주경이 보기에 자유의 현현이기는커녕 '자유의 실태(失態)'이자 '기괴를 추구하는 고통'에 해당한다. 그 기괴한 것은 현실 이상이 아니라 이하의 괴물을 양산한다고 김주경은 주장했다. 그에 따르면 괴물이란 "차야 할(充) 것이 이지러진(缺) 상태에 있는 것"이나 또는 "있어야 할 것이 없는 상태"이다. 깨지고 찌그러진 사물, 질명과 죽음, 유령 등이 그것인데 이런 비자연적인 것들은 인간에게 기염(忌厭) 증오, 또는 공포를 유발한다는 점에서 문제다. 예술의 창조목적은 사물의 '괴화(怪化)'가 아니라 '미화(美化)'에 있다고 보는 까닭이다.

김주경은 예술이 수행하는 대상의 해부와 분석을 반대하지 않았다. 오히려 그는 해부와 분석을 옹호하면서 그 목적이 파괴가 아니라 재건이어야 한다고 역설했다. 물론 그 재건의 귀결은 필연적으로 해부 이전보다 이상(以上)의 '아름다운 형태'여야 한다는 게 그의 생각이었다. 이때 재건이 아름다운 형태로 귀결하려면 '형태적 현실성'

을 유지할 필요가 있다. 즉 그것은 일정한 현실적 질(質)과 양(量)을 간직할 필요가 있다. "불(火)로 나타나는 유령"처럼 현실적 질량을 떠난 상태, 또는 그것이 애매해진 상태는 "무엇인지 알지 못할 위협"으로서 공포의 감정을 유발한다.

다 같은 '광(光)'일지라도 일월(日月)이나 전등과 같은 일정한 형태를 보이는 광(光)은 오인(吾人)에게 희열의 대상이 될 수 있음에 대하여 형태가 애매한 '뇌전(雷電)'은 오인(吾人)에게 알지 못할 위협을 준다. 무엇인지 알지 못할 위협—이는, 즉 '형태적 현실성'이 애매하다는 의혹이다. (20쪽)

이런 관점에서 보자면 예술의 과제는 괴물을 출현시키는 것이 아니라 괴물의 존재 양상, 즉 "차야 할 것이 차 있지 않은 상태"의 허무를 극복하는 일이 된다. 그 대안으로서 김주경은 "허무성을 현실성으로 충당한 현실화의 형태"를 제안했다. 그 현실화의 형태를 김주경은 "공허가 질적으로 자연화한 형태"라고 했는데, 이것이 바로 예술이 추구할 '생명의 자연상'에 해당한다는 게 그의 판단이었다. 정리하면 김주경에게 예술은 현실에는 존재하지 않는 생명의 자연상을 "현실적으로 창조하는" 일에 해당한다. 이때에 자연상은 현실 그대로만의 세계에는 있을 수 없고 창조세계에 한하여 있을 수 있는 것이다.

이렇듯 "자연상을 창조하는 예술"을 일러 김주경은 "이상적(理想的) 자연주의"라 했다. 그는 '이상적 자연주의'의 취의(趣意)를 실전한 사례로 앙리 루소와 빈센트 반 고흐를 예시했다. 1937년에 『동아일보』 지면에 발표한 루소론(論)에서 김주경은 루소의 〈몽(夢)〉을 두고

"영원의 평화와 영원한 생존과 절대의 환희와 절대의 순결을 절대로 요망하는 경애하는 루소의 전모"를 확인할 수 있다고 하면서 그것이 현실의 인간으로 나서는 실현할 수 없는, 다만 "예술만으로 가능할 수 있는 꿈의 세계"[55]라고 했다.

5) 회화의 형(形)과 색(色)

「미와 예술」의 저자 김주경은—그 자신의 발언을 활용하면—이상적 자연주의자에 해당한다. 이 이상적 자연주의자는 예술을 '모방'보다는 '창조'의 수준에서 이해했다. 만약 화가가 무엇인가를 모방한다고 보면 그것은 자연대상의 모방이 아닌 그 이면(심층)의 선율을 모방하는 일이어야 할 것이다. 화가로서는 어떨까? 이상적 자연주의를 표방하는 화가는 그 자체 아름다운 대상을 모방하지 않는다. 그에게 미는 모방(재현)할 것이 아니라, 오히려 쟁취·창조해야 할 성질의 것이었다. 그의 과제는 형(形)과 색(色)을 선율적으로 종합하여 일종의 미적 유기체로서 생명의 자연상을 창조하는 것이다. 이때에 앞서 살펴본 대로 '자연성적(自然性的) 현실성'을 갖는 "현실의 자연상적 형태"는 그에게 필수적인 소재요 재료로서 의의를 지니기에—추상파 화가들처럼—간단히 내쳐버릴 수 없는 것이었다. 그 현실의 자연상적 형태를 김주경을 따라 "일정한 현실적 질과 양을 간직한 것"으로 이해할 때 마땅히 화가의 형과 색 역시 이 질과 양의 견지에서 다뤄질 필요가 있다.

김주경에 따르면 회화의 형과 색은 모두 질인 동시에 양이 되지 않으면 안 된다. 따라서 그에게 "형을 다만 양으로써 결정한 어느 한계의 면에 발린 색"은 거부의 대상이다. 이 경우에 색(色)은 "형과

색이 분리된 물감"이오, 형(形)은 "물감을 바른 색지(色紙)"일 뿐이라는 것이다. 그래서 그는 "회화에 있어서의 형과 색은 무엇보디도 형인 동시에 색이라야 한다"(22쪽)고 주장했다. 이 "형인 동시에 색"인 수준을 김주경은 '유기적 형' 또는 '유기적 색'이라고 지칭했다. 그에 따르면 유기적 형이란 "질감이 있는 형"이자 "선율적 약동을 내포한 형"이다. 이 경우에 미적 유기체로서 형을 형성한 부분적 선(線)들은 서로 떨어지지 못할 유기성을 지닐 것이다. 반면에 질이 나타나지 않은 형(무기적 형)에서는 형을 형성한 부분적 선들은 서로 떨어져도 무방한 것이다. 그것은 "무기적 선의 나열"에 지나지 않는다는 것이다. 이 무기적 선이 나열된 사례로 김주경은 이른바 전위파가 추구하는 '절단형(絶斷形)'이나 추상파의 형을 들고 그에 대한 강한 거부를 피력했다.

한편 유기적 색은 질감을 가진 색이다. 김주경은 화가의 색이 안료로서 느끼는 물질적 색이 아니라 '발사(發射)하는 광채적 질감을 가진 색'이어야 한다고 보았다. 생명의 약동(光)으로서 느낄 수 있는 색이어야 한다는 것이다. 반면에 광채적 질감이 아니라 색채로서의 본질을 잃은 혼탁색을 취한 경우를 그는 무기적 색이라 칭했다. 그에 따르면 유기적 생이 광채적 질감을 지닌 명랑성을 특징으로 한다면 유기적 색은 비명인지라 암담하고 우울한 것이 특색이다. 물론 이때의 명랑색이 단순히 밝은 색의 나열이 아니라는 점, 그리고 우울색이 명색(明色)에 대한 암색, 또는 광(光)을 조장하는 음(蔭)의 색, 온색에 대한 한색, 또는 색도(色度)가 농후한 색이 아니라는 점은 자명하다.

이렇게 편의상 유기적 형과 유기직 색을 구별하여 논하시만 김주경에게 형과 색은 근본적으로 분리하여 생각할 수 없는 것이다. 유기적 형은 동시에 유기적 색이고 그 역도 마찬가지다. "형(形)은 색(色)

김주경 〈가을볕〉, 캔버스에 유채, 1936

으로써 살고 색은 형으로써 산다"(23쪽)는 것이 그의 주장이다. 그렇다면 회화는 최종적으로 "형과 색의 자연성적(自然性的) 융화"(23쪽)로 규정할 수 있을 것이다. 김주경의 1936년 작 〈가을볕〉은 "형은 색으로써 살고, 색은 형으로써 산다"는 주장이 어떻게 실천될 수 있는지를 보여주는 사례일 것이다. 여기서는 형과 색의 분리가 불가능하다. 보다 정확히는 형이 곧 색이고 색이 곧 형인 상태다. 이 작품에 붙인 단상에서 김주경은 이렇게 썼다.

만물은 이 신비의 광선을 받는 그 찰나(刹那)로 그 자신이 곧 노래화하고 춤화하지 않고는 견뎌내지 못한다. 초목은 일광의 노래를 호흡하고 인간은 그 외에 초목의 노래를 호흡한다. 이 현상은 즉 노래와 노래와의 융합이요, 춤과 춤의 융합이다. 가을햇볕이 빛나는 세계야말로

신비의 힘을 어지러이 뿌리는 노래와 춤의 찬연(燦然)한 융합이다.

「미와 예술」(1938) 전후 김주경의 예술세계
:「현대회화사상의 분수령: 쩨잔 생후 백년(百年)제를 당하여」(1939)

이제 「미와 예술」의 내용을 정리해보기로 하자. 김주경에게 있어 중요하고 가치 있는 것은 "생명의 현현"이다. 그는 생명의 현현(생명의 자연상)을 미로 부르고 반대로 생명의 엄폐를 추라고 불렀다. 전자는 쾌(快)와 같은 긍정적 감정을 산출하나 후자는 불쾌, 우울, 비애와 같은 부정적 감정을 산출한다. 이와 같은 견지에서 그는 예술이란 부정적인 추를 긍정적인 미로 환원하는 인공적 환원(생명성적 가공)"이어야 한다고 주장했다. 예를 들어 '비극'은 비애나 고통과 같은 부정적인 감정을 울음을 통해 극복, 정복하는 것을 목적으로 한다. 따라서 비극은 비장미에 호소한다. 마찬가지로 비(悲)를 웃음으로 극복하는 방식은 가련미에 호소한다.

「미와 예술」의 저자에게 예술은 "생명의 자연상에 달(達)하고자 하는 노력의 과정"으로서 의미가 있다. 그가 보기에 현실은 생명이 극도로 억압된 상태이다. 그 현실을 생명의 자연상(美)으로 끌어올리는 것이 바로 예술의 과제라는 것이다. 현실은 파편들의 세계, 즉 파편들이 산만하게 나열된 세계이며 예술은 그 폐허 위에서 자연상을 재건하는 일을 떠맡는다는 것이다. 식민지 조선의 황폐한 현실에서 예술의 책무는 좀 더 무거울 것이다. 화가의 경우라면 어떤가? 김주경에 따르면 화가의 과세는 형과 색을 선율적으로 종합하여 일종의 미적 유기체로서 생명의 자연상을 창조하는 것이다. 이때에 '자연성적(自然性的) 현실성'을 갖는 "현실의 자연상적 형태"는 그에

게 필수적인 소재요 재료로서 의의를 지니기에—추상파 화가들처럼
—간단히 내쳐버릴 수 없는 것이었다. 같은 이유에서 그는 "형은
색으로써 살고, 색은 형으로써 사는" 회화의 경지를 추구했다. 따라
서 그는 현실을 등지고 추상의 세계로 나아갔을뿐더러 "무기적 선들
의 나열"에 만족하는 추상파(절단파) 화가들을 비판했다. 마찬가지로
예술적 자유를 구가한다면서 현실 이상이 아닌 현실 이하의 괴물을
양산하는 초현실주의 회화 역시 그의 비판의 대상이 됐다. 초현실주
의는 미가 아닌 추의 세계로 나아갔다는 것이다.

「미와 예술」(1938)의 논리구조

　이상의 검토에 준하여 보자면 김주경의 1930년대 회화를 '인상주
의풍'으로 규정하는 지금까지의 접근56)은 확실히 문제가 있어 보인
다. 그에게 아름다운 자연상은 클로드 모네(Claude Monet, 1840~1926)
와 같은 인상주의자들처럼 처음부터 주어진 것이 아니라 추구의 대상
이었던 까닭이다. 마찬가지 이유에서 그는 모네처럼 눈(망막)을 자극
하는 광휘(光輝)를 있는 그대로 묘사하는 것이 아니라, 형과 색을

선율적으로 종합하여 창출되는 '발사(發射)하는 광채적 질감을 가진 새'을 추구했다. 그는 이미 재현의 세계를 떠나 킹그의 세계로, 또는 객관과 주관이 맹렬하게 사투를 벌이는 근대회화의 장(場)에 진입해 있었던 것이다. 그런 의미에서 1930년대 김주경의 그림은 인상주의에서 한 걸음 더 나아간 후기 인상주의, 그 중에서도 세잔(Paul Cezanne, 1839~1906)의 회화와 유사하다. 식제로 1939년 발표한 '세자론(論)'에서 그는 세잔 회화의 특수성을 다음과 같이 열거했다.57)

첫째. 질감이 확실하다.

둘째. 그의 그림은 대상의 어느 것이든지 애매하게 넘기는 일이 없이 모두가 명확하다.

셋째. 색채의 분포가 크며 대조색이 강하다.

넷째. 그의 그림은 명암농담을 통한 면(面)의 구별이 확실하여 표현의 단순화에 성공했다.

다섯째. 원색(遠色), 근색(近色)을 구별해 쓰지 않고도 원근의 효과를 표현할 수 있다는 모범을 보였다.

여섯째. 그의 회화는 비록 미완성의 것이라 할지라도 확지(確知)의 강력(强力)을 품었다.

일곱째, 대상을 아무리 단순할지라도 결코 무시하지 않았고 끝까지 모델에 애착하였다.

이런 서술을 염두에 둔다면 우리는 1939년 당시 김주경이 주체와 대상이 쟁투를 벌이는 세잔 회화의 근대성을 명확히 인시하고 있었음을 확인할 수 있다. 김주경은 세잔을 따라 "본질추구적 진실성"을 원하면서 "대상의 존중, 확지(確知)에의 충동, 색채의 대조"를 골자로

하는 예술관을 발전시켜 나갔다. 세잔과 마찬가지로 그에게는 주관/색관, 주제/내상, 영대/색재가 모두 중요했다. 일례도 그는 봉시내 조선의 화가들이 '로컬 컬러(향토색)'를 운운하면서 점토색을 남용하는 현상을 비판하면서 그것이 "회화의 색채적 발전을 저해"한다고 주장했다. 우울한 점토색이 그림의 생명을 조장하기보다는 훼손한다는 것이 그의 판단이었다. 그래서 그는 회화에서 "감정의 활약"을 꾀하려면 "점토의 때"를 떨쳐내라고 요구했다.58)

하지만 김주경은 세잔의 회화에서 출발한 20세기의 급진적인 전위운동들을 외면했다. 그 결과 1930년대 후반 그의 회화와 예술론은 전반적으로 20세기의 전위예술보다는 후기 인상파(세잔)를 옹호하는 보수적인 색채를 띠게 됐다. 이것을 어떻게 설명할 수 있을까? 1939년에 김주경이 발표한 「화원(花園)과 전화(戰火)」를 통해 우리는 당시 그가 입체파나 미래파·

'二人畫集' 출판기념회를 마치고 오지호·이무영·김주경, 1938

구성파·표현파 등의 전위운동을 곧 멸하여(사분오열하여) 사라질 "단기적 일시적 효과" 정도로 이해하고 있음을 확인할 수 있다. 특히 여기서 그가 "러시아(露西亞)에서는 구성파를 곧 버리고 쎄잔이즘으로서 신기초를 세웠다"59)고 발언한 것은 각별한 주목을 요한다. 1939년 당시 김주경은 소련에서 스탈린 시대의 개막과 더불어 본격적으로 대두된 이른바 사회주의 리얼리즘을 "쎄잔이즘으로서 신기초를 세운" 것으로 이해하고 있었던 것이다. 이것은 거의 오해(오인)에 가까운 상황 판단이지만 적어도 당시 김주경이 혁명러시아, 곧

소련에 대해 가졌을 법한 모종의 동경심을 이해하는 데는 유용한 자료인 것이다. 어쩌면 1946년 10월이 갑자스러운 월북 역시 이러한 상황 판단과 연관되어 있던 것은 아닐까?

일제 말기(1940~1945) 김주경의 활동상

'2인화집' 출판기념회 직후 김주경과 오지호가 찍은 기념사진이 남아 있다. 이 사진이 특이한 것은 화집의 주역인 김주경, 오지호 외에 소설가 이무영(李無影, 1908~1960)이 등장한다는 점이다. 왜 두 화가는 이무영과 함께 '2인화집' 출판기념회 기념사진을 같이 찍었을까? 확실한 이유는 알려져 있지 않다. 그래서 김주경이나 오지호에 관해 글을 쓴 논자들은 대부분 이 사진을 두고 "이들이 기념사진을 함께 찍었을 정도로 친밀했다"는 식으로 서술한다. 물론 나 역시 달리 서술할 길이 없다.

여기서 내가 이 사진을 언급한 것은 '2인화집' 발간 이후 1939년 말부터 해방 전까지 김주경의 활동상에 대해 언급할 것이 많지 않기 때문이다. 특히 1940년대 초반 김주경의 작품 및 비평활동에 대해서는 거의 알려진 바가 없다. 이 기간 중 김주경은 1939년 10월 10일부

이무영 作, 김주경 畵, 「세기(世紀)의 딸: 큐리뷰인의 일생(2)」, 「동아일보」, 1939년 11월 24일.

김주경 畵, 「세기(世紀)의 딸: 큐리뷰인의 일생(76)」, 「동아일보」, 1940년 2월 6일.

터 이무영이 『동아일보』에 연재한 『세기(世紀)의 딸: 큐리뷰인의 일생』의 삽화를 그렸다.[60] 화실 발산 당시의 신문이 영향을 비쳤을 것이다.

이 무렵 주목할 만한 김주경의 또 다른 활동으로는 작품 기증이 있다. 그는 1939년 초에 교육기관을 위주로 자신의 노작 60여 점을 기증하겠다는 뜻을 밝히고 단체들의 기증요청을 수렴하여 1939년 2월 11일 청진정 245번지에서 작품을 분배했다. 그 내용은 다음과 같다. 보성전문: 〈입추절의 숲〉 등 25점, 이화여전: 〈가을의 자화상〉 등 33점, 경성보육, 동아일보사, 조선일보사, 매일신보사 각 1점.[61] 이

「심혈의 걸작 60여점, 문화단체에 기증」, 『동아일보』, 1939년 1월 21일. 이 기사에 실린 인터뷰에서 김주경은 이렇게 말했다. "무어 변변치 않은 것입니다만 저 개인으로서 10여년 애를 써온 것으로 혼자 두고 보기보다는 널리 나누어 예술에 관심이 적은 이 땅에 행여 적은 보람이라도 끼침이 있다면 다행이겠습니다."

에 대해서는 "우리문화사회에 아름다운 이상과 풍요한 자연을 주어 그 생활을 결택(潔澤)하게 한 행동"[62]이라는 당대의 평이 남아 있다.

1939년 당시 김주경이 '2인화집'에도 포함시킨 〈입추절의 숲〉이나 〈가을의 자화상〉 같은 자신의 대표작이라 할 만한 작품들을 문화단체들에 기증하기로 한 결정은 확실히 예사로운 결정이 아니다. 기증은 녹향회 활동 무렵부터 추구했던 미술대중화의 실현일 수도 있고,[63] 그간 여러 비평문에서 제기했던 미술의 상품화(物化)에 대한 실천적 비판일 수도 있다. 어쩌면 작품기증은 그가 가장 찬란했던 한 시기를 매듭짓는 행위였을지도 모른다. 아무튼 화가 김주경의 전성기에 해당하는 1930년대는 그렇게 저물었다. 시대는 엄혹했고 그가 할 수 있는 일은 거의 없었다.

해방기 김주경의 활동과 월북
:「조선미술유산의 계승문제」(1947)

해방이 되자 김주경은 바쁘게 활동했다. 이 무렵 그는 특히 조직활동과 비평활동에 주력했다. 1945년 8월 18일 창설된 조선미술건설본부(중앙위원장; 고희동 서기장; 정현웅)의 서양화부(유채화) 위원장을 맡았고 그 해 11월 20일 조선미술건설본부가 해산되고 조선미술가협회(회장: 고희동, 부회장: 이종우)가 창립되자 평의원으로 선출됐다.[64]

해방 직후 김주경의 조직활동에는 좌파적 경향성이 두드러진 편이다. 1949년 우파인 심형구(沈亨求, 1908~1962)는 조선미술건설본부 결성 당시 "문인 이원조(李源朝, 1905~1955), 화가 김주경 양인(兩人)이 직접 출마하여 이 기관을 좌익진영 인사로서 점령하려는 공작이 시작되었다"[65]고 썼다. 하지만 김주경이 1945년 9월 15일에 결성된 조선프롤레타리아미술동맹(위원장: 이주홍, 서기장: 박진명)이나 그해 9월 30일 결성된 조선프롤레타리아예술연맹(중앙위원장: 한설야, 서기장: 윤기정) 등 극좌의 프롤레타리아 미술가 집단에 가담하지 않았다는 사실을 염두에 두면 해방기의 김주경은 정치적인 좌파활동가로서보다는 '좌파적 성향이 두드러진 예술가'였다고 판단하는 것이 좀 더 적절해 보인다. 아무튼 그는 해방기 조직활동에서 줄곧 고희동(高羲東, 1886~1965)으로 대표되는 우파의 반대편에 섰다.

조선미술가협회에 가담했던 김주경은 1946년 2월 오지호, 이인성, 박영선 등과 함께 "협회 내부의 불의와 타협할 수 없다"는 성명을 발표하고 조신미술가협회를 탈퇴하여 조선미술가동맹에 가담했다. 그 해 2월 23일 정동 이화고등여학교 강당에서 열린 조선미술가동맹 결성대회에서 김주경은 중앙집행위원장으로 선출됐다.[66] 1946년 2

월 24일에 열린 조선문화단체총연맹 결성식에서는 연맹 중앙위원으
로 선출됐다. 1946년 8월 조선미술가동맹과 조선조형예술동맹(위원
장: 윤희순)이 통합하여 조선미술동맹이 결성되자 동맹 서울시지부
집행위원으로 선임됐다.[67] 그런가 하면 김주경은 이여성 등과 함께
1946년 2월 15일 결성된 민주주의 민족전선에 참여하여 중앙위원
겸 교육문화대책위원으로 활동하다 1946년 10월에 월북했다.[68]
 해방기에 김주경은 다수의 미술비평문을 발표했다. 그 가운데 중
요한 텍스트 목록을 열거하면 다음과 같다.

[1945~1947년 김주경의 주요 비평텍스트]

시기	제목	출처	비고
1945년	「조선미술의 해방문제」	『예술』, 건설출판사, 1945년 12월	
1946년	「문화건설의 기본방향: 소극성 문화와 적극성 문화의 특질에 관한 고찰」	『춘추』, 1946년 2월	
1946년	「조선미술의 세계적 지위」	『신문학』 제1권 제1호, 1946년 4월	
1946년	「조선민족미술의 방향」	『신세대』, 신세대사, 1946년 6월	
1947년	「조선미술유산의 계승문제」	『문화전선』, 북조선문화예술총동맹, 1947 제3호, 1947	월북 이후

 해방기에 김주경은 각종 발표회·강연회에 적극적으로 참여했다.
일례로 1945년 10월 민중대학의 제3회 학술강좌에 참여하여 이원
조·임화·김남천 등과 함께 강의를 맡았다. 김주경이 맡은 강좌의
주제는 1) 조선인민의 문화적 창조력, 2) 조선미술의 세계적 지위였
다.[69] 그런가 하면 1946년 조선문화단체총연맹이 주최한 민족문화
건설전국회의(4월 15일~19일) 마지막 날(4월 19일) 김주경은 오지호와
함께 예술 분야 발표자로 나서 YMCA에서 「조선의 양화 및 동양화
의 현상」이라는 주제를 발표했다.[70] 위에 열거한 비평문들은 대부분

발표(강연)활동과 밀접한 관계 속에서 집필된 것으로 보인다.

「조선미술의 해방문제」(1945)에서 「조선민족미술의 방향」(1946), 그리고 월북 이후 발표한 「조선미술유산의 계승문제」(1947)에 이르는 일련의 비평문들에서 김주경은 세계문화 속에서 조선미술의 위치 설정 문제를 중국, 일본미술과의 관계 속에서 해명하는 문제에 집주했다. 이러한 논의를 토대로 그는 '조선민족미술의 건설 방향'을 제시하고자 했다. 이때 논의의 축이 된 것은 '가을의 예술/봄의 예술'(1936), '미의 예술/추의 예술'(1938)을 구분하고, "가을을 봄으로" 또는 "추한 것을 미적인 것으로" 전환해야 한다고 주장했던 식민지 시대 자신의 예술론이다. 일례로 그는 「문화건설의 기본방향: 소극성 문화와 적극성 문화의 특질에 관한 고찰」(1946)에서 '소극성 문화/적극성 문화'를 구분하고 적극성 문화를 옹호했는데, 이때의 소극성문화는 오래 전부터 자신이 비판해 온 '가을의 예술', '추한 예술', '비애와 공포'에 해당하고 적극성문화는 긍정적인 '봄의 예술', '미적인 것'에 해당한다. 흥미로운 것은 그가 민족미술이 단호히 거부해야 할 소극성 문화의 사례로 "독일의 우수(憂愁), 일본의 애수(哀愁)"를 들었다는 점이다. "컴컴한 그림, 잔인한 그림, 찡그린 조각, 싸우는 문학, 할복하는 연극" 등이 그것이다.[71] 반면 그는 조선의 전통미술에서 자신이 원하는 긍정적인 가치를 찾고 그것을 민족미술이 나아가야 할 방향으로 삼고자 했다. 이를테면 "순수한 인간성을 솔직히 표현"하는 1) 순수성적 특질, "비인간적 잔인성, 악마적 악독성, 초인간적인 신성(神性)"과는 거리가 먼 2) 인간적 온정미를 내포한 인정(人情)적 보편성, 그리고 "절망적 애수, 우수, 모함 등의 암흑면의 찬미"가 없는 3) 희망적, 평화적, 미소(微笑)적인 명랑성 등이 조선의 역대미술에 공통되는 '전통적 특질'이며 '가치적 특

질'72)이라는 것이다. 이러한 논의는 「조선민족미술의 방향」(1946)에서 완성된 세계를 시니게 됐고, 월북한 이후 발표한 『조선미술유산의 계승문제』(1947)에서 심화됐다. 이제 「조선미술유산의 계승문제」를 꼼꼼히 살펴보는 식으로 해방기 김주경 예술론의 기본 관점을 살펴보기로 하자.

"현하(現下) 조선은 진보적민주주의를 기반으로 하는 세계재건의 위업실천의 한 자주적 분담책무자로서 조선의 민주정권 수립과 민주적경제건설과 함께 민족문화 신건설을 위하여 투쟁을 계속하고 있다"73)는 것으로 시작하는 「조선미술유산의 계승문제」는 이미 제목에서 드러나듯 조선의 미술문화를 세계적 관찰하여 버려야 할 단점과 계승해야 할 장점을 도출하는 식의 접근을 취하고 있다. 그 목차 구성은 다음과 같다.

1. 조선미술에 대한 재인식을 위하여
2. 조선미술유산의 장점
3. 조선미술유산의 단점

1장 '조선미술에 대한 재인식을 위하여'에서 김주경은 "우리의 선조로부터 끼쳐오는 문화유산을 옳게 계승하기 위하여 민주주의적 견지에서 보는 장점과 단점을 진중히 검토할"(45쪽) 필요가 있음을 강조했다. 물론 이러한 접근에서 자기 나라 문화를 턱없이 과대평가하거나 과소평가하는 오류를 피해야 한다는 것이 그의 생각이었다. 특히 조선의 미술유산을 과소평가하는 태도를 그는 "자기민족을 노예의 지위로 끌고 들어가는 자멸의 행위"로 비판했다. 예를 들어 그는 과거 조선미술을 중국미술의 한 연장으로 생각하는 견해를 반

박하면서 고구려의 고분벽화를 예시하여 조선미술의 창조적 독자성을 강조했다.

2장 '조선미술의 장점'에서 김주경은 조선미술의 장점으로 다음의 세 가지를 들었다(48쪽). 첫째는 휴-맨이즘(humanism)적 관용성과 온정미(溫情味)가 현저한 점이다. 둘째는 색채적 명랑성을 기본으로 한 예술적 발전성을 지녔다는 점이다. 그리고 셋째는 기술적인 면에 있어서 일시적 기만성과는 정반대인 시종일관하는 성실성을 지녔다는 점이다.

이를 구체적으로 살펴보면 제작태도나 기술적인 면에서 조선의 공예나 조각 작품에서 보듯 조선의 미술에는 "그것을 제작하기 시작할 때부터 완성에 이르기까지 조금도 꾀를 부리거나 속여 넘어가려고 하는 가면(假面)적인" 태도가 없을뿐더러 "잘하거나 잘못하거나 끝까지 성심성의를 다한 점"(49쪽)이 두드러진다는 것이 그의 판단이다. 다음으로 색채면에서 보자면 조선의 미술은 "색채적 생명을 중요소로 삼는 색채예술"에 해당한다는 것이 그의 판단이었다. 그럼으로써 조선의 미술은 "우울한 세계까지도 명랑화시키고" 그럼으로써 "만인이 함께 즐기고 새로운 희망과 역량을 자아내는 세계"가 되었다는 것이다. 색채적 명랑성은 특히 공예에서 두드러지지만―뒤떨어진 발전이기는 했으나―회화에서도 찾아볼 수 있다는 것이 그의 판단이었다.

조선의 회화는 중국(支那)회화의 형식을 그대로 지지해왔으므로 색채적 발전을 못해온 것은 필연이이니와 이조불화에 이르러서는 순(純)원색을 사용하기 시작하였고 이래로 실생활에 적용된 장식화를 통하여 조선적 색감을 광범위로 발휘해왔다. 이는 즉 공예방면보다 회화가

뒤떨어진 발전을 보여왔음을 말하는 것이다. 그러나 현대에 이르러 유채화가 세력을 잡아온 이후로는 조선화단은 확실히 조선적인 명랑한 색감과 아울러 그 다감하고 예민하고 또 다정한 맛까지도 찬연히 발휘해오고 있다. 이는 무엇보담도 기뻐해야할 다행한 일이다(51쪽).

한편 작품의 정신성에 나타난 특징으로 김주경은 관용성과 포용성을 들었다. 신라의 조각이 그 대표적 사례이며 공예일반과 회화에도 마찬가지로 "포용성을 위시하여 따뜻하고 우아한 맛이 흘러넘친다"는 것이 그의 주장이다. 조선미술에는 그 어느 것에도 "빽빽하고 까다롭고 비틀리고 용납성 없는 비사회적인 성격은 볼 수 없는" 반면에 "어디까지던지 너그럽고 여유있고 순화(順和)하게 풀려가는 실마리"(53쪽)가 있다는 것이다.

그러나 물론 조선미술에도 단점이 있다. 이에 관해 김주경은 민주주의 견지에서 군주주의적·봉건주의적 잔재를 단점으로 비판했다. 김주경에 따르면 이러한 문제는 특히 회화에서 두드러지는데, 예를 들어 중국 산수화에서 흔히 나타나는 "영봉(靈峰)을 의미하는 주봉(主峰)과 주봉을 수호하는 빈봉(賓峰)의 계급적 관계"(54쪽)에서 인민의 위치(근경)와 멀리 떨어져 군주적 존엄성을 나타내는 자리(원경)에 배치된 주봉, 빈봉은 인민(근경)과 군주(원경) 사이에 두어 신하로서의 시종의 역할을 부여한 문제가 있다. 이것은 그에게 "시각적 원근감을 일체 무시하고 사고적 원근법을 적용한" 사례로 보였다. 같은 맥락에서 그는 수묵화를 비판했다. 그에 따르면 "대체로 묵화법이란 것은 인류의 지능이 아직 미개한 단계에 있던 원시공산시대, 즉 즉 색채의 제조술이 발달되지 못했던 고대시기의 부득이한 방법"이었음에 불과한 것이다. 이것은 묵화를 색채화 이전의 미개한 단계로

보는 사고 방식이다. 이런 견지에서 김주경은 "그 제조공업이 발달한 현금에 있어서도 여전히 인시척 방법만을 지지한다는 것은 적이도 문화를 운운하는 자로서 취할 바 길이 아닌 봉건 그대로의 방법임은 더 말할 것이 없을 것"[74]이라 했다.

「조선미술유산의 계승문제」(1947)는 해방기 김주경의 예술관을 대표하는 텍스트일 뿐만 아니라 그가 월북한 이후 북한에서 처음 발표한 비평텍스트로서의 의미를 갖는다. 게다가 이 텍스트는 김주경이 발표한 사실상의 마지막 비평문에 해당한다. 이때의 그의 나이가 45세이다. 그 후 김주경은 1981년 79세의 나이로 사망할 때까지 거의 집필활동을 하지 않았다. 그러나 북한미술의 초기 역사에서 「조선미술유산의 계승문제」의 의의는 결코 가볍지 않다. 그가 이 책에서 조선미술의 특성으로서 언급한 '성실성'과 '명랑성'은 그 이후 북한미술 담론에서 조선인민의 미감으로 늘 언급됐다. 무엇보다 김주경이 추구한 "암흑을 배제한 색채의 세계"는 이후 북한미술의 절대적인 가치가 됐다. 하지만 그가 이런 주장을 펼치며 제기한 다른 주장, 이를테면 '유화'를 동시대의 발전된 회화 형식으로 보는 견해는 이후 '조선화'를 사회주의 리얼리즘이 요구하는 민족 형식으로 보는 견해가 우세를 점하면서 철저하게 배격됐다.

김주경의 생애 전반을 놓고 볼 때 「조선미술유산의 계승문제」는 한 때 이름 붙여진 모든 것들을 거부하며 생명성적 가공을 통한 세계의 긍정적 변화를 촉구하던 젊은 시절 김주경의 개방적 태도가 경직되어 닫힌 태도로 전환되고 있음을 시사한다. 「조선미술유산의 계승문제」에서 두드러진 접근 방식, 즉 장점과 단점을 도출한 다음 난점을 빼고 장점을 계승하자는 식의 접근 방식에는 식민지 시대 김주경의 예술론에서 돋보였던 어떤 유연성이나 긴장도 찾아볼 수 없는

까닭이다.

월북 이후: 평양미술대학의 교장

이제 김주경 생의 후반부를 돌아보는 것으로 글을 마무리하기로 하자. 1946년 월북한 김주경은 1947년 제1차 국가미술전람회에 출품한 〈김일성장군의 전적〉으로 전람회 1등상을 수상했다. 그 해에 그는 평양에 신설된 미술전문학교의 교장으로 임명되었다. 미술전문학교는 1949년 3월 1일 국립미술학교(평양미술학교)로 격상됐다. 국립미술학교는 해방 후 1950년까지 북한에 신설된 15개의 각종 대학 가운데 하나로 회화·조각·圖學의 세 학부를 두었다.75) 설립 당시 학제는 예비과 2년, 본학부 3년 과정이었다.76) 전후에 '평양미술대학'으로 명칭을 바꿨다. 1953년에 최초의 졸업생을 배출했다. 일제 식민지 시절에 이미 유명화가였고, 도쿄미술학교 도화사범과 출신으로 오랫동안 교직에 몸담았던 김주경은 인재 부족으로 허덕이던 당시 북한미술계에서 미술교육을 전담할 안성맞춤의 인사였을 것이다.

미술 신진의 양성은 초기 북한미술의 최대과제였다. 해방 전 북한 지역에서 활동한 미술가들은 20여 명 내외였다.77) 하지만 이후 그 수가 크게 증가했다. 일례로 1946년 9월 27일에 결성된 북조선미술동맹은 1949년에 맹원 688명78)의 거대 단체가 되었다. 1946년 당시 북한미술가들은 "25만점의 선전벽화, 2만여점의 포스타-, 7만여점의 만화, 도표, 기념탑, 아-취초안 제작과 26회에 궁한 미술전람회와 그 전시회에 전시된 작품 2천 1백점"79)을 생산했다. 이러한 양적 규모의 확대는 무엇보다 신인육성사업의 전개와 밀접한 연관을 맺고 있었다. 평양미술대학 설립 이전 신진 양성에서 핵심적인 역할을

담당한 것은 각 지역에 신설된 미술연구소. 1950년에 간행된『조선 중앙년감』에 따르면 당시 미술연구소가 설치된 곳은 해주·신의주·청진·함흥·원산의 5개 지구다. 정관철(鄭冠鐵, 1916~1983)은 미술연구소를 "널리 근로인민들속에서 재능있는 미술가를 양성할 수 있는 가장 알맞은 기구조직이며 절실히 요구되고 있는 시설"[80]로 평했다. 이밖에 평양·청진·함흥·원산·신의주·남포에는 미술제작소가 설치됐다.[81] 이러한 상황 속에서 미술대학에서 전문교육을 받지 못한 이른바 비전문 부문의 신진작가들이 대거 미술계에 진출했다.[82] 하지만 체계적인 교육프로그램을 갖지 못한 미술연구소의 기능은 매우 제한적일 수밖에 없었다. 1949년 대학으로 설립된 국립미술학교(이후 평양미술대학)는 전후 북한미술의 신진 양성의 중추기관이 됐다.

김주경이 평양미술대학의 교장으로 있던 시기는 1947년부터 1958년까지 12년이다.[83] 이 무렵 학교는 평양미술전문학교에서 국립미술학교(대학)로 다시 평양미술대학으로 규모와 체제를 갖추게 됐다. 그는 매우 열성적으로 그 일을 도맡았던 것으로 보인다. 그가 1954년에서 1955년 사이에 변월룡에게 보낸 편지의 내용은 대부분 평양미술대학의 미술전람회, 신입생 모집사업, 강좌 구성에 집중되어 있으며[84] 화가로서의 관심사는 거의 드러나지 않는다. 1952년에는 교육사업에서의 공로로 예술학 부교수의 학직을 받았고, 1956년에는 교육시찰단 성원으로 중국을 방문하기도 했다.

1958년 김주경은 그 자신의 회고에 따르면 대학에서 나와 다른 직무에 조동되었다.[85] 리재현에 따르면 김주경은 평양미술대학 학장 사업을 인계한 후 조선미술가동맹 현역작가로 있으면서 1968년 무렵까지 〈묘향산〉(1958), 〈청년공원〉(1965), 〈봉화리전경〉(1968)과 같은 유화작품을 제작했고 1981년 사망했다.[86]

1) 이 작품은 지금은 망실되어 전하지 않는다. 작품 이미지는 『오지호·김주경 二人畵集』, 한성도서주식회사, 1938에서 가져본 것이다.

2) 폴 발레리, 김현 역, 『드가·춤·데생』, 열화당, 2005, 113쪽.

3) 위의 책, 113쪽.

4) 가라타니 고진, 박유하 역, 『일본 근대문학의 기원』, 민음사, 1997, 41쪽.

5) 조아생 가스케, 조정훈 역, 『세잔과의 대화』, 다빈치, 2002, 67쪽.

6) 오지호·김주경, 앞의 책, 18쪽.

7) 김주경의 절친한 벗이었던 오지호 역시 괄목할 만한 비평활동을 전개했다. 1938년 8월 『동아일보』에 「순수회화론」을 발표하는 것으로 시작된 오지호의 비평활동은 이후 1940년대, 1950년대를 거치며 만개했다. 해방공간에서 오지호는 조선미술가동맹 미술평론부 위원장을 맡기도 했다. 오지호의 중요 비평문으로는 「현대회화의 근본문제」(1940), 「애조의 미술을 버리자」(1946), 「해방 이후 미술계 총관」(1946), 「구상회화선언」(1959) 등이 있고, 평론집으로는 『현대회화의 근본문제』(예술춘추사, 1968), 『미와 회화의 과학』(일지사, 1992) 등이 있다. 최열, 『한국근대미술비평사』, 열화당, 2001, 264~265쪽 참조.

8) 해방 이전 김주경의 예술세계에 대한 주요 선행 연구를 열거하면 다음과 같다. 김복기, 「인상주의를 추구한 30년대 화단의 총아」, 『월간미술』, 1989년 2월호; 최열, 「심미주의 미술비평의 교사 김주경」, 『한국근대미술비평사』, 열화당, 2001; 오병희, 「김주경의 민족주의 회화이론과 작품세계 연구」, 홍익대학교 미술사학과 석사논문, 2001; 홍윤리, 「『오지호·김주경 이인화집』 연구」, 『한국근현대미술사학』 22집, 2011; 신수경, 「김주경의 해방 이전 민족미술론연구」, 『인물미술사학』 9집, 2013; 김이순, 「한국 근대의 '자연주의적' 풍경화에 나타난 이중성: 오지호와 김주경의 1930년대 풍경화를 중심으로」, 『미술사연구』 27집, 2013.

9) 리재현, 『조선력대미술가편람』(증보판), 문학예술종합출판사, 1999, 239쪽.

10) 김복기, 「인상주의를 추구한 30년대 화단의 총아」, 『월간미술』, 1989년 2월호, 71쪽.

11) 김주경이 처음 그림을 배운 고려미술원은 1923년 9월에 결성된 '고려미술회'를 모태로 한다. 고려미술회의 동인은 강진구·김석영·김명화·정규익·나혜석·이재순·박영래·백남순 등이었고, 결성 직후인 1923년 9월 29일 黃金町 2丁目 일본생명 빌딩에서 제1회 회원전을 열었다. 이 전시를 마친 후에 '고려미술원'으로 명칭을 바꾸고 黃金町 2丁目 봉명학교 인근에 연구회를 열었다. 1924년 1월에 문을 연 고려미술원은 교육기관으로서의 성격이 두드러졌다. 이종우·김은호·김복진 등이 연구생들의 교육을 담당했다. 김은호, 『서화백년』, 중앙일보/동양방송, 1977, 115~118쪽.

12) 신수경, 「김주경의 해방 이전 민족미술론 연구」, 『인물미술사학』 제9집, 2013, 50쪽.

13) 「제6회 美展 특선 발표」, 『동아일보』, 1927년 5월 22일.

14) 「朝鮮美展의 李王家 買上」, 『동아일보』, 1929년 9월 25일.

15) 신수경, 「김주경의 해방 이전 민족미술론 연구」, 『인물미술사학』 제9집, 2013, 55쪽.

16) 김종태, 「제8회 美展評(2)」, 『동아일보』, 1929년 9월 4일.

17) 최열, 「심미주의 미술비평의 교사, 김주경」 『한국근대미술비평사』, 열화당, 2001, 232쪽.

18) 위의 글, 232쪽.

19) 김주경, 「평론의 평론: 예술감상의 본질을 들어 朝美評界의 평론을 논함」, 『현대평론』, 1927년 제9호(10월호), 7~9쪽. 이하 본문에 쪽수 표기.

20) 김복진, 「제7회 美展 인상기(1)」, 『동아일보』, 1928년 5월 15일.

21) 김복진, 「제7회 美展 인상기(2)」, 『동아일보』, 1928년 5월 16일.

22) 김주경, 「藝術運動의 全一的 調和를 提함(1)」, 『조선일보』, 1928년 2월 14일.

23) 「녹향회의 제1회 전람」, 『동아일보』, 1929년 5월 23일.

24) 심영섭, 「미술만어(1): 녹향회를 조직하고」, 『동아일보』, 1928년 12월 15일.

25) 심영섭, 「미술만어(2): 녹향회를 조직하고」, 『동아일보』, 1928년 12월 16일.

26) 위의 글.

27) 이태준, 「녹향회 화랑에서(1)」, 『동아일보』, 1929년 5월 28일.

28) 최열은 이때의 사태를 김주경과 김용준의 사이가 벌어진 계기로 이해한다. 최열, 『한국근대미술비평사』, 열화당, 2001, 76쪽.

29) 이하관, 「조선화가총평」, 『동광』 제21호, 1931, 69쪽.

30) 「녹향회주최, 녹향미전 방금 개최중」, 『동아일보』, 1931년 4월 15일.

31) 김주경, 「녹향전을 앞두고 – 그림을 어떻게 볼까(3)」, 『조선일보』, 1931년 4월 7일.

32) 위의 글.

33) 위의 글.

34) Katherine Everett Gilbert & Helmut Kuhn, *A History of Esthetics: Revised and Enlarged*(New York: Dover Pub., 1939), pp. 537~540.

35) Wilhelm Worringer, 권원순 역, 『추상과 감정이입』(1908), 계명대학교 출판부, 1982, 153쪽.

36) 김주경, 「녹향전을 앞두고 – 그림을 어떻게 볼까(3)」, 『조선일보』, 1931년 4월 7일.

37) 위의 글.

38) 김주경, 「녹향전을 앞두고 – 그림을 어떻게 볼까(4)」, 『조선일보』, 1931년 4월 8일.

39) 김주경, 「녹향전을 앞두고 – 그림을 어떻게 볼까(完)」, 『조선일보』, 1931년 4월 9일.

40) 김용준, 「을해예원총결산: 화단 1년의 동정(上)」, 『동아일보』, 1935년 12월 27일.

41) 김인진, 「오지호(1905~1982)의 회화론 연구」, 『미술사논단』 제13권, 2001, 215쪽.

42) 김주경, 「畵壇의 회고와 전망: 조선미술은 어디까지 왔는가(2)」, 『조선일보』, 1932년 1월 2일

43) 김주경, 「조선미술전람회와 그 기구」, 『신동아』, 1936년 6호, 242쪽. 이하 본문에 쪽수 표기.

44) 김주경, 「朝鮮展을 보고와서」, 『신동아』, 1935년 7호, 127쪽.

45) 김용준, 「화집출판의 효시, 『오지호·김주경 이인화집』 평」, 『조선일보』, 1938년 11월 17일.

46) 「동서남북」, 『동아일보』, 1938년 11월 11일.

47) 유진오, 「『오지호·김주경 이인화집』을 보고」, 『동아일보』, 1938년 11월 23일.

48) Max Dessoir, trans. Stephen A., Emery, *Aesthetics and Theory of Art*(Detroit: Wayne State University Press, 1970), p. 150.

49) 김주경, 「녹향전을 앞두고 – 그림을 어떻게 볼까(二)」, 『조선일보』, 1931년 4월 6일.

50) 김주경, 「미와 예술」, 『오지호·김주경 二人畵集』, 한성도서주식회사, 1938, 11쪽. 이하 본문에 쪽수 표기.

51) 김주경은 이렇듯 미적 판단을 윤리적 판단에 종속시키지 않는 태도를 유지한다. 아름다운 것은 선한 것과 구별되어야 한다는 것이다. 실제로 그는 이 글 곳곳에서 도덕적 평가와 미적 평가를 분리하는 태도를 견지한다(11쪽).

52) 김용준에 따르면 수평선적인 리듬은 대단히 평온하고 평화스러운 인상을 주고 수직선은 평화스러우면서도 장엄한 맛이 많다. 김용준, 「서양화감상법」, 『조선일보』, 1939년 4월 28일~5월 2일(3회); 『근원 김용준 전집 5: 민족미술론』, 열화당, 2010, 112쪽.

53) 김주경, 「녹향전을 앞두고 – 그림을 어떻게 볼까(4)」, 『조선일보』, 1931년 4월 8일.

54) 김주경, 「녹향전을 앞두고 – 그림을 어떻게 볼까(完)」, 『조선일보』, 1931년 4월 9일.

55) 김주경, 「세계명화이면의 일화, 룻소편(3), 실연의 유품-몽」, 『동아일보』, 1937년 11월 27일.

56) 김주경의 1930년대 회화를 인상파로 규정하는 접근은 대부분의 김주경 논자들에게 나타난다. 그 사례로는 〈북악을 등진 풍경〉에 대한 국립현대미술관 홈페이지 소개글을 언급하는 것으로 충분

할 것이다. 이 글에 따르면 〈북악을 등진 풍경〉에는 "고전적인 볼륨감과 원근법이 적용되고 있으며 인상파적 풍경과 빛의 효과에 대한 관심이 두드러지게 나타나 있다"
http://www.mmoa.go.kr/collections/collectionsDetail.do?menuId=2010000000&wrk
MngNo=PA-00423

57) 김주경, 「현대회화사상의 분수령: 쎄잔 생후 백년(百年)제를 당하여(完)」, 『동아일보』, 1939년 4월 7일.

58) 김주경, 「미협전인상(下)」, 『동아일보』, 1939년 4월 23일.

59) 김주경, 「세계대전을 회고함(4) 미술편: 화원(花園)과 전화(戰火) 下」, 『동아일보』, 1939년 5월 10일.

60) 김주경은 연재소설의 1회~89회의 삽화를 담당했다. 이후 90회부터는 길진섭이 삽화를 담당했다. 『동아일보』, 1940년 2월 26일 『세기(世紀)의 딸: 큐리뷰인의 일생』(90)에는 "지금까지 삽화를 그리시던 김주경씨가 부득이한 사정으로 그만두시고 오늘부터 길진섭씨가 그리시기로 되었습니다" 라는 안내문이 보인다.

61) 「김주경씨 노작(勞作) 60여점 분배 完定」, 『동아일보』, 1939년 2월 10일.

62) 「횡설수설」, 『동아일보』, 1939년 1월 22일.

63) 신수경은 1939년 김주경의 작품 기증활동을 "학생들이 자신의 작품을 감상하며 조선의 자연과 예술에 관심을 갖도록 하려는 미술의 대중화 운동"으로 평가한 바 있다. 신수경, 「해방공간기 김주경 민족미술론 읽기: 「朝鮮民族美術의方向」(『新世代』제1권 4호, 1946.6)을 중심으로」, 『근대서지』제10집, 2014, 431쪽.

64) 최열, 『한국현대미술의 역사: 한국미술사 사전 1945~1961』, 열화당, 2006, 80~83쪽.

65) 심형구, 「미술」, 『민족문화』, 1949년 제9호.

66) 최열, 『한국현대미술의 역사: 한국미술사 사전 1945~1961』, 열화당, 2006, 120쪽.

67) 위의 책, 120쪽·124쪽.

68) 최열은 "김주경이 가족과 떨어져 월북한 것으로 보아 업무상 여행길이었던 듯하다"고 추측했다. 최열, 『한국현대미술의 역사: 한국미술사 사전 1945~1961』, 열화당, 2006, 116쪽. 그런가 하면 신수경은 월북 이후 김주경이 평양미술대학에 재직한 것에 주목하여 그의 월북 동기를 "미술교육자로서의 이상 실현"에서 찾는 견해를 내놓기도 했다. 신수경, 「해방기(1945~1948) 월북미술가연구」, 명지대학교 미술사학과 박사논문, 2015, 36~37쪽.

69) 「제3회 학술강좌」, 『자유신문』, 1945년 10월 30일.

70) 「민족문화건설전국회의」, 『조선인민보』, 1946년 4월 9일; 최열, 앞의 책, 122쪽.

71) 김주경, 「문화건설의 기본방향: 소극성 문화와 적극성 문화의 특질에 관한 고찰」, 『춘추』, 1946년 2월; 최열, 『한국현대미술의 역사: 한국미술사 사전 1945~1961』, 열화당, 2006, 100~101쪽.

72) 김주경, 「조선민족미술의 방향」, 『신세대』, 신세대사, 1946년 6월, 77~79쪽. 이 문헌은 근대미술 연구자인 신수경 선생이 제공했다. 이 자리를 빌려 감사를 전한다.

73) 김주경, 「조선미술유산의 계승문제」, 『문화전선』, 1947년 제3호, 북조선문화예술총동맹, 1947, 45쪽. 이하 본문에 쪽수 표기.

74) 김주경, 「조선미술유산의 계승문제」, 『문화전선』, 1947년 제3호, 55쪽.

75) 『조선중앙년감: 1950년판』, 1950년 2월 15일, 조선중앙통신사, 343쪽.

76) 김주경, 「은혜받은 우리미술의 새세대들」, 『은혜로운 품속에서(4)』, 평양: 문예출판사, 1980, 110쪽.

77) 정관철, 「미술동맹 4년간의 회고와 전망」, 『문학예술』, 1949년 제8호, 89쪽.

78) 위의 글, 87쪽.

79) 위의 글, 87쪽.

80) 위의 글, 90쪽.

81) 『조선중앙년감: 1950년판』, 1950년 2월 15일, 조선중앙통신사, 360쪽.

82) 대표적인 사례가 황태년(1927~1996)이다. 그는 미술전문교육을 받지 못한 노동자로 해방기에 청진제강소, 함경북도 미술제작소에서 직판원, 제작원으로 일하다가 〈바다의 환호〉(1954~1955)로 국가미술전람회 2등상을 수상하며 중앙화단에 진출했고 노년에는 공훈예술가의 칭호를 받았다. 리재현은 황태년을 해방 직후 탁원길·조인규·림백·리운사 등이 주도한 함북 미술연구소 신인 양성의 대표적 사례로 평가한다. 리재현, 『조선력대미술가편람』(증보판), 문학예술종합출판사, 1999, 464쪽. 하지만 미술연구소 출신의 미술가 대부분은 훗날 평양미술대학에 입학하는 절차를 거쳐 엘리트 미술계에 진출했다. 청진미술연구소 출신의 리맥림, 함흥미술연구소 출신의 장혁태, 남포미술연구소 출신의 류재경 등이 대표적인 경우다.

83) 김주경의 뒤를 이어 선우담이 미술대학 학장을 맡았다. 「평양미술대학 졸업식」, 『조선미술』, 1960년 제1호, 39쪽.

84) 문영대, 『러시아 한인 화가 변월룡과 북한에서 온 편지』, 문화가족, 2004, 57~68쪽.

85) 김주경, 「은혜받은 우리미술의 새세대들」, 『은혜로운 품속에서(4)』, 문예출판사, 1980, 121쪽.

86) 리재현, 『조선력대미술가편람』(증보판), 문학예술종합출판사, 1999, 239~242쪽.

7. 객관적 현실과 주관적 초월

: 김용준(金瑢俊)의 미술론

2016년 여름, 나혜석학회가 주최하는 "'나혜석 탄생 120주년 기념
학술대회'에서 발표를 맡아 한창 나
혜석 자료를 찾던 차에 아주 흥미로
운 자료를 발견했다. 그것은 『동아일
보』 1924년 6월 1일자 신문에 실린 한
기사였는데, 그 제목이 「여류기생학
생 입선된 미전(美展)」이다. 이미 기사
제목에서 "삐딱한" 기색이 완연하다.
기자는 "이번 전람회에서 숨은 재미
있는 이야기 몇 개"를 소개하겠다며
여류화가 나혜석의 〈초하의 오전〉,
〈추(秋)의 정(庭)〉과 모(某) 권번에 기
적(妓籍)을 둔 기생출신 화가 오귀숙
의 〈난(蘭)〉이 제3회 조선미술전람회
에 입선한 사실을 전하고 있다. 그 기
사의 이면에는 확실히 "시대가 참 좋
아졌지"라는 일종의 가부장적 조롱
이랄까 아니면 자조가 내포되어 있었
다. 나는 곧장 발끈하는 상태에 빠져

「여류기생학생 입선된 미전(美展)」, 『동아일보』,
1924년 6월 1일

들었다. 시대를 감안하면 납득하지 못할 정도는 아니었으나 그 터무니없음에 경악했다고나 할까. 하지만 내가 이 기사를 흥미로운 자료라고 한 것은 여류와 기생에 관한 내용 때문만이 아니다. 그 아래에 있는 내용, 즉 학생이야기가 나를 잡아당겼다. 그 이야기에 따르면 이번 미전에는 "학생으로 희한하게 입선된 사람"이 있는데, 그는 바로 "현재 중앙고등보통학교 5학년에 재학 중인 김용준君"이다. 그 옆에 학생의 사진도 함께 실렸다. 순간 나도 모르게 "맙소사"를 외치고 말았다. "이 학생이 정말 그 김용준이야!" 맞다. 정말로 그 김용준이었다. 식민지 시대와 해방기 내내, 그리고 월북 이후 북한에서 늘 문제적인 비평문을 발표하여 논란의 중심에 섰던 김용준 말이다. 빈번히 그의 글을 접했고 관련 논문도 몇 편 발표했건만 그때까지 나는 김용준의 화단 데뷔에 대해서는 관심을 가져 본 적이 없었다. 어린 소년은 그 틈새를 비집고 내게 나타났다.

김용준이 1904년에 태어났으니 1924년이면 20살이다. 다시 기자의 발언으로 돌아가면 이 학생은 "성적도 매우 좋고 장래도 매우 유망하다"고 한다. 그의 미전 입선작은 서양화 〈동십자각〉이다. 기자는 소년의 소감도 살짝 끼워 넣었다. 그의 말을 들어보자.

영광이라는 생각보다도 부끄러운 생각이 먼저 납니다. 동십자각을 그린 것은 동십자각 옛 건축물 앞으로 총독부 새 길을 내느라고 집을 허무는 것을 볼 때에 말할 수 없는 폐허의 기분이 마음에 들어 그것을 캔버스에 옮겨 놓은 것입니다. 졸업한 후에도 미술을 연구하고 싶으나 뜻처럼 될지 모르겠습니다.

우리가 잘 알다시피 자신의 우려와는 달리 소년은 졸업한 후에도

미술을 계속 연구할 수 있었다. 그리고 머지않아 조선 지식인·예술가 전체가 주목하는 화단과 비평계의 총아(寵兒)가 됐다. 1924년 당시 이미 유명화가로 명성이 높았던 나혜석은 짐작이나 했을까? 그 학생이 불과 6년 뒤에 유력 비평가의 자리에서 자신의 작품에 독설을 퍼붓게 될 것을 말이다. 1930년 5월 『중외일보』 지면에는 「제9회 조선미전과 조선화단」이라는 김용준의 글이 실렸는데, 여기서 그는 나혜석의 그림을 표현주의자 바스케와 유사하다고 지적한 후 이렇게 말했다. "그러나 바스케에서 보는 강력이 없다. 악센트가 없다. 음산한 색채만으로써는 화면의 폭력을 나타낼 수 없을 것이다."[1]

물론 6년의 세월 동안 변하지 않은 것이 있다. "말할 수 없는 폐허의 기분"이 "마음에 들었다"고 말한 1924년의 김용준과 "강력하고 악센트가 있는 화면의 폭력"을 요구하는 1930년의 김용준은 모두 퇴폐적 정서, 강력한 주관의 작용에 몰두하고 있다는 점에서 별반 다르지 않다. 그러나 1930년에도 그는 고작 26살 정도의 젊은 청년이었다. 그 후에 그 청년의 삶과 사상에는 여러 번 큰 변화가 일어났다. 그런데 그 변화야말로 26살 청년이 원하는 바였다. 그는 1930년 12월 23일자 『동아일보』에 발표한 「백만양화회를 만들고」라는 글에서 동시대를 '초현실주의의 금일'이라고 묘사했다.[2] 여기서 그는 "큐비즘에서 포비즘으로 그리고 누보포비즘에서 다다이즘으로 다시 네오클래시즘으로 쉬르리얼리즘으로" 마치 카멜레온같이 표변하는 피카소를 긍정하며 자신도 "여러 종류의 표현양식을 시인할 것"이라고 다짐했다. 그리고 그 다짐을 실천에 옮겼다. 물론 그 과정에도 그는 늘 논쟁과 담론의 중심부에 있었고 언제나 모두의 주목을 받는 존재였다. 이제 그 카멜레온처럼 표변했던 비평가의 생애를 따라 그의 비평적 관점의 변화 양상을 확인해 보기로 하자.

김용준의 청년기

1904년 경상북도 선산에서 태어난 김용준은 11살 때인 1915년 한약재 도매상을 하던 형을 따라 충북 영동 군으로 옮겨 거기서 황간공립보통학 교를 다녔다. 이 학교를 졸업한 직후 상경하여 1920년 경성 중앙고등보통 학교에 입학했다. 이 학교는 장래의 미술비평가가 성장할 비옥한 토양이 됐다. 그는 이 학교 도화교실에서 화 가 이종우의 지도로 그림을 처음 배

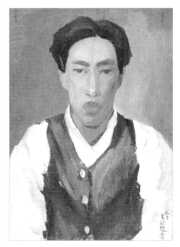

김용준 〈자화상〉, 유화, 1934

웠다. 이때 이마동과 구본웅·길진섭·김주경 같은 장래의 미술가들 이 그와 함께 이종우로부터 그림을 배웠다. 그런가 하면 1924년경에 는 허백련·김은호·나혜석·변관식·김복진 등 내로라하는 대가들이 교수진으로 있던 고려미술원에서 미술 수업을 받았다. 이런 상황을 염두에 두면 1926년 그의 미전 입상은 매우 자연스럽다.

1925년 중앙고보를 졸업한 후에는 일본 유학길에 올라 도쿄미술 학교 서양화과에 입학했다. 이종우의 주선으로 문제의 〈동십자각〉 을 동아일보사 사장 김성수에게 주고, 받은 돈을 유학자금으로 썼다 고 한다. 도쿄미술학교 재학 시절인 1927년 그는 당시 식민지 조선 예술계를 뒤흔든 소위 프롤레타리아 미술 논쟁에 참여했다. 그의 입장에서 보면 논쟁은 만족스럽지 않은 결론으로 마무리됐지만 이 때 발표한 글들로 인해 그는 화단의 비상한 관심을 끌게 됐다. 이제 그 논쟁의 전개 과정을 살펴보기로 하자.

1927년 전후의 프로미술 논쟁: 정신주의자의 탄생

1925년에서 1927년 사이에 식민지 조선에서 전개된 프롤레타리아 미술 논쟁은 당시 '신흥미술(新興美術)'로 불리던 근대미술의 여러 유파 가운데 무엇을 프롤레타리아, 곧 무산자계급의 예술로 승인할 것인가의 문제를 중심으로 전개됐다. 특히 논쟁은 다다(DADA)의 '파괴' 이후에 가능한 건설의 예술에 초점을 두었다. 이 논쟁을 이끈 논자는 김복진(1901~1940)이었다. 그는 조선프롤레타리아예술가 동맹, 곧 카프(KAPF)의 창립을 주도한 인물이다.[3] 그는 카프 전신인 파스큘라의 동인이었는데 파스큘라는 다다와 일본의 마보(Mavo)를 모델로 아방가르드의 파괴적 경향을 실험한 예술가 집단이었다. 김복진은 파스큘라를 회고한 글(1926)에서 파스큘라가 "다다나 마쁘(마보)와 크게 틀림이 없었다고도 말하려면 할 수 있겠고"[4]라고 하여 당시 그가 다다, 그리고 마보에서 신흥예술의 모델을 찾고 있음을 시사하기도 했다. 1925년 카프 결성과 더불어 조선 프롤레타리아 미술을 구상해야 하는 입장에 섰을 때 김복진은 이때의 실험을 적극 참조했다. 특히 그는 마보의 실질적 리더였던 무라야마 토모요시(村山知義)의 선례를 따라 아나키즘에 경도된 다다뿐만 아니라 마르크시즘과 연관된 구성주의를 함께 받아들였다. 김복진이 1926년에 발표한 세 편의 글「신흥미술과 그 표적」,「조선 역사 그대로의 반영인 조선 미술의 윤곽」,「세계 畵壇의 1년, 일본, 불란서, 러시아 위주로」는 당시 김복진이 다다의 파괴적 성향과 구성주의의 건설적 측면을 함께 아우르는 미술을 구상하고 있음을 보여준다. 물론 여기서 파괴는—다다처럼—무작정의 파괴가 아니라 프롤레타리아 미술의 건설을 위한 기초 작업이 되어야 했다. 이렇게 1926년에 시도된 이론적

탐색은 그 이듬해인 1927년의 「나형(裸型)선언초안」으로 발전했다.5) 이 글에서 그는 '무산계급 예술의 존재권'을 제창하면서 예술의 정치적 성격을 강조했다. 그에 따르면 "지금까지 소시민의 비위에 적응한 순정(純正)미술, 예술을 위한 예술"은 "예술에 있어서 정치적 성질을 거세하려는 과오"일 뿐이다. 이런 견지에서 그는 "순정미술로부터 비판미술에로 약진"을 요구했다

과거에 김윤식은 "카프문학이 소련문학과는 무관한 채 거의 전부가 일본 프로문학과의 관련에서 명멸해 간 것"6)이라고 했지만 초기 카프의 구성원들은 프롤레타리아 문학/예술의 모델로서 노농러시아의 문학/예술—물론 그것은 일본어 번역서들을 경유한 것이었겠지만—에 깊은 관심을 갖고 있었다. 특히 다다적 파괴 이후에 도래할 건설의 미술로서 노농러시아에 등장한 '구성주의' 내지는 '구성파' 미술에 대한 관심은 남다른 것이었다. 예컨대 카프의 창립 멤버였던 박영희는 『동아일보』 1927년 11월 11일자에 발표한 「10주(周)를 맞는 노농러시아: 특히 문화발달에 대하야」에서 당대 노농러시아의 예술을 '컨스튜럭틔비즘'(구성주의)로 설명했다. 이 글은 그가 1922년 모스크바에서 간행된 알렉세이 칸(알렉세이 간)의 『구성주의』에 의존하여 쓴 것이다.7) 그는 여기서 "사색을 유물론적으로 하는 예술노동은 공리적인 활동성 가운데서 일어났다"는 알렉세이 간의 발언을 인용하며 소비에트 문학이 "주관적, 추상적인 데로부터 객관적이고 현실적이고 투쟁적인 문예로 옮기였다"고 주장했다. 그는 또한 "현실을 반영하는 것도 아니고 표현하는 것도 아니며 설명하는 것도 아니다. (…중략…) 기석을 건설하는 능동직으로 행동하는 새로운 계급 프로레타리아의 계획적 문제를 현실적으로 운설하고 표현하는 것이다. 모든 사람은 몇 만으로 된 인간의 집단의 행동과 건설의

보편적 사업을 위해서 구성자가 되지 않으면 아니된다"는 알렉세이산의 발언도 인용했다.[8]

하지만 식민지 조선의 프롤레타리아 미술로 '구성주의'를 인정할 수 없었던 논자들이 존재했다. 이 무렵 도쿄미술학교에 재학중이던 김용준은 아나키스트의 입장에서 카프의 사회주의자들이 승인한 구성파를 반대하고 표현주의를 프롤레타리아가 요구하는 미술로 내세웠다. 김용준이 1927년에 발표한 글들을 참조할 수 있다. 그는 이 해에 발표한 세 편의 글 「화단개조」(5월), 「무산계급회화론」(5~6월), 「프롤레타리아미술 비판: 사이비 예술을 구제하기 위하여」(9월)에서 점차 세를 확대해 나가던 구성주의적 입장을 비판했다. 먼저 「화단개조」에서 그는 다다이즘·컨스트럭티비즘(구성주의)을 추구한 삼과(三科)·조형(造型) 등 일본의 미술운동을 '순수미술을 해체시키고 비판적인 미술의 건설'을 추진한 프롤레타리아 미술로 긍정하면서 조선의 미술가들도 아카데미즘에 반대하는 프로 화단의 수립을 도모하자고 역설한다. 당시 그에게 프롤레타리아 미술이란 '의식투쟁적 예술'로서 관료학파 예술에 대한 반동예술, 곧 "사회주의적 예술인 구성파나 무정부주의적 예술인 표현파나 또는 다다이즘 등"이 모두 이에 해당한다.[9]

이렇게 다다·표현주의·구성주의를 모두 함께 프롤레타리아 미술로 간주하던 최초의 입장은 며칠 뒤에 발표한 「무산계급회화론」에서는 이들 가운데 어떤 것이 프롤레타리아 미술에 좀 더 적합한가를 논하는 입장으로 뒤바뀌었다. 이 글에서 김용준은 "신사회의 출현을 목적기대하면서 썩은 사회의 미학을 그대로 파지할 수 없다"고 전제하면서 "무산계급만이 가질 수 있는 별개의 미"를 찾아야 한다고 주장한다.[10] 이어 '볼셰비즘의 예술인 러시아의 구성파'와 '아나키

즘의 예술인 독일의 표현파'가 문제의 초점이 되고 있다면서 그 양자를 비교했다. 먼저 표현파에 대해서는 "이 근대적 회화가 가진 전율감, 공포감은 프롤레타리아로 하여금 힘과 용기를 얻게 하고 부르주아로 하여금 증오성과 공포를 느끼게 한다"면서 루나찰스키(Anatoly Lunacharsky, 1875~1933)를 인용하여 표현파의 프롤레타리아 미술로서의 가치를 강조했다. 문제가 되는 것은 표현주의 특유의 난해성이지만 당시의 김용준에게 그것은 "민중의 이해와 감상력의 부족"에 기인한 것이다. 반면 구성주의는 절망적인 다다의 반동으로 생긴 러시아의 산업주의 예술로서 "부르주아의 미를 공박하면서 (…중략…) 동시에 표현파의 그것과 같은 비조직적 자유주의적 개인주의도 논박한다". 김용준에 따르면 구성주의는 가장 생활상의 직접 이익을 지래하는 건축 도안, 설계 구성안 등을 그린다. 이것은 그가 보기에 "구도요소가 주로 기하학적인 구성이 되어있으므로" 일반 민중은 여기서 "하등의 미적 감흥을 일으킬 수 없다".[11]

이렇게 프롤레타리아 미술로서 표현파를 옹호하고 구성주의를 배격하는 입장은 당시 진행된 카프의 볼셰비키화에 대한 아나키즘적 관점에서의 반론이면서 동시에 구성주의로 기울기 시작한 카프의 방향성에 대한 이의 제기로 읽을 수 있다. 김복진 등 카프 맹원들이 다다(파괴). 이후에 도래할 프롤레타리아 미술로 구성주의(건설)를 내세운 것과 달리 김용준은 다다 이후에 도래할 프롤레타리아 미술로 표현주의를 내세웠던 것이다. 물론 당시의 상황은 그의 의도와는 정반대로 흘러갔다. 카프미술가들은 프롤레타리아 미술의 모델로 표현주의가 아니라 구성주의를 수용했다. 그래서 김용준은 1927년 8월에 발표한 「프롤레타리아미술 비판: 사이비 예술을 구제하기 위하여」에서 "예술은 순연히 유물론 견지에서 출발할 수 없다"는 전제

하에 "예술은 결코 이용될 수 없고, 지배될 수 없고, 구성될 수 없다"고 주장하며 볼셰비키의 예술 이론−구성주의를 신랄하게 비판한다. 그가 보기에 "싫은 노동을 화금 때문에 하려 할 때 들리는 공장의 기적이, 그것이 아침의 찬미가로 들리는 사람은 미친 사람밖에 없을 것"[12]이다. 1927년 당시 카프가 프롤레타리아 미술의 모델로 검토한 구성주의적 입장은 기실 그 모태인 러시아에서도 줄곧 다음과 같은 비판, 곧 "인간적인 요소를 무시한다는 비판"에 직면했다.[13] 당시의 김용준에게 인간적인 요소, 예술성을 희생하고 순전히 유물론적인 관점에서 방향 전환을 도모한 결과는 "구성파 예술과 같은 대량생산만을 목적한 예술 아닌 예술이 나오고 만 것"으로 보였다.[14] 그의 관점에서 보자면 구성파가 의도하는 '삶과 예술의 통합'은 '경제에 예속된 예술'에 다름 아니다.[15]

현재의 관점에서 보면 김용준이 1927년 발표한 비평문들은 프롤레타리아 예술의 주도권을 두고 볼셰비키와 아나키스트, 또는 구성주의자들과 표현주의자들이 벌였던 치열한 다툼을 증거하는 중요한 역사적 기록이다. 김용준 연구자의 관점에서 보자면 이 텍스트들은 그가 왜 훗날 예술의 주관성을 옹호하는 정신주의자의 입장을 취했는가를 이해하는 중요한 단서가 아닐 수 없다. 1927년 3월 『학지광』에 발표한 「엑스푸레이손이슴에 대하여」에서 그는 이렇게 말했다. 여기서 '엑스푸레이손이슴'이란 물론 표현주의(Expressionism)를 가리킨다.

결코 사람으로는 정신과 심령이 불타는 사람에게는 이러한 기계적 예술이 불필요하다. 심령을 표현하자. 내용의 본질적 가치에 있어서 값있는 표현을 하자. (⋯중략⋯) 연약한 모든 것을 파수하라. 경건한 정신의 힘을 표현하자. 표현과 전통의 예술을 파멸하고 현대적 의의에

있어서 주관의 강조적, 적극적 표출을 주요소로 하자. 여기에 표현파 예술의 내용의 전부가 있으며 현대적 의의에 있어서 ㄱ 가치를 알 수 있다.16)

1930년대의 김용준: 정신주의의 피안

앞에서 확인한 대로 1927년에 발표한 「엑스푸레이손이슴에 대하여」에서 김용준은 "경건한 정신의 힘을 표현하자"고 주장했다. 이렇듯 주관의 강조적·적극적 표출을 주요소로 하는 예술이야말로 당시 그가 원했던 예술이다. 이런 태도는 1930년대에도 여전히 유지됐다. 오히려 공고해졌다고 할 수도 있다. 하지만 이 시기 그의 비평문에는 주목할 만한 변화도 발생했다. '주관의 표출'을 주요소로 하는 예술의 모델을 서양의 표현주의가 아니라, 동양·전통 그리고 향토에서 찾는 태도가 생겨난 것이다. 이미 앞서 보았듯 1928년에 발표한 글에서 그는 '예술은 경제(그리고 물질)에 예속될 수 없다'는 전제하에 서구의 표현파, 특히 칸딘스키(Wassily Kandinsky, 1866~1944)를 옹호했다.17) 그에 따르면 '예술에서 정신적인 것'을 문제 삼았던 칸딘스키의 말과 같이 예술이란 "내적필연성(자연생장적)과 외적 요소가 상호 융합된 조화 위에 창조되는 것"이다. 김용준에 따르면 이는 "정신적 요소와 물질적 요소가 완전히 융해합일"된 경지를 지칭한다.18) 그런데 이런 태도는 1930년 자신이 주도한 동미전(東美展) 개최를 전후로 동양의 '정신주의'를 적극 옹호하는 태도로 확장·심화됐다. 예컨대 그는 1930년에 『동아일보』에 발표한 「동미전을 개최하면서」에서 조선 미술의 특성으로 '정려교절(精麗巧絶)', '정려섬세(精麗纖細)한 선조(線條)', '아담풍부(雅淡豊富)한 색채'를 내세우고, 그것을 서양

의 퇴폐에 맞서 동양주의의 갱생을 가능케 할 "정신주의의 피안"으로 이해하는 태도를 드러냈다.[19] 1930년에 발표한 또 다른 글에서 그는 최우석(崔禹錫, 1899~1965)의 〈고운(孤雲)선생〉(1930)을 두고 "순수한 동양정신의 거룩한 색채"[20]를 운운하기도 했다. 1930년에 김용준이 발표한 이 두 편의 글은 1929년 심영섭(沈英燮)이 발표한 「아세아주의 미술론」[21]과 더불어 지금 우리에게 익숙한 서양/동양, 물질(유물)주의/정신주의의 이분법의 틀 속에서 민족미술의 정신적 측면을 강조한 관점이 사실상 처음으로 구체화된 텍스트다. 게다가 심영섭이 비평활동을 중단한 이후에도 김용준은 이런 관점을 더욱 밀고 나갔다.

1931년 발표한 「서화협전의 인상」에서 김용준은 서구 근대예술의 주관적(정신적) 경향을 동양의 예술전통에서 발견되는 정신주의와 비교하여 후자(동양의 정신성)를 전자(서양의 정신성)에 대해 우위에 놓는 태도를 드러냈다. 예를 들어 김용준은 서(書)와 사군자(四君子)가 "예술의 극치"임을 역설했다. 그에 의하면 서와 사군자는 "일획일점(一劃一點)이 우주의 정력의 결정인 동시에 전인격의 구상적 형식"이다. 흥미로운 것은 이 글에서 그가—칸딘스키를 따라—사군자를 정신성의 표현으로서 '음악'에 견주고 있다는 점이다.

우리는 음악예술의 대상의 서술을 기대치 않고 음계와 음계의 연락으로 한 선율을 구성하고 선율과 선율의 연락으로 한 계조(階調)를 구성하고 전계조(全階調)의 통일이 우리의 희노애락의 감정을 여지없이 구사하는 것 같이 서와 사군자가 또한 하등 사물의 사실을 요하지 않고 직감적으로 우리의 감정을 이심전심하는 것이다. 그럼으로 그것은 음악과 같이 가장 순수한 예술의 분야를 차지할 것이다.[22]

칸딘스키의 경우, 가장 순수한 예술, 곧 음악과 같은 직관예술은 대상세계를 떠난 추상미술로 거견되었다. 그러나 김용준은 그 거견을 '서(書)'로 두었다. 이런 관점에서 '書'는 "예술의 극치요 정화"로 간주됐다. 즉 書는 예술에서 불필요한 것(대상성)을 걸러낸 최상의 단계로 상정된다. 사군자는 바로 그 아래에 있는 예술 형태다. 그에 따르면 "채화를 찌꺼기 술이라면 묵화는 막걸리요, 사군자는 약주요, 書는 소주 아니 될 수 없을 것"23)이다. 이렇게 서와 사군자에 내포된 것으로 간주된 동양의 정신성을 음악에 견주어 그것을 가장 순수한 '예술의 극치'로 찬양하는 접근은 1936년에 발표한 「회화로 나타나는 향토색의 음미」에서 한층 심화됐다. 그는 이 글에서 조선인의 예술에는 "가장 반도적인, 신비적이라 할 만한 청아(淸雅)한 맛"이 숨어 있다고 하면서, 이 "소규모의 깨끗한 맛"이 "진실로 속이지 못할 조선의 마음"이라고 했다. 이 '청아한 맛'에 대응하는 것이 바로 '한아(閑雅)한 맛'이다. "뜰 앞에 일수화(一樹花)를 조용히 심은 듯한 한적한 작품들"이 지닌 '한아한 맛'은 그가 보기에 가장 정신적인 요소인 까닭에 "결코 의식적으로 표현해야 되는 것이 아니요, 조선을 깊이 맛볼 줄 아는 예술가들의 손으로 자연생장적으로 작품을 통하여 비추어질" 성격의 것이다.24)

1936년 당시 김용준이 강조한 '청아한 맛' 또는 '한아한 맛'에는 "맑고 깨끗한 마음(또는 정신의) 상태"에 대한 강박적 편애가 유난히 두드러진다. 이는 같은 시기에 오래된 고물(古物), 그 중에서도 조선 백자의 먼지를 털어냄으로써 얻을 수 있는 가장 맑고 깨끗한 백(白)의 상태를 애호했던 상고주의자 이태준(李泰俊, 1904~?)의 대도를 연상시킨다. 이태준은 흔히 골동품이라 불리는 고물(古物)을 애호했으나 완물상지(玩物喪志)를 경계하고 그것을 정신적인 수준에서 바라볼

것을 요구했다. 가령 다음과 같은 식이다.

우리 집엔 웃어른이 아니 계시다. 나는 때로 거만스러워진다. 오직
하나 나보다 나이 높은 것은, 아버님께서 쓰시던 연적이 있을 뿐이다.
저것이 아버님께서 쓰시던 것이거니 하고 고요한 자리에서 쳐다보며
말로만 들은 글씨를 좋아하셨다는 아버님의 풍의(風儀)가 참먹 향기와
함께 자리에 풍기는 듯하다.[25]

같은 맥락에서 이태준은 "오래된 귀한
것"을 '골동품'으로 지칭하는 어법 자체
를 문제 삼기도 했다. 가령 '골동품(骨董
品)'에 달라붙은 '뼈골(骨)'자를 그는 "앙
상한 죽음의 글자"라고 하면서 '골동(骨
董)' 대신에 '희롱할 완(翫)'字를 가져와
'고완(古翫)'이라는 단어를 쓰자고 주장
했다. 그에 따르면 '고완'이란 "정당한 현
대적 해석을 발견해서 고물(古物) 그것이

이태준(1904~?)

주검의 먼지를 털고 새로운 미(美)와 새로운 생명의 불사조가 되게
하는"[26] 행위에 해당한다. 여기서 이태준이 말한 "먼지를 털고 얻은
새로운 미"란 김용준이 요구한 "모든 이욕(利慾)에서 떠나고 모든
사념(邪念)의 세계에서 떠난", "가장 깨끗한 정신적 소산" 또는 "순결
한 감정의 표현"[27]과 다르지 않다. 이런 문맥을 염두에 두면 이태준
과 김용준이 문예지 『문장(文章)』(1939년 2월 1일 창간~1941년 4월 통권
26호로 폐간) 발행을 주도한 것은 충분히 납득할 만한 현상이다.
『문장』 시기 김용준은 유화가의 길을 접고 동양화, 그 중에서도

문인화(文人畵)의 길을 걷기 시작했다. "채하를 찌꺼기 술이라면 묵화는 막걸리요, 사군자는 약주요, 書는 소주 아니 될 수 없을 것"28)이라는 발언은 이때 나왔다. 그가 가장 맑고 깨끗한 정신성의 모델로 추사 김정희(秋史 金正喜, 1786~1856)의 서화(書畵)에 주목한 것도 이 무렵이다. 『문장』 창간호의 권두와 커트는 길진섭과 김용준이 맡았는데, 이때 그들은 추사 김정희의 필적에서 골라 제자(題字)를 삼았

「문장(文章)」 창간호(1939)

다. 김용준은 『문장』에 여러 글을 발표했는데, 이 글들에도 맑고 깨끗한 정신성에 대한 편애가 두드러지게 나타난다. 일례로 『문장』 제1권 제4집(5월호)에 발표한 「거속去俗」에서 그는 추사(秋史)를 인용하여 화격(畵格)을 강조했다. 그에 따르면 화격이란 "표면적인 모든 조건을 물리치고 어디인지 모르게 태양과 같이 강렬한 빛을 발산하는 작품"을 이르는 것인데, 그것은 "가장 정신적인 요소"인 까닭에 문외한은 쉽사리 보여지는 것이 아니다.29) 뒤이어 『문장』 제1권 제5집(6월호)에 발표한 「최북과 임희지」에서 그는 조선 후기 화가 최북(崔北)을 거속된 화가로 내세웠다. "비록 필력의 세련된 점은 다른 작가에 미치지 못한다 할지라도 필세가 대담하며 자유분방하여 그 저류에는 조그만 구애도 아첨도 보이지 않는 치졸하되 패기가 용솟음치고 있는 기개를 느낄 수 있다"30)는 것이다. 이렇게 정신성을 강조하는 논자에게 두려운 것은 정신적 여유가 부족한 상태다. 그러한 상태를 그는 '고독'이라 칭했다. "물질적 여유보다도 정신적 여유

가 부족할 때 더욱 절실히 느껴지는 것이 이 고독이라는 감정"[31]이라는 것이다.

이렇듯 일제강점기 김용준이 내세운 '동양적 정신성'의 미적 취향은 해방기 민족미술 담론, 더 나아가 분단 이후 남북한 문예 전반에 아주 깊은 영향력을 행사했다. 하나의 사례를 거론하는 것만으로도 그 영향력의 범위와 크기를 충분히 가늠해 볼 수 있다. 1963년 9월 초 브라질에서 열린 제7회 상파울루 비엔날레는 한국 현대미술의 가장 의미심장한 사건 가운데 하나다. 그것은 해방 이후 한국의 미술가들이 처음으로 참가한 국제비엔날레였던 것이다. 전시에는 회화·조각작품 23점이 출품되었고, 미술평론가 김병기(金秉騏, 1916~)가 작가와 작품에 관해 쓴 서문은 영문으로 번역되어 현지에 배포됐다. 그 서문은 이렇게 시작한다. "과거 십 수 세기 간에 있어 한국은 동양의 정신적 특성을 그 본질의 상태에서 유지해온 가장 순결한 지역이었음을 다시 한 번 다짐하면서 우리들은 여기에 오늘의 조각과 판화를 포함한 회화의 일단면을 세계적인 시야 속에 제시할 수 있는 최초의 영광을 지닌다."[32]

이 1963년의 텍스트에는 물론 김용준의 이름이 등장하지 않는다. 그는 이미 1950년 6.25전쟁의 혼란 속에 가족과 함께 북한으로 갔던 것이다. 하지만 "한국은 동양의 정신적 특성을 그 본질의 상태에서 유지해온 가장 순결한 지역"임을 자랑스럽게 내세운 김병기의 1963년 텍스트에는 확실히 김용준의 주장이 내포되어 있다. 해방과 전쟁 이후 남한에서 김용준의 이름은 금기어였으

김용준 〈선부고독〉(『문장』 제7집, 임시증간호, 1939)

나 한국미의 특성을 동양적 정신성의 수준에서 다루고자 했던 논자들, 자신의 (모더한) 추상미술을 한국적인 것으로 자리매김하고 싶어 했던 미술가들, 또는 자신의 동양화(또는 한국화)에서 세계성 내지 보편적 가치를 찾고자 했던 화가들, 흔히 문기(文氣)로 불리는 문인의 정신성, 또는 추사의 서화에서 가장 한국적인 가치를 발견하고자 했던 논자들은 누구나 김용준에게 끌렸다. 반공(反共)・반북(反北)의 분위기가 고조됐던 시기에도 몇몇 지면에 김용준의 이름이 등장했던 것은 그런 이유에서일 것이다. 예컨대 화가 김은호(金殷鎬, 1892~1979)는 1977년에 발행한 자서전 『서화백년』에서 김용준을 회고했고, 1976년 장우성(張遇聖, 1912~2005)의 개인전 보도기사는 이 화가를 "해방 후 근원 김용준과의 교우로 근원의 영향을 많이 받은 화가"로 전하고 있다.33)

정신사로서의 미술사: 『조선미술대요』(1948)

1945년 8월 해방이 찾아왔다. 해방공간에서 그는 할 일이 많았다. 1946년 미군정하에서 정식 발족한 국립서울대학교 미술학부의 창설을 주도했고, 이 대학 제1회화과(동양화과)의 정교수로 취임했다. 그 과정에서 그는 미술학부 학제의 기틀을 마련하는 데 열중했다. 동시에 미술학부의 교무부장을 역임했다. 하지만 1946년 가을부터 시작된 국대안 파동으로 1947년 서울대학교 교수직을 사임하고 동국대학교로 자리를 옮겨 미술사를 강의했다. 1949년에는 국립박물관 미술연구회 미술강좌와 연구발표회에 참여하여 '남화와 북화', '단원그림에 대하여' 등을 강연했다. 1950년 6.25전쟁이 발발하자 인민군 치하의 서울에서 서울대학교 예술대학 미술학부장을 맡았고, 그 해

244

9월 가족과 함께 월북했다.

해방공간에서 김용준은 집필활동에도 열중했다. 이 시기에 많은 글을 여러 지면에 발표했는데, 특히 『근원수필』(을유문화사, 1948), 『조선미술대요』(을유문화사, 1949)가 중요하다. 그 가운데 『조선미술대요』는 식민지 시대부터 시작된 미술사 서술이 본격적으로 구체화된 저작으로서 각별한 주목을 요하는 텍스트다. 김용준의 미술사 서술은 이른바 『문장』 시대에 시작됐는데, 그는 이 잡지 창간호에 「이조(李朝) 인물화: 신윤복과 김홍도」(1939)를, 제1권 제3집에 「이조(李朝)의 산수화가」(1939)를 발표하는 것으로 미술사 서술을 시작했다. 그러나 화가론의 성격을 갖는 1939년의 텍스트들이 박은순의 표현을 빌면 열전(列傳)식 미술사, 즉 수필체의 간단한 열전식 서술을 특징34)으로 한다면 1949년의 『조선미술대요』는 미술사의 시대 구분과 한국미술의 성격을 문제 삼는 본격 미술사로서의 성격을 갖는다. 박은순에 따르면 『조선미술대요』는 1) 한국미술사의 시작을 석기시대로 올려놓아 민족의 기원과 문화의 계통을 새롭게 보는 기틀을 마련했고, 2) 한국미술의 성격과 특징에 관한 긍정적이고 적극적인 해석을 가했으며, 3) 시대와 지역마다 독특한 정서와 미감이 존재함을 지적하는가 하면, 4) 문화와 미술의 성격과 특징이 형성되는 과정에서 외국과의 교류를 인정하고 그 양상을 비교하는 비교미술사적인 방법을 채택했다는 점에서 의의를 갖는다. 여기에 더해 이 저작

김용준, 『조선미술대요』, 을유문화사, 1949.

에 드러나는 "구수하면서도 느긋하고 정감어린 문체"는 이동주·최순우·유홍준 등으로 이어지는 수필체의 미술사 서술 방식의 원형으로 주목할 만하다는 것이 박은순의 평가다.[35]

미술사 서술의 관점에서 보자면 『조선미술대요』는 물질보다는 정신성을 미술사의 결정 요인으로 보는 일종의 정신사적 미술사의 성격을 갖는다. 물론 이때의 정신성이란 지리적 조건 및 외래문화와의 교류를 통해 형성된 것이다. 이를테면 삼국의 미술은 그 감각이 조금씩 다르며 더욱이 남방과 북방의 차이는 대단한데, 이것은 "예술품이란 원래 작가의 성격이 그대로 반영되는 법이라 북쪽에서 자란 사람과 남쪽에서 자란 사람의 성격이 근본적으로 다르기 때문"[36]이다. 정신성을 미술사의 결정 요인으로 보는 입장은 가령 다음과 같은 서술에서 두드러진다.

탑파와 부도는 고려에 와서 그 성격이 신라의 것과는 대단히 달라졌다. 같은 불교국가이면서도 삼국시대와 같은 전투적이고 정열적인 정신이 벌써 사라졌고 통일신라와 같은 웅대한 야심도 보이지 않는다. 신라를 계승하였다 할지라도 고려의 건국에 혁명적 변천을 겪은 것이 아니라 가장 평화롭게 계승했기 때문에 강역으로는 반도의 전역을 차지했고 또 고구려의 옛 땅을 회복하여 재기해보려는 야심도 없지 않았으나 그러나 국가의 지도정신은 벌써 건설적인 정신보다는 태평을 구가하며 사치만 하려는 경향이 더 농후하였다. 그러한 정신 속에서 신라의 발달한 문화적 전성시기를 지낸 뒤라 자연히 안온무사한 분위기가 그들의 예술의 성격을 결정하고 만 것이다.[37]

이렇게 미술을 정신과 연관짓는 태도는 『조선미술대요』 곳곳에서

찾아볼 수 있는데, 이를테면 "고려의 불상조각이 말엽에 오면서 점점 수법이 번잡해지고 평범하게 된" 것은 고려의 불교숭상에 있어서 신앙의 타락, 곧 "신앙의 정신적 기초가 흔들리게" 된 때문으로 간주된다.[38] 그런가 하면 조선조의 도자기에 "섬세하고 감성적이고 귀족적인 고려자기의 그림자"가 사라지고, 대신 "소박하고 견실하며 의지적이고 평민적인 은근한 미"가 나타나는 것은 "유교로 국체정신이 근본적으로 달라진 데서 큰 성격적 차이가 생기게 된 것"[39]으로 서술됐다. 이제 앞으로 보겠지만 이러한 미술사관은 월북 이후의 김용준의 텍스트에 다소 독특한 방식으로 계승됐다. 이제 월북 이후의 김용준을 조명해보기로 하자.

월북 이후 김용준의 행적

앞서 서술한 대로 김용준은 1950년 6.25전쟁이 발발하자 인민군 치하의 서울에서 서울대학교 예술대학 미술학부장을 맡았고, 그 해 9월 가족과 함께 월북했다. 그는 월북 직후부터 평양미술대학 교수로 재직하면서 조선미술가동맹 조선화분과 위원장(1957~1959),[40] 조선건축가동맹 중앙위원을 맡아 북한미술계의 핵심에서 활동했다. 1953년에는 평양미술대학 교수를 사퇴하고 과학원 고고학연구소 연구원으로 활동했다. 김용준은 고고학연구소 연구원으로 있던 1954년 조선 그림의 이론적 기초에 대한 주제로 연구논문을 썼고, 1955년에 고구려벽화 연구에 착수하여 현지 조사를 수행했다. 1955년 3월에는 과학원 고고학연구소와 미술동맹 주최로 열린 학술대회에서 단원 김홍도를 주제로 발표에 나서기도 했다.[41] 고고학연구소에서의 연구활동은 『단원 김홍도』(평양: 국립출판사, 1955), 『고구려 고분

벽화 연구』(과학원출판사, 1958)의 출판으로 이어졌다. 1955년 과학원 연구원직을 사퇴했고, 1956년 이후에는 평양미술대학 조선화 강좌장으로 재직하다가 1967년에 사망했다.[42]

월북 이후 김용준은 미술비평가·미술사가로서만 활동한 것이 아니다. 이 시기에 그는 조선화 화가로서도 매우 활발히 활동했다.[43] 그가 북한 체제에 속하여 본격적으로 조선화를 제작한 때는 1955년 무렵으로 보인

김용준, 『고구려 고분벽화 연구』, 과학원출판사, 1958

다. 1957년 조선미술가동맹 22차 상무위원회에서 기존의 회화분과를 조선화분과와 유화분과로 분리하는 결정이 내려진 직후 조선화분과 위원장으로 선출된 것에서 보듯 당시 북한 조선화단에서 김용준의 위상은 매우 높았다. 이러한 위상을 바탕으로 그는 1961년 3월에 결성된 조선문학예술총동맹 중앙위원으로 피선되기도 했다.[44] 1957년 김용준은 〈묘향산〉(1957)으로 조선인민군창건 5주년 기념문학예술상 조선화 분야 2등상을 수상했다.[45] 무엇보다 조선화 〈춤〉(1957)이 제6차 세계청년축전에서 1등상을 수상한 것이 화가로서 김용준의 위상을 높이는 데 큰 역할을 했다.[46] 참고로 1957년 당시 조선미술가동맹 조선화분과와 유

김용준, 『단원 김홍도』, 국립출판사, 1955

화분과 임원47)은 다음과 같다.

　조선화분과위원회: (위원장) 김용준, (위원) 정종여, 최도렬, 림자연, 리
　　석호, 리팔찬, 유준수
　유화분과위원회: (위원장) 오택경, (위원) 문학수, 류현숙, 기웅, 김만형,
　　리쾌대, 최연해, 한상익, 황헌영, 정보영, 김평국

　1957년에 발표한 「회화기법상에서의 전통과 그의 계승」에서 김무
삼(金武森)은 조선화의 대가로 김용준과 이석호(李碩鎬, 1904~1971)를
내세운 다음 "근원(김용준)은 재주가 앞서고 일관(이석호)은 성실이
앞선다"48)고 하여 조선화 화가로서 김용준의 능력을 매우 높이 평가
했다. 그런가 하면 "조선화 분야에서 지도적 위치에 있는 김용준,
리석호 동지들"49)이라는 표현도 찾아볼 수 있다. 소련 비평가 오·글
루하례바는 김용준의 〈신계여울〉(1957)을 두고 그가 묘사한 자연이
개념적 자연이 아니라 구체적인 자연임을 강조하며 그로부터 "조국
의 자연을 새로운 눈으로 보려는 지향", "현대 인간의 눈으로 보려는
지향"50)을 발견할 수 있다고 평했다.
　조선화 화가로서의 확고한 입지는 유력 비평가, 또는 미술사가로

김용준 〈신계여울〉, 조선화, 175×69cm, 1957

서 김용준의 입지와 연결되어 그의 발언에 각별한 무게를 부여했다. 그는 1950년대 후반~1960년대 중반 사이에 『문화유산』(과학원 고고학 및 민속학연구소 기관지[11]), 『조선미술』(조선미술가동맹 중앙위원회 기관지) 등 중요 매체의 편집위원을 역임하며 조선화 담론 구성을 주도했다. 이 시기에 김용준이 발표한 중요 비평 텍스트는 다음과 같다.

시기	제목	출처	비고
1955	「조선화의 표현형식과 그 취제 내용에 대하여」	『력사과학』, 1955년 제2호	
1955	「18세기의 선진적 사실주의화가 단원 김홍도」	『력사과학』, 1955년 제4호	
1955	『단원 김홍도』	평양: 국립출판사, 1955	단행본
1957	「오원 장승업 전」	『조선미술』, 1957년 제2호	
1957	「좌담: 조선화의 전통과 혁신」	『조선미술』, 1957년 제2호	좌담 패널
1957	「우리 미술의 전진을 위하여」	『조선미술』, 1957년 제3호	
1957	「리석호 개인전을 보다」	『조선미술』, 1957년 제3호	
1957	「안악 제3호분(하무덤)의 년대와 그 주인공에 대하여」	『문화유산』, 1957년 제3호	
1957	「조선의 풍경화 고전」	『미술평론집』, 조선미술사, 1957	
1958	『고구려고분벽화연구』	과학원출판사, 1958	단행본
1958	「우리 건축의 특성을 어떻게 살릴 것인가: 건축에서의 민족적 형식문제와 관련하여」	『문화유산』, 1958년 제1호	
1958	「리여성의 개인전람회」	『조선미술』, 1958년 제3호	
1958	「당과 정부의 기대에 보답하고저」	『조선미술』, 1958년 제9호	결의
1959	「조선화 분야에서 일대 혁신을 일으키자」	『조선미술』, 1959년 제2호	
1959	「중국의 벽화운동」	『조선미술』, 1959년 제3호	기행
1959	「중국 방문 귀환전을 가지면서」	『조선미술』, 1959년 제3호	
1959	「조선화기법」(1)~(8)	『조선미술』, 1959년 제5~제12호	8회 연재
1959	「〈양직공도〉에 나타난 백제복식」	『문화유산』, 1959년 제6호	
1959	「중국화의 빛나는 승리」	『조선미술』, 1959년 10호	
1960	「사실주의 전통의 비속화에 반대하여」	『문화유산』, 1960년 제2호	
1959	「회화사 부문에서의 방법상의 오유와 사실주의 전통에 대한 외곡」	『문화유산』, 1960년 제3호	
1960	「단원 김홍도의 창작활동에 관한 약간한 고찰」	『문화유산』, 1960년 제6호	

시기	제목	출처	비고
1961	「우리 공예품의 특색을 살피기 위한 몇가지 이견: 도자기를 중심으로」	『문화유산』, 1961년 제2호	
1961	「조선시대 초기의 명화가들 안견, 강희안, 이상좌에 대하여」	『문화유산』, 1961년 제4호	
1962	「조선화의 채색법」(1)~(3)	『조선미술』, 1962년 제7~10호	3회 연재
1966	「조선화를 지향하는 동무에게」	『조선미술』, 1966년 제8호	

1950년대 김용준의 리얼리즘론

조선화가이자 미술사가, 그리고 조선미술가동맹 조선화분과위원장으로서 김용준의 과제는 무엇보다 조선화의 역사적 전통을 사실주의적 관점에서 재정리하는 일이었다. 조선화의 전통에서 사회주의 리얼리즘의 기원 내지 흔적을 찾는 일이 중요했던 것이다. 그러나 그 일은 쉽지 않았다. 무엇보다 과거 지배계급이 문인화, 사군자의 여기(餘技)사상을 중시했다는 점이 문제였다. '여기사상'이란 "회화를 전문적으로 종사하는 것을 비천하게 여기고 그보다도 륜리라든지 도덕이라든지 시문학을 더 숭상하며 그 남은 시간을 리용하여 잠간 흥미본위로 화필을 들어야 한다"는 것이다. 김용준이 보기에 여기사상의 중시는 종래 전문화가들이 "그의 연구태도를 높은 교양에 기초를 두지 않고 다만 기계적으로 기교주의로 흘러서 사물의 피상적 관찰로 그친 데" 대한 반발작용으로 이해할 수 있다.[52] 하지만 이는 심각한 부작용을 낳았다. 김용준에 따르면 여기사상은 도식주의나 기계적 형사(形寫)를 반대함으로써 회화의 건전한 발달을 도모한 것이 아니라 도리어 "지배계급의 흥미 중심, 그들의 관념세계를 강요하여 그에 복무케 하려는데 근본의도가 있었던 것으로 도식

주의나 촬영주의보다 더 나쁜 경향을" 이끌었다는 것이다.53) 게다가 많은 경우에 조선 화가들은 화보를 통하여 중국적인 풍경화를 그리는데 만족했다는 문제도 있었다. 이런 정황을 감안하면 조선화의 전통에서 사실주의를 찾는 일은 확실히 쉬운 일이 아니었다.

하지만 김용준은 "오백년이나 천 년 전에 왜 사회주의레알리즘이 없었느냐는 어리석은 질문을 하여서는 안" 되다고 주장했다. 고전을 연구함에 있어 반드시 그 시대적 사정, 문화교류상의 선진, 후진 관계, 당대를 지배하던 조류 등을 고려해야 한다는 것이 그의 판단이었다. 즉 "그 시대적 제약성을 인정해 주는 전제하에서 그들이 그러한 범주 내에서도 얼마나 자연 묘사에 대하여 충실하였는가, 그리하여 그들의 지향이 얼마나 새로운 세계를 개척하려고 노력하였는가, 다시 말하여 그들이 얼마나 표현예술을 통하여 인민적 립장을 개척하였는가 하는데 관심을 돌려야 한다"54)는 것이다. 이런 관점을 취할 경우 자연스럽게 주목하게 되는 화가가 바로 정선(鄭敾, 1676~1759)이다.55) 김용준에 따르면 정선은 화보 공부에서 떠나 직접 우리를 둘러싼 세계에 주의를 돌렸다. "그는 조선의 산천이 어떤 특징을 갖추고 있는가를 주의 깊게 관찰하였고 조선의 나무, 풀, 가옥들이 어떠한 특징으로 나타나는가를 중시"하여 그가 그린 많은 풍경화들은 금강산을 위시하여 서울을 중심을 한 근교의 이름 있는 경치를 취재 대상으로 하였다는 것이다. 그리고 "이렇게 새로운 내용을 담은 그의 화폭은 필연적으로 그 형식에도 변화를 가져왔고", 그의 회화정신은 김두량·심사정·이인문·김홍도 같은 명가들로 이어져 화단의 혁신을 가져왔다는 것이 김용준의 해석이다.56) 김용준은 특히 난원 김홍도(檀園 金弘道, 1745~?)를 "초연히 발군하여 현실에 토대를 둔 풍경화를 그린" 화가로 묘사하며, 그를 "18세기 조선이 낳은 탁월한, 선진적

사실주의 화가"[57]로 평가했다. 그에 따르면 "김홍도로부터 성숙하기 시작한 민수주의적인 요소는 하나의 비판적인 사실주의로 견실"지어졌다. 물론 "우리나라 봉건 제도의 특수성은 그야말로 아세아적 침체성으로 말미암은 너무나 잔악한 탄압정책으로 인하여 활발한 발전에까지는 이르지는 못했다"는 단서를 달았지만 말이다.[58] 그는 또한 장승업(張承業, 1843~1897)도 높이 평가했다. 김용준에 따르면 장승업은 "조선에서 보기 드문 기이한 산천"을 묘사한 한계를 지니지만 이는 시대적 제약성의 불가피한 현상으로 우리는 "이러한 시대적 제약성을 료해하는 견지에서 산과 물의 원근(遠近), 심천(深淺)을 얼마나 진실하게 표현하였으며 생동하는 나무, 풀, 포기들을 얼마나 정열적으로 묘사하였는가를 보아야" 한다.[59] 김용준이 보기에 장승업의 그림에는 무엇을 그렸던 "어느 작품이든 살아서 움직이지 않은 것이 없었"고, 재료의 여하를 막론하고 "하나 같이 기운이 생동"[60]하였다. 이렇게 과거의 유산에서—그 시대적 제약성을 인정하되—새로운 자연묘사, 새로운 세계로의 지향, 인민적 입장을 찾자는 관점은 고구려 고분벽화 같은 더 오래전의 문화유산에 대해서도 마찬가지로 적용됐다.

인민들은 지배자들의 온갖 착취와 억압 가운데서도 굴함이 없이 언제나 쾌활하고 굳세고 똑 락천적이었다. 그들의 이러한 기상은 돌 하나의 정질에서나 벽화의 모서리마다 단적으로 나타나고 있지 않은가. 고구려 고분 벽화의 어느 곳에서 우울하고 침침하고 나약하고 퇴폐적인 부분이 있는가? 없다. 그들은 외래 문화를 섭취 도입할 경우에도 결코 자기의 개성과 자기의 건전한—선조로부터 내려받은—고구려적 전통을 저버린 일이 없었다.[61]

이러한 서술에서 주목을 요하는 것은 김용준이 하부의 물적 토대가 상부의 관념 형식을 결정한다는 유물론적 관점이 아니라 오히려 인간의 정신작용 내지 의지를 강조하는 일종의 정신사적 관점을 취하고 있다는 점이다. 이는 김용준이 월북 이전에 집필한 『조선미술대요』(1949)에서 이미 드러난 태도지만 그가 월북 이후에도 이런 관점을 견지했다는 점은 매우 흥미롭다. 김용준은 월북 이후에도 줄곧 미술의 내용과 형식에 관여하는 물적 토대보다는 그가 시대적 제약이라 칭한 물적 토대의 한계를 극복하는 인간의 정신활동 또는 의지를 강조했다.

> 고구려의 문화는 박력과 패기로 충만된 웅대하고 튼튼한 일면이 확실히 존재하고 있다. 그러한 특색을 통하여 다시 함축성있는 단순과 간결한 아담성이 근저에 깊이 흐르고 있다는 것을 느껴야 할 것이다. 그것은 안악 제3호분보다 후대에 속하는 고분들이 점차 다시 복잡한 데로부터 단순한 구성에로 기울어지는 경향을 보기 때문이다.62)

이렇게 시대적 제약-물적 토대의 한계를 극복하는 인간 정신활동을 강조하는 논자에게 참다운 리얼리즘-사회주의 리얼리즘은 객관적 현실의 기계적 묘사와는 거리가 먼 것으로 여겨졌다. 그는 1957년 '조선화의 전통과 혁신'을 주제로 한 대규모 좌담회에 참석하여 "과거의 조선화, 례를 들어서 강서대묘의 사신도를 볼 때 그것이 사실적인 현실을 그대로 그리지 않았다는 것에서 그것을 사실주의가 아니라고 말할 수 있겠으나 그러나 작가의 많은 관찰과 그의 축적을 통해서 형상화된 것이라면 그것은 사실주의라고 보아야 한다"고 주장했다. 그것이 "생생하게 산 그림"63)이라는 것이다. 이런 관점을 확대하

여 그는 "사실주의의 가장 높은 단계가 사의(寫意)라고 생각한다"[64]고 주장하기까지 했다. 이러한 관점을 염두에 두면 그가 동시내 조선화 화가인 이석호에게 전한 다음과 같은 충고를 이해할 수 있다.

그러나 일관(이석호)에게는 깊은 묵광(墨光)에 사로잡힌 나머지 유감스럽게도 한 가지 결점이 있다. 결점이란 다른 게 아니다. 사물을 관찰하는데 직면(直面)하려는 태도가 부족하다. 객관 사물의 형태와 씨름을 하고 그놈을 때려눕힌 다음 승리의 콧노래를 부르는 경지에까지 가야만 되지 않을까? (…중략…) 일관은 유도선수다. 멀지 않은 앞날에 이까짓 씨름쯤이야 넉넉히 이길 날이 오리라.[65]

민족회화로서의 조선화: 「우리 미술의 전진을 위하여」(1957)

김용준은 1957년 6월에 발행된 『조선미술』 1957년 제3호에 「우리 미술의 전진을 위하여」라는 제목의 권두 논문을 발표했다. 이 글에서 그는 사회주의 리얼리즘이 요구하는 민족적 형식은 "그 민족의 주체성을 떠날 수 없다"는 전제하에 조선화를 민족회화로 내세웠다. 이러한 주장이 당시 북한미술계에 미친 충격과 파급력의 크기는 가늠하기 어려울 정도다. 사정을 이해하려면 사회주의 리얼리즘과 민족적 형식의 관계를 먼저 헤아려 볼 필요가 있다.

베네딕트 앤더슨(Benedict Anderson)이 지적한 대로 마르크스주의에서 민족주의(nationalism)는 '불편한 변칙적 현상'이다.[66] 일찍이 마르크스와 엥겔스는 『공산당 선언』(1848)에서 "노동자에게 조국(nation)은 없다"고 하며 '프롤레타리아 국제주의'를 천명했고,[67] 이러한 천명에는 '민족주의가 소멸해 가는 현상'이라는 생각이 전제로 깔려

있었다.[68] 레닌 역시 '부르주아 민족주의와 프롤레타리아 국제주의 두 개의 화해할 수 없는 적대적인 슬로건'이라는 주장을 펼친 바 있다.[69] 이렇게 마르크스주의는 '민족주의의 종말'을 예고했지만 실제로 주요 마르크스주의 이론가들은 민족주의를 간단히 배제하지 않았다. 오히려 소비에트 사회에서 민족주의는 소멸되기

김용준 〈레닌초상〉(10월혁명 40주년 기념전 출품작), 조선화, 1957

는커녕 득세했다. 콜라코프스키(Leszek Kolakowsk)의 말대로 민족주의는 "여전히 존재하지는 않지만 염원되어 온 공산주의 인터내셔널에 족쇄를 채우는, 해결될 수 없는 모순의 주요 원천"이지만, 실제로 사회주의 내지는 공산주의 운동사에서 국제주의와 민족주의가 충돌할 때마다 "국제주의는 변함없이 패배했다".[70] 마르크스와 엥겔스는 민족 투쟁과 민족 자결의 원리를 지지하는 방식으로 은근히 민족주의를 옹호하는 태도를 보였고,[71] 이러한 민족주의에 대한 양가적 태도는 최초의 사회주의 국가인 소련의 지도자들—레닌·스탈린—에게 계승됐다. 특히 스탈린 시대에 '민족'은 '소비에트 애국주의'의 이름으로 재호명되어 소비에트 사회의 가장 중요한 단어 가운데 하나가 되었다. 결과적으로 스탈린 시대에 '프롤레타리아 국제주의'의 기치는 '소비에트 애국주의'의 기치로 대체되었고,[72] 국제주의와 민족주의 양자의 대립은 처음에는 전자(국제주의)가 우세를 보이다가 점차 후자(민족주의)가 우세를 점하는 방식으로 전개됐다.

이러한 변화는 당시 소비에트의 문학예술에서도 나타난다. 가령 스탈린은 "소비에트 사람들은 각 민족들이 대소를 막론하고 다 같이

오직 그에게만 있고 다른 민족에게는 없는 자기의 질적 특징들과 자기의 특수성을 가지고 있다고 산무하나"면서 "이 특징들이 세계문화의 총보물고를 보충하고 풍부히 할 것"을 요청했다.[73] 예술에서 이러한 주장은 사회주의 리얼리즘의 유명한 테제, 곧 '사회주의적인 내용과 민족적인 형식'(스탈린)으로 구체화됐다. 그러한 민족 형식은 소비에트 형제 나라들 간 문학예술의 연대를 확장하거나 공고하게 하기 위해 강조되기도 했고,[74] 사회주의적 사상과 감정을 인민에게 신속하고 용이하게 전달·보급해주는 '이해 가능한 형식'으로서 강조되기도 했다.[75] 하지만 이 양자의 결합, 곧 예술에서 사회주의적 내용과 민족적인 형식의 결합을—특히 실천의 수준에서—구체화하는 것은 쉬운 일이 아니었다.

소련을 따라 '마르크스주의'를 체제의 지배 이데올로기로 삼고 소비에트화에 몰두하던 초기 북한미술에서 '사회주의적 내용과 민족적인 형식의 결합'은 어떻게 진행됐을까? 당시 북한미술에서도 이것은 간단한 문제가 아니었다. 무엇보다 민족적 형식을 모색한다면서 전통을 적극 계승하려는 입장은 회고주의 내지는 복고주의로 비판받기 쉬웠다. 하지만 다른 한편으로 "비행기를 타지않고 가마를 타라는 것이냐"고 외치며 전통을 부정하는 것을 혁명인양 주장하는 자들 역시 비판의 대상이 되었다.[76] 그 논쟁의 핵심에 조선화가 있었다. 조선화는 분명 당시 북한미술의 전체 형식들 가운데 스탈린이 요청한 "세계문화의 총보물고에 이바지할" 민족 고유의 것으로 부각될 가능성이 가장 높은 미술 형식이었다. 하지만 그것은 낡은 전근대의 것, 곧 '가마와 같은 것'으로 보일 가능성도 또한 지니고 있었다. 김주경의 텍스트 「조선미술유산의 계승문제」(1947)가 대표적이다. 여기서 김주경은 계승해야 할 민족적 전통으로 전통 공예에서 볼

수 있는 '조선적인 명료한 색채'를 내세우며 과거의 수묵 위주의 회화를 배격했다. 그가 보기에 "대체로 묵화법이란 것은 인류의 지능이 아직 미개한 단계에 있던 원시공산시대, 즉 즉 색채의 제조술이 발달되지 못했던 고대시기의 부득이한 방법이었음에 불과한것이고 그 제조공업이 발달한 현금에 있어서도 여전히 원시적방법만을 지지한다는 것은 적어도 문화를 운운하는 자로서 취할바길이 아니 봉건 그대로의 방법임은 더말할것이 없을것이다".[77] 이런 견지에서 김주경은 조선의 전통적 색감을 계승한 유화를 옹호했다. "현대에 이르러 유채화가 세력을 잡아온 이후로는 조선화단은 확실히 조선적인 명료한 색감과 아울러 그 다감하고 예민하고 또 다정한맛까지도 찬연히 발휘해오고" 있으며, 이는 무엇보다도 기뻐해야 할 다행한 일이라는 것이다.[78] 김주경의 주장은 유화라는 새로운 매체에 조선적인 색감을 결합하는 방식으로 '민족적 형식' 문제를 해결하자는 것이었다. 여기서 '민족적인' 것은 일종의 감수성 내지는 정서적인 어떤 것으로 이해되고 있다. 이러한 이해는 1950년대 후반까지 북한미술계에서 지배적인 영향력을 행사했다. 예컨대 1957년 정현웅은 조선화에 대한 유화의 우위를 주장하려는 취지에서 "조선 사람이니까 조선 옷만 입어야 한다는 것은 너무나 협소한 견해라고 생각한다"면서 "재료의 공통성을 말할 것이 아니라 같은 재료를 사용하면서 어떻게 자기 민족의 특성을 나타내느냐는 데 문제가 있다고 생각한다"고 역설했다.[79] 김주경과 정현웅의 관점에서 보면 새로운 회화 형태로서 유화를 취하되 조선적인 정서, 특성을 살리는 방식으로 민족적 형식은 달성될 수 있다. 기령 조선의 풍경을 극진한 애정을 담아 그린 풍경화라면 조선의 맛—민족 형식을 살릴 수 있지 않겠느냐는 것이다.

이제 다시 「우리 미술의 전진을 위하여」(1957)로 돌아오면 여기서 김용순은 민족 형식으로 조선화를 내세우며 "유화로써 우리미술의 주인노릇을 하게 하려는 그릇된 경향"[80]을 좌경적 오류로 비판했다. 김용준은 "자기의 특성과 자기의 고집이 없이 쌓은 문화가 백년의 공을 들였다고 하여 그것이 국제주의 예술의 보물고에 무슨 자랑으로 참여할 수 있겠는가"라고 목소리를 높였다.

한 때 우리들 중에는 맑스주의 미학에 대한 불충분한 리해의 결과로 자기 문화 전통에 대한 존귀성을 인식하지 못하며 외래 선진문화를 우리의 주체성을 통하여 옳게 섭취하지 못하고 교조적인 모방을 일삼는 사람들이 한 두 사람이 아니었다. 이러한 결과는 필경 좌경적 오유를 범하였으며 결국에 있어서는 우리 조선의 고귀한 미술 전통을 계승 발전시키는 립장에서 선진 미술을 옳게 도입하는 사업이 미약하게 되는 경우도 많았던 것이다. (…중략…) 과거 어느 시기에는 불행하게도 유화로써 우리 미술의 주인노릇을 하게 하려는 그릇된 경향도 없지 않았다. 창작에 종사하는 전문 화가들로서 대다수의 력량이 유화 중심으로 돌려지고 있으며 민족미술에 대한 연구는 극히 지지하게 진행되고 있다.[81]

일부 반발이 없지 않았으나 조선화를 민족회화, 또는 민족 형식으로 규정한 김용준의 주장은 점차 대세로 굳어졌다. 예를 들어 김무삼은 1957년에 이렇게 주장했다.

회화상에서 민족적 형식이란 무엇이냐? 그것은 우선 화가 자신이 모든 객관적 현실을 사실주의적으로 형상화하기 위한 한 개의 우리

민족의 전통적 형식, 다시 말하여 우리의 선인들이 고대로부터 쌓아올린 회화 형식, 또 다시 알기 쉽게 말하여 유화나 수채화나 피쓰텔과 같은 화법과는 다른 '선조화'(구륵, 몰골, 요철 등등)의 법, 그 기법과 수법, 그의 독특한 우의 등을 포괄한 형식을 말함이라고 생각한다.[82]

이 무렵부터 북한의 미술매체에는 조선화에 대하 유화의 우위를 주장하는 글을 찾아보기 힘들다. 대략 1958년경부터는 미술 분야에서 조선화를 맨 앞에 내세우는 것이 관례가 됐다. 1958년 가을 '공화국창건 10주년 기념 국가미술전람회'를 참관한 김일성은 "유구한 민족적 전통을 가진 조선화분야를 더욱 발전시킬" 것을 요구했다.[83] 이는 곧장 현실화됐다. 김용준에 따르면 "작년(1958년)말에 전시되었던 조선화분과전람회를 보면 지난 기간 공화국 창건 10주년 기념 국가미술전람회의 조선화 부분 출품과 입선수에 비하여 불과 3개월 기간에 150%의 장성을 보여주는 것이며 신인의 출품과 유화분과 맹원들의 출품이 많은 수를 차지한 좋은 현상을 나타내고"[84] 있다. (1966년 김일성은 "조선화를 토대로 하여 우리의 미술을 더욱 발전시켜나가자"는 원칙을 천명했다.[85])

1958년의 중국 방문: 화가의 현실 체험

그러나 미술의 정신성을 강조하고 조선화를 민족회화로 규정하는 접근은 자칫 사회주의 리얼리즘이 요구한 "사회주의적 내용과 민족적 형식" 가운데 '사회주의적 내용'을 방기한 깃으로 여겨질 수 있었다. 실제로 회화의 민족적 형식을 조선화의 화법이나 수법과 동일시하는 접근이 전통적 형식에 대한 일면적 강조로 인해 복고주의 내지

김용준 〈선무강철장〉, 조선화, 1958

형식주의로 흐를 수 있다는 우려가 제기됐다.[86] 마침 1959년 조선미술가동맹 중앙위원회 제3차 확대전원회의에서 동맹위원장 정관철은 "일체 소극성 보수주의적 경향을 불살라버리고 당시 교시하고 있는 바와 같이 대담하게 생각하고 대담하게 실천하는 혁명적이고 창조적인 기풍"을 세울 것을 요구했다.[87] 특히 그는 조선화 분야의 창작사업에서 시정되어야 할 문제로 "화가들의 쩨마선택에서의 소극성"을 내세웠다. "쩨마선택에서의 소극성을 청산케 하며 대담하게 생활의 현대적 측면들을 형상화 하는 것을 제1차적 창작과제로 인식케 하며 표현수단에서 수묵화 중심의 협소한 범위에 국한시키려는 그릇된 경향을 시정해야"[88] 한다는 것이다. 이러한 비판에 김용준은 예민하게 반응했다.

김용준은 1958년 10월, 6주 일정으로 중국을 방문했다. 조중 문화 교류 계획에 의거한 방문 기간 동안 그는 북경·항주·남경 일대를 방문했고 이때 그린 소품들을 중심으로 1959년 봄 평양 국립중앙미

술박물관에서 〈중국 방문 귀환 소품전람회〉(4월 15일~5월 5일)를 열었다.89) 그는 이 전시에 관한 자신의 입장을 밝힌 글에서 그 소품들이 "거리를 지나가다 그저 2~3분, 혹은 5~6분씩 시간을 짜서 조그마한 수첩에 만년필로 기록해 둔 것을 다른 사업으로 수개월 지난 뒤 금년 봄에 들어서야 기억을 더듬어가며 확대해 본 것"90)이라고 썼다. 하지만 그는 "부끄러운 말로 풍경들에 인물들을 많이 잡아넣는 공부를 해 본 일이 없었다"고도 썼다. 이것은 일종의 자아비판이다. 그 결과 "한 마디로 말하여 내 그림들에는 그 들끓는 중국의 사회주의 건설의 모습이 한 군데도 나타나고 있지 않다"는 것이다. 따라서 그는 특단의 방법을 취했다.

되도록이면 '오늘'과 관련되는 소박한 곳을 취재하였고 그 외에 한두 점, 무석의 '태호', 항주의 '서호'를 소개하는데 그쳤다. 중국에서의 사회주의 건설에서도 대규모적인 것은 우리가 많이 듣고 읽기도 하였고 또 추측도 할 만한 것이므로 구태여 그려오지 않았다. 그보다는 당적 과업을 받들고 일어선 전 인민적인 활동, 로동자, 농민, 학생, 가정 부인네들이 어떻게 당이 내세운 과업을 실천하는데 충실한가 하는 면모를 그리려는데 더 힘을 들였다.91)

그런데 무엇을 그리느냐에 못지않게 중요한 것은 어떻게 그리느냐 하는 문제다. 이에 대하여 김용준은 "나대로는 인민의 요구를 념두에 두면서" 다양한 필법을 쓰고, 또 "색채도 다양하게 써 보았다"고 밝혔다. "왜 당신 필법대로 그리지 않고 지저분하게 알룩달룩하게 그리는가?"라고 묻는 이들에게 그는 "나의 필법이란 유령은 고정한 것이 아니며 나는 다시 소년으로 돌아가 인민에게서 배우고

싶다"[92]고 답했다. 당시 리능종은 김용준의 소품회화전에서 관심사도 부상한 색채 문제를 두고 "중국회에만 색채가 풍부한 것이 아니며 우리나라 회화유산에도 이러한 것이 얼마든지 있다"고 하면서, 색채가 "조선화의 앞으로의 발전과 기법상 다양성을 가져오는 데 있어서 중요하게 고려되어야 할 문제"[93]라고 주장하기도 했다. 그런데 중국 귀환전에 출품한 소품들에서 김용준이 알록달록한 색채를 구사한 것은 단순한 에피소드에 그칠 수 없다. 이는 그가 꽤 오랫동안 견지해 온 조선화에 대한 입장이 1959년을 전후로 달라지고 있다는 것을 시사하기 때문이다. 이 문제를 확인하려면 우리는 1957년 '조선화의 전통과 혁신'을 주제로 열린 좌담회에 다시 눈길을 돌려야 한다.

이 좌담에서는 조선화에 관한 여러 쟁점들이 논의됐으나 지금 우리의 눈길은 채색화에 관한 의견대립을 향할 것이다. 이에 대해서는 먼저 이여성의 다음과 같은 언급, 곧 "색조에 있어서도 동양화는 양화보다 색조가 적으며 단조롭습니다. 이것을 당연한 것이라고 생각지 말고 색조에 있어서도 많이 도입하는 것이 좋다고 생각합니다"는 언급을 주목할 수 있다. 이것은 조선화를 채색화 위주로 발전시키자는 주장이다. 하지만 이에 대해서 당시 조선화분과 위원장 김용준이 반박했다. "동양화도 이렇게 색 하나로써도 여러 가지 자연현상을 풍부하고 다양하게 그릴 수 있다"는 것이다. 하늘을 그릴 때 색칠을 하지 않아도 훌륭히 표현할 수 있다는 주장이다. "색갈을 많이 도입해야만 되는 것이 아니라 간단한 색을 써서라도 표현에서 다양성을 느끼도록 하는 것"이야말로 작가의 예술적 심도라는 것이 당시 김용준의 판단이었다.[94] "채색화를 하여도 물론 좋다고 봅니다"는 단서를 달긴 했지만 1957년 좌담회 당시 김용준은 확실히 채색화의

도입에 대해서 부정적, 아니면 적어도 소극적이었다. 그랬던 그가 1959년에는 작품을 제작하며 "색채도 다양하게 써 보았다"고 애써 강조하고 있는 것이다.

채색의 시대: 1960년대의 김용준

1959년 전후 조선화에서 수묵에서 채색으로의 방향 전환은 거스를 수 없는 대세였다. 젊은 화가들 다수는 '채색'에 경도되어 있었고 바야흐로 '채색의 시대'가 열리고 있었다. 이런 분위기 속에서 "먹색속에 다섯 가지 색이 있다"고 하면서 모든 색을 먹색으로 환원하는 수묵화의 '먹색관'은 타도의 대상이 되었다.[95] 과거 "화면의 주간색으로서의 역할"을 수행하던 먹색은 물체 형태를 모사하는 과정에 개입되는 '선의 색' 내지 '화면 한 부분의 검은색'으로 격하되었다.[96] 채색화를 옹호한 이들은 '색채'가 인민의 요구라고 주장했다. "인민들은 결코 침침하고 어두운 먹색을 요구하는 것이 아니라 밝고 명랑한 색채를 요구한다"는 것이다. 낙천적·혁명적 열의로 충만한 천리마 시대는 어두운 먹빛이 아니라 밝은 색채를 요구한다는 식이다. 같은 맥락에서 수묵화의 어두운 화면은 "과거 침울하고 암담하던 착취 사회"의 반영으로 이해되었다. 따라서 대중주의 내지 통속주의적 견지에서 인민의 요구에 응해야 한다는 주장이 제기되었다.

인민들의 요구를 충족시키며 그들의 의견에 복종하는 것은 우리의 과업이다. 그런데 무어 때문에 묵화의 낡은 틀을 고집하면서 "검은색에서 붉은 색을 느끼라"고 인민들에게 강요하겠는가[97]

당대 다수의 북한비평가들에게 수묵에서 채색으로의 방향 설정은 긴념(寫意)에서 현실로, 개념에서 감각으로 돌아선다는 것을 뜻했다. 채색화의 다채로운 색채는 아무래도 눈이 마주대하는 감각적 현실에 좀 더 가깝기 때문이다. 더 나아가 색을 많이 사용해 그린 작품이라도 풍부한 색감을 이루지 못하고 개념적인 인상을 주는 작품은 "수묵화적 수법의 영향"하에 있는 것으로 비판되었다. 그것은 "사생에 의거하여 그린 것이 아니라 다분히 기억에만 의존하여" 그린 것으로 보였던 것이다.98) 이런 상황 변화에 따라 김용준은 "조선화에서 먹 빛이 중요하기는 하지만 다양한 채색도 대담하게 구사해야 한다"99)고 하면서, 본인이 직접 "색채도 다양하게 써 보는" 길로 나아가야 했다.

물론 채색화를 옹호하는 감각적 접근은 뚜렷한 한계를 지녔다. 즉, 그것은 당시 북한미술이 한사코 반대한 기록주의·자연주의와 친연 관계에 있었다. 따라서 기록주의·자연주의로 떨어지지 않으면서 감각의 기대에 부응하는 방안이 강구될 필요가 있었다. 즉 "보이는 대로 그린다는 것은 결코 렌즈에 비쳐보는 사진기를 의미하지 않는다"100)고 말할 수 있어야 했다. 기록주의·자연주의로 떨어지지 않으면서 감각의 기대를 아우르는 방법은 무엇일까? 1962년 김용준이 발표한 글을 참조할 수 있다. 김용준에 따르면 "자랑찬 사회주의적 내용을 담기 위하여" 조선화 화가들은 "밝고 화려하고 다채로운 그림"을 그려야 한다. 그러나 그것은 현실을 (인상파 화가들처럼) 눈에 보이는 그대로 따라 그리는 것을 뜻하지 않는다. "자연색을 그대로 기계적으로 옮겨 놓는다면 회화적 색채로는 될 수 없다"는 것이다. 대신 그는 고유색을 중심에 놓고 감각인상을 아우를 것을 요구한다.

인상파의 색채 리론은 물체의 고유색을 부인하였고 과학적이란 간판 아래 자연 과학에서의 광학적 색채 리론을 통채로 그림에 옮겨 온 결과 관념적인 주관주의에로 떨어졌던 것이다. 때문에 우리는 물체의 고유색을 인식해야 되며 그 고유색을 주위 환경과 작가의 사상 감정, 심리 작용으로 인하여 우리의 감각 기관을 통하여 느껴 오는 그 싱싱한 감동을 재현해야 될 것이다. 이것은 자연계에 존재한 허다한 색채들의 그 진수를 뽑아 온다는 것을 의미한다.[101]

이렇게 일종의 전형으로서 상정된 고유색은 한동안 채색화를 그리는 화가들이 기록주의-자연주의 굴레에 빠지지 않으면서 감각인상에 반응하게끔 허용하는 실용적 틀이 됐다. 하지만 1960년대가 개막되면서 고유색 자체를 부정하는 견해들이 제기됐다. 정창모에 따르면 종래의 수묵화가들은 도저히 그릴 수 없었으므로 하늘을 그리지 않았고 그저 암시적으로 선과 담채로 맛을 내었을 뿐이다. 이렇게 수묵화의 제약성, 곧 "못 그리는 것"을 가지고 여운이라고 하면서 신비스럽게 만들어서는 안 된다고 그는 주장했다.[102] 또한 김우선은 고유색이란 구체적 현실에 토대하지 않고 그리는 화폭에서 적용된 '틀'에 불과하다고 주장했다.[103] 그런가 하면 리수현은 고유색의 본질적 의의를 강조하는 입장을 '고유색론'으로 지칭하며 고유색론이 "도대체 자연은 관찰할 필요도 없게 만드는" 위험한 이론이라고 비난했다. 고유색 이론대로 하면 "사람은 그 어떤 정황 속에 놓여 있더라도 언제나 황토색으로 그려야 할 것이며 물은 언제나 무색 투명체이기 때문에 흰 종이 그대로 남겨두어야 할 것"이라는 주장이 덧붙는다. 그에 따르면 고유색 이론의 결과는 관중을 "아연실색케 하는" 공간성을 상실한 색채, 평면적이고 현실성을 상실한 색채다.[104]

정종여 〈용해공〉, 조선화, 293×167cm, 조선미술박물관, 1965

그런데 고유색이 아니라면 어떤 색인가? 1966년 하경호는 "고유색은 예술적 창작 과정에서 허용될 수 없는 개념"이라고 하면서 회화의 창조는 "세계의 시감이며 새로운 쩨마와 함께 불가분리적으로 발생하는 언제나 새로운 색적 결합"이라는 견해를 제시했다. 그는 "채색의 절대량으로 조선화의 양식을 발전시키자"라고 주장했다.105)

 이와 같이 색량을 절대적으로 증가시키는 문제는 색감이 가지는 강력한 힘을 창조함에 있어서 다양한 형식을 가져오도록 하는 긍정적인 문제이다.106)

하경호가 말하는 "색량의 절대적인 증가"는 감각의 흥분, 좀 더 구체적으로는 감각(몸)의 수준에서 직접적으로 작동하는 회화를 겨냥하고 있었다. 이러한 강렬한 색채는 화가가 현실에서 경험한 감동, 곧 그가 자신의 대상에서 받은 "충격의 크기에서 오는 것"107)으로 정당화되었다. 화가의 사명이란 "색채를 그리는 데 있는 것이 아니라 성격을 그리는 데 있는 것"이라는 견지에서 "바로 그런 환경에서만 있을 수 있는" 비반복적인 색의 대조를 찾아내고 그에 선차적

주목을 돌리자는 리수현의 주장[108]을 참조할 수도 있다. 물론 이 경우 "얼마만큼 강조하는가" 하는 문제가 제기될 것이다. 안상목에 따르면 이 문제는 "생활적 진실에 확고하게 의거한다면" 해결할 수 있다. 즉 "엄격한 사실주의의 한계선을 견지하면서 화가는 현실에서 받은 내적 감정에 의해서, 그것을 통해서 묘사하여야"[109] 한다는 것이다. 1960년대 중반이 되면 "색채는 묘사대상에 충실할 뿐만 아니라 그것을 화가가 느낀 감정과 결합시켜 보다 본질적이고 특징적인 대조관계를 강조할 때에 형상적인 목적을 달성한다"[110]는 식의 주장이 널리 유행했다. 정종여가 1965년 '당창건 20주년 경축 미술전람회'에 조선화 〈용해공〉을 출품했다. 이 작품은 이미 당대에 채색화의 유례없는 성과로 격찬 받았다. 전순용에 따르면 이 작품은 "고열 속이라는 정황 묘사에서 지배적인 붉은 색으로 통일시키면서 용광로의 백열로 끓는 부분은 흰색으로 남겨놓음으로써 그야말로 가장 뜨겁게 보여지게" 하는 데 성공했다. 그가 보기에 강한 적색으로 처리한 용해공의 묘사는 조선화의 색채 해결에 창작 실천적 시사를 주고 있다.

채색의 시대 김용준의 입지는 예전과 같을 수 없었다. 그의 입지가 매우 위태롭게 됐다고 말할 수도 있다. 1960년대 조선화단에서 김용준이 과거 채색화에 대해 부정적인 입장을 피력한 대표적인 논자였다는 사실을 아무도 잊지 않았다. 정창모(1965)가 "종래의 수묵화가들은 도저히 그릴 수 없었으므로 하늘을 그리지 않았다"고 할 때 그의 마음속에는 틀림없이 "하늘 그림에서 색칠을 하지 않아도 훌륭히 표현할 수 있다"고 했던 1957년의 김용준에 대한 반감이 존재했을 것이다. 실제로 1960년을 고비로 김용준의 영향력은 급격히 쇠퇴했다. 이 무렵 북한 조선화단에는 리수현·하경호·정영만·정창모로

대표되는 새로운 세대가 급부상했다. 『조선미술』 1966년 8호에 발표한 「조선화를 지향하는 농무에서」는 그가 발표한 마지막 글이다. 이 글은 이렇게 마무리된다. 여기서 그는 자신을 자책하는 방식으로 당대 조선화단의 변화에 대한 절망 내지 거부감을 드러내고 있다. 그가 이듬해인 1967년 4월 작고했다는 점에서 이 발언은 마치 유언처럼 느껴진다.

솔직하게 말하여 나는 아직도 유화적으로 대상을 보고 해석하는 많은 습관이 남아 있으며 또 대상을 조선화로서 능숙하게 모사하기에 막히는 점이 한 두 가지가 아니니 말이요. 그렇지만 나는 이것으로 하여 실망하지 않습니다. 문제는 내가 꾸준히 노력하지 않는데서 오는 결함이며 만일 나도 앞으로 계속 연구를 거듭하면 반드시 현대적 감정에 맞는 조선화를 그릴 수 있는 길이 열릴 것으로 확신하고 있소.[111]

1) 김용준, 「제9회 조선미전과 조선화단」, 『중외일보』, 1930년 5월 20일~5월 28일; 『근원 김용준 전집 5: 민족미술론』, 열화당, 2010, 226쪽.

2) 김용준, 「백만양화회를 만들고」, 『동아일보』, 1930년 12월 23일; 『근원 김용준전집 5: 민족예술 론』, 열화당, 2010, 237~239쪽.

3) 최열에 따르면 김복진은 카프의 강령과 규약의 초안을 작성한 서열 1위의 중앙위원이었다. 최열, 『한국근대미술의 역사: 1800~1945』, 열화당, 1998, 192쪽.

4) 김복진, 「파스큘라」, 『조선일보』, 1926년 7월 1일.

5) 김복진, 「나형선언초안」, 『조선지광』, 1927년 5월.

6) 김유식, 「한구그대무하비펴사여구」, 인지사, 1980, 12~14쪽.

7) 알렉세이 간, 그리고 무라야마 토모요시의 이름은 다음과 같은 임화의 회고에도 등장한다. "一氏義 良(다카하시 신기치)의 「미래파 연구」란 책, 외의 「아렉세이·깡」이란 이의 「구성주의 예술론(構成 主義藝術論)」 표현파 작가, 「카레에 시민」과 더불어 「로망 롤랑」을 특히 민중 연극론과 『愛와 死의 戱弄』을 통하여 알았습니다. 한 일 년 전부터 공부하던 양화(洋畫)에서 그는 이런 신흥예술의 양식을 시험할 만하다가 우연히 村山知義(무라야마 토모요시)란 사람의 「今日의 예술과 明日의 예술」이란 책을 구경하고 열광했습니다."(임화, 「어떤 청년의 참회」, 『문장』 제13호, 1940년 2월)

8) 박영희, 「10주(周)를 맞는 노농러시아(5) 특히 문화발달에 대하야」, 『동아일보』, 1927년 11월 11일.

9) 김용준, 「화단개조」, 『조선일보』, 1927년 5월 18일~5월 20일; 『근원 김용준전집 5: 민족예술론』, 열화당, 2010, 25쪽.

10) 김용준, 「무산계급회화론」, 『조선일보』, 1927년 5월 30일~6월 5일; 『근원 김용준전집 5: 민족예 술론』, 열화당, 2010, 33쪽.

11) 위의 글, 위의 책, 39쪽.

12) 김용준, 「프롤레타리아미술 비판: 사이비 예술을 구제하기 위하여」, 『조선일보』, 1927년 9월 18일~9월 30일, 『근원 김용준전집 5: 민족예술론』, 열화당, 2010, 57쪽.

13) 보리스 그로이스, 오원교 역, 「아방가르드 정신으로부터 사회주의리얼리즘의 탄생」, 『유토피아의 환영: 소비에트문화의 이론과 실제』, 한울, 2010, 111쪽.

14) 김용준, 「續 과정론자와 이론확립: 이론유희를 일삼는 輩에게」, 『중외일보』, 1928년 2월 28일~3 월 5일; 『근원 김용준전집 5: 민족예술론』, 열화당, 2010, 57쪽.

15) 이후 김용준은 1930년대에 "유물주의의 절정에서 동양적 정신주의의 피안으로"를 요청하는 정신주 의자로 변모한다. 이러한 변모는 지금까지 주로 反서구, 反자본의 수준에서 이해됐으나 우리의 검토에 따르면 여기에 反볼셰비키가 추가되어야 한다.

16) 김용준, 「엑스푸레이손이슴에 대하여」, 『학지광』 28호, 1927년 3월 10일; 『근대서지』 제9호, 2014, 683쪽.

17) 근대 동아시아에서 표현파, 특히 내적필연성, 내적 소리의 의의를 강조한 칸딘스키의 이론을 동양 화, 문인화의 정신성과 연관짓는 논자들이 많았다. 이와 더불어 서구미학의 감정이입론을 동양적 정신성과 연관짓는 논자들도 있었다. 칸딘스키를 옹호하는 1928년 김용준의 입장은 마땅히 이러한 문맥에서 다뤄질 필요가 있다. 박수수, 「근대기 동아시아의 문인화 담론 연구」, 『한국근현대미술사 학』 제20집, 2009, 34~39쪽.

18) 김용준, 「續 과정론자와 이론확립: 이론유희를 일삼는 輩에게」, 『중외일보』, 1928년 2월 28일~3 월 5일; 『근원 김용준 전집 5: 민족미술론』, 열화당, 2010, 82쪽.

19) 김용준, 「동미전을 개최하면서」, 『동아일보』, 1930년 4월 12일~13일; 『근원 김용준 전집 5:

민족미술론』, 열화당, 2010, 211~213쪽.

20) 김용준, 「제9회 미전과 조선화단」, 『중외일보』, 1930년 5월 20일~28일; 『근원 김용준 전집 5: 민족미술론』, 열화당, 2010, 222쪽.

21) 심영섭, 「아세아주의 미술론」, 『동아일보』, 1929년 8월 29일~9월 6일.

22) 김용준, 「서화협전의 인상」, 『삼천리』 제3권 제11호, 1931년 11월 1일, 59쪽.

23) 김용준, 「한묵여담」, 『문장』 제1권 제10호(11월호); 『새 근원수필』, 열화당, 2012, 202쪽.

24) 김용준, 「회화로 나타나는 향토색의 음미」, 『동아일보』, 1936년 5월 3일~5일; 『근원 김용준 전집 5: 민족미술론』, 열화당, 2010, 133쪽.

25) 이태준, 「고완」, 『무서록』(1941), 깊은샘, 1980, 138쪽.

26) 이태준, 「고완품과 생활」, 『무서록』(1941), 깊은샘, 1980, 143쪽.

27) 김용준, 「미술」, 『조광』, 1938년 8월; 『새 근원수필』, 열화당, 2001, 180쪽.

28) 김용준, 「한묵여담」, 『문장』 제1권 제10호(11월호); 『새 근원수필』, 열화당, 2012, 202쪽.

29) 김용준, 「거속」, 『문장』 제1권 제4집(5월호); 『새 근원수필』, 열화당, 2012, 194쪽.

30) 김용준, 「최북과 임희지」, 『문장』 제1권 제5집(6월호); 『새 근원수필』, 열화당, 2012, 232쪽.

31) 위의 글, 위의 책, 65쪽.

32) 김병기, 「세계의 시야에 던지는 우리예술: 쌍파울루 비엔나레 한국작품서문」, 『동아일보』, 1963년 7월 3일.

33) 「월전 장우성 개인전」, 『경향신문』, 1976년 6월 21일.

34) 박은순에 따르면 이러한 서술방식은 전통적인 학풍과 문체를 중시한 오세창(吳世昌, 1864~1953)의 방식을 염두에 둔 것이다. 박은순, 「근원 김용준(1904~1967)의 미술사학」, 『인물미술사학』 제1호, 2005, 131~133쪽.

35) 박은순, 「근원 김용준(1904~1967)의 미술사학」, 『인물미술사학』 제1호, 2005, 134~135쪽.

36) 김용준, 『조선미술대요』(1949), 범우사, 1993, 30쪽.

37) 위의 책, 132쪽.

38) 위의 책, 153쪽.

39) 위의 책, 268쪽.

40) 1959년 후반기에 열린 미술가동맹 중앙위원회 상무위원회 결정에 따라 조선화분과 위원장으로 리석호(이석호)가 임명됐다. 「미술가동맹 중앙위원회 분과위원장들 새로 임명」, 『조선미술』, 1959년 제12호, 3쪽.

41) 김용준, 「변선생: 김용준으로부터의 편지(1955년 5월 5일)」, 문영대·김경희, 『러시아 한인화가 변월룡과 북한에서 온 편지』, 문화가족, 2004, 74쪽.

42) 리재현, 『조선력대미술가편람』(증보판), 문학예술종합출판사, 1999, 244~245쪽. 이것은 리재현의 서술인데 사실 확인이 필요해 보인다. 『조선미술』 1959년 제12호에는 정종여의 중국 방문 소식을 전하는 기사(35쪽)가 실려 있는데 이 기사에 따르면 당시 정종여는 조선미술가동맹중앙위원회 상무위원이며 미술대학 조선화학부 강좌장을 맡고 있었다.

43) 조은정, 「1950년(월북) 이후 근원 김용준의 활동에 대한 연구」, 『인물미술사학』 제1호, 2005, 181~192쪽.

44) 「조선문학예술총동맹 결성대회 진행」, 『조선미술』, 1961년 제4호, 15쪽.

45) 조선화 분야 1등은 없었고, 3등상은 리석호의 〈국화〉가 수상했다. 「조선 인민군 창건 5주년 기념 문학예술상 제4회 수상작품발표」, 『조선미술』, 1957년 제4호, 61쪽.

46) 제6차 세계청년축전에 출품한 작가 가운데 김용준은 1등상, 림자연·차대도·정태윤은 3등상, 리석호와 김순이는 표창상을 받았다.

47) 「동맹중앙위원회 각 분과 임원 보선 및 개선」, 『조선미술』, 1957년 제2호, 52쪽.

48) 김무삼, 「회화기법상에서의 전통과 그의 계승」, 『조선미술』, 1957년 제6호, 23쪽.

49) 「조선화합평회: 공화국 창건 10주년 기념 국가미술전람회에서」, 『조선미술』, 1958년 제11호, 43쪽.

50) 오·글루하례바. 「해방된 새 조선의 미술가들」, 『조선미술』, 1959년 제4호, 25쪽.

51) 『문화유산』 1957년 제2호의 편집위원 명단은 다음과 같다. 도유호(책임편집위원), 김용준, 김일출, 김무삼, 리여성, 황철산, 황욱.

52) 김용준, 「조선의 풍경화 고전」, 『미술평론집』, 조선미술사, 1957, 128쪽.

53) 위의 글, 128쪽.

54) 위의 글, 129~130쪽.

55) 1960년 12월 평양 국립중앙미술박물관에서 〈겸재 서거 200주년 기념 미술전람회〉(12월 21일~12월 31일)가 열렸다. 전람회에는 정선이 그린 산수, 인물, 화조화 등 수묵화 70여 점이 전시됐고 전시 개막을 기해 12월 21일 저녁 미술가동맹 중앙위원회 주최로 '겸재 서거 200주년 기념의 밤'이 열렸다. 「겸재 서거 200주년 기념 미술전람회」, 『조선미술』, 1960년 제1호, 39쪽.

56) 김용준, 「조선의 풍경화 고전」, 『미술평론집』, 조선미술사, 1957, 139쪽.

57) 김용준, 『단원 김홍도』, 평양: 국립출판사, 1955, 3쪽.

58) 김용준(1957), 앞의 글, 142쪽.

59) 위의 글, 143쪽.

60) 김용준, 「오원 장승업 전」, 『조선미술』, 1957년 제2호, 9쪽.

61) 김용준, 『고구려 고분벽화 연구』, 과학원출판사, 1958, 164쪽.

62) 김용준, 「안악 제3호분(하무덤)의 년대와 그 주인공에 대하여」, 『문화유산』, 1957년 제2호, 17쪽.

63) 김용준·리여성 外, 「좌담회: 조선화의 전통과 혁신」, 『조선미술』, 1957년 제2호, 13쪽.

64) 위의 글, 15쪽.

65) 김용준, 「리석호 개인전을 보다」, 『조선미술』, 1957년 제3호, 61쪽.

66) Benedict Anderson, 윤형숙 역, 『상상의 공동체: 민족주의의 기원과 전파에 대한 성찰』, 나남, 2002, 22쪽.

67) Karl Marx, F. Engels, 김태호 역, 「공산당 선언」, 『맑스 엥겔스 저작선집』 제1권, 박종철출판사, 1990, 418쪽.

68) Neil A. Martin, "Marxism, Nationalism, and Russia", *Journal of the History of Ideas*, vol. 29, No. 2(Apr.~Jun., 1968), p. 231.

69) 민경현, 「러시아 혁명과 민족주의」, 『史叢』 제59집, 2004, 6쪽.

70) Leszek Kolakowsk, 임지현 편역, 「마르크스주의 철학과 민족의 실체」, 『민족문제와 마르크스주의자들』, 한겨레출판사, 1986.

71) Neil A. Martin, *op. cit.*, p. 231.

72) 민경현, 앞의 글, 17쪽.

73) Joseph Stalin, 서중건 역, 「마르크스주의와 민족 문제」, 『스탈린선집 Ⅰ』, 전진, 1988, 46쪽.

74) Maxim Gorky, 「제1차 소비에트작가전연방회의 폐회사」(1934), H. 슈미트, G. 슈람 편, 문학예술연구회 미학분과 역, 『사회주의 현실주의의 구상: 제1차 소비에트작가전연방회의 자료집』, 태백, 1989, 423쪽.

75) Ehrhard John, 임홍배 역, 『마르크스레닌주의 미학입문』(1967), 사계절, 1989, 151쪽.

76) 리여성, 『조선미술사 개요』(평양: 국립출판사, 1955), 한국문화사(영인본), 1999, 14쪽.

77) 김주경, 「조선미술유산의 계승문제」, 『문화전선』, 1947년 제3호, 55쪽.

78) 위의 글, 51쪽.

79) 정현웅, 「불가리아 기행」, 『조선미술』, 1957년 제1호(창간호), 39~45쪽.

80) 김용준, 「우리 미술의 전진을 위하여」, 『조선미술』, 1957년 제3호, 3쪽.

81) 위의 글, 3쪽.

82) 김루심, 「회화기법상에서의 신통과 그의 세능」, 『소신미술』, 1957년 세6호, 22쪽.

83) 「김일성 수상을 비롯한 당과 정부 지도자들 국가미술전람회를 참관」, 『조선미술』, 1958년 제10호, 3쪽.

84) 김용준, 「조선화 분야에서 일대 혁신을 일으키자」, 『조선미술』, 1959년 제2호, 6쪽.

85) 김일성, 『우리의 미술을 민족적 형식에 사회주의적 내용을 담은 혁명적인 미술로 발전시키자』 (1966), 사회과학출판사, 1974, 4~5쪽. 이후 조선화는 제도적으로 민족 형식의 확고한 모델로 자리를 굳히게 됐다. 미술교육은 양적, 질적 측면 모두에서 조선화 교육에 집중됐고 미술 각 장르의 작가들은 "모든 미술가들이 조선화화법에 정통하여 자립적으로 활동할 수 있게 하는" 것을 목적으로 하는 조선화강습회에 의무적으로 참여하게 됐다. 하경호, 「모든 미술가들이 조선화화법에 정통하도록: 제3차 전국조선화 강습이 있었다」, 『조선예술』, 1978년 2월호, 47쪽. 유화가로 활동했던 조선미술가동맹위원장 정관철이 말년에 병상에서 '피타는 노력'을 기울여 조선화 〈조선아 너를 빛내리〉(1983)를 제작했다는 일화는 그 극단적 사례다. 「한 미술가의 화첩에서」, 『로동신문』, 1985년 3월 15일 참조.

86) 최원삼, 「조선화 분야에서 보수주의와 소극성을 반대하여」, 『조선미술』, 1959년 제1호, 13쪽.

87) 정관철, 「당의 붉은 편지와 작가 예술인들에게 주신 10월 14일 수상동지의 교시실천을 위하여: 조선미술가동맹 중앙위원회 제3차 확대전원회의에서 한 정관철 위원장의 보고 요지」, 『조선미술』, 1959년 제3호, 4쪽.

88) 정관철, 「당의 붉은 편지와 작가 예술인들에게 주신 10월 14일 수상동지의 교시실천을 위하여: 조선미술가동맹 중앙위원회 제3차 확대전원회의에서 한 정관철 위원장의 보고 요지」, 『조선미술』, 1959년 제3호, 6쪽.

89) 리능종, 「김용준 중국방문 귀환전을 보고」, 『조선미술』, 1959년 제6호, 22쪽.

90) 김용준, 「중국 방문 귀환전을 가지면서」, 『조선미술』, 1959년 제4호, 30쪽.

91) 위의 글, 30쪽.

92) 위의 글, 31쪽.

93) 리능종, 「김용준 중국방문 귀환전을 보고」, 『조선미술』, 1959년 제6호, 22쪽.

94) 김용준·리여성 外, 「좌담회: 조선화의 전통과 혁신」, 『조선미술』, 1957년 제2호, 17쪽.

95) 안상목, 「채색화의 발전을 위하여: 조선화 분과 연구 토론회」, 『조선미술』, 1963년 제1호, 8쪽.

96) 리팔찬, 「우리 나라에서의 채색화 발전」, 『조선미술』, 1962년 7호, 24쪽.

97) 리수현, 「조선화에서의 채색화 발전은 현실 반영의 필연적 요구」, 『조선미술』, 1962년 제11호, 7쪽.

98) 안상목, 「채색화의 발전을 위하여: 조선화 분과 연구 토론회」, 『조선미술』, 1963년 제1호, 8쪽.

99) 김용준, 「조선화 분야에서 일대 혁신을 일으키자」, 『조선미술』, 1959년 2호, 8쪽.

100) 안상목, 「화가의 감동과 색채」, 『조선미술』, 1966년 3호, 8쪽.

101) 김용준 「조선화의 채색법 1」, 『조선미술』, 1962년 7호, 39쪽.

102) 정창모, 「혁신에로의 지향: 조선화에서 채색화 문제를 중심으로」, 『조선미술』, 1965년 제9호, 20쪽.

103) 김우선, 「채색화에 대한 소감」, 『조선미술』, 1966년 제3호, 34쪽.

104) 리수현, 「채색화에서 묘사의 진실성 문제」, 『조선미술』, 1966년 제4호, 10쪽.

105) 하경호, 「채색화의 특징과 위치」, 『조선미술』, 1966년 제4호, 13쪽.

106) 위의 글, 14쪽.

107) 안상목, 앞의 글, 8쪽.

108) 리수현(1966년 제4호), 앞의 글, 11쪽.

109) 안상목, 「화가의 감동과 색채」, 『조선미술』, 1966년 3호, 9쪽.

110) 위의 글, 9쪽.

111) 김용준, 「조선화를 지향하는 동무에게」, 『조선미술』, 1966년 제8호, 48~49쪽.

8. 개체와 파편들의 종합

: 강호(姜湖)의 영화 및 무대미술론

1931년 1월 27일자 『조선일보』에는 독특한 인상의 청년 사진이 실려 있다. 머리카락이 한쪽으로 쏠린 특이한 헤어스타일에 짙은 눈썹, 날카로운 눈매가 한번 보면 결코 잊을 수 없는 외모다. 게다가 사진 속 청년은 매우 혈기방장하고 예민해 보인다. 영화사 청복키노의 영화감독으로서 영화 〈지하촌(地下村)〉(1931) 제작에 한창 열중하던 무렵의 강호(姜湖, 1908~1984)다. 당시 그의 나이는 23살. 이사진은 『조선일보』 기자와 강호의 인터

1931년 무렵의 강호(『조선일보』, 1931년 1월 27일)

뷰 기사에 포함되어 있다. 기자는 강호와의 만남의 순간을 "아인슈타인의 머리카락이 구불구불한 머리가 나타났다"[1]고 묘사했다.

1930년대를 빛냈던 많은 예술가들 중에서도 강호는 유난히 돋보이는 존재다. 1924년 일본 교토미술학교를 졸업하고 미술가로 출발한 그의 이력은 곧 영화·연극·문예비평·출판·사회운동 영역으로 확장됐다. 그는 한마디로 '팔방미인'이었다. 일제강점기 시절 예술가들 중에 이만한 팔방미인은 문학·영화·연극·미술 등 여러 분야에서 활동한 동갑내기 임화(林和, 1908~1953) 외에는 달리 찾아볼 수 없다.

마침 그 임화는 강호가 제작한 영화 〈지하촌〉의 배우이기도 했다.

식민지 시절 강호는 철두철미 프롤레타리아의 편에서 예술을 사고하고 실천했던 좌파 아방가르드였다. 그는 카프(KAPF, 조선프롤레타리아예술가동맹)에 속하여 제도권 예술의 영역을 벗어나 대중 속으로 확산되는 예술을 추구했고, 타블로(회화)로 대표되는 낡은 예술 매체와 형식이 아니라 카메라, 영화로 대표되는 새로운 매체와 형식에서 장래 예술의 진로를 찾았다. 어떤 의미에서 그가 추구했던 것은 예술의 혁명이 아니라 사회의 혁명이었다고 볼 수 있다. 그에게 예술은 혁명의 위력한 수단으로서 의의를 지니고 있었던 것이다. 1931년의 인터뷰에서 그는 "나 개인만으로는 장래에 있어서는 영화보다도 정치운동으로 나아가고 싶다"[2]고 했다. 물론 그 소망은 이뤄지지 못했지만 말이다.

강호에 대한 연구는 이제 막 첫걸음을 뗀 단계로 현재 진행형이다.[3] 실제로 연구자들이 강호의 삶과 예술세계에 접근하기는 쉽지 않다. 그것은 앞서 말했듯 현존하는 그의 작품이 사실상 전무한 때문이기도 하지만 그가 활동했던 영역들을 충분히 아우르기에 개인 연구자의 역량에 한계가 있기 때문이기도 할 것이다. 앞으로 강호 연구가 좀 더 진전되려면 미술·영화·연극 분야의 협력이 필요하다. 여기서는 일단 자료를 통해 강호의 삶을 재구성하면서 그의 비평문들을 꼼꼼하게 독해하는 방식으로 그의 예술관에 접근하려고 한다.

카프의 젊은 예술가

강호는 1908년 8월 경상남도 창원시 진전면 봉곡리의 소작농 집안에서 태어났다. 1933년 기록에 따르면 그의 본적은 창원군 진전면

봉곡리 525번지다.[4] 9살 때 인근의 사립학교에 입학했고,[5] 사립학교를 졸업한 후에는 서울에 있는 사립중학교에 입학했으나 학비 문제로 중퇴했다. 그 후 13살 때인 1921년 일본으로 건너가 교토중학(京都中學)을 거쳐 교토회화전문학교(교토미술학교)에 입학했고, 1924년 이 학교를 졸업한 후, 1926년 귀국하여 본격적으로 프롤레타리아 예술가로서의 길을 걷게 된다.

청복키노와 〈지하촌〉(1931)

프롤레타리아 예술가로서 청년기 강호의 활동에서 중요한 것은 카프 활동이다. 그는 1927년 카프에 가담했고 처음에는 영화부의 일원으로 활동하다 카프가 1927년 9월 1일 신강령을 채택하여 조직 개편을 단행할 무렵에는 카프 미술부에서 활동했다.[6] 이 무렵 그는 카프 기관지 『예술운동』, 아동문예잡지 『별나라』·『신소년』의 표지장정과 삽화 제작을 맡는 한편, 카프영화부 기관지 『영화부대』의 책임 편집자로 활동했다. 1930년 3월 카프 수원지부 주최로 열린 제1회 프롤레타리아 미술전람회에 포스터-만화 수점을 출품했다는 기록도 있다.[7] 초기 강호의 문예활동은 영화 및 무대미술 분야에 집중되었다. 그는 1927년 3월 윤기정·김태진·김영팔 등과 '조선영화예술협회'를 조직하여 연구생으로 있으면서 영화 연출을 학습했다. 이런 경험을 토대로 김태진의 영화 〈뿔빠진 황소〉의 제작에 관여했고, 1928년에는 경상남도 진주에서 민우양과 더불어 남향키네마를 창립하고 영화 〈암로〉의 각본과 감독을 맡았다.[8] 1931년에는 카프 직속의 '청복키노'에서 활동하면서 영화 〈지하촌〉을 제작했다. 1930년 말에 창립된 영화제작단체 청복키노는 '새로운 영화의 제작'을 목적으로

창립되었고 사무소를 경성부 적선동 450번지에 두었다. 이 무렵 강호 자신은 경성부 장사동 인근(198번지)에 주소지를 두고 활동했다. 청복 (靑服)이라는 명칭은 초기 소비에트의 연극단체로서 프롤레타리아 연극의 대중화에 앞장선 '스나야야 뿌루－자(Sinaya Bluza 靑服劇場)'에 서 가져온 것이다.9) 창립 당시 '청복키노' 구성10)은 다음 표와 같다.

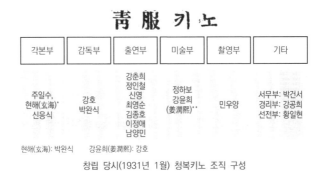

창립 당시(1931년 1월) 청복키노 조직 구성

청복키노에서 제작한 〈지하촌〉은 신응식 원작을 박완식이 각색했 고 임화·이학래·이규설·이정애·김원순 등이 출연했다. 당시 『동아 일보』 보도에 따르면 〈지하촌〉은 "경제공황과 대중적 실직자의 홍 수 가운데서 일어나는 노동자의 투쟁 생황을 그린"11) 영화였다. 훗 날 추민·윤기정 등은 〈지하촌〉이 "빈민굴의 인간 이하의 비참한 생 활과 반종교운동을 고취하려" 했다고 회고하기도 했다. 그러나 이 문제적 영화는 검열불통과로 말살된 것으로 알려져 있다.12) 강호 자신의 증언에 따르면 이 영화는 1931년 2월 출자주와 충돌로 제작 이 중단되었다. 처음에 출자주의 호의로 영화를 제작하게 됐으나 자금부족으로 제2의 출자주가 나서면서 문제가 발생했다는 것이다, 그가 내용이 불온하다는 이유로 개작을 요구하고 작품 상영에 대한

권리를 독점하려 들었으나 청복키노가 그것을 거부하면서 제작중단 사태가 발생했다는 것이 강호의 주장[3]이다. 어쨌든 영화 자체는 거의 완성 상태에서 제작이 중단되어 대중에 공개되지 못했다. 1962 년 강호는 이 영화의 줄거리를 다음과 같이 회고했다.

서울의 동녘 주변에 자리잡고 있는 자유 노동자들(막벌이꾼)의 마을은 언제나 실업과 기아의 위협을 받고 있었다. 이 마을에 소위 사회 운동자라는 민효식이가 들어왔다. 민효식은 마을에서 오직 한 사람인 철공 노동자 김철근과 손을 잡고 노동단체를 하나 조직하리라고 생각한다. 김철근의 동생 김성근과 지난날에는 소매치기를 전문하던 불량자 허재민도 민효식의 사업을 협조하게 된다. 민효식과 김철근은 빈 창고를 이용하여 밤마다 집회를 열고 자유노동자들을 계급의식으로 고양한다. 김철근이 일하고 있는 한남 철공장에서 임금 인하를 반대하는 파업이 일어났다. 공장주 김기택과의 첫 교섭은 파탄되고 파업은 장기전으로 들어갔다. 공장주 측에서는 파업투쟁을 파괴하고 정지된 기계를 움직이기 위하여 새 노동자들을 모집하기로 결정한다. 노동 예비군은 자유 노동자들이며 자유 노동자들은 이 마을에 집결되어 있는 형편이다. 공장주 측에서 새 직공을 모집하기 위하여 이 마을에 들어온다. 실업과 굶주림에 허덕이고 있는 자유 노동자들에게 공장에 취직하라는 것처럼 반갑고 기쁜 일은 없다. 감독의 달콤한 유혹에 자유 노동자들은 앞을 다투어 파업파괴단에 참여한다. 한남 철공자의 파업 투쟁은 위기에 직면하게 되었다. 김성근과 허재민은 이 위험성을 막을 사람은 오직 민효식 밖에 없다고 생각한다. 그들은 민효식에게 달려가서 위급한 사태를 알려준다. 그러나 소위 사회운동자로 자처하는 민효식은 비겁한 인테리였다. 민효식은 사태가 상서롭지 못하다는 것을 깨닫고 이 마을에서 도망한다. 김성근과

허재민은 "우리의 일은 우리가 해야 한다"는 것을 깨닫고 자신들이 자유 노동자들의 앞길을 막아섰다. 공장주 김기택의 악랄한 정체와 파업투쟁의 의의와 파업파괴자로 되는 것이 얼마나 치욕스러운 일이라는 것과 한남 철공장의 형제들을 온갖 방법을 다하여 방조하는 것이 옳은 일이라는 것을 진심으로 호소하였을 때 자유 노동자들은 발길을 멈추었다. 바로 이 때 김철근을 선두로 한 한남 철공자의 파업단들은 최후 담판을 하기 위하여 공장주의 집으로 노도와 같이 밀려간다. 이것을 본 자유 노동자들은 "우리들이 힘을 합했을 때 무서운 것이 없다"는 어느 때의 김철근의 말을 생각하였고 그들의 가슴에는 "우리들은 다 형제다"하는 의식이 불꽃처럼 떠올랐다. 파업단과 자유 로동자들은 합세하였다. 노도와 같은 대열이 공장주의 가슴을 겨누고 힘차게 내닫는다. 김기택은 달아나고 군중은 추격한다. 세월이 흘렀다. 빈민굴에도 봄이 왔다. 자유 노동자들은 감옥에서 나오는 사람들을 맞이하러 마을 앞에 모여섰다. 그들 가운데는 지금 제사 공장에 다니는 김철근의 누이동생 해숙이와 아직도 실업 중에 있는 김성근도 보인다. 출옥하는 사람은 김철근과 허재민이다. 마을 사람들은 그들을 맞이하여 두 간판이 달려있는 초가집 회관으로 들어간다. 한 간판에는 "성동자유노동자 조합"이라고 씌어 있고 다른 한 간판에는 "성동차가인동맹"이라는 것이 씌어 있다. "이야기는 여기서 끝나는 것이 아니라 실로 이야기는 지금으로부터 시작되는 것이다"라는 자막으로 영화 〈지하촌〉은 끝을 맺는다.[14]

1949년 북한에서 발행된 『영화써클원수첩』에서 추민·윤기정·박완식 등 그의 옛 카프 영화부 동료들은 강호가 주도한 청복키노의 〈지하촌〉을 김유영이 주도한 서울키노의 〈화륜〉[15]과 더불어 카프의 지지도를 받아 "계급적 영화활동을 의식적으로 끊임없이 전개한"

노력의 산물로 평가했다.16) 식민지 시기 영화 제작활동 외에 무대미술가로서 상호는 농화극 〈사다사신〉(1928), 〈소명징〉(1928)의 무대제작을 맡았다. 1932년 카프 직속극단으로 조직된 '신·건설'에 속하여 이상춘·추민 등과 연극 무대미술을 맡기도 했다. 창립 당시 '신건설'의 구성원은 다음과 같다.17)

연출부	문예부	미술부	연기부
신고송	송영 권환	이상춘 강호	이정자 이귀례 함경숙 박태양 신영 한호 안민

극단 〈신건설〉 창립 당시(1932년 8월) 조직 구성

활발한 프롤레타리아 문예활동은 일제의 탄압으로 이어졌다. 북한 평론가 소희조의 서술에 따르면 그는 서른 살 전후로 8년간의 감옥생활을 겪었다.18) 1933년 8월 16일자 『동아일보』에는 이 무렵 강호의 수난을 알 수 있는 기사가 등장한다. 신문기사에 따르면 강호(본명 강윤희)는 "동지간 적서밀독(赤書密讀)과 적영화(赤映畵)로 주의 선전" 혐의로 이찬·신고송·김태진 등과 더불어 유죄를 선고받았다. 기사는 이 사건을 '이찬, 강윤희(강호) 사건'으로 명명했다. 강호의 경우 김태진 등과 더불어 '영화제작소동방키네마'를 조직하여 발매금지 중인 일본프롤레타리아영화동맹 기관지 『영화구락부(映

강호(강윤희) 사건의 예심종결을 보도한 신문기사(「공산당 3사건 동시종예」, 『동아일보』, 1933년 8월 16일).

畵俱樂部)』를 비밀리에 들여와 반포한 것이 문제가 되었다.[19] 출옥한 후 추민·김일영 등과 '광고미술사'를 열고 무대미술·포스터·삽화 등을 제작했으나[20] 중앙일보사에서 일하던 1938년 '공산주의자협의회사건'으로 다시 체포됐고, 1941년 대구 형무소에서 출옥했다.[21]

일제 말 강호는 무대미술가로서 다수의 무대미술 제작에 관여하다 해방을 맞았다. 1945년 해방 당시 강호의 나이는 38살이다. 최열에 따르면 1944년 9월 경 강호는 극단 예원좌의 무대장치부에서 활동했고, 1945년 1월 무렵에는 극단 청명, 고협, 그리고 황금좌의 무대장치를 맡았다. 제일극장 무대에 오른 청명극단의 〈산울림〉, 약초국민극장 무대에 오른 고협의 〈만리장성〉, 극단 황금좌가 중앙극장 무대에 올린 〈개화촌〉, 〈촛불〉의 무대장치를 맡았다.[22]

「조선영화운동의 신방침」(1933)

식민지 시기 강호의 비평텍스트로는 「노농인층을 위하야 소형화를 제작하라」(『조선일보』, 1931년 1월 27일), 「제작상영활동과 조직활동을 위하야」(『조선일보』, 1933년 1월 2일), 「조선영화운동의 신방침」(『조선중앙일보』, 1933년 4월 7일~4월 17일, 8회 연재) 등이 있다. 그런가 하면 1933년 초에는 김태진·나웅·추적양 등과 함께 지상영화(紙上映畵)(씨나리오) 「도화선」을 『조선일보』에 연재하기도 했다. 이 가운데 「제작상영활동과 조직활동을 위하야」에서 강호는 '대중 속으로'를 기치로 내건 카프 후반기 이른바 '볼셰비키적 대중화'의 태도를 극명하게 드러냈다. 여기서 25살 청년 강호는 "제작비의 제약이 적은 16미리 영화를 맨 먼저 이용하지 않을 수 없다"면서 "우리의 영화는 무엇보다 먼저 이동영화가를 조직해가지고 일상부당(日常不當) 공장농촌으로

끌고 들어가지 않으면" 안 된다고 주장했다.23) 이것은 과거 「노농인층을 위하야 소형키를 제자차라」(1931)에서 노동자·농민을 위한 비합법적 영화의 필요성을 강조하면서 그 대안으로 "소형영화로써 비합법적영화운동"을 주장했던 태도를 더욱 구체화한 것이다.

1933년 4월 『조선중앙일보』에 연재한 「조선영화운동의 신방침」24)은 질적인 측면에서나 양적인 측면에서나 초기 강호의 예술비평을 대표할 만한 텍스트다. 이 글은 '1. 역사적 회고, 2. 조선프롤레타리아트의 영화동맹 결성의 촉진, 3. 부원의 다수 획득, 4. 제작, 상영의 전문화에 대하여, 5. 제작활동에 대하여, 6. 내용 취재에 대하여, 7. 상영 형태에 대하여'로 구성되어 있다. 이 글에서 강호는 영화의 제작 과정이 자본주의적 생산 양식의 제약을 받을 수밖에 없는 상태를 문제 삼았다. 과거 출자주의 개입 문제로 〈지하촌〉 제작에서 심각한 어려움에 직면했던 강호는 "기업가의 자본 밑에서는 참된 프롤레타리아 영화를 생산할 수 없다"는 것을 잊지 말자고 주문했다. 그 대안으로 강호는 "1, 2권 밖에 되지 않는 빈약한 작품이라도 우리들의 손으로 만들어서 노동자, 농민의 틈으로 끌고 들어가야 한다"고 주장했다. 또한 그는 16미리 영화를 적극 활용하자고 주장했다. "16미리 영화는 표준영화(35미리)에 비해 제작비에 있어 훨씬 더 경제적일 뿐만 아니라 관객 수용에도 학대 영상기만 가지면 표준영화에 떨어지지 않을 수 있다"는 것이다. 물론 이 경우에 최초 제작비의 문제, 표준영화에 대한 입장을 분명히 할 필요가 있다. 먼저 최초제작비에 대하여 강호는 "프롤레타리아 영화운동에 이해나 동정을 가진 학생층, 인테리, 샐러리맨 등에게서 촬영기, 영사기, 필름대 같은 것을 획득해야 할 것"이라고 주장하는 한편 표준영화에 대해서는 "표준영화를 거부해서는 안 되며 가능성이 있는 데까지 그것을 이용해야

하며 우리들의 역량이 소형영화에서 표준영화로 옮겨갈 수 있게 최대의 노력을 해야 한다"고 역설했다.

「조선영화운동의 신방침」에서 강호는 또한 변화하는 현실에 즉각 반응하는 영화의 필요성을 강조했다. 그는 제작부의 한 부문으로 뉴스릴(news reel)반, 즉 일종의 기록영화반을 둘 것을 주장하면서 "신문과 같은 역할을 영화에서 수행해야 한다"고 주장했다. 그러기위해서 뉴스릴반은 "이동영화대를 조직해서 촬영한 즉석에서 현상, 편집, 영사까지 하지 않아서는 안 된다"고 그는 주장했다. 여기에는 선전, 선동 수단으로서 프롤레타리아 영화의 궁극의 목적은 "노동자, 농민의 감정을 오르게 하고 그것을 프롤레타리아트 조직의 선(線)에 결부시키는 것"이라는 판단이 전제되어 있었다.

강호, 「조선영화운동의 신방침(4): 우리들의 금후활동을 위하야」, 『조선중앙일보』, 1933년 4월 10일.

이상에서 살펴본 대로 강호의 비평텍스트는 영화의 내용보다는

영화 제작과 상영 문제, 또는 영화 형식과 매체에 대한 관심이 두드러긴다. 특히 강호 에술른의 독특한 관점을 산펴볼 수 있는 것은 프롤레타리아 영화의 조직 구성과 관계 설정 문제를 다루는 부분이다. 그는 「조선영화운동의 신방침」에서—일종의 포디즘(Fordism)적 관점에서—프롤레타리아 영화제작에서 제 분야의 분화와 분업 관계를 강조했다. 이를테면 그는 제작부가 문예부·미술부·편집부·보통사진부로 구성되어야 하고, 촬영부는 연기영화부·문화영화부·뉴스릴부로 분기되어야 한다고 주장했다. 아울러 영사부는 공개영사부와 이동영상부로 성립해야 한다는 것이 그의 견해였다. 여러 분야들의 고유 역할은 다음과 같은 식으로 할당했다.

문예부는 연기영화와 문화영화의 시나리오를 제공하고 미술부는 영화제작과정에서 모든 미술적 부문을 담당하고 연기영화부는 유물변증법적 방법에 의한 프롤레타리아 연기영화를 제작하고… 편집부는 모든 촬영필름을 몬타쥬해서 진실한, 보다 좋은 영화를 만들어야 하고 보통사진부는 프롤레타리아의 ○쟁의 끊임없는 전진을 보통 필름에 촬영해서 그것을 계급적 출판물에 제공하고…"[25]

그렇다면 문제는 이렇게 분기된 여러 분야의 통일을 어떻게 취하느냐가 될 것이다. 강호에 따르면 "제 부문의 통일이 완전히 취해지는 때 처음으로 프롤레타리아 영화는 발전하게 되는 것"이다. 하지만 1933년 당시 강호는 "어떻게 제 부분의 통일을 완전히 취할 것인가"의 문제에 대해서는 별다른 답변을 내놓지 않았다. 그도 그럴 것이 당시 강호의 최대 고민은 카프영화부의 성원이 불과 4~5인에 지나지 않는다는 점이었고, 따라서 "소수부원의 섹트적 결합에서

벗어나서…부원의 다수 획득으로 영화부의 조직을 재건하는 것"이 급선무였던 것이다. 이러한 '부분과 전체의 관계설정 문제'는 훗날, 즉 월북 이후 강호 문예비평의 중요한 화두가 됐다.

월북 이후 강호의 행적과 비평활동

해방 후 조선프롤레타리아예술연맹 상임위원 및 조선프롤레타리아연극동맹 서기장, 조선프롤레타리아미술동맹 위원 겸 중앙협의원으로 활동하던[26] 강호는 1946년 7월에 송영·박세영 등과 함께 "박헌영 노선을 반대하는 성명서를 발표한 후"[27] 월북했다.[28] 월북 직후 강호의 북한 문예계로의 진입은 꽤 순조로웠던 것으로 보인다. 1946년 11월에 발간된 북조선문학예술총동맹 기관지 『문화전선』 제2집(이 잡지의 표지 및 컷을 강호가 담당했다)은 강호를 북조선연극동맹 서기장 겸 중앙상임위원, 북조선영화동맹 중앙위원으로 명시하고 있다. 이후 강호는 민족가극예술단 단장, 국립예술극장 총장을 지냈다. 6.25전쟁 기간에는 조선화보사 사장을 역임했고 이후 평양연극영화대학, 평양미술대학 학부

북조선문학예술총동맹 기관지 『문화전선』 제2집, 1946(표지디자인: 강호).

강호 〈불길〉, 삽화, 1960년대 초

288

장, 강좌장을 맡아 교육 분야에서 활동했다.[29)30)]

원부 이후 미술가로서 강호의 활동은 주로 가극, 연극이 무대미술, 영화미술 창작에 집중되었다. 그가 미술을 담당한 작품들로는 가극 〈금강산 8선녀〉(1947), 〈밀림의 력사〉(1963), 연극 〈카르멘〉(1948), 〈춘향전〉(1948), 〈온달장군〉(1948), 〈다시는 그렇게 살 수 없다〉(1955), 〈1211고지〉(1958),[31)] 〈조선의 어머니〉(1959), 〈공산주의자〉(1959), 〈불타는 서울〉(1965), 영화 〈또 다시 전선으로〉(1951), 〈생의 노래〉(1965) 등이 있고 이 가운데 그가 시나리오(한원래와 합작)와 무대미술을 맡은 영화 〈또 다시 전선으로〉는 제8차 카를로비바리 영화제(체코)에서 '자유를 위한 투쟁상'을 수상했다.[32)] 이기영의 장편소설 「땅」(1948~1949)이 『로동신문』에 연재될 때 삽화를 맡아 그린 것도 강호였다. 1960년대 초반에는 대중그림책 『불길』(국립미술출판사)의 삽화와 장정을 맡기도 했다. 당시 조선미술동맹 출판화분과 위원장으로 있던 정현웅은 이 작품을 1960년대 초반 삽화의 대표적인 성과작으로 거론했다.[33)] 1960년대 중반부터 1970년대 말까지는 조선인민군 2.8예술영화촬영소에서 책임미술가로 일했다.[34)]

영화 및 연극 미술가로서의 실천적 활동 외에 강호는 미술·영화·연극 분야의 비평활동에도 주력했다.[35)] 「카프 미술부의 조직과 활동」(1957)으로 본격화된 그의 후기 비평활동은 1960년대에 절정에 달해 당시 북한문예의 주류 매체인 『조선미술』·『조선영화』·『조선예술』 등에 실린 그의 비평문은 30편이 훌쩍 넘는다. 이 텍스트들의 주제는 크게 두 가지로 분류할 수 있다. 하나는 1920~30년대 프롤레타리아 문예, 특히 그 자신이 참여했던 카프의 회고와 역사적 평가 문제를 다룬 글들이다. 「카프 미술부의 조직과 활동」(1957), 「정하보에 대한 몇가지 회상: 30년대 초기의 카프미술활동을 중심으로」(1958), 「카프

미술의 10년」(1958), 「카프 시기 영화들의 주제 사상과 인물형상」(1962), 「우리나라에서의 사회주의적 사실주의 연극의 발생발전: 카프 연극에서의 풍자연극을 중심으로」(1962), 「정하보와 그의 무대미술」(1964) 등이 그것이다. 비판적 사실주의의 견지에서 나운규와 김태진의 영화활동을 회고한 다수의 글들 역시 이 범주에 포함시킬 수 있다.36)

다른 하나는 무대미술과 영화미술의 실천적 문제를 다룬 글들이다. 「무대미술의 질적 제고를 위하여」(1958), 「영화미술에 나타나고 있는 몇 가지 결함에 대하여」(1958), 「무대미술에서 민족적 특성을 살리기 위하여」(1958), 「성과와 부족점: 영화미술과 무대미술 부문에서」(1962), 「영화 미술에서의 조형적 처리」(1962), 「무대미술에서 형상적인 것과 설명적인 것」(1963), 「두 가지 의견: 무대미술의 형상성 제고」(1965), 「무대 및 영화 미술에서 생활 문화의 반영: 민족적 특성 문제를 두고」(1966) 등이 그것으로 여기서는 주로 영화미술과 무대미술의 특성, 위상과 창작방법론을 문제 삼고 있다. 그런가 하면 1959년에는 『조선미술』에 「무대미술의 초보」라는 글을 5회 연재하기도 했다. 이제 이 두 가지 경향을 중심으로 강호 후기 문예비평의 쟁점과 특성을 살펴보기로 하자.

카프의 회고와 평가

1957년 이후 강호의 비평활동에서 '카프(KAPF)'는 가장 중요한 주제라고 할 만하다. 카프의 역사적 평가 문제가 북한문예계의 최대 쟁점으로 부각된 1950년대 후반~1960년대 초반 강호는 카프 미술부·영화부의 역사적 회고와 평가 문제를 언급한 거의 유일한 논자

였다. 마찬가지로 카프 연극의 무대미술에 대한 회고 역시 거의 그의 몫이었다. 그는 그럴 것이 과거 카프 초기의 구심점이었던 김복진(1901~1940), 카프 영화부의 중심인물이었던 김유영(1907~1940)은 이미 해방 전에 사망했고, 카프 후반기 미술부·영화부의 핵심이었던 임화(1908~1953)는 1953년 공식적으로 북한문예에서 배제되었으며 이상춘(1910~1937), 정하보(1908~1941), 윤기정(1903~1955), 김일영(1910~1959) 등 카프 미술·영화·무대미술 분야의 주요 성원들도 1960년이 되기 전에 대부분 사망한 터였다. 게다가 1960년 전후 북한 문예매체에서는 카프 영화부 출신의 서광제·박완식 등의 흔적을 거의 찾을 수 없다. 1960년대 북한문예에서 그는 옛 카프의 미술·영화·무대 분야 핵심 성원 가운데 사실상 유일하게 살아남은 존재였다. 따라서 카프 미술·영화·무대의 회고라는 중요한 과제는 그의 몫이 되었다. 1957년부터 강호가 집필한 카프 관련 텍스트는 다음과 같다.

1. 「카프 미술부의 조직과 활동」, 『조선미술』, 1957년 제5호
2. 「정하보에 대한 몇가지 회상: 30년대 초기의 카프 미술 활동을 중심으로」, 『조선미술』, 1958년 제1호
3. 「카프미술의 10년: 카프 창건 33주년을 맞이하면서」, 『조선미술』, 1958년 제8호
4. 「우리나라에서의 사회주의적 사실주의 연극의 발생발전: 카프 연극에서의 풍자연극을 중심으로」, 『조선예술』, 1962년 5호
5. 「카프 시기 영화들의 주제 사상과 인물형상」, 『조선영화』, 1962년 6호
6. 「정하보와 그의 무대미술」, 『조선예술』, 1964년 8호, 44쪽.

이 가운데 첫 번째로 발표한 「카프 미술부의 조직과 활동」(1957)은 김복진으로 대표되는 초기 카프 활동의 선구적 의의를 인정하면서도 1927년 방향 전환(카프 재조직) 이후의 카프 활동을 카프 역사의 중심에 놓는 입장을 택하고 있다. 그에 따르면 김복진이 주도한 초기 카프 활동에서 "프롤레타리아 미술운동은 실질적으로 전개되지 못했고 인민 대중 속에 깊이 침투하지 못했다"는 점에서 한계를 갖는다.37) 반면에 그는 1927년 말기 카프 재조직과 더불어 카프미술에 가담한 강호·임화38)·추민·이갑기·이상춘·정하보·박진명 등은 인민 대중 속에 깊이 침투해 실질적인 활동을 펼친 것으로 평가했다.39) 여기서 "인민대중 속으로 침투한 미술"이란 주로 무대미술과 프로파간다를 지칭한다. 가령 강호는 1930년 대구 〈가두극장〉(이상춘), 1931년과 1932년 서울 〈이동식 소형극장〉과 〈메가폰〉(추민), 1932년 평양 〈명일 극장〉과 1934년 〈신예술좌〉(이석진), 1932년 카프 직속극단으로 조직된 '신건설'의 무대미술(이상춘·추민·강호), 〈앵봉회〉의 소년극 무대미술을 카프미술의 중심에 배치했다.40) 또한 강호는 이 글에서 1931년 정하보·박승극 등이 주도한 카프 수원 전시에 각별한 의의를 부여했다. 전시는 3일 만에 중지되고 주도자인 박승극·정하보 등이 구속되기는 했으나 이 전시는 전람회 조직 문제에 있어서의 승리, 수천 명 관람자에게 준 정치적 영향, 〈프롤레타리아 미술 전람회〉 자체가 갖는 선전적 가치면 등 모든 면에서 카프 미술의 중요한 성과라는 것이다.41)

이러한 서술은 물론 1957년 당시 북한문예의 혁명 전통으로서 카프의

〈지하촌〉의 스틸 컷(출처: 『동아일보』, 1931년 3월 11일)

위상을 확립하려는 목적을 내포하고 있다. 이러한 의도를 가장 명백하게 드러내는 것은 카프미술을 '사회주의 사실주의' 미술로 평가하는 부분이다. 글의 말미에 강호는 다음과 같이 주장했다. "카프 미술가들의 창작적 성과는 미술에 있어 사회주의 사실주의적 창작 방법의 길을 명백하게 열어 놓았다."[42] 하지만 과거 카프 성원들의 활동상을 세세하게 열거하는 식으로는 그들이 "사회주의 사실주의적 창작 방법의 길을 명백하게 열었다"는 서술을 정당화하는 데 한계가 있었다. 따라서 이후 강호의 카프 서술은 카프의 문예활동이 '사회주의 사실주의'를 실질적으로 구현했다는 것을 증명하는 데 초점을 두게 됐다.

「정하보에 대한 몇가지 회상: 30년대 초기의 카프 미술 활동을 중심으로」(1958)는 1928년 서울 창신동에서 정하보와의 첫 만남을 회상하는 것으로 시작한다. 이 무렵 김복진의 검거(1928년)로 카프 미술부 사업을 떠맡은 강호는 가와바다미술학교 출신으로 일본 프롤레타리아 미술동맹연구소에서 일하고 있던 정하보의 도움을 많이 받았다. 특히 강호에 따르면 카프 미술가들이 목판화를 시작하게 된 것은 정하보가 동경에서 보내 온 의견을 따른 것이었다. 그런가하면 정하보는 카프 미술부 책임자로 있던 1931년 무렵 카프의 후진 대열을 양성하는 데 크게 기여했다. 뒤이어 강호는 유화 〈공판〉(일명 '당원'), 〈경전 차고에서〉, 〈싸우는 농민〉 등 정하보의 작업들을 열거한 후 그의 작품들이 "사회주의 사실주의적 창작방법에 엄연히 립각하고 있었다"라고 단언했다. "당시 우리들은 사회주의적 사실주의를 리론적으로 체계화시키지는 못하고 있었으나 카프 미술가들의 작품 그 자체가 가지는 전투적인 사상–전투적 내용과 카프 미술가들에게 부과된 혁명적, 계급적 요구는 필연적으로 사회주의 사실주의적 창

작 방법에로 나아가게 했다"[43])는 것이다.

그런가 하면 「카프 시기 영화들의 주제 사상과 인물형상」(1962)에서 강호는 〈아리랑〉, 〈류랑〉, 〈혼가〉, 〈암로〉, 〈뿔 빠진 황소〉 등 카프 시기의 진보적 영화들이 "조선인민들의 하고 싶으면서도 하지 못하는 안타까운 심정을 알아주고 갈 길을 몰라 기로에 서있는 사람에게 길안내를 해주었다"고 평가했다.[44] 특히 그는 카프가 직접 제작한 영화 〈지하촌〉이 "1930년대 초의 우리나라 혁명 정세의 앙양을 직접적으로 반영한 것"이라고 강조했다. 그는 〈지하촌〉의 줄거리를 상세하게 열거한 후(앞에서 그 내용을 소개했다) "이상의 내용이 오늘에 와서 그다지 신통하게 느껴지지 않을 수 있다"는 것을 전제하면서도 일제의 검열하에서 노동자들의 파업투쟁을 취급한 것은 "시대정신을 진실하게 반영한 적극적인 태도"의 소산이었다고 평가했다.[45] 그에 따르면 〈지하촌〉을 위시한 카프 시기의 진보적인 영화들은 1) 주인공의 형상에 있어 전형적인 성격을 높은 수준에서 창조했을 뿐만 아니라, 2) 주인공들의 형상과 사건의 발전에 있어 혁명적 낙관성이 충만했다. 가령 〈지하촌〉의 주인공 김철근은 "보다 광명한 앞날의 사회를 위하여 자기 희생적인 정신을 아낌없이 발휘했고", 따라서 관객들은 그에게 "자신들의 념원을 대신하여 주는 고상한 동지애를 느낄 수 있다"는 것이다.[46] 주지하다시피 '인물형상의 전형 창조'와 '혁명적 낙관성'은 사회주의 리얼리즘 문예창작의 핵심 요구 가운데 하나다.

한편 「우리나라에서의 사회주의적 사실주의 연극의 발생발전: 카프 연극에서의 풍자연극을 중심으로」(1962)에서 강호는 키프 언극 무대미술을 '사회주의 사실주의' 미술로 평가했다. 그에 따르면 카프의 미술가들이 형상한 프롤레타리아 연극 무대미술은 "우리나라에

서 처음으로 개성화된 환경, 전형적인 환경을 창조"했다. 그 이전의 무대미술은 소위 '전시무대'라는 것으로 여기서 양옥은 어떤 내용의 연극에서나 똑같은 하나의 양옥을 되풀이해서 사용했고, 조선집이라든가 야외 장면들에서도 도식적인 틀에서 벗어나지 못하고 있었던 데 반해 카프의 무대미술은 "주인공의 사상-정서적 특성을 형상적으로 반영함으로써 환경창조에서 개성화를 달성"했고, "생활적 진리에 립각한 무대적 진실을 구현"하여 "사회주의 사실주의 창작방법을 수립했다"고 그는 주장했다.[47] 일례로 〈호신술〉(송영)의 무대미술가는 공장주의 응접실을 형상하면서 "여름철임에도 불구하고 두터운 천으로 된 육중한 카텐을 길게 드리워" 놓았는데, 이 하나의 세부묘사를 통해 "고조되고 있는 혁명정세에 겁을 집어먹은 공장주의 내면세계가 여실히 표현되었다"는 것이다. 그리고 공장주가 마침내 더위를 못 이겨 문을 열었을 때 그 들창을 통해 "다름 아닌 삐라뭉치가 들어오게 하여" 자본가계급의 막다른 길을 형상적으로 반영했다는 것이다. 그런가 하면 〈일체 면회를 거절하라〉에서는 사장실 들창 밖에 앙상한 나무 한 그루를 설치했는데, 이 나무는 사장이 당황하여 날뛰는 마지막 단계에서 "폭풍을 만났듯 요란스럽게 흔들린다". 강호에 따르면 이러한 무대장치는 노동자들의 억세고 힘찬 진출과 자본가 계급의 혼란을 형상한 것이다.[48] "작품의 사상-예술적 내용과는 아무런 관계도 없는 장소설명에 그치는 그야말로 장치물에 불과했던" 과거의 무대미술이 1930년대 카프 창건 이후 "하나의 독자적 장르로 되었다"[49]는 것이야말로 강호의 자부심이었다.

「정하보와 그의 무대미술」(1964)은 「정하보에 대한 몇가지 회상」(1958)에 이어 다시금 카프 미술가 정하보의 삶과 활동을 회고한 글이다. 강호에 따르면 정하보는 앞서 언급한 연극 〈호신술〉의 무대미

술을 담당했다.50) 이 글에서 강호는 정하보의 유화 〈공판〉을 전형의 창조라는 관점에서 해방 전 진보적 미술의 최고 성과작으로 평가하며 다음과 같이 묘사했다.

　　푸른 미결수복을 입은 혁명가가 공판정으로 들어간다. 그의 머리에는 용수가 씌어있고 손목에는 쇠고랑이 채워져 있다. 밧줄로 허리를 묶고 그 끝을 붙든 간수가 혁명가를 따른다. 주인공의 얼굴은 보이지 않으나 그 자세와 체취에서 강의한 기개와 고상한 품성과 름름한 기풍이 풍겨지고 있다. 이와 반대로 간수에게서는 악독스러우면서도 어덴가 비굴성이 력력히 보여진다. 공판정의 주변에는 많은 사람들이 모여 있다. 그 사람들은 제각기 표정이 다르다. 혁명가에게 존경과 추앙의 시선을 보내는 사람, 동정을 표시하는 사람, 그리고 간수에게 증오와 모멸의 시선을 던지는 사람 등 전체 군중이 각기 자기대로의 심정에 사로잡혀 있으나 혁명가를 사랑하고 원쑤를 증오하는 감정에는 하등의 다름이 없다. 이상이 유화 〈공판〉의 내용이다.51)

강호가 보기에 정하보는 유화, 무대미술에서 "주인공의 혁명가적인 고매한 기질을 전형적 환경 속에서 찾아보려고 노력했고", 이로써 "해방 전 우리 나라 무대미술을 사회주의적 사실주의의 길에로 발전시킴에 있어 일정한 추동력으로" 되었다. 하지만 "일정한 추동력"이라는 제한적인 서술에서 보듯 「정하보와 그의 무대미술」(1964)에서 카프 문예의 평가는 앞서 발표한 글들에 비해 다소 위축되어 있다. 실제로 이후 강호의 카프 회고는 중단됐다. 특히 1960년대 말 "수령의 지도를 받은 것만이 혁명전통이 될 수 있는" 유일사상 체계의 확립과 더불어 '항일혁명미술'이라는 것이 부상하면서 카프의 위

상은 급격히 축소·폄훼됐다. 카프를 사회주의 사실주의로 높이 평가하여 북한문예의 전통 내지 기원으로 삼으려는 시도 역시 가치를 감추게 된다. 대신 항일무장투쟁 시기에 이룩된 이른바 혁명적 문학예술전통이 "당 문예정책의 력사적 뿌리"[52]로 부상했다.

고상한 집체성(noble ensemble)
: 영화·무대미술에서 부분과 전체의 관계

1960년대에 강호는 무대와 영화 현장에서의 작업활동을 줄이고 평양미술대학 무대미술학과 강좌장으로 있으면서 교육 및 평론 작업에 주력했다. 이제부터 확인하게 되겠지만 강호는 1950년대 후반~1960년대 중반기 북한 무대미술 담론에서 독보적인 지위를 차지하고 있던 유력 비평가이기도 했다. 그는 이 시기 『조선미술』·『조선영화』·『조선예술』 등의 매체에 영화 및 무대미술의 쟁점들에 대한 자신의 입장을 적극 개진했고, 이는 북한문예계에 적지 않은 영향을 미쳤다. 이 범주에 속하는 주요 텍스트들을 열거하면 다음과 같다.

1. 「무대미술의 질적 제고를 위하여」, 『조선미술』, 1958년 제2호
2. 「영화미술에 나타나고 있는 몇 가지 결함에 대하여」, 『조선미술』, 1958년 제5호
3. 「무대미술에서 민족적 특성을 살리기 위하여」, 『조선미술』, 1958년 제6호
4. 「생활적 분위기와 환경 창조」, 『조선영화』, 1962년 4호
5. 「영화 미술에서의 조형적 처리」, 『조선영화』, 1962년 5호
6. 「성과와 부족점: 영화미술과 무대미술 부문에서」, 『조선미술』,

1962년 5호

7. 「무대미술에서 형상적인 것과 설명적인 것」, 『조선미술』, 1963년
 2호

8. 「활발한 창작과 새로운 시도: 영화 및 무대미술 작품들을 중심으로」,
 『조선미술』, 1964년 2호

9. 「두 가지 의견: 무대미술의 형상성 제고」, 『조선미술』, 1965년 11/
 12호

10. 「분장과 성격창조」, 『조선예술』, 1966년 3호

11. 「무대 및 영화미술에서 생활 문화의 반영: 민족적 특성 문제를 두
 고」, 『조선미술』, 1966년 8호

12. 「창조적 개성의 다양한 발양: 1966년도 영화미술에서」, 『조선미술』,
 1967년 5호

열거한 텍스트들을 관통하는 공통의 관심사는 영화미술과 무대미
술에서 '부분과 전체'의 관계 설정 문제다. 앞서 살펴본 대로 '부분과
전체의 관계'라는 주제는 과거 식민지 시기 이래 강호의 주된 관심사
였다. 1950년대 후반 이후 강호 비평에서 이 주제는 '장면과 장면의
연결'이라는 영화와 연극의 매체적 조건을 다룬 글에서부터 '문학(시
나리오, 희곡)과 음악, 미술, 연출의 결합', 즉 집체예술로서 영화와
연극의 성격을 다룬 글에 이르기까지 강호의 비평 텍스트들에 지속
적으로 등장했다.

먼저 「영화미술에 나타나고 있는 몇 가지 결함에 대하여」(1958)에
서 강호는 "한 컷트의 영상 시간이 몇 분이거나 때로는 몇 초 밖에
되지 않는" 영화에서는 "부차적인 것을 주되는 것에 종속시켜 기본적
이며 중심적인 것을 강조함으로써 짧은 시간에 더 깊은 인상을 관객

영화 〈분계선 마을에서〉 스틸컷(연출 박학, 무대미술 김혜일, 1961)

에게 주는 것"[53])이 무엇보다 중요하다고 주장했다. 그 대안으로 그는 '전형적 환경'을 요구했다. 그에 따르면 전형이라는 것은 "잡다한 현상을 그대로 보여주는 것"이 아니다. 중요한 것은 "하나의 전형적인 것으로써 많은 것을 설명하며 많은 사실을 함축하는 데 있는" 것이기 때문이다.[54]) 이와 유사한 문맥에서 강호는 「생활적 분위기와 환경 창조」(1962)에서 영화미술의 특수성, 곧 "하나의 화면이 극히 짧은 시간 밖에 가지지 못하는" 특성을 문제 삼았다. 이런 특수성을 감안하면 영화미술가는 "지나치게 설명적으로 세부를 잡다하게 묘사하는" 일을 삼가야 한다고 강호는 주장했다. 그에 따르면 영화미술가의 창조적 과제는 "주인공의 생활 근저에 흐르고 있는 인간적이며 생활적인 주된 감정을 형상적으로 반영하는" 일이다.[55]) 이러한 관점을 구체화한 글이 「영화 미술에서의 조형적 처리」(1962)다. 여기서 강호는 "하나의 장면이 몇 개의 토막들로 분할되며 하나의 화면이 짧은 시간 밖에 가지지 못한다"는 영화의 특성을 거론하며 영화미술가는 '형상의 선명성'을 추구해야 한다고 주장했다. 형상의 선명성을

얻으려면 "온갖 대상들 중에서 그 장면이 요구하는 주되는 것, 사건 발전의 중심에 놓이는 것, 주인공의 내면 세계와 유기적으로 결부된 것을 엄격하게 선택하여 부각시키고 거기에 인상의 력점을 주기위하여 세부묘사들을 이에 복종시켜야 한다"고 강호는 주장했다.

이를 위한 실천의 방법으로 그는 집약성(주되는 것의 집약적 표현)과 정확성(묘사대상의 정확한 선택과 그 본질에 대한 정확한 묘사), 개성화(주인공의 내적 세계의 함축)를 제안했다.[56] 이를테면 〈분계선 마을에서〉(박학, 1961)에서 무대미술을 맡은 김혜일은 주인공 성례의 감정으로 사물을 관찰했고, 그 결과 상식적인 세부 묘사를 피하면서 성례의 성격과 심리 상태의 본질을 반영하는 본질적인 것들을 중심으로 그의 내면세계를 형상적으로 선명하게 부각시켰다는 것이다. 성례

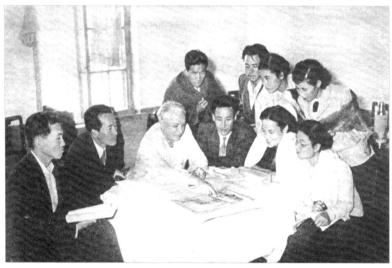

연극 〈클레믈린의 종소리〉 무대미술 창작을 돕는 소련연출가(출처: 『친선의 유대』, 평양: 국립미술출판사, 1960). 1950년대 후반~1960년대 초반 북한 무대미술은 소련 무대미술에 대한 학습을 통해 자기 발전을 도모했다. 〈크레믈린의 종소리〉는 니꼴라이 뽀꼬진 원작으로 10월 혁명 40주년을 기념하여 1957년 평양 국립극장에서 상연됐다. 무대미술은 에·까·꼬발렌코와 김일영이 맡았다. 강호는 이 연극으로부터 "연극의 현상적 조직축에 무대미술이 혼연히 침윤되어 있는 창조적 진실성에 의한 극적 성과"와 "생략한 공간을 전체 공간의 유기적 일부로써 능숙하게 련결시킨 예술가의 재능"을 배웠노라고 썼다(강호, 「무대미술의 질적 제고를 위하여」, 『조선미술』, 1958년 제2호, 47쪽).

의 성격을 개성화하고 선명한 형상을 얻기 위해 무대미술가는 "우리 생활에서 흔히 볼 수 있는 잡다한 것들을 보시 않았기나 필요 이상이 관심을 돌리지 않았다"는 것이 그의 판단이었다. 그리고 그것은 강호가 보기에 "옳은 창작태도"이다.57)

집약성·정확성·개성화는 강호가 보기에 "카메라 렌즈의 시야는 인간의 시야에 비하여 한계선이 좁다"는 특성을 감안해도 효과적인 전략이다. 이러한 견해는 필연적으로 개개 장면의 완결성을 강조하는 쪽으로 귀결되기 마련이다. 강호에 따르면 "형상성을 구현하기 위한 미술가의 창작적 기도는 보다 구체적이며 국부적이며 개별적인 세부묘사를 통하여 발현되는"58) 것이다. 이런 관점에서 보면 하나의 영화는 그 자체 자기 완결적인 세부들(장면들)을 연결한 것이다. 이러한 견해는 영화 또는 연극의 부분으로서 영화미술·무대미술의 지위를 논할 때도 유지됐다.

「무대미술의 질적 제고를 위하여」(1958), 「성과와 부족점: 영화미술과 무대미술 부문에서」(1962)는 연극·영화와 같은 소위 종합예술에서 영화 및 무대미술의 지위 및 역할을 다룬 글이다. 주지하다시피 영화·무대미술은 영화·연극의 일부이다. 즉 그것은 연극·영화 등 종합예술의 부분으로서 자신의 존재 의의를 갖는다. 그렇다면 종합예술에서 영화 및 무대미술의 지위를 논하는 일은 예술에서 '부분과 전체'의 문제를 검토하는 일에 해당한다. 강호에 따르면 "무대미술은 종합예술의 한 구성 부분이며 그렇기 때문에 창조집단의 전반적 안쌈블(ensemble)에 복종"한다. 하지만 강호가 보기에 이것은 "하나의 창작으로써 무대미술 창조 자체가 연출가에게 복종한다는 것을 말하는 것이 아니"다. 만일 무대미술 창작이 연출가에게 복종해야 한다면 무대미술가는 창작가인 것이 아니라 "연출가의 조종하에 있는

그림 그리는 기계"59)가 될 것이라는 게 그의 우려였다.

　같은 문맥에서 강호는 「성과와 부족점: 영화미술과 무대미술 부문에서」(1962)에서 "영화미술과 무대미술은 어디까지나 작품과 함께 평가되어야 하며 또 그렇게 평가된다"라고 전제한 후 일부 미술가들이 그렇게 생각하지 않는 것을 비판했다. 가령 "작품은 실패했지만 미술은 나무랄 데 없지"라는 말은 유효하지 않다는 것이다. 이런 태도는 그가 보기에 형식주의에 빠져 있는 것이다.60) 강호에 의하면 종합예술은 "매개 요소들의 기계적인 통합이거나 강제적인 집결"인 것이 아니라 "매개 부분들의 창조적 개성과 사상예술적 성과의 유기적인 결합에 의해 이루어지는 고상한 집체성(안쌈블)"의 산물이다.

　그런데 여기서 '고상한 집체성'이란 무엇을 뜻하는가? 이를 확인하려면 무대미술가의 에스끼스(esquisse)에 대한 강호의 인식을 살펴볼 필요가 있다. 그에 따르면 에스끼스를 단순한 초안으로 간주하여 영화나 연극의 전개 과정에서 변형시킬 수 있다고 보는 견해는 그릇된 것이다. 그는 "사실상의 창작과정은 무대적 재현과정에도 계속되는 것이며 창작의 종결은 무대에 세워진 장치물 그것"이라고 보는 견해를 반대했다. 그가 보기에 무대미술가의 에스끼스는 창작화로서 그 자체가 "창작의 정화며 창작의 종결"이다. 에스끼스의 재현 과정(무대설치 과정)을 무시할 수는 없으나 그 재현 과정이라는 것은 창작 과정이 아니며 그 안에서 창작을 발전시킬 수 없다는 게 그의 주장이었다. 그런 의미에서 무대미술은 작곡가가 창작한 악보와 유사한 성격을 갖는 것으로 간주됐다. 강호에 따르면 무대미술가가 재현 과정에 계속 참여하는 것은 집체적 창조성의 의무를 다하는 일일 따름이며 자기 창작의 재현을 구체화하는 일에 해당한다. 이렇게 본다면 종합예술에서 부분들의 '고상한 집체성'은 그 자체 완성된

것들의 순차적인 연결에 해당한다.

> 종합예술이라고 하여 거기에 참가하는 모든 부문의 사업이 동시에
> 시작되고 동시에 끝나는 것은 아니다. 희곡이 제일 먼저 끝나야 하고
> 다음으로는 무대 미술과 작곡이 끝나야 한다. 그래야만이 연출 작업이
> 진행될 수 있고 연기 계획이 설 수 있고 지어는 제작 사업이 추진될
> 수 있다.[61]

이렇게 종합예술을 완성된 것들의 순차적인 결합, 고상한 집체성
으로 보는 견해는 필연적으로 제작 과정에서 개입되는 우연을 배제
하기 마련이다. 강호에 따르면 "재현과정의 우연한 성과에 매여 달
리는" 일은 경험주의의 오류에 빠져 있는 것이다.[62] 이렇듯 우연적
인 계기를 배제함으로써 종합예술은 혼란 상태에 빠지지 않고 예측
가능한 것, 통제 가능한 것이 된다. 또한 종합예술의 발전은 제작과
정상의 상호협력보다는 부분들의 수준을 향상시키는 데서 찾아야
할 것으로 된다. 이 경우 무대미술가에게는 문학가·연출가와 대등한
수준의 창작성이 요구된다. 가령 강호는 공훈예술가 강진의 무대미
술을 "장소설정의 역할만을 노는 것이 아니라 인간의 내면 세계를
심오하게 반영할 수 있는 성격창조의 유력한 수단"으로 격찬했다.

> 따사로운 봄날이나 앞 못 보는 주인공의 마음과도 같이 방안은 차고
> 음울하다. 침대에 누웠던 파벨이 미친 듯이 일어나 카텐을 제끼고 창문을
> 활짝 연다. 한폭의 밝은 햇볕이 방안으로 스며든다. 밖은 화창하다. 꽃가
> 지 하나가 들창 가에서 가늘게 흔들린다. 지금 막 놀라서 날아갔겠지.
> …파벨은 귀를 기울인다. 그러나 새소리는 다시는 들려오지 않는다.[63]

〈붉은 선동원〉의 복선 아주머니 집 장면도 마찬가지 이유에서 긍정된다. 무대를 통한 생활정황의 개성화가 형상적으로 구현되었다는 것이다.

> 무대 중앙에 자리잡은 복선 아주머니의 초라한 집 후면은 그 앞에 서있는 정연한 우물과의 대조에 의하여 생활에 대한 주인공의 태도가 선명하게 부각되고 있으며 들창에서 새여 나오는 희미한 불빛은 주인공의 고독한 생활감정(그것은 그 자신만이 그렇게 생각하고 있는 것이다)이 인상 깊게 반영되고 있다. 그러면서 오른편 중경에 보이는 집과 왼편 원경에 있는 마을로써 주인공 복선 아주머니는 그가 생각하는 것과 같은 고독한 환경에 처해 있는 것이 아니라 협동농장의 모든 사람들 속에 우리 시대의 전진하는 생활적 거류 속에 놓여 있다는 것을 형상적으로 천명하고 있다.[64]

아울러 무대미술가는 무대미술이 그 자체 완성된 것이 될 수 있게끔 처음부터 실현 가능성을 염두에 두고 작업해야 한다고 강호는 주장했다. 즉 그는 미술가들에게 무대공간의 제약성을 고려한 원화의 제작을 요구했다.[65] 이렇게 하나의 완성체로서 에스끼스(원화)들은 유기적으로 결합되어 '고상한 집체성'을 달성한다. 이를테면 예술영화 〈새별〉의 미술은 "매개 장면마다 서정으로 충만된 하나의 화폭으로 되어 오직 한가지 목적에 뭉쳐진 주인공들의 랑만적인 지향을 형성적으로 반영한다"[66]는 식이다.

무대미술에서 '민족적 특성'의 문제

영화 및 무대미술비평가로서 강호가 짊어진 또 하나의 과제는 무대미술에서 민족적 특성을 실현하는 문제였다. 1950~1960년대 북한 문예의 지상과제였던 사회주의 리얼리즘이 '사회주의적 내용과 민족적 형식'을 테제로 삼고 있었던 까닭에 무대미술가 역시 민족적 형식을 자기 예술을 통해 관철해야 했던 것이다. 1958년 자신의 비평에서 이 문제를 처음 다루면서 강호는 당시 북한문예에서 민족적 형식의 모델로 부각된 조선화의 수법을 무대미술이 도입해야 한다고 보았다.

조선화의 선의 강약은 무대 미술을 생동하게 현상하는데 큰 도움을 줄 것이며 조선화의 겸손한 색채는 무대 미술을 우아하게 할 것이며 조선화가 가지는 여백에서의 시적 정서는 무대 미술에 심오한 환따지야를 조성하게 할 것이다.[67]

하지만 강호가 고백했듯 무대미술에서의 민족적 특성에 관한 문제는 "간단히 해결할 수 있는 또 일정한 규범을 정할 수 있는" 문제가 아니었다. 무엇보다 "조선화의 수법을 많은 경우에 기계적으로 인입하면서" 발생한 부작용이 문제였다. 따라서 민족적 특성을 해결하는 일은 "조선화 화법의 직접적인 도입이라는 그 한가지에만 매여 달릴 것"이 아닌 문제로 여겨졌다.[68]

1965년에 발표한 글에서 강호는 무대미술에서 민족적 형식을 두 가지 수준에서 관철해야 한다고 보았다. 하나는 "선명하고 간결한 조선화의 본질적 특성을 창조적으로 계승하는 일"이고, 다른 하나는

"조선화의 필치와 필법을 도입하는 일"이다. 이 가운데 강호(와 다른 무대미술가들)를 괴롭힌 문제는 후자, 즉 조선화의 필치와 필법을 무대미술 자체의 특성과 연결하는 문제였다. 가극 〈춘향전〉과 〈심청전〉의 무대미술에서 조선화의 필치를 과감하게 도입했으나 그것은 무대미술 자체와 어울리지 못했고 "산만하고 복잡하여" 선명하고 간결한 조선화의 본질적 특성을 저해하는 것으로 보였다. 이런 현상은 다른 작품들에서도 두루 나타나는 현상이다.69) 강호는 조선화의 필치를 도입하되 "무대미술의 특성에 알맞게 창조적으로 도입하자"는 식의 다소 절충적인 답변을 내놓았으나70) 그런 방식으로는 무대미술에 민족적 형식을 구현하는 현실적 문제를 해결할 수 없었다. 그래서 얼마 후에 발표한 글에서 강호는 조선화의 미감과 필치를 적용하는 문제를 한쪽으로 밀어놓고 문제의 범위를 확장했다. 그가 보기에 무대미술에 조선화의 필치를 도입하는 식의 묘사 방법적인 문제는 물론 중요하지만 좀 더 중요한 문제는 "민족적 특성이 가져야 할 내적인 특성"이다.71)

강호의 문제제기를 앞서 다룬 '고상한 집체성' 개념으로 접근해보기로 하자. 고상한 집체성의 근본 전제는 그 자체 완성체인 부분들의 유기적 연결이다. 부분과 전체의 차원에서 보자면 민족적 특성은 '외적인 것'과 '내적인 것'이라는 두 가지를 부분으로 갖는다. 지금 우리의 비평용어로 전자를 기표, 후자를 기의라 칭해도 무방할 것이다. 이 두 부분의 결합이 '고상한 집체'를 이루려면 양자 모두 존중될 필요가 있다. 내적인 것이 결핍된 외적인 것은 그 자체로서는 아무런 의미도 없다. "작품은 실패했지만 미술은 나무랄 데 없지"라는 말이 어불성설인 것과 마찬가지 이유에서다. 이런 관점에서 보자면 민족적 형식의 문제를 해결한다면서 외적인 묘사 방법적인 문제, 곧 '조

선화의 필치'만을 강조하는 것은 확실히 문제다. 그것은 지금 우리의 비평용어로 기의를 상실한 기표, '텅 빈 기표'다. 묘사 방법적인 문제에만 치중하여 민족적 특성을 일종의 분위기로서 연출하면 "극적 사건이 전개되는 지대와 장소를 모호하게 만들 수 있으며", 따라서 "생활환경의 진실한 반영이 있을 수 없다"는 것이 강호의 주장이다.

군주 이외에는 입을 수 없었던 홍포를 어사에게 입히거나 궁전 관아 문루 이외의 지붕에는 박을 수 없었던 백토를 춘향의 룡마루에 박고 불교의 사원과 직접적으로 관련되어 있는 석등을 춘향의 정원에 세운다고 하여 주인공들의 위풍이 올라가고 생활의 문화성이 높아진다고 생각하는 것은 봉건사회의 계급적 제약성에 대한 고려와 문화의 높이에 대한 비속한 해석에서 온 것이다. 이러한 경향들이 무대미술의 민족적 특성에 대한 음의로의 지장으로 되고 있다.[72]

그 내적인 특성에 대해 연구하지 않으면서 언제나 상식적으로 처리하는 일, 그 결과를 강호는 '도식'이라 지칭했다. "적지 않은 경우에 단청의 무늬는 도식을 범하고 있으며 그 색채는 화려하다 나머지 천박하게 되고 있다"[73]는 식이다. 이러한 도식에 빠지지 않으려면 미술가들은 인민의 생활 속으로 한발 더 들어가야 한다는 것이 그의 진단이었다. 그러면 미술가는 거기서 "우리에게 고유한 것, 전통적으로 물려 받았으며 그것을 오늘의 감정에 알맞게 보다 발전화시키고 풍만화시킨 고유한 특성이 있음을 발견할 수 있을 것"이다. 무대미술가는 그 고유한 특성을 포착하고 작품에 구현해야 한다고 강호는 주장했다. 이런 관점에서 보면 "오늘날 우리들이 가지고 있는 민족적 특성"이란 "오늘에 와서 우연히 생겼거나 일시에 나타난 것

이 아니다".74) 여기서 우리는 앞서 확인한바, 우연적·일시적인 것에 대한 강호의 강한 거부를 재확인할 수 있다. 어떤 의미에서 보면 예술가, 그리고 비평가로서 강호에게 예술의 중요한 과제는 우연적·일시적인 것으로 보이는 것들에 내재된 총체적 질서를 찾거나 아니면 그에 필연적·유기적 질서를 부여하는 일이었다고 볼 수 있다. 그 유기적 질서 속에서 부분들은 제 나름의 존재 의의와 자체 완결성을 지니며 서로 연결되어 상위의 전체를 구성할 것이다.

에필로그: 강호에 대한 평가

'고상한 집체성'으로 대표되는 강호의 영화·무대미술론은 북한문예에 적지 않은 파장을 불러일으켰다. 특히 "하나의 화면이 극히 짧은 시간 밖에 가지지 못한다"는 영화의 매체적 특성을 염두에 두고 그가 제안한 '형상의 선명성', '장면의 집약화', '함축' 등은 훗날 북한문예 전반이 관철시켜야 할 도그마로 격상되었다. 예컨대 김정일은 훗날 조선화의 화법을 '함축과 집중의 원리'로 규정하여 이것을 문예일반에 요구되는 민족적 형식으로 격상시켰다. 그에 의하면 "선명하고 간결하고 섬세한 조선화화법의 기본특징은 함축하고 집중하는 것"이다.75) 이러한 주장은 1960년대 강호의 주장과 판박이처럼 닮아 있다. 1960년대 무대 및 영화미술가들에게 집약과 함축을 요구할 때 강호는 자신의 그 요구가 훗날 조선화 화법의 본질적 특성을 규정하는 데 동원될 것을 예상했을까?

반면 제 나름의 존재 의의와 자체 완결성을 갖는 부분들이 유기적으로 연결되어 상위의 전체를 구성한다는 강호의 입장은 곧장 비판의 대상이 되었다. 특히 무대미술가의 창작화는 그 자체 "창작의

정화며 창작의 종결"이라는 강호의 견해는 1960년대 중반 격렬한 미판에 직면했다.76) 이글테면 송영일은 1964년에 발표한 글에서 "무대미술의 온갖 예술적 평가를 무대 창작화에서 결론지으려는 리론과 견해에 의연히 동의하지 않는다"면서 창작화는 최종 평가의 기준일 수 없다고 주장했다. 그가 보기에 "전체적인 연극 속에서 무대미술이 어떻게 능동적인 역할을 하고 있는가 하는 창조적 결과를 가지고서야 정확히 그리고 최종적으로 평가할 수 있기" 때문이다. 이런 관점에서 보자면 중요한 것은 호상 작용(의존, 제약, 작용), 즉 "호상 계속되는 련계"다.77) 그런가 하면 안영일은 강호가 무대미술을 담당한 연극 〈불타는 서울〉을 비판하면서 그 연극미술이 예술적 통일성과 짜임새를 구현하지 못하여 연극의 '전일적인 형상'에 도움을 주지 못했다고 혹평했다. 그 무대에서 "생활이 흐르지 않고 토막토막 갈라지게 되었다"는 것이다.78)

실제로 1970년대 초반 북한의 무대미술가들은 '흐름식 입체무대'라는 것을 내놓게 된다. 1971년 혁명가극 〈피바다〉에 처음 등장한 흐름식 입체무대는 흔히 5대 혁명가극으로 거론되는 〈피바다〉(1971), 〈당의 참된 딸〉(1971), 〈꽃파는 처녀〉(1972), 〈밀림아 이야기하라〉(1972), 〈금강산의 노래〉(1973), 〈한 자위단원의 운명〉(1974) 무대미술에 적용되었고 1978년 혁명연극 〈성황당〉의 무대미술에 적용된 이후 가극뿐만 아니라 연극에도 확대 적용되었다. 흐름식 입체무대는 극발전에 따라 장치와 배경을 끊임없이 변화시키는 무대를 지칭한다. 그것은 공연의 막이나 장을 연속적 선상으로 유도하며 이야기 전개의 흐름을 연결해나가는 무대다. 북한비평가 방금철에 따르면 흐름식입체무대미술은 "현실세계로부터 환상세계를 끊임없이 이어주면서 인물의 심리정서세계를 다면적으로 드러내" 보이는 데 유효

하다. 예컨대 가극 〈피바다〉에서 "어머니가 감옥에서 나와 소발구를 타고 가는 장면"에서 흐름식입체무대미술 형상은 "〈일편단심 붉은 마음 간직합니다〉의 노래선률속에 붉은 노을이 펼쳐지도록 하고 산등성이와 갈대숲 설레이는 강가로 화폭들을 런이어 전환시킴으로써" 혁명을 끝까지 하려는 주인공의 내면세계를 뚜렷이 보여주는 능동적인 역할을 수행한다는 것이다.[79] 김정일의 밖어을 인용하며 흐름식 입체무대의 가장 큰 특성은 "극 흐름을 중단함이 없이 지속시킬수 있으며 짧은 시간에 많은 내용을 보여 줄 수 있다"는 점이다.

흐름식 입체무대로 대표되는 세계에서 중요한 것은 부분의 자체 완결성이라기보다는 관객의 몰입을 극대화하는 무대의 전반적인 효과다. 거기서 부분, 개개 장면의 독자적인 의의는 더 이상 존중되지 않을 것이다. 이런 관점에서 본다면 그 자체 완결된 부분들의 결합을 통해 통일성을 얻는 강호의 접근은 적어도 그가 활발히 비평활동을 전개하던 1960년대 중반까지는 어느 정도의 호소력을 발휘했으나 1970년대 초반에 연속적인 흐름 속에서 부분들의 독자성·개성을 지워나가는 접근에 자리를 내주고 물러나게 됐다고 해야 한다. 그런 의미에서 그의 사실상 마지막 문예비평텍스트의 제목이 「창조적 개성의 다양한 발양」(1967)이었다는 점은 아주 의미심장하다.

1967년 이후 강호는 어떤 삶을 살았을까? 1967년 당시 강호의 나이는 59살, 이후 60대에 접어든 강호는 현역 비평가로서의 활동을 중단하고 무대미술가로서의 활동에 주력했다. 1970년대 말까지 조선인민군 2.8예술영화촬영소에서 책임미술가로 일했다.[80]는 기록이 있는 것으로 보아 거의 70살까지는 현역미술기로 활동한 것으로 보인다. 그는 생의 말기에 영화 및 무대미술 창작에 보탬이 될 전 10권의 참고집을 구상했다. 『해방 전 우리 나라 살림집과 생활양식』

(1980), 『해방 전 우리 나라 옷양식』(1981)이 그것이다. 두 권의 참고집은 노년의 강호가 아직도 부분과 부분을 연결하여 전체를 얻는 방식에 골몰하고 있었다는 것을 보여준다. 살림집과 옷 양식에 대한 연구는 곧장 무대미술의 내용(내적인 것)과 형식(외적인 것)의 유기적인 일치를 위한 토대가 되기 때문이다. 하지만 전 10권으로 구상했던 참고집은 결국 미완의 기획으로 남았다. 그가 1984년 7월 노환으로 사망했기 때문이다.[81] 그때 그의 나이는 76세였다.

[강호 저작 목록]

시기	제목	출처	비고
1931	「노농인층을 위하야 소형화를 제작하라」	『조선일보』, 1931년 1월 27일	인터뷰
1933	「제작상영활동과 조직활동을 위하야」	『조선일보』, 1933년 1월 2일	
1933	「조선영화운동의 신방침」	『조선중앙일보』, 1933년 4월 7일~17일	8회 연재
1957	「카프시기의 미술활동」	『조선미술』, 1957년 4호	좌담
1957	「카프 미술부의 조직과 활동」	『조선미술』, 1957년 5호	
1958	「정하보에 대한 몇가지 회상: 30년대 초기의 카프미술활동을 중심으로」	『조선미술』, 1958년 1호	
1958	「무대미술의 질적 제고를 위하여」	『조선미술』, 1958년 2호	
1958	「영화미술에 나타나고 있는 몇 가지 결함에 대하여」	『조선미술』, 1958년 5호	
1958	「무대미술에서 민족적 특성을 살리기 위하여」	『조선미술』, 1958년 6호	
1958	「카프미술의 10년」	『조선미술』, 1958년 8호	
1958	「불타는 의욕과 만만한 자신」	『조선미술』, 1958년 9호	결의
1958	「아끼모브를 둘러싸고: 무대미술가들의 좌담회」	『조선미술』, 1958년 9호	좌담
1959	「웽그리야 회화 복제품 전람회를 보고」	『조선미술』, 1959년 6호	
1959	「무대미술의 초보」 (1)~(5)	『조선미술』, 1959년 6~10호	5회 연재
1960	「서울에 있는 김형에게 보내는 편지」	『조선미술』, 1960년 12호	
1962	「생활적 분위기와 환경 창조」	『조선영화』, 1962년 4호	
1962	「영화 미술에서의 조형적 처리」	『조선영화』, 1962년 5호	
1962	「성과와 부족점: 영화미술과 무대미술 부문에서」	『조선미술』, 1962년 5호	

시기	제목	출처	비고
1962	「우리나라에서의 사회주의적 사실주의 연극의 발생발전(1): 카프 연극에서의 풍자연극을 중심으로」	『조선예술』, 1962년 5호	
1962	「카프 시기 영화들의 주제 사상과 인물형상」	『조선영화』, 1962년 6호	
1962	「라운규의 연출 수법과 그의 특성」	『조선영화』, 1962년 8호	
1962	「공훈예술가 강진 동무」	『조선미술』, 1962년 12호	
1963	「무대미술에서 형상적인 것과 설명적인 것」	『조선미술』, 1963년 2호	
1963	「그가 제기한 요구성: 연출가 라운규의 배우 외의 직업」	『조선영화』, 1963년 6호	
1963	「〈아리랑〉 전 시기의 라운규와 그의 동료들」	『조선영화』, 1963년 7호	
1963	「〈아리랑〉의 준비와 그의 제작」	『조선영화』, 1963년 8호	
1963	「〈뿔 빠진 황소〉와 김태진」	『조선영화』, 1963년 11호	
1964	「활발한 창작과 새로운 시도: 영화 및 무대미술 작품들을 중심으로」	『조선미술』, 1964년 2호	
1964	「배우와 소도구」	『조선예술』, 1964년 5호	
1964	「라운규의 연극활동」	『조선예술』, 1964년 6호	
1964	「정하보와 그의 무대미술」	『조선예술』, 1964년 8호	
1965	「새로운 전진: 영화 및 무대 미술 작품을 보고」	『조선미술』, 1965년 2호	
1965	「당의 품속에서 20년 간」	『조선미술』, 1965년 9호	
1965	「두 가지 의견: 무대미술의 형상성 제고」	『조선미술』, 1965년 11~12호	
1966	「분장과 성격창조」	『조선예술』, 1966년 3호	
1966	「무대 및 영화미술에서 생활문화의 반영: 민족적 특성 문제를 두고」	『조선미술』, 1966년 8호	
1967	「창조적 개성의 다양한 발양: 1966년도 영화미술에서」	『조선미술』, 1967년 5호	

1) 강호, 「勞農인슝 뒤이아 小型畵를 제자하라 주서 영화계의 새로운 감독, 청복키노의 감독 강호씨」, 『조선일보』, 1931년 1월 27일.

2) 위의 글.

3) 강호에 대한 선행연구로는 카프 영화감독으로서 식민지 시기 강호의 활동에 주목한 이장열·이성철의 연구가 있다. 그 밖에 식민지 조선에서 미술가로서 강호의 행적을 살핀 최열, 영화가로서 강호의 행적을 살핀 이효인의 연구가 있다. 그 밖에 리재현·소희조 등 북한 평론가들이 작성한 자료들이 있다. 이장열, 「연극영화인 강호의 삶과 문예정치활동 연구」, 『동북아연구』 제11집, 2006; 이성철, 「일제강점기의 조선영화: 1920~1930년대 경남지역 강호 감독의 활동을 중심으로」, 『지역사회학』 제16권 제3호, 2015; 최열, 『한국근대미술의 역사: 1800~1945』, 열화당, 1998; 이효인, 『한국영화역사강의 1』, 이론과실천사, 1992.

4) 「공산당 3사건 동시종예」, 『동아일보』, 1933년 8월 16일.

5) 이장열은 강호가 경행학교와 창신학교에서 수학했을 것으로 추정한다. 이장열, 「연극영화인 강호의 삶과 문예정치활동 연구」, 『동북아연구』 제11집, 2006, 144쪽.

6) 강호 자신의 증언에 따르면 1927년에 카프 미술부에는 김복진과 강호 두 사람이 속해 있었고 1929년에 이상춘·이상대, 1930년대에 추민·이주홍·이갑기 등이 카프에 가담했다. 처음에 김복진이 맡았던 카프 미술부 책임자는 이후 정하보·박진명·강호로 이어졌다. 카프 해산 시기 미술부 책임자는 강호였다. 「좌담: 카프 시기의 미술활동」, 『조선미술』, 1957년 4호, 7쪽. 이 좌담회는 1957년 6월 10일 조선미술가동맹 중앙위원회 주최로 열렸다. 이 좌담회에는 박팔양(작가동맹부위원장), 정관철(미술가동맹위원장), 길진섭(미술가동맹부위원장), 신고송(국립극장총장), 박석정(조선예술사주필), 추민(씨나리오창작사주필) 외에 강호·기웅·김일영·리국전·박승구·박세영·박문원·송영 등이 참석했다.

7) 이것은 강호 자신의 증언이다. 그에 따르면 이 전시에는 정하보의 작품 〈공판〉(50호), 리상대 〈레닌상〉, 리상춘 〈꼬쓰딸〉, 리주홍의 만화 몇 점과 자신이 그린 포스터-만화 수 점을 전시했는데 모두 선동적인 그림들이었다. 「좌담: 카프 시기의 미술활동」, 『조선미술』, 1957년 제4호, 7쪽.

8) VY生, 「영화 10년의 회고 제2기」, 『동아일보』, 1931년 7월 29일.

9) 「메익업에 분망, 〈지하촌〉의 연습」, 『조선일보』, 1931년 1월 6일.

10) 「영화제작단체 청복키노 창립, 1회 작품 준비 중」, 『동아일보』, 1930년 11월 30일.

11) 「청복키노 작품 지하촌 촬영」, 『동아일보』, 1931년 1월 21일.

12) 추민·윤기정·박완식·성백수 외, 『영화써클원수첩』, 북조선직업총동맹 군중문화부, 1949, 52쪽.

13) 강호, 「조선영화운동의 신방침: 우리들의 금후활동을 위하야(3)」, 『조선중앙일보』, 1933년 4월 9일.

14) 강호, 「카프 시기 영화들의 주제 사상과 인물형상」, 『조선영화』, 1962년 제6호.

15) 이 텍스트의 저자들은 서울키노(김유영, 석일량, 추적양-추민)와 청복키노(강호, 림화, 박완식, 리규설)를 식민지 진보영화의 두 가지 흐름으로 간주한다. 추민·윤기정·박완식 외, 『영화써클원수첩』, 북조선직업총동맹 군중문화부, 1949, 51쪽.

16) 추민·윤기정·박완식·성백수 외, 『영화써클원수첩』, 북조선직업총동맹 군중문화부, 1949, 52쪽.

17) 「공산당 3사건 동시종예」, 『동아일보』, 1933년 8월 16일.

18) 소희조, 「강호와 그의 창작활동」, 『조선영화』, 1997년 제3호, 56쪽.

19) 「프로레 극단 신건설 결성」, 『동아일보』, 1932년 8월 7일.

20) 강호·추민·김일영 등의 증언에 따르면 광고미술사에서 활동한 이들로 추민·김일영·박진명·이상춘·강호 등이 있다. 당시 정현웅이 경영하던 '흑계사'도 광고미술사에 통합되었다. 광고미술사에서는 무대미술 외에 삽화, 장정, 광고 장식 등을 하면서 공부도 하고 무대미술전람회를 도모하기도 했으나

1937년 광고미술사 전원이 '전주사건'에 관련되어 헤어졌다. 「좌담: 카프 시기의 미술활동」, 『조선미술』, 1957년 제4호, 12쪽.

21) 강호, 「정하보에 대한 몇가지 회상: 30년대 초기의 카프 미술 활동을 중심으로」(1957년 10월 26일), 『조선미술』, 1958년 제1호, 7쪽.

22) 최열, 『한국근대미술의 역사: 한국미술사 사전 1800~1945』, 열화당, 1998, 531쪽.

23) 강호, 「제작상영활동과 조직활동을 위하야」, 『조선일보』, 1933년 1월 2일.

24) 『조선중앙일보』에 실린 이 글의 원문은 인쇄상태가 최악이어서 읽기가 쉽지 않다. 최근 출판된 『조선영화란 하(何)오』(창비, 2016)에 이 글의 전문이 실려 있다. 이 글을 쓸 때 많은 도움을 받았다. '근대영화비평의 역사'를 부제로 삼은 이 책에는 나운규·윤기정·임화·김유영 등의 비평문이 적절한 논평과 더불어 실려 있다

25) 강호, 「조선영화운동의 신방침: 우리들의 금후활동을 위하야(6)」, 『조선중앙일보』, 1933년 4월 15일.

26) 최열, 『한국현대미술의 역사: 한국미술사 사전 1945~1961』, 열화당, 2006, 81~82쪽.

27) 리재현, 『조선력대미술가편람』(증보판), 문학예술종합출판사, 1999, 260쪽.

28) 강호의 월북 시기를 1946년 7월로 기록한 리재현의 서술은 강호의 다음과 같은 회고로 미루어볼 때 정확하다고 간주할 수 있다. "해방 후 형과의 상봉에서 더욱 인상깊었던 것은 1946년 5월 내가 입북하기 얼마 전에 명동 다방에서 만났을 때였소."(강호, 「서울에 있는 김형에게 보내는 편지」, 『조선미술』, 1960년 제12호, 19쪽)

29) 리재현, 『조선력대미술가편람』(증보판), 문학예술종합출판사, 1999, 260~261쪽.

30) 1957년 초까지는 조선미술가동맹 무대미술분과위원장을 맡고 있었던 것으로 보인다. 『조선미술』 1957년 제2호(52쪽)에는 조선미술가동맹 중앙위원회 22차 상무위원회의 결정사항을 전하고 있는데 이에 따르면 무대미술분과위원장인 강호를 사업상 필요에 의하여 위원장의 직임에서 해임하고 다음과 같이 분과조직을 개편했다. 위원장: 김일영, 위원: 박용달, 유동일.

31) 이 작품이 처음 제작될 당시의 제목은 〈조국의 고지〉이다. 강호는 이 작품으로 1958년 공화국창건 10주년 기념 국가미술전람회 무대미술 분야에 입상했다. 「공화국 창건 10주년 기념 국가 미술 전람회 입상자들」, 『조선미술』, 1958년 제10호, 24쪽.

32) 리재현, 『조선력대미술가편람』(증보판), 문학예술종합출판사, 1999, 260~261쪽.

33) 정현웅, 「서적 출판 미술의 질을 제고하자: 몇 개 대중도서의 장정 및 삽화를 보고」, 『조선미술』, 1961년 제1호, 16쪽.

34) 소희조, 「강호와 그의 창작활동」, 『조선영화』, 1997년 제3호, 56쪽.

35) 『조선미술』 1958년 제6호(45쪽)에는 조선미술가동맹 중앙위원회 29차 상무위원회의 결정사항을 전하고 있는데 이에 따르면 강호는 이 해에 7명에서 11명으로 증원된 동맹 평론분과 위원에 선출됐다. 당시 강호와 함께 평론분과 위원에 선출된 인사는 리능종·오성삼, 그리고 곽흥모였다.

36) 강호, 「라운규의 연출 수법과 그의 특성」, 『조선영화』, 1962년 8호; 강호, 「그가 제기한 요구성: 연출가 라운규의 배우 외의 직업」, 『조선영화』, 1963년 제6호; 강호, 「〈아리랑〉 전 시기의 라운규와 그의 동료들」, 『조선영화』, 1963년 제7호; 강호, 「〈아리랑〉의 준비와 그의 제작」, 『조선영화』, 1963년 제8호; 강호, 「〈불 빠진 황소〉와 김태진」, 『조선영화』, 1963년 제11호; 강호, 「라운규의 연극활동」, 『조선예술』, 1964년 제6호. 한상언에 따르면 1960년대 북한문예에서 나운규가 중시된 것은 종파투쟁 과정에서 숙청되거나 비판받은 영화인들(임화·주인규·김유영·서광제 등)의 공백을 메우려는 차원에서 진행되었다. 이에 따라 나운규의 영화활동은 북한영화의 전통이 되었고 나운규는 카프와 동류의 신경향파 작가로 격상되었다는 것이다. 한상언, 「북한영화의 탄생과 주인규」, 『영화연구』 37호, 2008, 402~403쪽 참조. 그렇다면 1960년대 강호의 나운규 회고는 이러한 역사화 작업의 실천으로 이해할 수도 있다.

37) 강호, 「카프 미술부의 조직과 활동」, 『조선미술』, 1957년 제5호, 10쪽.

38) 이 글에서 강호는 임화를 반역자 임화로 칭한다. 임화는 1953년 김남천·이태준 등과 더불어 북한 문예에서 축출되있다. 마찬가지로 이미 구이가 된 김유영·서광제 등 과거 카프 영화부 핵심인사들 역시 1952년부터 시작된 종파투쟁 과정에서 배제되었다. 한상언, 「북한영화의 탄생과 주인규」, 『영화연구』 37호, 2008, 401쪽.

39) 강호, 「카프 미술부의 조직과 활동」, 『조선미술』, 1957년 제5호, 10쪽.

40) 위의 글, 11쪽.

41) 위의 글, 12쪽.

42) 위의 글, 12쪽.

43) 강호, 「정하보에 대한 몇가지 회상: 30년대 초기의 카프 미술 활동을 중심으로」(1957년 10월 26일), 『조선미술』, 1958년 제1호, 7쪽.

44) 강호, 「카프 시기 영화들의 주제 사상과 인물형상」, 『조선영화』, 1962년 제6호, 41쪽.

45) 위의 글, 42쪽.

46) 위의 글, 43쪽.

47) 강호, 「우리나라에서의 사회주의적 사실주의 연극의 발생발전(1): 카프 연극에서의 풍자연극을 중심으로」, 『조선예술』, 1962년 제5호, 16쪽.

48) 위의 글, 16쪽.

49) 「아끼모브를 둘러싸고: 무대 미술가들의 좌담회」, 『조선미술』, 1958년 9호, 18쪽. 1958년 7월 14일 소련문화대표단의 일원으로 북한을 방문한 소련 무대미술가 느·아끼모브와 연극평론가 유·말라쇼브가 참석한 친선 좌담회가 열렸다. 이 좌담회에는 오택경(미술가동맹 부위원장), 김일영(무대 및 영화미술 분과 위원장)과 강진·강호·고남선·고동배·김관식·김린권·김상옥·김재진·류동일·리선영·박용달·서정범·안동학·정영식·조세환·채남인·최태복이 참석했다.

50) 강호에 따르면 정하보는 단성사에서 열린 최승희 귀국공연의 무대미술을 담당하기도 했다. "최승희 여사의 공연을 카프 미술가들이 협조하기로 결정되여 그것이 정하보 동무에게 책임지워졌을 때 그는 무대장치와 의상은 물론 조명기 조종까지도 감당하고 나섰다"는 것이다. 강호, 「정하보에 대한 몇가지 회상: 30년대 초기의 카프 미술 활동을 중심으로」(1957년 10월 26일), 『조선미술』, 1958년 제1호, 7쪽.

51) 강호, 「정하보와 그의 무대미술」, 『조선예술』, 1964년 제8호, 42쪽.

52) 「항일무장투쟁시기에 이룩된 혁명적문학예술전통은 우리 당 문예정책의 력사적 뿌리」, 『조선예술』, 1971년 제8/9호, 22쪽.

53) 강호, 「영화미술에 나타나고 있는 몇 가지 결함에 대하여」, 『조선영화』, 1958년 제5호, 9쪽.

54) 위의 글, 9쪽.

55) 강호, 「생활적 분위기와 환경 창조: 영화 〈분계선 마을에서〉의 미술을 중심으로」, 『조선영화』, 1962년 제4호, 30~31쪽.

56) 강호, 「영화 미술에서의 조형적 처리」, 『조선영화』, 1962년 제5호, 39쪽.

57) 강호, 「성과와 부족점: 영화미술과 무대미술 부문에서」, 『조선미술』, 1962년 제5호, 12쪽.

58) 강호, 「영화 미술에서의 조형적 처리」, 『조선영화』, 1962년 제5호, 43쪽.

59) 강호, 「무대미술의 질적 제고를 위하여」, 『조선미술』, 1958년 제2호, 48쪽.

60) 강호, 「성과와 부족점: 영화미술과 무대미술 부문에서」, 『조선미술』, 1962년 제5호, 12쪽.

61) 위의 글, 13쪽.

62) 위의 글, 13쪽.

63) 강호, 「공훈예술가 강진 동무」, 『조선미술』, 1962년 제12호, 18쪽.

64) 강호, 「새로운 전진: 영화 및 무대 미술 작품을 보고」, 『조선미술』, 1965년 제2호, 22쪽.

65) 위의 글, 23쪽.

66) 강호, 「창조적 개성의 다양한 발양: 1966년도 영화미술에서」, 『조선미술』, 1967년 제5호, 30쪽.

67) 강호, 「무대미술에서 민족적 특성을 살리기 위하여」, 『조선미술』, 1958년 제6호, 10쪽.

68) 위의 글, 12쪽.

69) 강호, 「두 가지 의견: 무대미술의 형상성 제고」, 『조선미술』, 1965년 제11/12호, 21쪽.

70) 위의 글, 22쪽.

71) 강호, 「무대 및 영화 미술에서 생활 문화의 반영」, 『조선미술』, 1966년 제8호, 7쪽.

72) 위의 글, 6쪽.

73) 위의 글, 6쪽.

74) 위의 글, 5쪽.

75) 김정일, 『김정일미술론』, 조선노동당출판사, 1992, 98~99쪽.

76) 이런 유형의 비판은 이미 1958년 박태영이 제기한 바 있다. 그는 무대미술의 독자성을 주장하는 경향(강호)을 비판하면서 그러한 경향이 "무대미술이 종합예술 속에서의 자기의 비중을 량적으로 과장하여 위치 관계를 바꿔 놓음으로써 독자성을 발휘하여 개성을 시위하려는 것 같이 느껴진다"고 썼다. 그는 그러한 경향에서 "미술가의 정당한 의욕이 아니라 공명주의가 엿보이게 되며 예술성이 아니라 비속성을 느끼게 된다"고 비판했다. 박태영, 「또다시 문외한의 변: 무대미술과 관련하여」, 『조선미술』, 1958년 제6호, 13쪽.

77) 송영일, 「미술가의 창작: 사상적 지향」, 『조선예술』, 1964년 제5호, 22~23쪽.

78) 안영일, 「주제의 천명과 연출」, 『조선예술』, 1966년 제1호, 23쪽.

79) 방금철, 「인물의 성격발전에 따르는 흐름식립체무대미술형상」, 『조선예술』, 2002년 제5호.

80) 소희조, 「강호와 그의 창작활동」, 『조선영화』, 1997년 제3호, 56쪽.

81) 위의 글, 56쪽.

9. 예술이 추구하는 변증법적 통일

: 박문원(朴文遠)의 미술비평과 미술사

「독자들에게 알리는 신간 안내」, 『조선미술』, 1957년 4호, 19쪽.

조선미술가동맹 중앙위원회 기관지 『조선미술』 1957년 4호에는 매우 흥미로운 광고가 실려 있다. 김용준·한상진·김창석 등이 필자로 참여한 『미술평론집』(조선미술사, 1957), 이쾌대·정종여 등이 필자로 참여한 『미술써클원수첩』(조선미술사, 1957)은 아직 우리 학계에 잘 알려져 있지 않기에 미술사가들의 눈길을 사로잡기에 충분한 텍스트들이다. 하지만 그 못지않게 광고란에서 내 눈길을 끈 것은 『소묘교과서』(조선미술사, 1957)이다. A. 쏠로비예브, E. 알렉씨예쁘 등 소련의 미술이론가들이 집필한 소묘교과서를 박문원(朴文遠 1920~1973)이 번역했다.

과거 식민지 시대 미술계에서 러시아어 텍스트를 번역할 수 있는 역량을 갖춘 논자는 찾기가 쉽지 않다. 사정은 소련과 왕성하게 교류했던 1950년대 북한미술계도 마찬가지여서 1959년 경 소련에 유학해 1958년 레핀미술대학 이론학부를 졸업한 김재홍 등이 귀국하기 이전[1] 러시아어 텍스트를 번역할 수 있는 미술계 유력 인사는 손에 꼽을 정도다. 위에서 확인한『미술평론집』(1957)의 필자들인 심장석과 박문원 정도를 떠올릴 수 있을 따름이다. 그 가운데 박문원의 러시아어 텍스트 번역활동은 유난히 두드러진다. 이하에서 확인하겠지만 박문원은 월북 이전인 1948년 E. 우시에비치의 글「레닌과 문학」을 우리말로 번역하는 것으로 러시아어 텍스트 번역작업을 시작했다. 1948년 당시 그의 나이는 고작 28살이었다. 물론 그의 역량은 단순한 번역가 그 이상이었다. 그는 해방공간 서울에서 가장 활발히 활동했던 좌파 문예이론가 가운데 하나였고 월북한 이후에는 북한미술계의 중심에서 중요 텍스트들을 발표한 유력 비평가·미술사가였다. 그런가 하면 박문원은 이희승 시집『박꽃』(백양당, 1947), 유진오 시집『창』(정음사, 1948), 설정식 시집『제신의 분노』(신학사, 1948)의 장정을 맡았던 장정가였고,[2] 유화〈김책제철소 복구〉(1955),〈삶을 찾아서〉(1957) 등 북한미술계에서 화제가 됐던 작품들을 제작한 유명 화가이기도 했다.

우리 학계에서 박문원에 대한 연구는 아직 충분하다고는 말할 수 없는 상태다. 박문원에 대한 선행 연구로는 우선 최열의 연구가 중요하다. 그는 거의 망각된 존재였던 박문원을 발굴하여 학계에 소개했을 뿐만 아니라 해방공간 박문원이 발표한 텍스트들을 세세히 검토하여 이 시기 좌파 미술운동의 틀에서 박문원이 차지하는 위치와 위상을 확인하는 성과를 거뒀다.[3] 또 해방공간에서 좌파미술의 동

향을 검토하면서 박문원의 텍스트와 활동상을 비판적으로 언급한 홍선표의 연구, 박태원의 아들로서 소가의 입상에서 박문원의 생애를 기록한 박재영의 텍스트들도 참고할 만한 선행 연구자료다. 그런가 하면 월북 이후 박문원의 활동상에 대해서는 북한미술비평가인 리재현의 서술을 기초자료로 활용할 수 있다.[4] 이 장에서는 이상의 선행 연구를 참조하여 해방공간, 그리고 1950~1960년대 북한미술계의 문맥 속에서 박문원의 활동상을 현재 가능한 선에서 조명·복구하면서, 그가 발표한 텍스트 분석을 통해 그의 미술비평, 미술사관의 개요와 양상, 변화 과정을 살필 것이다.

해방기에 등장한 신예비평가
: '병든 장미'와 사회주의 리얼리즘

1920년 서울태생인 박문원은 해방기에 미술계에 등장했다. 그는 1942년 연희전문학교를 졸업하고 일본 동북제대(東北帝大) 미학과에 입학했으나 일제의 학병제 요구를 거부하고 고초를 치르다 해방 후 귀국하여 1946년 6월 경성대(서울대) 철학과(미학전공)를 졸업했다.[5]

20대에 불과했지만 해방공간에서 그는 좌파의 편에서 삽화가·장정가·비평가·번역가·조직가로서 광범위한 활동을 전개했다. 북한 측 기록에 의하면 이 시기에 박문원은 남로당 서울시 문화부 총무과장, 남조선문화단체총련맹 조직부부장, 남조선미술가동맹 서기장으로 활동했다.[6] 최열은 해방기 박문원을 미군정기 미술운동의 주류를 이룬 '프로미맹-조선미맹-미술가동맹-미맹'에 몸담으면서 가장 진보성이 짙고 뚜렷한 미학과 창작 방법론을 내세운 논자로 평가한 바 있다. 이 시기에 박문원은 여러 지면에 상당히 많은 글을 발표하

면서 비평가·이론가로서 두각을 나타냈다.[7]

박문원 학적부(서울대학교 철학과 미학전공: 박재영 제공)

1938년 연희전문 입학시험 합격자 명단(『동아일보』,
1938년 4월 3일). 박문원·윤동주·백인준 등의 이름이
보인다.

박문원이 1945년 12월 『인민』에 발표한 「조선미술의 당면과제」는
해방기에 발표한 그의 첫 번째 미술비평텍스트다. 이 글은 "혼동과
투쟁 속에서 모든 건국사업이 이행되고 있는 이때 자주적인 조선미
술의 참다운 건설이 어떠한 궤도위를 굴너가며 이루어져야 옳으
냐"[8] 하는 문제제기로 시작한다. 그의 진단에 의하면 해방 후 조선미
술건설에 나선 대부분의 미술가들은 착취계급과 비착취계급 사이에
끼여 당황하고 있다. 당시의 박문원이 보기에 그들의 가슴속에는
'두 종류의 혼'이 살고 있다. 이것은 조선 미술이 처한 식민지로서의
운명과 관계가 있다. 즉, 식민지 상황에서 조선의 양화는 불가피하게
일본의 양화를 실어왔고 그 일본의 양화는 黒田淸輝(구로타 세이키)
가 불란서에서 가져온 인상파였다. 그리고 그 인상파란 것은 "중·소
뿌르죠아 이데올로기와 감정의 반영이요 뿌르죠아지의 시민생활가

요인 동시에 사회적으로 탈락하여가는 중·소 뿌르죠아지의 쇠퇴적 세성우를 내쏘한 비눌"이있다는 깃이다.9) 따라시 빅문원이 보기에 조선의 양화는 '병든 장미'에 지나지 않는 것이 되었다. 또 그나마 아카데미즘에 반대하면서 조선적인 것을 추구해 온 화가들이 보여준 것이라고는 "단기꼬랑이를 단 시골처녀와 모든 봉건적 잔재들"에 불과했다는 것이 그의 판단이었다.10) 그것은 박문원이 보기에 '회고주의, 배타주의'에 지나지 않는 것으로 참다운 민족미술건설의 장애물에 해당한다. 그것은 "외국의 진보적인 문화에 대항한다는 나머지 문화적으로 빈궁한것을 내어놓는 일"11)에 지나지 않는다는 것이다. 이러한 생각은 해방 초기 박문원의 다른 글에서도 나타난다. 예컨대 1946년 『신천지』에 기고한 글에서 박문원은 자주적인 조선미술의 건설을 저해하는 요소로 크게 두 가지를 거론했다. 하나는 봉건사상과 손을 꽉 잡고 호도하는 국수주의·상투문화이고, 다른 하나는 자본주의 사회가 빚어준 퇴폐문화다.12)

그렇다면 이러한 장애를 극복할 새로운 미술이란 무엇인가. 그 대답으로 박문원은 '내용에 있어서 사회주의적 형식에 있어서 민족적인' 미술을 요청했다. 주지하다시피 '내용에 있어서 사회주의적 형식에 있어서 민족적인' 예술은 사회주의 리얼리즘의 널리 알려진 테제다. 그것을 박문원은 "사적 유물론의 방법으로 현실을 그리어내는 프롤레타리아 리얼리즘"이라 지칭했다. 더 나아가 그는 "자본주의사회의 제모순을 폭로시키고 노동계급을 위하야 투쟁하야오는 만국프롤레타리아미술"에게서 많은 것을 배워야 한다고 주장했다. 그것은 "세계미술사의 새로운 페이지를 제치고 있는 프롤레타리아 조국 쏘베트 露西亞(러시아)미술을 공부하는 일"에서 시작한다는 게 그의 주장이었다.13)

이렇듯 박문원이 발표한 초기 비평텍스트들은 소비에트미술-사회주의 리얼리즘에 대한 경도가 매우 두드러진다. 이 시기 그에게는 사회주의 리얼리즘(프롤레타리아 리얼리즘)이야말로 부르주아 문화와 국수주의를 극복하고 새로운 민족미술을 건설할 유일한 길로 보였다.14) 이렇게 프롤레타리아 당파성을 강조하는 논자에게 '불편부당'을 슬로건으로 내세우면서 짐짓 객관적인 태도를 취하는 이들은 맞서 싸울 적으로 간주됐다. 이런 견지에서 그는 특히 일제하에서 유행한 '인상파'의 무감각한 객관성을 비판했다.

박문원은 해방공간에서 소비에트의 비평문을 번역 소개하는 작업에 나섰다. 조선문학가동맹 기관지 『문학』 1948년 제8호에 실린 E. 우시에비치의 글 「레닌과 문학」이 그것이다. 이 글은 번역문이지만 이후 박문원의 논의 전개를 이해하는 데 매우 중요하여 각별한 주목을 요한다. 「레닌과 문학」은 톨스토이에 관한 레닌의 평을 중심으로 사회주의 리얼리즘의 작가상을 논한 글이다. 여기서 먼저 주목할 부분은 '불편부당'의 자리를 취하는 자에게 레닌이 가했던 비판을 서술하는 대목이다. 저자(우시에비치)에 의하면 레닌은 "리얼리스틱한 미술의 객관성과 냉철하고 무감각한 객관성을 엄밀하게 구별"했다. 진정한 작가는 방관자가 아니고 인생의 적극적 참여자라는 것이다.15) 이러한 전제하에 저자는 레닌을 따라 "적어도 얼마만큼의 의의있는 형상"을 반영시킬 수 있는 예술가의 능력과 정열을 강조했다.16) 그리고 그 정열은 "오즉 작가가 좀 더 좋은 사회를 위하여 사회의 진리를 이해하고 표현하려고 노력하는 경우에만 가질수 있는 것"17)이다. 이렇게 작가의 적극적 참여를 강조하는 동시에 저자는 '미학적 집단성'을 운운하는 입장을 반대했다. 즉 개인을 부정하면서 "대중을 성격없는 무엇으로 보며 인민을 개성이 결여된 존재로

보는 따위의" 미학적 견해들이란 "뿌르죠아적 사이비혁명적 관념"에 지나지 않는다는 것이다.18)

이후 박문원의 주장은 1948년 자신이 번역한 「레닌과 문학」의 논지와 맞물려 전개됐다. 즉 인생의 석극적 참여자로서 작가 개성에 대한 강조, 작품에서 인생의 진실을 반영하는 리얼리즘에 대한 옹호는 박문원 비평에서 가장 중요한 이슈가 됐다. 이러한 긍정적 가치의 반대편에는 '작가 개성을 폄훼하거나 배제하는 집단주의, 주관이 배제된 냉철한(불편부당한) 객관주의'가 자리할 것이다. 물론 여기서 강조되는 개성이란 형식적인 미학적 원리에 의해 규정된 예술적 천재와는 거리가 먼 것이다. 그는 어디까지나 정열을 가진 자로서 그 정열은 인민의 생활에서 우러나오는 것이어야 했다.19) 당시 박문원의 글이 내용 없는 형식의 공허함에 빠진 작가를 배척하고 현실 앞에 마주서서 직시할 용기를 찾고 새로운 역사를 향해 나아가는 작가에게 경의를 표하는 식으로 전개됐던 것20)은 이러한 문맥에서 이해할 수 있다. 1948년에 발표한 글에 등장하는 김세용 회화에 대한 다음과 같은 평은 이 시기 그의 지향을 극명하게 보여준다.

현실에서 유리된 극단한 예는 김세용씨 양화전에서 볼수 있다. 씨는 퇴폐, 절망, 방랑—이러한 세기말적 정신이 철두철미하게 박혀있는 화가다. 씨는 대저 무엇 때문에 8.15 이후 이렇게도 회의적인 것일까. 8.15 이전이라면 창백한 인텔리들이 씨와 함께 통곡을 할 수 있을지 몰은다. 퇴폐와 우울, 이러한 감정은 이 땅의 청년들은 한사람도 갖고 있지 않다. 씨는 시대와 함께 호흡하지 않는 진공세계에서 독주하고 있는 부조화음의 화가다. 씨의 비극은 시대의 희극이다.21)

이러한 관점에 선 비평가에게 미술의 진보란 "현실을 어떻게 하여 적극적으로 화면에 표현할 수 있느냐 하는 문제에 들어서서 혁명적 로맨티시즘을 계기로 한 진보적 리얼리즘을 차차로 구현화하여 주는 문제작을 많이 내어놓은"[22] 일로 간주됐다. 여기서 혁명적 로맨티시즘이란 물론 프롤레타리아 리얼리즘 내지는 사회주의 리얼리즘의 지향을 지칭하는 용어일 것이다.[23]

이렇게 해방기에 미술계에 등장한 신예비평가 박문원은 소비에트 미학의 편에서 사회주의 리얼리즘의 강령을 동시대 미술에 관철하고자 노력했다. 지금부터는 1950년 월북 이후 박문원의 예술관이 어떻게 변모해 나갔는지를 꼼꼼히 살펴보게 될 것이다.

월북 직후: 과학적 태도와 실천적 태도의 변증법적 통일

여러 정황을 감안할 때 박문원은 6.25전쟁 발발 직후에 월북한 것으로 보인다. 예컨대 전쟁 후 공보당국은 월북작가 명단에서 박문원을 박태원·설정식·정현웅 등과 함께 전쟁 후에 월북한 B급 작가로 분류했다.[24] 최열에 따르면 박문원은 1949년 초에 체포 투옥되었다가 6.25전쟁이 일어나자 풀려나 월북했다.[25] 리재현에 따르면 박문원은 인민군의 서울 점령 때 감옥에서 풀려나 남조선미술가동맹 위원장으로 선출되었고, 9.28수복 직후 후퇴하는 인민군을 따라 월북했다.[26] 박재영에 따르면 박문원은 9.28수복 직전 남조선문학가동맹 평양시찰단 일원으로 박태원과 함께 북으로 갔다.[27] 이후 그는 조선미술가동맹 부위원장으로 선출되어(1951년) 북한미술계의 주류에 진입했다.

1950년대 초반 박문원은 북조선문학예술총동맹 기관지 『문학예

술』에 두 편의 글을 발표했다. 「자연주의적 경향을 일소하자」(1951)와 「미술에 있어서 자연주의적 잔재의 극복을 위하여」(1952)가 그것이다. 북한에서 처음으로 발표한 텍스트 「자연주의적 경향을 일소하자」에서 박문원은 당시 북한미술이 사상과 기술을 변증법적으로 통일하지 못하고 있다고 비판했다. "맑스-레닌주의는 도그마가 아니라 실천에의 지침"임을 제대로 이해하지 못하고 '자연주의'에 빠져들고 있다는 것이다.28) 이러한 입장은 이듬해인 1952년에 「미술에 있어서 자연주의적 잔재의 극복을 위하여」라는 장문의 비평에서 더욱 구체화됐다.

「미술에 있어서 자연주의적 잔재의 극복을 위하여」 글머리에서 박문원은 "전체를 잊어버리고 말초적 부분에만 정밀한 붓끝을 놀리고 만" 작가들을 강한 어조로 비판했다. 그가 보기에 이런 작가들은 "그저 있는 그대로를 사진기계처럼 세밀하게 그려놓으면 이것이 레알리즘인 것으로" 착각하고 있다.29) 이러한 착각이야말로 과거 부르주아 교육에서 얻은 반동적인 요소라고 그는 주장했다. 그가 보기에 방관자적 태도–객관주의란 무당성의 가면이며 초계급적인 가면으로 역사의 본질과 사회의 모순을 은폐하는 비과학적인 태도다. 이러한 객관주의가 예술에서 나타난 것이 바로 '자연주의'다. '찰나적인 인상'과 기분에 의존하는 인상주의가 그 대표적인 경우로 미술가는 "자기 내부의 이러한 사상과의 투쟁을 통하여…조국과 인민을 위한 사회주의레알리즘 미술로 나아가야 한다"고 그는 주장했다.30) 그 구체적인 방법에 대해서 박문원은 소련비평가 쏘볼레브와 고리키의 발언을 인용하여 "무수한 현상의 전변 가운데서 예술가는 발전과 운동의 내적 동향을 발견하며 우연적 현상들의 형태 밑에서 법측을 인식하고 현상의 본질을 인식한 다음 이 모든 것을 전형적 형상 가운

데서 구현"할 것을 요청했다.31) 더 나아가 그는 "객관적 세계를 그 본질적인 면에서 파악하는 과학적 태도와 인민의 나아갈 바를 가르키며 고무추동하는 실천적 태도의 변증법적 통일"을 요구했다. 즉, 미술가의 과학적 태도가 실천과 결합될 때 비로소 사회주의 레알리즘이 가능하다는 것이다. 이러한 견지에서 그는 기성작가에게는 "일제의 부르주아 퇴폐미술의 영향을 뿌리뽑는" 사상투쟁을 전개할 것을, 새로운 '제네레이슌'에게는 표어구호식이 되지 않도록 기술을 연마할 것을—손이 제대로 돌아가게끔 훈련할 것을—요구했다.

이 글에서 주목할 점은 박문원이 레닌과 엥겔스, 고리키 등의 발언을 빈번히 인용하여 사회주의 리얼리즘 미술의 발전에서 "우연적 현상 밑에 존재하는 법칙과 본질을 인식해 전형적 형상으로 구현하는" 작가의 역량과 역할을 부각시키고 있다는 점이다. 먼저 이 글은 기성작가들에게 일제하에서 교육받은 부르주아 미학의 잔재를 청산하고 새로운 미학-사회주의 리얼리즘으로 무장할 것을 요구했다. 동시에 이 글은 "해방의 위대한 선물의 하나는 미술이 특권계급들의 독점적 향락대상으로부터 완전히 민주발전을 위하여 인민의 손에 이행된 것"32)이라는 전제하에 문학예술의 '대중화', 내지는 '인민화'가 강조되면서 대거 등장한 신진(새로운 제네레이슌)의 한계를 지적했다. 박문원 자신의 발언을 인용하면 "시간적 여유가 없다는 구실로 쏘련의 그림이나 조각을 그대로 도용하는"33) 태도가 문제인 것이다. 이것은 해방 이후 소련미술의 압도적 영향하에 작품의 대량생산과 제작 속도의 증진, 소련미술의 복제에 급급하던 북한미술계의 한계를 지적한 것이다. 이러한 박문원의 주장은 6.25전쟁의 강력한 영향하에서 자극의 감각적 묘사에 치중하던 당시 북한문예의 일반적 경향34)에 대한 반작용으로 읽을 수도 있다. 즉 그는 외부에서 오는

자극을 자기화하는 작가의 인식 능력을 강조하여 사회주의 리얼리즘의 자기화를 촉구하고 있다는 것이다.

「자연주의적 경향을 일소하자」(1951), 「미술에 있어서 자연주의적 잔재의 극복을 위하여」(1952) 등 1950년대 초반 박문원의 텍스트에서 주목을 요하는 것은 객관적 현실과 주관적 이해, 또는 과학적 태도와 실천적 태도 어느 한쪽에 편향되지 않는 변증법적 통일을 유달리 강조하고 있다는 점이다. 이러한 변증법적 태도야말로 박문원 예술론의 핵심이며 이는 이후의 텍스트에서도 변함없이 유지됐다.

변증법적 예술론
: 일반과 특수, 내용과 형식, 주관과 객관의 통일

1950년대 후반 박문원은 조선미술사(조선미술출판사), 조선문학예술총동맹출판사 부주필을 역임하면서 미술도서, 화첩의 편집출판을 담당했다.[35] 또한 그는 1957년에 창간된 조선미술가동맹중앙위원회 기관지 『조선미술』 편집위원을 역임했다. 1959년 3월에는 11명으로 구성된 '공화국 미술가 그루빠(그룹)'에 속하여 오택경·기웅·리석호·황헌영 등과 함께 2주간 소련을 방문하여 당시 진행 중이던 '사회

박문원 〈레닌그라드, 12월 당원광장 부근에서〉, 스케치, 1959

주의 제 국가 조형예술전람회' 등 모스크바와 레닌그라드의 미술현장과 미술관, 박물관들을 방문했다.[36] 당시 그는 모스크바에서 3월

24일에 시작해 3일 간 진행된 '사회주의 제 국가 조형예술 전람회 총화회의'에서 문학수와 더불어 토론에 참여하기도 했다.[37)]

전후(戰後)에 본격화된 박문원 미술비평의 첫 번째 이슈는 사회주의 리얼리즘이 요구한 '민족적 형식'의 문제였다. 즉 조선 미술가의 입장에서 소비에트발(發) 사회주의 리얼리즘의 테제, 곧 '사회주의적 내용과 민족적 형식'의 문제를 어떻게 실천을 통해 관철할 것인가가 문제로 부각됐다. 이에 관해 박문원은 1954년에 발표한 텍스트에서 두 가지 대립되는 입장을 문제 삼았다. 하나는 민족주의자의 입장으로 그들에게 민족적 특수성이란 "마치 다른 민족문화와 완전히 고립되어 있으며 옛부터 원형질과 같은 것이 있어 이것이 그저 고정불변하게 내려오는 것으로"[38)] 보인다. 하지만 "민족적 특성이란 그저 고정불변한 것도 아니며 시간적으로나 공간적으로 고립되어 있는 것이 아니다"라고 보는 박문원의 입장에서 원형질 순수성을 강조하는 민족주의자들의 입장은 긍정할 수 없는 것이었다. 박문원에 따르면 "민족주의자들은 조선의 옛 문화에서 고유한 민족적 특성을 찾는다하여 다른 민족의 문화와는 전연 련관도 없고 다만 조선민족에게만 '순수'하게 있는 마치도 하늘에서 떨어진 것 같은 무엇을 찾으려"하지만, "이러한 문화는 현실에는 없는"[39)] 것이다. 다른 한편으로 박문원은 코스모폴리트, 곧 "조선의 문화는 외국의 문화와 서로 공통되어 있는 것이고 '순수'치 못하다 하여 그 민족의 문화에서 특수성을 전연 무시하려 드는" 부류를 비판했다. 민족주의자와 마찬가지로 코스모폴리트들은 "일반적인 것과 특수적인 것을 변증법적으로 통일시켜 보지 못하는" 극단의 입장에 불과하다는 것이 그의 판단이었다. "민족주의자는 일반적인 것과 하등의 련관을 가지지 않는 개별적인 것—순수성을 주장하며 꼬쓰모뽈리트는 특수성을 인정하지

않고 보편성만 주장한다"[40])는 것이다.

이렇듯 특수성과 일반성을 연관성 속에서, 즉 변증법적 관계 속에서 통일시켜야 한다고 보는 관점은 내용과 형식의 문제에도 마찬가지로 적용됐다. 이런 관점에서 박문원은 '사회주의적 내용'과 '민족적 형식'을 분리시켜 '민족적 형식'의 문제를 오로지 형식 수준에서만 다루는 형식주의적 태도를 비판했다. "내용과 형식을 련관성에서 보지 않고 형식만 분리시켜 고찰하여서는 안 된다"[41])는 것이다. 1957년에 발표한 텍스트에서 그는 이

런 문제를 좀 더 확대하여 민족적 형식을 '조선화'에 등치시켜 규정하려는 태도를 강하게 비판했다. 그는 당시 북한미술계에 만연해 있던 태도, 곧 "조선화와 유화를 이원론적으로 생각하며 민족적 특성은 특별히 조선화에서만 발현될 수 있다고 보는 경향"을 비판했다. 그는 또한 일종의 업무 분담적 접근, 곧 유산계승은 조선화, 선진문화 섭취는 유화가 전담하는 식의 접근 태도에 강한 거부감을 드러냈다. 그것은 복고주의나 모방주의적 편향으로 흐를 수밖에 없다는 것이 박문원의 판단이었다. "조선화와 유화를 대치시키며 유산 계승과 선진문화 섭취를 각각 분담한다고 생각하여 이를 변증법적인 통일 속에서

『미술평론집』(조선미술사, 1957)은 로동신문 출판인쇄소에서 1957년 5월 20일 인쇄했고 그 해 6월 10일 발행했다. 가격은 60원이다. 이 책의 목차는 다음과 같다.

보지 못하기 때문에 결국에 있어서 유산계승은 복고주의적 경향으로 선진미술 섭취는 모방주의로 빠지고 마는 것"[42]이라는 것이다.

내용과 형식의 변증법적 상호작용을 강조하는 박문원의 입장에서 민족적 특성을 찾는 일을 "마치 다른 나라 인민들의 예술과 완전히 같지 않게 하는 것이라 생각하여 서로 아무러한 관련도 없는 독특한 것을 찾아다니는 일"로 삼고 이로써 "인공적인 한계선을 그어 버리는" 태도가 못마땅하게 여겨졌다. 사회주의 예술에 있어서 민족적 형식이란 것은 각 민족들을 서로 분리시키는 것일 수 없기 때문이다.[43]

> 예술에 있어서의 민족적 형식의 발전의 기초로 되는 것은 현실의 실천에 의하여 풍부화된 조선 인민의 우수한 전통의 부흥과 발전인 것이다. 어떤 추상적인 민족적 형식, 시간과 공간 밖에서 민족적 특성을 운위하는 것은 곧 민족주의적 경향으로 빠지게 되는 것이며 또한 올바른 민족문화의 발전을 저해하는 것으로 된다. (…중략…) 민족적 형식 문제를 다만 형식주의적으로 과거 예술의 수법 및 모티브의 리용으로만 생각하여서는 아니 되는 것이며 무비판적 재현으로만 그치고 만다면 이는 복고주의의 과오를 범하게 될 것이다. 새로운 사회주의적 내용은 새로운 형식의 발전을 조건지어준다. 새로운 형식은 민족적인 것이며 과거의 선진적 체험에 립각하는 것인바 이에 대하여는 반드시 우리 현실 생활 조건에 조응하여 비판, 평가를 거쳐 계승 발전되어야 한다.[44]

이런 관점에서 보면 조선화는 단지 조선화라는 이유로 민족적 형식이 될 수 없다. "아무리 조선화라 할지라도 그것이 우리가 살고 있는 이 현실 속에서 우리들이 친근히 보고 느끼는 조선의 산천, 조선 인민들의 모습이 나오지 못하고 있다면 이는 민족적 형식, 민족

적 특성이 발현되지 못한" 것이기 때문이다. 마찬가지 이유에서 유희도 민족적 형식일 수 있다. "유희라도 그것이 우리 조선 인민의 정서, 생활감정, 사상이 적절하게 표현된 것이라면 이는 민족적 형식을 갖추었다고 말할 수 있는 것"45)이다.

지금까지의 관찰을 염두에 두면 분리시킬 수 없는 것, 연관성 속에서 파악하여야 할 것을 분리시키고, 연관성을 끊어놓는 것이야말로 미술비평가 박문원의 적이었다고 할 수 있다. '객관'과 '주관'의 관점에서 보면 어떨까? 이미 1951~52년 자연주의를 비판하여 현실을 인식하는 작가 주관의 역량을 강조했던 박문원은 1950년대 후반 객관과 주관의 상호작용을 염원하는 변증법적 예술론을 한층 더 밀고 나갔다.

1957년 전후 박문원은 '날개없는 형상성'을 배격하고 미술가의 주관적 정서를 강조한 소련 미학의 최근 담론을 번역 소개하는 한편46) 시평(時評)의 형태로 이른바 사진적 묘사의 범람 속에서 사라진 예술성 내지는 '시적 정서'의 회복을 역설했다. 『조선미술』 창간호 (1957)에 실린 「그림과 시」라는 텍스트가 그 대표적인 경우다. 이 글은 1956년 소련에서 열린 '쏘베트 미술가 모쓰끄바 동맹에서 주최한 〈전통과 혁신〉 토론'의 쟁점을 소개하는 것으로 시작한다. 쟁점이란 바로 소비에트 미술에 침윤된 기록주의·산문주의·도식주의를 어떻게 극복할 것인가 하는 문제다. 박문원에 따르면 소비에트 문예이론가들이 제시한 도식주의의 극복 방안이란 미술에서 '시 정신', '시적 내용', '시적 느낌'의 회복이다. 소비에트 이론가들을 따라 1957년의 박문원은 "풍경화라는 것이 하나의 작품으로 되기 위하여서는 자연의 피상적 사상에 그치는 것이 아니라 이를 시 정신과 상상력과 기억력에 의하여 정리하고 심화하여야 된다"고 주장했다.47) 같은

맥락에서 그는 "사실주의와 사진주의를 혼동하며 자연에 충실해야 된다고 하면서 자연을 해석할 줄 모르며 아무 느낌도 없이 붓만 헛되이 놀리는 도식주의 화가들"을 강하게 비판했다. 물론 여기서 박문원이 말하는 예술성, 시적 정서, 작가 개성이란 부르주아 미학에서 말하는 천재적 개인의 그것과는 거리가 있다. 박문원에 따르면 그것은 "현실에 대한 벅찬 느낌, 앞날에 대한 랑만, 생활의 빠뽀스를 말하는 것"48)이다 이렇게 본다면 시적 개성의 회복은 작업실에서 작업하는 화가의 천재성 또는 주관성을 강조·고무하는 방식으로가 아니라 현실에 침투하여 적극적으로 관찰하고, 현실의 변화에 깊은 감격을 느끼는 화가의 능동성을 강조하는 방식으로 가능할 것이다. 말하자면 박문원이 말하는 화가의 개성이란 어디까지나 현실에 제약받는 개성이고, 객관에 묶인 주관이다. 주목할 점은 박문원이 작가 개성을 이렇게 경직된 방식으로 확고히 규정하는 것을 망설이고 있다는 점이다. 그런 의미에서 그가 리얼리즘 미술에 요구되는 시정신의 대표적인 사례로 "밖으로는 자연을 스승으로 삼고 안으로는 가슴 속에서 얻어야 한다(外師造化, 中得心源)"는 왕유의 전통회화론 내지는 '시서화' 삼절로 칭송받은 과거 조선의 화가들을 거론하고 있다는 것은 흥미롭다. 가령 다음과 같은 식이다.

이와 같은 시와 그림의 련관성에 대한 미학 사상은 구라파나 중국에만 있는 것이 아니라 또한 우리 조선에도 있었다. 리조 시대 화가들 중에는 시, 서, 화를 모두 잘한다 하여 삼절(三絶)이라고 불리우던 사람이 많았다. (…중략…) 나는 시, 서, 화의 일치를 고지곳대로 그림 그리는 사람이 붓글씨도 잘쓰고 시도 잘 써야 한다는데 찬성하는 것은 아니다. 그러나 그림 속에 시정신이 흐르고 있어야 한다는 점을 주장하는 것이다.49)

이렇게 볼 수도 있을 것이다. 1950년대 후반의 박문원은 해방 이후 북한미술에서 소련의 강력한 영향하에 일반화된 경향, 즉 현실의 기계적 재현, 현실의 도식화, 양과 크기, 속도의 찬양 같은 분위기에 이의를 제기했다. 이러한 한계를 극복하고 예술성과 시정신의 회복을 도모할 모델을 당시 그는—소련미술이 아니라—동양, 또는 조선의 전통에서 찾고자 했다. 이것이 바로 왕유와 자하 신위가 긍정될 수 있었던 이유일 것이다. 그는 경직된(기계화된) 리얼리즘이 전통/민족의 회화 담론/실천과 조우함으로써 새로운 활기를 얻게 될 것이라고 기대했다. 이것은 이른바 사회주의가 지배이데올로기로 기능하는 체제에서 능동적 행위자로서 미술가를 보장하기 위한 박문원식의 대안이었다. 게다가 전통 회화의 시정신을 회복하는 일은 '사회주의적 내용과 민족적 형식'이라는 사회주의 리얼리즘의 요구에도 부합하는 면이 있었다.50)

그러나 박문원에게서 조선 전통을 재고하는 일은 앞서 살펴봤듯 전통적 표현 방식, 곧 조선화를 곧장 민족적 형식으로 부각시키는 것과는 거리가 멀었다. 당시 그에게 민족적 형식의 문제는 고립된 '형식'이 아니라 내용과 형식의 연관성, 내용과 형식의 변증법적 통일이라는 관점에서 해결되어야 할 문제로 보였던 것이다.51) 하지만 이런 입장은 '민족적 형식'을 실천을 통해 관철해야 하는 현장미술가들에게는 애매한 요구일 수밖에 없다. 어떤 의미에서 현장 미술가들에게는 "조선화냐 아니면 유화냐?"라는 질문에 대한 명쾌한 답변과 실천 지침이 필요했다고 말할 수도 있다. 실제로 1950년대 후반을 기점으로 북한미술계에서는 조선화를 민족적 형식으로 규정하는 입장이 절대적 우세를 점하게 됐고 김일성이 1966년 9월 담화에서 "조선화를 토대로 하여 우리의 미술을 더욱 발전시켜나가자"는 원칙52)

을 세움으로써 "민족적 형식=조선화"는 돌이킬 수 없는 대세가 됐다. 이런 상황에서 조선화는 단지 조선화라는 이유로 민족적 형식이 될 수 없다고 주장했던 박문원은 난처한 입장에 처했다. 그는 1959년 3월 모스크바에서 열린 '사회주의 제 국가 조형예술 전람회 총화회의'에서 조선미술가 대표로 나서 다음과 같이 발언했는데, 이 즈음을 기점으로 동시대 미술에 관한 박문원의 비평테스트는 북한문예 매체에서 거의 찾아볼 수 없게 된다.

우리들이 사회주의적 내용에 민족적 형식이라고 말할 때 이 민족적 형식이란 과연 무엇을 가리켜 말하는 것인가? 사회주의 민족예술을 수립하여 나가는 과정에서 우리들 중에는 일부 이 민족적 형식이란 개념을 내용과 유리된 오직 형식상의 기술 문제로서만 국한시키려는 경향들도 있었다. (…중략…) 민족적 형식이 특수하게 조선화에서만 발현될 수 있는 것이라고 국한시켜 생각하면서 내용과 유리된 어떤 추상적인 형식으로, 시간과 공간을 초월한 어떤 고정불변한 신성불가침의 '이데야'와도 같이 생각하기까지 한 일도 있었다. (…중략…) 유화 작품이라 할지라도 그것이 우리의 현실, 인민의 선진적인 사상 감정을 옳게 반영하는 것으로 되여 있다면 그런 경우에 우리들은 우리 민족 미술의 사실주의적 전통을 옳게 계승 발전시켜 나아가고 있다고 말할 수 있을 것이다.[53]

1960년대 이후: 조선미술사의 기초 축성

앞서 살펴본 대로 1950년 월북 이후 1950년대 후반까지 박문원은 시평·번역의 형태로 동시대 북한미술의 동향과 발전 방향에 대한

글을 주로 썼다. 그는 동시대 북한미술가들과 이론가들에게 특수와 일반, 내용과 형식, 주관과 객관의 변증법적 통일을 기술적으로 요구했다. 특히 1950년대 박문원의 글들은 북한식 사회주의 리얼리즘 미술의 방향 설정에 여러모로 큰 영향을 미쳤다. 하지만 대략 1959년을 전후로 현장비평가로서 박문원은 사라지고 대신 미술사가로서의 박문원이 본격 등장했다. 어떤 일이 발생한 것일까? 구체적인 관련 자료를 찾을 수 없기에 단언할 수 없지만 이러한 변화에는 당시 시대 정세가 영향을 미쳤다고 보아야 한다. 먼저 1956년 임화·이태준 등의 숙청과 연루되어 그의 형 박태원이 작품활동을 금지당하고 함경도 벽지학교 교장으로 좌천된 이후 역사소설의 집필에 매진했던 사실[54]을 상기해 볼 수 있다. 앞서 살펴본 대로 이른바 '민족적 형식' 논쟁에서 그가 '조선화'에 대해 취했던 입장이 그의 입지에 영향을 미쳤다고 볼 수도 있다.

여하튼 1960년 이후 박문원은 동시대 미술에 대한 언급을 중단하고 1961년부터 조선미술박물관 연구사로 재직하면서[55] 미술사 집필에 매진했다. 이여성이 반종파 투쟁 과정에서 배제되고 과거 그의 미술사 서술—『조선미술사 개요』(1955), 『조선 건축미술의 연구』(1956) 등—이 전면 부정되는 시점에서[56] 박문원의 미술사 서술은 이여성(과 그의 미술사 서술)의 공백을 메우고 새롭게 서술될 북한식 미술사의 기초를 구축하는 역할을 담당했다.[57] 실제로 박문원은 자신의 미술사 서술이 『조선미술사 개요』로 대표되는 과거의 독단, 곧 과학적 논거가 희박하며 알고 보면 역사적 사실과 상치되는 독단에 대한 시정을 추구한다고 밝히기도 했다.[58]

이제 1960년대 박문원의 미술사 서술 양상을 살펴보기로 하자. 이 시기 그의 미술서 서술에서 가장 두드러진 양상은 미술사 연구의

핵심 주제로 '미술가'에 천착하고 있다는 점이다. 당시 박문원은 일본의 미술사가들이 왜곡한 조선미술가들의 국적과 행적을 문헌과 고어(古語) 분석을 통해 사실 그대로 복원하는 것을 자신의 주요 과제로 삼았다. 더 나아가 그는 고대미술사에서 각 시기의 작가들이 시대적 제약에도 불구하고 애국주의 정신과 독창적 예술성을 발휘한 사례를 찾고자 했다. 먼저 그가 『조선미술』 1961년 제5호부터 1963년 1호까지 16회에 걸쳐 연재한 「조선미술사의 기초 축성을 위하여」를 보자. 그 목차는 다음과 같다.

	논문제목		논문제목
1	3국 시기 및 통합신라 시기의 장인신분에 대하여(1)	9	일본 고대 미술문화 건설과 우리 나라 미술가들: 시바 다찌도(司馬 達等)는 어느 나라 사람인가(5)
2	3국 시기 및 통합신라 시기의 장인신분에 대하여(2)	10	일본 고대 미술문화 건설과 우리 나라 미술가들: 시바 다찌도(司馬 達等)는 어느 나라 사람인가(6)
3	3국 시기 및 통합신라 시기의 장인신분에 대하여(3)	11	백제의 기악면에 대하여
4	3국 시기 및 통합신라 시기의 장인신분에 대하여(4)	12	백제의 기악면에 대한 몇 가지 고찰
5	일본 고대 미술문화 건설과 우리 나라 미술가들: 시바 다찌도(司馬 達等)는 어느 나라 사람인가(1)	13	천수국 수장에 관한 몇 가지 고찰
6	일본 고대 미술문화 건설과 우리 나라 미술가들: 시바 다찌도(司馬 達等)는 어느 나라 사람인가(2)	14	사천왕 부각벽돌과 신라 조각가 양지
7	일본 고대 미술문화 건설과 우리 나라 미술가들: 시바 다찌도(司馬 達等)는 어느 나라 사람인가(3)	15	일본에서 활약한 우리 나라 미술가들 화가 편(1)
8	일본 고대 미술문화 건설과 우리 나라 미술가들: 시바 다찌도(司馬 達等)는 어느 나라 사람인가(4)	16	일본에서 활약한 우리 나라 미술가들 화가 편(2)[59]

이 가운데 「3국 시기 및 통합신라 시기의 장인신분에 대하여」는 문헌고증과 언어 분석을 통해 삼국시대 장인들의 계급과 신분을 정

리한 논문이다. 예컨대 분황사의 약사동상주조를 담당한 강고내미(强古乃末)에 대하여 과거 강고는 이름이고 내미는 노미, 즉 놈이라고 하여 노비라고 해석했으나 박문원은 강고내미는 신라 제11등에 해당한 벼슬을 한 강고나마라 주장한다. 이런 방식의 접근은 이 시기 박문원의 글에서 매우 빈번히 등장한다. 가령 일본서기에 등장하는 아지끼(阿直岐)는 "일본에 건너가서 사양공으로서 그 높은 학식에 의하여 학자대우를 크게 받던 인물로 〈아지 기사(阿知 吉師)〉라고도 하는데 이로 보면 그의 이름은 '아지'요 '기'는 존칭어, 신라의 위품 14등의 〈吉師〉라는"것이다.[60] 또 「시바 다찌도(司馬 達等)는 어느 나라 사람인가」에서는 다찌도 일가의 이름들이 조선의 고어임을 논증하는 한편 다찌도가 중국 남량에서 왔다는 일본학자들의 주장을 반박하여, 예컨대 일본서기에 교류기록이 남아 있는 구레(吳-くれ)가 중국의 강남 지역을 지칭하는 용어가 아니라 조선 땅 어디임을 주장한다. 가령 다음과 같은 식이다.

(고사기 오진조 백제국왕이 일본에 학자기술자를 보낸 것을 기록한) 글을 보면 백제에서 건너간 기술자 중 단야공의 경우에는 韓鍛(가라가누찌)라 하였고 방직공의 경우에는 吳服(구레하도리)라고 하였다. 韓이라고 쓰고 カラ—가라라고 읽는 것은 바로 가야(伽倻), 가락(駕洛)을 가리키는 데로부터 남선지방을 가라라고 범칭하게 되고 백제의 단야공이라는 뜻에서 韓鍛(가라가누찌)라고 부르게 된 것으로서 이는 리해할만하다. 그런데 역시 백제의 방직기술자를 왜 吳服(구레하도리)라고 이름 붙이는 것일까? 〈구레하도리〉라 함은 구레(吳)에서 온 〈하도리〉란 말인바 하도리(ヘトり)는 방직공이란 뜻이다. 그렇다면 왜 백제에서 왔는데 구레(吳)라고 하였는가? (…중략…) 이상의 몇 가지 례만 보더

라도 일본 학자들이 구레를 강남지방이라고 하는 것은 사리에 맞지 않음을 알 수 있을 것이다. 오히려 우리가 이상 내놓은 단적인 반증들은 구레(吳)가 조선 땅에 있음을 증명하고도 남음이 있다.[61]

이러한 문헌상의 검토는 유물에 대한 검토로 이어진다. 이에 관하여 박문원은 아스카시대 사원지에서 출토된 와당 문양에 백제·고구려의 영향은 보이나 중국의 영향은 전혀 찾아볼 수 없다는 이시다(石田茂作)의 연구를 들어 문헌과 유물이 말해주는 바가 일치한다고 주장한다.[62] 이와 같은 문맥에서 박문원은 일본서기에 '구레(吳)에서 배웠다'고 기록된 미마지는 백제의 기악인일 수밖에 없다는 것을 언어 분석을 통해 논증하기도 한다.[63] 이러한 주장들의 옳고 그름은 보다 세세한 논증을 통해 밝혀져야 하지만,[64] 여기서는 미술사 서술의 과학적 방법으로서 언어학의 적용을 강조할 수 있을 것이다. 이는 미술작품의 상호영향 관계의 분석에서 재료와 형식, 문헌검토에 주로 의존하던 이여성의 방법을 확장 보완한 것으로서 과학적 미술사의 수립에 대한 당시 북한미술사학계의 지향을 시사한다. 언어의 교차 분석은 또한 강고내미나 시바 다찌도 서술에서 보듯 유물변증법적 관점에 기초한 미술사 서술의 중요자료로서 미술가의 신분 내지는 계급 분석의 기초를 제공해준다는 장점이 있었다.

1960년대 박문원 미술사 서술의 두 번째 특징은 미술작품의 해석에서 사상 체계나 신화를 적극 활용하고 있다는 점이다. 그에 의하면 가령 신라 금관의 의의는 "어떤 외부적 요인에서가 아니라 그렇게 만들지 않으면 안되였던 그 시기 사람들의 사상생활을 찾아보는데서만이 문제해결의 실마리를 찾아낼수 있다".[65] 이러한 주장의 근저에는 마르크스의 다음과 같은 견해, 즉 "희랍예술의 전제로 되고

있는 것은 희랍신화이다. 즉 그것은 인민의 환상 속에서 무의식적-예술저 방식을 통하여 가공된 자연과 사회형태들인 것이다. 이것이 희랍예술의 재료인 것이다"66)라는 견해가 깔려 있다. 예컨대 고구려 무덤 벽화에서 벽화의 내용이 현실생활의 직접적인 반영을 주제로 한 경우는 말할 것도 없지만 환상적인 세계를 취급하고 있다고 하더라도—그것이 고구려의 지반에서 발현된 독자적인 것이기에 "사실적인 요소를 강하게 띠면서 생동하게 우리 앞에 육박한다"67)는 것이다. 이러한 견지에서 박문원은 "먼 원시 및 고대사회로부터 발생 발전되어온 신화는 삼국시기에 있어서도 그 뿌리를 강하게 지니면서 '예술의 재료로 되여 있었다"68)고 주장한다. 예컨대 그는 신라 금관의 내관과 외관의 형태가 갖는 의의를 『삼국사기』·『삼국유사』·『일본서기』 등의 문헌 분석에 의거하여 다음과 같이 서술했다.

신라왕과 귀족의 시조숭배사상, 하늘에서부터 내려왔다는 始祖降臨의 사상, 이 이른바 하늘의 아들이며 신의 아들인 천자로서의 혈통, 그리고 이 하늘과 통하는 거룩한 존재로서 神官적 존재로서의 왕족의 신격이 이 신라 금관의 형상속에 상징되여 있는 것이다. 외관에 장식된 나무가지형에서 우리는 神木또는 聖樹에 대한 신라의 신앙을 찾아보게 되며 내관에 장식된 새깃은 鷄神또는 鳥神 숭배를 찾아보게 된다.69)

박문원에 따르면 우리가 『삼국유사』 등을 통해 접하는 옛 신화는 바로 "조선 사람들의 생활 속에서 우러난 자체의 예술"이며 "다른 나라의 것과 공통되는 경우에도 추구해 들어가면 조선에 뿌리내리고 있는 자체의 것임을 새삼스럽게 느끼게"70) 된다. 그가 보기에 마르크스의 말대로 "애급 신화는 결코 희랍예술의 지반이나 모태로

될 수는 없었다."[71] 마찬가지로 외래신앙인 불교도 조선에 들어왔을 때 "인민들 속에 든든히 뿌리박은 고유한 신앙에 기본으로 의거해야 했던"[72] 것이다. 이를테면 박문원은 "미륵사전설에서 룡화산(미르산)기슭 연못에서 미륵불 세명이 나왔다고 하는데", 이 미륵불이라는 것은 "결국 미르, 즉 룡이 셋 나타났다는 옛 (마한의) 신화를 불교식으로 개작한 것"[73]이라고 주장했다.

이렇게 미술사 서술에서 신화와 전설의 내용에 주목하는 접근은 신화적 내용을 '사실적인 것'과 대립하는 '관념적인 것'으로 간주하여 사실주의 미술의 발전의 걸림돌, 또는 제약으로 간주했던 1950년대 후반 이여성의 접근[74]과는 상반된 것이다. 그런 의미에서 박문원의 미술사 서술은 이여성의 접근을 '사실주의 전통의 비속화'로 간주하며 "추상적, 신화적 요소란 어느 계급의 미술에서나 관찰되는 것으로 어느 측면에서는 긍정적인 역할을, 어느 측면에서는 부정적 역할을 수행했다고 보아야 한다"[75]고 했던 김용준의 생각과 궤를 함께하는 것으로 보아야 할 것이다. 또한 이렇게 신화적 내용을 강조하는 접근은 과거 '날개없는 형상성'을 반대하며 미술에서 '시 정신', '시적 내용', '시적 느낌'의 회복을 역설했던 1950년대 박문원의 입장이 미술사 서술에 전념했던 1960년대 박문원에게도 여전히 유지되고 있음을 시사한다. 즉 사회주의 리얼리즘 미술에서 작가주체의 능동성과 시적 서정성을 강조했던 1950년대 박문원의 관점은 미술사 서술에서 미술가와 신화적 내용에 천착한 1960년대의 관점으로 확장·계승되었다고 말할 수도 있다.

에필로그: 박문원에 대한 역사적 평가

1950년대 박문원이 관여했던 『조선미술』은 1968년 폐간되어 『조선예술』에 흡수됐다. 그리고 1969년 이후 『조선예술』에서는 박문원의 글을 찾아볼 수 없다. 이후 박문원은 1970년 발행된 『조선로동당 정책사』 33권 부분사인 「미술발전을 위한 우리 당의 정책과 그 빛나는 실현」을 썼고, 1973년에 사망했다.[76] 리재현은 그가 "뜻하지 않게 사망했다"고 쓰고 있는데, 박문원의 아들 박철호에 따르면 그는 1973년 4월 28일 고혈압으로 사망했다고 한다.[77]

초기작인 「조선미술의 당면과제」(1945)에서 후기작인 「미륵사 전설에 대하여」(1967)에 이르기까지 박문원의 텍스트를 일별해보면 무엇보다 사회주의 리얼리즘에 대한 각별한 애정, 그리고 작가 주체의 능동적 역할에 대한 강조가 두드러진다. 그는 처음부터 레닌을 따라 사회주의 리얼리즘을 "객관적 세계를 본질적인 면에서 파악하는 과학적 태도"와 "인민의 나아갈 바를 가리키며 고무추동하는 실천적 태도"의 변증법적 통일로 이해했고, 그러한 변증법적 통일의 주체로 작가를 내세우는 태도를 시종일관 유지했다. 이에 따라 현실의 기계적 재현을 지향하는 인상주의 내지는 자연주의뿐만 아니라 생산성을 강조하면서 작가 주체를 도식의 틀 속에 가두는 당대 소비에트 미술의 경향성 또한 그의 적이 되었다. 이러한 견지에서 그는 사회주의 리얼리즘이 요구한 '민족적 형식'에 대한 해석에서도 '조선 전통의 시 정신'을 강조하는 식으로 작가 주체의 능동적 해석을 강조한다. 같은 맥락에서 민족적 형식을 곧장 조선화와 연관짓는 형식적 접근 역시 그의 적이 되었다. 이렇듯 객관적 현실에 기초하면서도 그에 얽매이지 않고 비상하는 주관·능동적 시정신을 강조하는 것이

야말로 비평가·미술사가로서 박문원 텍스트의 핵심이다.

미술비평, 미술사의 영역에서 1940~ 1960년대에 발표된 박문원의 텍스트는 '사회주의 리얼리즘'과 한국 근대미술의 상관성에 천착하고자 하는 연구자에게 가장 중요한 자료라고 말할 수 있다. 그는 이 시기 시종일관 '좌파'적 시각에서 '사회주의 리얼리즘'에 천착했고 그것을 자기화하여 동시대 미술에 적극 적용했다. 그는 이 시기 좌파미술에서 (남북한미

박문원(1920~1973)

술계를 통틀어) '사회주의 리얼리즘'에 대한 가장 깊은 이해를 가지고 있었던 논자였고, '사회주의 리얼리즘'을 가장 적극적으로 옹호하고 전파했던 논자였다. 특히 초기 북한미술의 형성 과정에서 박문원의 역할은 매우 컸다. 1940년대 후반까지 소비에트 미술 담론의 내용과 문맥을 파악하는 데만 급급했던 북한미술계[78]는 1950년대 초반 박문원의 월북과 더불어 '사회주의 리얼리즘'의 본격적인 자기화에 진입할 수 있었다. 이것이 바로 그가 북한미술계에 편입되자마자 『문학예술』 같은 문예 분야의 핵심 매체에 장문의 비평문[79]을 발표했던 이유다. 또한 이 시기(1940년대 후반~1950년대 후반)가 아직 북한미술 담론이 집단화·일원화의 형태로 전개되기 전이라고 볼 때 당시 박문원이 발표한 글은 '도그마'로 굳어지기 전 문제적 개념으로서 사회주의 리얼리즘이 북한미술에 체화되어 가는 과정을 보여준다고 말할 수 있다. 그런 의미에서 북한미술계가 사회주의 리얼리즘을 수용하는 과정에서 부상한 문제들이 고스란히 박문원 텍스트에 반영되어 있는 현상은 흥미롭다. 즉 당시 북한미술은 복고주의(내지 배타적 민

족주의)와 코스모폴리타니즘 양 극단 사이에서 특수(개별)와 일반(보편)을 변증법저으로 종합하는 과제, "사회주의적 내용과 민족적 형식" 사이에서 내용과 형식의 연관성을 확립하는 문제, 객관적 현실과 주관적 현실의 변증법적 통일 등 지난한 문제들을 안고 있었고 박문원은 시종 어느 한쪽에 치우지지 않으면서 그 양자를 종합할 방안을 모색했다. 그러나 팽팽한 긴장을 유지하기란 결코 쉬운 일이 아니다. 1950년대 후반을 기점으로 북한미술은 긴장을 간직한 유동적 상태가 아니라 긴장을 해소한 규범적 상태로 전화했고 양 극단의 변증법적 종합은 실천적 과제가 아닌 다만 구호가 됐다.

1) 김재옥, 「조국에 돌아 온 나의 포부」, 『조선미술』, 1959년 제8호, 19쪽.

2) 장정가로서 박문원의 활동상에 대해서는 박재영, 「셋째 아버지 박문원」, 『근대서지』 제4호, 2011 참조.

3) 최열, 『한국근대미술비평사』, 열화당, 2001; 최열, 『한국현대미술의 역사: 한국현대미술사 사전 1945~1961』, 열화당, 2006.

4) 홍선표, 『한국근대미술사』, 시공아트, 2009; 박재영, 「셋째 아버지 박문원」, 『근대서지』 제4호, 2011; 리재현, 『조선력대미술가편람』(증보판), 문학예술종합출판사, 1999.

5) 북한의 미술사가인 리재현은 박문원이 동경제국대학에 입학했던 것으로 서술했으나 이것은 오기인 것으로 보인다(리재현, 앞의 책, 387쪽). 예컨대 『해방일보』, 1946년 1월 16일자 기사인 「연재소설 〈강절〉의 착가와 삽화가」에서는 박문원이 동북제대 미학과에 적을 두었던 것으로 서술하고 있다(최열(2001), 앞의 책, 156쪽 재인용). 조카인 박재영에 따르면 박문원의 학력은 다음과 같다. 1933년 수송공립보통학교 졸업, 1938년 경성제일고보 졸업, 1942년 연희전문졸업, 동북제대 미학과 입학, 1946년 경성대 문학과 졸업(박재영, 「셋째 아버지 박문원」, 『근대서지』 제4호, 2011, 84쪽). 최근 박재영이 발굴하여 제공한 서울대 학적부에서는 박문원이 철학과(미학전공)를 졸업한 것으로 기록되어 있다. 이 지면을 빌어 관련 자료를 제공해준 박재영 님께 고마움을 전하고 싶다.

6) 리재현, 위의 책, 387쪽. 미군정하에 조직된 '조선미술동맹'을 '남조선미술가동맹'으로 지칭하는 것은 북한미술계의 오랜 관행이다.

7) 이 시기에 발표된 박문원 미술비평텍스트에 대한 포괄적인 검토는 최열(2001), 앞의 책; 최열(2006), 앞의 책 참조.

8) 박문원, 「조선미술의 당면과제」, 『인민』, 1945년 제12호, 138쪽.

9) 위의 책, 139쪽.

10) 위의 책, 142쪽.

11) 위의 책, 142쪽.

12) 박문원, 「낙서」, 『신천지』, 1946년 제1권 6호, 43쪽.

13) 박문원(1945년 제12호), 앞의 책, 143쪽.

14) 홍선표에 따르면 이것은 "현실 정세분석을 통한 방안이기보다 프롤레타리아 계급의 당파성을 중시한 카프의 편향을 답습한 것으로 계급적 원칙에 의해 민족문화를 프롤레타리아와 부르주아 입장으로 극명하게 대립시킨…관념론적 이분법, 또는 임화가 비판한 정치적 공식주의"에 해당한다. 홍선표, 『한국근대미술사』, 시공아트, 2009, 280쪽.

15) E. 우시에비치, 박문원 역, 「레닌과 문학」, 『문학』, 1948년 제8호, 144쪽.

16) 위의 글, 143쪽.

17) 위의 글, 144쪽.

18) 위의 글, 145쪽.

19) 위의 글, 144쪽.

20) 최열(2001), 앞의 책, 165쪽.

21) 박문원, 「미술의 삼년」, 『민성』, 1948년 제8호, 41쪽.

22) 위의 글, 42쪽.

23) 최열은 1945년 박문원이 요구한 '프롤레타리아 리얼리즘'이 1948년에 폐기되고 '혁명적 로맨디시즘'을 계기로 한 진보적 리얼리즘'의 요구로 변한 것을 "급변하는 상황이 초래한 미맹의 위기 상태에서 여러 가지 가능성의 폭을 넓히기 위한 시도"로 이해한다. 그런 의미에서 그것은 프로미맹, 프로예맹의 좌경오류를 증명해주는 것도 사실주의로부터의 후퇴를 뜻하는 것도 아니라는 것이

그의 지적이다. 최열(2001), 앞의 책, 169쪽 참조. 필자로서는 용어의 변경에도 불구하고 그 함의는 거의 변하지 않았다는 점에서 (1940년대 박문원의 글에서) '사회주의 리얼리즘', '프롤레타리아 리얼리즘', '혁명적 로맨티시즘을 계기로 한 진부적 리얼리즘'은 같은 계열로 갈주해도 무방하다는 생각이다. 다만 운동노선 내지는 전술의 변화에 주목하는 관점을 취한다면 명칭의 변화는 보다 신중한 검토를 요하는 주제일 것이다.

24) 필자미상, 「공보당국, 월북작가 작품 판매 및 문필활동 금지 방침 하달」, 『자유신문』, 1951년 10월 5일자, 2면.

25) 최열(2006), 앞의 책, 264쪽.

26) 리재현, 앞의 책, 387쪽.

27) 박재영, 「셋째 아버지 박문원」, 『근대서지』 제4호, 2011, 92쪽.

28) 박문원, 「자연주의적 경향을 일소하자」, 『문학예술』 제4권 제4호, 1951년 7월호, 53쪽.

29) 박문원, 「미술에 있어서 자연주의적 잔재의 극복을 위하여」, 『문학예술』 제5권 제3호, 1952년 3월호, 88쪽.

30) 위의 글, 91쪽.

31) 위의 글, 93쪽.

32) 『조선중앙년감: 1949년판』, 조선중앙통신사, 1949년 1월 25일, 144쪽.

33) 박문원(1952년 3월호), 앞의 글, 97쪽.

34) 예컨대 『문학예술』 1951년 제12호(제4권 제9호)에 실린 채규철의 단편소설 「빛나는 고지」는 서사의 전개보다는 전쟁장면의 감각적 묘사에 치중한다. 가령 다음 묘사를 보라. "찢어질듯이 팽팽하여진 얼굴과 악문 입술 그리고 구리쇳물 같이 어룽어룽한 핏대 선 손이 미군놈의 모가지에 감기고 이여 모가지 넘어로 수류탄 쥔 손을 덥석 틀어잡았다."

35) 리재현, 앞의 책, 387쪽.

36) 「모쓰크바 및 레닌그라드: 사생첩에서」, 『조선미술』, 1959년 제7호, 31쪽.

37) 게라씨모브의 사회로 진행된 회의에는 문학수, 박문원 외에 폴란드 미술가 에쓰 떼셀, 체코슬로바키아 미술학자 베포르마네크, 소련 미술학자 네도시빈 등이 참여했다. 「사회주의 미술과 현실」, 『조선미술』, 1959년 제5호, 19~21쪽. 문학수에 따르면 3월 24일~3월 26일 간 진행된 전체 회의에는 500여 명의 각국 미술가들이 참석했고 27명의 미술가와 평론가들이 "사회주의 미술과 현실"이라는 테마로 토론에 참가했다. 문학수, 「사회주의 제 국가 조형예술 전람회의 총화와 우리 미술에 제기되는 몇 가지 문제」, 『조선미술』, 1959년 제6호, 9쪽.

38) 박문원, 「미술 유산 계승에 있어서 몇 가지 문제」, 『예술의 제문제』, 평양: 국립출판사, 1954, 38쪽.

39) 위의 글, 39쪽.

40) 위의 글, 39쪽.

41) 위의 글, 55쪽.

42) 박문원, 「미술에 있어서의 민족적 특성」, 『미술평론집』, 조선미술사, 1957, 37쪽.

43) 위의 글, 37쪽.

44) 위의 글, 39쪽.

45) 위의 글, 32~33쪽.

46) 아. 페도로브 다위또브, 박문원 역, 「풍경화론」, 『조선미술』, 1957년 제1호(창간호), 16쪽. 이 글에서 다위또브는 박문원의 번역을 빌려 이렇게 말하고 있다. "산문주의, 현실의 외부적인 기록은 미술의 어떤 장르에 있어서는 나쁜 것이지만 풍경화에 있어서는 전혀 참을 수 없는 것이다. 자연에 대한 시적인 느낌이 결여되어 있는 풍경화는 생명이 없는 것이며 메마른 것이며 주되는 것─즉 자연의 감정을 표현하지 못한 것으로 되는 것이며 미술 작품이 어떤 직관물 참고서로 되어 버리고

만다."

47) 박문원, 「그림과 시」, 『조선미술』, 1957년 제1호(창간호), 61쪽.

48) 위의 글, 61쪽.

49) 위의 글, 61쪽.

50) 홍지석, 「서정성과 민족형식: 1950년대 후반 북한미술 담론의 양상」, 『한민족문화연구』 43집, 2013, 3장, 4장 참조.

51) 예컨대 1959년 김창석이 발표한 글에는 다음과 같은 박문원의 발언이 인용되어 있다(출처를 밝히지는 않았다). "민족적 형식이 특수하게 조선화에서만 발견될 수 있을 것이라는 견해 민족적 형식이라는 것을 내용과 유리된 어떤 추상적인 형식으로 시간과 공간을 초월한 어떤 '이데야'와도 같이 생각하는 경향은 조선화에 종사하는 일부 미술가 및 평론가 자체에서도 찾아볼 수 있다. … 민족적 형식의 본세를 형식상의 문제로만 고찰시기나 견함이 있는바 이것은 극히 피상적이며 유해로운 것이다." 김창석에 따르면 박문원의 발언은 민족적 형식의 문제를 단지 표현수단의 문제로 보는 것이 잘못된 견해임을 잘 보여주는 것으로 그에 "우리는 전적으로 찬동하게 된다"(김창석, 「문학예술의 민족적 특성에 관하여」, 『조선문학』, 1959년 제4호, 132쪽).

52) 김일성, 「우리의 미술을 민족적 형식에 사회주의적 내용을 담은 혁명적인 미술로 발전시키자」 (1966), 사회과학출판사, 1974, 4~5쪽.

53) 「사회주의 미술과 현실」, 『조선미술』, 1959년 제5호, 20~21쪽.

54) 김종회, 「월북 후 박태원 역사소설의 시대적 성격 고찰」, 『비평문학』 제34집, 2009, 95쪽.

55) 리재현, 앞의 책, 387쪽.

56) 홍지석, 「이여성(李如星)의 조선미술사론: 『조선미술사 개요』(1955)를 중심으로」, 『인물미술사학』 제5권, 2009.

57) 리재현은 이 시기 그의 미술사 서술을 "우리 나라의 유구하고 찬란한 민족미술유산을 바로 정리하고 제국주의자들에 의해 심히 외곡된 문제들을 옳게 해명하는 과학사업과 우리 당 문예정책의 정당성과 생활력을 론증한" 작업으로 평가했다. 리재현, 앞의 책, 387쪽.

58) 박문원, 「조선 고대 미술사의 기초축성을 위하여」, 『조선미술』, 1961년 제5호, 26쪽.

59) 「조선미술사의 기초 축성을 위하여」 연재가 마무리된 이후 박문원은 동일 주제의 논문을 한편 더 발표했다. 『조선미술』 1963년 제3호에 발표한 「일본에서 활약한 우리 나라 미술가들(3): 건축 조각가 편」이 그것이다.

60) 박문원, 「일본에서 활약한 우리 나라 미술가들 화가편(2)」, 『조선미술』, 1963년 제4호, 63쪽.

61) 박문원, 「시바 다찌도(司馬 達等)는 어느 나라 사람인가(6)」, 『조선미술』, 1962년 제4호, 24쪽.

62) 위의 글, 24쪽.

63) 박문원, 「백제의 기악면에 대하여」, 『조선미술』, 1962년 제5호, 26~30쪽.

64) 오늘날 미마지에 관한 일반적인 견해는 그가 백제(百濟)의 음악가 겸 무용가로 중국 오(吳)나라에서 기악무를 배워 일본에 전해줬다는 것이다. 하지만 서연호에 따르면 김석형, 김달수의 경우에서 보듯 소리의 유사성을 들어 〈れ를 句麗(高句麗)로 해석하는 견해도 존재한다. 또한 김정학의 경우에서 보듯 〈れ를 지명 求禮와 연관지어 백제와 연관짓는 논자도 있다. 서연호, 「미마지 기악의 일본 전파에 관한 재론: 〈れ(吳)의 故地를 中心으로」, *Journal of Korean Culture*, Vol. 17, 2011, 30~33쪽 참조.

65) 박문원, 「신라의 금관」, 『조선미술』, 1966년 제9호, 14쪽.

66) 맑스, 『경제학비판』 서론, (1957년 로문판) 『맑스, 엥겔스 예술론』 제1권, 135쪽; 박문원, 「안악 제3호 벽화무덤에로의 미술사적 안내」, 『조선미술』, 1963년 제3호, 60쪽 재인용.

67) 박문원, 「안악 제3호 벽화무덤에로의 미술사적 안내」, 『조선미술』, 1963년 제3호, 60쪽.

68) 박문원(1966년 제9호), 앞의 글, 14쪽.

69) 위의 글, 15쪽.

70) 위의 글, 14쪽.

71) 박문원(1963년 제3호), 앞의 글, 60쪽.

72) 박문원, 「미륵사 전설에 대하여」, 『조선미술』, 1967년 제1호, 44쪽.

73) 위의 글, 43쪽.

74) 이여성에 따르면 미술의 발전에서 취미의 유·불·도적인 경향은 암담한 보수적 내용에 지나지 않는 것이다. 리여성, 『조선미술사 개요』, 평양: 국립출판사, 1955; 影印本 한국문화사, 1999, 20쪽. 이여성은 미술사가 주목할 작품의 내용이 "봉건주의적, 자본주의적 제 요소와의 투쟁"이 되어야 한다고 생각했다. 이를테면 석불사 조각은 긍정적인데 왜냐하면 그것이 과거의 괴이하고 기형적인 비현실적인 불상을 관능적인 사실적인 불상으로 전변시켰기 때문이다. 리여성, 「석굴암 조각과 사실주의」, 『문화유산』, 1958년 제4호, 34~35쪽.

75) 김용준, 「사실주의 전통의 비속화를 반대하며」, 『문화유산』, 1960년 제2호, 83쪽.

76) 리재현, 앞의 책, 389~390쪽.

77) 이것은 박재영에게 보낸 박철호의 서신에 포함된 내용이다. 박철호에 따르면 박문원은 1955년 4월 고향이 강원도 삼척인 리순길과 평양에서 결혼했고, 다음 해 2월 장남 철호를 낳았다. 1968년 12월 리순길이 병사하자 1969년 5월 신문기자인 최학신과 재혼하여 1970년 3월 차남 찬호를 낳았다. 그리고 1973년 4월 28일 고혈압으로 평양에서 사망했다. 박재영, 「미술사가, 미술비평가, 장정가, 서양화가, 박문원」(미간행, 2012).

78) 그의 월북 이전 북한에서 미술비평을 주도하던 논자는 작가였던 정관철·김주경 등이다. 이들이 1940년대 후반 『문화전선』·『문학예술』 등에 발표한 글들은 사회주의리얼리즘을 언급하고 있지만 소략하고 소비에트 문건 또는 문학 분야에서 개진된 내용을 단순 반복하고 있다는 인상을 준다. 이러한 상황은 이여성·김용준·한상진·박문원 같은 비평가·이론가들의 월북 이후 변했다. 특히 박문원은 해방 직후부터 가장 본격적으로, 그리고 가장 적극적으로 사회주의리얼리즘론을 펼친 경우에 해당한다. 이여성·한상진 등은 하우젠슈타인(Wilhelm Hausenstein), 프리체(Vladimir Friche) 등 훗날 사회주의리얼리즘논의에서 배제된 독일 예술사회학자들의 논의에 기대고 있었고 매우 넓은 이념의 스펙트럼을 지녔던 김용준 역시 1950년대 이후 사회주의리얼리즘 논의를 주도할 수 있는 위치에 있지 않았다. 초기 북한미술계에서 이여성과 한상진의 입장에 대해서는 홍지석, 「이여성의 조선미술사론」, 『인물미술사학』 제5호, 2009; 한상진, 「해방공간 예술사회학의 이론과 실천: 1940~1960년대 한상진(韓相鎭)의 미학·미술사론을 중심으로」, 『미학예술학연구』 제36집, 2012 참조.

79) 앞에서 언급한 다음 두 편의 텍스트를 가리킨다. 「자연주의적 경향을 일소하자」(1951), 「미술에 있어서 자연주의적 잔재의 극복을 위하여」(1952).

10. 대립적 인자들의 동시적 공존

: 정현웅(鄭玄雄)의 미술비평

화가로서 정현웅의 이력은 1927년 18세의 나이로 유화 〈고성(古城)〉이 제6회 조선미술전람회에 입선하는 것으로 시작했다. 지금은 사라진 서울 청운동 자하문 풍경을 그린 〈고성〉은 담백하고 간결한 선적(線的) 구성이 돋보이는 작품이다. 1927년은 또한 문예비평가로서 정현웅의 이력이 시작된 해이기도 했다. 정현웅은 1927년 12월 11일자 『동아일보』 지면에 「〈쌕, 파레드〉를 보고」를 발표하여 평단에 등장했다. 홍미로운 것은 이 문제의 글이—미술비평이 아니라—영화비평이라는 점이다. "살벌무참하고 잔인한 전쟁, 그 속에서 따스한 사랑이 꽃피고 눈물 흘릴 비극, 우정, 의리, 또한 포복할 희극을 섞어 극히 그 교(巧)하게 힘 있게 열렬히 묶어 내인 것이 이 〈쌕, 파레드〉이다"[1]로 시작하는 평문은 킹 비더(King Wallis Vidor, 1894~ 1982)의 무성영화 〈빅 퍼레이드(The Big Parade)〉(1925)에 대한 영화평이다. 10대 후반의 어린 나이에 발표한 글이지만 이 글은 소비에트 몽타주를 수용했던 킹 비더 특유의 영화언어에 대한 섬세한 통찰을 보여준다. 즉 정현웅은 이 영화에서 "전율할 수라장이 있는 한편에는 고요한 불란서, 평화하고 아름다운 농촌이 있다"는 것을 감지했다. 영화 몽타주의 기본 원리, 즉 '이질적인 것의 동시적 공존'에 민감하게 반응하고 있는 것이다. 이 젊은 영화비평가는 또한 배우 르네 아도레(Renée Adorée)로부터 "매혹적인 듯한 눈 속에 천진함이

숨기어 있는 것"을 발견하며 영화 구성에서는 "긴장된 장면에 희극적 인물을 넣어 긴장된 기분을 일시에 눅치게 하는" 방식에 환호했다.2) 그리고 다시 〈고성〉을 보면 이 작품에도 이질적인 것의 공존이 두드러진다. 이 작품에서 정현웅은 과거를 대변하는 '고성'의 수평적 존재 방식에 현재를 대변하는 '전신주'의 수직적 존재 방식을 덧붙여 다소 기인한 풍경을 창출했다.

정현웅 〈고성(古城)〉, 유화, 1927

정현웅, 「〈섹, 파레드〉를 보고」, 『동아일보』, 1927년 12월 11일.

　　회화 데뷔작과 생애 최초의 평론에서 두드러진 '이질적인 것들의 공존'에 민감하게 반응하는 청년 정현웅의 감수성은 화가이면서 동시에 영화평론을 수행한다는 삶의 방식에서도 두드러진다. 최열의 지적대로 그는 이 두 갈래 길 가운데 어느 한쪽만을 고집하지 않았다. 〈고성〉으로 조선미술전람회에 입선한 이듬해(1928년)에 이 화가의 작품 〈신록(新綠)을 지나다〉와 〈역전의 큰 길〉이 또 다시 제7회 조선미술전람회에 입선했다. 같은 해인 1928년 1월 14일, 15일자 『동아일보』 지면에 정현웅의 「나의 본 〈진홍문자〉」가 실렸다. 이

글에서 정현웅은 〈주홍글씨(The Scarlet Letter)〉(1926)의 주연배우 릴리안 기쉬(Lillian Gish)의 연기에 주목했다. 그가 보기에 "그를 형성한 윤곽의 선(線)은 연하고 그의 나타내이는 선은 강하다". 이것은 형상과 배경의 대립을 염두에 둔 발언인데 부연하면 "고요하고 연한 배경 앞에서 힘있는 선으로 인생생활을 끝까지 충실하게 무서울만치 묘사하여 간다"[3]는 것이다. 같은 해에 발표한 회화작품 〈신록을 지나다〉(1928)를 보면 당시 화가 정현웅이 연한 신록(新綠)의 배경에 형상들, 집과 나무, 인물을 그려 넣는 방식을 고민하고 있음을 알 수 있다. 형상들을 강한 선으로 묘사한 것은 배경에 대한 형상의 독자성을 강조해야 했기 때문일 것이다. 그러나 그 선이 지나치게 강조될 경우 형상은 배경에서 떨어져서 고립될 수 있기 때문에 다시금 화가는 선의 강도(强度)를 조절하는 문제로 골몰했을 것이다.

정현웅 〈신록을 지나다〉, 유화, 1928

지금까지의 관찰에 비추어 보면 1920년대 후반, 식민지 조선의 문예계에 등장한 정현웅의 관심사는 상호 이질적인 것들, 또는 서로

대립하는 것들을 하나의 장(field)에서 결합하는 방식이다. 그것은 이후 정현웅 예술세계의 근간을 이루는 근본 문제이기도 했다. 그 근본 문제의 출발점이 영화였다는 사실은 특별히 기억해둘 필요가 있는데 왜냐하면 정현웅의 등장과 때를 같이 하여 영화로 대표되는 새로운 매체 경험이 예술 실천과 담론에 본격 부상하기 때문이다.

1934년 전후, 『삼사문학』과 정현웅

정현웅은 1910년 9월 20일 서울에서 태어났다. 1924년 매동소학교를 졸업했고 경성제2고등보통학교에 입학해 1929년 봄에 졸업했다. 이 무렵 도화교사 야마다 신이치(山田新一, 1899~1991)를 만난 것이 계기가 되어 화가의 길을 걷게 된다. 앞서 언급한 〈고성〉으로 조선미술전람회에 입선한 1927년 당시 정현웅은 경성제2고보 4학년에 재학 중이었다. 그 이듬해인 1928년 또 다시 〈신록을 지나다〉와 〈역전의 큰 길〉이 조선미술전람회에 입선됐고 경성제2고보를 졸업했다. 그리고 곧장 일본 도쿄 유

정현웅 〈여름의 온실 내〉(제8회 조선미술전람회 입선작), 유화, 1929

학길에 올랐다. 하지만 이후의 여정은 순탄치 않았다. 최열에 따르면 미술학교로 진학하지 못하고 예비학교인 가와바타화학교(川端畵學敎)에 출입하다가 결국 도일(渡日) 6개월만인 1929년 8월 귀국길에 오르게 된 것이다.[4] 도쿄 유학의 실패, 곧 미술학교 입시에 실패한 경험은 이후 정현웅의 인생에 큰 영향을 미친 것으로 보인다. 조풍연

의 회고에 따르면 그는 미술학교에 낙제하자 연극 무대장치 등에 관심을 갖고 연구하다가 서울로 돌아왔는데 이후 『세계문학전집』을 독파하거나 불문학의 일본 번역서를 읽는데 몰두했다.[5]

자존심이 강한 사람은 경쟁에서 뒤처진 것을 쉽게 인정하기 힘들다. 그리고 어쩌면 이런 사실로부터 도쿄 유학에 실패한 정현웅이 유달리 최신의 문예흐름에 민감하게 반응했다는 사실을 이해할 단서를 구할 수 있을지 모른다. 물론 그는 다른 동년배에 비해서도 훨씬 더 자기 작업에 열중할 것이다. 실제로 정현웅은 귀국한 후에 열정적으로 회화 제작에 임했고, 그 중 다수가 조선미술전람회와 서화협회전에 입선했다. 1931년 제10회 조선미술전람회에 출품한 〈빙좌(凭座)〉는 그해 특선을 차지하기도 했다.

문예비평가로서 정현웅에게 중요한 해는 1934년이다. 이 해에 그는 『삼사문학』의 동인으로 활동하며 본격적인 비평가로서의 길을 걷기 시작했다. 초현실주의를 표방한 『삼사문학』은 당대 식민지 조선에서 가장 급진적이고 실험적인 문예잡지이자 예술가 집단이었다. 이 집단의 성원들은 대부분 사진·영화·축음기 등 새로운 매체에 관심이 많았을 뿐만 아니라 최신의 예술 운동으로서 초현실주의에 주목했기 때문에 새로운 매체와 예술 형식에 관심이 많았던 정현웅과 잘 맞았다. 그런데 『삼사문학』이 초현실주의를 전면에 내세운 이상 그것은 다다(DADA)에 대한 입장을 명료하게 설정할 필요가 있었다. 즉 '다다'의 파괴 이후에 남은 잔해(파편들, 단편들) 위에서 예술은 어떻게 존재할 것인가를 물어야 했다는 것이다. 그런데 이 문제는 1934년 당시 식민지 조선에서 전혀 낯선 것이 아니었다. 이미 1920년대 후반 식민지 조선 문예계에는 다다(의 파괴) 이후에 가능한 건설의 예술로서 구성주의(Constructivism)가 부상했던 적이 있다. 그

러나 1934년 무렵 구성주의는 다다의 짝으로서 지위를 거의 상실한 상태였고 대신 그 대안으로서 초현실주의가 부상하고 있었다. 1934년 정현웅이 가담한 『삼사문학』의 위치와 의의를 파악하려면 이러한 역사적 맥락을 주의 깊게 들여다 볼 필요가 있다. 이제 잠시 정현웅에게서 눈을 돌려 다다가 초현실주의와 짝을 맺기까지의 역사적 전개 과정을 돌아보기로 하자.

신흥예술, 1920년대 식민지 조선의 아방가르드

1920년대 식민지 조선문예 담론에 유행한 '신흥예술'이라는 개념에서 이야기를 시작하기로 하자. '신흥(新興)'이라는 단어는 글자 뜻 그대로 "새롭게 일으키는 예술"을 뜻한다. 그리고 우리가 잘 알고 있듯이 '새로움(新)'이라는 과거에 대한 부정을 내포하는 단어다. 물론 이 단어는 과거에 대한 부정뿐만 아니라 현재와 미래를 위한 새로운 것의 건설을 내포하기도 한다. 따라서 신흥예술은 '부정(파괴)'과 '긍정(건설)'이라는 서로 충돌하는 의미를 함께 내포하는 모순적 개념이다. 이것은 1920년대 중반 식민지 조선에서 프롤레타리아 미술의 건설을 염두에 두고 신흥예술을 본격적으로 문제 삼은 김복진의 딜레마이기도 했다. 그는 자신의 파스큘라 시절을 회고하는 글에서 파스큘라가 "다다나 마쁘(마보)와 크게 틀림이 없었다고도 말하려면 할 수 있겠고"6)라고 했다. 이러한 발언은 그가 부정과 파괴의

김복진(1901~1940)

예술인 다다(또는 마보)에 영향 받고 있음을 시사한다. 하지만 그는 '파괴' 자체에 만족하는 다다에 대한 부정적 관점을 드러내기도 했다. 파괴 이후에 요구되는 건설을 염두에 둔 까닭이다. 가령 『조선일보』 1926년 1월 2일자에 발표한 「신흥미술과 그 표적」에서 김복진은 '조형(造型)'으로 대표되는 다다에 경도된 일본 신흥미술의 파괴적 태도에 복잡한 심경을 피력한

블라디미르 타틀린 〈제3인터내셔널 기념비를 위한 모형〉(1919)

다. "일본의 예술사회에 이와 같은 운동이 불과 4, 5년 동안에 그야말로 너무나 ○○로히 발생됨에 우리는 이를 축하하여야 할까, 또는 저주를 하여야 할까. 매우 고생스러운 처지에 있다"[7]는 것이다. 김복진에 따르면 이 신흥예술의 제 유파들은 기존의 '정적이고 신비적이고 정신적인 예술'을 반대하고 '동적이고 현실적이고 과학적인 예술'을 내세워 "신비적 이상주의의 미몽에서 탈출"했다. 그러나 김복진이 보기에 이들은 심각한 문제를 안고 있다. 즉 신흥예술의 제 유파는 파괴에만 열중한 나머지 "더 아무러한 것을 추구할 사상적 ○○는 없다"는 것이다.

그렇다면 문제는 '미몽에서 탈출한 이후'가 될 것이다. 이 경우 건설적 대안이 요구된다. 그 대안을 김복진은 노동러시아의 구성주의에서 찾았다. 가령 그는 『시대일보』 1926년 1월 2일 자에 발표한 「세계 畵壇의 1년, 일본, 불란서, 러시아 위주로」라는 글에서 동시대 노농러시아 미술을 집중적으로 논했다. 가령 그는 구성주의 작가 일리야 에렌부르그의 다음과 같은 발언, 곧 "순수(純粹)미술은 지금

와서는 골동품에 지나지 않는다. 현시절에 있어서는 전위적 공적(功績)보다는 산업적 사업(事業)에 ○력을 하여야만 하겠다. 산업상의 창조는 근대천재가 표현하려는 그것이다. 이 창조를 완성하려면 현대인은 그 ○○을 추구하지 않으면 안 된다. 기함, 기차, 공장, 철도, 비행○ 이것들이 중세기 시대의 사원과 같이 장엄하고 상당한 것이 아니냐"는 발언에 공감을 표한다. 혁명 러시아에서 "순수미술을 부정하고…미술의 공리를 목적으로 삼고 산업파 미술운동이 시작된 것"은 그에게 "프로레타리아 예술의 이상인 미술"로 보인 까닭이다. 다도린(타틀린) 등이 제기하는 러시아의 산업미술 운동은 그가 보기에 "프로레타리아 혁명의 자연의 결과로서 생긴 것"이다. 이렇듯 1926년의 김복진은 다다의 파괴적 성향을 경계하면서 구성주의에서 대안을 찾고 있었다. "한 개의 멸망으로 혼돈과 해체가 있고 한 개의 신흥으로 하여 발아와 정제라는 계급적 순서가 있었다"[8]는 것이 당시 그의 판단이다. 이러한 접근은 과거 "만일에 상공업자가 자기의 일에 대해서 충심으로 혼희를 표현하여서 거기에 헌신할 것 같으면 그곳에 창조가 있으며 예술이 생길 것"이라는 그의 발언에서 이미 예고되어 있었다고 해도 무방할 것이다.[9]

이러한 김복진의 접근은 카프의 방향 전환, 곧 '붕괴'의 원리인 자유 및 자유주의를 핵심으로 한 무정부주의(아나키즘)를 배격하고 공산주의의 '건설' 원리인 볼셰비즘을 따르는 예술로의 전환[10]에 대응한다. 실제로 카프미술가들은 삶과 예술의 즉자적 일치를 추구하는 구성주의 예술로 나아갔다. 여기서 중요한 것은 삶의 '유용성'이다. 그러나 식민지 조선에서 구성주의 예술가들이 추구하는 삶의 유용성이 그 본래적 영역인 '산업'에서 관철될 가능성은 거의 없었다. 이것은 구성주의의 고향인 노농러시아에서도 마찬가지였다. 러시아

구성주의자들이 새로운 사상을 일상의 기능적 사물의 생산에서가 아니라 선동과 선전에서 실천하게 된 것과 마찬가지로 식민지 조선의 구성주의자들-프롤레타리아 예술가들은 포스터·무대·단상·도서장정과 같은 선동과 선전에서 자신의 실천 영역을 갖게 되었다. "투쟁기에 재한 프로문예의 본질이란 선전적선동의 임무를 다하면 그만이다. 한 예술가가 공리적 목적 위에서 현상의 부정을 목적의식하고 한 개의 예술품을 창조하였다고 하자……그래 그 창조품이 선전포스터 이상의 효과를 나타냈고 노방연설의 임무를 다하였고 인민위원회 정견발표문에 불과하였더라도 혁명전기에 속한 프로예술가로서는 조금도 수치를 느끼지 않을 뿐 아니라 도리어 프롤레타리아 일원이 자기로서의 역사적 필연의 임무를 다하였다고 만족해 할 뿐이다"11)는 식의 논리가 그러한 접근을 정당화했다. 카프지도부는 반복적, 강박적으로 미술가들에게 "고급미술을 그리는 대신에 모든 포스터, 삐라를 그리자!"고 요구했다.12) 러시아에서와 마찬가지로 식민지 조선의 구성주의자들-카프의 미술가들은 "사물의 생산을 관장하기보다는 오히려 이데올로기를 만들어내는 역할"13)을 수행했던 것이다.

하지만 결국 실험은 실패했다. 지도자 김복진의 투옥(1928), 일제의 카프 탄압, 그리고 계속된 카프 예술가들의 이탈과 더불어 1930년대 초중반에 카프 미술은 숨을 죽이게 된다.14) 이와 맞물려 구성주의적 예술 실천과 담론의 영향력은 크게 약화됐다. 물론 그럼에도 김복진으로 대표되는 1920년대 후반 카프미술의 담론과 실천15)은 여러 의의를 갖는다. 무엇보다 '신흥예술'의 두 가지 요구, 곧 '낡은 것의 파괴'와 '새로운 것의 건설'이라는 두 가지 요구를 식민지 조선의 예술가들이 카프의 도전과 실패의 경험을 토대로 실천의 층위에서

사고할 수 있게 되었다는 점이 중요하다. 또한 '삶과 예술의 일치'를 즉자적으로 해석해 예술가의 주관을 최대한 배제하고 일상의 기능적 사물과 선전물을 제작하는 식의 구성주의적 접근이 이후 전면적인 회의의 대상이 되었다는 점도 중요하다. 순정미술을 거부한다면서 주관을 전적으로 배제하고 객관으로 나아가는 식의 접근에는 예술도 인간도 없다는 인식이 1930년대에는 널리 확산됐다. 그 자리를 파고든 것이 초현실주의다. 앙드레 브르통(André Breton, 1896~1966)이 「초현실주의 선언문」을 발표하고 초현실주의를 공식화한 1924년 이후 이 운동은 다다 이후 아방가르드의 가능한 존재 방식으로서 엄청난 주목의 대상이 됐다. 1927년 전후 주요 구성원들이 프랑스 공산당에 가입하면서 잠시 갈등이 불거지기도 했지만 1933년, 1936년 전시의 성공으로 이 운동은 전성기를 맞게 된다. 새로운 예술을

만 레이(Man Ray)가 1930년에 촬영한 유럽의 초현실주의자들(뒷줄 왼쪽부터: 만 레이, 장 아르프, 이브 탕기, 앙드레 브르통/앞줄 왼쪽부터: 트리스탕 차라, 살바도르 달리, 폴 엘뤼아르, 막스 에른스트, 르네 크레벨)

갈망하던 1930년대 식민지 조선의 예술가들 또한 이 운동에 주의를 주목하기 시작했다.

1930년대 초반 식민지 조선의 초현실주의 담론

단언할 수는 없지만 식민지 조선의 예술계에서 초현실주의를 처음으로 거론한 논자는 김용준이다. 그는 1930년 12월 23일자 『동아일보』에 발표한 「백만양화회를 만들고」라는 글에서 동시대를 '초현실주의의 금일'이라고 묘사했다.[16] 여기서 그는 "큐비즘에서 포비즘으로 그리고 누보포비즘에서 다다이즘으로 다시 네오클래시즘으로 쉬르리얼리즘으로" 마치 카멜레온같이 표변하는 피카소를 긍정하며 자신도 "여러 종류의 표현양식을 시인할 것"이라고 다짐했다. 우리들 가운데에는 피카소의 카멜레오니즘도 있고, 루오의 야수성의 규환과 블라맹크의 고집이 있다는 것이다. 이어 "때로는 쉬르리얼리즘(초현실주의)에 악수하고 때로는 포비즘에 약속할 것"이라는 다짐이 추가된다. 그가 표현이라는 단어를 즐겨 쓰는데서 드러나듯이 모든 표현 양식들은 그에게 '정신적인' 것이라는 점에서 공통적이다. 정신적인 모든 것은 1930년의 김용준에게 긍정의 대상이다. 그 반대편에는 '사회사상의 포로가 된 예술', '의식적 이성의 비교의 산물', 그리고 '예술 아닌 일체의 것과 비정신적인 일체의 것'이 자리한다. 특히 그에게 유물주의는 '악몽'으로 간주된다.

표현과 정신을 옹호하면서 유물주의와 의식적 이성을 반대하는 1930년의 김용준에게는 1920년대 후반 구성주의에 경도됐던 카프에 대한 뚜렷한 적개심이 드러난다. 1927년 그는 여러 지면에서 구성주의에 기울기 시작한 카프미술에 강력한 이의를 제기한 바 있다. 예컨

대 「프롤레타리아미술 비판: 사이비 예술을 구제하기 위하여」에서 그는 "예술은 순연히 유물론 견지에서 출발할 수 없다"는 전제하에 "예술은 결코 이용될 수 없고, 지배될 수 없고, 구성될 수 없다"고 주장하며 볼셰비키의 예술 이론-구성주의를 격하게 비판했다. 당시의 그에게는 "싫은 노동을 화금 때문에 하려 할 때 들리는 공장의 기적이, 그것이 아침의 찬미가로 들리는 사람은 미친 사람밖에 없을 것"[17]으로 보였던 것이다. 즉 1927년의 김용준에게 카프가 인간적인 요소, 예술성을 희생하고 순전히 유물론적인 관점에서 방향 전환을 도모한 결과는 "구성파 예술과 같은 대량생산만을 목적한 예술 아닌 예술이 나오고 만 것"으로 보였다.[18] 그의 관점에서 보자면 구성파가 의도하는 '삶과 예술의 통합'은 '경제에 예속된 예술'에 다름 아닌 것이기 때문이다. 그 대안으로 그는 표현주의를 내세운다. "이 근대적 회화가 가진 전율감, 공포감은 프롤레타리아로 하여금 힘과 용기를 얻게 하고 부르주아로 하여금 증오성과 공포를 느끼게 한다"는 것이다.[19]

하지만 위에서 보았듯 그의 주장은 받아들여지지 않았다. 정확히는 무시되었다. 이러한 경험은 1930년대 "유물주의의 절정에서 정신주의의 피안으로"를 요청하는 정신주의자 김용준의 등장과 불가분의 관계에 있다. 유물주의-구성주의를 반대하기 위해 표현과 정신을 긍정하는 1930년의 김용준은 초현실주의가 정신적인 것, 예술적인 것으로 보였기 때문에 그것을 긍정했다. 하지만 그는 초현실주의가 파괴(다다) 이후에 도래할 건설의 낡은 모델(구성주의)을 대체할 새로운 건설의 모델로 기획되었다는 것을 알지 못했거나 알았다 하더라도 무시했다. 이 문제에 대해서는 거의 같은 시기에 김용준과는 전혀 다른 관점에서 초현실주의를 소개한 김기림의 사례를 검토하는 것

이 유용할 것 같다. 김기림이 1931년 8월에 발표한 「현대시의 전망(7)· 슈르레안리즘의 비극」이 바로 그것이다. 그에 따르면 지금 현대 시의 전방에는 여명과 같은 것은 전혀 보이지 않는다. 미래파는 무솔리니 파쇼국가의 충실한 개가 되었고, 발레리가 세운 순수시의 고탑은 고립되어 아무도 접근할 수 없게 되었다는 것이다. 최근 뿌르톤(브르통)·스포(수포)·알

김기림(1908~미상)

라곤(아라공) 등이 창도한 초현실주의가 있으나 이것은 그가 보기에 다다의 자기 파괴 작용의 상속에 불과하다. 폴엘류알(폴 엘뤼아르)이 말했듯 초현실주의는 "세련된 오류와 감정적 흥분, 그것이 낳는 무질서에 기인한 것"이기 때문이다.[20] 물론 김기림은 초현실주의자들이 다다의 파괴에만 시종하지 않고 새로운 포에지로 도달하려고 한 노력만은 긍정되어야 한다고 주장한다. 하지만 김기림이 보기에 "꿈만이 사람에게 자유의 모든 것을 준다"는 초현실주의자들이 의존하는 것은 결국 '자살'이며 그들에게 건설에 가까운 어떤 것을 기대하는 것은 무의미하다. 이런 견지에서 그는 이렇게 단언한다. "우리들 현실적 세기는 슈르레알리스트가 꿈의 세계에서 어떻게 훌륭한 에펠탑을 축조할지라도 전연 무관심할 것이다." 따라서 김기림에게 초현실주의가 코뮤니즘(사회주의)에 접근하는 것—예컨대 루이 아라공이 인터내셔널 위원으로 선출된 것—은 의의의 일로 여겨진다. "꿈과 자살의 유혹에서 사회주의에…이것은 너무나 의외의 전환"이라는 것이다. 당시 그에게 이러한 의외의 전환은 새로운 갱생의 가능성이 아니라 어디에도 구원의 길이 없다는 것을 반증하는 사례로

이해되었다.

김용준에게는 초현실주의가 현실에서 떠나 있기 때문에 긍정된 반면, 김기림에게 초현실주의는 현실에서 떠나 꿈과 자살로 나아갔다는 점 때문에 부정된다. 양자 모두에게 초현실주의는 현실과 무관한 것이자, 다다의 파괴적 몸짓과 별반 다를 바 없거나 다다에서 사실상 한 걸음도 나아가지 못한 것으로 간주되었다. 한편 당대에 이헌구는 이와는 다소 다르게 초현실주의를 설명했다. 가령 그는 1933년에 발표한 글에서 초현실주의를 소부르주아지와 인텔리겐챠의 생활표현으로 이해했다. 그에 따르면 초현실주의는 "참혹한 암담한 현실생활의 여실한 기록이 아니고", 차라리 "말초신경적, 그러나 공포할만한 인간심리의 내면적 통감"이다. 그가 보기에 초현실주의의 공간은 인간의 정상의식이 활동하는 세계가 아니고 "미지의 억압된 욕망과 의지의 교착된" 분야다.21) 여기서 이헌구가 초현실주의를 '욕망과 의지의 교착'으로 서술한 것은 주목할 필요가 있는데 왜냐하면 그러한 서술에는 초현실주의가 '욕망'과 '의지'라는 상반된 것들(또는 이질적인 것들)을 함께 아우르려 한다는 의미가 내포되어 있기 때문이다. 다른 글에서 이헌구는 이것을 그는 일종의 균형잡기로 이해했다. 물론 그는 그러한 균형에 대해서 매우 회의적인 입장을 견지했지만 말이다. "그네들이 아무리 균형의 세계를 구가한다 하여도 자체의 생명의 나날이 비말(飛沫)과 같이 분산하며 그 전 심신이 전자와 같이 대기 속에 환멸되는 것 이외의 하등 결과를 얻지 못하고 마는 것이 아닐까?"22)

비록 이헌구는 초현실주의를 현실에서 무용한 것, 즉 "인생을 무목적적 환영세계로 이끌 뿐인 것"으로 간주하여 회의했지만, 그가 표명한바, 초현실주의를 욕망과 의지의 교착 또는 균형으로 이해하

는 접근은 식민지 조선의 초현실주의 수용에서 매우 중요하다. 이후 등장하게 되는 식민지 조선의 젊은 초현실주의자들은 이헌구가 말한 '욕망과 의지의 교착', 또는 '균형의 세계'로부터 다다 이후에 가능한 건설의 가능성을 발견했기 때문이다. 물론 그러한 건설은 과거 카프를 압도했던 구성주의식 건설과는 다른 종류의 것이었다. 하우저(Arnold Hauser)에 따르면 초현실주의는 "두 가지 다른 세계에 근거한 존재의 양면성의 체험"에 기반한다. 그가 보기에 초현실주의는 "우리가 두 가지 다른 차원, 다른 영역에서 살고 있다는 느낌뿐 아니라 이러한 두 영역이 너무나 철저히 상호침투하고 있어 그 어느 하나를 다른 하나에 종속시킬 수도 없고 그렇다고 그 둘을 단순히 반대명제로 대응시킬 수도 없다는 느낌을 나타내고"[23] 있는 것이다. 그래서 초현실주의자들은 비동시적이고 이율배반적인 것을 동일한 시간과 공간 속에 배치하는 형식을 취한다. 이런 형식은 하우저가 보기에 "매우 역설적인 방법이기는 하지만 우리가 살고 있는 이 미립자화된 세계에 저 나름의 통일성과 일관성을 부여하려는 욕망을 나타내고" 있다. 초현실주의에서는 "총체성에 대한 거의 광적인 정열이 예술을 사로잡았다"[24]는 것이다. 이하에서 보겠지만 정현웅으로 대표되는 1930년대 식민지 조선의 젊은 초현실주의자들은 '총체성에 대한 열망'에서 출발해 상반되는 것의 동시적 공존에서 새로운 건설의 대안을 찾게 된다.

사 에 라(çà et là'): 삼사문학의 초현실주의

이제 삼사문학에 대해서 이야기할 차례다. 삼사문학의 입장을 조명하는 가운데 우리는 다시 정현웅의 텍스트로 돌아가게 될 것이다.

삼사문학은 1934년에 창간호를 낸 초
현실주의 동인지다. 1934년에 동인회
가 발족했기 때문에 동인지명이 『삼
사문학』이다. 조풍연(1914~1991), 신
백수(1915~1946), 정현웅, 이시우 등이
창간호 발간을 주도했고 1935년 12월
통권 제6호로 종간되었다. 창간호에
실린 '34의 선언'(신백수)에는 이 잡지
의 지향이 담겨 있다. 즉 이 선언문의
저자는 "모듬은 새로운 나래이다—새
로운 예술로의 힘찬 추구이다"라며

「삼사문학」 창간호(1934)

그 모듬의 동력은 "끓는 의지와 섞임의 사랑과 상호비판적 분야에서
결성될 것"이라고 주장한다.[25] 이러한 주장은 다소 모호해서 잡지의
내용 분석을 통해 그 의미를 헤아릴 필요가 있다. 먼저 정현웅의
글에 초점을 맞춰 논의를 전개해보기로 하자. 그가 『삼사문학』에
발표한 글들에는 '초현실주의'라는 단어가 전혀 등장하지 않지만 글
자체는 "두 가지 다른 세계에 근거한 존재의 양면성의 체험"에 기초
한다는 점에서 다분히 초현실주의적이다. 먼저 창간호에 실린 「생활
의 파편」이라는 글을 보자. 여기서 정현웅은 여러 가지 예를 들어
절충과 종합을 말한다. "시각적 예술만으로 예술은 될 수 없다. 인간
성(이성)만으로도 예술은 될 수 없다. 시각과 인간성의 절충이 절대
로 필요하다"거나 "찌달니고 녹슨 생활에서 아무리 기술적혁명을
한단들 아무런 힘이 없는 것을 절실히 느낀다. 사상과 기술의 종합적
혁명이어야 한다"[26]는 식이다. 여기서 그가 말하는 절충과 종합은
어떤 것인가? 그 종합이 흔히 말하는 이음새를 매끈하게 봉합한 종

합 또는 통일이 아닌 것은 분명해 보인다. 글 자체가―이미 제목에서 드러나듯―단상(파편)들을 이어붙이 이른바 몽타주식, 또는 파편 모음의 성격을 띠고 있는데다가 글 전개에서도 서로 모순된 양자, 이를 테면 시각과 인간성, 사상과 기술 중에서 어느 한쪽의 편을 들고 있지 않은 까닭이다.

4집에 발표한 「사·에·라」에서는 이러한 성격이 더욱 두드러진다. 프랑스어에서 가져온 '사·에·라(çà et là)'(여기와 저기)라는 제목 자체가 이미 개개의 것들이 서로 한쪽에 종속되지 않으면서 공존하는 독특한 종합의 상태를 제시하고 있는 이 글은 「생활의 파편」과 마찬가지로 짧은 단문들을 이어붙인 몽타주식 구성을 지닌다. 글 내용은 보다 노골적이다. 예컨대 두 번째 단상인 '현대망각'에서 그는 "과거와 절연하라. 과거를 파괴하라는 말을 여러 번 드렸었다. 이와 같은 의미로서 순간 현대를 망각하는 것도 유의의하다"[27]고 말한다. 이러한 논리(?)에서 과거와 현대는 어느 한쪽이 우세를 점하지 못한 채 묘하게 공존하는 형세가 된다. 마찬가지로 열네 번째 단상에서는 "예술가에 있어서는 고독은 그를 심사시키고 가장 힘있게 하고 순수하게 한다"면서도 "그렇다고 이것은 외부적 정세에 몰교섭을 말함이 아니다"[28]라고 말한다. '외부적 정세에 몰교섭이 아닌 고독'은 개체와 전체가 서로를 압도하지 않으면서 공존하는 양상을 지칭하는 표현일 것이다.

비동시적이고 이율배반적인 것을 동일한 시간과 공간 속에 배치하는 식의 절충 및 종합은 다른 삼사문학의 동인들의 글에도 나타난다. 일례로 한수가 2집에 발표한 「發映聲畵 예술의 근본문제」는 무성영화에 소리를 결합하는 문제를 다루고 있다. 이것은 영상과 소리를 결합하여 유성영화를 만드는 경우 제기되는 문제다. 그는 양자의 단순한

'싱크로니제이숑'에 반대하는데, 이것은 다음과 같은 이유에서다.

> 이렇게 영상과 음향을 동시화하는 것은 영상을 중하게 보든지 혹은 음향을 중하게 보든지 그 어느 것이든지 결국 양자의 중점의 관계에 있다는 것은 환원하면 그 중 어느 것이든지 의미를 잃어버려도 좋다고 하는데에 지나지 않는다. 그 결과 겨우 얻은 음향을 무의미한 것으로 만들던지 혹은 음향의 과중이 시각적표현의 수법을 필요이상으로 파괴하게 된다. 이러한 좋지못한 결과에 들어가지 않게 함에는 영상과 음향의 그 중점을 깨트리고 다시 말하면 싱크로니제이숑을 파괴하고 각각독립한 요소로서 취급하지않어서는 안될 것이다.29)

한수는 영상과 음향이 서로를 파괴하거나 압도하지 않는 방식으로 결합되는 영화를 추구한다. 그는 이것을 '영상과 음향의 대립적 조합'이라고 부른다. 그는 에이젠슈타인을 따라 "영상과 음성이 독립한 인자로서 대립적위치에 있고 (영화가는) 영상 또는 음성만으로 표현할 수 없는 것을 양자의, 대립적 몽타주에 의하여 만들어내야 한다"30)고 생각한다. 한편 이시우는 3집에 발표한「절연하는 윤리」에서 고정된 리얼리티와 고정되지 않은 리얼리티를 구별한 아라공의 발언을 인용하며 아라공을 따라 고정되지 않은 리얼리티를 옹호한다. 그가 보기에 고정되지 않는 진정한 리얼리티는 절연(絶緣)으로부터 나온다. 그래서 그는 "절연하는 어휘, 절연하는 센텐스, 절연하는 단수적 이미지의 승(乘)인 복수적 이미지"를 요구한다.31)

'대립적 인자들의 대립적 조합(몽타주)', 또는 '절연하는 어휘'란 여기(çà)와 저기(là)를 함께 그리고 동시에 아우르는 '여기와 저기(çà et là)'처럼 이질적인 것이 하나의 공간에 공존하는 양상을 가리킨다.

정현웅, 한수, 이시우를 위시한 삼사 문학의 동인들은 기존의 질서를 끊어 내 얻은 파편들, 또는 이미 현실에 존재하는 파편들을 연결하여 새로운 질서, 새로운 전체를 제시하고자 했다. 그 새로운 질서에서 파편들은 그 개별성을 상실하지 않으면서 전체의 일원이 될 것이다. 이시우는 이것을 "어떠한 새로운 질서로서 현 질서를 파괴하는 포에지"라 지칭했다. 그것은 기존의 질서를 파괴한다는 점에서 다

정현웅 〈꿩〉, 유화, 1932. 죽은 꿩의 시체는 삶과 죽음의 공존 상태로서 우리는 그것을 생명체로 대하기도 하지만 사물처럼 대하기도 한다. 그렇다면 정현웅의 〈꿩〉을 "여기(삶)와 저기(죽음)의 공존" 또는 "대립적 조합"으로 이해할 수도 있을 것이다.

다다적이지만 이질적인 것을 결합하여 새로운 질서를 제시한다는 점에서 다다 이상이다. 다시 이시우를 인용하면 단지 파괴한다고 하는, 반항의 태도로서만 파괴하는 것은 왕왕 반(反)포에지가 되는 것이다.[32] 이것이 바로 '34의 선언'에서 피력한 "끓는 의지와 섞임의 사랑과 상호비판적 분야에서 결성될" 새로운 예술일 것이다.

1930년대 후반 정현웅의 초현실주의론

『삼사문학』은 발간 당시의 의욕에 비해서는 다소 빨리, 1935년 12월 통권 제6호로 종간되었다. 그와 동시에 식민지 조선에서 초현실주의를 표방한 예술운동 및 실천은 거의 자취를 감추게 되었다. 대신 식민지 조선의 초현실주의자들의 무대는 일본과 만주가 되었다.[33] 같은 이유에서 1935년 이후 초현실주의에 대한 이론적·비평적 접근 역시 매우 빈약하다.[34] 그런 의미에서 1930년대 후반 정현웅

이 '초현실주의'의 관점에서 집필한 일련의 글들이 갖는 문예사적 의의는 매우 크다. 삼사문학 시절(1934~35)에는 초현실주의에 대한 직접적인 언급을 회피하던 정현웅은 1939년 전후에 초현실주의적 감수성을 짙게 드러내는, 또는 직접적으로 초현실주의를 언급한 글들을 발표했다. 삼사문학의 동료들이 초현실주의에 대해 침묵하거나 자취를 감춘 시점에서35) 정현웅이 발표한 문제의 글들은 1934년 전후의 초현실주의 이해가 1930년대 후반에 어떻게 새롭게 밀진되었는지를 확인하기 위해 꼭 필요한 자료다.

먼저 1938년 『삼천리』에 발표한 「미인과 영화」라는 글을 보자. 이 글은 자신이 그동안 보아왔던 은막의 다모다색한 미인들을 열거하는 것으로 시작된다. 그가 보기에 이 미인들은 유형적이거나 아카데미한 미인들이 아니라 개성이 강한 용모를 지닌 미인들이다. 그레타 가르보(Greta Garbo), 시몽(Simone Simon), 캬사링 헵퍼언(Katharine Hepburn), 디트리히(Marlene Dietrich) 등이 바로 그런 미인들이다. 정현웅은 이러한 미인들에 대해 다소간 불편함을 느끼는데, 그것은 너무 강한 개성이 명료한 여배우는 그의 취미에 맞지 않고 그로부터 "인간적인 친근한 감정을 도저히 생길 수 없기" 때문이다.36) 그에 따르면 이전에는 전통적인 심미적인 규율에 적합하지 않은 얼굴은 절대로 미인으로 인정하지 않았다. 하지만 지금은 사정이 달라졌다는 것이 그의 생각이다. "불균형의 미, 데카당 미, 성격미, 성적미(性的

마를레네 디트리히(1901~1992)

美) 등 여러 가지 미가 생겨 재래의 미적 규율을 혼란다잡하게 만들어 별별 특별제의 새루유 미인이 출현하게 되었다"는 것이다. "디드리히의 선잔 깬 것 같은 얼굴도 생기고 썩은 고목과 같은 헵퍼언도 나왔고 양(洋)강아지같은 시모-느 시뭉을 가장 매력있는 형태의 미인이라 부르고 감탄해마지 않는다"는 것이 그의 판단이다.[37] 과거라면 이러한 여자들은 "시대에 용납되지 않는 자기의 못생긴 얼굴을 탄식하고 우울하게 그의 일생을 맞았을 것이다"고 그는 말한다. 계속해서 그는 "이러한 새로운 형태의 미인의 출현은 여성에 대한 심미적 개념을 근본적으로 전환시켰고 혼란시켰다"고 주장한다. 미적 감정이 말초적으로 된 탓이다. 그리고 이렇게 미의식을 어지럽게 해 놓은 것 주된 원인은 그가 보기에 영화다. 영화제작자들이 말초적 미가 환영을 받게 된 시대의 기호를 노려 "괴이한 형태의 미녀를 찾아내 가지고 파-소나리티라는 렛델을 붙여 시장에 내보내고" 이것이 새로운 형태의 미인이 되어 국제적으로 유행한다는 것이다.[38]

이처럼 정현웅은 은막의 미인들을 예로 들어 이전의 시대를 지배하던 전체적인 것이 조각나 파편화되는 양상을 드러낸다. 그러면 예전에는 단순하고 협소했던 미 개념은 그 파편화된 것들을 아우르기 위해 확대될 필요가 있다. "괴이한 형태의 미인이 나올수록 미인의 경계는 확대한다"고 그는 주장하는 것이다. 전체적인 것이 조각나 파편화되는 양상을 설명하기 위해 그는 미술의 사례를 거론한다. 미켈란젤로·렘브란트 같은 장대하고 삼엄(森嚴)한 화가는 현대에는 도저히 있을 수 없고 현대는 오케스트라의 한 악기로밖에 보이지 않는 작가들—피카소·마티스·루오—의 시대라는 것이다. 그는 이 현상을 긍정적으로 해석한다. "어떠한 얼굴을 가진 여자라도 자기의 얼굴에 자신을 갖게 될 것이니 이 얼마큼 행복한 시대냐"[39] 우리의

관점에서 보자면 이처럼 말초적인 것(국부적인 것, 파편적인 것)을 아울러 확대되는 "다단한 미 개념"이야말로 파편들의 급진적 병치를 통해 인습적인 의미를 깨부수고 새로운 의미나 反의미를 창조한다는 초현실주의에 부합하는 것이다. 초현실주의자들이 그들의 조상(祖上)으로 떠받들었던 로트레아몽(Comte de Lautréamont, 1846~1870)에 따르면 미(美)는 "해부용 탁자 위에서 재봉틀과 우산이 우연히 만나는 것"이다.40)

「미인과 영화」(1938)는 이 시기 정현웅이 『삼사문학』의 체험 이후 초현실주의적 감성을 자신의 것으로 내재화, 또는 육화시킨 단계에 들어섰다는 것을 시사한다. "모순의 배후에 숨어있는 통일성"(또는 '우리가 관찰한 쓰레기더미')에 대한 초현실주의적 감각 내지 감수성은 "20세기의 모든 예술을 관통하는 특정 형태의 감수성"이라는 수전 손택의 발언41)을 염

정현웅(1910~1976)

두에 둔다면 1930년대 후반의 정현웅은 당대의 식민지 조선에 출현한 매우 예외적인 현대인이라고 해야 할지 모른다. 이제 그가 초현실주의를 직접 언급한 글을 확인해보기로 하자. 이 글은 1939년 여름에 발표한 「초현실주의 개관」이다. 여기서 정현웅은 초현실주의가 예원의 일대 탕아인 '다다'에서 출발했음을 분명히 한다. 그의 서술에 따르면 다다는 "과거의 일체의 전습 규범, 생활이든, 예술이든, 모든 것을 파괴하고, 부정하는 극도의 허무적인 행동"이다. 따라서 다다에는 "방식도 없고 조직도 없다". 물론 다다는 표현할 수 없는 것을 어떠한 형식으로서든지 표현하려고 '콜라주'를 강조하고 '자동적 수

법'이라는 것을 창시했으나 정현웅이 보기에 다다의 본래 목적은 "파괴를 하는 동시에 건설을 부인하는 것"이었기에 결국 자기단멸로 나아갔다. 즉 다다는 "파괴해버리는 동시에 건설을 하고 건설하는 순간에 또 이것을 파괴해 버리지 않으면 안 될 모순"을 안고 있었다는 것이다.42) 1920년대의 김복진은 이러한 모순 앞에서 구성주의를 호출해 파괴 이후에 도래할 건설을 꿈꾸었지만 (구성주의식 실험이 사실상 실패로 끝난) 1930년대의 정현웅은 초현실주의에서 파괴(다다) 이후의 건설을 가능성을 꿈꾼다. 정현웅에 따르면 "다다를 사멸에서 구하는 데는 그들의 파괴 작업에 한 조직을 세우고 새로운 세계의 건설에 매진해야" 한다. 그가 보기에 초현실주의는 "이 새로운 세계의 건설을 위해서 탄생한 것"이다.43)

다다 이후에 가능한 새로운 건설은 무엇인가? 정현웅에 따르면 초현실주의자들은 '심적 상태의 표현'을 통해 건설한다. 구체적으로 이것은 '외계의 형상'과 '자기의 심적 상태'를 관련시켜 만나는 '기이한 상태'를 뜻한다. 초현실주의자들에게 이러한 관련·접촉을 가능케 하는 도구란 상상이나 몸상과 같은 '무의식의 연상'—정신병적인 것—이다. 그는 이것을 살바도르 달리를 빌려 '상상의 자발성', 곧 "현실적인 형상을 빌어가지고 병적상상세계에 몽유하는 것"으로 설명한다. 이렇게 창출되는 '심적인 기이한 상태'란 '작가의 깊은 내적 통일'과 연관될 것이 터다.44) 이러한 서술을 끝마치며 정현웅은 초현실주의의 역사적 의의로 "제4차원의 세계의 문을 열어 보인 것"을 내세운다. 그런데 이 4차원은 또 무엇인가? 글에서는 그러한 4차원의 세계가 무엇이며 예술의 영역에서 또는 현실의 구체적인 삶의 영역에서 어떠한 의의와 가치를 갖는가에 대해서는 별다른 언급이 없다. 이에 대해서는 다른 글을 참조할 수 있다. 예컨대 그는 현대미

술을 소개하는 글에서 현대를 과거에 지배적이었던 '순전한 객관적 태도'가 불가능한 시대, 즉 "자기의 주관을 가해서 주관으로서 자연을 해석한다"는 태도가 지배적으로 된 시대라는 인식을 드러낸 바 있다.45) 이로써 "이제까지 있던 것이 근본적으로 무너지게 되었다"는 것이 그의 생각이다. 이것은 그에게 가치의 문제가 아니라 현실의 문제로 간주된다. 즉 그는 이것을 '역사적 변화'로 간주한다. 이렇게 역사적으로 변화된 것, 곧 '시대에 따라 변천된 것'46)은 주지하다시피 거스를 수 없는 것이다. 이런 상황—주관 강조의 현대—에서 '초현실주의'가 지닌 특수성은 주관적이면서 여전히 객관을 버리지 않는다는 점일 것이다. 정현웅의 표현을 빌면 초현실주의자들은 '외계의 형상'을 '자기의 심적 상태'와 관련시킨다. 어쩌면 이것은 주관의 시대에 객관이 간직되기 위한 유일한 방법일 수 있다. 그러나 그렇게 간직되는 객관은 더 이상 객관일 수 없다. 마찬가지로 외계의 형상을 간직하고서는 순수한 주관을 구가할 수도 없다. 따라서 그것은 객관도 주관도 아닌 '기이한 상태', 즉 4차원의 세계로 진입할 수밖에 없다. 주객이 행복한 통일의 상태가 아니라 기이한 상태로 병존할 수밖에 없는 것은 정현웅이 지적했듯 병적인 것이다. 그러나 그것을 병적인 것으로 내치고 배격하기보다는47) 있는 그대로 응시하고 그로부터 최선의 가능성—새로운 美를 찾자는 입장, 그것이 1930년대 후반에 정현웅이 서 있던 자리다.

"여기에 알아 둘 것은 이십세기의 이 큰 혁명이 미술 그 자체를 전보다 더 훌륭하게 만든 것은 아닙니다. 그러한 가치문제가 아니고 미술의 용모를 변해 놓았다는 것입니다. 즉 전에 없던 새로운 미가 생긴 것입니다. 미술은 늘 시대에 따라서 점점 훌륭해진 것이 아니라 시대에 따

라서 변천되는 것입니다"[48]

문학수 〈춘향단죄지도(春香斷罪之圖)〉, 유화, 1940

그러나 다시 이런 문제를 제기할 수 있다. 1930년대 후반 정현웅이 초현실주의에서 발견한 건설의 길, 곧 다다(파괴) 이후에 초현실주의가 제시한 '새로운 세계(4차원의 세계)'는 진정한 대안일 수 있을까? 특히 식민지 조선의 현실에서 그러한 세계는 어느 정도까지 유의미한가? 어쩌면 초현실주의의 '파편들의 급진적 병치'란 '의미 없는 집합', '통일이 없는 나열'[49]에 불과한 것이 아닐까? 이것은 동시대 작가들의 초현실주의 실험—예컨대 김하건, 문학수(1916~1988), 김환기(1913~1974), 이쾌대(1913~1970) 등—의 전위적 작업, 그리고 동시대 일본의 초현실주의 담론 및 실천을 고려한 좀 더 복잡한, 또는 다층적인 검토와 해명을 요하는 주제다. 정현웅의 경우 1940년을 기점으로 더 이상 초현실주의의 문제를 파고들지 않는다. 다만 이후 정현웅의 텍스트에서 나타나는 독특한 균형감각—예컨대 액식미술과 인쇄미술의 악수를 주장하는 1948년의 정현웅[50]—은 초현실주의를 문제

삼던 1930년대의 정현웅과 불가분의 관계라는 점만은 분명해 보인다.

인쇄미술: 삽화(揷畵)와 장정(裝幀)

앞에서 살펴본 대로 '초현실주의'는 정현웅의 초기 예술세계에 접근하는 중요한 통로다. 하지만 그 못지않게 중요한 통로가 또 하나 있다. 그것은 뉴미디어, 즉 삽화와 장정으로 대표되는 '인쇄미술'이라는 통로다. 1934년『삼사문학』창간호 삽화를 맡은 일을 계기로 정현웅은 삽화 작업에 매진했다. 최열에 따르면 정현웅의 삽화 작업은 1935년 2월 잡지『소년중앙』의 삽화를 담당하면서 본격화되기 시작했다. 1935년 5월 동아일보사 편집국 미술담당 사원으로 입사했고 이후『동아일보』에 연재된 이무영

이무영 作, 정현웅 畵, 「똘똘이(58)」, 『동아일보』, 1936년 5월 3일.

(1908~1960)의 〈먼동이 틀 때〉(1935년 9월 20일~12월 말), 장혁주 장편소설 〈여명기〉(1936), 이무영 소년소설 〈똘똘이〉(1936), 김말봉 소설 〈밀림〉(1936) 의 삽화를 맡아 그렸다. 1937년부터는『조선일보』에 연재된 14편의 소설에 1,082점의 삽화를 그리기도 했다. 그런가 하면 1937년『현대조선여류문학선집』으로 시작된 다수의 장정 작업과 더불어 도서장정가로서 정현웅의 인기와 명성도 날로 높아지게 됐다.[51] 1938년에 발표한 글에서 정현웅은 "내가 지금까지 해 온 장정이

20권에 가깝게 되는 듯싶다"[52]고 했다. 박태원의 대표작 『소설가 구보씨의 일일』(1938), 『천변풍경』(1938)이 장정을 담당한 것이 정현웅이었다.

인쇄미술의 존재 방식

삽화와 장정작업을 진행하면서 정현웅의 관심 역시 '문자(소설)와 그림(삽화)의 상호관계'와 '인쇄미술의 존재 방식'을 향하게 됐다. 일례로 1940년에 발표한 「삽화기」에서 정현웅은 삽화란 "은행원이 지폐를 세우는 것이나 주산(珠算)을 놓은 것과는 다른 정신적인 소산"이라는 전제하에 예술로서 삽화의 자율성·조형성을 옹호했다. 그에 따르면 "삽화라고 하면 흔히 설명도(說明圖)인 것 같이 생각하는 모양이고 화가 자신들도 그렇게 생각하는 사람이 있는 것" 같으나 이것은 잘못된 생각이다. 삽화는 결코 설명도가 아니라는 것이다. 그가 보기에 삽화가 단순히 소설을 설명하는 것이라면 그것은 "그림으로서 독자의 풍부한 상상력을 제한하는 것 밖에 되지 않"다. 물론 삽화는 "소설 내용의 지시"는 받지만 이 "지시를 받는 텍스트를 조형의 세계에 끌어올려서 독자의 세계로서 감상하도록 되어야 한다"는 것이 그의 주장이었다.[53] 보티첼리의 『신곡』 삽화, 들라크루아의 『파우스트』 삽화 같은 과거의 저명한 삽화들은 모두 예술성과 대중성을 지닌 하나의 훌륭한 '작품'이라는 것이다. 정현웅이 보기에 삽화는 결코 설명화가 아닌 것이다.

물론 정현웅은 삽화와 순수회화의 차이를 인정한다. 그에 따르면 양자의 차이는 '그림의 가치'가 아니라 오히려 '위전(位詮)' 곧 '위치'에 있다. 그가 보기에 삽화는 "말하자면 쓰레기 속의 미술이오, 처음

부터 미술인체 내세우는 미술이 아니다". 즉 조간신문에 실린 삽화
는 거리를 굴러다니고 행인의 발에 짓밟히고 반찬거리를 싸는 싸개
지가 되고 마는 운명에 놓여 있다. 그러나 그럼으로써 그것은 "항상
움직이고 있는 세상의 활발한 현역품으로서의 역할"을 수행한다는
것이 정현웅의 판단이다.

장정은 어떤가? 1938년에 발표한 「장정의 변(辯)」에서 정현웅은
장정을 제약하는 여러 구속과 난삽(難澁)을 열거했다. 경제적 구속과
인쇄의 구속이 그것인데 장정가는 그러한 구속과 제한을 극복하여
제한된 한도 내에서 우수한 작품을 만들어야 한다는 것이 당시의
그의 생각이었다.[54] 흥미로운 점은 그가 이 글에서 "장정이 예술이
란 것"을 강조하고 있다는 점이다. 그의 관점에서 보자면 삽화와
마찬가지로 장정 역시 단순한 돈벌이 또는 상품 그 이상의 것이다.

이러한 관점은 회화로 대표되는 종
래 예술의 존재 방식에 대한 이의제
기와 맞물려 있다. 1930년대 후반 정
현웅은 당대 예술의 존재 방식에 대
단히 비판적인 관점을 취하고 있었
다. 이 무렵 정현웅은 동시대의 예술

세르게이 에이젠슈타인(1898~1948)

이 "개인주의로 되고 지향 없이 헤매고 있다"고 진단했다. 그런 의미
에서 예술을 한다는 것은 "생활의 자위수단이요 자기도취에 지나지
않는 것"일 따름이다. 여기에 "예술의 기술적 편중과 관념의 고답이
대중과 작가 사이에 심연을 팠다"는 진단이 덧붙는다. 이로써 예술
은 "사회적 의의와 필연성을 상실하고…민중의 관심에서 유리된다"
는 것이 그의 주장이다. "현대인의 회화에 대한 관심은 영화의 스틸
과 흥미에 멀리 미치지 못하고 한 소년 선수의 파인플레이에조차

미치지 못한다"는 것이다. 그래서 그는 에이젠슈타인(Sergei Eisenstein)의 다음과 같은 주장, 곧 "영화는… 오늘을 대표하는 예술이다 회화는 쇠멸한다"는 주장에 주목했다.[55]

이렇게 본다면 1930년대 후반의 정현웅은 사회로부터 유리된 예술을 다시 사회와 결합시킬 가능성을 탐색하고 있었다고 할 수 있다. 예술과 새로운 대중매체와의 결합은 그 대안으로 여겨졌다. 삼사문학 시절까지 "이질적인 것의 공존 또는 결합"의 문제가 다소 피상적인 관념 수준에서 다뤄졌다면 1930년대 후반의 정현웅에게서 이 문제는 이제 실천적인 수준에서 다뤄지게 된다. 그가 대중적 예술 형식으로서 영화가 "명일의 예술의 왕좌를 차지할 것이다"라는 에이젠슈타인의 예언을 긍정하고 "회화의 시대적 사명은 이미 잃어버린 것"[56]이라고 단언했던 것은 그런 이유에서다. 마찬가지 이유에서 그는 대중매체 내지 인쇄술과의 결합을 전제로 하는 삽화와 장정에서 새로운 예술의 가능성을 발견했다. 이런 관점은 훗날 "인쇄미술과 액식미술의 악수"라고 하는 유명한 테제로 발전한다.

인쇄미술과 액식미술의 악수: 해방공간의 정현웅

1948년에 발표한 「틀을 돌파하는 미술」에서 정현웅은 지금까지 미술을 지배해 왔던 개인소유물로서의 예술, 또는 틀에 끼운 이른바 "액식미술(額式美術) 지상의 관념"에 이의를 제기한다. 이것은 자본주의적 예술의 존재 방식에 대한 이의제기다. 미술을 개인 소유물화하고 상품화하는 액식미술은 자본주의 시대 예술의 존재 방식이며 이제 자본주의의 몰락과 더불어 사회적 거점을 잃고 퇴조하게 되리라는 것이 그의 판단이었다. 그가 보기에 새로 도래할 인민적 민주주의

국가는 "틀을 깨고 인민 속으로 직접적으로 뛰어드는 가장 새로웁고 가장 새로운 강력한 미술 양식"을 요구한다.[57] 그 새롭고 강력한 미술 양식이 바로 인쇄미술이다. 「틀을 돌파하는 미술」의 저자(정현웅)는 사회의 물적 토대와 생산 양식의 발전에 호응하는 예술을 추구했다. 그래서 그는 근대공업의 산물로서 인쇄술의 발달이 새로운 예술, 곧 인쇄화된 예술로 이끌어져야 한다고 주장했다.

근대공업의 발달은 미술의 분야에도 인쇄화(印刷化)를 촉진시켰고 새로운 미술양식을 창조케 하였다. 뿐만 아니라 인쇄술의 발달은 미술에 혁명적인 변화를 가져왔다. 인쇄화된 미술이야말로 지금까지 발전해왔던 집약적 귀결의 하나라고 말할 수 있을 것이다.[58]

1948년의 정현웅은 인쇄미술로 대표되는 새로운 진보적인 예술이 "시대성과 대중성, 공리성의 위력"의 지니고 있다고 판단했다. 특히 인쇄미술은 광범위한 전반성(傳搬性)·신속성·친근성을 지니고 있기에 "항상 인민의 생활 속에서 생활하고 인민의 감정과 더불어 호흡해야 한다"는 새로운 예술의 사명에 부합하는 것으로 여겨졌다. 이것은 해방공간에 개진된 여러 비평 담론 가운데서도 가장 급진적인 유물론적 예술론이라 할 만한 것이다. 「틀을 돌파하는 미술」은 또한 "액식미술과 인쇄미술의 악수"를 요청하고 있다는 점에서 이른바 유물변증법적 예술론으로 볼 수도 있다. 여기서 "액식미술과 인쇄미술의 악수"란 과거의 예술 형식으로서 액식미술(회화)을 새로운 매체인 인쇄술을 통해 신속하게·광범위하게 전차, 침투시킬 수 있다는 것을 뜻한다. 일종의 재매개(remediation)의 방식으로 낡은 예술 형식을 새롭게 전변시키자는 주장이다. 물론 이 경우 원화의 원작성(originality)이 문제가

될 것인데 이 문제를 1948년의 정현웅은 시간의 문제로 이해한다. "인쇄예술의 발달은 전차 원화에 접근하여 있다"는 것이다. 더 나아가 그는 앞으로 "원화를 보아야만 하는 이유는 없을 것"이라고 주장하기까지 했다.59)

이상에서 살펴본 대로 1948년 정현웅의 비평문에는 마르크스주의의 유물변증법적 관점이 두드러진다. 그가 도래할 사회를 "인민민주주의 국가"로 보고 있다는 점에서 이 무렵 그가 여운형(1886~1947) 노선의 중도좌파적 태도를 취하고 있음을 추정할 수도 있다. 가령 그는 1948년 7월 '조국의 위기를 천명함'을 제목으로 발표된 '문화예술인 330명 선언문'에 이름을 올렸다. 이 선언문은 단정을 반대하고 자주적 통일건설과 좌우이념의 초월을 주장하고 있는데,60) 이봉범에 의하면 이 선언문은 "남한만의 단정수립이 기정사실화된 정치현실에서 극우/극좌의 편향성을 비판하고 남북협상을 통한 민족통일을 일관되게 요구"했고, 그런 의미에서 여기 참여한 작가들은 비좌비우의 문화적 중간파로 간주할 수 있다.61) 하지만 해방공간의 격렬한 이념투쟁에서 중간파, 또는 중도노선은 점차 설 자리를 잃었다. 그리고 1948년 8월 대한민국 정부가 수립됐다. 때를 같이하여 정현웅은 1946년 6월부터 맡아온『신천지』의 편집인 자리에서 물러났다. 1949년 11월에는 국민보도연맹에 가입하는 방식으로 전향을 택했다.62)

월북 이후 정현웅의 행적

정현웅은 1950년 6.25전쟁 발발 직후인 7월 1일 북한 인민군이 점령한 서울에서 박문원이 위원장으로 취임한 재건 조선미술동맹의 서기장에 취임했다.63) 그러나 그 해 9월 28일 국군의 서울수복을

기하여 후퇴하는 인민군을 따라 월북했다. 월북 직후인 1950년 10월 국립미술제작소 미술부장으로 선임됐고 이듬해인 1951년 물질문화 유물보전위원회 제작부장을 맡아 1952년 9월부터 진행된 안악고분의 고분벽화 모사작업에 임했다. 이때부터 1963년까지 거의 10년간 고구려 고분벽화 모사작업에 참여했다. 1957년부터 1966년까지 조선미술가동맹 '그라휘크분과(출판미술분과)' 위원장을 역임하는 한편64) 조선미술가동맹 중앙위원회 기관지『조선미술』편집위원으로 활동했다. 그런가 하면 1958년 4월에 열린 조선미술가동맹 제29차 확대상무위원회 결정으로 신설된 역사편찬위원회 8.15해방 전 편집그룹 위원(위원장 선우담)으로 선임되기도 했다.65) 월북 이후 미술가로서 정현웅의 활동은 매우 괄목할 만한 것이었다. 1957년『조선민족해방투쟁사』에 실린 삽화〈리순신〉으로 조선인민군 창건 5주년 기념 문학예술상 그라휘크분과 1등상을 수상했고, 1963년에는 수채화〈누구 키가 더 큰가〉로 국가미술전람회 1등상을 수상했다.

북한 평론가 리재현에 따르면〈누구 키가 더 큰가〉는 "키를 재보

정현웅〈누구 키가 더 큰가〉, 수채화, 조선미술박물관 소장, 1963

기 위해 서로 등을 돌려댄 두 어린 총각애를 가운데 두고 벌어지는 어린이들이 동심세계를 생활 그대로의 모습으로 일반화"한 자품이다. 리재현은 이 작품이 "어린 아이들의 형상을 통하여 끝없이 행복하고 즐겁고 기쁘기만한 우리 나라 사회주의 지도하에서의 인민들의 생활, 모두가 서로 돕고 이끌고 화목하게 사는 인민의 고상한 사상감정과 지향을 따뜻한 애정을 불러일으키는 소재로서 재치있게 일반화했다"[66]고 평가한다. 이렇듯 '곱고 밝고 아름다우며 천진난만한' 아동의 모습은 사회주의 리얼리즘, 또는 주체사실주의가 요구하는 미래 지향의 긍정적 주인공의 모습에 부합하는 까닭에 1960년대 중반 이후 북한에서 '아동'을 형상화한 작품이 다수 제작됐다. 〈누구키가 더 큰가〉는 그 출발점에 해당하는 작품으로서 그 후에 북한에서 그려진 수많은 아동화의 규범적 모델로 기능했다.

정현웅 후기 미술비평의 주제들

북한에서 정현웅은 여러 편의 미술사, 미술비평텍스트들을 발표했다. 이 시기 정현웅의 주요 텍스트로는 단행본 『조선미술이야기』(평양: 국립출판사, 1954), 그리고 『조선미술』에 실린 몇 편의 글들, 즉 「불가리야 기행」(1957), 「그라휘크의 발전을 위하여: 포스터를 중심으로」(1957), 「전국미술전람회 그라휘크에 대한 소감」(1957), 「아동미술을 더욱 발전시키자」(1959), 「아동 미술전람회에 관한 몇가지 의견」(1960), 「서적출판미술의 질을 제고하자」(1961), 「기백에 찬 고분 벽화의 회상」(1965), 「력사화와 복식 문제」(1966) 등이 있다. 이 가운데 『조선미술이야기』(1954)는 "참된 맑쓰-레닌주의자라야만 자기 조국의 강토, 력사, 문화를 열렬히 사랑하는 애국자가 될 수 있으며 외국의

선진 문화를 가장 옳게 그리고 빠르게
섭취하려면 자기 조국의 민족 문화를
명확하게 리해하는 기초 우에"[67] 서
야 한다는 관점에서 집필한 저작이다.
따라서 이 책은 학술서로서의 성격보
다는 대중을 위한 미술교양서의 성격
이 좀 더 강하다. 정현웅 자신의 표현
에 따르면 이 책은 "조선의 미술사를
서술한다기 보다 우리의 조상들이 남
긴 찬란한 조형예술의 류곽을 해설적
으로 소개하여 극히 초보적인 인식을

정현웅, 『조선미술이야기』, 평양: 국립출판사, 1954.

주려는"[68] 의도로 집필됐다. 이 책의 목차는 아래와 같다.

이 밖에 『조선미술』에 실린 정현웅 텍스트의 독해를 통해 확인
가능한 그의 후기 비평의 주요 쟁점으로는 1) 인쇄미술(그라휘크 미

술, 출판 미술)로부터 새로운 예술의 가능성을 보는 시각, 2) 미술의
가능성이 새로운 기술(인쇄, 복제)과 결합하며 보다 확대될 것이라는
전망, 3) 예술의 역사적 전개를 사회적(물적) 토대의 변화에 기초해
이해하려는 시각 정도가 될 것이고, 여기에 미약하기는 하지만 4)
새로운 매체에 부합하는 내용·형식의 모색을 추가할 수 있다. 이제
그 구체적인 내용을 발표순서에 따라 꼼꼼하게 검토해 보기로 하자.

사회주의 리얼리즘의 민족적 형식과 조선미술
: 「불가리야 기행」(1957)

월북 이후 정현웅의 미술비평은 『조선미술』 창간호에 실린 「불가
리야 기행」으로 시작한다. 정현웅은 1956년 10월 북한과 불가리아
사이에 체결된 문화협정에 따라[69] 한 달간 불가리아를 방문하고
돌아와 이 글을 썼다.[70] 불가리아 방문 당시 정현웅은 불가리아미술
동맹과 '조선대사관'의 협조로 소피아 미술대학에 유학중이던 김덕
조를 통역으로 삼아 '쏘피아', '꼬쁘리
브쉬짜', '빨러흐찌브', '와르나', '떠
르노보' 등을 돌아보면서 스케취·수
채화·묵화의 형태로 불가리아의 풍
경을 담은 미술작품을 제작하는 한
편[71] 불가리아 미술의 역사와 현황,
문제들을 살펴보았다.[72] 그 결과물로
발표된 「불가리야 기행」에는 '동화에
서나 나올 것 같은 신비로운 풍경', 또
는 '은세계'로 대표되는 이국취향이

정현웅 〈떠르노브의 일각〉, 조선화, 1958

두드러진다. 그런가 하면 "참으로 그들이 자기 생활에 만족하고 무한히 자기조국을 사랑하고 있다"는 감탄도 포함되어 있다.

「불가리야 기행」은 불가리아 방문 경험으로부터 '사회주의 레알리즘' 미술의 적절한 모델을 도출하는 데 초점을 두고 있다. 이런 견지에서 정현웅이 주목한 것은 먼저 미술박물관에 설치된 외국작품의 모사실이다. 그 "모사실에는 현대 쏘련화가들의 작품의 모사도 있었으며 반·다이크, 브라고나─르(프라고나르) 기타 몇 장의 원화도 있었"는데, 이에 대해 정현웅은 "미술의 전통이 짧은 나라에서는 이러한 모사실의 설치는 대단히 중요하다고 생각한다"고 발언하고 있다.[73] 이처럼 '사회주의 레알리즘'의 학습과 체득을 위해 '모사'의 적극활용을 모색하는 태도는 같은 시기 다른 북한미술비평가들의 글에서는 쉽게 발견하기 어려운 것으로 전통회화의 원본성·진품성 같은 가치가 당시의 정현웅에게 큰 문제가 되지 않고 있다는 것을 보여준다. 무엇보다 이러한 태도는 정현웅이 1948년 발표한 문제의 글, 즉 「틀을 돌파하는 미술」에서 밝힌 '액식미술과 인쇄미술의 악수'에 대한 기대가 월북 이후의 정현웅에게 변함없이 유지되고 있음을 확인시켜 준다. 기억을 되살리면 '액식미술과 인쇄미술의 악수'란 "인쇄술을 빌어 미술작품을 신속하게, 광범위하게 전파시키고 침투시키는 것"[74]이다. 1956년의 정현웅은 '모사'에서 그러한 악수의 한 형태를 발견하고 긍정하고 있다. 이처럼 미술이 물적 토대(기술)의 변화에 호응하여 새로운 발전을 도모해야 한다는 생각은 정현웅 미술비평의 일관된 전제다.

이렇게 물적 토대의 발전을 미술이 수용해야 한다고 믿는 논자[75]에게 '민족적 형식'에 대한 사회주의 리얼리즘의 요구—주지하다시피 사회주의 리얼리즘을 대표하는 구호는 "사회주의적인 내용, 민족

적 형식"이다—를 낡은 형식, 이를테면 조선화를 통해 해결하려는 시두는 겳쿠 만족스럽지 않은 접근이다. 그에게 있어 민족저 혐시은 어디까지나 물적 토대(사회 기반)의 발전에 기초해서 모색될 성질의 것이기 때문이다. 다시 「볼가리야 기행」으로 돌아오면 정현웅은 당시의 북한미술이 '민족적 특색' 면에서 한계를 지니고 있다고 인정한다. 그가 보기에 이러한 현상은 "지금까지 이러한 문제를 제기할만한 여유가 없었다"는 데 이유가 있다. "해방 직후 우리의 민족 미술의 기초를 닦기 위하여서는 쏘련을 향하여 배워야" 했고 "다른 것을 생각할 여유가 없었다"는 것이다. 그리고 이러한 상황은 "전후(戰後)에 있어서도 같다". 그리고 이제 "미술계에서 민족적 전통이니 특색이니 하는 문제가 제기되는 것은 그만한 정치경제적 기반이 다져졌기 때문"이라고 정현웅은 주장했다.76) 이런 생각을 가진 논자에게 "조선 사람이 왜 조선화를 그리지 않고 유화를 그리느냐?"는 식의 질문은 그 전제부터 수긍할 수 없는 질문이다. 정현웅의 말을 들어보자.

만약에 당신들의 질문이 재료 문제 즉 조선 사람이 왜 유화를 그리느냐에 있다면 이것은 옳지 않은 견해라고 생각한다. 그렇다면 내가 보기에는 불가리야의 미술은 구라파의 다른 나라의 그림과 별다른 차이를 발견할 수 없다. 체코나 웽그리야나 루마니야나 파란 그림과 볼가리야의 그림과 무엇이 다르냐. 당신이 양복을 입은 것과 같이 나도 같은 옷을 입었다. 조선 사람이니까 조선 옷만 입어야 한다는 것은 너무나 협소한 견해라고 생각한다. 오늘날 유채를 사용한다는 것은 세계의 공통적인 그리고 상식적인 수단이 되었다. 재료의 공통성을 말할 것이 아니라 같은 재료를 사용하면서 어떻게 자기 민족의 특성을 나타내느냐는 데 문제가 있다고 생각한다.77)

인용문에서 드러나듯 1957년의 정현웅은 물적 토대의 발전에 상응하는 보편성(여기서는 유채)에 기초한 특수성(여기서는 민족적 특색)의 모색을 주장하고 있다. 하지만 이러한 주장은 조선화를 민족적 형식으로 부각시키려는 논자들에 의해 즉각 부정됐다. 예컨대 「볼가리야 기행」 두 달 후에 발표된 「우리 미술의 전진을 위하여」라는 글에서 김용준은 민족 형식으로 조선화를 내세우며 "유화로써 우리 미술의 주인노릇을 하게 하려는 그릇된 경향"을 좌경적 오류로 비판한다.[78] 그리고 이러한 입장은 이후 북한미술에서 주도적 지위를 점하게 된다.[79] 이런 분위기에서 "오늘날 유채를 사용한다는 것은 세계의 공통적인 그리고 상식적인 수단"이라고 했던 정현웅의 비평가로서의 입지는 좁아질 수밖에 없다. 실제로 이후 '회화' 영역에 관한 북한미술의 담론장에서 정현웅은 철저하게 배제된다. 하지만 물적 토대의 발전을 미술이 수용해야 한다고 믿는 논자가 여전히 주도적인 영향력을 행사할 수 있는 영역이 존재했다. 이른바 '그라휘크'의 영역이 바로 그것이다.

조선미술가동맹 그라휘크분과 위원장: 「그라휘크의 발전을 위하여」(1957), 「전국미술전람회 그라휘크에 대한 소감」(1957)

북한미술 소비에트 사회주의 리얼리즘 수용에서 '그라휘크(Graphic)'는 남다른 중요성을 지니고 있었다. 여기서 '그라휘크'는 "리수노크(소묘)와 그것을 복제 재판하는 여러 가지 형태들을 포괄하는 조형예술의 한 쟌르"를 지칭한다. 여기에는 "인쇄 리수노크, 동판화, 목판화, 삽화, 장정, 글씨체, 증서, 상장, 광고 포스터-, 상표렛텔" 등이 두루 포함된다.[80] 정현웅의 설명에 따르면 그라휘크는 간단히 말해

"인쇄를 통해서 재현되는 미술을 총괄해서 부르는 말"[81]이다. 초기 북한미술이 '그라휘크'를 중시했던 것은 무엇보다 그 탁월한 선전선동성, 곧 "광범한 대중적 보급성을 가지는 비교적 용적이 적은 기동적이며 전투적인" 특성에 기인한다.[82] 아울러 "위대한 10월 혁명의 전취물을 수호함에 광범한 대중들의 심장을 불타게 한 그라휘크와 포스타들은 쏘베트 조형예술 탄생의 시초로 된다"[83]면서 언제나 '그라휘크'를 회화, 조각과 나란히 언급했던 소비에트 미술 담론의 어법[84] 역시 무시할 수 없었을 것이다. 이와 더불어 제도적 측면에서 그라휘크의 발전을 꾀하려는 노력도 있었다. 일례로 1956년 겨울 평양 대동문 영화관에서 개최된 〈쏘련 그라휘크 전람회〉에는 소비에트의 판화·쁘라카트·수채화·삽화 200여 점이 소개되었다.[85] 1957년부터 조선미술가동맹 그라휘크분과 위원장을 역임한 정현웅은 이러한 분위기에 호응하여 미술의 핵심 장르로서 '그라휘크'의 위상을 정립하는 데 주력했다.[86][87] 이미 1948년에 인쇄미술의 '광범위한 전반성·신속성·친근성'이 "미술과 인민을 연결하는 위력을 지니고 있다"면서 인쇄미술을 "항상 인민의 생활 속에서 생활하고 인민의 감정과 더불어 호흡하는 미술"[88]의 모델로 보았던 정현웅은 동맹의 '그라휘크분과 위원장'에 매우 적합한 인사였을 것이다. 1948년의 글에서 그는 이렇게 말했다.

'순수파 예술가'들이 마치 초기의 영화를 비예술이라고 무시하듯이 이 인쇄미술을 천시하고 백안시하는 동안, 각국의 진보적인 예술가들은 이 새로운 형식의 미술에 그 시대성과 대중성과 공리성의 위력에 착안하고, 판화로, 만화로, 포스터-로, 삽화로 우수한 작품을 제작 발표하였고 대중의 광범위한 지지를 획득하였던 것이다.[89]

그러나 1950년대의 후반 북한미술계에는 1948년에 정현웅이 피력했던 진보적 견해에 부응할 만한 여건이 조성되어 있지 못했다. 엄도만의 표현을 빌면 '순수미술이 뿌려놓은 관념의 잔재'는 여전히 해소되지 않았고 "그라휘크 미술은 격이 얕고 선전 선동에는 필요하나 뭐니뭐니해도 유화나 조선화가 본격적인 그림이며 또 유화나 조선화를 해야지 화가 행세를 할 수 있다는 생각을 마음 속에 가지고 있는 사람들이 많다는 것은 거부 못할 현실"이었던 것이다.[90] 이것은 '그라휘크'에 대해 비교적 진보적 견해를 갖는 논자도 마찬가지여서 이를테면 강호는 1957년에 카프를 회고하면서 1920년대(특히 1927년 카프 재조직 이후) 카프 활동에서 '그라휘크' 영역의 결정적인 역할을 인정하면서도 카프의 전람회 사업이 "포스타, 만화, 삽화 등 이른바 그라휘크 중심으로 진행될 수밖에 없었던" 이유로 "조선화의 경우 한 사람의 작가도 부내에 없었고 유화의 경우 밥을 굶으면서 있던 카프 미술가들에게 막대한 자금 부담으로 엄두도 못 낼 일이었다는 사정"을 거론하고 있다.[91]

이러한 상황 속에서 '그라휘크' 영역의 발전을 주도할 위치에 있었던 정현웅은 이 장르의 독자적 우월성을 알리는 데(계몽하는 데) 주력해야 했다. 이러한 상황을 알려주는 글이 바로 「그라휘크의 발전을 위하여: 포스터를 중심으로」(1957)와 「전국 미술 전람회 그라휘크에 대한 소감」(1957)이다. 먼저 「그라휘크의 발전을 위하여: 포스터를 중심으로」에서 그는 그라휘크의 부진을 야기한 두 가지 이유를 들었다. 하나는 출판문화와 인쇄술의 낙후라는 객관적 조건이고 다른 하나는 주관적 이유, 곧 "미술가들이 그라휘크에 대하여 홀시 내지 천시하는 경향"이다. 특히 그는 "지금까지도 유화에만 치중하는 경향이 강력히 지배하고 있는 조건"을 문제 삼았다. 그밖에 그라휘크

분야에서 해결해야 할 주요 과제로 그는 1) 그라휘크의 기본적인 위치를 차지하는 판화가를 급속히 양성하는 문제, 2) 아동을 교양하기 위한 그림, 곧 아동미술을 수립하는 문제, 3) 삽화와 포스터의 질을 재고하는 문제를 들었다.92) 다음으로 「전국 미술 전람회 그라휘크에 대한 소감」에서 정현웅은 '쏘련 그라휘크 전람회'나 '체코 판화 전람회'와 같은 여러 노력을 통해 '그라휘크'라는 말이 회자되고 사회적으로 인정받게 되었노라고 자평했다. 하지만 이러한 성과에도 불구하고 화가들의 그라휘크에 대한 무관심은 여전하며 제작된 작품들의 예술성이 부족하여 맹아 상태에서 벗어나지 못했다는 것이 그의 생각이었다. 게다가 합평회에 참가하여 자신의 작품을 반성할 노력도 보이지 않는 것이 더욱 문제라고 그는 비판했다. 그가 보기에 이렇게 무성의한 태도는 맹원들이 '하나의 매문업자로서 만족하려는 환쟁이 근성'을 버리지 못한데서 기인한다.93) 이러한 문제의식에서 글은 전람회에 전시된 '그라휘크' 작품들의 예술성을 제고하는 데 초점을 두어 전개된다. 이를테면 "인물 하나를 그리더라도 환경을 느낄 수 있게끔 되어야 한다"라든가 "지나치게 세부묘사에 구애된 나머지 어느 모나 동일한 힘이 균형적으로 집결되어 전체의 효과를 잃었다"거나 "배경의 하늘이 너무 짙어서 무겁고 어두운 느낌을 준다"와 같은 식이다.94)

'아동미술'이라는 새로운 장르
: 「아동미술을 더욱 발전시키자」(1959)

위에서 확인한 대로 1957년에 정현웅이 제시한 그라휘크 발전 과제 가운데 하나가 바로 '아동미술'을 수립하는 문제였다. 실제로 '아

동미술'은 1950년대 후반 북한미술의 최대 쟁점과제 가운데 하나였다. 아동미술의 수립과 발전을 위해 1957년 조선미술가동맹 중앙위원회 22차 상무위원회는 아동미술분과를 신설하여 그라휘크분과로부터 분리시켰다. 그 결과 종래 그라휘크분과 위원으로 있던 림홍은·김광일·최은석이 아동미술분과로 이동했다. 1957년 당시 동맹 그라휘크분과와 아동미술분과의 구성은 다음과 같다.

그라휘크분과		아동미술분과	
위원장	정현웅	위원장	림홍은
위원	장진광, 김진항, 박기성, 윤룡수, 엄도만, 배운성	위원	김광일, 조화석, 최은석, 현재덕

이렇게 분과가 분리됐으나 그라휘크분과위원장 정현웅의 아동미술에 대한 관심은 그 후에도 여전히 지속됐다. 이를 알려주는 텍스트가 바로 『조선미술』 1959년 제10호에 발표한 「아동미술을 더욱 발전시키자」이다. 이 글은 북한아동미술책의 역사적 성과를 회고하는 것으로 시작한다. 정현웅은 자신이 제작한 『친한 동무』(1956)를 시작으로 『즐거운 우리마을』(최은석, 1957), 『유치원의 하루』(백대진, 1957), 『꽃동산』(리지원, 1957), 『네발가진 멧짐승들』(어순우, 1957), 『까치』(림홍은, 1958), 『리수복 영웅』(남현주, 1958), 『무엇으로 나무를 찍어왔나』(량민, 1958), 『옥희와 남수』(최광, 1958), 『물고기나라』(현재덕, 1958), 『아름다운 우리 마을』(림홍우, 1958), 『청개구리 이야기』(정현웅, 1958), 『토끼 형제』(현재덕, 1959) 등을 수작으로 열거한

정현웅, 『친한 동무』 삽화, 1956.

후, 이 작품들이 "한결 같이 공산주의 건설의 후비대인 우리 후대들의 교육 교양사업에 일정하게 기여했다"[95]고 평가했다. 하지만 이런 성과에도 불구하고 아동미술이 아직도 얕은 수준에 머물고 있다는 것이 그의 판단이었다. 이것은 그에 따르면 "전반적으로 아동미술가들의 묘사력이 미약하며 대상에 대한 연구와 아동들의 생활과 심리에 대한 고려가 부족하기" 때문에 발생하는 문제다. 아울러 그는 미술교육을 통해 아동들이 직접 그리는 그림의 수준을 높여야 한다고 역설했다. 그가 보기에 당시 북한 아동들이 그린 그림이 지닌 전반적이고 기본적인 결함은 "아동들이 자기의 감정이나 자기의 세계를 내던지고 성인 전문가들의 모방에 급급하며 따라서 그들의 그림이 성인화와 아동화의 한계를 애매하게 하는 데"[96] 있다.

매체의 본성과 지위: 「서적출판미술의 질을 제고하자」(1961), 「당 정책 관철과 정치 포스타」(1961)

정현웅은 『조선미술』, 1961년 제1호에 「서적 출판 미술의 질을 제고하자」는 글을 발표했다. 이 글은 제목에서 이미 드러나 있듯 '그라휘크' 작품들의 예술성을 문제 삼은 「전국 미술 전람회 그라휘크에 대한 소감」(1957)의 연장선상에서 그와 유사한 취지로 쓴 글이다. 하지만 이 글에는 몇 가지 무시하지 못할 변화가 간취된다. 무엇보다 '그라휘크'라는 말이 사라지고 그 자리를 '출판미술'이 대신하고 있다는 점에 주목해야 한다. 이러한 변화는 단순한 용어의 변경으로, 즉 '뒤늦은 번역'으로 간주할 사안이 아니다. 명칭변경은 그것을 '그라휘크'라고 지칭했을 때 존재했던 소비에트 미술의 직접적인 후광(또는 후원)이 사라졌다는 것을 함축하기 때문이다.

「서적 출판 미술의 질을 제고하자」는 먼저 출판미술의 한 갈래로서 '서적출판미술'의 의의를 서술하는 것으로 시작한다. 그가 보기에 '서적출판미술'은 "국내에서 발간되는 방대한 수량의 각종 서적들을 통하여 일상적으로 직접 대중 속에 침투되며 그들을 사상예술적으로 교양하는 전위적인 성격을 가지고"[97) 있다. 이렇게 서적출판미술의 의의를 강조한 후 당시 북한서적출판미술의 현황을 점검

홍종원 〈갑오농민전쟁〉(삽화).
1960년대 초 「서적 출판 미술의 질을 제고하자」(『조선미술』, 1961)에 실린 작품이다. 정현웅은 이 작품을 강호의 〈불길〉, 리봉규의 〈한 홉의 미숫가루〉, 최석숙의 〈항일무장투쟁 이야기〉 등과 더불어 성공한 대중그림책의 사례로 예시했다. 하지만 그는 홍종원의 삽화가 시대 고증에 문제가 있다고 지적하기도 했다.

하는 작업이 뒤따른다. 정현웅이 보기에 장정 분야는—박문원의 표지장정 『귀국한 사람들』에서 보듯—높은 인쇄기술과 아울러 이미 국제적인 수준에 올라 있다. 하지만 삽화 분야는 "아직도 큰 결함들을 발현시키고 있다"는 게 그의 평가다. 그가 보기에 무엇보다 작가들(삽화가들)이 '삽화'의 본질을 정확히 인식하지 못하고 그것을 '여기'로 생각하거나 "아무렇게 해도 된다"는 안일성과 무책임성에 빠져 있는 것이 문제다.

그런데 그가 말하는 삽화의 본질이란 무엇인가? 먼저 삽화는 "주어진 내용을 조형적 수단을 통하여 형상화하는 것으로 일반 미술과 마찬가지로 내용에 대하여 상대적인 자립성을 가지며 반작용하는 것"[98]이다. 따라서 그것은 결코 "내용에 대한 도해나 설명이 아니다". 일반 회화와 삽화의 차이는 "내용이 외부로부터 주어졌느냐 아니냐 하는 점뿐"이라는 것이다.[99) 이러한 견해는 그가 일찍이 1940년에

발표한 글에서 주장한 바와 일치하는 것이다. 과거에 그는 삽화란 결코 설명도가 아니고 그 완성도에 따라 한 개의 훌륭한 '작품'의 지위를 누릴 수 있다고 말했던 것이다.[100] 이것은 삽화의 예술성을 강조하는 접근이다. 그리고 이러한 예술성과 더불어 '대중성'이 존재한다. 삽화는 "예술적인 동시에 대중적이어야 한다". 즉 1940년의 박문원의 시각에서 삽화는 "쓰레기 속의 미술, 처음부터 미술인체 내세우는 미술이 아닌 것", 곧 "항상 움직이고 있는 세상의 활발한 현역품으로서의 역할"을 지니고 있다.[101] 이렇게 삽화의 '대중성'을 강조하는 시각은 1961년에도 여전히 유지된다. 「서적 출판 미술의 질을 제고하자」로 돌아오면 그는 여기서 이렇게 말하고 있는 것이다.

대중 그림책의 대상이 인민 학교 졸업정도의 근로자들이라면 화가들은 대상을 고려하여 '예술성'만을 전면에 내세울 것이 아니라 좀 더 친절하고 명확하게 그려야 한다. 그것이 군중 관점이 아니겠는가.[102]

그러나 1940년의 정현웅이 '삽화가의 초라한 위치'에 대해서 짝없이 우울했던 것[103]과 마찬가지로 1961년의 정현웅 역시 출판미술에로 진출한 화가들이 "자기에게 맡겨진 중대한 사명성, 인민들 속에서 노는 역할의 중요성을 철저히 인식하지 못하는"[104] 데 분격하고 있다. 그러나 이러한 우울한 현실인식은 그만큼 이 평자가 지닌 미술관의 진보적인 성격을 확인시켜 준다고 해도 무리가 없을 것이다. 즉 그는 해방 전후, 그리고 월북 전후 여러 변화 속에서도 '예술의 민주화'로 지칭될 만한 어떤 (진보적인) 신념을 변함없이 유지하고 있다. 즉 '생활의 자위수단' 내지는 '자기도취'에 지나지 않는 개인주의적 회화를 문제시하면서 민중적 또는 사회적인 지반 위에 있는

미술을 꿈꿨던 1930~40년대의 정현웅은 "일상적으로 직접 대중 속에 침투되어" 군중의 관점에서 작업하는 미술을 설파하는 1950~60년대의 정현웅으로 나아갔다.[105]

한편 1961년에 정현웅은 「당 정책 관철과 정치 포스타」(1961)를 발표했다. 제목에서 드러나듯 이 글에서 정현웅은 해방 이후 북한 정치 포스터의 발전 과정과 현황을 검토했다 그에 따르면 포스터 분야에 종사하는 미술가들은 "조형예술의 제1선에 서서 혁명의 매 계단마다 당이 제기하는 정책 관철에로 인민들을 고무추동하였으며 공산주의 교양 사업에서 거대한 역할을 수행"[106]했다. 정현웅은 특히 1956년을 포스타의 새로운 전환과 비약이 이루어진 시기로 평가했는데 그것은 "1956년을 계선으로 하여 포스타 화가들은 종전의 결함을 타파하고 회화적 기법이 가지는 직관적 나약성을 극복하는 길에 들어섰으며 포스타 원래의 사명과 그에 따르는 특수성을 고려하게 됐다"[107]는 것이다. 그런데 여기서 정현웅이 말하는 포스타의 원래 사명과 특수성이란 무엇인가? 정현웅에 따르면 포스터의 과제란 당 정책의 정확한 반영이며 이를 위해서 미술가는 "당 정책의 본질적 측면을 충분히 파악하고 그 중심적인 것을 간결, 선명하게 예술적으로 형상화해야" 한다. 그 실천 방안으로서 정현웅은 포스터 화가들에게 설명적, 나열적 방법을 피하고 '집약화'할 것을 요구했다. "종전에 일부 포스타 화가들은 당 정책의 본질을 심도있게 파악하지 못하여 당의 의도를 기계적으로 접수한 데로부터 라렬식 처리 방법으로 이것도 넣어보고 저것도 넣어보다가 나중에는 자신을 잃고 물러나는" 경향이 많았다는 것이 그의 지적이다. 그렇지만 설명은 그 자체로 예술이 아니며 "집약화란 단지 기법상의 문제가 아니라 포스타의 사명에서 오는 필연적 요구"라고 그는 주장했다. "당이

요구하는 포스타는 결코 설명적이거나 라렬식인 것이 아니라 어디까지나 집약적이며 격동적인 것이며 전투적인 것"[108]이어야 한다는 것이다.

「당 정책 관철과 정치 포스타」(1961)는 「서적 출판 미술의 질을 제고하자」(1961)에서와 마찬가지로 그라휘크, 또는 출판화 분야의 독자성을 강조한 글이다. 미술가가 자기 매체와 분야의 본성과 특수성을 탐구하여 그 가능성을 극대화해야 한다는 것은 정현웅 미술비평의 일관된 전제다. 즉 "예술창작에 있어서 정치성과 예술성은 호상 분리될 수 없다"[109]는 전위적 관점에 서있는 비평가는 각 예술들이 자기 매체의 잠재력과 특성을 극대화하여 현실의 변혁에 이바지해야 한다는 주장을 시종일관 견지했다.

역사의 복원과 모사의 논리: 「기백에 찬 고분 벽화의 회상」(1965), 「력사화와 복식문제」(1966)

「당 정책 관철과 정치 포스타」(1961)를 발표한 후 한동안 정현웅은 비평문을 발표하지 않다가 1965년 「기백에 찬 고분 벽화의 회상」을 『조선미술』에 발표했다. 이 글은 부제인 '고구려 고분 벽화를 모사하고서'에서 확인할 수 있듯 자신의 '고분벽화 모사' 경험을 회고한 수기 형태의 글이다. 정현웅은 월북 직후인 1951년 7월에 물질문화보존위원회의 제작부장을 맡아 고분벽화의 모사를 진행했다.[110] 글에 따르면 정현웅은 1952년 9월에서 1953년 4월까지 손영기(1921~)와 함께 안악3호분의 모사를 진행했다.[111] 그리고 1962년에서 1963년 사이에 다시금 안악3호분 모사를 진행했다. 안악3호분 모사가 마무리된 이후에는 강서고분을 위시한 5~6개의 고분의 모사에 착수했다.

글은 특히 개성에 있는 공민왕릉의 모사 절차를 상세히 서술하고 있다. 이때 제작된 모사품들은 현재 조선미술박물관, 조선력사박물관에 전시중이며, 지금 정현웅의 모사작업은 북한에서 '고분모사의 시작'으로 평가받고 있다. 리재현의 서술을 빌면 그 시작으로부터 "모사품을 가지고 인민들을 애국주의정신으로 고양하고 찬란하고 유구한 문화유산을 내외에 더 널리 소개선전하는 사업이 본격적으로 진행되게" 되었던 것이다.[112] 참고로 조선미술박물관은 1954년 9월 28일 개관했다(창설 당시 국립중앙미술박물관). 전후 복구기의 어려운 상황에서 미술박물관을 "현대적 설비를 갖춘 1만 1천여 평방메터의 웅장한 건물"에 둔 것은 북한 체제가 선동·선전 수단으로서 미술박물관과 전시의 중요성을 확실히 자각하고 있었다는 것을 시사한다. 1958년 10월부터는 미술대중화 사업의 일환으로 이동미술전람회를 개최하여 1964년까지 각도 소재지, 공장기업소, 농업협동농장 등에서 100여 회에 걸쳐 90만 명에 달하는 근로자들의 참관을 조직하기도 했다. 고분벽화의 모사는 조선미술박물관의 전시, 교육콘텐츠를 확보하기 위한 수단이기도 했다.

북한 평론가 리재현(1999)은 정현웅의 고분벽화 모사에서 "조선화의 가장 오랜 전통으로 되고 있는 고구려 벽화에 구현된 힘있는 필치, 강약과 속도감이 있는 류창한 선조, 담박한 색조 등은 모사과정을 통하여 깊이 인식되었고 여러 가지 기법들의 처리방법도 가장 우수한 문화 유산에 대한 실천적인 모사를 통하여 부분적으로가 아니라 통일적으로 인식되였다"[113]는 식으로 평가했으나 기실 1965년 정현웅의 글에는 조선화에 대한 언급이 없다. 여기서 그 벽화들은 단지 '학술적으로나 미술사적으로 귀중한 가치가 있는 그림들'로 지칭될 뿐이다. 오히려 글에는 동맹 '그라휘크(출판화)'분과 위원장으

로서의 시각이 좀 더 두드러진다. 글은 "중학교에 다닐 때 박물관에서 처음으로 고구려시대의 벽화를 본" 경험에 대한 언급으로 시작한다.114) 유년시절 정현웅이 본 것은 '강서대무덤벽화'의 현무 그림의 모사본이었는데, 그 모사는 시원치 않았지만, 어린 마음에 신비감과 감탄을 불러일으키기에는 충분했다는 것이다. 그리고 그 뒤 '출판물을 통하여' 쌍영총·개마총의 벽화를 보게 되었는데, 이때부터 "고구려시대에 대한 이상한 동경을 품게" 되었다고 그는 회상한다. 이러한 서술은 과거 "인쇄예술의 발달은 점차 원화에 접근하고 있다"면서 "반드시 원화를 보아야 한다는 이유는 없을 것"이라고 하여 '액식미술과 인쇄미술의 악수'를 요청한 과거의 정현웅의 서술115)을 떠올리게 한다. 실제로 「기백에 찬 고분 벽화의 회상」(1965)에서 정현웅은 고된 벽화모사 작업을 추동한 계기로 "어떻게 해서든지 이것을 그대로 떠다가 인민들에게 보여주어야 한다는 결의"를 내세운다.116) 더 나아가 그는 고분벽화가 "누구에게 보이기 위한 것이 아니"며 "한 번 묻어버리면 영구히 없어지는 것"이라면서 이렇게 "재능있는 위대한 미술가를 후세에까지 전하여 주지 않은" 당시의 지배계급과 사회제도에 대한 격분의 감정을 토로한다.117) 이렇게 본다면 그의 벽화모사 작업은 과거 그가 주장한 '민주적인 미술', 즉 "예술은 항상 인민의 생활 속에서 생활하고 인민의 감정과 더불어 호흡해야 한다"118)는 주장의 한 실천으로 볼 수 있다. 이러한 실천은 물론 '사회적인 지반'에 기초한 것이다.

"민중적 또는 사회적인 지반 위에 있는 미술"에 대한 정현웅의 비평관은 1966년 『조선미술』에 발표한 「력사화와 복식문제」에도 드러난다. 이 글은 '역사화'를 근대의 소산으로 보는 입장을 피력하는 것으로 시작한다. 그에 의하면 "일반적으로 리조시기의 화가들은

산수와 화조에 머물렀고 사회적 현상에 눈을 돌린다 해도 풍속화에서 더 멀리 나가지 않았다".119) 그러나 이에 대해서 그들이 "력사나 사회현상에 무관심했다"고 평할 수는 없다고 정현웅은 말한다. 왜냐하면 역사화는 근대 자본주의 국가의 형성과 더불어 본격적으로 등장한 장르이기 때문이다.

> 대체로 어느 나라를 막론하고 력사화는 봉건 사회가 붕괴되고 근대 자본주의 국가가 형성되면서부터 본격적으로 등장하게 된다. 봉건시대의 미술은 어디나 종교화에 얽매여 있었다. …그러나 근대 자본주의의 발전에 따라 종교적 사상만 가지고는 부르죠아지의 리익과 자기 발전을 위하여 인민들을 단합시키며 착취할 수 없게 되었다. 그리하여 여기서 들고나온 것이 민족주의였으며 민족적 애국주의였던 것이다. 어느 시대에 있어서나 지배 계급의 사상이 지배적 사상으로 되며 예술도 여기 복종한다. …그러나 자본주의적 싹이 돋아나려다가 짓밟히고 최초붕괴기까지 락후한 봉건 사회의 처지에 놓여 있던 우리나라에서는 력사화가 나올 수 있는 사회적 지반이 미약했다.120)

이런 시각에서 그는 해방 후 공화국 북반부에서 비로소 역사화가 본격적으로 발전하게 되었노라고 평한다. 그에 의하면 공화국 북반부의 역사화가들은 어디까지나 부르주아의 '조국', 부르주아의 이익에 복무하는 '애국심'에 머물렀던 근대 자본주의 역사화를 뛰어 넘어 착취가 없는 사회에서의 '애국주의'를 위해 작업한다.121) 이렇게 '역사화'라는 장르의 형성을 근대화라고 하는 사회적인 지반과 연계하여 보는 시각은 역사화의 고증 문제를 다루는 부분에서도 두드러진다. 예컨대 그에 의하면 역사화의 기초가 되는 '복식 연구'에서는

재료 연구가 매우 중요하다. 가령 일본 고분에서 발굴된 도용(하니와)은 신라의 복식 그대로일 것인데, 왜냐하면 "당시의 일본의 문화적 수준이나 생산력의 발전 수준으로 미루어 그러한 갑주를 자체적으로 생산했으리라고는 상상할 수 없기"[122) 때문이다.

정현웅에 대한 평가

20대 초반인 1934년에 발표한 글에서 정현웅은 "제한과 구속 밑에서 무량의 걸작이 나왔다"고 하면서 "제한 밑에서 예술은 되래 커다란 발전이 있는 것 같다"고 말한 적이 있다.[123) 여기서 '제한'은 이후의 정현웅에게 이중적 의미를 갖는다. 하나는 발전을 가로막는 '장애물'과 같은 의미이다. 미술을 개인의 소유물로, 상품으로 만드는 틀·족자·병풍과 같은 것이 그것인데, 이에 맞서 1948년의 정현웅은 '틀을 돌파하는 미술'을 요구했다. 다른 하나는 미술 발전(진보)의 토대가 되는 물적 토대, 또는 사회적 지반이다. 해방공간에서 1960년대까지 정현웅은 시대가 제공한 '토대'를 언제나(그가 한때 민주적 미술이라고 지칭했던) 미술의 진보를 위한 출발점으로 보는 견해를 놓지 않았다. 즉, 그는 언제나 물적 토대의 발전에 상응하는 미술의 변화를 요구했다. 특히 해방 이후 그의 미술비평에는 이러한 견해가 강고하게 유지됐다. 정리하면 1) 인쇄미술(그라휘크 미술, 출판 미술)로부터 새로운 예술의 가능성을 보는 시각, 2) 미술의 가능성이 새로운 기술(인쇄, 복제)과 결합하면 보다 확대될 것이라는 전망, 3) 예술의 역사적 전개를 사회적(물적) 토대의 변화에 기초해 이해하려는 시각 정도가 될 것이고, 여기에 미약하기는 하지만 4) 새로운 매체에 부합하는 내용·형식의 모색[124)을 추가할 수 있다.

이것은 남북한을 통틀어 한국 근대미술에서 좀처럼 찾아보기 힘든 대단히 예외적인 매우 진보적인 미술관이다.125) 그리고 어쩌면 사회 각 분야에서 '소비에트'의 학습과 체화에 몰두하던 초기 북한은 "쏘련에서는 이미 우수한 작품들에 대하여 수만 매, 수십만 매의 프린트를 만들어 방방곡곡에 전파시키고 있다 한다"126)고 말했던 이 진보적인 논자가 자신의 미술관을 현실에서 구체화하기 위한 무대로 삼을 만한 실천의 장(場)이었을지도 모르겠다. 그러나 그가 속한 체제는 시간의 경과에 따라 체제의 진보를 구체적인 현실이 아닌 가공의 현실(이른바 주체사실주의)에서만 구현하는 체제로 퇴보해 갔고, 그가 '사회적 지반에 기초한 새로운 예술'을 추구하며 구축한 이론과 실천의 모색은 지금 북한에서 단지 매우 기이하게 화석화된 형태로 남아 있을 뿐이다.127) 그러나 그렇다고 해도 그가 해방공간에서, 그리고 초기 북한에서 개진한 '예술과 사회의 관계' 모델은 기존의 틀을 넘어서고 있으며 그만큼 그 '틀'을 넘어서 사고하고자 하는 이에게 유의미한 틀이 될 수 있다.

정현웅의 노년의 삶을 되짚어 보는 것으로 글을 마무리하기로 하자. 그는 57세 되던 해인 1967년 조선미술가동맹 출판화분과 위원장을 그만두고 현역미술가로 활동하게 된다. 이와 더불어 그의 활동 역시 극히 위축됐다. 1967년은 북한미술의 역사에서 중요한 분기점에 해당한다. 이 해에 조선미술동맹 기관지로서 정현웅이 편집위원을 역임한『조선미술』이 폐간되어『조선예술』에 흡수됐다. 같은 시기에 음악인동맹 기관지『조선음악』역시 폐간되어『조선예술』에 흡수됐다. 본래 연극인동맹·무용가동맹의 기관지였으나, 1960년대 후반 예술종합잡지(조선문학예술총동맹 중앙위원회 기관지)로 거듭난 『조선예술』은 이후 "예술의 전모가 비끼는 거울"(김정일), 곧 "당의

문예방침을 해설선전하며 예술 전반에서 제기되는 문제를 소개하고 예술 발전의 올바른 길을 선도하는"128) 역할을 담당하게 됐다. 1967년 『조선미술』의 폐간은 1950년대 후반~1960년대 중반까지 개방되어 있던 토론과 논쟁의 장이 사실상 사라지게 됐다는 것을 뜻한다. 1967년을 기점으로 담론 투쟁의 시대가 도그마의 시대로 전환됐다고 해도 틀리지 않을 것이다. 정현웅은 1976년 7월 30일 평양적십자병원에서 폐암으로 사망했다. 이때 그의 나이는 66세였다.

[정현웅 주요 미술관련 저작 목록]

시기	제목	출처	비고
1927	「〈썩, 파레드〉를 보고」	『동아일보』, 1927년 12월 11일	
1928	「나의 본 〈진흥문자〉」	『동아일보』, 1928년 1월 14일~15일	2회 연재
1934	「생활의 파편」,	『삼사문학』 제1집, 1934년 9월	
1934	「미술의 가을」	『신동아』, 1934년 10월	
1935	「사·에·라」	『삼사문학』 제4집, 1935년 8월	
1938	「미술」	『비판』, 1935년 5월	
1938	「미인과 영화」	『삼천리』, 1938년 11월	
1938	「장정의 변」	『비판』, 1938년 12월	
1939	「추상주의 회화」	『조선일보』, 1939년 6월 2일	
1939	「초현실주의개관」	『조선일보』, 1939년 6월 11일	
1939	「현대미술의 이야기(1)」,	『여성』, 1939년 6월	
1939	「현대미술의 이야기(2)」,	『여성』, 1939년 7월	
1939	「파란(波蘭)의 미술」	『조광』, 1939년 11월	
1940	「삽화기」	『인문평론』 제6호, 1949년 3월	
1948	「틀을 돌파하는 미술: 새로운 시대의 두가지 양식」	『주간서울』, 1948년 12월 20일	
1954	『조선미술이야기』	평양: 국립출판사, 1954	단행본
1957	「볼가리야 기행」	『조선미술』, 1957년 제1호	
1957	「그라휘크의 발전을 위하여: 포스터를 중심으로」	『소선미술』, 1957년 제4호	
1957	「전국 미술 전람회 그라휘크에 대한 소감」	『조선미술』, 1957년 제5호	

시기	제목	출처	비고
1958	「당과 정부의 기대에 보답하고저」	『조선미술』, 1958년 제9호	결의
1959	「아동미술을 더욱 발전시키자」	『조선미술』, 1959년 제10호	
1960	「아동 미술전람회에 관한 몇가지 의견」	『조선미술』, 1960년 제7호	
1961	「서적 출판 미술의 질을 제고하자: 몇 개 대중도서의 장정 및 삽화를 보고」	『조선미술』, 1961년 제1호	
1961	「당 정책 관철과 정치 포스타」	『조선미술』, 1961년 제6호	
1965	「기백에 찬 고분 벽화의 회상: 고구려 고분 벽화를 모사하고서」	『조선미술』, 1965년 제7호	
1966	「력사화와 복식문제」	『조선미술』, 1966년 제8호	

1) 정현웅, 「〈쎅, 파레드〉를 보고」, 『동아일보』, 1927년 12월 11일; 정현웅기념사업회 편, 『정현웅 전집』, 청년사, 2011(이하 전집), 71쪽

2) 위의 글(전집, 22쪽).

3) 정현웅, 「나의 본 〈진홍문자〉」, 『동아일보』, 1928년 1월 14일~15일(전집, 25쪽).

4) 최열, 「정현웅의 사유와 행적」(전집, 412쪽).

5) 조풍연, 「삼사문학의 기억」, 『현대문학』, 1957년 제3호.

6) 김복진, 「파스큘라」, 『조선일보』, 1926년 7월 1일.

7) 김복진, 「신흥미술과 그 표적」, 『조선일보』, 1926년 1월 2일.

8) 김복진, 「조선화단의 일년」, 『조선일보』, 1927년 1월 4일.

9) 김복진, 「상공업과 예술의 융화점」, 『상공세계』, 1923년 9월~12월; 『한국근대조소예술의 개척자 김복진의 예술세계』, 얼과알, 2001, 257~261쪽 재수록.

10) 김기진, 「붕괴의 원리 건설의 원리」, 『개벽』 제55호, 1925년 1월; 『카프비평자료총서 2: 프로문학 의 성립과 신경향파』, 태학사, 1990, 350~351쪽.

11) 윤기정, 「계급예술의 신전개를 읽고: 김화산씨에게」, 『조선일보』, 1927년 3월 25일; 『카프비평자 료총서 3: 제1차 방향전환과 대중화논쟁』, 태학사, 1990, 118쪽.

12) 김두용, 「우리는 어떻게 싸울 것인가」, 『무산자』 제3권 제2호, 1929년 7월; 『카프비평자료총서 3: 제1차 방향전환과 대중화논쟁』, 태학사, 1990, 570쪽.

13) Yve-Alain Bois 외, 배수희 외 역, 『1900년 이후의 미술사』, 세미콜론, 2007, 178~179쪽.

14) 최열, 『한국근대미술의 역사: 1800~1945』, 열화당, 1998, 238쪽.

15) 김복진과 카프 초기 프롤레타리아 미술 담론에 관한 좀 더 구체적인 논의는 필자의 다음 논문 참조. 「카프초기 프롤레타리아 미술 담론」, 『사이間』 제17호, 9~40쪽.

16) 김용준, 「백만양화회를 만들고」, 『동아일보』, 1930년 12월 23일; 『근원 김용준전집 5: 민족예술 론』, 열화당, 2010, 237~239쪽.

17) 김용준, 「프롤레타리아미술 비판: 사이비 예술을 구제하기 위하여」, 『조선일보』, 1927년 9월 18일~9월 30일; 『근원 김용준전집 5: 민족예술론』, 열화당, 2010, 57쪽.

18) 김용준, 「續 과정론자와 이론확립: 이론유희를 일삼는 輩에게」, 『중외일보』, 1928년 2월 28일~3 월 5일; 『근원 김용준전집 5: 민족예술론』, 열화당, 2010, 57쪽.

19) 김용준, 「무산계급회화론」, 『조선일보』, 1927년 5월 30일~6월 5일; 『근원 김용준전집 5: 민족예 술론』, 열화당, 2010, 39쪽.

20) 김기림, 「현대시의 전망(7): 슈르레알리즘의 비극」, 『동아일보』, 1931년 8월 7일.

21) 이헌구, 「佛國 초현실주의」, 『동아일보』, 1933년 6월 18일.

22) 이헌구, 「조선에 있어서 해외문학인의 임무와 장래」, 『조선일보』, 1932년 1월 7일.

23) Arnold Hauser, 백낙청, 염무웅 역, 『문학과 예술의 사회사』 4, 창작과비평사, 2002, 298쪽.

24) 위의 책, 299쪽.

25) 백수, 「34의 선언」, 『삼사문학』 제1집, 1934년 9월, 5쪽.

26) 정현웅, 「생활의 파편」, 『삼사문학』 제1집, 1934년 9월, 24~25쪽.

27) 정현웅, 「사·에·라」, 『삼사문학』 제4집, 1935년 8월, 22쪽.

28) 위의 글, 23쪽.

29) 한수, 「發映聲畵 예술의 근본문제」, 『삼사문학』 제2집, 1934년 12월, 32쪽.

30) 위의 글, 33쪽.

31) 이시우, 「절연하는 논리」, 『삼사문학』 제3집, 1935년 3월, 10쪽.

32) 위의 글, 11쪽.

33) 김영나, 「1930년대의 전위그룹전 연구」, 『20세기의 한국미술』, 예경, 2000, 99~104쪽; 이성혁, 「1940년대 초반 식민지 만주의 한국 초현실주의 시 연구」, 『우리어문연구』 34집, 2011 참조.

34) 1930년대 후반에 초현실주의를 언급한 논자로 오지호, 김오성 등이 있다. 이들은 자신이 추구하는 순수회화(오지호), 또는 사회주의리얼리즘(김오성)을 위해 초현실주의를 끌어들여 비판한 경우다. 즉 오지호의 경우 초현실주의는 "회화의 본류의 표면에 발생한 포말현상"에 불과하며 김오성의 경우 그것은 "현실생활에서 패배된 지식군의 현실회피"에 지나지 않는다. 오지호, 「순수회화론(9) 전위파 회화」, 『동아일보』, 1938년 9월 4일; 김오성, 「현대문학의 정신(5)」, 『동아일보』, 1938년 2월 17일.

35) 정현웅, 「신백수와 삼사문학과 나」, 『상아탑』, 1946년 3월(전집, 349쪽).

36) 정현웅, 「미인과 영회」, 『삼천리』, 1938년 11월(전집 41쪽),

37) 위의 글(전집, 42쪽).

38) 위의 글(전집, 43~44쪽).

39) 위의 글(전집, 44쪽).

40) Susan Sontag, 이민아 역, 『해석에 반대한다』, 이후, 2013, 399쪽.

41) 위의 책, 399쪽.

42) 정현웅, 「초현실주의개관」, 『조선일보』, 1939년 6월 11일(전집, 90쪽).

43) 위의 글(전집, 90쪽).

44) 위의 글(전집, 91~92쪽).

45) 정현웅, 「현대미술의 이야기(1)」, 『여성』, 1939년 6월(전집, 95쪽).

46) 위의 글(전집, 99쪽).

47) 오지호, 「현대회화의 근본문제(5)」, 『동아일보』, 1940년 4월 27일.

48) 정현웅, 「현대미술의 이야기(1)」, 『여성』, 1939년 6월(전집, 99쪽).

49) 오지호, 「순수회화론(9) 전위파 회화」, 『동아일보』, 1938년 9월 4일.

50) 정현웅, 「틀을 돌파하는 미술: 새로운 시대의 두 가지 양식」, 『주간서울』, 1948년 12월 20일(전집, 133쪽).

51) 최열, 「정현웅의 사유와 행적」(전집, 420~421쪽).

52) 정현웅, 「장정의 변(辯)」, 『박문』, 1938년 12월호(전집, 75쪽).

53) 정현웅, 「삽화기」, 『인문평론』 제6호, 1940년 3월(전집, 120쪽).

54) 정현웅, 「장정의 변(辯)」, 『박문』, 1938년 12월호(전집, 77쪽).

55) 정현웅, 「미술」, 『비판』, 1938년 5월호(전집, 64~65쪽).

56) 위의 글(전집, 65쪽).

57) 정현웅, 「틀을 돌파하는 미술: 새로운 시대의 두 가지 양식」, 『주간서울』, 1948년 12월 30일(전집, 132쪽).

58) 위의 글(전집, 132쪽).

59) 위의 글(전집, 132~133쪽).

60) 이 명단에 포함된 미술인들로는 정현웅 외에 길진섭·정종여·이쾌대 등이 있다.

61) 이봉범, 「단정 수립 후 전향의 문화사적 연구」, 『대동문화연구』 제64집, 2008, 233쪽.

62) 정현웅 외에 보도연맹에 가입한 미술인으로 이쾌대·최재덕·정종여·김만형·오지호 등이 있다. 보도연맹의 가입은 대부분 외형상으로는 자발적 신고를 통해 이뤄졌지만 김만형의 경우는 체포되어 국민보도연맹에 강제 편입된 경우다. 이봉범, 「단정 수립 후 전향의 문화사적 연구」, 『대동문화연구』 제64집, 2008, 226~227쪽. 『동아일보』, 1949년 6월 7일자는 미술동맹 중앙서기장 김만형의 체포 소식을 전하고 있다.

63) 최열, 「정현웅의 사유와 행적」(전집, 439쪽).

64) 1957년 조선미술가동맹 22차 상무위원회에서는 회화분과를 조선화분과와 유화분과로 분리하는 한편 아동미술분과를 신설했는데 이러한 조치로 인해 그라휘크부와 위원이었던 속해던 립흥은 김광일 최은녁이 아롱비눌분과로 이농했고 그라휘크분과는 다음과 같이 재편됐다. 위원장: 정현웅/위원: 장진광, 김진항, 박기성, 윤룡수, 엄도만, 배운성. 『조선미술』, 1957년 제2호, 52쪽.

65) 「동맹 중앙 위원회 제29차 확대상무위원회 진행」, 『조선미술』, 1958년 제6호, 45쪽.

66) 리재현, 『조선력대미술가편람』(증보판), 문학예술종합출판사, 1999, 273~277쪽.

67) 정현웅, 『조선미술이야기』, 평양: 국립출판사, 1954, 11쪽.

68) 위의 책, 11쪽.

69) 리재현, 앞의 책, 277쪽. 당시 북한이 소련을 비롯한 사회주의 국가들과 체결한 문화협정에는 '예술문화견학단' 등 문화 분야의 인적교류가 항상 포함되어 있었다. 일례로 백남운이 1950년에 발표한 소련기행문에는 1949년 조소문화협정 체결에 관한 스탈린과 김일성의 대화가 인용돼 있다. 여기서 김일성은 "쏘련학자 파송, 조선유학생 파견, 연구사업 지도 기술자 급 예술문화견학단 조직 등의 문제"를 해결해줄 것을 스탈린에게 요청한다. 이는 1949년 2월 체결된 〈조소문화경제협정〉에서 "양국 간 경험교환을 촉진시킬 것"을 규정한 제4조에 반영됐다. 백남운(1950), 『쏘련인상』, 선인, 2005, 204쪽. 『조선미술』 창간호(1957년 제1호)에는 정현웅의 '불가리아' 기행문 외에 박태영의 '파란'(폴란드) 기행문이 실렸고 『조선미술』, 1957년 제3호에는 선우담의 '소련'기행문이 실렸다. 1957년에 평양 대동문 영화관에서는 베트남을 방문했던 이석호의 귀환미술작품전(4월 11일~4월 26일)과 불가리아를 방문한 정현웅, 폴란드에서 열린 바르사뱌 세계청년학생축전에 참가한 임홍은의 2인전(4월 25일~5월 9일)이 연이어 개최되었다.

70) 1957년 3월 25일부터 4월 5일까지 신의주에서 그라휘크 2인 전람회가 열렸는데 이 전시에는 1955년에 와르샤와(바르사바) 세계청년축전에 참가한 그라휘크 화가 임홍은의 수채화, 색연필화 등 25점, 1956년 북한과 불가리아 문화교류협정에 따라 불가리아를 방문하여 사생한 그라휘크 화가 정현웅의 수채화·채묵화 등 25점이 전시되었다. 이 전시는 그 해 4월 하순 평양 대동문 영화관(4월 25일~5월 9일)으로 이어졌다. 『조선미술』, 1957년 제2호, 54쪽.

71) 민병제, 「사색과 감동의 기록: 정현웅, 림홍은 2인전을 보고」, 『조선미술』, 1957년 제3호, 44~45쪽.

72) 정현웅, 「불가리아 기행」, 『조선미술』, 1957년 제1호(창간호), 39~43쪽.

73) 위의 글, 42쪽.

74) 정현웅, 「틀을 돌파하는 미술: 새로운 시대의 두 가지 양식」, 『주간서울』, 1948년 12월 30일(전집, 133쪽).

75) 그는 이미 1938년에 회화가 민중적인 또는 사회적인 지반 위에 있지 않다는 점을 지적하며 "영화가 명일의 예술의 왕좌를 차지하리라"는 에이젠슈타인의 발언을 긍정한 바 있다. 이러한 취지에서 그는 "회화의 시대적 사명은 이미 잃어버린 것이 아닐까"라고 자문했다. 정현웅, 「미술」, 『비판』, 1938년 5월(전집, 64~65쪽).

76) 정현웅(1957년 제1호), 앞의 글, 43쪽.

77) 위의 글, 43쪽.

78) 김용준, 「우리 미술의 전진을 위하여」, 『조선미술』, 1957년 제3호, 3쪽.

79) 1966년 교시에서 김일성은 "조선화를 토대로 하여 우리의 미술을 더욱 발전시켜나가자"는 원칙을 내세웠다. 김일성, 『우리의 미술을 민족적 형식에 사회주의적 내용을 담은 혁명적인 미술로 발전시키자』(1966), 사회과학출판사, 1974, 4~5쪽.

80) 「술어해설: 그라휘크」, 『조선미술』, 1957년 제1호(창간호), 52쪽.

81) 정현웅, 「그라휘크의 발전을 위하여: 포스터를 중심으로」, 『조선미술』, 1957년 제4호, 17쪽.

82) 김창석, 「미술가 친우에게 보내는 서한: 쏘련 그라휘크 미술 전람회를 보고」, 『조선미술』, 1957년 제1호(창간호), 19쪽.

83) 「쏘베트의 그라휘크: 제12차 전련맹 쏘베트 미술가대회에서 한 H. H. 쥬꼬브의 보충보고 요지」, 『조선미술』, 1957년 제3호, 8쪽.

84) 「쏘련 공산당 중앙위원회에 보내는 제1차 전령맹 미술가 대회의 편지」, 『조선미술』, 1957년 제3호, 18쪽.

85) 「쏘련 그라휘크 전람회」, 『조선미술』, 1957년 제1호(창간호), 61쪽.

86) 리재현, 앞의 책, 273쪽. 리재현은 정현웅이 1957년 출판화분과 위원장이 되었다고 쓰고 있으나 정현웅 자신은 1957년에 자신이 속한 분과를 '그라휘크분과'로 지칭했다. 정현웅, 「전국 미술 전람회 그라휘크에 대한 소감」, 『조선미술』, 1957년 제5호, 41쪽. 그라휘크분과가 출판화분과로 명칭변경된 것은 문학 분야에서 오체르크가 '실화문학'으로 '뿌블리찌쓰찌까'가 '정론'으로 명칭을 바꾼 1961년경일 것이다. 이영미, 「북한의 문학장르 오체르크 연구」, 『한국문학이론과 비평』 제24집, 2004, 417쪽 참조.

87) 예컨대 권행가는 1957년 창간된 『조선미술』에 그라휘크 관련 기사들이 다수, 그리고 연이어 게재된 현상을 지적하고 그로부터 "정현웅을 중심으로 동맹 차원에서 그라휘크 활성화를 위한 노력이 본격화되고 있음을 볼 수 있다"는 해석을 이끌어냈다. 권행가, 「1950, 60년대 북한미술과 정현웅」, 『한국근현대미술사학』 제21집, 2010, 158쪽.

88) 정현웅, 「틀을 돌파하는 미술: 새로운 시대의 두 가지 양식」, 『주간서울』, 1948년 12월 30일(전집, 132쪽).

89) 위의 글, 132쪽.

90) 엄도만, 「그라휘크에 대한 옳지 못한 견해를 시정하라」, 『조선미술』, 1957년 제1호(창간호), 56쪽.

91) 강호, 「카프 미술부의 조직과 활동」, 『조선미술』, 1957년 제5호, 11쪽.

92) 정현웅, 「그라휘크의 발전을 위하여: 포스터를 중심으로」, 『조선미술』, 1957년 제4호, 18쪽.

93) 정현웅, 「전국 미술 전람회 그라휘크에 대한 소감」, 『조선미술』, 1957년 제5호, 41쪽.

94) 위의 글, 42~43쪽.

95) 정현웅, 「아동미술을 더욱 발전시키자」, 『조선미술』, 1959년 제10호, 10쪽.

96) 위의 글, 11쪽.

97) 정현웅, 「서적 출판 미술의 질을 제고하자: 몇 개 대중도서의 장정 및 삽화를 보고」, 『조선미술』, 1961년 제1호, 16쪽.

98) 위의 글, 16쪽.

99) 위의 글, 16쪽.

100) 정현웅, 「삽화기」, 『인문평론』 제6호, 1940년 제3호(전집, 120쪽).

101) 위의 글, 121~122쪽.

102) 정현웅(1961년 제1호), 앞의 글, 19쪽.

103) 정현웅(1940년 제3호), 앞의 글(전집, 123쪽).

104) 정현웅(1961년 제1호), 앞의 글, 19쪽.

105) 「서적 출판 미술의 질을 제고하자」에서 우리가 주목할 또 하나의 대목은 '조선화'에 관한 언급이다. 예컨대 그는 글의 서두에서 "작년도에 발간된 일부 출판 서적들을 후열한 결과 장정 부분에서는 전반적인 발전을 가져왔으며 조선화를 도입하려는 경향이 현저하게 증가한 것은 특징적이다"라고 매우 건조하게 조선화를 언급한다. 정현웅(1961년 제1호), 위의 글, 16쪽. 필자가 확인한 바로는 1960년대 『조선미술』에 실린 정현웅의 글에 '조선화'라는 단어가 언급된 사례는 이것이 유일하다. 그런 의미에서 특히 1960년대 이후 정현웅의 활동을 '조선화로의 방향 전환'으로 보는 선행 연구자들의 견해에 조심스럽게 이의를 제기하고 싶다. 그가 이 시기에 '조선화'를 그리거나 다른 매체에서 '조선화'에 대해 언급한 것은—적어도 비평문의 검토에 준하면—그의 핵심 관심사가 아니고 어떤 현실적인 필요에 의해서일 가능성이 높다고 보는 것이다.

106) 정현웅, 「당 정책 관철과 정치 포스타」, 『조선미술』, 1961년 제6호, 3쪽.

107) 위의 글, 3쪽.

108) 위의 글, 5쪽.

109) 위의 글, 4쪽.

110) 리재현, 앞의 책, 273쪽.

111) 손영기 역시 고분벽화 모사에 관한 회고를 썼다. 손영기, 「고구려 고분벽화를 모사하면서: 안악 3호분, 강서중묘」, 『조선미술』, 1962년 제8호, 62쪽.

112) 리재현, 앞의 책, 276쪽.

113) 위의 책, 276쪽.

114) 정현웅, 「기백에 찬 고분 벽화의 회상: 고구려 고분 벽화를 모사하고서」, 『조선미술』, 1965년 제7호, 16쪽.

115) 정현웅, 「틀을 돌파하는 미술: 새로운 시대의 두 가지 양식」, 『주간서울』, 1948년 12월 30일(전집, 133쪽).

116) 정현웅(1965년 제7호), 앞의 글, 16쪽.

117) 위의 글, 17쪽.

118) 정현웅, 「틀을 돌파하는 미술: 새로운 시대의 두 가지 양식」, 『주간서울』, 1948년 12월 30일(전집, 132쪽).

119) 정현웅, 「력사화와 복식문제」, 『조선미술』, 1966년 제8호, 12쪽.

120) 위의 글, 12쪽.

121) 위의 글, 13쪽.

122) 위의 글, 13~14쪽.

123) 정현웅, 「생활의 파편」, 『삼사문학』 제1집, 1934년 9월, 전집, 27쪽.

124) 이러한 평가에서 나는 앞서 인용한 다음과 같은 발언을 염두에 두고 있다. "'예술성'만을 전면에 내세울 것이 아니라 좀 더 친절하고 명확하게 그려야 한다. 그것이 군중 관점이 아니겠는가."(정현웅, 「서적 출판 미술의 질을 제고하자: 몇 개 대중도서의 장정 및 삽화를 보고」, 『조선미술』, 1961년 제1호, 19쪽)

125) 정현웅에 비견될 만한 진보적인 미술관을 피력한 논자는 이여성일 것이다. 예컨대 그는 1950년대 후반 북한에서 발표한 텍스트에서 석불사 석불이 '丁田 쟁취'로 대표되는 생산관계의 변화에 대응하여 종래의 관념적 양식이 사실적 양식으로 한층 발전한 진보적인 미술이라는 견해를 피력했다. 그러나 바로 그러한 견해가 바로 이여성이 '도식주의자'로 비판되어 숙청되는 계기가 되었다.

126) 정현웅, 「틀을 돌파하는 미술: 새로운 시대의 두 가지 양식」, 『주간서울』, 1948년 12월 20일(전집, 133쪽).

127) 오늘날 『조선예술』에는 '출판미술'에 관한 글이 주기적으로 빈번히 등장한다. 그런데 필자가 읽기로 이 글들은 과거 정현웅이 설정한 프레임을 거의 넘지 못하고 그것을 도식적으로 반복하고 있다.

128) 본사기자, 「당의 령도 밑에 자랑 떨쳐온 〈조선예술〉 잡지」, 『조선예술』, 2015년 제4호, 58~60쪽.

11. 리얼리즘의 리얼리티

: 조양규(曹良奎)와 1960년대 북한미술

북한미술계의 형성 과정과 재일조선인 미술가들

1945년 해방과 소련 군정, 분단, 그리고 6.25전쟁을 거치며 북한미술계는 과거 식민지 시대의 미술 체계, 그리고 남한의 미술 체계와 구별되는 자신만의 미술 체계를 갖춰나가기 시작했다. 그 과정에서 큰 문제로 제기되었던 것이 미술가의 양적·질적 빈곤이었다. 이미 해방 직후부터 수요가 급증한 선전화, 기념탑·아치 제작을 담당할 작가의 절대적인 부족이 문제로 부상한 것이다. 조선미술가동맹 위원장 정관철의 회고에 따르면 해방 이전 북한 지역에서 활동한 미술가들은 20여 명 내외에 불과했다.[1] 기량이 출중한 미술가의 양성이 단기간에 이뤄질 수 없다는 미술의 장르적 특성상 이것은 풀기 어려운 난제였다. 하지만 정관철의 다음과 발언으로 미루어 보아 이미 1949년 전후 북한미술계는—적어도 외면상으로는—빠른 속도로 이 난제를 해결한 것으로 보인다.

해방후 미술운동의 초창기에 있어서 북조선의 미술가들이 조국건설을 위하여 그야말로 열성을 다하여 분투하였다. 1946년에 있어서는 25만점의 선선벽화, 2만여점의 포스타-, 7만여점의 만화, 도표, 기념탑, 아-취초안 제작과 26회에 궁한 미술전람회와 그 전시회에 전시된 작

품 2천 1백점을 들수 있는 것이다.[2]

위의 기록은 해방 이후 북한에서 미술가가 매우 빠른 속도로 급증
했다는 것을 시사한다. 북한미술가들의 결속체로서 조선미술동맹의
변천 과정을 살펴보는 것이 상황 판단에 보탬이 될 것이다. 조선미술
가동맹은 1946년 9월 27일 북조선문학예술총동맹 산하 '북조선미술
동맹'으로 발족했고 1951년 3월 조선미술가동맹으로 개칭하여 오늘
에 이르고 있다. 1946년 11월에 발간된 북조선문학예술총동맹 기관
지 『문화전선』 제2집에 따르면 당시 북조선미술동맹의 구성은 다음
과 같다.[3] 1946년 당시 평양·원산 등 북한 지역에 거주하던 재북미
술가들로 구성된 이 명단은 당시 북한 지역에 존재한 미술가 전체의
명단이라 해도 과언이 아니다.

위원장: 선우담
부위원장: 문석오, 황헌영
서기장: 최연해
중앙상임위원: 선우담, 문석오, 황헌영, 최연해, 정관철, 문학수, 유석준,
　　김학수, 장진광, 윤중식, 정보영
동맹원: 선우담, 문석오, 황헌영, 최연해, 정관철, 문학수, 조규봉, 송병
　　돈, 유석준, 김학수, 장진광, 정보영, 박무, 윤중식, 김관호, 최왕삼,
　　이중섭, 백동섭, 박영익, 배용진, 박수근, 한상익, 이운사

하지만 북조선미술동맹은 1949년에 맹원 688명[4]의 거대 단체로
성장했다. 대체 어떤 일이 일어났던 것일까? 양적 규모의 확대는 무엇
보다 신인육성사업의 전개와 밀접한 연관을 맺고 있었다.[5] 먼저 1949

년 3월 1일 신설된 국립미술학교(평양미술학교)를 언급해야 한다. 이 학교는 해방 후 1950년까지 북한에 신설된 15개의 각종 대학 가운데 하나로 회화·조각·도학(圖學)의 세 학부를 두었다.[6] 그러나 1950년 6월 이전에는 아직 졸업생을 배출하지 못한 상태였기 때문에 전전(戰前) 북한미술계의 양적 성장에 크게 기여했다고 평하기는 무리가 있다. 이 시기 미술계의 신진 양성에서 핵심적인 역할을 담당한 것은 각 지역에 신설된 미술연구소다. 1950년에 간행된 『조선중앙년감』에 따르면 당시 미술연구소가 설치된 곳은 해주·신의

변월룡 〈정관철 초상〉, 종이에 먹과 펜, 1954. 평양 태생의 정관철(1916~1983)은 평남 대동군 태생으로 1946~48년 사이에 북조선미술가동맹 위원장을 역임한 선우담(1904~1984)에 이어 1949년에서부터 1983년 사망할 때까지 조선미술동맹위원장을 역임했다. 이렇게 미술동맹위원장을 재북미술가들이 독점한 양상은 남한 또는 재일조선인 출신 월북화가들의 제한적 입지를 시사한다.

주·청진·함흥·원산의 5개 지구다. 당시 정관철은 미술연구소를 "널리 근로인민들속에서 재능있는 미술가를 양성할 수 있는 가장 알맞은 기구조직이며 절실히 요구되고 있는 시설"[7]로 평가했다. 이 밖에 평양·청진·함흥·원산·신의주·남포에는 미술제작소가 설치됐다.[8] 이러한 상황 속에서 미술대학에서 전문교육을 받지 못한 이른바 비전문 부문의 신진작가들이 대거 미술계에 진출하게 되었다. 이러한 현상은 비단 미술 분야에 국한된 현상이 아니라 당시 북한 문예 전반에 나타나는 매우 특징적인 현상이다. 예컨대 안함광은 1948년의 8.15문학예술축전에 비해 1949년 8.15문학예술축전에 비전문 부문까지를 합쳐 신인의 작품이 반 수 이상을 차지하고 있는 현상을 지적한다.[9] 그의 서술에 따르면 이것은 문학 분야에서 특히 두드러진 현상이지만

미술에 있어서도 예외가 아니라서 이 해에 미술 분야에서는 탁원길의 〈환송도〉, 신예군의 〈수확〉, 유현숙의 〈출장을 앞두고〉, 변경숙의 〈인민군대와 그 가족의 일요일〉과 같은 다수 신인들의 작품이 입상권 내에 들어오는 영예를 누렸다.[10] 그리고 이러한 신인들의 비약적 성과는 안함광이 보기에 "시종일관하게 문학예술의 대중화, 인민화를 위하여 싸워온 문예총 사업의 전체적 성과"다.[11]

하지만 이렇게 개벽 자기의 신진작가들로 구성된 초기 북한미술계의 인적 구성은 분단—6.25전쟁으로 이어지는 사회급변 상황으로 재편됐다. 특히 전쟁 전후 다수 미술가들의 자발적·비자발적 이동이 미친 파장이 컸다. 즉 북한미술계는 6.25전쟁 전후 미술가들의 월남·월북으로 인해 큰 규모로 재편되었으며, 1950년대와 1960년대 사상투쟁 시기에 일부 미술가를 축출하는 과정을 거쳐 다시 재편되었다. 여기에 더해 1960년대 초·중반 소위 '귀국사업'에 동조하여 재일조선인 미술가 일부가 북한미술계에 합류함으로써[12] 북한미술계에도 '미술가群'이라 할 만한 것이 형성되었다. 북한미술에 흡수된 재일조선인미술가들은 수는 많다고 할 수 없지만 그들 중 상당수가 지식과 경험, 권위를 갖춘 기성작가들이었다는 점에서 이후 북한미술에 미친 파장이 컸다.

1959년 이전 조양규의 예술세계

주지하다시피 재일조선인의 북한 귀국운동은 1959년에 시작되어 1967년에 일시 중단되었다가 1971년에 재개되어 1984년까지 진행됐다. 특히 귀국자가 집중된 기간은 1967년 이전까지로 1959년 12월 14일 제1차선이 출항한 이래 1967년 제154차선까지 약 8년간 88,360

명이 귀국했다.13) 재일조선인 미술가의 북한 귀국 역시 이 기간—특히 1960년대 초—에 집중됐다. 하지만 이들의 북한 활동 양상에 대한 본격 검토는 아직 많이 부족한 상태다. 따라서 다음과 같은 검토가 이뤄질 필요가 있다. 첫째는 당시 재일조선인미술가들의 귀국 양상을 관련 문헌을 통해 확인·정리하는 것이다. 이 작업에는 귀국자 명단 및 귀국 시기 확인, 귀국 이후 북한미술계 내에서의 활동 양상 검토가 포함된다. 둘째는 북한에서 발표된 재일조선미술가들의 작품과 비평텍스트 검토를 통해 이들의 예술세계와 세계관(의 변화)을 검토하는 일이다. 이것은 북한으로 간 재일조선인미술가들의 내면 풍경에 접근해보려는 시도로서의 의의를 갖는다.

앞으로 확인하게 되겠지만 귀국을 택한 재일조선인들이 북한에서 처한 조건은 매우 다양하며 그에 대한 대응 역시 일률적이지 않았다. 그들 중 일부는 북한 체제에 성공적으로 안착하여 승승장구했으나 또 일부는 체제와 불화하고 급기야는 배제되기도 했다. 재일조선인 미술가들의 귀국 또는 북한행(북송)에 관한 포괄적인 연구는 아직 없다. 이 분야의 관련 연구는 조양규(북한에서는 조량규라고 표기했다)

조양규 〈창고 31〉, 유화, 1955

조양규 〈맨홀 A〉, 유화, 1958

라는 유력 작가의 귀국 이전의 삶과 활동에 집중되어 있다.14)

1926년 경남 진주태생의 조양규는 해방 후 좌익운동에 가입했다가 쫓기는 신세가 되었고 일 년간 숨어 지내다가 1948년 10월 밀행선을 타고 일본으로 가서 도쿄 에다가와초(枝川町)의 재일 조선인 밀집 지역에 정착했다. 1949년에는 무사시노 미술대학에 입학해 미술을 배웠다. 화가로서의 본격적인 등단은 1953년 다케미야 화랑에서 개최한 첫 개인전이다. 개인전 이후 그는 일본 화단의 주목을 받기 시작, 자유미술가협회의 회원으로 가입하는가 하면 유수한 미술상의 후보에 오르기도 했다. 그는 1959년 두 번째 개인전을 개최했고 그 이듬해 북행을 선택했다.15) 북한으로 가기 전 조양규의 작업, 즉 〈창고〉 연작 그리고 〈맨홀〉 연작으로 대표되는 조양규 초기 작업에는 윤범모가 지적했듯 산업화된 자본주의 사회의 인간소외 현상이 적나라하게 담겨 있다.16) 조양규 자신은 이에 대해 "사회상황에 있어 일반적 자기소외 감각은 바로 현실의 내부에 밀착하지 않는 주체의 나약함에서 오는 것이며 본질적인 자기소외로의 의식은 역으로 현실의 내부상황에 긴밀하게 관계된 지점에서 의식화되어 이것을 객체화하려 할 때 변혁으로의 에너지로서 표현행위가 성립된다"고 했다. 실제로 그의 1950년대 회화에서는 내부와 외부가 충돌하는 장(field), 또는 경계면으로서 신체와 회화면의 밀도가 매우 높다. 마치 사물의 표면처럼 얄팍해진 조양규 회화의 등장인물들은 사물처럼 공간에 거주하며 반대로 신체와 마찬가지로 두툼한 표면을 갖는 사물은 공간에서 인물과 유사한 방식으로 두드러진다. 이러한 조양규의 작업은 당대 일본에서 각별한 주목을 받았고 1950년대 후반 무렵 조양규는 이미 일본미술계에서 중요작가로 인정받는 상태였다. 그렇기 때문에 1960년 그의 북한행은 놀라운 사건으로 여겨졌다. 하지만 조양규를 비롯해서 재일

조선인 미술가들의 북한 귀국 이후의 상태는 미지의 영역으로 남아 있다. 현재 그 공백은 다음과 같은 추측으로 채워져 있다.

어떻든 그 편지 이후에는 소식이 두절되었다. 평양에 갔다 온 한 평론가의 전언에 의하면 조양규는 북한에 도착한 직후 체코슬로바키아로 유학을 떠나 1년간 공부를 마치고 돌아왔다고 한다. 하지만 주체사상의 김일성노선과는 조화를 이루기가 어려워 아마 조양규는 비판의 대상이 되지 않았는가 한다. 때문에 평양이 아닌 다른 지방으로 이주한 듯하며 미술가동맹에서도 중요한 역할을 하지 못한 것으로 생각된다. 조양규같은 작가가 한 개인의 우상화작업에 쉽게 동조하기에는 많은 무리가 따랐음은 짐작이 간다.17)

하지만 당대 북한에서 발행된 『조선미술』18)(조선미술가동맹 중앙위원회 기관지)에 실린 작품과 텍스트들은 조양규 등 북으로 간 재일조선인미술가들이 적어도 1960년대 후반까지는 북한에서 꽤 왕성하게 활동했다는 점을 알려준다. 그들 중 일부는 오늘날까지도 북한미술의 영향력 있는 원로작가로 활동하고 있다. 표세종이 그 대표적인 경우다. 반면 조양규는 1967년 이후의 행적을 알 수 없고 1999년에 발행된 『조선력대미술가편람』에도 등장하지 않기 때문에 북한미술계에서 배제되었거나—아니면 적어도—미술계의 주류에서 밀려났다고 추정할 수 있다.

북으로 간 재일조선인 미술가들

북한에서 재일조선인들의 귀국이 쟁점으로 부상한 시기는 1958년

이다. 이 해 9월 김일성은 '공화국 창건 10주년 기념 경축보고'에서 "공화국 정부는 재일동포들이 조국에 돌아와 새 생활을 할 수 있도록 모든 조건을 보상하여 줄 것"을 천명했고, 이에 호응하여 부수상 김일은 9월 16일 성명에서 재일동포들이 귀국하기 위한 구체적인 물질적 조건을 제시했다.[19] '재일본 조선미술회 확대상임위원회' 명의로 1958년 12월 15일에 발표된 「재일 동포들의 귀국은 지체 없이 실현되어야 한다」는 시간이 『조선미술』에 발표된 때는 1959년 2월이고 '재일본조선문학예술가동맹'(문예동)이 결성된 시기는 1959년 6월이다.[20] 그리고 1959년 12월 14일 일본에서 청진으로 향한 제1선을 시작으로 미술가들을 포함한 재일조선인들의 귀국사업이 본격화했다. 하지만 1959년 12월 이전에도 북한으로 간 재일조선인 미술가들이 존재했다. 일례로 안상목은 1958년에 발표한 텍스트에서 "조국의 품에 1957년 초에 돌아오자 자기의 희망대로 사범대학에 입학하여 보람찬 학창생활을 시작하게 된 리기도 동무"[21]를 소개했고, "몇 해전 박주렬 동무를 한 가정에 맞아 들였고 지난 해에는 윈나 축전을 거쳐 귀국한 김승희 동무를 맞아들인 기쁨"[22]을 언급한 텍스트도 있다. 이 가운데 김승희는 1959년 7월 오스트리아 비엔나에서 열린 제7차 세계청년학생축전 재일조선청년학생대표로 참석했다가 그 해 8월 18일 북한으로 귀국했다.[23] 리재현의 서술에 따르면 김승희는 1939년 일본 도쿄에서 출생하여 무사시노미술대학을 다녔고,[24] 북한에 간 이후 다시 평양미술대학에 입학하여 졸업 후에는 만수대창작사 조선화창작단의 일원이 됐다. 〈조국의 품〉(1968), 〈첫 귀국동포들을 한품에 안으시여〉(1985), 〈너희들이 보고싶어 왔다〉(1988), 〈어버이품〉(1990), 〈총련일군에게 주체의 혈통을 심어주시는 위대한 어버이〉(1995) 등이 김승희의 작품이다.[25]

귀국협정을 통해 실현된 본격적인 재일조선인 미술가들의 귀국양상은『조선미술』에 실린 텍스트들을 통해 확인할 수 있다. 기록에 따르면 1선으로 윤도영, 2선으로 연정석, 7선으로 김창진이 북한으로 갔다.[26] 그들은 귀국 소감을 피력한 글을『조선미술』에 잇따라 발표했다.[27] 또한『조선미술』1961년 제1호에서 조양규와 리인두는 수기 형태의 글로 자신의 귀국 동기와 과정을 소개했다. 리인두는 "아직도 일본에 남아계시는 김창덕, 오병학, 리철주, 한우영, 백령, 허훈, 표세종, 오림준, 성리식, 안춘식, 곽인식 기타 동지들이여! 조국은 하루 속히 당신들이 돌아오기를 기다리고 있다"[28]고 하면서 재일조선인 미술가들의 귀국을 독려하기도 했다. 이후『조선미술』에 유사한 형태의 글을 한우영(1962년 9호), 김보현(1962년 10호), 표세종(1963년 3호), 박일대(1965년 5호)가 발표했다. 이러한 텍스트들을 참조하여 재일조선인 미술가들의 북한 귀국 시기를 정리하면 다음과 같다.

박주렬(1958년 이전), 윤도영(1959년), 연정석(1959년), 김창진(1960년 2월), 조양규(1960년), 리인두(1960년), 김한도(1960년), 고영실(1960년),[29] 한우영(1962년), 김보현(1962년 1월 86차 귀국선), 표세종(1962년 7월), 박일대(1963년)

『조선미술』외에 재일조선인 미술가의 귀국 상황을 파악하는 데 보탬이 되는 텍스트는 북한에서 발행된 리재현의『력대미술가편람』(1999)이다. 이 책에서 리재현이 재일조선인 귀국작가로 거명하는 작가로는 김승희(1959), 장만희(1960), 표세종, 김보현, 강정치(1960), 최성술(1960), 리현순(1965), 김삼곤(1960), 리유미(1961) 등이 있다. 이 가운데 김승희·김삼곤·리유미의 경우 귀국 당시 20세 이하였다는

류현숙 〈재일동포 실은 귀국선은 청진 부두에 도착하였다〉, 스케치, 1959

점을 감안하면 『력대미술가편람』에 소개된 주요 재일조선인 귀국작
가는 장만희·표세종·김보현·강정치·최성술·리현순이다. 이제 이상
의 문헌검토를 통해 파악된 재일조선인 미술가의 귀국 상황을 표로
정리하면 다음과 같다.

[『조선미술』(1961~1967)]

성명	분야	귀국 시기	비고(출신)
박주렬	회화	1958 이전	
윤도영	회화	1959	
연정석	회화	1959	구마오까 회화연구소
김창진	회화	1959	
조랑규	회화	1960	무사시노미술대학
리인두	회화	1960	
김한도	회화	1960	
고영실	회화	1960	
한우영	회화	1962	
김보현	공예(도자)	1962	
표세종	회화	1962	
박일대	회화	1963	

성명	분야	귀국 시기	비고(출신)
장만희(1917~1993)	도안	1960	교토시립회화전문학교
표세종(1929~)	회화	1962	무사시노미술대학
김보현(1931~1995)	공예	1962	
강정치(1936~)	조각	1960	도쿄 예술대학 미술학부
최성술(1937~)	회화(아동만화)	1960	한다상업학교(데즈가 오사무)
리현순(1938~)	공예(도자)	1965	교토시립미술대학 스웨리예 왕립미술대학
김승희(1939~)	회화	1959	무사시노미술대학
김삼곤(1940~)	회화	1960	평양미술대학
리유미(1948~)	의상미술	1961	평양미술대학

위의 표에서 『조선미술』(1958~1967)에 등장한 재일조선인 미술가 가운데 『력대미술가편람』(1999)에 다시 등장하는 이는 표세종과 김보현이다. 이 두 작가는 지금도 북한미술에서 영향력 있는 작가다. 표세종은 1986년에 공훈예술가칭호를 받았고 김보현은 리재현으로부터 "(진사유 발명을 통해) 현대 우리 나라 도자기 발전사에 혁혁한 이름을 남긴" 작가로 평가받았다.30) 『력대미술가편람』이 1999년 당시 북한

한우영 〈귀국을 기다리는 사람들〉, 유화, 1959년경

조양규 〈어린이의 초상〉, 속사, 1960년경

에서 의미 있는 미술인 거의 전체를 망라하고 있다는 점을 감안하면 여기 이름이 없는 조양규·리인두·한우영·박일대 등은 1960년대 후반 이후 북한미술계에서 배제되었거나—아니면 적어도—미술계의 주류에서 밀려났다고 추정할 수 있다.

재일조선인 미술가들의 북한행에서 중요한 것은 문예동, 곧 재일본문학예술가동맹 미술부의 역할이다. 문예동 소속의 작가들은 귀국수제의 작품제작을 통해 재일조선인들의 귀국을 독려하는 사업을 진행했고 한우영·박일대의 경우처럼 문예동 미술부 작가가 직접 귀국한 사례도 있다. 또 북한은 일본에서 학교설립, 전시회 조직 등 갖가지 분야에서 총련계 재일조선인 미술가들의 사업을 후원했다.[31] 1960년 초에는 평양국립중앙박물관에서 〈재일조선학생 미술전람회〉(1960년 1월 20일~2월 12일)가 열리기도 했다.[32] 특히 조선미술가동맹 중앙위원회 기관지 『조선미술』의 보급·소개는 재일조선인 미술가들이 북한미술계에 관심을 갖게끔 하는 촉매가 됐다. 이에 관해서는 조양규의 다음과 같은 회고를 참조할 수 있다.

> 제가 일본에서 우리 잡지를 처음 받아보게 된 것이 1958년부터라고 생각합니다. 그때 30부 가량 왔는데 …그 전에는 조국의 미술 실정을 잘 몰랐었는데 이름만 알던 사람들의 작품도 직접 보게 되고 창작 방향이라든가 창작에서 제기되고 있는 문제들을 알게 되었지요. 1957년 전까지는 재일 미술가들이 조국에 작품을 보내지 못했는데 그 후부터는 작품도 보내고 그것이 〈조선미술〉에 실리군 해서 우리 동무들이 많이 고무되었습니다.[33]

이렇게 북한행을 택한 재일조선인 미술가들은 귀국 이후 조선미술

가동맹 정맹원으로 인정받고 동맹 산하 지역지부에 배속되었다.[34)] 또한 혁명전적지를 비롯하여 백두산·금강산 등 명승지 유적 답사 프로그램에 참석하기도 했다. 표세종과 같은 간부급 미술가들의 경우 6개월 간의 강습 프로그램에 참여해야 했다.[35)]

북한에서의 정착 과정: 장만희의 경우

이제 귀국 이후 재일조선인 미술가들의 활동상을 검토해보기로 하자. 일단 이들은 주로 답사의 형태로 진행된 일정한 교육 프로그램을 이수한 후 미술가동맹 산하의 지역지부나 창작사(공장)에 배속되어 활동했다. 예컨대 윤도영·김창진·표세종 등은 조선미술가동맹 함남 지역지부에 배속되어 미술소조활동에 전념했고,[36)] 김보현은 경성도자기련합회사에, 리현순은 선교도자기공장에서 일했다.[37)] 한편 1966년 제9차 국가미술전람회 입선작품에는 리인두 〈정물〉, 박일대 〈출항준비〉, 조양규 〈보리가을〉, 표세종 〈항쟁의 거리〉 등이 포함되어 있어 이들이 순조롭게 북한미술에 편입되고 있음을 알 수 있다.[38)] 특히 조양규와 이인두(리인두)는 1961년 천리마 창작단의

박일대 〈궐기한 남조선의 인민〉, 유화, 1960

영예를 쟁취하기 위한 회화창작단(단장 유화분과위원회 위원장 오택경)의 일원으로 신천 현지에 파견되기도 했다.[39]

1960년대 초반 북한으로 간 재일조선인 미술가들 가운데 북한에 가장 빨리, 그리고 성공적으로 정착한 인물은 아마도 장만희(1917~ 1993)일 것이다. 경상남도 거창 출신의 장만희는 1936년 일본에 건너가 교토시립회화전문학교 염직과에 입학했다. 졸업한 후에는 지지(地誌) 세삭회사에서 근무하며 관광안내도 등을 제작하다가 1940년에 요네야마 스튜디오에 입사하여 산업디자인에 발을 들여놓았다. 인쇄업 분야에서 일하다가 해방을 맞은 장만희는 제너럴아트스튜디오를 꾸려 산업디자이너로 활동하다가 1960년 북한으로 갔다. 그 후 경공업미술창작사 미술가로 활동했다. 북한평론가 리재현이 지적한 대로 그가 귀국선을 탔던 1960년대 초반 북한의 산업미술은 시작단계에 머물러 있었고 산업화의 기수가 될 경험 있는 디자이너는 사실상 전무한 상태였다.[40] 그런 의미에서 일본 근대 산업화의 중심에서 활동하던 장만희의 귀국은 북한 체제 입장에서는 가뭄의 단비 같은 것이었을 게 틀림없다. 실제로 그는 북한에서 산업미술 제작에 매진했고 〈평양관광선전화〉(1962), 〈조선예술단 대외공연 선전화〉(1965), 〈포도술, 사과단물 상표〉(1966), 〈담배포장도안: 평양, 만수, 풍년〉(1968) 등 그의 대표작들은 북한의 산업미술가들이 보고 배워야 할 모델로 자리매김됐다. 그는 작품활동 외에도 『조선미술』에 '산업미술강의'로 이름 붙여진 다수의 글을 발표했다. 장만희의 등장과 더불어 북한 산업디자인 비평이 본격화됐다고 해도 무리가 없을 것이다. 이 무렵 『조선미술』에 발표된 장만희의 글들은 다음과 같다.

「전시장의 배치구성과 색채」, 『조선미술』, 1965년 12호

「도안글씨체」, 『조선미술』, 1966년 3호~1966년 4호(2회 연재)

「포장도안에서의 색채원리」, 『조선미술』, 1966년 8호

「도안의 원리」, 『조선미술』, 1967년 5호~1967년 11호(6회 연재)

장만희가 『조선미술』에 발표한 글들은 대부분 북한의 도안가, 또는 산업미술가들이 작업현장에서 참조할 실용적인 내용을 담고 있다. 일례로 『조선미술』 1967년 10호의 「도안의 원리(5)」에서는 그가 표준비례라 칭한 황금비례(=0.618)의 원리를 설명하고 이를 도안에 어떻게 적용할 것인가를 문제 삼고 있다.

하지만 북한행을 택한 모든 재일조선인 미술가들이 장만희처럼 순탄하게 북한 사회에 정착한 것은 아니다. 어떤 의미에서 장만희는 특수 사례라 할 수 있다. 이제 그 이면, 곧 귀국 이후 가장 활발한 활동을 전개했던 두 작가—조양규와 표세종—의 사례를 중심으로 재일조선인 미술가들이 북한에서 자신의 삶과 작업을 전개했던 방식을 들여다보기로 하자.

리얼리스트의 진로: 조양규와 표세종의 경우

북한 귀국 전까지 조양규와 표세종은 꽤 유사한 삶의 여정을 밟았다. 경상남도 진주 출신인 조양규와 마찬가지로 표세종 역시 남한 태생이다. 그는 전남 목포 태생으로 일본으로 건너가 무사시노 미술대학을 졸업하고 도쿄 조선중고급학교 미술교원으로 있다가 북한행을 택했다. 두 작가 모두 남한 출신으로 일본에 갔다가 귀국선을 타게 된 경우다. 하지만 두 작가의 결정적인 차이가 존재한다. 그

표세종 〈래년에는 우리 학교에로〉, 유화, 1960

차이는 바로 작업/작품의 차이다. 즉 표세종은 그의 대표작 〈래년에는 우리 학교에로〉(1958), 〈흥남〉(1965[41])에서 보듯 사회주의 조국의 풍경과 낙관적 미래상을 그리거나 〈제주도폭동〉(1965)에서 보듯 자신에게 주어진 주제를 밝고 힘차게 표현하는데 능숙한 화가다. 그런 의미에서 표세종은 1960년대 북한미술의 요구, 곧 "미래에 대한 희망과 신념으로 충만된 천리마 기술들" 내지는 "사람들에게 보물을

표세종 〈제주도폭동〉, 유화, 1965

가져다주는 황금산"42)을 그리기에 적격인 작가였다고 말할 수 있다.

우리들은 풍경화를 통해서 자연 속에 깃들어 있는 로동당시대의 오늘의 행복을 노래하고 조선 민족의 슬기로운 정신 세계를 뚜렷하게 반영하여야 한다. 그렇게 됨으로써만 사회주의 사실주의 미술이 자기 역할을 완전하게 수행할 수 있을 것이다.43)

실제로 우리는 산업화의 공간을 산뜻한 분위기로 묘사한 표세종의 〈흥남〉을 통해 그가 사회주의식(또는 북한식) 풍경화를 매우 능숙하게 그려낼 줄 아는 화가임을 알게 된다. 이 작품에 대한 북한사회의 평에 대해서는 리재현의 발언을 인용하는 것이 보탬이 될 것이다.

표세종 〈흥남(흥남의 아침)〉, 유화, 1965

공장풍경을 시대적정서가 진하게 그린 이 시기 대표적인 풍경화의 하나로 인정되고 있다. 비료공장의 유포한 질안탑이 보이고 그 앞으로 출근길에 오른 사람들과 록음짙은 거리의 면모들이 아침의 정서속에 깊은 애착을 가지고 묘사되어 있다. 씨원한 찬색계조로 통일된 화면을

부강번영하는 청춘조국의 면모를 조형적으로 부각하는데 기여하고 있다.44)

조양규 〈가면을 벗어라〉, 유화, 1960

조양규 〈첫걸음〉, 유화, 1963

반면 조양규는 표세종과는 전혀 다른 종류의 화가였다. 즉 조양규는 그 자신의 표현을 빌면 "미 제국주의자들의 야만적 침략 행위를 일본 인민들에게 폭로 규탄해야겠다는 단순한 일념으로서 한 장의 그림을 그렸고"(〈조선에 평화를!〉, 1952), "전쟁이 끝난 후 내가 느낄 수 있었던 자본주의 사회의 모순된 본질을 폭로 규탄하지 않으면 안 되겠다는 목적에서 〈창고〉 련작과 〈망홀〉(지하수와 로동자) 련작

조양규 〈보리가을〉, 유화, 1966

을 그렸던" 화가다.[45] 북한으로 가기 전 조양규는 어떤 의미에서 자본주의 사회의 비판적 리얼리스트다. 그런 그가 북행을 결심하고 "천리마의 창조적 힘이 지배하는 분위기"를 예술에 반영하고자 했을 때 그것은 사회주의 리얼리스트로의 변화(전향?)를 의도하는 것이다. 하지만 조양규의 경우 비판적 리얼리스트로부터 사회주의 리얼리스트로의 변모는 쉬운 일이 아니었다. 부정의 태도를 긍정의 태도로 바꾸는 것이 쉽지 않았다는 것이다.

예컨대 『조선미술』 1965년 9호에 소개된 조양규의 1963년 작 〈첫걸음〉을 보자. 이 그림은 사회주의 의료제도의 도움으로 아픈 다리를 고치고 처음으로 두 발을 땅에 딛고 걷게 된 여성을 그린 작품이다. 어떤 일을 처음 하는 사람이 늘 그렇듯 화면 속의 여성은 뭔가 어색한 표정이다. 마찬가지로 그녀를 지켜보는 주변사람들의 표정과 분위기는 걱정 반 기대 반의 복합적인 양상을 띤다. 이러한 어색함과 복잡함은 북한에서 처음으로 '현실 긍정적' 그림을 그리게 된 조양규의 내적 풍경일 수 있다. 하지만 분명한 것은 이 그림이 제시

하는 풍경을 아무래도 "천리마의 창조적 힘이 지배하는 분위기"라고 말하기는 어렵다는 점이다.

북한에서 조양규가 제작한 다른 작품, 즉 『조선미술』 1967년 5호에 소개된 1966년작 〈보리가을〉을 살펴보기로 하자. 이 작품은 제9차 국가미술전람회 입상작이다. 〈보리가을〉에는 그 이전 조양규의 작업에서 찾아볼 수 없는 밝은 화면과 웃음이 등장한다. 후경에는 곡식을 수확하는 사람들이 보이고 전경에는 낫을 가는 노인이 있다. 그는 벌써 여러 개의 낫을 간 모양이다. 힘든 일에도 불구하고 노인은 밝게 웃고 있다. 그 옆에는 젊은 여성이 미소짓고 있다. 분명히 3년 전에 그린 〈첫걸음〉에 비해 현실 긍정의 분위기가 좀 더 지배적인 그림이다. 하지만 이것을 동시대 북한비평이 요구하는 "아무 근심걱정없는 웃음과 기쁨", "명랑하고 행복한 우리의 생활"46)을 잘 나타낸 작품이라고 하기에는 어딘가 무리가 있다. 전경의 두 주인공은 무리와 너무 떨어져 있을 뿐 아니라 그들의 웃음은 '기쁜 웃음', '행복한 웃음'이라기보다는 '멋쩍은 웃음' 내지는 '쑥스러운 웃음'이라고 서술하는 것이 좀 더 적절해 보인다. 이렇게 어색하고 멋쩍은 요소들 때문에 우리는 그림 속에 빠져들기보다는 그것을 그린 작가의 심사를 생각하게 된다. "대체 이 작가는 어떤 생각과 감정으로 이렇게 그렸지?"라고 묻게 된다는 것이다. 그런 의미에서 그러한 요소들을 표현적인 요소라 지칭해도 무방할 것이다. 이러한 양상은 당시에도, 그리고 지금도 북한미술사가 이 시기의 대표작으로 내세우는 〈농장의 저녁길〉(허영, 1965)의 '그저 밝은 분위기'와 상반되는 것이다. 이렇게 본다면 당시 조양규의 작업은 북한 지배 체제가 요구하는 회화적 규범 내지는 모델을 순순히 따르지 않고 있다고 말할 수 있다. 귀국 초기에는 『조선미술』 100호 기념 좌담회47)에 다른

모든 재일조선인 미술가를 대신하여 참석할 만큼 북한미술계에서 주목받던 조양규의 이름이 지금 북한미술의 1960년대 기억에서 지워져 있는 것은 이러한 양상과 관련해서 이해해야 할 것이다. 조양규가 귀국 이후 『조선미술』에 발표한 두 편의 글 「스찔에 대한 론의」(1966), 「색과 형태 파악」(1967)에 대한 검토는 이러한 해석을 정당화하는 근거가 될 수 있다.

1960년대 조양규의 미술비평
: 자유분방한 사고와 대담무쌍한 새로운 시도들!

조양규가 『조선미술』 1966년 5호에 발표한 「스찔에 대한 론의」는 '스찔'(스타일)을 "내용과 형식의 총체에서 나타나는 창작가의 독자성"이라고 규정하는 것에서 시작한다. 그는 이 스찔을 개성과 동일시하면서 "스찔-개성을 떠나서는 예술은 자기의 생명을 가질 수 없으며 넋빠진 작품이 된다"고 주장한다.[48] 그에 의하면 "사실주의 예술은 현실을 기록적으로 복사하는 것이 아니라", "화가의 의도에 따라 어떤 것은 생략하고 또한 어떤 것은 강조하면서 사회생활의 합법칙성을 천명하며 거기에 생활적 의의를 부여하는 것"이다. 따라서 그는 사실주의 예술에서 개성을 창조하는 것이 중요하다고 역설한다. 이러한 주장은 "류형적이며 도식적인 요소들이 창작가의 두뇌를 지배하는"[49] 현실에 대한 비판과 맞물려 있다. 물론 이렇게 창조되는 "스찔은 어디까지나 항상 현실 생활의 연구에 깊이 뿌리박혀 있어야" 하며 "자기의 것을 찾아내기 위한 이러저러한 연구사업은 여기에 철저히 복종되어 진행해야 한다"는 것이 그의 주장이다.

이러한 논의는 1950년대 후반에 북한미술계에 제기된 도식성 논

쟁을 상기시킨다.[50] 1966년의 조양규는 '스찔'이라고 하는 개념을 부각시켜 1950년대 후반의 도식성 논쟁을 재현한다. 하지만 조양규의 글이 지닌 독특한 점은 과거 도식주의를 반대하면서 작가주관-서정성을 강조하던 논의들에 비해 좀 더 강한 어조로 작가 개성을 강조하고 있다는 점이다. 그는 게다가 화가의 과제를 '자기의 것을 찾아내기 위한 이러저러한 연구사업'이라고 명명하기까지 한다. 이것은 과거 귀국보고 형태로 1961년에 발표한 글에 〈가면을 벗어라!〉라는 —북한미술의 문맥에서—이질적인 그림을 포함시킨 작가의 호기다. 이러한 특성은 같은 시기 도식성을 비판할 목적으로 『조선미술』에 발표된 다른 글들과 일견 유사하지만 본질적으로 다른 태도를 드러낸다. 예컨대 1963년 『조선미술』 2호에 발표한 글에서 문학수는 도식성을 비판하면서 서정/개성을 강조하지만 이내 그 서정/개성을 제약하는 발언에 몰두하는 태도를 드러냈다. 이 시기의 문학수는 시대정신과는 거리가 먼 주관주의적 요소들이 포함된 서정을 '서정을 위한 서정'으로 배격했다. 그것은 "서정을 그릇되게 도입한 것으로 새시대의 생활과 현대인의 기호감정을 옳게 파악하지 못한 데로부터 결함을 산생"시킨다는 것이다.[51] 1963년의 문학수가 보기에 서정성은 사실주의 미술에 필수불가결한 것이지만 이러한 서정은 "주관적으로 추상화된 것도 아니며 낡은 시대의 서정과도 판이한 것"이다. 즉, 이제 서정은 "사회주의 혁명과 사회주의 건설속에서 창조되는 생활의 생동한 반영으로 특징지어진다". 문학수의 글이 시사하듯 1950년대 후반의 도식성 논쟁이 마무리되고 정리된 시점에서 요구되는 화가 개성은 현실의 도식적 이해에 제약된 것이다. 이에 비해 조양규는 그것이 여전히 "현실 생활의 <u>연구</u>에 깊이 뿌리박혀"(강조는 필자) 있어야 한다고 본다. 이 작가가 보기에 "아무 근심격

정없는 웃음과 기쁨"은 현실 연구의 소산이어야 하지 결코 미리 정해진 답이 되어서는 안 되는 것이다. 그리고 이러한 입장은 『조선미술』 1967년 2호에 발표한 「색과 형태 파악」에서 좀 더 강화된다.

「색과 형태 파악」은 "유화에서 민족적 특성을 구현하는" 과제에 대한 조양규 식의 응답이다. 조양규에 의하면 유화에서 민족적 특성을 구현하기 위해서 화가는 생활적 진실을 표현해야 한다. 그가 보기에 미술은 현실에 대한 생활적 진실함을 구현해야 하고 그러한 생활적 진실함은 "어디까지나 화가의 구체적인 사상, 정서 감정에 의하여 파악되는 것"이다. 그가 보기에 여기에는 허구와 과장이 필연적으로 개입되기 마련이다. 이렇게 자기 식의 주체적 의식에 따라—허구와 과장을 도입해—자기 식으로, 즉 조선사람의 미감을 가지고 사물을 느끼고 표현할 때 민족적 특성은 구현될 수 있다고 그는 주장한다.

그러므로 생활적 진실을 표현함에 있어서 어떤 면을 더 강조하고 어떤 면을 더 약화시키느냐 하는 문제는 우리가 흔히 말하는 허구와 과장 문제와 관련된다. 허구의 도입과 과장은 화가가 주제 내용을 자신의 세계관에 의하여 선택해석하여 나가는 과정과 반드시 동반되는데 여기에서 그 화가는 민족적범주를 크게 벗어날수는 없는 것이다.[52]

이런 관점에서 보자면 유화에서 민족적 특성을 구현한다면서 조선화의 방식으로 유화를 그리자는 주장은 그릇된 것이다.

동양은 동양대로 서양은 서양대로 자기들의 미적 감정에 필요한 부분을 전통적으로 더 많이 발전시켜온것을 볼 수 있다. 유화든, 조선화든

재료가 다를 뿐이지 그 사람이 조선사람의 미감을 가지고 사물을 보고 느낄 때 구라파적 유화인 것과 조선화적인 것간의 한계란 그다지 큰 문제가 아닐 것이다. 여기에서 생각할 것은 어떤 소재를 쓰든간에 조선사람의 생활감정과 미적 기호에 가장 적절하게 맞는 미술작품이 창작되면 그것은 우리 인민들의 지지와 사랑을 받을 것이며 세계무대에 내놓아도 조선의 미술(조선화든, 유화든)이란 인상을 주게 될 것이다.[53]

하지만 주지하다시피 이러한 주장은 1966년 제기된 "조선화를 토대로 하여 미술을 발전시켜야 한다"는 김일성의 교시에 따라 유화를 조선화의 방식으로 그림으로써 유화에 민족적 특성을 부여하고자 했던 당시 북한미술의 추세에 정면으로 배치되는 것이다. 이 시기의 북한미술계에는 1950년대 후반까지만 해도 영향력을 지니고 있던 다음과 같은 주장, 곧 "새로운 회화형태로서 유화를 취하되 조선적인 정서, 특성을 살리는 방식으로 민족적 형식은 달성될 수 있다"는 식의 주장[54]은 점차 자취를 감추고 대신 조선화를 '민족적 형식'으로 규정하고 '조선화(의 미감)'를 토대로 하여 미술을 발전시켜야 한다는 논의가 대세를 점하고 있었다. 이로써 미술교육은 양적·질적 측면 모두에서 조선화 교육에 집중됐고 유화가를 포함해 미술 각 장르의 작가들은 "모든 미술가들이 조선화화법에 정통하여 자립적으로 활동할 수 있게 하는" 것을 목적으로 하는 조선화강습회에 의무적으로 참여하게 됐다.[55] 아래 표세종의 발언을 통해 우리는 당시 북한미술에서 민족적 형식으로 규정된 조선화 유행의 양상을 확인할 수 있다.

특히 조선화를 발전시킬데 대한 수상동지의 교시를 받들고 야간미

술학교에 조선화반을 설치하고 조선화를 지망하는 동무들은 물론 우수한 기량을 가진 동무들을 우선적으로 조선화반에 인입시키고 그들에게 체계적인 조선화강습을 주기 위해서 노력하고 있다. 우리 동맹지부의 조선화화가들이 짬시간마다 쉬지 않고 나가서 조선화의 특성과 그 우월성을 인식시키는 한편 거듭되는 수상동지의 교시를 철저하게 침투시킴으로써 조선화신인양성에서 성과를 거두고 있다.56)

당시 북한미술계에서는 〈농장의 저녁길〉(허영, 1965)이 큰 주목을 받고 있었다. 이 작품은 유화 창작에서 '조선화'의 수법을 도입한 최초의 작품으로서57) 발표된 직후부터 "조선화를 토대로 하여 미술을 발전시켜야 한다"는 김일성의 교시에 부합하는 모델로 각광받았다. 김재률의 다음과 같은 평(1966)은 그 양상을 보여주는 한 사례다.

사회주의 문화농촌의 새생활과 새인간을 반영하기 위한 화가의 진지한 로력과 새로운 수법의 탐구 과정에서 민족적 색채가 농후한 독창적인 형식이 창조되였으며 이 형식은 주제사상의 천명에 적극 복무하게 되였다. …훈훈한 저녁의 대기는 달빛을 받아 한결 더 민족적인 감정을 풍만하게 하여주고 있으며 자연의 아름다운 정서는 보람찬 로동의 하루 일을 마치고 저녁의 한 때를 즐기는 농장원 처녀들의 아름다운 마음과 결합됨으로써 풍만한 민족적 색채로 하나의 화폭을 이룰 수 있었다. …관람자들은 바로 여기에서 공감되는 것이다.58)

이런 정황을 감안하면 조양규가 1967년에 발표한 글—「색과 형태 파악」—에서 "조선사람의 생활감정과 미적 기호에 가장 적절하게 맞는 미술작품이 창작되면" 그것이 조선화든 유화든 우리 인민들의

지지와 사랑을 받을 것이고 조선의
미술이 될 수 있다고 주장한 것은
대세를 거스르는 행동일 수밖에 없
다. 게다가 그는 이 글에서 〈농장의
저녁길〉을 적극적으로 비판함으
로써 자신의 입장을 보다 분명히
신념했다. 소양규가 보기에 〈농장
의 저녁길〉은 형태 처리가 애매하
다는 문제가 있고 이러한 문제는
색과 형태 파악에서 분석되고 해석

허영 〈농장의 저녁길〉, 유화, 1965

된 자기의 대상파악의 입장이 확고하지 못한 점에서 기인한다. 이
작품은 조양규의 견지에서 "시대적 정신과 그에 상응한 스찔의 창조
에 달하지 못하고 있는"[59] 것이다. 앞서 서술한바, 〈농장의 저녁길〉
이 1960년대 북한미술에서 갖는 시대적 의의를 감안하면 이러한 발언
은 〈농장의 저녁길〉뿐만이 아니라 유화 창작에서 '조선화'의 수법을
도입하는 식으로 민족적 형식을 얻고자 했던 당시 북한미술계 전체의
흐름에 대한 격렬한 비판으로 해석되어야 한다. 조양규의 문제적
텍스트 「색과 형태 파악」은 "자유분방한 사고와 대담무쌍한 새로운
시도들!"이라는 문구로 마무리된다. 그리고 이후 조양규의 작품과
글을 북한미술계에서 찾아보기 어렵게 됐다.

에필로그: 조양규의 도전과 실패

앞에서 살펴본 대로 1959년 이후 재일조선인 귀국사업에 호응해
북한행을 택한 재일조선인 미술가들은 대략 20명 정도로 추정된다.

그들 가운데 일부는 김승희·김보현·표세종의 경우에서 보듯 북한미술계에 성공적으로 정착했고 오늘날까지두 북한미술의 원로로 대접받고 있다. 하지만 다수는 1960년대 후반을 기점으로 북한미술의 주류에서 밀려나 잊혀졌다. 후자의 경향을 대표하는 작가가 바로 조양규다. 이미 1950년대 후반 일본 미술계에서 영향력 있는 작가로 주목받던 조양규는 1960년 북한으로 갔고 1960년대 중반까지는 귀국을 택한 재일조선인 미술가의 대표자로 각광받았다. 하지만 유일사상 체계가 확립되는 1960년대 후반에 조양규의 작품과 글, 더 나아가 그 이름조차 북한미술매체에서 사라졌다. 그 이유를 우리는 그가 북한에서 발표한 작품과 비평텍스트의 내용을 통해 미루어 짐작할 수 있다. 당시 그는 과거 일본에서 자신의 작업을 지탱하던 비판적 리얼리스트의 관점으로 북한을 바라봤다. 즉 그는 주어진 현실 속에서 자신이 느낀 생활적 진실함을 표현하고자 했다.

조양규의 관점에서 만약 사회주의 리얼리즘의 가르침에 따라 화가가 '자연의 아름다운 정서'를 나타내야 한다면 그 아름다운 정서는 화가가 직접 체험하고 그에 적합한 스찔을 부여하기 위해 자유롭게 연구하고 노력한 결과여야 했던 것이다. 그리고 그렇게 얻은 생활적 진실함을 통해 비로소 회화는 조선민족의 민족적 형식으로서의 지위를 갖게 될 것이라는

조양규(1928~?)

게 그의 판단이었다. 하지만 1960년대 후반의 북한미술계는 정해진 주제와 형식에 따라 그림을 그리는 도식주의가 만연해 있었고, "조선화를 토대로 하여 미술을 발전시켜야 한다"(김일성)로 대표되는

도그마를 무비판적으로, 그리고 즉자적으로 수용하는 단계에 접어들고 있었다. 당시 북한미술계는 조양규의 비판과 요구를 귀담아들을 만한 유연성을 지니고 있지 않았던 것이다. 그런 의미에서 "자유분방한 사고와 대담무쌍한 새로운 시도들!"에 대한 조양규의 마지막 (!) 요구는 공허한 외침이 되고 말았다. 1960년대 후반 교조화된 북한미술은 '자유분방한 사고와 대담무쌍한 새로운 시도들'을 포용할 만큼 사유분방하고 대담무쌍하지 않은 상태에 있었던 것이다.

1) 정관철, 「미술동맹 4년간이 회고와 전망」, 『문학예술』, 1949년 제8호, 89쪽.

2) 위의 글, 87쪽.

3) 북조선문학예술총동맹, 『문화전선』 제2집, 1946, 50쪽·102쪽.

4) 정관철, 앞의 글, 87쪽.

5) 특별한 기량을 요하는 기념비 조각의 경우 남한에서 활동하는 작가들의 월북을 유도하는 방식으로 창작수요를 충당하기도 했다. 조각가 백문기의 증언에 의하면 해방 직후 월북한 조각가 김정수, 조규봉이 바로 이런 경우에 해당한다. 백문기에 의하면 이들은 '황해도 무슨 인민위원회에서 보내온 초청장'을 받고 월북했는데 그 초청장에는 결혼, 관사, 직업, 제작환경등을 보장하는 일곱 개 조항이 포함되어 있었다. 백문기의 증언, 김주원 채록, 국립예술자료원 〈구술로 만나는 한국예술사〉 http://oralhistory.knaa.or.kr/oral/archive/

6) 『조선중앙년감: 1950년판』, 조선중앙통신사, 1950년 2월 15일, 343쪽.

7) 정관철, 앞의 글, 90쪽.

8) 『조선중앙년감: 1950년판』, 조선중앙통신사, 1950년 2월 15일, 360쪽.

9) 안함광, 「1949년도 8.15문학예술축전의 성과와 교훈」, 『문학예술』, 1950년 제3권 제2호, 7쪽.

10) 위의 글, 7쪽.

11) 위의 글, 7~8쪽.

12) 이에 관해서는 다음 논문을 참조. 홍지석, 「1960년대 재일조선인 미술가들의 북한 귀국 양상과 의미-조양규를 중심으로」, 『통일인문학』 제58집, 2014.

13) 김영순, 「귀국협정에 따른 재일조선인의 북한으로의 귀국」, 『일본문화학보』 제9집, 2000, 415쪽.

14) 윤범모, 「조양규와 송영옥: 재일화가의 민족의식과 분단조국」, 『한국근현대미술사학』 제18집, 2007; 정현아, 「조양규의 조형 이미지 연구: 전위적 방법으로서의 정치성」, 『한국근현대미술사학』 제20집, 2009; 정금희·김명지, 「초창기 재일한인 작품에 나타난 디아스포라 성향 연구」, 『디아스포라 연구』 제6권 제1호, 2012.

15) 윤범모, 위의 글, 123쪽.

16) 위의 글, 125~127쪽.

17) 윤범모와의 인터뷰에서 하리우 이치로(針生一郎)의 증언. 윤범모, 위의 글, 124쪽 재인용.

18) 『조선미술』은 1957년 1월에 창간되었고 1968년 폐간되어 『조선예술』에 흡수됐다.

19) 안상목, 「조국으로 돌아오려는 재일동포들의 념원은 기어코 달성되고야 말 것이다」, 『조선미술』, 1958년 제10호, 35쪽.

20) 재일본 조선문학예술가동맹은 1959년 6월 7일 도쿄 조선회관에서 결성됐다. 위원장에는 허남기, 부위원장에는 최동욱이 선출됐고 미술 분야 상임위원으로는 한우영이 선임됐다. 「재일본 조선문학예술가동맹 결성」, 『조선미술』, 1959년 제8호, 6쪽.

21) 안상목, 앞의 글, 34쪽.

22) 「재일 조선 미술가들의 마음은 항상 우리와 함께 있다」, 『조선미술』, 1960년 제3호, 25쪽.

23) 김승희, 「그립던 조국의 품에 안기여」, 『조선미술』, 1959년 제11호, 26쪽.

24) 리재현, 『조선력대미술가편람』(증보판), 문학예술종합출판사, 1999, 663쪽.

25) 량금철, 「위대한 품에 내린 삶의 닻: 만수대창작사 인민예술가 김승희 동무」, 『조선예술』, 1999년 제7호, 27~28쪽.

26) 「재일 조선 미술가들의 마음은 항상 우리와 함께 있다」, 『조선미술』, 1960년 제3호, 25쪽.

27) 윤도영, 「새 희망을 안고」, 『조선미술』, 1960년 2호, 32쪽; 연정석, 「꿈만 같다!」, 『조선미술』, 1960년 제3호, 31쪽; 김찬진, 「재출발: 일본으로부터 조국에 돌아와서」, 『조선미술』, 1960년 제5호, 30쪽. 이 가운데 김찬진은 1960년 2월 7선을 타고 청진항에서 내렸다. 이후 미술가동맹

함남도 지부에서 생활했다. 그는 자신의 글에서 "일본에 있을 때 추상주의 회화의 영향을 받아 자기 력량이 빈곤한다"고 썼다.

28) 리인두, 「크나 큰 조국의 품에 안기여」, 『조선미술』, 1961년 제1호, 37쪽.

29) 김한도와 고영실은 귀국 이후 량강도 지부에 속하여 창작활동을 했다. 본사기자, 「따뜻한 어머니 품에 안겨」, 『조선미술』, 1960년 제6호, 26쪽.

30) 리재현, 앞의 책, 524쪽.

31) 총련-문예동과 북한미술계의 관계는 북한의 일방적 후원 관계로만 볼 수 없다. 예컨대 총련은 일본에 산재한 한국미술작품을 발굴, 수집해 수차례 북한에 보냈고 이것은 빈약한 조선미술박물관 컬렉션 확충에 큰 보탬이 되었다. 김진성, 「미술의 보물고를 풍부히 한 유산들: 재일 총련에서 보내 온 선물 전람회를 보고」, 『조선미술』, 1965년 제9호, 37쪽.

32) 김진성, 「불타는 귀구념인·제일조선학생 미술전람회」, 『조선미술』, 1960년 제3호, 28쪽.

33) (좌담) 「지나온 길을 더듬으며: 〈조선미술〉 100호 발간을 앞두고 좌담회 진행」, 『조선미술』, 1966년 제8호, 38쪽(리석호·정관철·현충극·변정숙·정현웅·리능종·문학수·조인규·조량규 등 참가).

34) 박일대, 「쓰라린 과거와 나의 결의」, 『조선미술』, 1965년 제5호, 20쪽.

35) 표세종, 「조국의 품에 안기여」, 『조선미술』, 1963년 제3호, 57쪽.

36) 표세종, 「함남도지부와 미술소조」, 『조선미술』, 1967년 제11호, 45쪽.

37) 리재현, 앞의 책, 523쪽·643쪽.

38) 『조선미술』, 1966년 제12호, 52쪽.

39) 「회화창작단 현지로 출발」, 『조선미술』, 1961년 제4호, 40쪽.

40) 리재현, 앞의 책, 366쪽.

41) 이 작품의 제목을 『조선미술』 1966년 제1호에서는 〈흥남〉으로 표기했으나 리재현의 텍스트(1999)에서는 〈흥남의 아침〉으로 표기했다.

42) 표세종, 「조국의 품에 안기여」, 『조선미술』, 1963년 제3호, 58쪽.

43) 표세종, 「풍경화에서 소재탐구」, 『조선미술』, 1966년 제6호, 10쪽.

44) 리재현, 앞의 책, 503쪽.

45) 조량규, 「조국에로의 길」, 『조선미술』, 1961년 제1호, 34~35쪽.

46) 림렬, 「천리마현실과 창작가의 열정」, 『조선미술』, 1967년 제11호, 27쪽.

47) (좌담) 「지나온 길을 더듬으며: 〈조선미술〉 100호 발간을 앞두고 좌담회 진행」, 『조선미술』, 1966년 제8호, 38쪽.

48) 조량규, 「스찔에 대한 론의」, 『조선미술』, 1966년 제5호, 37쪽.

49) 위의 글, 39쪽.

50) 1950년대 후반 북한미술계의 도식성 논쟁에 대해서는 다음 논문 참조. 홍지석, 「1950년대 후반 북한미술 담론의 양상: 『조선미술』의 풍경화 담론을 중심으로」(특집: 서정성과 민족형식), 『한민족문화연구』 제43집, 2003.

51) 문학수, 「조형 예술에서 서정적 쟌르의 발전을 위하여」, 『조선미술』, 1963년 제2호, 15쪽.

52) 조량규, 「색과 형태 파악」, 『조선미술』, 1967년 제2호, 18쪽.

53) 위의 글, 18쪽.

54) 이런 주장을 살펴볼 수 있는 글로는 김주경의 「조선미술유산의 계승문제」(『문화전선』, 1947년 제3호)와 정현웅의 「불가리아 기행」(『조선미술』, 1957년 제1호), 그리고 김창석의 「문학예술의 민족적 특성에 대하여」(『조선문학』, 1959년 제4호) 등이 있다.

55) 하경호, 「모든 미술가들이 조선화화법에 정통하도록: 제3차 전국조선화 강습이 있었다」, 『조선예술』, 1978년 제2호, 47쪽.

56) 표세종, 「함남도지부와 미술소조」, 『조선미술』, 1967년 제11호, 45쪽.

57) 허영, 「나의 첫 시도: 유화 〈농장의 저녁길〉을 창작하고」, 『조선미술』, 1966년 제6호, 43쪽.

50) 김재륜, 「민족적 특성 구현에서 내용과 형식」, 『조선미술』, 1966년 제9호, 10쪽.

59) 조량규, 「색과 형태 파악」, 『조선미술』, 1907년 제2호, 19쪽,

찾아보기

지은이 홍지석

홍익대학교 예술학과와 동대학원(석·박사)을 졸업했다. 강원대, 성신여대, 홍익대, 목원대, 서울
시립대 등에서 미술사, 미술비평, 예술심리학 등을 강의했고 단국대학교 부설 한국문화기술연구
소 연구교수를 역임했으며 현재는 단국대학교 초빙교수와 한국근현대미술사학회 학술이사로 활
동 중이다. 『답사의 맛』, 『미술사 입문자를 위한 대화』(공저), 『해방기 북한문학예술의 형성과
전개』(공저), 『동아시아 예술담론의 계보』(공저) 등을 썼고 『아트폼스』, 『꼭 읽어야 할 예술
비평용어 31선』 등의 번역에 참여했다.

북으로 간 미술사가와 미술비평가들
: 월북 미술인 연구

© 홍지석, 2018

1판 1쇄 발행__2018년 04월 25일
1판 2쇄 발행__2019년 01월 10일

지은이__홍지석
펴낸이__양정섭

펴낸곳__도서출판 경진
　　　　등록__제2010-000004호
　　　　이메일__mykyungjin@daum.net
　　　　주소__서울특별시 금천구 시흥대로 57길(시흥동) 영광빌딩 203호
　　　　전화__070-7550-7776　팩스__02-806-7282

값 27,000원
ISBN 978-89-5996-571-7 93600